U0043281

啟示的年代

在藝術、心智、大腦中探尋潛意識的奧秘
——從維也納1900到現代

The Age of Insight

The Quest to Understand the
Unconscious in Art, Mind, and Brain,

from Vienna 1900 to the Present

ERIC R. KANDEL

艾力克·肯德爾————著　黃榮村————譯注

Pour Denise—toujours

獻給丹尼絲——一向如此

Contents

Part 1
揭露潛意識情緒的精神分析心理學與藝術

Part 2
視知覺的認知心理學與藝術的情感反應

Part 3
藝術視覺反應的生物學

Part 4
藝術情緒反應的生物學

Part 5
視覺藝術與科學之間演變中的對話

導讀

<div align="right">黃榮村</div>

　　《啟示的年代：在藝術、心智、與大腦中探尋潛意識的奧秘──從維也納
1900 到現代》（*The Age of Insight: The Quest to Understand the Unconscious in Art,
Mind, and Brain, from Vienna 1900 to the Present*），係由美國哥倫比亞大學教授、
2000 年諾貝爾生理醫學獎得主艾力克·肯德爾（Eric Kandel）所寫的，一本大部
頭當代神經美學之經典專書，於 2012 年由紐約的藍燈書屋（Random House）出
版。

　　本書更像是一本知識史而非純科學的專書，不過本書從行家的觀點綜合說
明了數百年來的視知覺研究，也可視之為一本寫給行外人看的認知科學教科書。
基本上，這更是一本有關情緒反應、同理心、及視覺歷程，如何形塑藝術經驗之
神經科學與心理學論著，學界與藝術界的評論者，認為本書強而有力地說明了藝
術與科學互動的過程，尤其在如何將精神分析、神經科學、認知科學、與都市藝
術史，適當地運用在藝術分析上，作了最好的行家示範。期望本書的譯注出版，
得以對本國藝文界與科學界的跨域對話帶來助益，對創作能量之釋放更有刺激作
用。

　　以下為針對本書所作的學術導讀，分四大部分作精簡說明。

維也納 1900、精神分析、表現主義繪畫、與神經美學

　　本書的活動場域，一開始就圍繞在 1900 年左右的維也納大學、醫學界、
藝術工坊、藝文沙龍與咖啡館進行，這段歷史就是出名的維也納 1900（Vienna
1900），是醫學家羅基坦斯基（Carl von Rokitansky）、醫生作家施尼茲勒（Arthur
Schnitzler）、佛洛伊德、新藝術與表現主義名家克林姆（Gustav Klimt）／柯克
西卡（Oskar Kokoschka）／席勒（Egon Schiele）等人，在這個大平台上引領風

騷之處。本書將該一斷代視為充滿洞見、充滿啟示的年代（the age of insight），以此當為主要內容，開始解析藝術與科學之對話，並從現代神經科學與心理學角度，嘗試了解人類心智在創作與賞析時的運作過程，包括：一，從創作與作者端，討論人類心靈或心智的非理性與創傷，以及因此不自主引發之全新思考與情緒表達方式，如在無意識驅動下之性慾、色慾、攻擊性、與伴隨的焦慮；藝術家自我涉入觀察事件，並與日後所引發觀看者之同理反應（尤其在臉部知覺上）作對比；以及知識跨界對藝術作品之影響，如形態生物學、人體解剖、與達爾文演化論。二，從賞析與讀者端，對藝術作品之主觀反應作藝術史與認知心理學分析，並討論在記憶與慾望層面上所涉及到的結構與功能，提出神經生物學、大腦造影、記憶及視覺電生理學、以及精神醫學之觀察與分析。

克林姆與維也納大學

本書一開始就談論克林姆，以及他與維也納大學之間的恩怨情仇，非常生動有趣，值得在此先作一說明並交代最近的發展。維也納的李奧波美術館（Leopold Museum）擁有克林姆的名畫〈生命與死亡〉（*Life and Death*），並號稱是收藏最多席勒作品的美術館。在館內亦同時展示克林姆為維也納大學繪製三幅畫之爭議性歷史。上美景宮（Upper Belvedere）則主打克林姆更出名的畫作〈吻〉（*The Kiss*），原先最受世界矚目的〈亞黛夫人 I〉畫作（*Portrait of Adele Bloch-Bauer I*，1907）* 亦放在此處。上美景宮還有多幅柯克西卡與席勒的作品，席勒作品最具爆炸性，命運也最坎坷，有一段自我放逐、也是作品最具特色的時段，他受到克林姆很大的溫暖照顧，在 1918 年時正當二十八歲，繼克林姆之後，死於西班牙大流感 RNA 病毒的侵襲。下美景宮（Lower Belvedere）則專題展出「克林姆與環城大道」（Gustav Klimt und die Ringstraße），其中包括了在維也納大學慶典大廳展示三幅畫之爭議與絕裂，象徵的是克林姆告別了他在環城大道的年代。

這段歷史中最具戲劇性的，莫過於克林姆與維也納大學之間的一段爭議。克林姆是一位非常具有傳奇性的畫家，他在 20 世紀前半經常被視為出色的畫工匠師，在 20 世紀後半卻一躍成為最具創意與最受歡迎的畫家。他到維也納大學

* 譯注：本書部分譯名根據發音、時代背景等因素考量，可能有不同於一般常見譯名的譯法，特此說明。

觀察大體解剖、自學生殖生物學，與佛洛伊德一樣進入人類潛意識世界，以及重視並突出人類內在情緒之表達。他在 1894 年接受國家文化宗教與教育部（State Ministry of Culture, Religion, and Education）委託，為維也納大學慶典大廳圓頂畫三幅大畫（依繪畫順序為：〈哲學〉〔*Philosophy*〕、〈醫學〉〔*Medicine*〕、〈法學〉〔*Jurisprudence*〕），但 1900 年到 1903 年在「分離畫會」會館展示時引發重大爭議，在 1900 年即有八十七位維也納大學教授聯名反對，指責違反當代的科學觀、醜陋、色情與錯亂，鬧到議院去，導致支持他的部長去職，1905 年文化宗教與教育部決定三幅畫不得繪在維也納大學大廳圓頂上，克林姆憤而撤約，退錢拿回畫作，之後退出分離畫會。但維也納大學慶典大廳內，大廳屋頂的馬區（Franz von Matsch）壁畫〈神學〉（*Theology*，1900-1903）則高懸其上。克林姆在 1876 年到 1882 年當維也納應用藝術學院學生時，與其兄弟恩斯特（Ernst）及馬區合組公司，包下若干劇院與博物館的圓頂壁畫，如伯格劇院（Burgtheater）、藝術歷史博物館（Kunsthistorisches）、與維也納大學。這段決裂的歷史，象徵著克林姆主動結束了他的環城大道時代（Ringstrasse Era），這三幅畫後來全毀於火災（1945 年 5 月）。一直到 2002 年左右，維也納大學在李奧波美術館協助下，將這三幅畫的複製品重新放上維也納大學慶典大廳（Große Festsaal，英譯 Great Ceremony Hall）的圓頂天花板上，馬區的原畫則改用複製品，與克林姆的三幅複製畫一起放在大廳圓頂上，似在說明維也納大學在百年之後的紀念與反省。

　　另一幅舉世聞名的克林姆畫作〈亞黛夫人 I〉，本在奧地利政府手中，後由該畫原擁有者的親人打跨國法律訴訟，奧地利政府後來敗訴，畫作由紐約市「新藝廊」（Neue Galerie）以一億三千五百萬美元購入。有一部 2015 年由賽門・柯提斯（Simon Curtis）導演的影片《名畫的控訴》（*Woman in Gold*），即在講這一段真實劇情。海倫・米蘭（Helen Mirren）主演已逝的主角瑪莉亞・阿特曼（Maria Altmann，居住洛杉磯的早期猶太難民，2011 年 2 月過世），亞黛夫人是她叔叔的太太。她與奧地利政府興訟近十年，上訴到美國最高法院（2004 年的奧地利共和國「v. 阿特曼案件」〔v. Altmann〕），在熟悉文化事務的奧地利記者切爾寧（Hubertus Czernin），以及律師蘭迪・荀白克（Randol Schönberg，與克林姆同期的名作曲家荀白克〔Arnold Schönberg〕的孫子）的協助之下，在奧地利的三組專家學術仲裁下，終於取回以前她們家族擁有，但在 1938 年二戰前

被納粹拿走的克林姆五幅畫，包括最出名的〈亞黛夫人 I〉畫像（以亞黛夫人為名的畫作共繪製兩幅，1907 年時亞黛二十五歲，這是最出名的第一幅），之後瑪莉亞‧阿特曼拒絕奧地利政府的交換條件，2006 年將其從上美景宮攜回美國，並售予羅德（Ronald Lauder），條件是永久典藏於紐約曼哈頓第五大道上的紐約市新藝廊。這幅畫俗稱「奧地利的蒙娜麗莎」，當奧地利政府敗訴時，舉國群情激憤，痛批政府無法保護國寶，於被攜回美國之前，在上美景宮作最後的再見展出。

　　一位畫工匠師如何轉型為世紀開創性帶動風潮的大畫家？有些具學術傾向與特定領域偏好的研究者，不免將維也納 1900 的醫學與佛洛伊德學說看得過頭，以為當時的維也納畫壇三傑——克林姆、柯克西卡、與席勒，真的是受到這些當代學術的影響。不過就創作觀點而言，恐怕更應該重視產生這些傾向與偏好的時代條件成熟了，還有第一次世界大戰前後的壓力與心境變化，才是影響創作與畫作表現更為深遠的力量。比較一下卡夫卡的小說與艾略特（T. S. Eliot）的詩作，即可見一斑。佛洛伊德將潛意識與情緒面的發生及影響機制，予以學術性的系統化；維也納畫壇三傑則是在創作手法與創作過程上，以類似的方式一步一步予以表現，綜合其作品，亦可看出該一系統化趨勢。這兩者出現的時間雖相差不多，但互相之間並未承認受到對方的影響，這也算是學術與藝術史上的一段公案，後文將再作進一步說明。

一個時代、一所大學、與共生的文藝風潮

　　克林姆的畫作中有胚胎、生殖、演化、與潛意識驅力等成分，當為創作元素；他所身處的生活與創作地點，有很頻繁的科學與人文藝術之對話，成為當時重要思潮與名家來往之平台。這是一種八方風雨會中州的現象，很多淵源與動力是來自維也納 1900 與維也納大學。

　　這個八方風雨會中州的大現象，包含三個重要成分，也就是標題所說的：一個時代、一所大學、與共生的文藝風潮。那個時代指的是維也納 1900，亦即19 世紀末 20 世紀初之交界處，藝文界人士有時喜歡稱之為「世紀末的維也納」（Fin-de-Siècle Vienna）。這所大學指的是維也納大學，尤指醫學社群在 20 世紀初追尋「皮膚底下」（Under the Skin）精神之第二維也納醫學院的風潮，以及

佛洛伊德的潛意識與情慾學說；所謂第二維也納醫學院，指的其實是同一間維也納大學的醫學院，但在精神上與過去太重視表面作一區分，以標舉重視疾病表面底下的病因之新精神，利用大體解剖來追尋疾病的病理成因（pathological anatomy）。共生的文藝風潮特指在這個時代，與維也納大學顯有互動的幾位畫家，亦即表現主義的三位開創者：克林姆、柯克西卡、與席勒。「表現主義」（Expressionism）一詞在 1911 年以前甚少被提及，當時的畫壇主流顯係法德而非維也納，該詞最早出現在 1910 年的倫敦展覽與 1911 年的雜誌文章中，係指稱由塞尚、高更、梵谷、馬諦斯所領導風潮的「後印象主義」。1912 年則在柏林畫展中（維也納的柯克西卡亦參與展出），也出現表現主義的講法。挪威畫家孟克情緒強烈的作品（如〈吶喊〉）亦被視為表現主義畫作。後來被視為表現主義代表畫家之一的克林姆，其最出名的兩幅作品〈亞黛夫人 I〉與〈吻〉，分別完成於 1907 年與 1908 年，〈亞黛夫人 II〉（*Portrait of Adele Bloch-Bauer II*）則完成於 1912 年，可見表現主義的精神與傳統在 1911 年之前，早已表現在畫作之中。這三個人的個性決定了畫風以及他們後來所扮演的角色，從現在的觀點來看，克林姆是一位懂得與世俗妥協，並與傳統連接的創意者及領導者，他更像是一位現代主義者（將內在情緒作強烈表達），但也參與創建奧地利表現主義（以扭曲肢體手腳與臉部的方式，來強烈表現內在情緒的擾動）；柯克西卡則以表現主義的風格，創作那個時代最具特色的人物素描與繪畫，他同時也是一位個性強烈與不安定的畫家；席勒的才華最受克林姆欣賞，視之為未來維也納藝壇的領導人，他的個性經常出現存在焦慮（existential anxiety），可視之為現代繪畫的卡夫卡。

如今，那個時代已一去不復返，這所大學已輝煌不再，三位畫家則仍各領風騷如日中天。以下將再分就精神分析、維也納平台的變遷、與當代神經美學的發展，作一簡短說明。

佛洛伊德、精神分析、與表現主義繪畫

本書在談論 20 世紀初藝術與科學之互動時，首先舉的分析對象就是克林姆的〈亞黛夫人 I〉與〈吻〉，畫中皆以長方形表示精子、橢圓形表示卵子，兩者交纏，擬藉此展現生殖與生命力之旺盛。差別在〈吻〉是各自在男女上表現，但在〈亞黛夫人 I〉中，則全部匯集在同一人的圓裙之上。接著就是分析維也納三

位畫家如何表現內在強烈與隱晦的情緒，最後則是對佛洛伊德的大篇幅描述。三者皆有密切相關，但也留下一則歷史公案。

柯米尼在其分析席勒的書中（參見 Alessandra Comini [1974]. *Egon Schiele's Portraits*, 50-51. Berkeley: University of California Press.）這樣說：「有很多外在與內在的解釋方式，其中之一是在時代轉換之際的維也納，流行對自我的關切——與佛洛伊德一樣，住在同一個城市，在同一個環境走動，接受同樣的刺激，席勒參與了這股著迷於精神現象的總體氛圍。席勒的自畫像，還有柯克西卡的，直覺地處理了那些佛洛伊德花了很大心思作科學鑑定與分析的，有關性與性格的各個面向。」

佛洛伊德在 1922 年 5 月 14 日，也就是施尼茲勒六十歲生日前夕，寫了一封重要的信件給他：「我要向你作點坦白，也希望你對自己好一點……我很震驚地問自己，為何這麼多年來我都沒找過你一齊合作……我想我是在害怕碰到我的『分身』（double）之下避開你……你的決定論與懷疑論……你對潛意識與人的生物本質真實狀況之深度掌握……以及你的思想中充滿著愛與死亡的雙極性；所有這些都讓我深深感到，有一種熟悉的神秘感覺……我一直有一個深刻印象，你所知道的都是透過直覺，來自細緻的自我省察，但是我所知道的都是來自辛苦觀察別人才發現的。真的，我相信從根本上來看，你是人心深層的探索者。」同樣的道理，亦可用來猜測佛洛伊德與三位畫家之互動方式。佛洛伊德與施尼茲勒是維也納大學醫學院先後期同學，在專業與臨床上理應有互相往來或聽聞，但這麼長久以來都無合作，甚至有意避開，遑論非屬同行的三位畫家。

施尼茲勒的作品乃心理獨白之始，早於詹姆士・喬伊斯（James Joyce）的《尤里西斯》（*Ulysses*，1922），施尼茲勒與佛洛伊德不只同為維也納大學醫學院先後期同學，也一同在醫學院院長羅基坦斯基推動「皮膚底下」醫學改革運動期間（亦即推動以解剖學為基礎之病理學）就讀於醫學院，但兩人之間長期以來並無有意義的互動紀錄。

沒有來往不表示就無互相影響之可能，佛洛伊德顯然也注意到施尼茲勒在小說中，透過直覺作細緻的自我省察，成為一位人心深層的探索者，這種分析方式雖與佛洛伊德從臨床個案中進行歸納的系統性作法不同，但有殊途同歸之意在。如此，佛洛伊德與維也納三位畫家之間的關係，也可作如是觀。這些事實非常特

殊，本書在特別描述維也納 1900 年代有關佛洛伊德、施尼茲勒、與奧地利表現主義的幾個專章中，亦未提出討論，實值得進一步了解。

當柯克西卡宣稱「表現主義是佛洛伊德精神分析學的當代競爭對手」之時，他可能同時已在向大家表示：「我們都是現代主義者，我們都想深入表象之下了解事情，我們與佛洛伊德學派是分別獨立發展出來的。」因此若由此推論表現主義畫家與佛洛伊德理論之間，應有關聯或者有競爭關係，並不為過，只不過對象與作法不同而已。

但是實際狀況可能更為複雜。由本書之敘述可知潛意識的運作機制，已在佛洛伊德的理論與施尼茲勒的小說中頻繁出現，何以表現主義藝術家們要說是獨立發展出來的？而且在佛洛伊德及施尼茲勒著作與三位維也納畫家之敘述中，似都無他們聚會的紀錄。維也納最出名的沙龍女主人貝塔·朱克康朵（Berta Zuckerkandl）似亦未提及，在沙龍聚會如此盛行的維也納生活圈中，他們是否曾見過面。若潛意識與性慾及色慾機制之討論，如此具有革命性，則在學術創建上而言是很難以兩者獨立發展即可說明的。或者這是一種對維多利亞時期虛矯與繁文縟節之普遍反動，佛洛伊德只不過將這種狀態從臨床經驗中予以系統化、學術化而已，畫家們其實在日常生活、觀察、與互動中，對這些狀態與現象有更全面、更深入之體會？

本書作者肯德爾認為，克林姆深入女人精神狀態的直覺，毫無疑問的比佛洛伊德更為清楚。當他的畫風從新藝術演化到現代主義，克林姆將焦點放在自從他父親與弟弟過世，以及與愛蜜莉結婚後，主宰他思考的兩個主題上，這也是形塑表現主義特色的兩個主題：性慾與死亡。所以，與佛洛伊德及施尼茲勒可說是同時，克林姆展開了有關驅動人類行為之潛意識本能的探索，他成為一位潛意識的畫家，專門揭露女人的內心生活。

與上述觀點相符的是，佛洛伊德在其 1905 年《性慾三論》（*Three Essays on the Theory of Sexuality*），與一篇 1931 年有關女性性慾的論文中，自在地承認他對婦女的性生活其實所知甚少，但是縱使到了生命晚年，他仍繼續對女性性慾問題表達強烈的觀點，表示他對女性性慾該一問題之重視。

佛洛伊德的理論來自臨床診療之經驗，因此將理論應用回到臨床去並不困難，是一件順理成章的事，但在基本理論建構上，與文學藝術並無什麼關聯。雖

然日後很多文學藝術家，感激佛洛伊德對他們的創作與評論所帶來的重大貢獻，但佛洛伊德顯然很少因當代藝術而獲益，他也很少討論當代藝術，他與施尼茲勒的關係顯然是個例外，因為他們兩人是維也納大學醫學院的先後期同學。佛洛伊德雖然有幾篇對文學與藝術作品之經典分析，認為本能驅力的昇華，促生出藝術、音樂、科學、文化、與文明的建構，也從伊底帕斯情節觀點分析杜斯妥也夫斯基的小說，但基本上對當代藝術並無深入之討論。有趣的是，肯德爾認為佛洛伊德五個出名個案研究中的病人，包括朵拉（Dora）、小漢斯（Little Hans）、鼠人（Rat Man）、史瑞伯（Schreber）、與狼人（Wolf Man），都已成為現代文學正典中令人難忘的人物，就像杜斯妥也夫斯基小說中的人物一樣。這樣看來，佛洛伊德若有心介入當代文學藝術之創作與分析，應也有出色的表現才對，可惜他並沒有這樣做。

因此，佛洛伊德理論與表現主義觀點之間，確實有可能是來自平行獨立發展的結果，也可能是因為專業領域及作風不同而沒有對話。但縱使兩者之間剛開始時確實是如此發展，唯因佛洛伊德學說基本上是一廣泛流傳的系統化理論，因此現代主義與表現主義中後期之創作動能，並不排除確有受到佛洛伊德影響的可能。

從藝術與科學的對話到神經美學：以內在情緒與情慾之表達為例

本書相當強調科學與藝術對話之重要性，分析其發展的階段性，以及提出若干特殊關注點之演進，其大要如下：

1. 科學與藝術對話之發展階段性：結構（外在與作品結構）→佛洛伊德理論（潛意識與情緒）→格式塔（Gestalt）原則（作品結構之主觀知覺原則）→當代知覺與認知原理→以神經科學觀點詮釋美學經驗。

2. 本書特殊關注點：藝術家向內心走一圈的創作歷程→觀看者參與之美學經驗→具階序之詮釋多元性（包括視覺、認知、情感、與同理心層面）→與作品之對話。

余英時教授在《紅樓夢的兩個世界》（1978，聯經出版）一書中指出，紅學研究面對了「眼前無路想回頭」的困境與希望，前述之順序看起來也是峰迴路轉，既回頭又向前。首先是傳統的科學與藝術之間的關聯及應用性研究，如採用幾何

光學、數學、與色彩科學等技術，研究藝術或外部美學作品之特性及內在結構；接著仿效佛洛伊德強調探討創作者本身，看藝術家如何到作品對象的內心世界走一圈，透過這種探討來了解作品的意義。再來則是強調作品之形狀、構型、與色彩之格式塔原則的應用，這種走向可說是認知心理學的早期起源。之後則是當代的知覺與認知研究取向，強調觀看者的角色參與，在美學經驗中占有重要的地位；最後則是在神經科學勃興之後，越來越受重視的神經美學取向。

本書在談論藝術與科學之互動時，相當強調美感經驗中的情緒介入（包括創作者與觀看者），尤其是大量用在對奧地利表現主義作品之分析上。美感體驗中有情緒介入殆無疑義，唯情緒向度分歧多面，經常難以在事先作出良好且獨立於其它認知或行為歷程之定義及操弄，因此在尋找特定或具收斂性的腦功能分區時，以目前神經影像技術常有相當難度，且不能趨於穩定。最早有系統將情緒（尤其是潛意識的情感與情慾）當為大理論之解釋要素的，應是佛洛伊德，且將其應用在文學與藝術之探討，不過因為當時的生醫知識尚未發展到一定高度，因此讓曾是極為優秀的神經醫學專家的佛洛伊德，傾向於認為腦部所發生的事件並不會導致（cause）心理事件，因此心理事件與腦部事件是平行運作的，而且他也懷疑高等認知功能，可以分殊化到腦內特定區域或腦區的組合，換句話說，佛洛伊德不相信功能分區（functional localization）的講法。該一觀念讓佛洛伊德得以自由去思考心智的功能模式，而不必煩惱意識與潛意識功能的特定腦區在哪裡，佛洛伊德放棄了他最早提出的心智生物模式，認為該一生物模式無法調整適用到他對潛意識的修正觀點之上，他認為色慾與性期待在心理生活的很多層面，以偽裝的形式出現，並認為成年人的色慾生活幾乎不變的，有其孩童期的源頭。另外，他認為連接行為、心智、與大腦三層次分析的努力與成果尚未成熟，佛洛伊德當時已在腦科學的尖端領域作過研究，他覺知到若真正想要在臨床行為與心智之間，以及心智與大腦之間，對這兩個在知識上仍有巨大鴻溝的項目，希望作出有意義的跨越與連接，則目前科學界對腦部的內在運作機制所知仍然太少。

時至今日，當然神經科學的進步已非當年所能想像。不過佛洛伊德原先放棄心智的生物模式，目的乃係為了處理與內在情緒有關的潛意識慾望，改走根源式的探討，現在若因神經影像技術之發展，想要回頭再走功能分區觀點，則原先佛洛伊德所關切的根源性動機與情感面，是否已可在腦分區之神經影像中給

予動態性解釋？依目前心理學與認知科學之現狀而言，應該仍有極大困難，但若能與科學界中已知之若干有關情緒、情慾、及同理心的既有腦部線路（default circuitry）作一比較，應可多少驗證在美學經驗中之情緒介入問題。依此看來，本書所討論之順序與內容，對這類問題的了解，不無可以互相比對之處。不過文學藝術作品之賞析，仍以對作品內容的詮釋與感動為主軸，在科學難以對應時，亦不宜強作解人，以免見樹不見林。這類例子並不少見，以致常有爭議，如拉瑪錢德倫（Vilayanur Ramachandran，1999）從當代的神經科學與知覺認知觀點，提出「美感經驗八正道」（Eight Laws of Aesthetic Experience）之後，當代知名的藝術史大家貢布里希（Ernst H. Gombrich，2000）寫了一個完全不認同的短評，當然又引起拉瑪錢德倫的大反彈（參見 Ramachandran, V. S., & Hirstein, W. [1999]. The Science of Art. *Journal of Consciousness Studies*, 6, 15-51; Gombrich, E. H. [2000]. Concerning The Science of Art: Commentary on Ramachandran and Hirstein. *Journal of Consciousness Studies*, 7, 17; Ramachandran, V. S. [2000]. Response to Gombrich. *Journal of Consciousness Studies*, 7, 17-20.）。

　　本書用了相當大的篇幅，討論奧地利表現主義畫派與情慾表現之間的關聯性。仔細比較下頁所附二圖，一是克林姆在 1907 年所繪之〈吻〉，另一為席勒於 1912 年的〈紅衣主教與修女（撫抱）〉（*Cardinal and Nun [The Caress]*），兩張圖很巧地有類似的構圖方式，觀看時應同樣有雙焦點，一為交擁的頭部另一為曲跪裸露的腳部，但兩圖給人的情緒感覺卻完全不同。〈吻〉圖帶有愉悅的感情並表現出內在的情慾，比較像是現代主義畫風；〈紅衣主教與修女（撫抱）〉中帶有驚嚇與不安，以扭曲的方式表達內在強烈的情感或情慾，是奧地利表現主義畫家之特色。這兩幅畫皆表露出強烈之情慾，乃是 1907 年到 1918 年左右，奧地利表現主義（Austrian Expressionism）發展全盛時期的作品。在此期間，佛洛伊德對藝術的興趣集中在撰寫達文西（Leonardo，1910）與米開朗基羅（Michelangelo，1914），著重畫家的心理傳記研究，與畫作主題的根源式分析，他這時已是學界大名人，卻看不到他與幾位奧地利表現主義創建者的對話及互動。佛洛伊德一生撰寫不少影響深遠的藝術與文學的心理分析作品，但大部分探討希臘悲劇與文藝復興時期之作品及作家背後，尋找其精神分析根源，反而對在作品中直白表現出情慾的當代當地作品，未予析論，實難以理解。

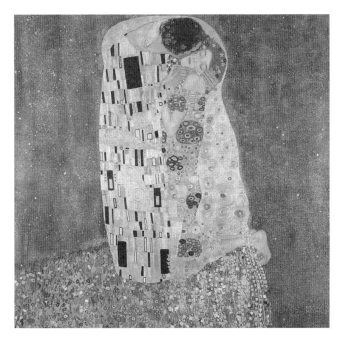

▲ 克林姆〈吻〉（*The Kiss*，1907-1908），帆布油畫。

▲ 席勒〈紅衣主教與修女（撫抱）〉（*Cardinal and Nun [The Caress]*，1912），帆布油畫。

表現主義有幾個著名的先驅,都是以扭曲的方式表達內在的強烈情感,試舉三例以明之。前兩例都描繪了在人生或時代不確定性正持續發展時,背後所經驗到的焦慮與恐懼,如梵谷在 1890 年所繪的〈駭人天空與群鴉飛舞下的麥田〉(*Wheat Field Under Threatening Skies with Crows*,1890),表達的是一種透過敏感與破碎心靈所看到的,具有威脅性、令人不安的周遭環境;另一例則是孟克(Edvard Munch)在 1893 年所繪之〈吶喊〉(*The Cry*,1893),則是一種對具有威脅性令人不安的周遭與時代環境,所表現出來的驚嚇反應。第三例是畢卡索在 1904 年所繪之〈燙衣女〉(*Woman Ironing*,1904),看起來就像被牽絆在疲累不堪的軀體內,一顆倦怠又無助的心靈。在賞析這些有強烈內在情緒又有扭曲性表現的畫作時,觀看者究竟如何介入與引發何種情緒反應,觀看者又如何能看透創作者的初心等等問題,都是當代心理學與神經美學專業值得研究的大科學,也是下一波科學與藝術對話(以及更根本的藝術與科學對話)之主軸。

維也納 1900 之後

維也納是德國周邊最重要的德語系國家首都,過去是神聖羅馬帝國一員、哈布斯堡(Habsburg)王朝中心、奧匈帝國首都,也是希特勒年輕時走動之處。在 19 世紀末、20 世紀初之交的維也納,或稱「世紀末維也納」,或稱之為「維也納 1900」,可以說是近現代維也納的黃金時期。在一戰(1914-1918)之後,奧匈帝國解體,甚多奧地利菁英在一戰中陣亡,維也納的悲慘命運逐漸逼近,令人唏噓。

本書一開始就敘述在維也納 1900 像黃金一般的時代,克林姆與維也納大學醫學院的朱克康朵教授及其夫人(沙龍名主人)的好交情與互動,並交換學習解剖與生殖醫學常識,對繪製〈亞黛夫人 I〉提供很大助益。克林姆與同時代的佛洛伊德則對人類情慾世界同感興趣,可說互相輝映,很難說誰影響誰,也許更正確的問法應該是:為什麼會在同一時候以不同方式強調與表現出來?

但是這段輝煌的維也納 1900,在面對後面的戰爭與殘酷年代時,經常是無言以對。最大的打擊首先當然是一戰,奧匈帝國首當其衝,經歷慘遭解體的痛苦與失落。接著是二戰前夕,1933 年德國納粹上台執政後的第一件大事,就是在 5

月 10 日晚上，在納粹宣傳頭子戈培爾（Joseph Goebbels）的策劃鼓動下，發生了規模龐大、聳人聽聞的柏林焚書事件，在柏林歌劇院廣場前，聚集了約七萬多名學生，將兩萬五千冊左右「一切非德國的全扔入烈火」，亦即不符納粹意識形態或被認定為敗壞人心的非我族類事物，其中本書大篇幅介紹的維也納知名作家施尼茲勒與佛洛伊德的作品赫然在列，還有其他更知名的人物多人，如托爾斯泰、杜斯妥也夫斯基、馬克思、列寧、托洛斯基、愛因斯坦、卡夫卡、萊辛、海涅、褚威格、包浩斯、雨果、紀德、羅曼・羅蘭、H・G・威爾斯、D・H・勞倫斯、阿道斯・赫胥黎、詹姆士・喬伊斯、約瑟夫・康拉德等人。同樣的，維也納表現主義的三位代表性畫家，也早被指控為敗壞人心的作品，不過沒放入這次的焚燒之列。

類似的事情可說層出不窮。格拉茲醫學大學（Medical University of Graz）的博士學程院長、藥理學家霍札（Peter Holzer）告訴我，路維（Otto Loewi）在1920 年代因神經傳導物質（後來發現是乙醯膽鹼〔acetylcholine〕）的研究，首度提出「神經衝動的化學傳遞理論」，於 1936 年獲諾貝爾獎，在 1938 年 3 月納粹入侵奧地利後在格拉茲大學被抓，用他拿到的諾貝爾獎獎金贖回並逃出。同樣的，佛洛伊德過去對納粹一向太過樂觀與低估其邪惡性，在 1938 年被迫交出執業居住地（現在的佛洛伊德博物館，為其 1891 年到 1938 年的居住與工作處，1938 年後被納粹徵用），並交出高達現在二十萬歐元的保釋離境金，在英美外交單位全力協助下，才能離開維也納前往倫敦，並成為英國皇家學會外國院士，隔年 9 月旋即過世。同樣的情事更多發生在維也納大學，在納粹上台入侵前後，超過六成大學教員（因為是猶太人）被逼離，二戰後則有六、七成教員離職（因為是加害者），可說是雙重斷裂（double ruptures），維也納大學因此幾乎一蹶不振，直到最近二十來年才有起色，唯已元氣大傷，與維也納 1900 的輝煌時代不可同日而語。維也納醫學院以及醫院於 2004 年獨立出去，成為維也納醫學大學，學生七千多人，解剖大體有兩千多具，條件比台灣醫學院的解剖實習條件好很多。二戰前德語系國家名氣最大的大學，非維也納大學與柏林大學（現在的洪博大學）莫屬，若以較寬鬆的算法，維也納大學有十來位、柏林大學則有逾二十位諾貝爾獎得主。但維也納大學從維也納 1900 的輝煌，到二戰前後的雙重斷裂，可謂處境維艱，經過數十年的努力，調整跟上，世界大學排名在近十年居一百五十

名至兩百名左右（與台大相近）。雖然現在維也納大學的建築仍有帝國氣派，但已時不我與，心中一定有無限感慨，在談起這一段時也不願多言。

維也納醫學大學自 2004 年從維也納大學獨立後，約瑟夫醫學博物館（Josephinum）歸屬其中，存放有哈布斯堡約瑟夫二世（Joseph II）於 18 世紀末期，自義大利佛羅倫斯訂購的一千一百九十二件蠟製解剖模型；該館於 1785 年興建，本為訓練軍中外科醫師之建築物，其中最出名的展品為「解剖維納斯」（Anatomical Venus），目前本館展品大部分供藝術學院的學生使用。真正的大體解剖約有兩千具以上，如同以往，為世界知名之解剖學中心，在 19、20 世紀之交，維也納大學推動「維也納第二醫學院」時，扮演了重要角色，亦即藉由解剖了解人體疾病的根源，是當時醫學院院長羅基坦斯基所推動「皮膚底下」醫學改革運動之重點，這是一種從解剖身體內部而了解病理機制的開始，又稱為「病理解剖」或「解剖病理」，維也納大學與醫院扮演了開創者的角色，成為當時世界的醫學中心。他們所服膺的精神應該是「解剖而無臨床是死的，臨床而無解剖則是致命的」（Anatomies ohne Klinik ist tot, Klinik ohne Anatomie ist tödlich），聽起來有點像「學而不思則罔，思而不學則殆」，但語氣更強烈。在 20 世紀初，「以解剖為基礎的病理學」（anatomy-based pathology）之重大成就（也是維也納第二醫學院的真正精神），正是讓維也納大學成為世界醫學中心的原因之一。

2015 年為慶祝維也納大學六百五十週年，約瑟夫醫學博物館在 2014 年秋季開始舉辦特展「皮膚底下：羅基坦斯基—史柯達—朱克康朵，現代醫學的誕生」（Under the Skin : Rokitansky-Skoda-Zuckerkandl, the Birth of Modern Medicine），並於 2014 年 12 月 16 日邀請本書作者肯德爾演講「羅基坦斯基：科學化醫學之起源與維也納 1900 的啟示年代」（Carl von Rokitansky : The Origins of Scientific Medicine and of the Age of Insight in Vienna 1900）。這些內容都是本書的部分討論主題。

肯德爾這個人與他所處的時代

出名的知覺科學家、聖地牙哥加州大學（UCSD）教授拉瑪錢德倫，在肯德爾陸續出版《啟示的年代》（2012）與《藝術與腦科學的化約論》（*Reductionism*

in Art and Brain Science: Bridging the Two Cultures, 2016, New York: Columbia University Press. 本書的基本觀點可視為《啟示的年代》的連續篇）之後，稱肯德爾是一位現代少見、知識淵博、風格獨具的「文藝復興人」（Renaissance Man）。

肯德爾與維也納的和解

肯德爾一生心繫出生地維也納，他在《啟示的年代》序文中說：「我在孩童時即已被迫離開維也納，但維也納 20 世紀初的知性生活卻留在我的血液中，我的心一直在跳著四分之三拍的圓舞曲（My heart beats in three-quarter time.）。」但他對其幼年因為身為猶太人在納粹入侵時期的全家受苦遭遇，更是耿耿於懷。他出生於 1929 年的維也納，當時的維也納是德語系國家中與柏林齊名的重要文化中心，但在 1938 年 3 月希特勒入侵之後一切改觀，4 月他那間小學的所有猶太家庭孩童，全部被趕往離家甚遠的地方就讀。隔年 1939 年，為逃離正在進行中以及預期隨後即將來到的迫害，兄弟兩人先經由比利時再轉往美國投靠親戚，父母則較晚過去會合。這段歷史寫於他在 2006 年的半自傳體專書《探尋記憶：心智新科學的誕生》（*In Search of Memory: The Emergence of a New Science of Mind*, 2006, New York: W.W. Norton & Company.）之中，他總結這段經驗說：「這樣一個在某一歷史時刻，曾孕育過海頓、莫札特、與貝多芬音樂的社會，何以在下一歷史時刻沉淪為野蠻人？」

2000 年他獲得諾貝爾生醫獎，維也納很榮耀地將他視為一位奧地利得獎者，但肯德爾在心情複雜下說這種講法是「典型的維也納式：非常機會主義、很不真誠、有點偽善」，並說「這當然不是奧地利人的諾貝爾獎，這是猶太裔美國人的諾貝爾獎」。之後奧地利總統托馬斯・克萊斯蒂爾（Thomas Klestil）問他：「我們如何把事情做對？」肯德爾出人意料之外的，認為首先應該將環城大道一部分路段的名稱「Doktor-Karl-Lueger-Ring」改名。卡爾・魯格（Karl Lueger）是一位過去出名的維也納市長（1897 年出任），在本書第 1 章「圖 1-5」維也納老城堡劇院（Old Castle Theatre）表演廳，內部包廂之細部放大圖中可以看到他：比爾羅斯（Theodor Billroth）是歐洲名醫；卡爾・魯格在十年後成為維也納市長；女演員凱薩琳娜・史拉特（Katharina Schratt）是約瑟夫奧皇（Franz Joseph）的情婦。卡爾・魯格以民粹修辭方式的反猶太言論著稱，希特勒在其《我的奮鬥》（*Mein*

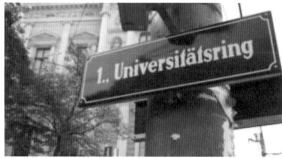

◀ 環城大道有部分路段的名稱為「Doktor-Karl-Lueger-Ring」。（圖片來源：Adam Carr/wiki）
▶ 2012 年 4 月「環城大道」的名稱在爭議聲中改為「Universitätsring」（大學環道）。（圖片來源：Margaret Childs; The Vienna Review, September 13, 2012.）

Kampf）書中，特別提及在維也納期間受到他的影響（當時希特勒是一位住在維也納、生活困窘的年輕畫家）。肯德爾認為卡爾・魯格的名字是對城市景觀的侮辱，尤其是這條大道與曾經培育了波茲曼（Ludwig Boltzmann）及佛洛伊德的維也納大學，如此的緊密相連；卡爾・魯格又教導了希特勒一些反猶太的政治手段。

肯德爾在本書《啟示的年代》中提到，1890 年反猶太主義在社會中爆發，成為工人階級對自由市場的反動，自由市場則被認為應負起市場崩潰與就業困難的責任。很多自由市場的宣揚者是猶太人，他們整個群體在財務上的成功，以及他們在醫學與法律專業上的領先成就，反而點燃出一股怨氣。在 1897 年，這些趨勢的綜合效果表現在卡爾・魯格的市長選舉上，魯格是一位毫不慚愧而且激烈的反猶分子，他想辦法讓反猶太成為社會上可接受之事，布洛克（Hermann Broch）很恰當地將這種政治策略的特性，描述為「一種使用前希特勒方式的煽動性作法——在天主教旗幟的掩護之下」。

2012 年 4 月，這條大道的名稱終於在爭議聲中改為「Universitätsring」（大學環道，如上方附圖）。肯德爾說環城大道（Ringstraße）的一部分，從「Doktor-Karl-Lueger-Ring」改成「University Ring」，是他與奧地利獲得逐步和解的關鍵點，他感謝很多年輕人的協助促成（包括出名的物理學家安東・塞林格〔Anton Zeilinger〕），希望能夠繼續下去。除此之外，肯德爾還要求奧地利總統同意在維也納大學給予猶太學生及研究者獎學金，召開奧地利如何面對國家社會主義（納粹）的研討會，並於 2004 年結集出版專書。之後，他就高高興興地

成為維也納榮譽市民，參與維也納的學術與文化活動。

對心智生物學的樂觀期待

肯德爾在學術上是一位百折不撓的樂觀主義者，他在本書中多次表達類似下述的樂觀態度，值得在此再加詮釋。他在本書第 31 章討論「才華、創造力、與腦部發展」的結尾時說：「若要在了解創造力的神經基礎這件事上，找一個可資比較的基礎，則就像庫福勒及其同事於 1950 年代開始介入之前的視知覺神經基礎研究，以及學界在 2000 年對情緒的了解一樣。但是，當為一位腦科學家，在我一生研究期間，親眼看到視知覺與情緒領域如何屢創高峰，我自己在記憶神經基礎的早期研究，也被一些生物學家認為是不成熟而且很不可能成功，所以我對採取新方向來了解創造力這件事上，基本上是持樂觀態度的。」他最後所提出的樂觀預期，對很多對神經生物研究發展充滿熱情的人，可能認為時間太長，但對很多認為心智研究沒有辦法全部依靠神經科學與生物醫學解決的人而言，這段時間還是充滿不確定性，而且不見得可以回答大部分重要的問題。不管如何，他是這樣進行本書第 31 章的總結：「對這一組重要問題，我們希望在未來五十年，心智生物學可以用一種令人滿意的知性方式來一一解答。」

我們可以在他另一本半自傳體的專書中，對上述提出的觀點找到部分依據。肯德爾在 2006 年出版《探尋記憶：心智新科學的誕生》書中，在第 30 章的後記與展望部分寫到下列幾點：

1. 心智生物學（Biology of Mind）在過去五十年有驚人的成長，精神分析就沒這等光景。肯德爾在此處所指的五十來年，指的應是庫福勒、休伯、與威瑟爾等人，於 1950 年代在美國東岸以電神經生理技術，開始啟動視覺偵測器與視知覺系統研究後的累計時間。作者的教學研究生涯幾乎與此同步，大概因此覺得一門大領域要翻天覆地形成大規模，總需要五十年吧！對他而言，五十年已是樂觀的估計。

2. 作者一生中最大的生涯決定，是離開當為一位有穩定性前途又看好的精神科醫生，在 1965 年全力投入研究工作。當時他的親友除了夫人以外，很多人無法理解離開精神分析與精神科，投入腦科學研究的決定是否合適，一直到 1980 年代心智與腦部的關係變得比較清楚以後，情況才有改

觀。

3. 當他從研究哺乳類海馬轉去研究海蝸牛（Aplysia，又譯海蛞蝓、海兔）的簡單學習時，很多人並不認為簡單動物的學習與記憶研究結果，可以類推到較複雜的動物身上，也懷疑肯德爾在海蝸牛上所研究的敏感化（sensitization）與習慣化（habituation）現象，是否值得當為記憶的有用形式。類似的爭議雖然在過去從沒停止過，但時至今日可說烏雲已消散，他還因此獲得 2000 年諾貝爾生醫獎的殊榮。

由此可與本書中的其它章節互相對照，看得出這是一位在關鍵時刻百折不撓，堅持以新方法研究心智與心靈議題，並獲得大成就者，在面對下一波尚未有具體面貌的重大心智問題時，所表現出來具有啟發性觀點與從不放棄的態度，並在熱情與樂觀的驅使下，所作出的大預言！

譯注札記

本書作者乃是在多項學術領域表現卓越之人士，除了在記憶科學上的諾貝爾獎級之成就外，過去是對精神分析頗有了解的精神科醫師，長期主持哥倫比亞大學神經生物與行為研究中心，主導合編多次改版的知名教科書《神經科學原理》（*Principles of Neural Science*, New York: McGraw-Hill.），因此對各相關學術領域之成就及侷限性有深入了解；除此之外，又對藝術史與當代藝文內容不陌生，所以譯注本書必須小心謹慎，導讀與譯注須在謹守學術分寸下進行，譯文則除存真之外，也要考量日後的閱讀者將有相當比例是藝文界人士與大學生，因此譯文要特別做到比較流暢的程度，否則以本書厚度再加上其學術性質，雖有諸多名畫與有趣插圖，恐亦難做到雅俗共賞。為達此目的，實有必要對本書所關注之維也納、維也納大學、19 與 20 世紀醫學、佛洛伊德、與表現主義畫派，多作了解。

譯注一本傳世之書

以前國科會（今科技部）在推動經典譯注計畫時，提倡學界中人一輩子應翻譯一本可傳世之書。一個人一輩子至少要翻譯一本重要的書，這種觀念很多人都有，但不容易實現。

在我年輕時，就已經知道波普（Alexander Pope）曾英譯過荷馬史詩《伊利亞德》（*Iliad*）與《奧德賽》（*Odyssey*），但在譯文的信實上曾引起很多爭議。不過透過翻譯荷馬史詩，讓人得以認識偉大的心靈與傳世著作，繼而啟發以後好幾個世代的創意與教養，在這一點上則是大家都肯認的。史上最出名的荷馬史詩英譯，都是先翻《伊利亞德》再譯《奧德賽》；英譯本先是來自喬治・查普曼（George Chapman），再來才是波普。濟慈（John Keats，1795-1821）還因此寫過出名的十四行詩〈初識查普曼譯荷馬〉（On First Looking into Chapman's Homer，1816），來表達對荷馬史詩的大開眼界，與對查普曼的引領表達感恩之情。

影響更為重大的《聖經》翻譯歷史，《舊約》先以希伯來文寫成，再有希臘文，《新約》首見希臘文，再有拉丁文版本，之後從羅馬教廷一路圍堵的約翰・威克里夫（John Wycliffe）、伊拉斯謨（Erasmus）、與威廉・丁道爾（William Tyndale）的英譯《聖經》，馬丁・路德的德文譯經，到基督新教《日內瓦聖經》，與英國國教的詹姆士王（King James）《聖經》譯本。時至今日，《聖經》已經有英譯與各種流行語言的版本，其影響可說無遠弗屆。這兩類經典（荷馬史詩與《聖經》）的翻譯及注釋，已經不只是文化與思想史上的傳奇，它們還在影響世世代代的人，成為世人教養與信仰的一大部分。

現代經典的選譯

古代經典在文學、歷史、與思想著作中，比較容易確定，歷史長河已經替我們篩選出人類文明史上發亮、亙古長存的珍珠寶石。但當為一門長久以來一直受到其它學術領域影響，而經常修改的經驗科學，如心理學，就很難找到已經年代久遠，而且又能萬古長青或仍能經常被閱讀的經典，像牛頓闡釋古典物理的大經典一樣。真要找最具代表性的一兩位，大概就是威廉・詹姆士（William James）的《心理學原理》（*Principles of Psychology*，1890），以及佛洛伊德的大部頭大系列著作。但這兩人的著作部分已有翻譯，雖有些重要遺漏或翻譯不能盡如人意之處，還可以日後再補。所以我選擇從現代經典著手，這意思是說以後很有可能成為老經典的現代著作；要能具有這種可能性，這本書必須來自非常重要的學者，本書著作須具開創性或對傳統及現代研究的重新詮釋，以及著作主題須具有根本

重要性。肯德爾年輕時因為對佛洛伊德這個人與其革命性學說懷有熱情，因此選擇精神醫學當為他第一個志業，這種認同感一直持續至今。他雖然是作記憶研究的神經生物學家，但在本書中對與美感經驗有關的各感官系統（尤其是視覺系統）之敘述頗有專業水準；他在本書中廣泛參閱思想史與藝術史專書，詳細探討維也納 1900 的作家、畫家與表現主義，以及科學與藝術之對話與衍生的格式塔學派及神經美學觀點；他在本書中也對醫學思潮與學術傳承多所致意，對醫學家羅基坦斯基、佛洛伊德、與視覺科學家庫福勒（Stephen Kuffler）的學術及傳承著墨甚多。總體而言，這是一本值得譯注的現代經典。

　　肯德爾利用這本書完成了他一生中沒做完（如精神科醫生），或沒做過（如畫家與文學家），或很想做（如格式塔心理學、認知心理學、視覺神經生理學、神經美學家），或很想讓人知道的文化傳承（如維也納 1900 的知識與藝文氛圍，以及留存下來的傳統），或流露個人品味（如收藏與鑑賞），或作佛洛伊德的辯護士等多項願望與工作，現在他花上多年時間深入了解非他本行的專業領域後，畢其功於一役，在這種年紀應是最好的結局。在本書中也可以看出很多饒有興味，但仍未解開的歷史問題，如 1890 年到 1918 年的維也納，是如何形成八方風雨會中州的局面？有無可以比擬的類似歷史事件？史上第一次科學與藝術的大規模對話之成因與內容為何？第二次會在什麼狀況下發生？

　　我以前讀過歷史學系，後因佛洛伊德之故轉到心理學系，但發現現在已經很難看到對精神分析既有深研，又有熱情與具當代觀點的論文及專書。我很早以前就看過一篇，即肯德爾在獲得諾貝爾獎前一年所寫的文章（參見 Kandel, E. R. [1999]. Biology and the Future of Psychoanalysis: A New Intellectual Framework for Psychiatry Revisited. *American Journal of Psychiatry*, 156, 505-524.）。文中他的看法是：「佛洛伊德在 1894 年認為生物學還不夠先進，不能對精神分析學提供協助，時間還沒成熟到可以融合兩者。一個世紀後，佛洛伊德學說的追隨者逼出一種極端想法，辯稱說對心理動力學而言，生物學是不相干或不可共量的。這種詮釋觀點，與精神分析的科學觀點是互相對抗的。這兩種觀點其實是可以互相驗證的，而且可在此基礎上調整說法，一個嶄新的和解對話甚至可能找到一條互補的道路，而對人類心智有更前後一致的了解。」2012 年是湯瑪斯‧孔恩（Thomas Kuhn）發表〈科學革命的結構〉（參見 T. S. Kuhn [1962/1996]. *The Structure of*

Scientific Revolutions. Chicago: The University of Chicago Press.），提出典範轉移（paradigm shift）與不可共量性（incommensurability）等影響深遠觀念之後的五十週年，我在 2012 年舉辦的一個紀念研討會「Incommensurability 50」，發表〈佛洛伊德夢的理論與當代心智科學之間：不可共量性及其解決之道〉（Between Freudian Dream Theory and the Modern Science of Mind: Incommensurability and Its Resolution）一文，表達過類似觀點（另請參見本書第 6 章譯注 2）。

肯德爾用他一輩子的知識、經歷、與熱情寫這本書，也與我過去的經歷及現在的心情相容，選擇譯注這本大部頭的現代經典，固所願也。

誌謝

譯事艱難一般而言不在信與達，而在雅，但詩歌與科學作品的翻譯例外，常有出錯的可能，現代的科學作品翻譯則由於往往有大量圖表，更增添一個版權獲得上的困難。本書單是使用的圖片就超過兩百張，大部分需要重新申請版權或重新製作，這本譯注完稿後已歷兩、三年，若非聯經出版社經驗豐富又全力協助，大概現在還沒個頭緒，誠心感謝林載爵發行人、涂豐恩總編輯、陳逸華副總編輯、黃淑真主編、姜呈穎版權專員等人。在此過程中，我的助理曾志賢、阮達國、與陳華襄出力甚多，尤其是後來華襄與聯經的淑真仔細及全面的協助，以及科技部人文司林翠湄與藍文君的全力促成，加速了這本大書得以早日完成，在此一併感謝。

寫於 2020 年 5 月

序

羅丹（Auguste Rodin）於 1902 年 6 月造訪維也納時，貝塔·朱克康朵（Berta Zuckerkandl）邀請這位偉大的法國雕塑家，與當時奧地利最有成就的畫家克林姆（Gustav Klimt），一齊享用典型的維也納下午茶點（Jause）。朱克康朵本人是一位有影響力的藝評家，也是維也納一間極具特色文藝沙龍的主人。她日後在其自傳中，講起這段值得回味的午後聚會：

> 克林姆與羅丹在兩位極為出色美麗的年輕女士身旁坐下，羅丹著魔似地盯住她們看……古倫·菲爾德（Alfred Grünfeld，前德國皇帝威廉一世的宮廷鋼琴師，現居維也納）坐在鋼琴旁，這是一間已經把雙層門打開的寬敞客廳，克林姆走上前跟他說：「請給我們彈些舒伯特。」嘴上咬著雪茄的古倫·菲爾德開始彈出夢幻般的音符，飄浮到空中與他的雪茄煙霧糾纏在一起。
>
> 羅丹靠向克林姆說：「我從沒經驗過這種氛圍：悲劇性又華麗的貝多芬壁畫、令人難以忘懷像教堂般的展示，又有這個花園、這些位女士、這種音樂……還有環繞著的歡樂與童稚般的幸福……這些都是怎麼造成的？」
>
> 克林姆緩慢地點點他美麗的頭，只回了一個字：奧地利。[1]

這種對奧地利生活的理想化與浪漫觀點，是克林姆與羅丹所共同分享而與現實只有極為微弱的關聯，這種觀點深深銘刻在我的想像中。我在孩童時即已被迫離開維也納[1]，但維也納 20 世紀初的知性生活卻留在我的血液中：我的心一直在跳著四分之三拍的圓舞曲（My heart beats in three-quarter time.）。

《啟示的年代》得以成書，是來自我日後對維也納從 1890 年到 1918 年間這

段知性歷史的著迷，以及對奧地利現代主義藝術、精神分析、藝術史，還有我一輩子專業的腦科學之興趣所致。在本書中我將檢視進行中的藝術與科學之對話，該項對話有其 19 世紀末（fin-de-siècle）[II] 維也納的淵源，可以分三個主要面向說明。

第一個面向來自現代主義畫家與維也納醫學學派成員，交換針對潛意識心理歷程的看法與洞見。第二個面向是持續在藝術與藝術的認知心理學之間的互動，這是由藝術史維也納學派於 1930 年代引進的。第三個面向是在距今二十年前啟動的，認知心理學與生物學的互動，鋪陳了一個情感性神經美學的基礎：了解我們如何對藝術作品，作出知覺、情緒、與同理的反應。

該對話以及在腦科學與藝術中的相關研究，仍在持續進行中。這些對話與研究讓我們能初步了解到，當人在觀看一件藝術作品時，觀看者的腦中究竟在進行什麼樣的歷程。

科學在 21 世紀所面對的主要挑戰，是如何用生物的詞彙來了解人類的心智。20 世紀後期已開啟可以回應該一挑戰的可能性，此時研究心智的科學認知心理學，已與研究腦的科學神經科學結合。結果就有了一種新的心智科學，讓我們能問一系列有關我們自己的問題：人如何知覺、學習、與回憶？情緒、同理心、思考、與意識的本質為何？自由意志的界限是什麼？

該一心智新科學之所以重要，不只因為它對「是什麼造就我們成為現在的樣子」提供了較深入的了解，也因為它讓腦科學與其它知識領域的一系列有意義對話成為可能。此類對話能幫助探討何以在藝術、科學、與日常生活中，得以進行知覺與創造力的大腦運作機制。擴大來看，該一對話能夠幫助科學成為普同文化經驗的一部分。

我處理該一重大科學挑戰的方式，是在本書中聚焦於該一心智新科學，如何已經與藝術展開對話。為了針對該一重新衍生出來的對話，能得到有意義與連貫一致的聚焦，我有意將討論侷限在一種特定的藝術形式人物畫（portraiture）上，而且將時間放在一段特殊的文化斷代，亦即 20 世紀初維也納的現代主義（Modernism in Vienna）時期。我這樣做不只是要聚焦在一些關鍵問題的討論，也是因為該一藝術形式與該一文化斷代合流之後，已經展現出一系列連接藝術與

科學的開創性嘗試。

　　人物畫很適合當為一種科學探討的藝術形式，科學界現在已經就我們如何對臉部表情與他人的身體姿勢，作出知覺、情緒、與同理反應，以認知心理與生物性質的語言，作出初步尚稱令人滿意的知性理解。在 1900 年代維也納的現代主義人物畫，更是適合該類分析，因為藝術家對物質表象下所蘊含之真理的關切，與當時在科學化醫學、精神分析、與文學對潛意識心理歷程的類似關切，可說是分頭並進的。所以，維也納現代主義畫家所繪製的人物畫像，以及他們想要呈現出畫中人物內在感覺的清楚且戲劇性的嘗試，可以當為一種理想範本，來說明何以心理與生物性的直覺，可以豐富我們與藝術之間的關係。

　　在該一脈絡下，我觀察了當代科學思潮，以及 1900 年維也納更為廣闊的知性環境，如何對克林姆、柯克西卡（Oskar Kokoschka）、與席勒（Egon Schiele）三位藝術家產生影響。在當時維也納生活的特徵之一，就是藝術家、作家、思想家、與科學家之間，保持有輕鬆與持續的互動，他們與生物醫學專家以及精神分析學家的互動，顯著地影響了這三位藝術家的人物畫。

　　維也納現代主義藝術家也適合用其它方式來作類似分析。首先，他們可以拿來作深入探討，是因為他們的人數很少，主要藝術家只有上述所提三位，但是他們在藝術史上不管是集體的或個別的，都很重要。當為一個群體，他們在其畫作與素描中，想辦法表現畫中人在潛意識與本能渴求上的追尋歷程；但是每位藝術家又利用臉部表情以及手與身體姿勢，發展出一套特殊方式，以與外界溝通他在創作時的直覺。

　　1930 年代，維也納藝術史學院的學者，在提升克林姆、柯克西卡、與席勒三人所設定的現代主義議程上，扮演了很重要的角色。這些學者們強調，現代藝術家的功能不在傳達美，而在於傳達新的真實。除此之外，部分受到佛洛伊德心理學著作影響的維也納藝術史學院，開始發展出一套一開始即聚焦在觀賞者身上，以科學為基礎的藝術心理學。

　　時至今日，心智的新科學已成熟到能夠參與並強化藝術與科學間之對話，而且再度聚焦在觀賞者身上。為了連接今日的腦科學與 1900 年代維也納的現代主義藝術，在本書中，我將以簡單的方式來為一般讀者，也為研讀藝術與思想史

的學生作一概述，說明我們目前對知覺、記憶、情緒、同理心、與創造力之認知心理與神經生物基礎所了解的狀況。接著我將解析認知心理學與大腦生物學如何連接到一塊，一齊探討觀賞者如何知覺並對藝術作品作反應。我所提出的例子來自現代主義藝術，尤其是奧地利的表現主義，但有關觀賞者對藝術作出反應的原則，可適用到所有藝術史各階段的繪畫作品上。

為何我們想要鼓勵藝術與科學之間的對話——廣而言之，亦即科學與文化之間的對話？腦科學與藝術代表了兩種對心智運作的不同觀點，透過科學得以知道所有的心智生活來自腦中的活動，經由觀察這些活動，得以開始了解對藝術作品產生反應的背後歷程。透過眼睛蒐集得來的資訊如何轉化為視覺？思考如何轉化為記憶？行為的生物基礎為何？從另一方面來講，藝術則對稍縱即逝與經驗性為主的心智活動，以及對某一類經驗的感覺這一類問題，提供了重要直覺。腦部掃描可能發現了憂鬱的神經訊號，但貝多芬交響樂則展現了對該一憂鬱狀態的真正感覺。假如我們想要完全掌握心智的本質，該二觀點是缺一不可的，但這兩者很少被放在一起過。

1900 年維也納的知性與藝術環境，標誌了一個這兩種觀點得以作早期交流的時代，而且讓有關人類心智思考方式的了解上有了驚人發展。在今日作這種交流能帶來什麼好處，誰能因此而獲益？對腦科學的好處是很明顯的：生物學的終極挑戰之一，就是想了解大腦何以能夠有意識地覺知到人類的知覺、經驗、與情感。同樣可以理解的是該一交流，對藝術觀賞人、藝術及思想史家、與藝術家本人，都能帶來很大的幫助。

對視知覺與情緒反應歷程的直覺性了解，可能足以刺激出一種藝術的新語言、新的藝術形式、與藝術創造力的新表現方式。就像達文西與文藝復興時代的藝術家，利用人體解剖幫助他們繪製更準確與具有說服力的人體表現一樣，很多當代藝術家可能利用了大腦的運作機制與方式，創造出新的表現方法。了解藝術直覺、啟發、與觀賞者對藝術反應背後的生物學，對致力於追求提升創造力的藝術家而言，可說是獲益匪淺。長期而言，腦科學也能對創造力本質提供了解的線索。

很多類科學為了要理解複雜的歷程，會想辦法先從裡面化約出一些基本而且

重要的成分或行動，進而研究它們之間的關聯與互動狀況，這種化約論的作法也可用到藝術身上。真是這樣，當我在本書中聚焦在一個藝術流派，而且只包括三位主要代表性畫家，就是一種化約論的作法。有些人擔心化約式分析將減弱我們對藝術的親近與想像，會將藝術變成餖飣瑣碎，剝奪其特殊力量，而且將觀賞過程化約為一般大腦功能。我則從反面立論，透過鼓勵科學與藝術對話，以及聚焦在每次只探討一個心理歷程，化約論作法能擴大我們的視野，也帶來理解藝術本質與創造上的新觀點。這些新觀點能讓我們察覺到若干過去在藝術中，難以預期到的新面向，這些新面向主要是由檢視生物與心理現象之間的關係而得以推導出來的。

引用化約論與腦部生物學，絕非否認人類知覺之豐富性與複雜性，亦未貶低對人臉與身體形狀、色彩、及情感面的欣賞。我們現在已充分了解心臟如何將血液送往身體與腦部，也不再認為心臟是情感中心，但是這些新的了解與觀點，並不會減低人們對心臟的讚嘆，也不會因此而低貶它對我們的重要性。同樣的，科學可能詮釋了藝術的若干面向，但不會也不能取代藝術所激發的啟示、觀賞者的藝術享受，或者創造過程的衝動與目標。相反的，對腦部生物學的了解，終將在為藝術史、美學、與認知心理學建立一個更廣闊的文化架構時作出重大貢獻。

大部分我們認為藝術作品中有趣與感人的部分，都難以用當代的心智科學予以闡釋。但是所有的視覺藝術，從法國拉斯科（Lascaux cave）洞穴繪畫到當代作品，都包含有我們今日在一個新水準上所了解到的，重要的視覺、情感、與同理成分。對這些成分的進一步了解，不只可以釐清藝術的概念內容，也可協助詮釋觀賞者如何將其記憶與經驗帶入作品賞析之中，而且經由這些努力，得以將藝術的諸多面相，放置到一個更廣大的知識體系之中。

腦科學與人文學將持續有其不同的關切走向，在本書中，我的目的則在於說明，我們如何可以開始將心智科學與人文學的兩種觀照點，聚焦在一些共同的知性問題上，而且延續好幾十年前已經在 1900 年代維也納展開的對話，來追尋一個得以連接藝術、心智、與大腦的方式。該一可能性激勵了我在本書《啟示的年代》中作出一個總結，我是先從歷史架構上考量並提出一些更廣闊的議題，以說明在過去科學與藝術如何互相影響，並進而判斷在未來這些跨科際的相互影響，如何可以豐富我們對科學與藝術的知識性了解，也得以從它們身上獲得歡愉。

原注

1. Bertha Zuckerkandl, *My Life and History*, trans. John Summerfield (New York: Alfred A. Knopf, 1939), 180-81.

譯注

I

　　本書作者艾力克‧肯德爾（Eric Kandel）出生於 1929 年的維也納，當時的維也納是德語系國家中與柏林齊名的重要文化中心，但在 1938 年 3 月希特勒入侵之後一切改觀，4 月他那間小學的所有猶太家庭孩童，全部被趕往離家甚遠的地方就讀。隔年 1939 年，為逃離正在進行中以及預期隨後即將來到的迫害，兄弟兩人先經由比利時再轉往美國投靠親戚，父母則較晚過去會合。這段歷史寫於他的半自傳體專書《探索記憶：心智新科學的誕生》中（參見 Eric R. Kandel [2006]. *In Search of Memory: The Emergence of a New Science of Mind.* New York: W.W. Norton & Company.）。

II

　　「Fin-de-Siècle」即俗稱的「世紀末」，該詞在 1960 年代前後台灣的藝文界與大學校園中亦甚為風行。「世紀末」特指 19 世紀末之藝術氛圍與特殊美學觀點，本有意指倦怠、譏諷、悲觀憂鬱、頹廢、與放縱之意，它上承西方浪漫主義的源頭，但也提供了象徵主義、現代主義、與表現主義興起的動力。在這段期間，維也納的沙龍文化相當興盛，沙龍本指豪宅中接待賓客之客廳，引申為聚會談話、表現風格與發表觀點之處。沙龍在 17 世紀至 18 世紀的法國極為流行，之後風靡到歐洲其它地方，尤其是 18 世紀至 19 世紀，經常聚集各界菁英，引領學術與藝文風潮。1895 年至 1900 年這段在維也納的時間，正是佛洛伊德潛心構思巨著《夢的解析》（1900）之時，也是克林姆正在發動激進新藝術風潮之時，他也是在 1900 年左右，發展出「金色時期」的代表作（參見 Schorske, C. E. [1981]. *Fin-de-Siècle Vienna: Politics and Culture.* New York: Vintage Books.）。本書的斷代從 1900 年開始，不言可喻，作者就是以他們兩人為核心發展出本書大要，貫穿了潛意識、情慾、藝術、與心智運作等幾個主題。

Part 1

揭露潛意識情緒的
精神分析心理學與藝術

第1章
往內心走一圈
——1900 年的維也納

2006 年，一位奧地利表現主義藝術收藏家，同時也是紐約市一間表現主義美術館「新藝廊」（Neue Galerie）的共同創辦人羅德（Ronald Lauder），以驚人天價一億三千五百萬美元，買進單一畫作，那是克林姆魅力無限、油畫上貼覆金箔的亞黛夫人（Adele Bloch-Bauer）畫像，亞黛夫人是維也納的社交名媛，也是出名的藝術贊助者。羅德第一次看到這幅克林姆在 1907 年所繪的畫作，是在他十四歲參觀維也納上美景宮美術館（Upper Belvedere Museum）時，當下他就被這幅畫震懾住了。這幅畫相當程度呈現了世紀轉變之際維也納的特色：內容多元豐富、充滿色慾感性、與創新的廣大能量。經過多年之後，羅德深深相信克林姆的亞黛夫人畫像（圖 1-1），絕對是能夠揭露女性秘密的偉大作品之一。[1]

就畫作中呈現出來的亞黛夫人穿著元素而言，克林姆不愧是一位在 19 世紀新藝術（Jugendstil，或稱 Art Nouveau）傳統下，技巧熟練的畫家，但這幅畫作又多了一層歷史意義：它是克林姆第一批告別傳統三度空間，轉往裝飾明亮的現代壓平空間之畫作。這幅畫充分表現出克林姆是一位催生奧地利現代主義畫派的創新者與重要貢獻者。研究克林姆的兩位史學家麗莉（Sophie Lillie）與高古須（Georg Gaugusch），如此描述〈亞黛夫人 I〉（1907）這幅畫：

> 克林姆的畫作不只表達了亞黛夫人令人難以抗拒的美麗與色慾感性，它那精緻的裝飾及異國情調主題，帶頭宣布了現代性的誕生，而且揭示了想要用激進方式，鍛造一種嶄新認同的文化意念。克林姆利用這幅畫創造了一個俗世聖像，隨後代表了 19 世紀末維也納整個世代的期望。[1]

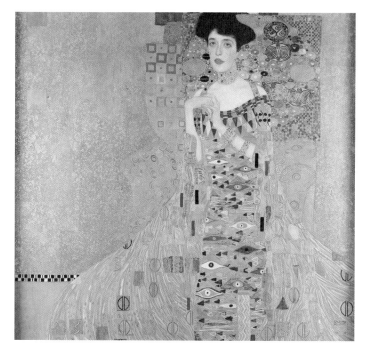

▲ 圖 1-1 ｜克林姆〈亞黛夫人 I〉（*Portrait of Adele Bloch-Bauer I*，
1907），油、銀、金帆布畫。

　　在該畫中，克林姆放棄了從文藝復興早期以後，一直想將三度空間世界以更實在的方式，弄到二度空間畫布上的繪畫企圖。就像現代藝術家面對新發明的照相術一樣，克林姆極力追求無法被相機捕捉的藏在背後之真實現象，他和幾位比較年輕的門生柯克西卡與席勒，將藝術家的觀點向內轉，遠離三度的外在世界，轉往多向度的內在自我與潛意識心靈。

　　除了與過去藝術傳統決裂之外，這幅畫也告訴我們現代科學（尤其是現代生物學），如何影響克林姆的藝術表現，正如它們影響了大部分 1900 年代維也納的文化，或 1890 年到 1918 年期間的維也納一樣。依據藝術史家艾蜜莉・布朗（Emily Braun）所述，克林姆閱讀達爾文的著作後，對細胞結構深為著迷，這是所有生物的構成基架。所以亞黛夫人身上服裝的拼圖，不是單純像新藝術時期的裝飾而已，反之，它們是男性與女性細胞的象徵：長方形的精子與橢圓形的卵子。這些由生物引發的生育符號，是設計用來配對畫中人那張具有挑逗性的臉孔，與

她百花盛開的成熟生殖能力。

　　亞黛夫人畫像得以風光賣出一億三千五百萬美元，創造出截至當時為止最高的單一畫作價格，這件事本身相當不尋常——假如考量克林姆在剛開始其事業時，他的畫作雖然很有一手，但還稱不上有什麼大名氣。他那時是一位不錯但很平常的畫家，追隨老師馬卡（Hans Makart）的歷史與通俗風格（圖 1-2），替一些劇院、博物館、與其它公共建築作一些裝飾工作。馬卡是一位有才華的色彩專家，在維也納一些欣賞他的贊助者，認為馬卡是新魯本斯學派（new Rubens）的一員，克林姆與馬卡一樣，繪製了一些大幅具象徵性與神話主題的畫作（圖 1-3）。

　　一直要到 1886 年，克林姆的畫作才有了大膽且具有原創性的轉變。在那一年，他與同事馬區（Franz von Matsch）去為一間即將廢掉、並建造成現代建築的老城堡劇院（Old Castle Theatre）表演廳，畫一些紀念性畫作。馬區畫了一幅從入口處看向舞台的場景，克林姆則畫了一幅這間老劇院的最後一次演出。但克林姆並未繪製舞台或舞台上的演出人員，他畫的是從舞台方向看出去可以辨認出來的特定觀眾成員。這些觀眾成員看起來不像在看戲曲演出，而是自己在演內心戲。從克林姆的畫作中，好像維也納真實的劇本並未在舞台上演出，而是在觀眾心靈深處的私人舞台中進行一樣（圖 1-4、圖 1-5）。

　　就在克林姆做了這件工作之後，年輕的神經科醫師佛洛伊德開始用催眠與心理治療，治療因歇斯底里症狀（hysteria）[I] 而受苦的病人。當病人往自己內心查看，自由聯想而且講出自己的私密生活與思考時，佛洛伊德開始將病人的歇斯底里症狀與其過去的創傷經驗，想辦法連接起來。該一相當具有原創性的治療派典，修改自知名精神病學家布洛爾（Josef Breuer），對一位聰明年輕的維也納女性安娜 O.（Anna O.）的治療過程。布洛爾是佛洛伊德的資深同事，他發現安娜 O.「單調的家庭生活與缺乏足夠的知性職業，讓她養成了作白日夢的習慣，她說作白日夢是她私密的舞台」。[2]

　　這種表現在克林姆後期作品中的特色直覺，與佛洛伊德的心理研究同期發展出來，而且預告了這類走向內心深處的趨勢，終將席捲 1900 年代維也納各領域的探討走向。該一階段促生了維也納的現代主義，其特色就是嘗試與過去作一徹底決裂，並探討在藝術、建築、心理學、文學、與音樂上的全新表現方式，該一

階段促成了想要連接這些領域的不停歇努力與追尋。

當為催生現代主義的先驅，1900 年代的維也納在短期內，充當了歐洲文化首都的角色，該一角色與中古世紀的君士坦丁堡及 15 世紀的佛羅倫斯所扮演的方式並無兩樣。維也納從 1450 年以來一直是哈布斯堡王朝的中心，而且在過了一個世紀後更為燦爛，成為德語系國家的神聖羅馬帝國中心。神聖羅馬帝國不只包括德語系國家，也涵蓋了波西米亞與匈牙利─克羅埃西亞王國。三百年後，這些分散的土地仍然是一群沒有共通名字或文化的國家組合，這些邦國之所以還聚在一起，主要是因為還有哈布斯堡的神聖羅馬皇帝持續在統治之故。最後一任神聖羅馬皇帝是法蘭西斯二世，他在 1804 年擔任奧地利皇帝（簡稱「奧皇」，以有別於神聖羅馬帝國皇帝）時，封號為法蘭西斯一世＊。1867 年匈牙利堅持要同享政權，哈布斯堡帝國改為雙元統治，稱為「奧匈帝國」。

就權力高度而言，18 世紀的哈布斯堡帝國在歐洲領地上的規模，僅次於俄羅斯帝國，而且在行政管理上保有長期的穩定歷史。但是由於 19 世紀後半一連串戰爭失利，以及 20 世紀初期社會動盪不安，相當幅度削減了帝國的政治實力，以致迫使哈布斯堡王朝心不甘情不願地擱置地緣政治的雄心，並轉向關切其子民，尤其是中產階級的政治與文化期望。

奧地利的自由派中產階級，在 1848 年起而要求約瑟夫奧皇（Franz Joseph）所掌控的封建政權，往更民主的方向演進。接續的改革觀點，奠基在認定奧地利乃係學習英法所建立的漸進與立憲君主政體，而且在啟蒙中產階級與貴族社會之間，具有文化與政治上的夥伴關係，該一夥伴關係則是用來改造國家、支持國家的俗世文化生活，以及建立一個自由市場經濟。這些設計與認定都是基於當時的信念，認為理性與科學即將取代信仰與宗教。

到了 1860 年代，大部分奧地利人意識到他們的國家已在轉變之中。中產階級與奧皇協商之後，成功地將維也納轉變為全世界最美麗的都市之一，約瑟夫奧皇送給 1857 年維也納公民的聖誕禮物，是下令拆除環繞城市的老牆與堡壘，以便讓出空間來修築環城大道（Ringstraße）。日後在大道兩側興建了堂皇的公共

＊ 譯注：拿破崙在 1804 年於法國稱帝，1806 年解散神聖羅馬帝國。

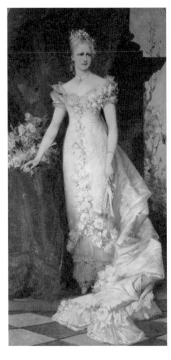

◀圖 1-2 ｜ 馬卡（Hans Makart）〈來自比利時的奧地利皇冠公主史蒂芬妮〉（*Crown Princess Stéphanie of Belgium*，1881），帆布油畫。

▲圖 1-3 ｜ 克林姆〈寓言〉（*Fable*，1883），帆布油畫。

建築，包括議會、市政廳、歌劇院、老城堡劇院、美術館、自然史博物館、維也納大學，還有貴族住所與富有中產階級的大樓住家。同時，環城大道也有助於讓住滿商店主人、生意人、與勞工的周圍市郊，能夠拉近距離來與城內作更緊密的接觸。

中產階級與奧皇的漸進改革觀點，對猶太社群有特別深遠的影響。1848 年猶太宗教禮拜得以合法化，廢止對猶太人的特別稅，猶太人首次被允許從事專業與政府職務。1867 年的基本法與 1868 年政教分離主張下之跨教派處置法案，賦予猶太人與其他奧地利人（主要是天主教徒）相同的人權與法律權利。在這段奧地利歷史的短暫期間，反猶太主義在社會上是不能被接受的。除了自由的宗教信仰之外，上述的法案讓猶太人得以接受國家教育，也可以與基督徒通婚，這些事項在以前都是不被允許的。

最後，政府在 1848 年放鬆在哈布斯堡帝國內適用於所有人的旅行設限，並於 1870 年逕行廢止。維也納活潑多彩的文化生活與經濟機會，吸引了整個帝國，

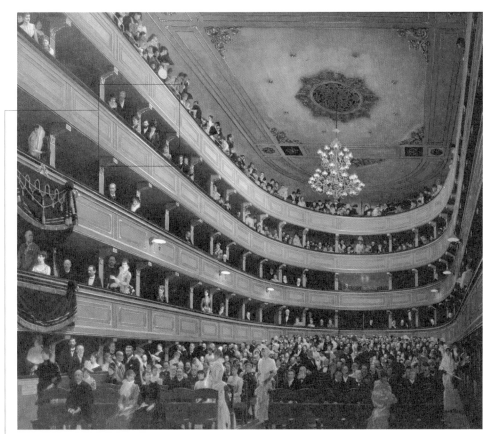

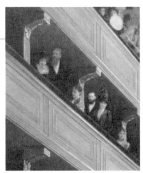

▲ 圖 1-4 ｜克林姆〈老城堡劇院表演廳〉（*The Auditorium of the Old Castle Theatre*，1888），帆布油畫。

◀ 圖 1-5 ｜表演廳內部包廂之細部放大圖。圖中的比爾羅斯（Theodor Billroth）是歐洲名醫；卡爾・魯格（Karl Lueger）在十年後成為維也納市長；女演員凱薩琳娜・史拉特（Katharina Schratt）是約瑟夫奧皇（Franz Joseph）的情婦。

尤其是猶太社群的多才之士前來，因此猶太人在維也納的人數從 1869 年的百分之六點六，躍升到 1890 年的百分之十二，對現代主義的催生有很大影響。旅行不再設限，增加了學者與科學家的社會及文化移動性，維也納明顯受益於有不同宗教種族、社會文化、與教育背景的才能之士，從各個方向流入，這種豐富多元的人才流入，相當有助於維也納大學日後成為一所偉大的研究型大學。科學與技術的這種變化，創造了一個活潑與充滿互動的知性氛圍，該一氛圍對日後維也納現代主義的產生，可說居功厥偉。

到了 1900 年時，維也納已經是有兩百萬居民的都市，他們很多人是因為維也納特別強調知性卓越與文化成就而來，這批人當中有相當數目的人，是廣義下現代主義運動的先行者。在哲學上，維也納學派（Vienna Circle）[III] 意圖將所有的知識，用單一的標準科學語言予以重寫，這些人以施力克（Moritz Schlick）為核心，後來加入卡納普（Rudolf Carnap）、費戈爾（Herbert Feigl）、法蘭克（Philipp Frank）、葛德爾（Kurt Gödel），還有最重要的維根斯坦（Ludwig Wittgenstein）等人。維也納經濟學派由孟傑（Carl Menger）、波恩—巴沃克（Eugen Böhm-Bawerk）、米塞斯（Ludwig von Mises）所建立。偉大的作曲家馬勒（Gustav Mahler）則在準備將第一代的維也納音樂學派（海頓、莫札特、貝多芬、舒伯特、與布拉姆斯），轉變成為第二代維也納音樂學派，他們是由荀白克（Arnold Schönberg）、貝爾格（Alban Berg）、與魏本（Anton Webern）所領導的新一代作曲家。

建築學家奧托・華格納（Otto Wagner）、歐布里希（Joseph Maria Olbrich）、與魯斯（Adolf Loos）等人，對環城大道兩旁的威權式公共建築（一些歌德式、文藝復興、與巴洛克風格的現代版本）意見很多，在反動之餘發展出一種簡潔與具有功能性的建築風格，為 1920 年代德國包浩斯建築學院（German Bauhaus School）的創建先鋪好一條路。華格納堅持建築必須是現代的與具原創性的，他也了解交通與都市規劃的重要性，他為維也納城內的鐵路系統設計了三十幾座車站，還設計了高架陸橋、地下通道、與橋樑。在這些努力之中，華格納彈心竭慮地在藝術與功能目的之間求取均衡，最後讓維也納有了一個足以媲美歐洲任一重要都市所擁有的最先進基礎設施。由約瑟・霍夫曼（Josef Hoffmann）與

莫瑟（Koloman Moser）所領導的「維也納工坊」（Wiener Werkstätte），專攻藝術與設計，利用對珠寶、家具、與其它物件的優雅設計，提升了當地人每日生活的美感。在文學上，施尼茲勒（Arthur Schnitzler）與霍夫曼斯塔（Hugo von Hofmannsthal）創建了「少年維也納」（Young Vienna）——一所致力於小說、戲劇、與詩的學校。我們即將看到，更重要的是一連串的科學家，由羅基坦斯基（Carl von Rokitansky）開展出來，一直到佛洛伊德，建立一種對人類精神狀態的全新與動態觀點，該一全新觀點顛覆了過去對人類心智運作的所有看法。

在藝術、藝術史、與文學中的創造活動，相對於科學及醫學的進展並無兩樣，生物醫學與物理科學的樂觀，則填補了由於靈性下降所導致的空虛。真的，20 世紀初維也納生活中的文藝沙龍與咖啡館，提供了不少機會讓科學家、作家、與藝術家，在即刻充滿了啟發、樂觀、與政治參與度高的氣氛中相聚在一起，生物醫學、物理、化學、與邏輯學及經濟學在有所成就之時，也體認到科學不再只是侷限於科學家的狹窄空間中，而是已經變成維也納文化中不可分割的一部分。這種態度鼓勵了頻繁的互動，讓人文學與科學更相聚在一起，直到今日仍在示範如何透過這種作法來達成開放的對話。

更有甚者，1900 年代維也納的自由知性精神，以及大學科學學院中的漸進改革態度，協助促成了女性在政治與社會上獲得解放，這些都是在作家施尼茲勒的著作與三位畫家的畫作中，多所宣揚的主題。

佛洛伊德的理論、施尼茲勒的著作、與克林姆／席勒／柯克西卡三人的畫作，對人類本能式的生活本質都有共通的直覺。在 1890 年到 1918 年間，這五位對人類每日生活中非理性現象的直覺看法，協助維也納得以成為現代主義思潮與文化的中心，時至今日，我們仍然活在這個文化之中。

現代主義開始自 19 世紀中葉，它不只是針對日常生活中處處受限與假惺惺的一種反應，更是對啟蒙時代一直強調人類行為之理性層面的一個反動。啟蒙時期，或稱「理性年代」，認為世界所有事物都是美好的，因為人類行為依據理性而行，接受理性的控制，透過理性我們獲得啟蒙，因為人心可以控制情緒與感覺。

18 世紀得以發生啟蒙運動的即時觸媒，來自 16 與 17 世紀的科學革命，包括有驚天動地的天文學發現，如克普勒（Johannes Kepler）釐清了掌管星球運動的規則；伽利略（Galileo Galilei）將太陽放到宇宙的中心；牛頓（Isaac Newton）

發現了重力、發明了微積分（萊布尼茲〔Gottfried Wilhelm Leibniz〕也在同期獨立發明了微積分），並用微積分描述了運動三大定律。在這樣做的同時，牛頓融合了物理學與天文學，並闡述縱使是宇宙中最深層的道理，也可以用科學方法呈現出來。

這些貢獻在 1660 年被大大地慶祝，而且誕生了世界上第一個科學學會，也就是成立了為提升自然知識的「倫敦皇家學會」（The Royal Society of London），該學會在 1703 年選出牛頓擔任會長。皇家學會的創始人認為上帝是一位數學家，依據邏輯與數學原理設計可以發揮功能的宇宙，科學家（自然哲學家）的角色是去應用科學方法，以發現宇宙運作背後的物理原則，並因此而解開上帝創造宇宙時所使用的密碼書。

在科學領域的成功，使得 18 世紀的思想家假設人類行動的其它層面，如政治行為、創造力、與藝術，也能應用理性來加以改進，最終並得以改善社會，為所有人類提供更大福祉。這種對理性與科學的信心，影響到歐洲政治與社會生活的各個層面，很快地也散播到北美洲殖民地區，在那裡，啟蒙觀念中的社會可以透過理性而改進，而且理性的人有自然賦予之權利去追求幸福的想法，被認為影響了傑佛遜（Thomas Jefferson）的民主理念主張，時至今日我們在美國還深受其益。

現代主義對啟蒙運動的反動，是工業革命的後果所造成，它所帶來的非人性與殘酷之效應，告訴我們現代生活並無數學般的完美性、確定、理性、或受到啟蒙，雖然 18 世紀的一些進步曾經引導很多人去作出這些期望。真理並非都是美麗的，也不總是能夠很快被辨認出來，真理經常藏在看不到的地方，更值得注意的是，人類心智不只被理性所主宰，也被非理性的情緒所左右。

就像天文學與物理學引發了啟蒙運動，同樣的，生物學則啟發了現代主義。達爾文在 1859 年出版《物種原始》（On the Origin of Species by Means of Natural Selection），主張人類並非全然由一位全能的神所創造出來，而是從比較簡單的動物祖先所演化出來的生物，達爾文在後來的書中更詳細推展這些論證，並指出任何有機體的主要生物功能就是繁衍自己。既然我們是從比較簡單的動物演化出來，則勢必保有在其他動物身上清楚表現的本能行為，所以，「性」必須也是人

類行為的核心部分。

該一嶄新觀點，導致重新審視有關人類存在之生物本質的藝術，這點在馬奈（Édouard Manet）1863 年的畫作〈草地上的午餐〉（*Le Déjeuner sur l'Herbe*）上表現得很清楚，該一畫作從主題與風格上予以考察，可能是第一幅真正的現代主義畫作。馬奈的畫一看到就覺得很美又令人震驚，揭示了現代主義議程中非常重要的主題：異性之間以及幻想與現實之間的複雜關係。馬奈畫了兩位身穿講究正式衣著的男士坐在林中草地上，專注在午餐對話上，旁邊則坐著一位裸女。在過去，繪畫中的裸女一般表示的是女神或神話人物，馬奈則破壞傳統，畫了一位現實生活中的當代巴黎裸女，也就是他所鍾愛的模特兒莫涵（Victorine Meurent，圖 1-6）。不顧莫涵性感身體的吸引力，兩位男士好像對坐在他們旁邊的莫涵無動

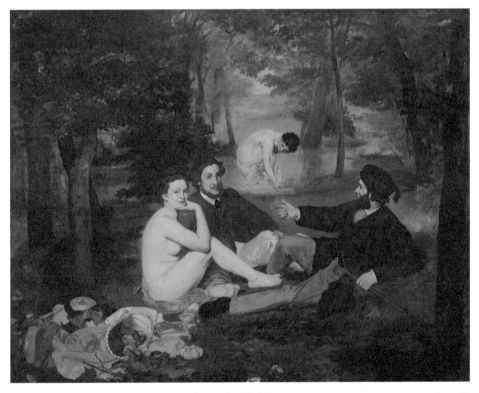

▲ 圖 1-6｜馬奈（Édouard Manet）〈草地上的午餐〉（*Le Déjeuner sur l'Herbe*，1863），帆布油畫。

於衷，當這兩位男士自顧自在談話時，感覺到兩位男士漠視色慾的裸女，則將她的注意力轉向外面的觀看者。除了有令人訝異的現代主題外，該畫在風格上也具有令人震驚的現代性，在塞尚之前幾十年已開始將三度空間還原到兩度之上，馬奈則幾乎不提供深度與透視的線索，讓觀賞者找不到有什麼透視的感覺。

藝術史家貢布里希（Ernst H. Gombrich）在評論維也納現代主義藝術的後期成就時，這樣說：

> 當我們想要感覺一下驚奇的衝擊時，就轉頭去尋找藝術的要義，我們感覺有這種需求，是因為知道偶而來一下健康的驚嚇，對我們是有好處的，否則很容易就卡在凹槽之中，而不再能夠適應生命在自然傾向下，對我們所作的新要求。換句話說，藝術的生物功能，是一種在心智體操中進行的排演與訓練，可以增加我們對未能預期事物的容忍度。[3]

在維也納，現代主義有三種主要特徵。第一種特徵是，首先提出人類心智在本質上，主要是非理性的嶄新觀點。維也納現代主義者在與傳統決裂時，挑戰了舊思維中，認為社會係奠基在理性人類理性行動之上的想法，更有甚者，他們心安理得地認為潛意識衝突，出現在每個人每天的行動之中。現代主義者將這些內在的衝突表面化，採用新想法與新感受來對抗世俗的態度與價值，質疑什麼是實際的本質，在人事物的外表之下究竟是什麼。

當外地眾人積極想要獲得對外在世界、生產方式、與知識流通之更大掌握的年代，維也納的現代主義者卻聚焦在內心深處，試著了解人類非理性的本質，以及非理性行為如何反映在人與人之間的關係上。他們發現在人的優雅與文明裝飾下，不只棲息著被壓到潛意識的色慾，也有潛意識的攻擊衝動，不管是對自己或他人，佛洛伊德後來稱這些黑暗衝動叫作「死亡本能」。

佛洛伊德曾提出，歷史上有三大革命性思考方式，決定了我們如何看待自己以及如何看待自己在宇宙中的角色。人類心智非理性本質的發現，迅速提示了一種可能性，亦即該一想法可能成為這三種革命性見解中，最激進與最具影響力的一種。第一個是 16 世紀的哥白尼革命，揭示地球並非宇宙中心，而是一以軌道繞行太陽的衛星。第二個是 19 世紀的達爾文革命，揭示人類並非以神聖與唯一

的方式創造出來的，而是透過天擇過程從較簡單的動物演化出來的。第三個則是維也納 1900 的佛洛伊德革命，揭示我們並非有意識控制了自己的行動，而是被潛意識動機所驅動。第三個革命後來發展出一種觀點，認為人類創造力（亦即引領哥白尼與達爾文作出大理論的創造力）是來自對深藏於內之潛意識力量的意識性觸接與運用。

　　與哥白尼及達爾文的革命不同的是，認為人類心智運作大部分為非理性的結論，在同一時期可說有多位思想家都持相同想法，包括 19 世紀中期的尼采。受尼采與達爾文影響的佛洛伊德，最常被認定是該第三個革命的代表人，因為他是一位最深入又最能清楚闡述的推動者。第三個革命的發現並非由佛洛伊德獨力完成，與他同時代的施尼茲勒、克林姆、柯克西卡、與席勒，也發現且探討了潛意識心智生活中的嶄新面向。他們比佛洛伊德更了解女性，尤其是在女性的性慾與母性本能的本質上，他們也比佛洛伊德更清楚看到嬰兒與母親之間，連接在一起的重要性，他們甚至比佛洛伊德更早了解到攻擊本能的重要意義。

　　佛洛伊德並非第一位提出潛意識心理歷程，在我們精神生活中具有重要角色的闡釋者，過去幾個世紀的哲學家已經處理了該一概念。柏拉圖在西元前第 4 世紀已討論到潛意識知識，指出我們的大部分知識是以潛在的形式內藏於精神之中。在 19 世紀，叔本華與自稱是第一位心理學家的尼采，即已寫出有關潛意識與潛意識動力的想法，藝術家在不同年代也已處理過男性與女性性慾的議題。一位曾經影響過佛洛伊德、19 世紀的偉大物理學家與生理學家赫倫霍茲（Hermann von Helmholtz），更早以前更已提出過無意識（或潛意識）在人類視知覺中扮演的重要角色。

　　能夠將佛洛伊德與維也納知識分子們區分開來的，是佛洛伊德在發展與統合這些概念上的成功，將它們以令人驚訝的現代、一致、與戲劇性語言表達出來，因此得以將一種人類心智、尤其是女性心智的新觀點教育給大眾。就像建築學家華格納發展出清楚的線條，使現代建築得以從早期的形式中解放出來一樣，佛洛伊德、施尼茲勒、克林姆、柯克西卡、與席勒整合而且延伸了他們的前輩們，有關潛意識本能的掙扎之觀點，而且以一種具有說服力與現代風格的方式來表達它們。他們幫助解放了男人與女人的情感生活，而且非常重要的是，設定了性解放的時代舞台，一直延續到今天的西方世界。[IV]

　　維也納現代主義的第二個特徵是自我檢查。佛洛伊德、施尼茲勒、克林姆、柯克西卡、與席勒，在探討主宰人類個別特質的規則時，不只急切地想檢查別人，也更想檢查他們自己，但不是只看外表，而是內在世界以及他們私密思考與感覺的特異性。就像佛洛伊德研究自己的夢境，並且教導精神分析學家研究反轉移現象（countertransference，治療者被病人所誘發之感覺與反應）一樣，施尼茲勒與藝術家們尤其是柯克西卡與席勒，他們大膽地探索自己的本能掙扎。他們深入自己的精神層面，利用自我分析當作工具，以了解與描繪出他人以及自己所經驗到的感覺。該一自我檢查，定義了 1900 年的維也納。

　　維也納現代主義的第三個特徵，是想要整合與齊一知識的企圖，該一企圖心是被科學所驅動，還有被達爾文的堅持所激發，達爾文認為人類必須被生物性地了解，依循的是了解其他動物的同樣方式。維也納 1900 在醫學、藝術、建築、藝術評論、設計、哲學、經濟學、與音樂上，開了好幾個新視窗。維也納 1900 在生物科學與心理學、文學、音樂、與藝術之間開啟了對話，而且隨後啟動了各類知識的整合，時至今日我們還在這樣做。該一趨勢也轉變了維也納的科學，尤其是醫學。在一位達爾文的追隨者羅基坦斯基的領導下，維也納大學醫學院（Vienna School of Medicine）將醫療置放在一個更有系統的科學基礎上：常規性地組合了病人的臨床診療紀錄與死後的解剖結果，因此得以更清楚地說明疾病過程，並依此得出正確診斷。醫學上的這種科學走向，對現代主義者在逼近人間現實時，也有所啟發：只有走到表象下面，我們才能找到實在。

　　羅基坦斯基的觀點最後從維也納醫學院傳播出來，成為維也納知識分子與藝術家生活及工作的文化中，一個不可分割的部分。就其結果而言，維也納對生命現實的關切點，終於從醫療診間與醫療諮詢室擴展到藝術家的工作室，最後到了神經科學實驗室。

　　雖然佛洛伊德與羅基坦斯基幾無直接接觸，但在羅基坦斯基的影響力仍處高峰之時，佛洛伊德於 1873 年開始了他在維也納大學的學醫過程，因此在佛洛伊德的早期思想中，看起來有一些重要部分，是被那個時代的羅基坦斯基精神所形塑出來的。該一精神在羅基坦斯基從醫學院退休後仍繼續傳播著：佛洛伊德的兩

位導師布魯克（Ernst Wilhelm von Brücke）與梅納特（Theodor Meynert），就是由羅基坦斯基指定擔任教職的，而佛洛伊德的同事布洛爾則是直接受教於羅基坦斯基門下。

施尼茲勒也是在羅基坦斯基晚期領導下的醫學院學生，在羅基坦斯基的合作者艾米・朱克康朵（Emil Zuckerkandl）底下做事，他在其文學著作中提及潛意識心理歷程。施尼茲勒生動得幾乎無法滿足其性胃口之分析式描述，大大影響了他那一世代年輕維也納男人的思考方式。很像佛洛伊德，施尼茲勒探索了包括性慾與攻擊性在內的潛意識心理學。

同樣對潛意識著迷的現象，在克林姆、柯克西卡、與席勒的素描及繪畫中，表現得很清楚。他們也被羅基坦斯基影響，與過去的藝術決裂，而且用新方式來表達性慾及攻擊性。在這些人中是有些不同的，佛洛伊德與施尼茲勒都是醫學院出身，克林姆則非正式地向艾米・朱克康朵學習生物。席勒則透過克林姆，間接地受到羅基坦斯基的影響。柯克西卡則教導自己要聚焦深入皮膚底下，他研究了模特兒最內心的思考與慾求，畫出了能夠表達該一原則的肖像畫。

雖然這幾位對潛意識本能這種他們認為是了解人類行為的關鍵，都有共同的著迷之處，但佛洛伊德、施尼茲勒、與現代主義藝術家相互之間，並未亦步亦趨，藝術家毫無疑問是受到佛洛伊德與施尼茲勒影響的，但他們都在個別接受維也納 1900 的影響下獨立演化。

佛洛伊德比其他四位想得更有系統性。他將羅基坦斯基的精華思想，以簡單與優雅的語言作清楚說明，並應用到人類心智上，從心理表象深入到心理衝突的內部去。更重要的，他採取該一視野，發展出一致的、細緻的、與豐富的，可用來闡釋正常與異常行為的「心智理論」（theory of mind）。佛洛伊德的理論與施尼茲勒及藝術家的觀點不同，甚至與尼采的也不同，他將心智（或心靈）當為一種經驗科學的探討領域，而非當作哲學思辨的平台。佛洛伊德的心智理論是日後被稱為「認知心理學」的第一個嘗試，一種想利用心智因應外界的系統性內在表徵，來處理人類思考與情感複雜性的嘗試。最後，部分奠基於他的心智認知理論，佛洛伊德設計出可以減除個人受苦的治療方法。

一位當代哲學家羅賓蓀（Paul Robinson），以羅基坦斯基時代的語言，強調

佛洛伊德所留下來的知性傳統：

> 他是我們現代傾向於追求行為表面之下的意義，警覺我們行動的真實
> （或潛藏）意義時，必須要參考的主要人物。他也啟發了我們的信念，
> 假如能夠追蹤到過去的源頭或最早的過去，則現在所存在的秘密將變得
> 更為透明……最後，他提升了我們對色慾的敏感性，尤其是對它出現的
> 活動場域……過去好幾個世代都忽略掉去尋找它。[4]

　　佛洛伊德強調心理生活大部分是潛意識或無意識的，只有透過文字與影像才
能被意識到，他與施尼茲勒、克林姆、柯克西卡、及席勒都利用文字或圖像，來
闡明與成就這些想法。身處共同文化之下，除了處理共同關切的面向外，每個人
都將他們在維也納1900情境下所發展出來，針對心智與情感具有特色的科學好
奇心，帶到他們各自的作品中。

原注

羅德用下述的語句，回憶他第一次與亞黛夫人的邂逅：

當我走入掛著〈亞黛夫人I〉的展示房間時，我在四處尋找中終於停住，她看起來像是 20 世紀初維也納的縮影：它的豐富性、性慾表現、原創的能量。我感覺到一種強烈的個人連結，與這位女士，以及這位在畫布上如此美妙捕捉到她的男人。（Lillie and Gaugusch, p.13）

當 1556 年查理五世（Charles V）從哈布斯堡王朝退位時，他指定兒子菲利浦二世接管西班牙帝國，並要他弟弟哈布斯堡的費迪南繼承他，統治德語區哈布斯堡領地。

弔詭的是，現代主義的出現也得力於 1873 年維也納股票市場的崩盤，在 3 月 8 日與 9 日之間，記錄有兩百三十件倒閉案。股市大崩盤很快橫掃全歐洲，接著是一長段的經濟蕭條，削弱了自由市場經濟與新興的自由主義。經濟蕭條與接續流失的工作機會，點燃了維也納社經底層者的怒火，將其憤怒指向中產階級，中產階級則以猶太人居大多數。主張家庭與父權是神聖的奧地利羅馬天主教會，也認為 1868 年的自由立法以及自由市場個人主義的宣揚，對家庭價值帶來潛在的致命性影響。

結果是自由的前景失去了一些動能，到了 1890 年反猶太主義在社會中爆發，成為工人階級對自由市場的反動，自由市場則被認為應負起市場崩潰與就業困難的責任。很多自由市場的宣揚者是猶太人，他們整個群體在財務上的成功，以及他們在醫學與法律專業上的領先成就，反而點燃出一股怨氣。在 1897 年，這些趨勢的綜合效果表現在卡爾・魯格的市長選舉上，魯格是一位毫不慚愧而且激烈的反猶分子，他想辦法讓反猶太成為社會上可接受之事，布洛克很恰當地將這種政治策略的特性，描述為「一種使用前希特勒方式的煽動性作法——在天主教旗幟的掩護之下」（Cernuschi, p. 15）。

1. Sophie Lillie and Georg Gaugusch, *Portrait of Adele Bloch-Bauer* (New York: Neue Galerie, 1984), 13.

2. Peter Gay, *The Freud Reader* (New York: W. W. Norton, 1989), 76.

3. Ernst H. Gombrich, *Reflections on the History of Art*, ed. Robert Woodfield (Berkeley: University of California Press, 1987), 211.

4. Paul Robinson, *Freud and His Critics* (Berkeley: University of California Press, 1993), 271.

譯注

I

〈亞黛夫人I〉（1907）畫作有很長一段時間，被視為是「奧地利的蒙娜麗莎」，但命

運坎坷。納粹德國 1938 年入侵奧地利，強行拿走這些畫作，而且更改命名為〈金色女士〉（*The Lady in Gold* 或 *The Woman in Gold*，以掩飾其猶太女人身分）。經過第二次世界大戰滄桑之後倖存下來，接著離奇地在跨國官司中敗訴，輸掉克林姆的五幅畫，奧地利政府被國民嚴厲批判，視為國恥，最後還在維也納上美景宮舉辦其中最出名畫作〈亞黛夫人 I〉的臨別展，後來流浪美國，由曾任美國駐奧地利大使、從小就對〈亞黛夫人 I〉情有獨鍾的化妝品企業家族後代，也是紐約市新藝廊美術館所有人的羅德，以當時單一畫作最高額的一億三千五百萬美元高價買入，而且依原擁有人之本意，將該畫永遠留在美國。買畫的錢雖然創了新高，但並非重點，而是這件事本身簡直就像一部精采的推理小說，更是一個世紀傳奇，畫家克林姆與畫中人物亞黛夫人的曖昧關係，則是好事之人從沒停止過的八卦題材。由歐康納（Anne-Marie O'Connor）所撰寫的一本小說體暢銷書《金色女士》（*The Lady in Gold: The Extraordinary Tale of Gustav Klimt's Masterpiece, Portrait of Adele Bloch-Bauer*），就是在描述這段高潮迭起的世紀傳奇，於 2012 年由紐約的 Vintage Books 出版。後來這段故事在 2015 年改編成電影《名畫的控訴》，由於故事離奇精采，演出陣容堅強，受到熱烈歡迎。

這部由賽門‧柯提斯導演的《名畫的控訴》，即在講這一段真實劇情。海倫‧米蘭主演已逝的主角瑪莉亞‧阿特曼（居住洛杉磯的早期猶太難民，2011 年 2 月過世），亞黛夫人是她叔叔的太太。她與奧地利政府興訟近十年，上訴到美國最高法院（2004 年的奧地利共和國「阿特曼案件」），在熟悉文化事務的奧地利記者切爾寧、律師蘭迪‧荀白克（與克林姆同期的名作曲家荀白克的孫子）協助，以及奧地利三組專家學術仲裁下，終於取回以前她們家族擁有，但在 1938 年二戰前被納粹拿走的克林姆五幅畫，包括最出名的亞黛夫人像（亞黛夫人的畫共繪製兩幅，1907 年時亞黛二十五歲，這是最出名的第一幅）。之後拒絕奧地利政府的交換條件，2006 年將其從上美景宮攜回美國，並售予羅德，條件是永久典藏於紐約市曼哈頓第五大道上的新藝廊。

II

十九世紀在歐洲醫院中發現轉化型歇斯底里症為一普遍疾病，佛洛伊德與布洛爾於 1893 年合著《歇斯底里症之研究》一書，認為轉化型歇斯底里症，為與潛意識裡不愉快情感交纏之衝動，轉移成異常身體功能之疾病，若施用催眠術可使其回憶起在潛意識裡被壓抑之不愉快的情感經驗，則可因此消除了歇斯底里症狀（參見林憲〔1972〕：精神醫學史。台北市水牛出版社）。

佛洛伊德的原意是將歇斯底里的身體症狀，解釋為是情緒和心理症狀的反映，著重精神疾病的精神動力取向（psychodynamic orientation），也是佛洛伊德創建精神分析學的起點。亦即早年的心理創傷、內心的衝突（如無法被接受的衝動或願望）會帶來心理的痛苦，為避免痛苦產生，所以用潛抑（repression）、轉換（conversion）、解離（dissociation）等心理防衛機轉，避開內心的衝突與痛苦，這些都是在潛意識的層次下自動發生的，當然它也帶來了所謂的症狀。《精神疾病診斷與統計手冊》第三版（*DSM III*）之後，將該一概念分解成

轉化異常（conversion disorder，如與運動及感覺功能有關的假性神經學症狀）與解離性異常（dissociative disorder，如失憶、人格解離）兩大類（參見白聰勇〔2009〕：歇斯底里〔Hysteria〕之今昔。台灣醫界，52 卷 11 期，頁 19-23）。現在由於社會與時代變化，如對性之壓抑以及對女性角色之要求，已大幅解放，這類歇斯底里症狀已顯著減少。

III

維也納學派特指 1922 年在維也納大學，由施力克主持的學者團體，又稱「馬赫學社」（Ernst Mach Society）；在該學社中的邏輯實證論者，奉維根斯坦的著作《邏輯哲學論》（*Tractatus Logico-Philosophicus*）為其圭臬。當時費戈爾與葛德爾正在維也納大學就讀，也經常參加聚會。

1960 年代的台大校園，學生們除了喜歡搖滾樂與地下文學之外，還流行談論幾樣重大的學術潮流，包括存在主義、行為主義、與維也納學派。一談起維也納學派，就會提到科際整合、邏輯實證論、邏輯經驗論，以及將形上學議題與心靈現象這些還談不清楚的項目，先用括號括起來。

1929 年出版維也納學派宣言《以科學方式看待世界》，奉愛因斯坦、維根斯坦、與羅素為該一學術運動的知性導師。維也納學派的科學世界觀有兩個重要面向，一為經驗的與實證的，認為只有來自經驗才有知識；其次係認定要建立科學的世界觀，須應用邏輯分析方法。維也納學派的最終目標，則係強調科學的統合。維也納學派可視為一種充滿活力的學術運動，提出多項具有影響力的主張，影響力亦擴散到英美與世界各地，但其以維也納為基地的組織及活動，在納粹勢力興起後，形同解散。

IV

本書作者肯德爾在當前諸多對精神分析學派不利的氛圍下，仍然依照過去學術界的一般評論，將佛洛伊德所提「人心泰半為非理性」的發現與認定，視為人類文明史上最有創意的三大思想革命之一（另兩個為地球繞日說與演化論），顯現出肯德爾對佛洛伊德的高度了解與肯定。佛洛伊德當年由其臨床經驗提出這種觀察，在當時可說是非常例外的，該一主張又與現代主義畫派核心觀念的形成之間，顯有契合之處，則是始料未及。如本書所說，依據奧地利現代主義與表現主義幾位開山畫家的說法，他們在這部分的表現方法與主張，有其獨立發展的軌跡及貢獻，究竟他們與佛洛伊德在 19 世紀末與 20 世紀初，是否已經在維也納有一定程度的互動？要不然怎會有如此的巧合？或者這個巧合反映的其實只不過是，對同一個時代與環境重大變化下的學術及藝術之異曲同歸的反應？由於文獻不足徵，目前這個問題應該還是個公案。

第 2 章
探索隱藏在外表底下的真實
——科學化醫學的源起

在嘗試整合知識以形塑維也納 1900 時，維也納大學醫學院扮演了關鍵性角色。佛洛伊德與施尼茲勒在那邊受訓當醫師，醫學院也影響了克林姆對藝術與科學的思考方式。除了這個廣泛的文化成就外，維也納大學醫學院建立了科學化醫學的標準，時至今日還在影響整個醫療的施作。

若有一位病人今日走進世界上任何一個診間，主訴呼吸窘迫，醫生會將聽診器放在病人胸部，傾聽肺部的聲音。假如醫生聽到「濕囉音」（rales，一種肺泡區的水泡破裂音），就可能懷疑病人是否有心臟衰竭的問題，醫生接著將在病人胸部敲打，並聽其回音是否較正常狀況來得低沉一些，以證實上述的判斷。醫生可能再拿起聽診器聽聽看有無「早搏心音」（premature heartbeats，一種最常見的心律不整現象），這是不正常心律的徵候，而且也聽聽有無「心雜音」（murmurs，心臟內血液流動所產生的聲音），以了解心臟房室本身或其瓣膜是否存有病變。利用這種簡單又隨手可及的聽診器，一位訓練有素的醫生就能夠診斷出心肺運作是否有問題。

將聽診器放置在體外即可探討內部的疾病，現代醫師其實在使用的是一世紀前，維也納醫學院已經發展完整的科學作法。這種現代走向醫學的背後推力，來自於想知道外表的症狀底下或皮膚底下，究竟是受到哪種疾病過程的影響所致。這種醫學走向是怎麼走過來的？

現代歷史學家將系統性科學的源起推向 17 世紀，所以一直到 18 世紀歐洲醫學仍然處在科學前期這件事實，一點都不值得驚訝，當時了解疾病的關鍵工具，只有

病人的主訴以及醫生的床邊觀察。這是一個科學與人文學尚未形成兩種文化的時代：醫學學位不僅被認為具有醫治能力，也代表一種高度的文化素養。的確，因為醫學學位被認為是研究自然世界的最佳通路，所以一些法國啟蒙時代的偉大思想家如狄德羅、伏爾泰、與盧梭等人，都加入研究醫學，以擴大獲取與人有關的知識。

這種既重視科學又重視文化的醫學走向，可能是因為縱使已到了 18 世紀，很多醫生仍然在使用兩千多年前，希臘醫學家希波克拉底斯（Hippocrates）所提出，以及西元 170 年在羅馬執業的蓋倫（Galen）所整理出的醫學原理與原則。蓋倫解剖猴子以了解人的身體結構，並由此獲得一些對生物學卓有貢獻的直覺，譬如說神經控制肌肉的概念。但是蓋倫也講了一些不正確的人體生物學與疾病的概念，比如他與希波克拉底斯一樣，認為疾病並非來自特定的身體功能異常，而是來自體內四種液體的失衡，這四種液體是黏液／痰（phlegm）、血液、黃膽汁（yellow bile）與黑膽汁。更有甚之，他相信這四種體液也主宰了心理功能，所以若黑膽汁取得優勢，則會導致人的憂鬱沮喪。

依此原則，醫生並未將重點放在症狀產生之處，而是將焦點放在全身，尤其是注重在讓四種體液恢復均衡，醫療方法則是透過放血或腹瀉為之[1]。雖然針對這些觀點，醫學史上其實已經出現過不少挑戰，可以對這類觀點提出質疑，如比利時醫生維薩留（Andreas Vesalius）在 1540 年代包括血液與神經系統在內的人體解剖、英國醫學家威廉・哈維（William Harvey）於 1616 年在血液循環系統上的發現、義大利病理學家莫爾加尼（Giovanni Battista Morgagni）在 1750 年建立的解剖病理學原理等，但是一直到 19 世紀初期，蓋倫的觀點仍然持續影響著醫學教學與臨床診療。

將醫學推向更系統性、更以科學為基礎的一大步，發生在大革命後的法國，那時很多有關日常醫療以及死後病理解剖的皇家禁令大幅解除。法國的內外科醫生與生物科學家，藉此重整醫學教育與實際醫療，要求必須在醫院或診所進行臨床訓練。

巴黎醫學院當時是由柯維薩（Jean-Nicolas Corvisart des Marets）主政，他是拿破崙的御醫，也是一位胸腔醫學的先驅，他首先利用在胸腔上敲打來分辨是肺炎或心臟衰竭，這兩者都會在肺部產生阻塞現象。還有三位醫師也都在巴黎醫學院成立後的早期，作出歷史性貢獻，他們是比恰（Marie-François-Xavier

Bichat）、雷奈克（René Laënnec）、與皮內爾（Philippe Pinel）。比恰是歐洲第一代的病理學家，強調人體解剖對實際診療之重要性，他發現體內每個器官內有很多不同類型的組織，每一組織分別由執行同一功能的細胞群所組成，比恰認為一個器官內的特定組織是真正的致病根源。雷奈克發明了聽診器並利用它來區辨不同的心音，而且將它們與死後的病理解剖關聯到一起。

皮內爾則將精神醫學建立成正統醫學的一個分支，他引介一種具有人性的心理導向原則，來照護精神病患，並嘗試與病人建立起個人與心理治療的關係。皮內爾主張將精神疾病視為一種醫學疾病，它是因為具有遺傳傾向的人，被暴露在過度的社會與心理壓力之下所形成的疾病，該一觀點與今日我們對大部分精神疾病所知的醫理，還算相當接近。

法國標定與推動新科學領域的能力，得力於該國在生物與醫學上的進步，以及具有高學術標準之教育體系的中央集權化。巴黎醫學院為基礎醫學與臨床診療設定了標準，而且在 1800 年到 1850 年間形塑了歐洲醫學的走向。

令人驚訝的是，法國有如此亮麗的起步，也產生了生物研究上的創意巨人，如克洛德‧貝爾納（Claude Bernard）與路易‧巴斯德（Louis Pasteur），但法國的臨床醫學卻在 1840 年代之後開始式微，其原因可能與菲利浦（Louis Philippe）的七月獨裁，與拿破崙三世統治下的第二帝國有關，它們形成了一種政治保守主義。法國教育的中央集權制變得僵硬，導致創造力與科學品質下降。到了 1850 年的法國醫學，依據歷史學家艾克內科特（Erwin Ackerknecht）的說法是：動能已經消退，驅使自己走向死角[2]。

法國在臨床診療與醫學教學上，曾經有過的先驅精神開始耗竭之結果，很快就可看到外國醫學生從巴黎大量轉移到維也納或其它德語系城市，在那裡正在積極形成研究型大學與研究機構，並發展以實驗室為根基的醫學。與巴黎呈強烈對比的是，所有德語系國家的主要醫院，自從 1750 年以來都與大學整合在一起，成為大學的一部分，在維也納所有臨床訓練都是屬於大學的學術使命，而且必須滿足大學的卓越標準。到了 1850 年，維也納大學已經成為最大、最出名的德語系大學，它的醫學院可謂為歐洲最佳，只有柏林大學可堪比擬。

當瑪莉亞‧泰瑞莎皇后（Empress Maria Theresa）開始重整維也納大學時，

維也納已經在一世紀前，開始啟動以科學為基礎的醫學研究工作。皇后與她的兒子約瑟夫二世（Joseph II）皇帝大量投入資源到高品質的醫學上，因為她／他們都認同醫學教育與醫療照顧，對國家福祉有很大的助益。

　　泰瑞莎皇后從整個歐洲挑選傑出醫師，來領導這個醫學新走向，1745 年敦聘偉大的荷蘭醫生史威登（Gerard van Swieten）前來。史威登創辦了第一維也納醫學院，開始將奠基在人道哲學與希波克拉底斯及蓋倫理論之上的平凡醫學，轉變為建立在自然科學之上的醫療。

　　1783 年約瑟夫二世皇帝規劃設立一綜合性的醫療專區，1784 年史威登的繼任者史帝夫（Andreas Joseph von Stifft）開辦了維也納總醫院，關閉了城內的小醫院，所有的醫療設施都在此區內集中管理，該區包括有醫院主建築、產科病房、嬰幼兒醫院、老人照護所、與精神病院，這是歐洲最大的醫療機構，維也納總醫院擔負著現代化與科學化醫學中心的使命。人在柏林的細胞病理學之父菲爾紹（Rudolf Virchow），將這時的維也納大學醫學院稱之為「醫學的麥加」（Mecca of Medicine），以形容其當為醫學朝聖地之盛況。

　　1844 年羅基坦斯基（圖 2-1）接下史帝夫一職，擔任維也納醫學院院長，他將現代主義引入生物與醫學。達爾文堅持主張有關人的種種，應該要像其他動物一樣從生物的眼光予以理解，羅基坦斯基在這點上深受啟發，促使他在往後的三十年，將維也納醫學院重整為「第二維也納醫學院」（Second Vienna School of

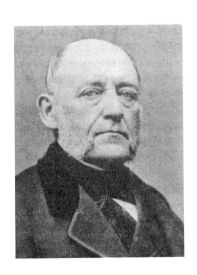

▲ 圖 2-1 ｜卡爾・馮・羅基坦斯基（Carl von Rokitansky，1804-1878）。羅基坦斯基藉著建立症狀與疾病之間的關係，賦予醫學一個堅實的科學基礎。他當了四任維也納醫學院院長，並在 1852 年成為維也納大學自由選舉下的第一任校長。這張照片攝於 1865 年左右，約當羅基坦斯基出任位於維也納之中央內政部醫學顧問的兩年後。

Medicine）[1]，將其醫療建立在一個新的與科學的基礎上，讓醫學院獲得國際聲名。

羅基坦斯基有系統地在臨床觀察與病理發現之間找到關聯性，並藉此作法將醫學建立在更科學的基礎上。在巴黎，每位臨床醫生都由自己充當病理學家，所以很少作病理分析，以致無法發展出疾病診斷的專業。羅基坦斯基將臨床醫學與病理學分到不同部門，讓接受過充分訓練、有能力的人來做不同的事，每位病人由醫生診察，若因病死亡則由病理學家作分析，之後在這兩者的發現中尋找關聯性。

該一發展來自兩個利基。首先如前所述，在維也納總醫院病亡的病人都在一位訓練精良的主任病理學家監督下，進行病理解剖。1844 年羅基坦斯基擔負了這個角色，在這段三十年期間，羅基坦斯基和他的同事做了大約六萬例解剖[3]，從這裡他獲得了大量有關不同器官與組織的疾病之知識。第二個利基則因為在醫院中有一位偉大的臨床醫師史柯達（Josef Škoda），他是羅基坦斯基的學生與同事。史柯達在臨床診斷上的優越表現，可與羅基坦斯基在病理診斷上的名聲相提並論，他們兩人有常規性的合作，深入的同事感情在工作中滋長，使得他們不同的專業差距不致造成阻礙，並得以聯繫起來。

透過這個嚴格與合作的過程，維也納醫學院得以比以前更有效地將床邊所觀察到的疾病見解，與解剖室所得的看法關聯起來，之後運用這些有系統的關聯性發展出了解疾病的理性客觀方法，並達致準確的診斷。該一過程讓臨床—病理關聯性得以獲致嶄新的了解，從此形成了現代醫學的特色。

羅基坦斯基是偉大的義大利病理學家莫爾加尼的知識傳人，莫爾加尼與蓋倫的看法剛好相反，認為臨床症狀係來自於單一器官的病變：症狀是受苦器官的吶喊，為了了解疾病，我們必須在體內尋找來源[4]。莫爾加尼也提出死後檢查，可用來測試臨床觀察所得的想法。他的教導促成新想法的出現，認為身體的異常應以其生物根源命名，可能的話宜以特定的致病器官命名，如盲腸炎、肺癌、心臟衰竭、胃炎等。

羅基坦斯基主張醫生在治病之前，應先對疾病作正確診斷。正確診斷不能只靠檢查病人與評估其症狀，因為同樣的徵候與症狀，可以是來自同一器官的不同部位，甚至可以是來自不同的疾病。也不能只靠死後的病理檢查來評估病人的徵候與症狀。所以只要有可能，都應同時整合臨床診察與病理檢查。

　　令人高興的，史柯達很快採取了羅基坦斯基的科學走向，並使用在實際病人的檢查之中。當為一位心臟與肺部疾病的專家，他大幅改進了敲打聽診的實際應用與理論基礎。利用雷奈克的聽診器，史柯達仔細研究了他從病人心臟所聽到的聲音與雜訊，之後將這些心音與羅基坦斯基在病人死後做病理解剖所知之心肌及瓣膜缺損互相關聯起來。除此之外，為更清楚了解這些心音的生理基礎，史柯達在死後病人身上做實驗，因此得以在醫學史上，首度將心臟瓣膜開閉所得之正常心音，與功能異常瓣膜所得之心雜音分開。透過這個方式，史柯達不只是一位有技巧的心音傾聽者，他也是一位能將心音所涉及之解剖與病理意義作出優異解釋的人，因此而設定了當代醫療的標準。

　　史柯達也用同樣嚴格的方法來檢查肺部。他用聽診器聽病人的呼吸，並結合稍早在維也納由歐恩布魯格（Josef Leopold Auenbrugger）發展出來的聽診技術，敲打胸部傾聽可能來自阻塞的胸腔所發出的不正常聲音。史柯達在診斷準確性上的改進，讓他贏得國際名聲，被稱為「現代醫學診斷之父」，因為這是第一次對病人有這種周全的科學檢驗。雷斯基（Erna Lesky）寫說：「感謝史柯達，醫學診斷因為他，而達到過去無法想像到的確定程度。」[5]時至今日，大部分來自心臟瓣膜受損的疾病，首先都能在床邊靠聽診器仔細聽診，與利用史柯達發展出來的心音闡釋準則診斷出來。

　　在與史柯達合作的過程中，羅基坦斯基達到了他聲望的高峰。他從1849年開始出版他的主要工作──三冊《病理解剖手冊》（*Handbook of Pathologic Anatomy*），這是第一本病理學教科書。該手冊處理了不同器官系統的若干特殊病理解剖，更有甚之，羅基坦斯基將它當作一個平台，以強調其一貫理念，認為要了解並最終能治好疾病，必有賴於對疾病的緣起以及對其自然過程之研究。

　　由於維也納醫學院的這些重大成就，很多外國學生湧入維也納，尤其是美國學生，因為19世紀時其本國醫學教育與診療素質不良，而被維也納醫學院日益精進的聲名，以及可實際做大體解剖的機會吸引過來。這些學生的「朝醫之旅」，受益於在羅基坦斯基領導維也納醫學院之時，也是維也納興建環城大道及作很多改變的時候，維也納因此變成了一座令人興奮，也是全歐最美的城市之一。

　　思想史家雅尼克（Allan Janik）與托敏（Stephen Toulmin），主張美國今日

在醫學科學上的卓越性，應該部分歸功於當年數千位美國醫學生在當時醫學素質不良下，前往維也納學習之故。實際狀況也是如此，美國好幾位醫學界創始人與領導人，如奧斯勒（William Osler）、霍斯德（William Halsted）、庫辛（Harvey Cushing）等人，在擔任更重要的醫界職務之前，都是曾到維也納留過學的美國醫學生或醫生。

羅基坦斯基在維也納醫學院的領導成就，並非其在臨床與病理研究上的原創性，而是在其卓越的組織、執行、與廣泛的影響力。他不只將病理解剖放置在維也納學院式醫學的科學中心，而且也推動到整個西方世界去。在提倡疾病的生物性了解必須先於病人的治療時，他與維也納醫學院同事所極力鼓吹的觀念，日後成為現代科學化醫學的基礎：研究與臨床診療是分不開的而且互相啟發、病人是自然界的一個實驗、病床邊是醫生的實驗室、大學的教學醫院則是自然界的學校。藉著比較疾病的不同病程，羅基坦斯基與史柯達給疾病歷程的概念，提供了科學基礎，亦即每一種疾病都有其從開始到結束之一連串步驟的自然史與進程。

羅基坦斯基對醫學的影響是相當廣泛的，他將上一世紀源自法國與義大利醫學的各支生物流派，綜合在其觀點與教學之中。他也有系統地發展出臨床與病理之關聯性，他將西元前 500 年希臘哲學家阿納克薩哥拉（Anaxagoras）——一位原子論創建者的真知灼見，引入醫學之中：現象是隱藏在內者之可見的外在表現[6]。羅基坦斯基認為為了發現真實，我們必須看往事物表面之下的東西，該一概念透過梅納特與克拉夫特—艾賓（Richard von Krafft-Ebing），以及他們對布洛爾、佛洛伊德、及施尼茲勒的影響，傳播到神經學、精神醫學、精神分析、與文學等領域去。特別有趣的是，在維也納現代主義的發展脈絡下，羅基坦斯基的影響透過他的同事艾米·朱克康朵，傳遞到克林姆與維也納表現主義的藝術家身上。

羅基坦斯基後來出任帝國科學院院長以及教育部專家顧問，成為維也納的首席科學發言人，倡議研究工作不應受政治束縛的正當性。之後約瑟夫奧皇任命他擔任奧地利國會的上議院成員，羅基坦斯基成為一位公共的知識分子。他是一位強而有力的發言人，而且善用其能見度與影響力，對維也納市民推動他的理念。在他過世後很久，他的眼光仍繼續在發揮影響，不只是對維也納醫學，也對維也納文化，幫助促成了現代主義，去尋找掌管人類行為背後深植的生物規律。

原注

我在本章與下一章所談論之羅基坦斯基的影響，不應視為單獨一個人的影響力，而應視為一股系統性的時代思潮，羅基坦斯基是其中能見度最高的發言人，而且在他1878年過世後幾十年，仍然繼續對維也納醫學與文化圈發生影響。就如雷斯基所說的：「羅基坦斯基開始將德語系醫學從其自然──哲學夢中喚醒，並將之置於堅實、不會改變的具體事實之上。」（頁107）

雷斯基在她對羅基坦斯基的卓越討論中，與其他學者一樣提及，雖然羅基坦斯基有驚人的預知能力以及對證據醫學的堅持，但他不免有時會犯下重大錯誤。其中一個比較特殊的是，羅基坦斯基偶而會在做大體解剖時，沒有發現到應該是病人重大死因的總體病理變化。他接著辯稱說除了已經成功找出特定器官位址的疾病之外，必定還存在有無法歸因於特定器官的一系列「動態疾病」（dynamic diseases）。既然羅基坦斯基強烈相信，沒有一種疾病過程的運作，可以不改變實體物質，他所能想像到的只有一種在身體內無所不在的實體物質──血液，可能就是這類疾病的成因。他因此認為動態疾病位於血液之內，若血液內的混合物（crasis）如血漿與蛋白質不均衡，則可能產生該類動態疾病。羅基坦斯基認為時間已經成熟，可以將化學分析應用在這類疾病上，維也納接受了這種新的立基於血液之上的病理學，羅基坦斯基的研究群公布了該一說法，羅基坦斯基接著在其《病理解剖手冊》一書中宣布了該一理論。

菲爾紹對這本專書寫了很正面的肯定評論，但挑戰羅基坦斯基，認為他的動態疾病理論荒誕不經，並稱之為巨大怪異的時代錯誤，竟意圖用化學來詮釋解剖學。羅基坦斯基認為該一批評尚稱公允，並在下一版的手冊中撤掉了該一理論。

1. Sherwin B. Nuland, *The Doctors' Plague: Germs, Childbed Fever, and the Strange Story of Ignac Semmelweis* (New York: W. W. Norton, 2003), 64-65.

2. Erwin H. Ackerknecht, *Medicine at the Paris Hospital 1794-1848* (Baltimore: Johns Hopkins University Press, 1963), 123.

3. O. Rokitansky, "Carl Freiherr von Rokitansky zum 200 Geburtstag: Eine Jubiläumgedenkschrift," *Wiener Klinische Wochenschrift* 116, no. 23 (2004) : 772-78.

4. Nuland, *The Doctors' Plague*, 64.

5. Erna Lesky, *The Vienna Medical School of the 19th Century* (Baltimore: Johns Hopkins University Press, 1976), 120.

6. Ibid., 360.

譯注

I

　　羅基坦斯基所主張的「第二維也納醫學院」，注重人體內部病因的研究（如以解剖為基礎的病理學），以與第一代醫學院重視臨床作一區分。第一與第二維也納醫學院的講法，主要是強調兩者在精神與重點上之不同，其實指的都是同一所醫學院。該醫學院以前歸屬於維也納大學，現在則獨立成為維也納醫學大學。

第 3 章
維也納藝術家、作家、科學家，
相會在貝塔‧朱克康朵的文藝沙龍

　　羅基坦斯基的眼光與視角，如何從維也納醫學院擴散到維也納現代主義藝術家身上？20 世紀初的維也納（所謂的「維也納 1900」〔Vienna 1900〕），藝術家、作家、醫生、科學家、與新聞工作者都共同生活在令人驚訝的、緊密且互聯的小圈子之中。不像當時其它大都會如紐約、倫敦、巴黎、與柏林，知識界菁英一般都不住在一起，而且在其專業圈子中也鮮少跨界往來，倫敦靠近大英博物館布盧姆茨伯里區（Bloomsbury）的文藝知識圈，算是極少數的例外。維也納知識分子的互動則是一種常規活動，也因此他們很多人都有一些行外的朋友。

　　這些互動始自就讀大學前的「學術高中」（gymnasium，德語系國家在就讀大學前之預備學校，以與「技職高中」有所分別），學生在學術高中學習較高階的人文學與科學，進而發展出廣泛的文化興趣。這種教育讓他們得以在科學、人文學、與藝術之間穿梭，而不會感覺費力。就如史普林葛（Käthe Springer）所指出，該一互動狀況表現在維也納學派哲學家的熱情上，他們首先提及運用共通文法整合不同領域科學之可能性，接著則是如何整合科學與藝術[1]。

　　除了上述原因之外，維也納只有一間主要大學，散布四周的建築物與總醫院互相之間都在步行範圍內，他們在維也納大學相見與談論之後，經常會再到附近的一些咖啡館，如格林斯坦咖啡館（Café Griensteidl）與中央咖啡館（Café Central），繼續未了的話題。

　　猶太人與非猶太人之間自由及廣泛的互動，對 19 世紀末期的創造力勃興有很大的貢獻。事實上，猶太學者、科學家、藝術家創造力的提升，受益於他們的基督教同事甚多。猶太學者對維也納 1900 文化的貢獻，可說是還遠勝於在西元

第 8 到第 12 世紀摩爾人統治下的西班牙、回教徒及基督徒與猶太人和平共處的黃金時代中，猶太人所做的傑出貢獻。基督徒與猶太人的互動甚至持續到 20 世紀早期，一直到猶太人在政府部門與很多社會生活層面又遭受歧視為止。

　　維也納人也在具有動態感與氣氛良好的沙龍中聚會，在那裡，思想家與藝術家可以分享觀念與價值，也可以與商業界及專業圈中，自豪於其教育文化與藝術品味的菁英們混在一起。沙龍是在私人家中定期舉辦的聚會，很多是由猶太女性當主人，她們將沙龍發展成文化而非是社交或宗教的場所。維也納有一個特別重要、聚集了作家、藝術家、與科學家的沙龍，是由貝塔・朱克康朵所開辦的，她是一位卓有才華的作家，一位在《維也納綜合報》（Wiener Allgemeine Zeitung）具有影響力的藝術評論家，以及薩爾茲堡音樂節（Salzburg Music Festival）的共同發起人。當為一位生物學以及達爾文演化論的學生，她嫁給了解剖學家艾米・朱克康朵，他也是羅基坦斯基的合作研究者（圖 3-1、圖 3-2）。

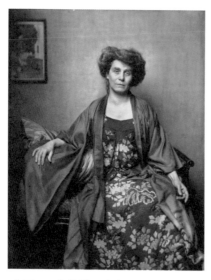
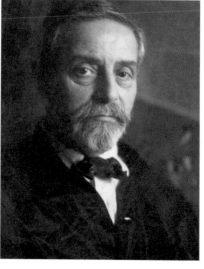

◀ 圖 3-1｜貝塔・朱克康朵（Berta Zuckerkandl，1864-1945）。一位有影響力的沙龍主人，在其住宅招待藝術家、科學家、作家、與思想家。貝塔・朱克康朵是藝術評論家、作家、與薩爾茲堡音樂節的共同發起人。此為 1908 年攝影照片。

▶ 圖 3-2｜艾米・朱克康朵（Emil Zuckerkandl，1849-1910）。艾米・朱克康朵是一位優秀的科學家、維也納醫學院解剖學講座，啟發了克林姆對生物學與醫學的興趣。此為 1909 年攝影照片。

　　貝塔認識維也納的所有重要人物，她寫說「在我的沙龍中，奧地利復活了」[2]。佛洛伊德是舊識，華爾滋之王小約翰・史特勞斯說她是「維也納最令人驚奇最聰明的女性」[3]。施尼茲勒是經常來參加沙龍聚會的朋友，在那裡碰到了偉大的劇院導演馬克・萊恩哈特（Max Reinhardt）與作曲家馬勒，事實上，馬勒就是在這裡碰到他未來的太太──才華洋溢的艾瑪・辛德勒。克林姆經常造訪，就像其他經常來訪的生醫科學家，包括精神醫學家克拉夫特－艾賓與姚雷格（Julius Wagner von Jauregg），以及外科醫生比爾羅斯（Theodor Billroth）與奧托・朱克康朵（Otto Zuckerkandl，艾米・朱克康朵的弟弟）。

　　貝塔的父親是《新維也納日報》（Neues Wiener Tagblatt）發行人，這是維也納主要的自由派報紙，她父親也是奧匈帝國皇太子魯道夫（Crown Prince Rudolf，1889 年自殺）的首席顧問。貝塔父親喜歡科學，在 1901 年創辦了奧地利第一份通俗科學刊物《給所有人的知識》（Das Wissen für Alle）。一大群知識分子與政治家在她父親斯傑普斯（Moritz Szeps）的家中來來去去，所以有人說貝塔繼承自她父親的，不只是知性的好奇心與社交上的自在風采，還有在她那種年輕年紀很少有人能夠獲得的社會接觸。自從她結婚的 1880 年開始，一直到 1938 年她從維也納逃離、轉進巴黎為止，貝塔都是她家的沙龍主人。

　　這真是一個現代主義的沙龍，貝塔是最大的贊助者。她是梅瑟施密特（Franz Xaver Messerschmidt，1736-1783）「性格頭部」（Character Head）雕刻的早期收藏者之一，她收購了兩個頭像雕刻，這些雕刻利用心理上的誇張表現來反映其心理狀態，可說是提早一個世紀出現的作品。她在其「藝術與文化」專欄中，強力替克林姆的藝術作辯護，克林姆也是在其沙龍中第一次與藝術家們討論維也納分離畫派（Vienna Secession）的觀念，這是一個與當時比較保守的維也納藝術家之屋（Künstlerhaus）不同，而且是一種激進的現代主義式決裂。貝塔的影響力遠遠擴散到維也納之外，她姊姊蘇菲（Sophie Clemenceau）嫁給保羅・克里蒙梭（Paul Clemenceau），他是法國總統喬治・克里蒙梭（Georges Clemenceau）的弟弟。透過蘇菲，貝塔結識了羅丹與其他的巴黎藝術家。

　　有兩個因素與貝塔的影響力有關，首先是她真正對人有興趣，而且對他們表現出廣泛的知性好奇；其次則為她是一位有效率、關係良好的文藝評論家，她從不遲疑幫助那些她認為有才華的人。她與她的家庭積極促成了克林姆畫

作的買賣，她先生艾米・朱克康朵的弟弟維克多（Victor Zuckerkandl）是一位藝術收藏家，收有克林姆的〈智慧女神雅典娜〉（*Pallas Athena*）以及好幾幅重要的風景畫。更有甚者，她藉著收購個別藝術家的作品，來支助維也納分離畫派建造展出場所，從此可不再受到藝術家畫廊展覽廳的限制，得以推出自己的年度展，不只包括年輕奧地利畫家的作品，也涵蓋了歐洲其它地區藝術家的作品[4]。

科學與藝術觀念的自由交換，是貝塔沙龍中不可或缺的精神。貝塔本人受到生物學的吸引也所知甚多，對她先生及其同事的研究工作非常著迷，熟悉羅基坦斯基及其在維也納醫學院研究圈子的工作。她的丈夫也是圈內人——艾米是一位在解剖學上很優秀也極受歡迎的教師。貝塔與艾米兩人充當克林姆的生物學家教，而且

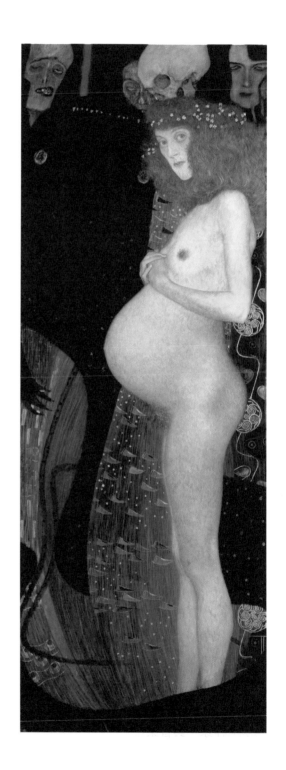

▶ 圖 3-3 ｜克林姆〈希望 I 〉（*Hope I*，1903），帆布油畫。

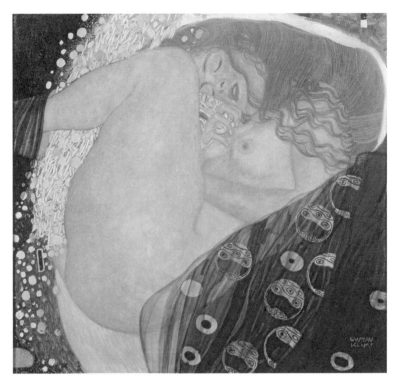

▲ 圖 3-4│克林姆〈宙斯見戴娜〉（*Danaë*，1907-1908），帆布油畫。

引介克林姆了解達爾文與羅基坦斯基的思考方式。

　　艾米‧朱克康朵於 1849 年出生於匈牙利拉莫（Raab）地區，到維也納大學讀書。羅基坦斯基在 1873 年聘他當病理解剖的助理，艾米在 1888 年受聘為維也納大學解剖學第一講座，一直到 1910 年過世為止。艾米對生物學的興趣相當廣泛，他在鼻腔解剖、臉部骨架、聽覺器官、與腦部結構各項研究上都作出貢獻，很多發現都冠上他的名字，如朱克康朵體（Zuckerkandl bodies，與自主神經系統相關的組織叢）與朱克康朵腦迴（Zuckerkandl gyrus，在大腦前端的灰質薄層）。

　　艾米邀請克林姆來看他解剖大體，透過這些觀察，克林姆得以深入了解人體結構，並陸續將其畫入作品中。受到艾米的啟發之後，克林姆邀請艾米對一群藝術家、作家、與音樂家做一系列生物學及解剖學的演講。在這些演講中，艾米引

介了生命的一個偉大秘密：一個單一細胞人的卵子如何受精，如何發展成胚胎，進而經過不同階段後發展成嬰兒。貝塔在其自傳中描述了艾米如何對他的藝術家聽眾，展現了一個遠超出他們想像與創造性幻想之外的嶄新世界。艾米在弄暗的房間放出染色的顯微組織玻片，呈現了細胞的內在世界，告訴他的聽眾說：「只要一滴血、一小片大腦切片，你就可以到童話世界去走一圈。」[5]

除了胚胎學之外，艾米也向克林姆介紹了達爾文演化論，後來該二領域的一些主題，重複出現在克林姆畫作中的背景裝飾上。在藝術史家艾蜜莉‧布朗的眼中，克林姆對裸女圖的激進畫風，反映的是一種自然主義式的後達爾文風格，她說：「在達爾文之後，畫作中的身體以裸體呈現自己：一個生物物種（人類）像其他有機體一樣，服膺同樣的生殖法則。」[6]

該一觀點在克林姆最受爭議的畫作〈希望 I〉（*Hope I*）中看得很清楚。在畫作中，一位懷孕後期裸女的身體，強調出她那明亮的紅色的恥骨陰毛（圖 3-3）。艾蜜莉‧布朗注意到這位婦女懷孕大腹的背後，就是暗藍、原始、海洋生物般的形狀，該一表現方式反映的是當時的觀點——也就是說，人體胚胎的發展走的是一條與人類演化相同的路徑。該一想法來自德國生物學家恩斯特‧海克爾（Ernst Haeckel）的主張「個體發育復演了種系的遺傳」（ontogeny recapitulates phylogeny），該主張的信念認為人類胚胎本來與它原始的類魚的祖先一樣，有鰓及尾巴，但在發展過程中失去了這些特徵。就像自認為達爾文信徒的佛洛伊德，希望我們想像威力無邊而且原始的性驅力，如何在演化中保存下來一樣，克林姆要求〈希望 I〉的觀看者，從一種自然與演化的眼光來看人的生殖與發展過程。

同樣的，克林姆也將生物符號放入他的畫作〈宙斯見戴娜〉（*Danaë*，圖 3-4）之中，噴灑的金色雨滴與黑色長方形象徵宙斯的精子，畫布左邊是早期胚胎形狀，右邊則是受精的象徵。

貝塔體認到當代科學對克林姆作品的影響，她寫說藝術家記錄了「無止境的中止與形成」，艾蜜莉‧布朗在這上面又加了一段「在事物表面底下的深層之中」[7]。艾蜜莉繼續說：「克林姆的演化敘述，將他自己放置在後達爾文與前佛洛伊德的流動文化矩陣之中。」[8]貝塔在其自傳中描述了克林姆對生物學的興趣，是如何衍生自參加艾米的一系列精彩演講。醫學史家布克莉亞思（Tatjana

Buklijas）進一步說：

> 　　貝塔論及克林姆的色彩表現與維也納工坊的裝飾畫資料庫，都取材自
> 大自然的寶藏。確實是這樣，進一步觀察克林姆在 1903 年之後的作品，
> 可發現有豐富的各類形狀，讓人聯想到有黑色細胞核與白色細胞質的上
> 皮細胞。[9]

　　準確而言，克林姆畫作的這一層面，反映了生物學對他的廣泛深入影響。

　　克林姆這種採用生物符號以傳遞表面底下之真實的作法，等同於佛洛伊德、施尼茲勒、柯克西卡、與席勒的工作。這五位現代主義大家的作品，在無意識狀態下，一齊向貝塔・朱克康朵及其沙龍致敬，因為她們鋪陳了一種知性的刺激氛圍，鼓勵了科學家與藝術家的對話，因此使得羅基坦斯基的觀念成為維也納 1900 文化中的一部分。

原注

1. Käthe Springer, "Philosophy and Science," in *Vienna 1900: Art, Life and Culture*, ed. Christian Brandstätter (New York: Vendome Press, 2005), 364.

2. Berta Zuckerkandl, quoted in Emily D. Bilski and Emily Braun, *Jewish Women and Their Salons: The Power of Conversation* (New Haven: The Jewish Museum and Yale University Press, 2005), 96.

3. Johann Strauss the Younger, quoted in ibid., 87.

4. Jane Kallir, *Who Paid the Piper: The Art of Patronage in Fin-de-Siècle Vienna* (New York: Galerie St. Etienne, 2007).

5. Berta Zuckerkandl, quoted in Emily Braun, *Gustav Klimt: The Ronald S. Lauder and Serge Sabarsky Collections*, ed. Renée Price (New York: Prestel Publishing, 2007), 162.

6. Berta Zuckerkandl, quoted in ibid., 155.

7. Emily Braun, *Gustav Klimt: The Ronald S. Lauder and Serge Sabarsky Collections*, 153.

8. Ibid., 163.

9. Tatjana Buklijas, "The Politics of Fin-de-Siècle Anatomy," in *The Nationalization of Scientific Knowledge in Nineteenth-Century Central Europe*, ed. M. G. Ash and J. Surman (Basingstoke, U.K.: Palgrave MacMillan, in preparation), 23.

第 4 章
探索頭殼底下的大腦
──科學精神醫學之起源

　　現代主義者對人類心智的看法，主在強調影響人類行為的潛意識本能。維也納醫學院則以三種方式來詮釋，一為主張所有的心理歷程都可在腦內找到生物基礎（心智的生物學）；第二則認為所有的心理疾病本質上都是生物性的；最後，如佛洛伊德，則是發現大部分人類行為是非理性且奠基於潛意識心理歷程。佛洛伊德總結認為，為了以生物方式了解潛意識心智的複雜性，首先須發展出一套前後一致的人類心智心理學。

　　所有心理功能來自大腦的想法，可追溯到希波克拉底斯，但該一想法沒什麼人當真，一直到 18 世紀末期蓋爾（Franz Joseph Gall）嘗試把心理學與腦科學連接起來時，該一情況才有改觀。蓋爾在 1781 年到 1785 年間就讀維也納大學醫學院，畢業之後在維也納開業非常成功，他想連接心理學與腦部生物學的作法，促成了對人類心智生物學非常重要的第二個觀念：腦部結構，尤其是環繞在外部的大腦皮質部，並非以單一器官方式運作，不同的心理功能可以對應到不同的腦區。

　　蓋爾善用了當時已知有關大腦皮質部的知識，他了解到大腦皮質部是雙側對稱的，可區分為四個腦葉，亦即額葉、顳葉、頂葉、與枕葉（圖 14-3）。但是蓋爾也發現這四大分區，不足以對應到迄 1790 年為止，已發現的四十幾種分立的心理功能。他開始蒐集數百位音樂家、演員、畫家、囚犯等類人的腦殼，並將他們部分腦骨的升降角度，與這些人的才華或缺陷連接起來[1]。蓋爾以從外部觸診腦殼的方式，將大腦皮質部大約分成四十區，每區對應到並當為某一特定心理功

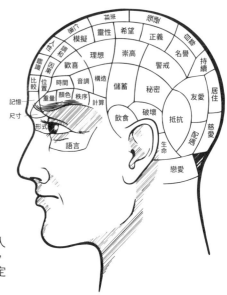

▶ 圖 4-1 │ 蓋爾發展了一套顱相學系統,在人
的性格與頭殼外在量測之間尋找相關性,
並依此推測特定心理功能背後負責的特定
腦區。

能的器官,他將一些知性功能如比較、因果、與語言,對應到前面腦部;情緒功
能如父母親情之愛、浪漫愛情、戰鬥性,對應到後面腦部;感性的希望、崇拜、
靈性,則對應到中間腦部(圖 4-1)。

　　蓋爾認為所有心理歷程衍生自腦部的理論,事後證實是對的,但他對腦部作
分區以對應特殊功能的方法則有嚴重瑕疵,因為這些方法並非建立在我們今日認
為有效的證據之上。蓋爾並未在病人腦部做大體解剖,也未將特定腦區的缺損關
聯到可能有關的心理屬性異常,以進一步實際測試其所提出的觀念。他不相信生
病的大腦,也不認為它能說明正常行為的任何事情,反之,他發展出另外的說
法,認為當每個心理功能被使用時,其對應之腦區會變大,就像肌肉在使用或鍛
鍊之後變粗壯一樣。最終他相信,某一腦區可能會因此而變大,以致向外壓到腦
殼,而在頭部產生突起。

　　蓋爾探討了有特殊心理強度、心理異常者、很聰明的學生、反社會人格障礙、
高宗教性、極端色慾熱情等類人的頭殼,而且將這些特徵與腦殼上的突起關聯在
一起。基於他的理論認為過度使用將擴大腦區,他將每一特徵對應到位於腦殼突
起下面的腦區,這些發現讓他進一步認定,縱使最抽象、最複雜的人類行為,如

小心謹慎、私密性、希望、崇高、與父母親情，都可被大腦皮質部的不同區域所表現。我們現在知道這些觀念與講法完全是沒依據的幻想，雖然他整體的理論還算正確。

一個在心理功能之腦區對應上更有說服力的作法，來自一個世代之後的法國神經科醫師布羅卡（Pierre-Paul Broca），以及德國神經科醫師韋尼基（Carl Wernicke）。他們各自針對有語言障礙的病人腦部做死後病理解剖，發現特定的語言異常與腦部特定區域之損害有關，因此語言功能可以找到真正對應的腦區。對語言的理解位於大腦皮質部後方（左半球後方上顳顳葉腦迴），語言的表達則位於皮質部前方（左半球後額葉），該二區域有一束神經纖維連接。

此類發現強力支持了蓋爾的總體想法，亦即心理功能可以對應到不同腦區。但是這些發現並未指出複雜的心理功能（如語言）可以對應到單一腦區，反之，布羅卡與韋尼基的發現指出，這類功能需要不同腦區互聯形成的網絡來產生作用（圖 4-2）。他們的工作促成了一連串的發現，包括負責肌肉運動的精確腦區。

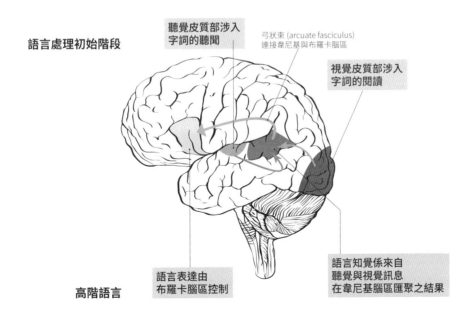

語言處理初始階段

聽覺皮質部涉入字詞的聽聞

弓狀束 (arcuate fasciculus) 連接韋尼基與布羅卡腦區

視覺皮質部涉入字詞的閱讀

語言表達由布羅卡腦區控制

語言知覺係來自聽覺與視覺訊息在韋尼基腦區匯聚之結果

高階語言

▲ 圖 4-2｜複雜行為的韋尼基模式：複雜行為如語言之類，涉及多個互相關聯的腦區。

這些成就對那些主張大腦皮質部功能是整體的，以及腦區分類並不能對應到功能的科學家們，是一大打擊。持這類觀點的人主張，並非腦部損害的特定區域決定了心理功能的失去，而是腦部損害的大小與範圍，決定了心理功能的是否失去，但這是一種不正確的說法。[1]

羅基坦斯基對腦部研究也有貢獻。1842 年，當他才三十八歲時，發現壓力與其它本能反應的機制來自腦部，特定來講，來自一個叫作下視丘（hypothalamus）的地方，它是在腦部深處一個小的錐狀結構。羅基坦斯基發現影響下視丘的腦部基底處之感染，會干涉到胃部的正常運作，而且經常導致胃部大量出血。該一工作後來由腦外科醫師庫辛予以擴展，進一步發現下視丘的損害，會產生壓力，在胃部引起今日稱之為「壓力潰瘍」的疾病。嗣後其他科學家的工作，指出下視丘控制了腦下垂體與自主神經系統，在調控性活動、攻擊性、防衛行為，以及控制饑渴與其它身體內部平衡功能上，都扮演了重要角色。

第一位深入到腦殼底下研究心理疾病的精神科醫師是梅納特。梅納特在腦解剖上有三大貢獻：首先，他研究腦部如何發展，從人類與其他動物腦部的比較研究，他學習到人類腦部包括有經過長期演化保留下來的區域，例如基底核（basal ganglia），它控制反射動作，又例如小腦（cerebellum），它控制了動作技巧的記憶，基底核與小腦在所有脊椎動物中都很類似。依據達爾文的想法，梅納特主張人腦中演化階序較早的區域會先發展出來，該一觀念促使他主張位於大腦皮質部下方的這原始結構，調控了潛意識、天生的、本能性的功能。他進一步主張本能性功能，被在演化上與人類發展上出現較晚的皮質部所調整，梅納特認為大腦皮質部是腦部的執行與自我運作部分，調控著複雜、意識學習、與反射性行為。

第二，梅納特在腦部解剖上的比較研究，讓他得以觀察到袋鼠用來跳躍的強大後肢，與異常巨大動作通路之間的相關。他因此發現到腦內感覺與動作表徵的基本原則：某一身體部位在腦內表徵之大小，表示了該身體部位在動物身上的功能重要性。

第三，梅納特發現大腦皮質部有六層分立的結構（cortical layers），每一層都由不同的神經細胞群組成。他還發現皮質中不同腦區的分層數目雖然維持不變，但細胞類型卻會改變：皮質部的不同腦區會有多多少少不一樣的神經細胞群。

這三個貢獻造就了梅納特的國際聲名，又因有羅基坦斯基的強力支持，他很快被任命為維也納大學精神醫學部主任。梅納特擴展了羅基坦斯基對腦部的思考方式，他堅持主張「精神醫學藉著決定其解剖基礎，而被賦予科學專業的特色」[2]。依此原則，他努力去追蹤各類心理疾病，是否在特定腦區有異常表現。梅納特這種追尋心理疾病之解剖基礎的作法，今日仍在進行。

除了將精神疾病視為腦部疾病外，梅納特還反對當時在奧地利與德國醫學院的普遍想法，認為這些疾病是不可逆的退化過程（dementias）。他的研究發現促使他提出兩個有關精神疾病的新看法：在腦部發育過程中的擾動，可以是精神疾病的前置因素；以及，正如皮內爾已發現的，某些精神病（psychoses）是可逆的。

後面這個觀點讓梅納特對精神疾病的預後，有比較樂觀的看法。他引入「amentia」一詞來指稱某些特定因頭部創傷或中毒引起，但可完全恢復之急性精神病發作。將良性可治療的精神病（現在稱之為「梅納特 amentia」）分離出來的作法，開啟了一套研究心理異常的全新視野。因此有一件事並不令人感到意外，亦即有四位主張積極作特定性治療的精神醫學界先鋒（相對於皮內爾在醫院所做之非特定的人性化治療方式），都是梅納特的學生：布洛爾與佛洛伊德成功地用精神分析治療歇斯底里等類疾病；姚雷格用發高燒療法治療梅毒；沙克爾（Manfred Sakel）則用胰島素休克療法治療精神病。

下一任的精神醫學部主任是克拉夫特－艾賓，他採用了不同的作法。與梅納特相同的是，他也對病人腦部做遺體解剖，且對精神科與神經科之間的連接深感興趣；但與梅納特不同的是，他主要是一位臨床醫師，認為精神醫學應是可觀察與可描述的臨床科學，而非分析式的學科。所以他不認為在臨床精神醫學中，腦科學有什麼重要性。他除了是一位傑出的描述性精神科醫師，與兩本法醫精神醫學及臨床精神醫學主要教科書的作者之外，也是第一位強調日常生活中性活動功能的精神科醫生，致力於讓「不能講的講出來，不只在醫療圈子中講，甚至講到這個圈子之外」[3]。

在其 1886 年的經典著作《異常性行為》（*Psychopathia Sexualis, With Especial Reference to Contrary Sexual Instinct*）一書中，艾賓描述了性行為的大要光譜，並預示了性本能的重要性，其中有兩個觀念後來融入了精神分析之中。事實上，他所概要描述之性本能的重要性，不只是針對正常與異常的性功能，也出現在藝

術、詩歌、與其它創造力表現的形式上。他用一些概念諸如虐待狂、被虐狂、與戀童癖,來描述性行為的特定類型,因此為當代的性病理學立下了基礎[4]。這本書剛出版時以拉丁文書寫,其本意是既可當醫學專業用,同時也可阻擋一般人從中尋找煽情材料。縱使如此,本書還是吸引了很多讀者,可能包括了一些藝術家與科學家,他們願意再次使用自從高中學過以後就沒再用過的拉丁文。

艾賓被視為現代得以對性行為作全面研究的開創者之一,他的研究工作在那個時代充滿了啟發性見解,但是有些觀念已不被今日看法所認同。如艾賓不認為同性戀與有些性表現是偏離中產階級常規的變異現象,而認為它們表示的是不正常與生病,依據維也納醫學史家布克莉亞思的說法,很多同性戀者也接受這種觀點,並積極尋求治療。

佛洛伊德與施尼茲勒是梅納特在維也納大學醫學院的學生,也被艾賓影響,但對上述觀點的看法與艾賓不同,他們盡量避免作道德判斷,並盡其一生,探討諸多性表現的變異,將過去一向藏在深鎖門後的事物,暴露到大眾的經驗之前。

佛洛伊德(Sigmund Freud,圖 4-3)於 1856 年出生在佛萊堡(Freiberg),那時是屬於捷克共和國摩拉維亞地區的一個小鎮。1859 年全家搬到維也納,佛洛伊德一直在維也納住到 1938 年 6 月,之後因德國入侵奧地利,移往英格蘭,1939

▲ 圖 4-3 │ 西格蒙德‧佛洛伊德(Sigmund Freud,1856-1939)。1885 年的人物素描,佛洛伊德該年在巴黎從法國神經學家夏考(Jean-Martin Charcot)學習。

年 9 月 23 日過世。英國詩人奧登（W. H. Auden）當時評論，認為佛洛伊德思想已不再是個人之見，而是「世代觀點的總體氛圍」（whole climate of opinion）。佛洛伊德的思想自其漫長的一生中演進出來，但還是可分為兩大階段：第一階段始自 1874 年到 1895 年，他研習神經學，用神經生物的術語描述心靈生活；第二階段從 1900 年到 1939 年，他發展出一套獨立於大腦生物學有關心智現象的新心理學。

佛洛伊德在就讀利奧波德城區學術高中（Leopoldstädter Gymnasium）時，總是名列前茅，他在 1873 年進入維也納大學就讀，就在那一年發生股票市場大崩盤。股票市場崩盤伴隨的是失業，而且反猶太偏見與敵視態度再次出現。佛洛伊德在 1924 年出版的《自傳分析》（*Autobiographical Study*）中，將他日後獨立自主的作風，歸諸於大學時代所經歷到的隔離感覺：

> 1873 年剛到大學時，相當失望，最令人受不了的是，因為我是猶太人，居然被預期應自認為差勁且是外來者。我完全拒絕去做這類事情，我永遠無法理解何以需要為自己的祖先，或者那時正在開始講起的，自己的「種族」（race）感到羞愧。我決定不想融入這一群人之中，也沒什麼好遺憾的，因為看起來只要不理會這種隔離感，一位主動積極的人總可以在人性的框架中，找到可以前往的角落。對大學的第一經驗，產生了一件日後對我意義重大的後果，因為這件事讓我在年輕之時，就得以熟悉身為反對者的命運，而且又在一群緊密多數的排斥之下過活。這些事件多少為我日後的獨立判斷作風，打下了基礎。[5]

佛洛伊德剛開始想走法律之路，但在十七歲時進了醫學院。

佛洛伊德從每個意義上看，都是維也納與維也納大學醫學院的產物。當他就讀醫學院時，羅基坦斯基仍是醫學院頭頭，事實上，羅基坦斯基花了時間去熟悉佛洛伊德早期的神經解剖研究。1877 年 1 月與 3 月，羅基坦斯基出席佛洛伊德在奧地利科學院的研究報告，在羅基坦斯基參與評估的這些場合，佛洛伊德的研究論文總是達到高標，且被接受。1878 年羅基坦斯基過世，影響了包括佛洛伊德在內的醫學院師生，佛洛伊德寫信給他的朋友希伯斯坦（Eduard Silberstein），

說道：「羅基坦斯基今天下葬。」信中也描述了送葬到墓園的過程。佛洛伊德在1905 年發表一篇論文〈笑話及其與潛意識之關係〉（Jokes and Their Relation to the Unconscious），在文章中提到「偉大的羅基坦斯基」。在往後的年度，佛洛伊德在他自己的圖書館中，一直保存一份羅基坦斯基在 1862 年演講有關「生物研究的自由」（Freedom of Biological Research）的影本，該文強調了醫學科學的物質基礎，並主張科學需要保持不受政治干預。

法蘭茲・亞歷山大（Franz Alexander）是佛洛伊德年輕的同事，也是柏林精神分析研究所的領導人之一，他在佛洛伊德過世時的故人略歷中，提及佛洛伊德在維也納醫學院以及從羅基坦斯基所受到的教育，奠定了佛洛伊德日後研究工作的基礎。威特（Fritz Wittels）是一位精神分析師，他在 1898 年就讀維也納大學醫學院，日後成為佛洛伊德的研究夥伴，他也認為羅基坦斯基在佛洛伊德的「科學搖籃」過程中，扮演了關鍵角色。威特說：

> 在精神分析中存在有過度解釋的一些危險，從實際觀察往意識形態與浪漫主義傾斜，史柯達與羅基坦斯基過去所設立的傳統，有助於讓佛洛伊德得以避免掉該一缺失。[6]

佛洛伊德深受基礎生物學吸引，在廣泛閱讀達爾文後受到很大的影響，佛洛伊德因此想在醫學之外，再修個比較動物學的學位。在其醫學院的八年學習生涯中，他應該是一位醫學生，但更像是一位基礎科學家。他的研究訓練首先是在布魯克的基礎實驗室六年，接著是在維也納總醫院與梅納特一齊工作。布魯克是醫學院生理學科主任，逐步引導佛洛伊德終其一生認同基礎與實證主義科學。

布魯克與他的同代菁英赫倫霍茲、雷蒙（Emil du Bois Reymond）、與路德維希（Carl Ludwig），聯手改變了生理學與醫學科學的全貌，其作法是以一套現代的、化約論式、與分析式的生物學，取代了當時流行的生機論（vitalism）。生機論者主張細胞與有機體，被一股不依照物理化學定律運作的生命力所控制，因此無法以科學方式研究。1842 年雷蒙總結他們的觀點如下：「布魯克與我莊嚴地宣示，要將下列真理放入我們的誓言中：在有機體內，只有一般物理化學的力量在運作，除此之外無他。」[7] 佛洛伊德談到布魯克時，說他：「在我的一生之中，

沒有其他人比布魯克對我占有更大分量。」[8]

　　佛洛伊德在布魯克的鼓勵下進行神經系統的研究，他分別完成了七鰓鰻（Lamprey，一種簡單的脊椎動物）與一種小龍蝦（Crayfish，簡單的無脊椎動物）的研究。佛洛伊德觀察到無脊椎動物的神經系統，與脊椎動物並無根本性的不同，而從該一實驗室工作中，他發現神經細胞（或稱「神經元」），是所有神經系統的基礎建構元素以及訊號傳遞單位。該一發現是獨立得出的，與拉蒙‧卡哈（Santiago Ramón y Cajal）的重大見解，在科學史上並無前後關聯，但佛洛伊德當時並未能體會出該一觀察的重要性。在其 1884 年的論文〈神經系統元素的結構〉（The Structure of the Elements of the Nervous System），佛洛伊德強調能夠區分脊椎與無脊椎動物腦部的，不是神經細胞本身有何本質上的不同，而在於神經細胞的數目以及它們之間如何互相連接。腦科學家沙克斯（Oliver Sacks）指出，佛洛伊德的早期研究支持了達爾文一向的主張，亦即演化過程是保守運作，先使用同樣基本解剖建構，再作逐步複雜化的安排。

　　該一良好充滿前景的起步，應該可讓佛洛伊德走上即將大有長進的科學之路，然而全職的研究生涯還需要足夠的個人收入，布魯克知道佛洛伊德即將與瑪莎‧柏內斯（Martha Bernays）結婚，因此建議他先離開實驗室去做臨床醫療工作。佛洛伊德接受了這個建議，花了三年時間獲得臨床經驗，首先是在精神科跟梅納特，但也在醫院的其它部門工作。在與梅納特一齊研究時，佛洛伊德曾考慮要成為一位神經科醫師，並花時間到維也納總醫院改進他的診斷技巧。在此期間，佛洛伊德作了好幾樣有關延髓（medulla oblongata，控制呼吸與心跳的神經中樞）神經解剖的研究，也在腦麻與失語症上作出很多重要的臨床神經學研究。

　　在作失語症研究時，佛洛伊德於 1891 年碰到一些有正常眼睛、網膜、與視神經，卻不能辨識視覺世界物體的病人，他將這種視盲稱之為「失認症」（agnosia，缺乏認識之意），一種認識上的問題，可能產生自大腦的缺陷。他也從事一些不一樣的藥理實驗，發現古柯鹼可以作為局部麻醉劑，並應用在眼科手術中。梅納特相當欣賞他的才華，就像佛洛伊德在其《自傳分析》一書中所說的：「有一天，梅納特認為我絕對應該投身於腦部的解剖研究，並承諾將他的教授功課轉交給我。」[9]

　　在維也納有很多位神經科醫師，但只有有限的病人。在尋找他可以作重要知性貢獻，又可以維持生計的醫療領域時，佛洛伊德開始對精神官能性的疾病產生興趣，尤其是在 1880 年維也納有很多罹患歇斯底里症的病人。他對歇斯底里症的興趣，是被一位維也納相當有成就的內科醫生布洛爾所點燃的，佛洛伊德與他在布魯克的實驗室認識後成為朋友，兩人的友誼在佛洛伊德婚後持續成長，布洛爾太太的名字「Mathilde」，後來成為佛洛伊德大女兒的名字 [10]。佛洛伊德在 1891 年也將他一生中第一本獨立專書《論失語症》（On Aphasia），題送給布洛爾並表達「友誼與尊敬」。

　　布洛爾也是猶太人，大佛洛伊德十四歲，在 1859 年就讀維也納大學醫學院，他在羅基坦斯基與史柯達底下學習，也受到布魯克很大的影響，畢業後在醫學院當研究助理。布洛爾的科學名聲來自兩項世界級的發現：內耳半規管（semicircular canals）是掌管身體平衡的器官，以及呼吸係透過迷走神經（vagus nerve，第十對腦神經）作反射性的控制，亦即「黑林—布洛爾反射」（Hering-Breuer reflex）。但是布洛爾還有第三項重大發現，與一位病人有關，在醫療史上以假名「安娜 O.」著稱，這是佛洛伊德最感興趣的病人與病史，因之開啟了他一生志業的第二階段。布洛爾與佛洛伊德循著安娜 O. 這條路走下去，因而作出了維也納大學醫學院其中幾項最重要的發現：在臨床脈絡下，發現潛意識心理歷程的存在；潛意識的心理衝突會產生精神症狀；以及若將潛藏沒有意識到的原因，從病人記憶中帶出來，讓病人能在意識狀態下明確察覺，則症狀便得以消除。

　　精神分析始自佛洛伊德與布洛爾聯手的先驅性研究，之後由佛洛伊德發展為一種動態的內省性心理學，而成為現代認知心理學的前身之一。但是精神分析有一個致命傷：它不是一種經驗科學，因此無法以實驗方式直接驗證。因此若就結果而言，並不令人驚訝，有些佛洛伊德心智理論的成分已被證明是錯的，還有不少精神分析理論中所作的假設則尚未被驗證。

　　然而，佛洛伊德有三個關鍵觀念貢獻良多，且對現代神經科學意義非凡。第一個觀念是我們大部分的心理生活，包括情緒生活的大部分，在任一時段都是處在潛意識或無意識之下，只有一小部分在意識狀態中；第二個主要觀念是攻擊性與性渴望的本能，就像吃喝的本能，已經內建到人的精神系統之內、基因體之中，更有甚者，這些本能驅力在生命早期即已明顯呈現；第三個觀念是正常的心

理生活與心理疾病為一連續體，心理疾病往往是正常心理運作的誇大化表現。

　　從這幾個關鍵概念所獲得的結果來看，可以得到一項共識，亦即佛洛伊德的心智理論對當代思考有巨大貢獻。雖然佛洛伊德的心智理論確有一些明顯無法作經驗驗證的缺憾，但在一整個世紀過後，他的心智理論仍是當前有關心智活動最有影響力，而且也是最前後一致的觀點。

原注

1. Lesky, *The Vienna Medical School*, 5.

2. Ibid., 335.

3. Peter Gay, *Schnitzler's Century: The Making of Middle-Class Culture 1815-1914* (New York: W. W. Norton, 2002), 67.

4. A. Wettley and W. Leibbrand, *Von der Psychopathia Sexualis zur Sexualwissenschaft* (Stuttgart: Ferdinand Enke Verlag, 1959).

5. Sigmund Freud (1924), *An Autobiographical Study*, The Standard Edition, trans. James Strachey (New York: W. W. Norton, 1952), 14-15.

6. Fritz Wittels, "Freud's Scientific Cradle," *American Journal of Psychiatry* 100 (1944): 521-22.

7. Emil du Bois Reymond, quoted in Frank J. Sulloway, *Freud, Biologist of the Mind: Beyond the Psychoanalytic Legend* (New York: Basic Books, 1979), 14.

8. Sigmund Freud, *The Question of Lay Analysis: Conversations with an Impartial Person*, The Standard Edition, trans. James Strachey (New York: W. W. Norton,1950), 90.

9. Freud, *An Autobiographical study*, 18.

10. Ernest Jones, *The Life and work of Sigmund Freud 1919-1939: The Last Phase* (New York: Basic Books, 1981), 223.

譯注

I

　　本節所作的總體評論，旨在說明心理功能應該可以對應到腦部的功能分區（functional localization），這種主張在研究演進史上獲得越來越多的具體成果支持。另外則指出：「這些成就對那些主張大腦皮質部功能是整體的，以及腦區分類並不能對應到功能的科學家們，是一大打擊。持這類觀點的人主張，並非腦部損害的特定區域決定了心理功能的失去，而是腦部損害的大小與範圍，決定了心理功能的是否失去，但這是一種不正確的說法。」

　　雖然本書這裡講的結論，沒有具體指稱是哪些人不正確，不過應該是講以卡爾·拉胥黎（Karl S. Lashley，1890-1958）為代表人物的觀點，他在專書中（參見 Karl S. Lashley [1929]. *Brain Mechanisms and Intelligence: A Quantitative Study of Injuries to the Brain*. Chicago: University of Chicago Press.）就其實驗數據歸納出心理學史上非常出名，但也產生甚多爭議的兩個原理原則：一個是針對「大腦皮質集體行動」（mass action，或稱 mass learning）的研究觀點，認為比較複雜高階的學習（尤其是針對老鼠的迷津學習）是透過整個大腦皮質部在運作的，毀除大腦皮質部的不同部分，毀除越多學習的獲得與維持效率越差，但只要毀除是等量的，

則毀除任一部分，對迷津學習效能的影響是一樣的。該一說法也引申出記憶的儲存並非特化到特定腦區，而是分配在整個大腦皮質部，這種想法與當代主張「連接論」（connectionism）的研究觀點是相容的。但該一說法嚴重違反功能分區的觀點，尤其是在布羅卡與韋尼基所提出負責語言處理的腦區部分，看起來這種具有高階認知功能的語言處理，應該是很明確特化到特定腦區的。

另外一個是「大腦皮質功能等價」（equipotentiality）原則，可以說是「大腦皮質集體行動」原則的一個直接引申。大腦皮質部某區被部分毀除後，並未因特定部位受損導致心理功能嚴重受損，仍保有迷津尋找能力，因之認為腦部某區某一部位受損，腦內同區其它未受損部位可以過來取代，這種現象大致發生在較複雜的連接或整合皮質部（association cortex）之內。該一說法後來也被部分主張神經彈性或神經可塑性（neuroplasticity）的研究者所接受。

1981 年左右，我曾在哈佛大學生化與分生系，聽威瑟爾（Torsten Wiesel）講他與休伯（David Hubel）所作跨時代的大腦皮質部視覺先驅研究（參見第 15 章），他說最初他們想作這方面研究時，第一個想到的就是應該走過查爾斯河，到對岸心理學系找卡爾·拉胥黎給點意見（他們在查爾斯河另外一邊的醫學院），可見當時卡爾·拉胥黎是一位廣受肯定的科學家，但是本書並未明確引用或批評卡爾·拉胥黎的流行觀點，值得再進一步了解。

第5章
與腦放在一起探討心智
——以腦為基礎之心理學的發展

我們需要在能夠證實之前就有勇氣提出新想法的人。

——佛洛伊德[1]

佛洛伊德起初想用生物學方式來探討人類心智，亦即以腦部的功能來解釋心智現象。該一早期嘗試始自他與布洛爾醫師的合作，而且聚焦在布洛爾的病人安娜 O. 身上。佛洛伊德在其 1924 年《自傳分析》一書中，描述了這一段早期對安娜 O. 個案的著迷：「布洛爾接二連三提供我很多個案病史，我有一個感覺，那就是這件事情本身比過去所觀察到的，提供了更多對精神官能症的了解。」[2]

安娜 O. 的本名是貝爾塔・巴本翰（Bertha Pappenheim），是一位很聰明的二十一歲女士，後來成為一位德國婦女運動領導人。當她 1880 年第一次出現在布洛爾的診所時，咳嗽嚴重，身體左側沒感覺且不能動彈，聽講有困難，會間歇性失去意識。布洛爾給她作了仔細的神經學檢查，但測試結果完全正常，故將她的症狀診斷為「歇斯底里」，這是一種病人表現出神經疾病症狀如肢體癱瘓、講話困難，但又找不出生理器官原因的精神疾病。

布洛爾能夠對病人作出歇斯底里的診斷，在當時的維也納並非什麼新鮮事，引起年輕神經科醫師佛洛伊德最大興趣的不尋常之事，是布洛爾的治療方式。受到法國神經科醫師夏考（Jean-Martin Charcot）使用催眠術的影響，布洛爾也給安娜 O. 催眠，但加了一個新作法：鼓勵病人說她自己以及她的疾病。安娜 O. 後來稱這種綜合療法為「講話療法」，逐漸消除了她的症狀。

布洛爾與安娜 O. 一起發現了如身體左側癱瘓之歇斯底里症狀的根源，係導

因於她過去生活中的創傷性事件。透過在催眠的過程中相關事件與感情的自由聯想，安娜 O. 描述當她以前照顧生病父親時（父親最近已因肺部結合性膿腫過世），父親總是將頭部枕放在她的左側，也就是她現在癱瘓的左側。佛洛伊德後來這樣說：

> 她在清醒時並沒有比其他病人說出更多致病的根由，她無法在過去生活經驗與症狀之間找到關聯，但在催眠時卻馬上發現到遺失掉的關聯性。看起來所有的症狀都可以回歸到照顧父親時，她所經驗到的動態事件，也就是說，她的症狀是有意義的，是那些情緒性狀態的殘存。看起來在大部分的情況下，當她在床邊照護父親時，應有一些她必須壓抑下來的想法或衝動，而為了取代它，後來就發展出症狀來。但依原則而論，症狀並非來自單一的創傷性場景，而是來自一群類似場景的組合。當病人在催眠時以類似幻覺的方式回憶與總結此類場景，並將過去所壓抑的情緒作一自由表達，症狀就被消除而且不再復現。透過該一程序，布洛爾在長期且痛苦的努力之後，終於解除了病人的所有症狀。[3]

一直到布洛爾專心一致應用診療技巧在貝爾塔・巴本翰身上之前，歇斯底里病人經常被當為「偽病者」（malingerer）診療，偽病者假裝生病以博取注意或其它利益，更有甚者，歇斯底里病人在向醫生描述病狀時，堅持完全不知道這些症狀是怎麼來的。佛洛伊德在剛開始想這個問題時，認為任何功能良好的人在發生歇斯底里的失能身體症狀時，如癱瘓、哭鬧、情緒爆發等，應該多少了解有哪些事件或羞辱，導致發生這些症狀。但最後佛洛伊德作了如下結論：

> 若我們總結認為（該症狀）必有一對應的精神歷程，而且若我們在病人否認時相信他講的話；若我們收集很多病人好像依其所知行事的指標；而且若我們走進病人的生活史，並發現若干情境與創傷可能剛好能引發如病人所表達出來的情感。則上述所說的每件事情都指向一個答案：病人處於一種特殊的心理狀態之下，在那裡他的所有印象與對過去印象的回憶，不再被記憶的聯想鍊連接在一起；在該一特殊心理狀態下，過去

回憶可能透過身體現象將其情感表達出來，而不必讓其它心理歷程的群組，亦即自我（ego），知道該一情事，或介入防止其發生。若能想到睡眠與清醒之間大家都熟悉的心理差異，也許我們所提出的假設，看起來就沒那麼奇怪了。[4]

貝爾塔·巴本翰的個案，促使佛洛伊德去實現羅基坦斯基的醫學訓示「在身體表面的下方多作觀察，以找出真理」，並將其應用在心理生活之上。但當探討重心從生理性的腦部，轉到衍生自病人過去狀態的心理事件時，醫生的檢查工具也要從引發神經反射的小槌與探針，轉到語言文字與記憶之上。我們將會看到，在佛洛伊德使用語言探詢潛意識以及現代主義藝術家繪圖之間，兩者所表現出來的能力，有驚人的相似性。

布洛爾在診療安娜 O.（貝爾塔·巴本翰）個案上的成功，激發了佛洛伊德在歇斯底里症與催眠術上的興趣。因此，他在 1885 年秋天到巴黎見習六個月，向沙普提埃醫院（Salpêtrière）的夏考醫生請益。夏考在其醫學生涯早期，即已發現多項重要的神經異常病例，包括肌萎縮側索硬化症與多發性硬化症。當佛洛伊德來的時候，夏考正在收拾其即將結束的醫學生涯，興趣也已從純神經學轉向歇斯底里症。與其他人不同的是，夏考改變了他過去認為催眠術是江湖郎中技倆的醫學見解，而將催眠術視為一種具有診療潛力的探索方法。夏考是一位敏銳的觀察者與優秀的臨床醫師，他每個禮拜在公共講堂中作極有魅力與戲劇性的催眠展示，這些展示都照相留存，以提供可說明其成效的科學建檔。

夏考發現在催眠之下，歇斯底里病人的症狀可獲解除，在催眠下可以讓正常人表現出無法與歇斯底里病人區分的症狀。更有甚者，他提示被催眠中的歇斯底里病人與正常志願者，在清醒之後要執行某些作業或去感覺某些情緒。當催眠狀態結束後，這兩類人都會去執行在催眠中被提示的作業與經驗某些情緒，而不會清楚意識到他們為什麼要去做這些事情。人的行動能被他們自己完全未察覺到的潛意識動機所決定，該一發現強化了佛洛伊德的早期看法，這是與布洛爾一齊討論所發展出來的：「存在有潛藏在人的意識範圍之外，卻強而有力的心理歷程。」[5]

　　佛洛伊德學習到人在催眠狀態時，能夠記憶與表達某些痛苦情緒，但在清醒後，就記不住任何他／她才剛在催眠中表達出來的事物，就好像性格的意識成分沒有參與在催眠經驗中一樣。他總結認為歇斯底里症狀是情緒的表現，這些情緒是如此的痛苦，所以病人無法面對或作自由表達，不管是用情緒釋放（如哭與笑）、肢體動作、或正常社會互動形式。透過夏考的展示以及他自己和布洛爾的觀察，佛洛伊德發現了「潛抑」（或稱「壓抑」，此處係指被壓抑到潛意識之意）機制，後來成為精神分析論的奠基碑石之一。潛抑或壓抑是一種防衛反應（defensive reaction），在心裡抗拒辨認不能接受的情緒、願望、與行動。佛洛伊德一直在尋找可以克服壓抑的方法，最後他提出了「自由聯想」（free association）。

　　佛洛伊德結束了巴黎的見習返回維也納，他請求布洛爾教導他成功治療過安娜 O. 的方法。佛洛伊德在這時開設了自己的診所，相當依靠布洛爾引介的猶太與外來移民病人，布洛爾也在經濟上給予貸款協助。佛洛伊德在為數不少的歇斯底里病人身上，試用布洛爾的診療方法，在每個個案上都證實了布洛爾的發現，他因此提出兩人應合作出版一篇論文。

　　兩人在 1893 年合作出版一篇歇斯底里症狀的治療研究，1895 年合作出版專書《歇斯底里症研究》（*Studies in Hysteria*），佛洛伊德寫了五個病例中的四位，布洛爾則寫了第五位（Anna O.）與理論性討論。

　　但是佛洛伊德與布洛爾在歇斯底里病人掙扎著去回憶的經驗本質上，觀點並不相同。佛洛伊德為此作了一個結論：

　　我現在學習到……在精神官能症（neurosis，或稱「心理症」）現象的背後，並非隨意形式的情緒激發在主導，而是特定的某種與性有關之情緒狀態，它可以是當前的性衝突，或者是早期性經驗的結果……我現在採取重要一步，跳出歇斯底里症範圍，開始探討所謂神經衰弱者（neurasthenics）的性生活，這些人在我會診時間前來就診，為數眾多。該一實驗……說服我……在這些病人身上，有很嚴重的性功能誤用之問題。[6]

該一歇斯底里症的「誘惑理論」（seduction theory），將一相對普通的精神症狀歸因於單一來源，亦即性誘惑，從布洛爾的角度看起來是過分極端也不可能，對很多維也納醫學圈的同行亦是如此，因此迅速引爆了與佛洛伊德的決裂。該一事件最後也導致布洛爾「從我們的合作中退出」，讓佛洛伊德成為「本身傳奇故事的唯一主角」[7]。1896 年佛洛伊德在其出版的《精神官能症的遺傳與病理》（Heredity and the Aetiology of the Neuroses）中寫說：「我的走向之所以獨特，在於我將性的影響力，提升到當為特定原因的層級之故。」[8] 就該一觀點，引發歇斯底里症狀的創傷事件，一成不變是來自性誤用的身體過程，如病人在孩童階段受到她父親或親人的性誘惑。佛洛伊德的早期思考因此基本上是一種環境觀點：他認為歇斯底里行為表現的，是一個人對伴隨在性誘惑之後的外在感官刺激之反應。

佛洛伊德的環境觀點，反映在他 1895 年的論文〈建立科學心理學的計畫〉（The Project for a Scientific Psychology）之中，本文是一大膽但有點混亂的嘗試，想要統合有關心智科學與腦科學的知識為一體，該論文與平行發展出來威廉・詹姆士（William James）的努力形成強烈對比。詹姆士是美國哲學家、心理學家、與腦科學的學者，他在 1890 年出版兩巨冊《心理學原理》（Principles of Psychology），是一本清晰優美的大論文，但佛洛伊德 1895 年的論文則相當緊密且難以理解，該論文顯然是一篇未完成的作品，缺乏清晰度與風格的修整，佛洛伊德終其一生並未出版該一著作。該論文係在他死後數十年才被發現，嗣後由知名藝術史家、精神分析師、與佛洛伊德的學生克里斯（Ernst Kris，1900-1957）編修，於 1950 年出版。

在該篇論文中（文章原名為〈給神經學家看的心理學〉〔Psychology for Neurologists〕），佛洛伊德嘗試發展一套科學心理學，涵蓋範圍從神經元到複雜的精神狀態，擬將其發展成自然科學的延伸[9]，但該嘗試並未成功。換句話說，他嘗試賦予心理學在當為一門心智科學時，有一個穩定的生物學基礎。

在試著形塑科學心理學之時，佛洛伊德與威廉・詹姆士面對的是早了幾乎一百年的挑戰，真的，他們想要將心智科學植根於生物學的目標，與我們在 21 世紀開始才正在追尋的目標完全相同。但是，當詹姆士仍在循這條線努力時，佛

洛伊德在提出方向後又很快就放棄了，何以佛洛伊德當時要作出該一具有高度野心的努力？而且既已啟動又為何很快就放棄？在綜合看過那一階段佛洛伊德所寫的部分主要文章後，我認為他確實相信他能發展出一套人類心智以及其異常疾病的生物模型，因為他已經簡化了有關腦部如何運作的思考方向。

有三個因素讓他能發展出一套簡單與抽象的生物模式。第一，他相信環境刺激，一種外在的感官事件也就是實際的誘惑，是歇斯底里症的起因。雖然他後來承認內在刺激或本能驅力（instinctual drives）的角色，但他在剛開始時只聚焦在外在刺激的知覺上。所以他主張腦部在執行重要心理歷程時，只需三種互相關聯的系統：知覺（從外在世界來的感官資訊）、記憶（從潛意識來的訊息之回憶）、與意識（對記憶的覺知）。

第二個理由則是佛洛伊德深受英國重要神經學家傑克遜（John Hughlings Jackson）的影響，開始思考腦部發生的事件並不會導致（cause）心理事件，心理事件與腦部事件是平行運作的。這種觀點與蓋爾已經提出的觀點，或是現代大部分腦科學家的看法，大有不同。佛洛伊德在其早期出版於 1891 年，撰寫細緻辯證完整的專書《論失語症》中說：「神經系統中的一連串生理事件與心理歷程的關係，可能不是因果性的……精神現象運作之過程與生理運作是平行的。」[10]

第三個理由，佛洛伊德懷疑高等認知功能可以分殊化到腦內特定區域或腦區的組合*，該一觀點與當時大部分有影響力的學界解剖學家及神經學家之看法大相逕庭，這些名家包括有布羅卡、韋尼基、梅納特、拉蒙・卡哈等人。事實上他的觀點也與我們今日所持的看法大有不同。佛洛伊德強烈質疑布羅卡與韋尼基，有關他們在語言腦區上的經典發現，而且因為他們關切語言運作的精確神經線路，佛洛伊德稱呼他們為「失語症的圖示製造者」。

佛洛伊德對艾克斯納（Sigmund Exner）所提有關大腦分區的寬鬆建構論觀點特有興趣，艾克斯納是布魯克的學生與助理，佛洛伊德那時也正在向布魯克學習。艾克斯納從狗的實驗資料中提出一種看法，認為大腦皮質部的區域互相之間並無清楚的功能分區，艾克斯納由這些實驗結果認定皮質部分區在某一程度上有重疊性，因此提出「中度功能分區」（moderate localization）的講法。

＊ 譯注：換句話說，佛洛伊德不相信「功能分區」的講法。

佛洛伊德對初始防衛潛抑機制所提之神經模式（已修正）

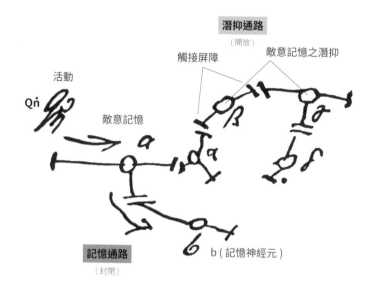

佛洛伊德對初始防衛潛抑機制神經模式之當代觀點

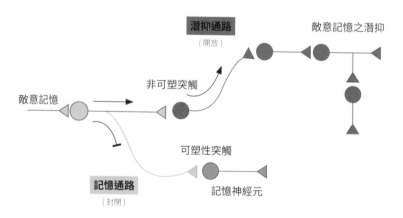

▲ 圖 5-1｜佛洛伊德依其心智神經模式所提出有關潛抑的神經線路。

　　艾克斯納論證的一部分是建立在失語症患者的研究上，他注意到有些腦傷病人的語言分區健全，但旁邊腦區受損時，仍會產生語言缺陷。佛洛伊德並未將該一語言缺陷，歸因於來自健全腦區及旁邊與語言處理有關分區之連接通路受損所致，他認為這些結果表示語言缺乏精確的解剖上之功能分區。確實，佛洛伊德認為布羅卡與韋尼基所描述之分立的接受性與表達性語言區域，合組成一個大的具有連續性的區域，佛洛伊德進一步提出總體語言機制的概念，該機制包括有動態的功能中心，他將之稱為「大腦皮質場」（cortical fields），它們並非由解剖分界線所決定，而是由腦內的特定功能狀態所定義。

　　該一觀念讓佛洛伊德得以自由去思考心智的功能模式，而不必煩惱意識與潛意識功能的特定腦區在哪裡，他因此得以簡單地將其心智模式建立在三個抽象的神經網絡上，每一個都有不同的特性來作不同的功能：一個負責知覺，一個管理記憶，一個處理意識。這三個系統都不須定位到特定腦區，佛洛伊德接著使用該模型的一部分，將之用來說明「潛抑」這個重要防衛機轉可能如何運作（圖 5-1）。有趣的是，在這類工作上，威廉·詹姆士在其《心理學原理》書中也作了獨立平行的嘗試，想將心智科學與腦科學連接起來，同時強調心理功能大腦分區處理的重要性，但不忘提醒讀者該一理論尚未獲得普遍接受（圖 5-2、圖 5-3）。

◀ 圖 5-2｜威廉·詹姆士對腦部左半球之圖示。取自他的《心理學原理》。

▶ 圖 5-3｜威廉·詹姆士對猴子腦部左半球之圖示。取自他的《心理學原理》。

　　何以佛洛伊德放棄了他的心智生物模式？其中一個原因是該一生物模式，無法調整適用到他對潛意識的修正觀點之上，該一修正則係因他對布洛爾的言談療法作了調整之故。

　　1895 年出版《歇斯底里症研究》之後，佛洛伊德很快就將催眠術排除於他的治療方法之外，他現在完全依賴「自由聯想」，讓警醒的病人得以隨時描述出現在心頭的聯想內容。催眠術讓佛洛伊德與他的病人之間，有一段被製造出來的距離，但「言談療法」（talking cure）則讓他們之間的關係馬上拉近，該一變化增加了「移情作用」（transference），這是一種轉移的歷程，病人將最能標舉其關鍵關係（尤其是孩童期的關係）特色的潛意識情緒，直接轉移到治療者身上。佛洛伊德分析了他的病人之移情作用，發現了潛意識防衛機制的新面向，病人使用這些防衛機制，來處理一直糾纏他們的潛意識情緒。

　　特別值得提出的，佛洛伊德對病人經常將性誘惑的幻想投射到他身上這件事，印象非常深刻。他體會到童年期的性誤用情事不可能如此廣泛，因此無法以這種說法來解釋為數眾多罹患歇斯底里症的女病人。他總結性地認為，病人的報告並非都是實際發生，而有相當部分可能只是「我的病人自己編撰或者在我強迫之下發生的幻想」[11]，他因此修改了性誘惑理論。他現在看待病人創傷誘惑經驗的方式已有不同，不再把它當為真正發生的實際事件，而看成是一種病人想像她與父母親的經驗，佛洛伊德認為這種幻想相當具有普遍性。

　　該一重要修正在 1897 年完成，它對佛洛伊德思考方式所造成的影響是多方面的。它反映了佛洛伊德在作完移情作用分析之後正在成長中的信念，該一信念認為色慾與性期待在心理生活的很多層面是以偽裝的形式出現。再加上一點，他現在認為成年人的色慾生活幾乎不變的，有其孩童期的源頭，最後，他相信有些潛意識心理活動或稱之為「動力潛意識」（the dynamic unconscious），在真實與幻想之間並無明顯的劃分。

　　佛洛伊德承認他早期提出的心智環境模式太過簡化了，他現在新加入的內在本能驅力讓其心智觀更加成熟，將心智或心靈視為一個可被內在（潛意識）與外在（環境）刺激所影響的功能主體[12]。我們將可看到，這股想要深入社會外表下一探人類行為究竟的驅動力量，不只發生在佛洛伊德身上，也發生在施尼茲勒、克林姆、柯克西卡、席勒，與維也納其他潛意識心靈探險家身上。

　　佛洛伊德放棄其生物模式的第二個更重要的理由，是他體認到連接行為、心智、與大腦三層次分析的努力與成果，尚未成熟。佛洛伊德當時已在腦科學的尖端領域作過研究，他覺知到若真正想要在臨床行為與心智之間，以及心智與大腦之間，對這兩個在知識上仍有巨大鴻溝的項目作出有意義的跨越與連接，則目前科學界對腦部的內在運作，所知仍然太少。

　　到了 1895 年底，在完成〈建立科學心理學的計畫〉草稿之後，短短幾個月的時間內，佛洛伊德放棄了生物模式觀點，也完全否認他這個草稿版本，認為該論文所提出的生物學觀點太過簡化而且不足，他曾寫信給一位看過該文幾個早期版本的好友──耳鼻喉科醫生弗利斯（Wilhelm Fliess），說到已經不再能了解過去曾經協助建立起自己一向所主張的整個心理學體系之基礎，亦即其中有關心智狀態的闡釋部分，「看起來是一團亂」[13]。

　　放棄生物模式對佛洛伊德是有困難的，因為他並不想與生物學決裂，也不想終止這方面的研究工作。他將該一決定視為短暫的必要分離，給點時間讓心智心理學與腦生物學日趨成熟，以便日後得以嘗試兩者之終極整合，該一想法在他那個時代也算是相當激進的。他體會到在心智心理學與腦科學能夠連接起來之前，必有待於先發展出一套首尾一貫、有關心智運作的動力心理學。在其思考中隱而不顯的，是一套連接行為與大腦的三層次分析（圖 5-4），可觀察得到的臨床行為位於最底層，精神分析或心智的動力心理學稱為「連接層」，腦生物學則居最高層。

　　佛洛伊德發展該一觀點時，採用的是一種在科學上已重複應用過的策略，其所依據的信念是若能先作系統性的觀察與描述，則最有可能因此而發現到事物的真相與因果關係，如牛頓發現重力是奠基在克普勒的天文觀察，達爾文的演化觀念則建立在林奈對動植物的詳細分類上。對佛洛伊德的最直接影響，可能是赫倫霍茲的思想，他是布魯克的好友與同事，也是 19 世紀最出色的科學家之一，他協助將物理與化學帶入生理學之中，赫倫霍茲從視知覺的研究中，已發現心理學在了解腦生理學上，占有相當根本的重要角色。

　　佛洛伊德將精神分析心理學從腦科學分離出來的作法，有很長一段時間證實對心理學的發展是一種健康的取向。雖然並非建立在實驗觀察上，也不考慮其與

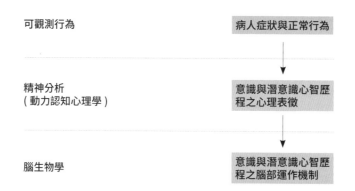

**佛洛伊德精神分析觀念的概括觀點企圖
發展出一種認知心理學的起始點,以當
為行為與腦生物學之間的過渡學科。**

可觀測行為	病人症狀與正常行為
精神分析 (動力認知心理學)	意識與潛意識心智歷 程之心理表徵
腦生物學	意識與潛意識心智歷 程之腦部運作機制

▲ 圖 5-4 │佛洛伊德對心理歷程生物分析的三階段規劃。可觀測情
緒之生物分析,須先能分析出知覺與情緒如何可用精神分析—認
知之心理說法來作說明,以便當為具有關鍵性的中間階段。同樣
的這三個階段,在 21 世紀的心智新科學中再現蹤跡。

神經機制之間的模糊關聯性,但佛洛伊德因此得以發展出對心理歷程的描述。佛
洛伊德該一良好的判斷力,在 1938 年又獲得一大佐證,一位基進、與眾不同、
行事嚴謹的實驗行為學家史金納(B. F. Skinner),在同樣的考量下主張行為研究
與腦科學應作分離,並認為這種作法在該一階段有其科學上的必要性。

　　先不管這種自我隔離,佛洛伊德預期腦科學最終將革新他對心智歷程所提的
概念,他寫說:「我們終將記起,所有心理學觀念在一些條件下,可能有一天都
須建基在生理次結構之上。」[14] 他繼續在其 1920 年的《超越快樂原則》(*Beyond
the Pleasure Principle*)一書中,這樣說:

　　假如我們已經有條件將心理學名詞,改用生理學或化學名詞來實質替
　代,則論述中所出現的諸多缺憾,有一天可能會消失……我們可以期待
　「生理學與化學」會作出令人訝異的成果,但實在無法猜測數十年後,

會針對我們所提出的問題給出什麼答案，它們也可能在其發現之上，吹走全部我們所提出的假設性問題。[15]

　　為了發展一套能夠當為心智新科學的基礎，佛洛伊德需要克服兩大挑戰。首先他必須發展出一套能夠超越兩位連結學習（associative learning）大師巴夫洛夫與桑代克的心智理論。「連結學習」首先由亞里斯多德提出，他指出我們是透過觀念的連結來進行學習；洛克與英國經驗論者是現代心理學的先驅，則在此基本想法上予以擴大深化；巴夫洛夫與桑代克更進一步，排斥思考上無法觀測到的心理建構，改採可觀測之行為建構，亦即反射行動。對巴夫洛夫與桑代克而言，學習並非觀念之間的連接，而是刺激與行為之間的連接，該一思考方式上的典範轉移，使得有關學習的研究得以進行實驗分析：反應行為可以客觀測量，將反應連上刺激的賞罰機制可以作細節安排與調整。

　　佛洛伊德在其「精神決定論」（psychic determinism）原則中，採用的是上述觀念連接的作法，這是一種將記憶中的觀念連接，應用到生活事件上去尋找因果關聯的原則，雖然這種取向與巴夫洛夫及桑代克的主張不同，但其心智理論所涵蓋的範圍則遠比他們兩人所提的寬廣。佛洛伊德認為在人的精神層面，有很多事是超越聯想與超越賞罰之學習的，他想要的是能夠包括心理表徵（mental representation）在內的心理學。心理表徵是一種可以介入刺激與反應之間的認知歷程，包括知覺、思考、幻想、作夢、野心、衝突、與愛恨。

　　第二個挑戰則是，佛洛伊德不想將自己侷限在心理病理學之內，他的目標是建立一套涵蓋正常心理與心理病理的日常生活心理學。該一決定是來自他驚人的直覺，佛洛伊德認為與很多神經病變不同的地方，在於精神異常與一般的心理病理是正常心理歷程的延伸與扭曲。

　　所以，在奈瑟（Ulric Neisser）於 1967 年提出「認知心理學」（cognitive psychology）該一新詞之前的五十幾年，佛洛伊德已經發展出第一波認知心理學，雖然有一些科學上的弱點，但仍不失為日後認知心理學的前驅。奈瑟幾乎是使用佛洛伊德式的講法，來定義認知心理學：

　　「認知」一詞，指的是感官訊息被轉換、減縮、加工、儲存、恢復、

與使用的所有歷程。它關心的是這些歷程，縱使在沒有相關刺激存在時亦同，如心像與幻覺……由該一範圍廣泛的定義而言，可以很明顯地看出，認知幾乎涉入每件人可能做的事，每一心理現象都是認知現象。[16]

奈瑟及其同代人原來聚焦在「認識機制」（faculty of knowing）之上，而且將認知心理學侷限在知識的轉換上，如知覺、思考、推理、計劃、與行動，而未處理有關情緒或潛意識的問題。當代認知心理學的思考則比過去更為寬廣，包括所有行為層面在內，如情緒、社會、與知識層面，以及意識與潛意識。在該一意義下，當代認知心理學的目標與佛洛伊德動力心理學原來的目標並無兩樣，然而奈瑟及其當代同行心目中的認知心理學，還是與佛洛伊德心理學有所不同，他們很在意經驗基礎：基本變項要能夠分離，而且要能測試其有效性。

從回顧觀點可清楚看出，認知心理學已證明其在行為與腦生物學的轉換過渡中，占有相當重要的角色。過去二十幾年來，很多經驗研究已開始測試某些佛洛伊德式的概念，他們已發現某些佛洛伊德開始關注的認知心理特徵，如色慾與攻擊本能，對生存相當重要而且已被演化過程所選擇與保留。知覺、情緒、同理心、與社會性歷程，也在演化過程中獲得保留，並被較低階的動物所共享。這些新近的發現進一步支持了達爾文的論證，情緒與社會性行為在動物界與人類身上已獲保留並得以存續。

與維也納 1900 最直接相關的，莫過於佛洛伊德連結行為、心智、與大腦的三層次取向，在 1930 年代被他的合作者克里斯所接納，接著是被克里斯的合作者貢布里希（Ernst H. Gombrich）所採用，用於連接藝術與科學。依此作法，克里斯與貢布里希發展出第一代的藝術認知心理學，這是一種知覺與情緒的科際整合心理學，所抱持的信念則是期待最終可藉此鋪出一條路，讓生物學的走向能應用在知覺、情緒、與同理心之研究上，如同貢布里希的預言式說法：「心理學即是生物學。」[17]

原注

　　雖然佛洛伊德部分放棄了大腦分區特化（localization），以及腦部與行為之間具有因果關聯性這些觀點，但在他對心智的化約論看法中，確實還有三個很清楚的既定特徵。首先，就像他早期對七鰓鰻與小龍蝦所作的解剖研究，他強調神經細胞或神經元（neuron），是三個有關知覺、記憶、與意識的腦部系統在進行各自訊息處理時，所用到的基本單位。

　　第二，佛洛伊德處理了記憶儲存的問題，他主張神經細胞之間的溝通點突觸（synapses；佛洛伊德稱之為「觸接屏障」〔contact barriers〕）並非固定，而是可透過學習作調整的（現在的講法是「神經突觸可塑性」〔synaptic plasticity〕）。記憶儲存則涉及記憶系統神經元之間的觸接屏障，逐步增加的穿透性。該一有關記憶的神經生物學之現代觀念，就其根源也是始自 1894 年拉蒙‧卡哈所作的假設。

　　第三，更具有原創性的是，佛洛伊德將涉及行為產生的腦部線路，粗分為兩個類別：傳輸（mediating）線路與調控（modulating）線路。佛洛伊德主張傳輸線路組構了控制行為的腦部機轉，它們對刺激作分析、決定是否產生行為、以及衍生活動的組型。但是該類活動的強度可被調控線路調整，增強或調弱。我們現在已知道調控線路的神經元，包括在多巴胺（dopaminergic）、血清素（serotonergic）、與膽鹼素（cholinergic）幾個系統，可以藉著強化或弱化傳輸線路的神經元之間的連接來執行這種調整的功能。

1. Sigmund Freud, *The Origins of Psycho-Analysis: Letters to Wilhelm Fliess*, ed. Marie Bonaparte, Anna Freud, and Ernst Kris, intro. Ernst Kris (New York: Basic Books), 137.

2. Freud, *An Autobiographical Study*, 19.

3. Sigmund Freud, quoted in Gay, *The Freud Reader*, 11-12.

4. Sigmund Freud (1893), *The Standard Edition of the Complete Psychological Works of Sigmund Freud 1893-99*, Vol. 3 (Early Psycho-analytic Publications), 18-19.

5. Freud, *An Autobiographical Study*, 30.

6. Ibid., 14.

7. Ibid., 41.

8. Sigmund Freud, "Heredity and the Aetiology of the Neuroses," *Revue Neurologique* 4 (1896): 148.

9. Sigmund Freud and Joseph Breuer, "Studies on Hysteria," *The Standard Edition of the Complete Psychological Works of Sigmund Freud*, Vol. 2 (1893-95), trans. James Strachey (London: Hogarth Press, 1955), 54.

10. Sigmund Freud (1891), *On Aphasia: A Critical Study*, trans. E. Stengel (London: Imago, 1953), 55.

11. Sigmund Freud, quoted in Gay, *The Freud Reader*, 21.

12. Charles Brenner, *An Elementary Textbook of Psychoanalysis* (New York: International Universities Press, 1973), 11.

13. Sigmund Freud, *The Origins of Psychoanalysis: Letters to Wilhelm Fliess*, ed. Mari Bonaparte, Anna Freud, and Ernst Kris, intro. Ernst Kris (New York: Basic Books, 1954), 134.

14. Sigmund Freud (1914), *On Narcissism,* in *The Standard Edition of the Complete Psychological Works of Sigmund Freud*, Vol. 14 (1914-16), trans. James Strachey (London: Hogarth Press, 1957), 78.

15. Sigmund Freud (1920), *Beyond the Pleasure Principle*, quoted in Eric Kandel, *Psychiatry, Psychoanalysis, and the New Biology of Mind* (Arlington, VA: American Psychiatric Publishing, 2005), 63.

16. Ulric Neisser, *Cognitive Psychology* (New York: Appleton-Century-Crofts, 1967), 4.

17. Ernst H. Gombrich and Didier Eribon, *Looking for Answers: Conversations on Art and Science* (New York: Harry N. Abrams, 1993), 133.

第 6 章
將腦放一邊來談心智
──動力心理學的緣起

　　佛洛伊德探討心智現象的思考方式，從生物轉向心理的發展過程，始自一件個人創傷事件。他父親在 1896 年過世，那時他剛四十歲，後來在談到一位父親的死亡時，他這樣講：「一個人一生中最重要的事件，最嚴重的損失。」[1]

　　奇怪的是，佛洛伊德用兩種方式來對這種一生中最嚴重之事作反應。他開始蒐集古董，該一新生熱情的背後，有其早年對過往歷史與神話及考古的著迷作支撐，尤其是在 1871 年施立曼（Heinrich Schliemann）挖掘出伊立歐（Ilios）古城之後──伊立歐位於現在土耳其的海岸平原，被認定是荷馬史詩中的特洛伊城（Troy）舊址。佛洛伊德體會出在精神治療者與考古學家的工作之間，有很多相似性，他甚至用考古學的比喻來設定精神分析學的概念。他在描述一位早期個案「狼人」（Wolf Man, Sergei Pankejeff）時，作了下列說明：「心理分析師就像考古學家在考古現場，必須一層一層撥開病人的精神內心，直到找出最深層、最有價值的寶藏。」[2]

　　佛洛伊德父親的死亡促使他將自己充當一位新病人，忠實地記錄與解釋晚上的夢境，終其一生把自己翻來覆去，作了一層一層的分析。他在 1897 年寫信給弗利斯說：「我所忙碌的最主要病人是我自己。」[3] 他每天在工作完畢之後，用了半小時分析自己，所以自我分析（self-analysis）成為他一生想要挖掘表面底下真相的主要嘗試，這種發掘自己內心狀態的探索方式，引導佛洛伊德聚焦在一個新的課題上：夢的重要性。

　　夢滲透到人類經驗之中，雖然夢是廣泛共通的經驗，但在歷史上一直是沒

解開的神秘。夢是什麼？為什麼我們作夢？它們代表什麼？夢是與聖靈溝通的方法？它們是先知的啟示？是日常生活的再製造？或者它們只是腦部運作的雜訊？

佛洛伊德在自我分析時問了這些問題，最後匯總出他一生中最出名的著作《夢的解析》（*The Interpretation of Dreams*），佛洛伊德在該書描述了心理歷程中有關意識與潛意識的概念，全部都應用到夢的解析上。他論證說夢是個人潛意識本能願望以偽裝方式實現，這些願望在清醒狀態下經常是不被接受的，所以晚一點這些願望就在夢中以偽裝方式逃過監督而表現出來。

對佛洛伊德而言，夢是心理經驗的原型，透過分析它們，可以找到一條通往潛意識的皇家大道，而且可以揭露出人心如何運作的線索。他在分析諸多夢境之後，推論人的精神狀態中有三種關鍵元素在互相影響：日常事件、本能驅力、與防衛機轉。這些想法引導他發展出一套建立在心理歷程上的心智運作新模式，對腦部解剖部位之介入則著墨甚少。

佛洛伊德現在開始相信，所有心理生活的形式，不管是恐懼症、語誤、或玩笑話，都與夢的產生方式及其組型有相通之處。更有甚者，衝突是所有人類心理活動的核心，心中所占的一部分通常與另一部分處在競爭狀態中，正常人的夢與佛洛伊德病人的症狀，就是這種隱藏的掙扎所表現之直接與偽裝的結果。所以《夢的解析》相對於佛洛伊德的工作而言，就像夢本身相對於潛意識心靈一樣。本書在 1899 年的最後幾個星期前已經完成，但出版社選擇在 1900 年出版，藉以凸顯佛洛伊德的信念，標舉本書在 20 世紀伊始所要表徵的嶄新心理學特色。

佛洛伊德在《夢的解析》第一章前面幾行，開始介紹他對夢所提的激進理論，他以一種足以彰顯其日後寫作風格，優雅清楚且具有說服力的方式說：

> 在接下來的篇幅，我將要闡明確有可以解析夢境的心理學方法，應用該一技術之後，每一個夢境都將顯示其富含意義的心理結構，也可在清醒狀態下的精神活動中，替這些夢找到一個特定位置。更進一步，我將花力氣清楚說明，為何會造成夢境奇異與晦澀不明的相關歷程，並從這些歷程推導出一些精神力量的本質，這些精神力量之間的衝突與合作，決定了我們所作的夢。[4]

他接著回顧歷史上夢的概念，從《舊約・創世紀》中約瑟解夢開始談起，古代人相信夢與超自然世界有關，夢「帶來神祇與魔鬼的告示」[5]。佛洛伊德論證說常人認為夢有意義的信念，比多數醫學科學家所持之懷疑心態更接近事實。他研議將夢的解析放在科學基礎上，其方法則是應用他與布洛爾所發展出來的自由聯想技術。

佛洛伊德所描述的第一個夢，是他自己於 1895 年 7 月夏天在維也納城郊貝拉芙宮（Schloss Bellevue）附近度假時所作、也自己分析過的夢。這個夢與他一位年輕病人及家庭朋友艾瑪・艾克斯坦（Emma Eckstein）有關，佛洛伊德稱呼她叫艾瑪（Irma），這個夢命名為「艾瑪注射」（Irma's Injection）。他描述醒來後所作的自由聯想，這些聯想讓他發現了夢背後所隱藏的「願望實現」（wish-fulfillment）：亦即，他所作的錯誤診斷來自他的同事，而非他自己。從夢的分析中，也發現人在夢境中可被替代，日常生活中不能被接受的罪惡感，以一種扭曲的形式表現出來。

佛洛伊德到貝拉芙宮附近度假，是為了安排慶祝他太太瑪莎的生日，瑪莎那時正懷孕中，也就是他們最小的女兒安娜（Anna）。佛洛伊德邀了好幾位醫生朋友與病人前來，其中一位病人是艾瑪，她在經過治療後有些身體症狀已經復原，佛洛伊德建議在度假時不再進行療程。艾瑪最近做了鼻腔手術，是由佛洛伊德的好友與支持者弗利斯動刀的，弗利斯的友誼在那段時間對佛洛伊德特別重要，因為這時他與布洛爾的關係正在衰退之中。佛洛伊德向艾瑪推薦去弗利斯處做這個手術，雖然他並不確定這個手術對她是否真正有用。

弗利斯在 1895 年 2 月為艾瑪動了手術，佛洛伊德則負有後續照顧她的責任，手術時弗利斯在艾瑪的鼻竇腔放了一片紗布，造成發炎，3 月時艾瑪開始流血病危，再找了另外一位醫生開刀拿出紗布，但艾瑪仍感疼痛而且鼻子經常流血。佛洛伊德沒有將這件事當成是手術不當所造成，對弗利斯與艾瑪表示而且堅持認為，艾瑪的症狀是心因性而非一般醫學問題。當艾瑪在之後幾個禮拜病情有改善後，仍有胃部不舒服與行走困難的現象，在佛洛伊德作夢當天，他的醫生朋友奧斯卡・黎（Oskar Rie）告訴他，艾瑪仍感疼痛而且治療沒有效果。

在佛洛伊德的夢中，他看到自己在大廳迎接前來參加宴會的眾多賓客，其中一位就是艾瑪，他將艾瑪帶到一邊再次向她保證，她現在還殘存的痛來自心因

性，簡單來講就是她自己的問題，艾瑪則回答說：「假如你真正知道我的疼痛的話。」[6] 由於擔心他自己可能誤診，佛洛伊德要艾瑪張開嘴以便看到咽喉，看到了一片灰白色的痂疤，他要在旁的醫生朋友幫忙看診以資驗證，其中一位叫說：「沒問題，這是發炎。」

在夢中的這段時間，他看到了三甲胺（trimethylamine）的化學式飄過他的眼前，有人相信三甲胺是構成性慾的基礎物質。佛洛伊德知道艾瑪最近接受了注射，他想可能是注射的針頭沒消毒，在夢中譴責醫生（假設是弗利斯）如此的漫不經心。

佛洛伊德將這個夢解釋成是自己罪惡感的反射，在夢中他埋怨所有人，包括弗利斯、艾瑪、其他醫生，就是沒提到自己，最後還有三甲胺：「這麼多重要的題材可以歸結到那個字，三甲胺是一個具暗示性的比喻，它不只指向強而有力的性慾因素，也指向一個人——弗利斯，在我所提的觀點孤立無援時，弗利斯的同意與支持，總讓我回想起來有很大的滿足感。」[7] 這個夢也反映了對瑪莎無預期懷孕的焦慮，佛洛伊德認為這是一個「思慮欠周的注射」。但是最重要的，他相信夢中所要傳達的訊息是，性慾乃為所有精神官能症或心理症的病根，這是一個他一直心急想要驗證的課題。

該一夢的解析聽起來就像醫療偵探故事，佛洛伊德嘗試將他夢中所見的圖畫、元素、與事件，予以解碼，這種熱情與他探究心理症病人症狀的作法一樣。布萊納（Charles Brenner）是一位偉大的精神分析學導師，他以如下方式對夢作出一般性的描述：

> 睡眠時發生在類似意識狀態下的主觀經驗，在醒後被睡眠者稱之為「夢」的，只是在睡眠中潛意識心理活動的最終結果，依其性質或強度會威脅到或干預睡眠本身，這時睡眠者不是因此醒過來，而是作夢。我們稱呼睡眠者醒過來後，不一定回憶得出來的睡眠中之意識經驗，叫作「外顯夢」（manifest dream），它的不同元素稱之為「外顯夢的內容」。會威脅到弄醒睡眠者的無意識思考與願望，稱之為「內隱夢的內容」（latent dream content）。可以將內隱夢的內容轉換為外顯夢的潛意識心理運作，稱之為「夢的做工」（dream work）。[8]

　　佛洛伊德在解釋該一關鍵夢境的扭曲現象時，考量了夢的兩大特徵：外顯的內容，這是夢中的表面故事線，包括宴會、艾瑪的出現及其醫療狀況等；以及內隱的內容，如作夢者底層的願望與渴求。他認為可透過潛抑機制，讓夢的內隱內容得以偽裝，而且防止原始的未經監督檢查的材料，進入外顯夢中。他接著說明潛抑如何將不能被接受的內隱思考，轉化成可接受的外顯內容，最後得出一個他自己認為是有關夢之心理功能最重要的直覺與想法：「當解析工作已經完成時，我們察覺到夢就是一種內心願望的實現。」[9] 佛洛伊德將該一「願望實現」的概念，在九年後再版的《夢的解析》中予以延伸解釋，主張大部分的夢是用來處理性事務，而且表達出色慾的渴望。

　　好像在書中只處理夢的解密是不夠的，本書又包含了佛洛伊德最先有關伊底帕斯情結（Oedipus complex）的概念，這是從伊底帕斯王的古希臘故事衍生出來的，故事中說的是他在不知情狀況下殺了自己父親，又娶了自己母親的悲劇。佛洛伊德認為在出生後的前幾年，小男孩隱藏對母親的性願望，伴隨的是想除去一齊與他競爭母親注意力的父親之願望；小女孩則有相反願望。佛洛伊德在此繼續過去的思考方式，亦即要了解一個人的現在，必須往內追尋，而且去了解那個人的最早期孩童經驗，包括真實的與想像的。

　　縱使是在匆忙間簡略將概念交代清楚，《夢的解析》稱得上是佛洛伊德卓越一生的劃時代成就，他自己深感得意。在 1900 年 6 月 12 日寫給弗利斯的信中，說到重訪貝拉芙宮，五年前他曾在那裡作過「艾瑪注射」的夢：「你是否能想像有一天，一塊大理石板會立在屋內，銘刻著底下的話：1895 年 6 月 24 日在這間房子內，夢的秘密向佛洛伊德醫生揭露。」[10] 這份情感伴隨著佛洛伊德的餘生，他在 1931 年為本書的英文譯本寫了一段序言：「縱使依照我現在的判斷，本書包括了我在好運來臨時所有曾發現中的最珍貴部分，這類直覺在一輩子好運中只會發生一次。」[11]

　　佛洛伊德的心智理論衍生自《夢的解析》，並發展成一套首尾一貫、前後相容的認知心理學，認為所有心理行動皆有其因，且在腦中有內在表徵。該一理論包括有四大關鍵性觀念。

　　首先，心理歷程的運作主要是潛意識的；意識性思考與情緒是例外而非原

則。該一假說係來自佛洛伊德既有想法的引申,那是一種想要探討心理生活表層底下,內在實質究竟為何的嘗試。

第二,在腦部的運作機制下,心理活動不可能只是雜訊,不會只是碰巧發生,而是緊盯著科學定律走。特定來講,心理事件遵循精神決定論,一個人記憶內的觀念連結,與其一生實際事件有因果性關聯,每一個精神事件受到在它之前發生的實際事件所決定。觀念的連結不只影響有意識的心理生活,也主宰了潛意識部分,但它們走的是腦內極為不同之通路。

第三,而且是對人類潛意識的解密極具重要的一點,佛洛伊德主張非理性本身並非不正常:那是人類心靈最深層潛意識的通用語言。該一觀念,自然就推導出佛洛伊德的下一個結論。

第四,正常與不正常心理功能是在同一連續體上。每一個心理症症狀不管對病人而言有多怪異,但對病人的潛意識心靈而言,一點都不足為奇,因為該一症狀與早期事件有其關聯在。

就像佛洛伊德後來所指出,上述觀念中前兩個被布萊納稱之為「精神分析學兩大基本假設」[12],並非完全獨創。佛洛伊德所主張的潛意識心理歷程,受到閱讀哲學作品的影響,尤其是叔本華與尼采的著作。同樣的,佛洛伊德所主張人的精神生活無一來自偶然的想法,則是來自希臘哲學家亞里斯多德,他首先主張記憶需要觀念的連接,該一想法後來再經洛克與英國經驗學派予以發展,行為主義心理學家巴夫洛夫與桑代克也參與其中。

對佛洛伊德而言,在潛意識心靈中進行觀念連接,正好解釋了精神決定論,語誤、表面上不相干的思考、玩笑、作夢、與夢中的影像,全都與先前的心理事件有關,而且所有這些事情都與一個人今後一生的精神生活有關。精神分析治療所依據的核心方法學「自由聯想」,就是來自該一概念。[13]

後來證實是佛洛伊德最原創與具影響力的想法,則是他所主張的心理活動會遵循科學定律之說。雖然從亞里斯多德以降到尼采這些位哲學家,對人類心智都有深刻的直覺,但從沒人認為有科學原則在背後主宰心理活動;同樣的,雖然佛洛伊德之後的行為主義心理學家從事經驗研究,但他們大部分忽略介於刺激與反應之間居中運作的心理歷程。

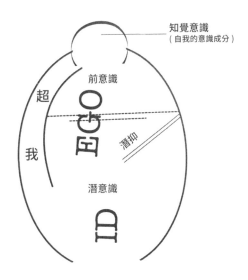

▲ 圖 6-1 │佛洛伊德的結構理論。佛洛伊德提出三個主要精神結構：自我、本我、與超我。自我有接受感官輸入的意識成分（知覺意識），而且與外在世界直接接觸；也有前意識成分，是一種已經準備好要進入意識的無意識處理層次。本我是性與攻擊本能的產生器。超我大部分是道德價值的無意識載具。點狀線段是分界線，表示那些歷程是完全在無意識之中，以及那些歷程是可以觸接到意識狀態。（節錄自《精神分析新導論》〔New Introductory Lectures on Psychoanalysis，1933〕）

　　過了三十年後，佛洛伊德將這些概念整合出一套心智的結構理論（structural theory），從該一觀點，人類心智包括有三層互動的主體：自我（ego）、超我（superego）、與本我（id）。每一個主體都各自有不同的認知風格、目標、功能、與意識的直接使用方式，佛洛伊德在 1933 年繪製了三者之間的關係，如圖所示（圖6-1）。

　　「自我」（英文中的「I」或自傳性的自我）是執行的主體，佛洛伊德認為該一心智成分，包括自我的感覺與外界知覺。自我有其意識與潛意識成分，意識成分係透過視聽觸味嗅等感官，與外界觸接，它與知覺、推理、行動規劃、與快樂及痛苦經驗有關，該一自我中的衝突中立（conflict-free）成分，以邏輯法則運作，而且依據現實原則（reality principle）行事。自我其中一個潛意識成分，與心理防衛，包括潛抑、否定、與昇華等有關，自我利用這些機制來抑制、分流、與重新引導來自本我的性及攻擊驅力。佛洛伊德提出有些潛意識心理活動，如動力潛意識，雖被積極地壓抑，但仍會間接影響意識狀態下的心理歷程。

　　「超我」能影響與監督自我，是道德價值的心理表徵，佛洛伊德認為該一主體之形成，是因為嬰幼兒認同了父母親的道德價值系統，該一主體是可以產生罪惡感的來源。超我也會壓抑可能威脅自我的本能驅力，而且以其能量介入干涉規

劃與邏輯思考，超我因此可用來調節自我與本我之間的衝突。

「本我」（英文的「it」）是佛洛伊德從尼采借來的字詞，全然是在潛意識之中，它不受邏輯或現實所管轄，只依「快樂原則」（pleasure principle）行事，追求快樂、逃避痛苦。它代表嬰幼兒的原始心智，是出生時就具有的唯一心理結構，本我是驅動人類行為之本能衝動的來源，這些衝動由快樂原則所操控。在其早期理論中，佛洛伊德將所有的本能衝動全部視為性本能，但後來則加上平行存在的攻擊性本能。

在佛洛伊德的看法中，精神官能症或心理症的病癥，來自壓抑的性驅力與心靈意識成分之間的衝突。動力潛意識被快樂原則與初始歷程思考（primary-process thinking）所引導，這種思考方式不受邏輯或時空感所限制，不計較衝突矛盾，不容許滿足感的延宕。該一思考風格也是在人類創造歷程中，特別會表現出來的重要成分。相對的，意識經驗則依靠次級歷程思考（secondary-process thinking），這是一種有秩序、前後一致、能作理性考量、與可以容許滿足感的延宕之思考方式。超我則是處在無意識狀態下的道德主體，是我們一生期望的具體建構（embodiment）。

在他有關結構理論的後期著作中，佛洛伊德修正了潛意識的概念，而且將其用到三個方面去。首先，他採用該詞指稱動態的或被壓抑的潛意識，這就是傳統精神分析文獻仍然在說的「潛意識」（the Unconscious），它不只包括本我，也將涵蓋潛意識衝動、防衛機轉、及衝突在內的部分自我，放到這個特有的詞內。在動態的潛意識中，透過強而有力如潛抑之類的防衛機轉來加以阻擋，可以讓與衝突及驅力有關的訊息無法進入意識之內。

第二，佛洛伊德認為另有一部分自我也在無意識之中，但並未受到壓抑，這就是現在稱之的「內隱無意識」（implicit unconscious）。這類我們目前所知道的「內隱無意識」，在無意識心理生活中所占的大小，遠超過佛洛伊德當年所能想像的，該類無意識與本能驅力或衝突無關，反而是涉及與程序性（內隱）記憶有關的習慣及知覺動作技巧，但縱使它們不屬被壓抑的成分，「內隱無意識」也是永遠無法被意識所用。佛洛伊德有關「內隱無意識」思考的基礎，來自知名的生理學家赫倫霍茲，他主張在知覺訊息的腦部處理中，有相當大部分是在無意識底下進行的。

　　最後，佛洛伊德將潛意識一詞用在更廣泛的意思上，亦即「前意識的無意識」（preconscious unconscious），用來描述幾乎所有的心理活動、大部分的思考、與所有記憶中，仍然處在無意識狀態、但已準備好進入意識狀態的部分。佛洛伊德認為一個人雖然幾乎未能察覺自己所有的心理運作，但可以透過注意力，讓其進入意識狀態之中。由該一觀點來看，大部分心靈生活在大部分時間處在無意識狀態下，它們只有在以文字、影像、與情緒這類感官知覺體來表現時，才會進入意識之中。[1]

　　若大部分心理生活如佛洛伊德所說，是處在無意識與潛意識狀態下，則意識之功能何在？我們將在後面討論到神經學家達瑪席歐（Antonio Damasio）的研究時，再來說明佛洛伊德所發展出來的一個觀念，亦即意識是達爾文式的：意識讓人類能夠經驗到思考、情緒、喜樂與苦痛狀態，而這些經驗對種族的傳遞與擴張是非常重要的。

　　縱使佛洛伊德已將其注意力轉向，並發展一套不必建基在腦科學、甚至經驗證據之上的新心理學，他仍繼續認為自己是一位科學家。他寫說生物學的走向「無法替歇斯底里症的研究找到出路，然而我們從有想像力作家的作品中，所獲得有關心理歷程的詳細描述，再加上一些心理學公式，卻至少能讓我得到若干可以逼近該一疾病過程的直覺」[14]，這種講法也預示了施尼茲勒與維也納現代主義藝術家的主張。在描繪精神分析該一新課程時，佛洛伊德將他的諮商室視為實驗室；他的病人的夢、自由聯想、與行為，包括最重要的病人自己的行為，則成為他的觀察材料。雖然佛洛伊德並未成功地用經驗實證方式，來測試他有關潛意識的觀念，他強烈覺得（雖然最後是錯誤的）在缺乏實驗驗證之下，良好的科學直覺已足夠保證可以得到科學上有意義的結果。

　　先不管在他大部分理論中所公認具有的猜測性質，佛洛伊德可從沒認為他的心智科學是哲學習作。綜其一生他始終堅持其目的在於創建一種科學心理學，以解除來自哲學的負擔，並能與日後的心智生物學接上線。他強調其科學起源與目的，保留來自生物學的本能與記憶痕跡概念，並將之當為精神分析學的基本結構觀念。底下我們將可看到，佛洛伊德的著作經常是來自科學研究的某些觀念，之

後他再往前推進幾步。

在其一生志業中，佛洛伊德受到達爾文很大的影響，該一影響在他早期的神經解剖研究中明顯可見，這些研究說明了無脊椎動物的神經細胞特性，在演化後期仍然持續出現在脊椎動物的細胞中。達爾文的影響在佛洛伊德生涯的後期，甚至更為明顯。達爾文在其著作《人類起源與性選擇》（*The Descent of Man, and Selection in Relation to Sex*）以及《物種源起》中，皆曾討論到在演化中，性選擇所占的角色，他主張性是人類行為的核心，因為任何有機體不管是植物或動物，其主要的生物功能都是繁衍自己，因此性吸引與伴侶選擇在演化中具有相當關鍵的角色。在天擇過程中，男性會為了女性互相競爭，女性則在男性中作選擇。佛洛伊德在其著作中善用這些觀念，強調性本能是潛意識的驅動力量，性慾（sexuality）在人類行為中占有關鍵角色。

佛洛伊德也擴展了達爾文有關本能性行為的一般性概念，達爾文認為既然人類是從較簡單動物演化而來，則在其他動物可觀察到的本能行為，應也可在人類身上看到，不只是性而已，也包括吃喝在內；反過來講，就像人一樣，在較簡單動物身上的每種本能行為，也必須在某一程度上，受到認知歷程的引導。佛洛伊德從達爾文有關本能行為的概念中，看到一種可以解釋大部分人類天生行為的方式。最後，佛洛伊德所提有關快樂的追求與痛苦的逃避之快樂原則，已在達爾文最後一本於 1872 年出版的《人類與動物的情緒表達》（*The Expression of the Emotions in Man and Animals*）書中，作過概略的描述。達爾文在書中指出情緒是一套原始以及普同趨避系統之一環，該系統係設計用來追求快樂並降低痛苦的暴露，它存在於不同文化之中，而且在演化過程中保存下來。佛洛伊德經常被稱為「心靈的達爾文」（Darwin of the Mind），他延伸了達爾文有關天擇、本能、與情緒的革命性觀念，將之用到他自己有關潛意識心靈的概念中。

克拉夫特—艾賓的觀念也影響了佛洛伊德，在他 1905 年出版第一本人類性慾的理論工作《性慾三論》（*Three Essays on the Theory of Sexuality*）中，佛洛伊德發展出「性驅力」（libido）的觀念，它以不同表現方式，扮演驅動潛意識心理生活的主要本能角色。佛洛伊德認為性渴望可能有很多不同的表現方式，大部分就像克拉夫特—艾賓所已經指出者，但在表面底下的是快樂原則，這是從出生就已存在，希望獲得滿足的本能渴求。在描述廣泛的人類色慾經驗時，佛洛伊德

體會到這種滿足感不只來自性或色慾，也可昇華到包括愛、連結、與歸屬的感覺。除此之外，佛洛伊德將克拉夫特─艾賓的觀念作了進一步發展，認為本能驅力的昇華，促生出藝術、音樂、科學、文化、與文明的建構。

佛洛伊德雖有深刻的直覺，但他對女性的性慾卻呈現出驚人的無知，這種無知可能是他習慣性在診療情境下測試他的觀點時，所發生的一種極端例子，他好像經常沒有察覺到自己在作這類探討時，所發生的觀察者偏差現象，縱使他還是很自在地談論情感反轉移問題。佛洛伊德在其《性慾三論》與一篇 1931 年有關女性性慾論文中，自在地承認他對婦女的性生活其實所知甚少，但是縱使到了生命晚年，他仍繼續對女性性慾問題表達強烈的觀點，我們將在他對病人朵拉（Dora）的描述中（參見第 7 章）看到這一點。佛洛伊德將「生之慾望」（libido）定義為：「不變的而且必須是一種男性本質，不管是發生在男人或女人身上，也不管其對象是男人或女人。」[15] 他持續這種簡單與大家長式的觀點，將女性發展視為是次好次等的事情，他在過世前還這樣寫說：「我們將每件強烈主動的事稱為男性，至於每樣衰弱被動的都稱為女性。」[16] 精神分析學家席佛（Roy Schafer）總結說：「佛洛伊德有關女生與女人的概括性論斷，就他自己的精神分析方法與臨床發現而言，都是不正當的。」[17]

令人驚訝的是，一直到 1920 年前，佛洛伊德並未將攻擊性當為一個分立的本能驅力。在面對第一次世界大戰期間因為殘忍、攻擊性、與粗暴所引起的一片混亂中，他的思想有了極大轉變，他體會到不能再強烈固守以前的想法，也就是不能再認為追求快樂與逃避痛苦，是驅動人類存在的唯一心理力量。看到大戰期間戰場前線上的殺戮之後，他開始體認在人類精神建構中，有一件是初生時即已植入的攻擊性驅力，它是人類心靈中一個獨立的本能元素，在強度與重要性上都可以與性驅力相提並論。

在這一點上，佛洛伊德提出人類心理功能是被兩種重要程度相同、與生俱來的本能驅力之互動所決定，一為生之本能（Eros），另一為死亡本能（Thanatos）。生之本能包括種族存續、性、愛、與吃喝，死亡本能則反映在攻擊性與絕望上。一直到第一次世界大戰結束，佛洛伊德並未將死亡本能視為分立的驅力，而是將其當為色慾本能的分支。相對而言，在佛洛伊德修改觀點的十幾年前，克林姆已

在其畫作〈死亡與生命〉（*Death and Life*，圖 8-24）與〈猶帝絲〉（*Judith*，圖 8-22）中，將攻擊性與性慾連接起來。

今日觀之，已很容易看出佛洛伊德所提的潛意識觀點，以及因道德與文化壓力所加諸於本能驅力上之諸多限制的看法，係源自維也納 1900，特別是來自維也納大學醫學院。縱使佛洛伊德堅持他是嘗試在科學嚴謹性、注重細節、與從事自我批判底下發展出這些觀念，但有關本能的類似觀念其實來源更早，只不過在形式上沒那麼細緻，而且已成為維也納知識圈共同語言的一部分。

但是佛洛伊德並非單純地就維也納 1900 的觀念照單全收，除了有一些判斷上的錯誤外，他擁有相當寬廣的視野、思考的深度，認同科學是一種思考方式與探究方法，更值一提的是，單獨就他文學上的才華而論，已足夠讓他在當代文化中占有一席之地。佛洛伊德著作的清楚度與令人興奮的特質，讓他有關人類行為與潛意識歷程的研究讀起來就像神秘小說，它本身的秘密看起來不會比人類精神本身的運作更少。他有五個出名個案研究中的病人，包括朵拉、小漢斯（Little Hans）、鼠人（Rat Man）、史瑞伯（Schreber）、與狼人，都已成為現代文學正典中令人難忘的人物，就像杜斯妥也夫斯基小說中的人物一樣。

雖然佛洛伊德的研究與著作尚有缺點，很多結論也仍有不確定性在，但他對現代主義思想的影響，是非常巨大的。他最突出的成就是讓心靈或心智的觀念大步走出哲學領域，並讓它們成為新興心理科學的核心關切。在這樣做的時候，他了解到並強調最終而言，主宰心智精神分析科學的原則必須超越臨床觀察，要能夠適用而且經得起實驗分析，就像過去羅基坦斯基用在身體科學，以及拉蒙‧卡哈用在腦部科學一樣。[11]

原注

1. Sigmund Freud (1900), *The Interpretation of Dreams*, in *The Standard Edition of the Complete Psychological Works of Sigmund Freud*, Vols. 4 and 5 (London: Hogarth Press, 1953), xxvi.

2. Freud, *The Origins of Psychoanalysis*, 351.

3. Ibid., 213.

4. Freud, *The Interpretation of Dreams*, 6.

5. Ibid.

6. Emma Eckstein, quoted in Gay, *The Freud Reader*, 131.

7. Sigmund Freud, quoted in ibid., 139.

8. Brenner, *Elementary Textbook of Psychoanalysis*, 163.

9. Freud, *The Complete Psychological Works of Sigmund Freud*, Vol. 4, 121.

10. Freud, *The Origins of Psychoanalysis*, 323.

11. Freud, *The Interpretation of Dreams*, 2.

12. Brenner, *Elementary Textbook of Psychoanalysis*, 2.

13. Anton O. Kris, *Free Association: Method and Process* (New Haven: Yale University Press, 1982).

14. Freud and Breuer, "Studies on Hysteria," 160-61.

15. Sigmund Freud, quoted in Gay, *The Freud Reader*, 287.

16. Sigmund Freud, *An Outline of Psycho-Analysis* (New York: W. W. Norton, 1949), 70.

17. Roy Schafer, "Problems in Freud's Psychology of Women," *Journal of the American Psychoanalytic Association* 22 (1974): 483-84.

譯注

I

　　「unconscious」一詞在本書中有兩種譯法，有時譯為「潛意識」，有時譯為「無意識」，乃因依佛洛伊德本意：「unconscious」有兩大類，一類是涉及被壓抑的驅力、慾望、或衝動，人無法察覺其存在，但無時無刻不在影響人的行為表現，包括作夢在內，這類「unconscious」，本文都譯為「潛意識」，傳統精神分析學的用法有時會加上「the」該一定冠詞，特指其意，如「the unconscious」或「the Unconscious」。另一類則是未涉及被壓抑的驅力慾望或衝動，但是人仍無法察覺其存在的領域，如過去赫倫霍茲所說的知覺歷程中在大腦內部進行的「無意識推論」（unconscious inference），或現在記憶研究中非常出名的「內隱記憶」（implicit memory），本書作者所提的「內隱無意識」（implicit unconscious）與「前意識的無意識」（preconscious unconscious），皆屬此類，本文就譯為「無意識」，

以作區別。

同理，在本書中經常會出現「mind」、「mental」、「psychic」、與「psychological」之字眼，依慣例，我們將「psychological」一律譯為「心理」，「psychic」一律譯為「精神」。「mind」譯為「心智」或「心靈」。不過為避免混淆，在專業用語時以譯成「心智」為主；在一般敘述時則參雜「心靈」之用詞，該詞在中文上帶有一點靈魂（soul）的味道在；其它則斟酌適當性作一選擇，但在英文上都是一樣的。至於「mental」則不必有統一譯法，看狀況混用上述用語。其實這幾個詞語除非另有說明，大致上是指涉相同對象，只不過在學術發展過程中不同人有不同的偏好用法而已。另外，「psychoanalysis」過去習慣譯為「精神分析」，但現在也經常譯為「心理分析」，本書譯文中看狀況交互出現，以表示這兩種譯法其實是一樣的，不管是針對學派主張或臨床實務而言。

II

本書作者對佛洛伊德學說大體上是正面立論，且在必要時替佛洛伊德作出學術性辯護。但過去有很多人說佛洛伊德的理論無法被否證（non-falsifiable），尤其是針對他最出名的著作《夢的解析》。一個理論被稱為「具有無法否證的特性，所以不能說是科學理論」，比說「這個科學理論是錯的」更嚴重。佛洛伊德理論是否為「不可否證」，事涉科學史上重大辯論，是一件糾纏甚久的歷史公案。波柏（Karl Popper）在 1963 年出版的《臆測與反駁》（*Conjectures and Refutations*）書中，以愛因斯坦後來被驗證成立的重力理論作為比較基礎（光可因受星球重力影響而彎曲），強烈攻擊馬克思的歷史理論、佛洛伊德的精神分析論、與阿德勒（Alfred Adler）的個人心理學為不可否證、無法否證，因為縱使針對不同性質或完全相反的現象，這些理論翻來覆去都可解釋，所以這些理論都不能算是科學理論，無法以現代科學驗證其真假。若以湯瑪斯·孔恩 1962 年革命性著作《科學革命的結構》（*The Structure of Scientific Revolutions*）的觀點，則可視其為與現代科學具有「不可共量性」（incommensurable），因為它們使用的是不同的語言、不同的思考架構與不同的驗證方法。

佛洛伊德在其 1900 年出版的《夢的解析》一書中，提出兩大觀點：一，夢是被「願望實現」的潛意識力量所驅動；二，夢在監控與偽裝之下出現，其內容是有意義的。該理論建立在當時不完整的神經學知識上，神經細胞只有興奮而無抑制，若未作功消耗掉該能量，則依當時流行的赫倫霍茲能量守恆原理，會延續到夜間，在控制力薄弱時跑出來，稱之為「夢乃願望實現之歷程」。

《夢的解析》是佛洛伊德自己評價最高的創見，但在艾瑟林斯基（E. Aserinsky）與克萊曼（N. Kleitman）於 1953 年在《科學》（*Science*）發表「快速眼球運動睡眠」（REM-sleep）的研究之後，就有了否證佛洛伊德理論的基礎（參見 Aserinsky, E., & Kleitman, N. [1953]. Regularly Occurring Periods of Eye Motility and Concomitant Phenomena During Sleep. *Science*, 118, 273-274.）。假如作夢主要來自晚上四、五個睡眠週期中的快速眼球運動（REM）所驅動，而 REM 又是規律性地、自發性地由橋腦等幾個皮質下部位所驅動，則整個作夢過程

可說自主性很低，泰半由腦部之自發性機制所驅動。如此則認為作夢是因為有動機性的力量（如願望之達成、嬰孩期被壓抑的性驅力、早期創傷經驗、白天的事件等）才會啟動的想法，就很可疑了。有了 REM 睡眠的知識後，科學家開始在實驗室中監測睡眠者，一發現他有 REM 後就叫他起來，寫下剛作的夢，結果發現絕大多數的夢是將日間熟悉的元素作奇怪的連結，而且很少是屬於情節式的記憶內容（參見 Stickgold, R., Hobson, J. A., Fosse, R., & Fosse, M. [2001]. Sleep, Learning, and Dreams: Off-Line Memory Reprocessing. *Science*, 294, 1052–1057.）。由此看來，佛洛伊德認為夢是有可解釋、具有意義之內容的想法，也是不可靠的。由此也可以說明為何我們一年作了上千上萬個夢，但真正記得的說不定只有個位數，因為大部分的夢都找不到什麼意義，當然就不容易記憶儲存起來。

佛洛伊德堅定主張夢是「有動機為原則，沒目的是例外」，但現代科學卻認為夢以「沒目的為原則，有動機是例外」，如此一來佛洛伊德的理論應該是可以被否證了。不過此處的否證是一種統計性說法，意指大部分是可以否定的，但不排除還是有極少數能夠穩定找到意義的夢，假設有百分之九十九的夢不可靠或沒有意義，也沒辦法記憶儲存起來，則另外記得百分之一的夢，應該也是值得研究的，說不定其中有一些值得參考的夢境。所以佛洛伊德的理論並非不可否證，只不過是以前的科學知識還未進步到可以否證而已。但很多不從科學看問題的人，仍然認為佛洛伊德的著作是難以被否證的非科學或偽科學理論，這是無可奈何之事。

所以若提高理論層次，從現代神經科學的進展與實驗室對作夢內容的檢驗上而言，佛洛伊德的作夢理論是可以被否證的。過去之所以被部分人士視為不可驗證，一方面是佛洛伊德學派人士過去在臨床精神醫療界勢力龐大，相濡以沫，不願與不同觀點、不同領域的外界溝通，另一方面則是至少有半個世紀之久，神經科學的知識其實還未發展到可以否證佛洛伊德《夢的解析》的地步之故。就這兩點，本書作者肯德爾已在一篇文章中講得很清楚（參見 Kandel E. R. [1999]. Biology and the Future of Psychoanalysis : A New Intellectual Framework for Psychiatry Revisited. *American Journal of Psychiatry*, 156, 505-524）。

第 7 章
追尋文學的內在意義

在佛洛伊德發表《夢的解析》同一年，施尼茲勒在心靈的現代觀點上也作了貢獻，他將內心獨白介紹到奧地利的文學界。該一文學工具讓他得以在其虛構的人物中，複製出一個人私密思想與幻想的自然組型。施尼茲勒不再採用慣常的敘說方式，而在他所創造的故事中，讓讀者得以直接觸接故事角色的心靈，也就是他／她們的衝動、希望、期許、觀念、印象、與知覺之自由流動，施尼茲勒用的方法，與佛洛伊德透過自由聯想技巧來觸接病人內部心理的方式非常相像。在賦予故事角色有自己的聲音時，施尼茲勒也讓他的讀者得以對故事角色下出他們自己的結論。

施尼茲勒第一次在 1900 年出版的中短篇小說《古斯特中尉》（*Lieutenant Gustl*）使用內在獨白的技術。古斯特是一位年輕、貴族出身、自我中心、不是很聰明的奧匈帝國陸軍軍官，他因為在一場音樂會之後，輕率地批評一位比古斯特年長的麵包師傅，引發無謂的爭吵，更因而約定隔天早晨決鬥。古斯特驚駭於可能面臨死亡的命運，開始檢視其一生的意義，軍中禁令不准與平民決鬥，他甚至想到自殺，以免有損其當為軍官的榮譽。最後古斯特大大地鬆了一口氣，因為有人告訴他麵包師發生了致命的中風。施尼茲勒在他的小說中不置一辭，是個隱形人，取而代之的是讓古斯特的思想流動在故事之中。

小說從爭吵之前古斯特參加音樂會開始，顯示出施尼茲勒如何利用內在獨白，來描繪古斯特平庸的思考方式：

> 音樂會還要撐多久？讓我看看錶……在一個像這樣正經的音樂會，可能不太有禮貌，不過誰會注意到呢？假如有人注意到，那表示他比我還不專心，所以我真的不必覺得尷尬……現在才九點四十五分？……老覺

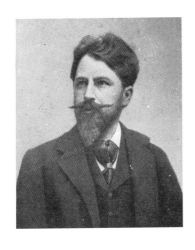

◀ 圖 7-1｜亞瑟・施尼茲勒（Arthur Schnitzler，1862-1931）。1908 年所攝照片，就在他完成《進入開放之路》之後。他在這本小說中探討奧地利社會日漸興起的反猶太主義之社會學與個人心理學。

梅納特與克拉夫特—艾賓的影響，之後則被心理學所吸引，分享了佛洛伊德在歇斯底里與神經衰弱症上的興趣。1903 年已經四十一歲的施尼茲勒娶了奧嘉（Olga Gussmann），她是一位有猶太血統的二十一歲女演員，施尼茲勒與她已有三年戀情，結婚前一年生了兒子，他們兩人在 1910 年又生了第二個小孩莉莉（Lili），1921 年離婚。1927 年莉莉與一位大她二十歲的人結婚，1928 年莉莉自殺，結束這段不快樂的婚姻，莉莉的死對施尼茲勒打擊很大，悲傷難以恢復，莉莉死後三年，他因腦溢血辭世。

施尼茲勒深深被夢與催眠所吸引，他當過著名的法國神經科醫生夏考的助理，寫過催眠的論文，也將催眠術用來治療一位失聲病人（aphonia）。施尼茲勒在這方面的第一篇論文〈論功能性失聲與採用催眠及暗示之治療〉（On Functional Aphonia and Its Treatment through Hypnosis and Suggestion），涵蓋了一些布洛爾與佛洛伊德曾討論過的相同議題，佛洛伊德相當肯定施尼茲勒這篇論文，並在他 1905 年有關少女朵拉的個案研究中予以引用，朵拉這篇報告則是精神分析學文獻上出名的地標。

施尼茲勒在父親死後，放棄行醫專注於文學創作，因掌握了短篇文學形式而聞名國際，包括有單幕劇、短篇故事、與中短篇小說，不過他也寫過兩本長篇小說。就像佛洛伊德為精神分析運動領導人，克林姆成為奧地利現代主義藝術家領導人一樣，施尼茲勒也成為前衛年輕維也納（Jung-Wien）文學運動的中心。當為一位醫生的施尼茲勒，與佛洛伊德一樣，很清楚在臨床個案研究中，文學所

具有的力量。他體會到在取得病人病歷時，醫生是在書寫一個敘說過程，必須同時考量病人的主訴，以及醫生如何解釋。

個案研究特別可以給劇本寫作當為借鏡，因為病人與醫生的關係，很快就可以轉換成角色與觀眾的關係。確實，施尼茲勒多年來主要是給劇院寫劇本，他察覺到劇場觀眾就像精神科醫生，直接而且主要是從人類行為來下結論。當為一位人類行為的精明研究者，施尼茲勒從他自己變動與可觀的性經驗，以及他周遭人的經驗中，發現一個人的歡樂與痛苦，相當程度是由本能需求所驅動的。

施尼茲勒受到佛洛伊德著作的影響，尤其是《夢的解析》一書，這點可由他1925 年的《綺夢春色》（Traumnovelle）中清楚看到，這本小說後來被名導演史丹利庫柏力克（Stanley Kubrick）改編成電影《大開眼戒》（Eyes Wide Shut）。劇情是敘述兩位年輕夫婦，一位維也納醫生弗里多林（Fridolin）與他的妻子阿貝蒂娜（Albertine），在兩個特殊晚上中的婚姻狀態，如何面臨急速解密與作不確定是否有用的修補。為了要模糊他們的慾念與白天事件之間的界線，施尼茲勒探索了有關夢、幻想、與現實之間的閾限空間，也讓它們在這些空間中交互來回。年輕夫妻剛開始的挫敗，是被他們的自我表白所引發的，弗里多林與阿貝蒂娜互相坦白承認在兩人都參加的化妝舞會中，他們各自與陌生人做了無傷大雅的調情動作，之後則互相交代自己如何在多次的夢中享受婚外情的性慾想像。

弗里多林知道太太有這種內心世界的色慾生活後，非常生氣，雖然他自己也才剛講了一個荒唐夢。深夜一通市內電話，給了他一個機會報復他妻子的幻想式情感不貞，也讓他得以重溫慾求的感覺。他參加了一個不當的性探險，從對不同女性不成功的誘惑，到秘密的化妝舞會狂歡，這個探險在夜越來越深時，越來越像個夢境，帶有超現實的樣態。當他終於回到家裡，阿貝蒂娜向他坦白自己作了一個色情夢，夢中與一位在上次一齊出外度假時碰到的海軍軍官有了魚水之歡，並順便提及她對弗里多林的極度不滿，這讓弗里多林抓狂，讓他作了一次最後也是由嫉妒所驅動的求愛。所以只有透過夢，阿貝蒂娜才能從她丈夫的不敏感中獲得解放，夢能讓她宣洩潛意識中的慾望，但弗里多林則能做得更多：他能了解自己的幻想，而且到外面世界中實現自己的夢。

在施尼茲勒的作品中，夢同時扮演了治療性與毀滅性的角色，能暴露出劇

中角色的精神生活，就像他所提出的內在獨白一樣。將色慾輕易地捲入夢境中，顯示出施尼茲勒已弄清楚佛洛伊德對夢的運作之分析，亦即夢能將白天事件的殘存，與會帶來快感、但因不符社會規範而被壓抑的本能慾求，結合起來共演一場夢境。佛洛伊德覺得他與施尼茲勒之間有一種知性上的血緣關係，他特別提到施尼茲勒針對「被低估與被嚴重中傷的色慾」[3] 該一主題之文學性描繪，佛洛伊德這種血緣的感覺，好像也帶來了不自在的競爭關係。佛洛伊德在 1922 年 5 月 14 日，也就是施尼茲勒六十歲生日前夕，寫了一封重要的信件給他：

> 我要向你作點坦白，也希望你對自己好一點……我很震驚地問自己，為何這麼多年來我都沒找過你一齊合作……我想我是在害怕碰到我的「分身」（double）之下避開你……你的決定論與懷疑論……你對潛意識與人的生物本質真實狀況之深度掌握……以及你的思想中充滿著愛與死亡的雙極性；所有這些都讓我深深地感到，有一種熟悉的神秘感覺……我一直有一個深刻印象，你所知道的都是透過直覺，來自細緻的自我省察，但是我所知道的都是來自辛苦觀察別人才發現的。真的，我相信從根本上來看，你是人心深層的探索者。[4]

就這兩位潛意識的探索者而言，施尼茲勒應該是比較好的女人「深度心理學家」，當他體會到性驅力在每個人身上都有，與社會階層沒什麼關係時，施尼茲勒很清楚地描述一位勞工婦女的生活，她與一位高社會階層自戀男人發生了戀情。施尼茲勒特別探討了《甜美女孩馬岱》（*das süsse Mädl* *）。這個劇中角色，是他用來描述甜美、年輕、單純、未婚女人的一種說法，這類女人很自在地追求她自己的性好奇。巴奈（Emily Barney）是一位研究維也納 1900 的思想史家，她描寫了施尼茲勒對這些年輕女人與她們戀情的觀點：

> 「甜美女孩馬岱」是一位來自低社會階層的漂亮女孩，她有很多理由成為高社會階層男人的最愛：比跟妓女來往少了很多致病風險；她的男

* 譯注：「Mädl」在此應是雙關語，既是女孩的用語，也可以是奧地利的姓氏。馬岱可與下文的艾爾西做一比較。

性親人沒有足夠社會地位向高社會階層情人挑戰決鬥；而且理論上男人可以輕薄地對待她，丟給她一些她喜歡的禮物與奢侈品之後，甜美的馬岱就會以愛與關注來滋潤他。[5]

1925 年施尼茲勒發表了《艾爾西小姐》（*Fräulein Else*），這不是一本討論低社經階層甜美女孩的小說，而是有關來自高社經家庭的年輕女人，在本書中，施尼茲勒顯露出分析技巧的新水準，堪稱為「女人心理學家」。當為施尼茲勒著作的研究學者與譯者，西佛（Margret Schaefer）提示施尼茲勒之所以寫這本中篇小說，是為了對佛洛伊德所做的一件事作出反應——佛洛伊德在二十年前曾對病人朵拉做了相當出名的個案研究，但所作的分析在施尼茲勒看來顯然是很不敏感的。[6]

在《艾爾西小姐》這本中短篇小說中，施尼茲勒採用了更為激進的內心獨白形式，讓讀者見識到一位十九歲女孩艾爾西，在面對一個看起來很不可理喻的性情境下，她的移動心理狀態。艾爾西是一位浪漫又是高度融入猶太社會的女孩，她正與姑姑、表哥保羅、保羅女朋友西西，在一個高級溫泉區度假。艾爾西很以自己的猶太傳承為榮，施尼茲勒想要拿它來攻擊維也納一種僵固的想法，在這個想法中老把猶太與高張的性慾掛勾在一起。在度假時艾爾西接到一封她媽媽發的電報，說她父親可能會因債務被移送入監，又問她可否去找家中的舊識多斯達先生（Herr von Dorsday）借錢，以換取父親的保釋。雖然艾爾西難以接受也不理解，她還是去見了多斯達並告訴她這個問題。多斯達的反應相當淫穢，他先是提出明顯的性要求，接著為了降低艾爾西的懷疑，又調整提出下列要求：只要她私下在他面前全裸十五分鐘，他就給這個錢。艾爾西被這個提議驚嚇不已，多斯達就把她給趕出去。

在接下來的內心獨白中，施尼茲勒捕捉到艾爾西在斟酌有限的選項時，所經歷的風暴般的衝突想法，就像站在私人舞台上的演員，艾爾西面對兩個讓她陷入困境的男人：

　　不，我不出賣自己，永遠不要，我永遠不出賣自己，我要把自己送出去，是的，假如我找到個好男人，我會把自己送出去，但我不出賣自己，我會是一位放蕩女，但不是一個娼妓。你算錯了，多斯達先生，還有爸

爸，是的，他算錯了，他應預見這一點，畢竟，他知道人是怎麼一回事，他了解多斯達先生，他一定已猜想到多斯達先生不會不要代價的，否則他應該已發了電報或自己直接來找多斯達，但是用這種方式會比較簡單又方便，不是嗎？爸爸？當一個人有這樣一位漂亮的女兒，為什麼要讓自己被關到監獄？而媽媽哪，就像以往一貫的愚蠢，就這樣坐下來而且寫了這封信。[7]

當艾爾西試著去了解她父親對賭博的激情時，情緒震盪起伏不定，這件事已經讓她變成性市場中被待價而沽的商品，艾爾西嘗試想藉著強烈反抗主導她父親行為的規則，重新獲得對她自己意志與身體的控制，但最後她還是屈服於強勢的大家長秩序之下：

爸爸穿著有條紋的監獄制服出來見我們……他看起來不是憤怒而是悲傷──喔，他可能正在想：艾爾西，假如那次妳已幫我拿到那筆錢──但他不會講任何話，他無心責備我，他是個好心人，他只是不負責任……他也沒多想那封信，可能他也從來沒想過多斯達會利用這種場合，對我做這種沒品德的要求，他是我們家庭的好友，他以前有一次借給爸爸八千盾，爸爸怎麼會想到這樣一個人會做出這種事來？爸爸剛開始一定試過其它方法，他究竟已經做過什麼最後才回來要媽媽寫那封信？他一定從這個朋友找過那個朋友……而他們都拒絕了他，所有這些他所謂的朋友，現在多斯達是他最後的希望，他唯一的希望，而且假如錢進不來，他會結束自己的性命。[8]

但最終是艾爾西結束了自己的生命，加入與她同一時代戲劇人物的命運，如易卜生（Henrik Ibsen）的海達・蓋布勒（Hedda Gabler），以及史特林堡（August Strindberg）的茱莉小姐（Miss Julie）。接到來自母親的第二封電報，這次是要五萬盾，艾爾西在她床邊桌上放了過量的安眠藥，脫光衣服穿上外套，出去找多斯達，發現他的房間沒人，就留了一張字條說明他父親需要的數額，最後她在一間人擠得滿滿的小演奏廳找到他，為了引起他的注意力，她在不經意中讓身上的外

套滑落，裸露在眾人面前，音樂停了，艾爾西暈倒，被保羅和西西送回她房間，多斯達非常懊惱地離開，應該是去送錢給艾爾西的父親。在她自己的房間休息一陣後，艾爾西將她原先準備的致死劑量安眠藥全吃下肚裡。

施尼茲勒在艾爾西這個角色上，創造了一個深刻具有同情心的圖像，描繪一位年輕沒有社會經驗的女人，在父母情感、背叛、責任、與深層個人羞愧之間的掙扎，最後她在男人主宰的世界次序中成為犧牲品，這個世界與她自己所想像要過的浪漫生活，完全是格格不入。

葉池（W. E. Yates）是一位奧地利文學研究者，他指出施尼茲勒認清女人已被剝奪她們所需要對事實應有之了解，葉池因此稱讚作者是一位為女人講話的「平權先鋒」（a pioneer of equal rights）。葉池引用過一篇在施尼茲勒死後不久，由朱白蘭†（Klara Blum）所寫的文章，裡面有一段這樣說：

> 女人要在社會、工作、愛情中取得平等權利地位，是施尼茲勒認為理所當然之事，但社會上仍不普遍認為如此。為了這個理由，我們可以認定施尼茲勒不是一位過往時代的代表，而更像一位先驅，一位堅守理念有耐心的先驅（the patient pioneer of an idea），他的奮鬥仍然在大家注意力所及的前線上，仍然在聚光燈之下：一位在色慾空間追求平權理念的先驅（a pioneer of the idea of equality in the erotic sphere）。[9]

佛洛伊德有關朵拉的個案研究，與施尼茲勒對艾爾西的同情化處理，兩者之間有強烈對比。朵拉的真名是伊達·包爾（Ida Bauer），十八歲女孩，過去經常被她們家一位年紀不小、有錢、有控制慾的朋友搭訕騷擾，佛洛伊德從 1900 年 10 月 14 日開始治療她，但在十一個星期後即停止療程。他在 1902 年 4 月 1 日又再短暫地看過她，但他一直到三年後才出版個案研究，而且一直對這件事有相當的猶豫存在。從很多方面看，這個個案研究是《夢的解析》之連續篇，它與佛洛伊德過去與布洛爾合作發表的研究，顯然大有不同。

朵拉的父親是一位富裕的工業家，帶她去找佛洛伊德尋求治療，他本人則在

† 譯注：一位入中國籍的猶太裔女詩人與小說家。

婚前即已染上梅毒，也是找佛洛伊德治療。朵拉的症狀包括有憂鬱、逃避社會接觸（偶有自殺意念）、頭暈、呼吸困難、以及失聲；這個個案相當複雜，因為包爾家族與他們的朋友 K 家族，在社會與性層面上都糾纏在一起。朵拉母親是一位相當偏執的女人，花很多時間整理房子，而且顯然沒給她丈夫多少性滿足感，她丈夫在這種狀況下與 K 夫人展開熱烈來往，K 先生被他太太抗拒之後，讓他轉向去找朵拉。朵拉開始出現一些佛洛伊德認為是歇斯底里的徵兆，尤其是偏頭痛與神經性咳嗽，這些症狀隨著時間過去越來越嚴重。

為了說明自己的憂鬱狀態，以及釐清她為何不喜歡原來喜歡與信任的 K 先生，朵拉描述了 K 先生對她所做的步步進逼的性慾求。當朵拉還只有十四歲，到 K 先生的辦公室時，他即曾忽然擁抱她，而且熱情地吻她，她深感被冒犯而且覺得這種性侵犯令人噁心，就甩了他一個耳光。當她已經到了充滿魅力的十六歲時，公開表達不喜歡 K 先生，以及他醜惡的追求，K 先生否認朵拉的指控，並改採攻擊方式，宣稱朵拉閱讀色情文學而且只關心性事，朵拉父親則否認女兒的指控並認定是幻想，而且站到 K 先生那一邊。朵拉將她父親拒絕認真採認她的抱怨一事，歸因到他與 K 夫人的戀情，讓他不敢做出會與 K 先生產生爭議之事，在這個意義上，朵拉感覺到自己被利用來當為她父親婚外情的幫兇。

當他開始分析朵拉，佛洛伊德發現在有關她父親的敘述中存在有一些矛盾，因此決定保留判斷以待求證，這一段可能是佛洛伊德與朵拉的關係中最具同情性的一刻。當醫病關係開始發展，雙方開始互不信任，令人訝異的是佛洛伊德的不敏感性，不只沒有認定 K 先生破壞了朵拉的信任，佛洛伊德還把朵拉被強吻產生的噁心感，視為是她真正感覺的反面表現。

佛洛伊德無法理解朵拉為何在面對成熟男人的性追求時，沒有產生興奮的感覺，他堅持 K 先生浪漫與色慾式的追求，不可能解釋朵拉發展完全的歇斯底里症狀，佛洛伊德認為朵拉的歇斯底里症狀一定在之前就已存在。他將朵拉的症狀歸因於，她對父親、K 先生、與 K 夫人所產生強烈在潛意識中的性感覺，佛洛伊德寫說：這確定就是那個足以引起一位十四歲天真女孩，產生性興奮之特殊感覺的情境[10]。佛洛伊德選擇與朵拉父親及 K 先生站到同一邊，而且將她對 K 先生的激烈拒斥視為一種過度的心理防衛。他無法理解青少年期的少女，如何可能會因為被一位自己家信任朋友的背叛，造成這麼大的心理傷害。藉著否認朵拉的感覺

與扭曲她所講的過往，佛洛伊德只會加強朵拉過去所受的傷害，朵拉最後放棄了治療。

朵拉的個案令人傷心，那是佛洛伊德生涯中的低點，本案經常被視為是佛洛伊德沒有能力從女人觀點去看色慾問題與遭遇之例證。佛洛伊德承認治療並不成功，但他將失敗歸因於沒有找到背後原因之故：朵拉對他的情感轉移，以及朵拉對他的潛意識色慾興趣。佛洛伊德的失敗，當然有一個更深層、更有問題的原因，他並沒有交代自己情感反轉移的性質，還有他對朵拉的出現及她的色慾興趣之潛意識反應。除了他所堅持的對病人開放與應被病人接受之外，佛洛伊德在其早期的某些個案中，有一種趨勢要硬將自己的解釋套在病人身上，就像現在用在朵拉身上一樣[11]。如前面所提，佛洛伊德與艾瑪・艾克斯坦合演了一場「艾瑪注射」，他並不同情朵拉的受苦，反而責怪她想要誘惑人。

就像我們已看到的，佛洛伊德一再承認他不懂女人的性生活，他責怪受害者朵拉，並將他自己與她父親脫鉤。相對的，施尼茲勒將艾爾西小姐的不幸命運，很堅定地歸罪於她的父親、母親、與在她世界裡的其他人，的確，他表現出一種驚人的直率與自我檢視，認定自己就像個浪蕩之人，而且自己身上背負著大筆人生賭債，就像西佛所說的一樣。

我們現在還要面對一個傳統難題，那就是作者性格與作品之間的矛盾。我們很容易就可從施尼茲勒的日記中撕下一頁，而且聲稱他不當利用女人，或者指稱安納托爾對待女人的乖張態度，其實就是施尼茲勒的態度。容易這樣做的原因，乃係施尼茲勒一般而言對待女人的行為是自私多過同情，但另一方面也可從他的著作中看出，他了解女人的情緒反應。當為一位作家，他同情她們，而且他對劇中人物敏感與親近的描寫，在讀者心中引發了同理反應。事實上，施尼茲勒所成功扮演的花花公子角色，可能大大增進了他對女人的了解，同時他也因此而獲益。

施尼茲勒劇中寬廣與豐富的女性角色範圍，與世紀末維也納大部分的女性原型有甚多相似之處，他筆下的女性是激進、複雜、與色慾的，她們潛藏在內的聲音，形成了一組被壓抑慾望的合唱，來回震盪已逾百年，努力在對抗想方設法要消她們音的社會建構。就是這種聲音掙扎著在男性宰制的世界中想方設法求生存，這是施尼茲勒當為一個男人的世界，但也是一個被作家施尼茲勒所挑戰的世界。

原注

1. Arthur Schnitzler, *Lieutenant Gustl*, in *Bachelors: Novellas and Stories*, trans. Margret Schaefer (Chicago: Ivan Dee, 2006), 134.

2. Sigmund Freud, "Civilized Sexual Morality and Modern Nervous Illness," 1908, *Papers in the Sigmund Freud Collection*, Library of Congress Manuscript Division.

3. Sigmund Freud, quoted in Carl E. Schorske, *Fin-de-Siècle Vienna: Politics and Culture* (New York: Alfred A. Knopf, 1980), 11.

4. Sigmund Freud, quoted in Ernest Jones, *The Life and Work of Sigmund Freud, Volume 3: The Last Phase 1919-1939* (New York: Basic Books, 1957), Appendix A, 443-44.

5. Emily Barney, *Egon Schiele's Adolescent Nudes within the Context of Fin-de-Siècle Vienna* (2008), 8, http://www.emilybarney.com/essays.html (accessed September 19, 2011).

6. Sigmund Freud, *Fragment of an Analysis of a Case of Hysteria*, in *Collected Papers*, Vol. 3, ed. Ernest Jones (London: Hogarth Press, 1905).

7. Arthur Schnitzler, *Desire and Delusion: Three Novellas*, trans., ed., intro. Margret Schaefer (Chicago: Ivan Dee, 2004), 224.

8. Ibid., 225.

9. Klara Blum, quoted in W. E. Yates, *Schnitzler, Hofmannsthal, and the Austrian Theater* (New Haven: Yale University Press, 1992), 125-26.

10. Peter Gay, *Freud: A Life for Our Time* (New York: W. W. Norton, 1998), 249.

11. Ibid., 250.

第 8 章
在藝術中描繪現代女性的性慾

　　當施尼茲勒正在表達女人內在生命的豐富性與細緻性，而且傳達她們掙扎向上，想要取得獨立於男人的社會與性認同之時，克林姆已在奧地利藝術界作同樣發展的前線戰場中，站好戰鬥位置。奧地利現代主義藝術係從一種信念中發展出來，該一信念認為藝術要真正的現代，不只需要表達現代感覺，也必須誠實描繪同樣驅動男人與女人的潛意識推力。透過克林姆與他的門生柯克西卡及席勒之手，繪畫可說與創造性寫作及精神分析相同，因為繪畫有能力深入維也納對性與攻擊性的牽制及禁止態度的內部之中，而且能夠揭露人們真正的內心狀態。當柯克西卡宣稱「表現主義是佛洛伊德精神分析學的當代競爭對手」[1]之時，他可能同時已在向大家表示「我們都是佛洛伊德學派的人，我們都是現代主義者，我們都想深入表象之下」。

　　在維也納藝術的新現代主義運動中，克林姆是公認的領導人，當為第一位深入表象之下的奧地利藝術家，他打破了 19 世紀前半形塑奧地利畫家的戲劇性與歷史性風格，而且成為印象主義與具爆炸性的維也納表現主義流派之間，一位具關鍵性的轉換角色。克林姆廣泛組合了新藝術、國際性裝飾畫新藝術風格的維也納版本、部分衍生自法國後印象派畫家與塞尚的現代主義抽象形式（描繪的平面化），以及部分來自拜占庭藝術，他嘗試將它們冶為一爐。

　　克林姆不只是一位風格先驅，他是第一位需要在其繪畫中面對道德問題的奧地利現代主義畫家，也是第一位畫出女性性慾及攻擊性這些禁忌主題的畫家。不像他之前的維也納先行者，他不覺得有需要去壓抑在他面前的裸體模特兒之性慾表現，也不必用比喻式或制式化的符號象徵來遮遮掩掩。在他細緻與敏感的素描中，克林姆將焦點放在性的愉悅，在他的繪畫中也描繪出女性發動攻擊的能力。所以克林姆在風格上是一位裝飾的新藝術畫家，在主題上則是一位表現派畫家，

他替兩位偉大的表現主義藝術家柯克西卡與席勒先開闢了一條道路。

除了從事現代主義時代來臨後的繪畫與素描之外，克林姆也領導了一群在維也納的異議藝術家。「藝術家之屋」創建於 1861 年，與具有影響力的美術學院（Academy of Fine Arts）關係密切，好幾位藝術家之屋的成員也是美術學院的會員，但藝術家之屋在品味與外觀上，變得越來越像大家長式。1897 年有一群約十九位的不同意見畫家，從藝術家之屋脫離出來，成立「維也納分離畫派」，克林姆被選為這一畫派的第一任理事長。維也納分離畫派建了自己的藝術展示廳，因此得以展示一些國外畫家如梵谷與新生畫家的作品，克林姆在此過程中，也對柯克西卡與席勒的早期作品提供了很重要的支持。

克林姆有不少有趣的浪漫戀情，他從這裡學到很多有關女性的事情，他對她們的性慾有深刻了解，再加上他當為一位畫家的特殊才能，讓他得以畫出裸露女體感官特色之外的內容：他捕捉到感覺，女性特質（femaleness）的核心。克林姆的素描以一種全新方式表現出模特兒的自覺，以及對藝術家的反應，就像艾森（Albert Elsen）所描述的：

> 不須在模特兒台上擺姿勢，或藉助於各種支撐與道具……而是讓自己無視於觀看者的存在，她現在自覺到是現身在一位對她有極度興趣的男人之前，他不是把她當成一首詩在欣賞，而是把她當成一位女人。[2]

透過無止境的鉛筆、炭塊、與蠟筆素描，揭露了若干他最具狂野創意的表現，克林姆公開畫出一個女人所能達致的強烈性愉悅，不管是透過他人（男性或女性）或透過自己。他因此替西方藝術貢獻了女人性生活的新面相（參見他 1913 年素描〈坐在扶手椅上的女人〉〔*Seated Woman in Armchair*，1913，鉛筆與白粉筆〕，與 1912 年到 1913 年的素描〈斜躺裸女面向右邊〉〔*Reclining Nude Facing Right*，1912-1913，鉛筆與紅藍鉛筆〕*）。在這些素描中的女人就像佛洛伊德的病人，失落在她們自己的幻想世界之中，這是一個在夢想與現實之間交替出現的

＊ 譯注：畫作因受限於版權關係，請自行上網查詢。

世界。從他對色慾生活的誠實描繪看來，克林姆可能受到幾個源頭的啟發，包括羅丹對自慰裸女的當代素描、比爾茲利（Aubrey Beardsley）藝術對色慾的強調，以及後象徵派藝術家的同類作品。克林姆也從羅丹那裡學到如何直接觀察模特兒，羅丹發展了一種對模特兒作輪廓素描的技術，在畫的時候不須從模特兒身上移開眼睛——早期的畫家在畫的時候，一般是眼睛移開，主要依靠記憶來作素描。

克林姆的女性素描以今日的標準而言，可視為表現一種對女性性慾的單純男性觀點，畢竟素描的主體是模特兒，所擺的姿勢可能是他建議要她們擺的，或者她們想辦法擺一些姿勢來取悅他。但縱使克林姆捕捉到的只是女人色慾生活的有限面向，這些表現對多數觀看者而言，都是很新奇的，更有甚之，她們讓佛洛伊德困惑不已，對維也納其他研究女性性慾的人而言，也是如此。克林姆深入女人精神狀態的直覺，毫無疑問的比佛洛伊德更為清楚，就如一位研究人類性慾的學者威斯海默（Ruth Westheimer）所強調的，她在《喚起的藝術》（*The Art of Arousal*）這本有關繪畫與雕刻的書中，描述了一段席勒以克林姆一幅素描作基礎所畫出來的素描（圖 8-1）：

▲ 圖 8-1 ｜ 席勒〈斜躺裸女〉（*Reclining Nude*，1918），紙上蠟筆。

　　不管是否能輕易將這些畫作視為男人的色情嗜好，而且貶低女人的
表現，這些圖畫也可視為表達一種女人在性的自我滿足上，逐漸上升的
自覺。該一自覺很自然地讓女人在所有的生活領域──雖然還是太過緩
慢──去獲得更大的獨立性。假如佛洛伊德事先看過這些畫作，可能他
就不會大費周章地假設女人一定要透過陰道插入才能得到高潮，他可能
也會因此體認到，陰蒂刺激既非退化回歸，亦非不成熟的行為，而是女
人自己得以獲得快感，或者讓別人來提供快感的健康方式。[3]

　　克林姆對待他自己繪畫與素描的方式大有不同，大部分他所畫的四千多幅還
在的素描，本意是用來私藏的，很多幅都沒簽名，他創造這些女人的影像是為了
愉悅他自己，而非要滿足其他男性觀看者的荒淫興趣。這個原則有一個重要的例
外，克林姆在 1906 年為了一本新譯者的出版共襄盛舉，拿出了十五幅素描，這
是一本由一群受過教育、有想法、有天分的名妓花魁，討論愛、性、與忠誠，而
由亞述王朝神學家魯西恩（Lucian of Samosata）在西元第 2 世紀撰寫的奇書《名
妓對話錄》（*Dialogues of the Hetaerae*）。克林姆拿出來展示的素描，與他私藏的
其它素描非常相似，這些私藏的素描之後也陸續現身。藝術史家奈特（Tobias G.
Natter）曾寫過有關《名妓對話錄》的文章，他是這樣看這些素描的：

　　　克林姆描繪女人的自慰狂喜，畫出了自我想像的色慾潛力，而且觸及
　　了女性同性戀的妖嬈主題……透過這些畫作，克林姆定義了或者協助創
　　造了一種現代的女性類別……這種大膽表現，一直要等到 1920 年代以
　　後，才在歐美藝術創作界重現。[4]

　　雖然克林姆對女人色慾生活的描繪，在維也納 1900 算是相當激進與富有創
意，但在藝術史上並非全新之事。在史前藝術中就可看到生動甚至誇大的色慾描
繪，而且色慾主義在歷史上，尤其是在東方與印度藝術，一直是個普遍的主題。
克林姆受到日本木版畫的影響，如宇多丸（Utamaru）在 1803 年所出版的兩冊《圖
畫書：大笑的飲酒者》（*Picture Book : The Laughing Drinker*）書中揭露出女人在
性上可以是獨立的，而且可以為自己帶來性歡愉。

◀圖 8-2 ｜ 基 奧 久 內（Giorgione da Castelfranco）〈 睡 覺 中 的 維 納 斯 〉（*The Sleeping Venus*，1508-1510），帆布油畫。

◀圖 8-3 ｜ 提善（Titian）〈烏比諾的 維 納 斯 〉（*Venus of Urbino*，1538 年之前），帆布油畫。

◀圖 8-4 ｜ 哥雅（Francisco José de Goya y Lucientes）〈 裸 體 瑪 哈 〉（*The Naked Maja*，約 1800 年），帆布 油畫（映像翻轉擺放，以與其它類 似圖畫比較）。

◀圖 8-5 ｜ 馬奈（Édouard Manet）〈奧 林 匹 亞 〉（*Olympia*，1863 ），帆 布油畫。

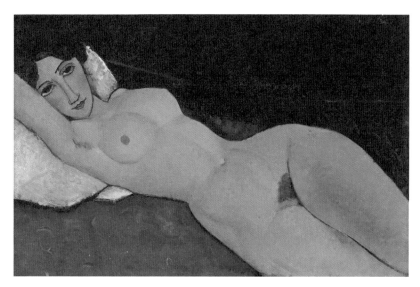

▲ 圖 8-6 ｜莫迪格里安尼（Amedeo Modigliani）〈白墊上的裸女〉（*Reclining Female Nude on a White Cushion*，1917-1918），帆布油畫。

　　色慾主義在早期西方藝術中也是很清楚的，尤其是古希臘陶瓶上的花紋裝飾、羅馬古城龐貝的雕塑與壁畫，與羅馬諾（Giulio Romano，或 Giulio Pippi）的版畫及插畫。威尼斯感官學派偉大的風格主義畫家，如基奧久內（Giorgione）、提善（Titian）、丁托雷托（Tintoretto）、與維洛尼斯（Veronese），都在讚頌女性的裸體，就像他們的導師拉斐爾（Raphael），與他們的學生魯本斯（Rubens）、哥雅（Goya）、普桑（Poussin）、英格瑞斯（Ingres）、柯貝（Courbet）、馬奈、及羅丹一樣。更有甚者，基奧久內與提善還描繪出羅馬愛之女神維納斯自慰的畫面（圖 8-2 到圖 8-6）。

　　在基奧久內〈睡覺中的維納斯〉（*The Sleeping Venus*，1508-1510），與提善〈烏比諾的維納斯〉（*Venus of Urbino*，1538 年之前）兩人的畫作中，女神的手放在恥骨之上，手指則是彎曲的，而非往前延伸平放。該一擺放的方式是如此的細微與曖昧，以致畫中的色慾主義很快而且重複地被觀看者壓抑下來，並將之解釋為是要畫出女性的謙遜，而非自慰。藝術史家弗利德柏格（David Freedberg）在其《影像的威力》（*The Power of Images*）書中一章〈感官的監督〉（Censorship of the Senses），強調除了極少數例外，縱使是專業藝術史家都會壓抑自己的性反

應，也不評論繪畫中的該一層面，而將注意力放在圖像的解讀，針對形狀、色彩、與構圖作美學評估，以及關心其它有趣的特徵。相對而言，面對克林姆畫作中的裸女自慰，觀看者則很少會去壓抑這種自覺或性反應。

克林姆以一種徹底的現代主義觀點，加入西方藝術裸體畫的偉大歷史傳統行列，包括有基奧久內與提善的維納斯、哥雅的〈裸體瑪哈〉（ *The Naked Maja*，約 1800 年）、與馬奈的〈奧林匹亞〉（ *Olympia*，1863）。馬奈〈奧林匹亞〉畫的是一位實在的現代女人，以取代處女維納斯，但縱使這樣，仍然缺乏在克林姆畫中那種不在乎、輕鬆表達的性慾。與很多早期的西方畫家不同，克林姆並沒有被罪惡感所困擾，因此他覺得沒有必要去偽裝模特兒所表現出來的性慾，在他素描中的裸女與前人之不同，不只在於她們相對於神話中的人物而言，是實在的未被監視的女人，同時也是現代女性主義式的女人。克林姆將性慾畫成是人生中一種自然與經常是自動發生的部分，這一點可由他的女人素描中明顯看出，當她們開始興奮而且自慰時，衣服還穿得好好的。大部分早期的裸女會從畫布中往外看向觀看者，要求一個安靜的色慾分享，好像她們若無一位男性參與者，就不會是完全的性存在。克林姆的裸女則反是，她們要不然是漫不經心，要不然就是不理會男性的注視（〈斜躺裸女面向右邊〉）；她們活在自己的世界與幻想生活中，在這些素描中，觀看者無法積極介入一幅有人看向他的畫，而是被動地觀察一幕私密性的劇本演出。

這種動態場面不只引申出畫中主角在性上的自我滿足，也表現了觀看者的偷窺過程，所以這些素描不只暴露了畫中主角內在的性慾求，也有觀看者的部分在內。莫迪格里安尼（Amedeo Modigliani）是一位較後期的藝術家，他的裸女畫令人吃驚，因為「女體就像跑到你的臉上一樣」[5]，但縱使是他，也無法像克林姆的素描一樣，讓我們對女性的精神狀態或男性的注視有極為深入的直覺與洞見。在其他畫家所有該類作品中，我們可以學習到是什麼讓裸女的身體，具有誘惑性與讓人興奮，但我們很難由此知道，女人本身可能如何思考與經驗性慾這件事。

克林姆（圖 8-7）在 1862 年生於維也納，是金匠與雕刻師恩斯特·克林姆（Ernst Klimt）的兒子，從早年開始他即有極高超的畫圖技巧，巧妙地寫實勾勒捕捉得到場景的細節，差不多有照相的真實度。他沒念中學，在年輕時即進入維也納藝

◀ 圖 8-7｜古斯塔夫・克林姆（Gustav Klimt，1862-1918），約 1908 年所攝，該年他畫了〈吻〉。

術與手工藝學校，當一位建築裝飾師，在大約維也納環城大道上雄偉的紀念性建築即將完工之時，克林姆完成了他的學業訓練。環城大道的主要藝術家是馬卡，專長於大型歷史與諷喻式繪畫，以及繪製官方肖像，年輕的克林姆則依循馬卡的風格，繪製官方遊憩房舍與其它官方建築的裝飾畫。馬卡於 1884 年過世，克林姆與他弟弟恩斯特（Ernst）受邀參與環城大道上最後兩棟偉大建築的未了工作，那就是美術館（The Museum of Fine Arts）與新的城堡劇院（Castle Theatre），克林姆負責先畫老城堡劇院大禮堂（The Auditorium of the Old Castle Theatre，參見第 1 章），這幅 1888 年的繪畫是他與馬卡分道揚鑣的第一個跡象——往內心轉動，而且發展出一種屬於他自己極富原創性的風格。

到了 1892 年，好幾樣克林姆個人生活中的事件開始聚攏。首先是他父親的過世，他弟弟恩斯特也去世，克林姆依當時習俗有責任照顧他的弟媳海倫・弗洛吉（Helene Flöge）與她女兒，他之後碰到海倫的藝術家妹妹愛蜜莉（Emilie），而且發生戀情。這一連串充滿情緒強度的事件，被認為在克林姆身上產生了一種創造性危機，將他帶到一個新的高度個人化的繪畫與圖像風格。

並非每個人都欣賞克林姆新風格的演化，1894 年他在國家文化宗教與教育部（State Ministry of Culture, Religion, and Education）的安排下，到維也納大學慶典大廳繪製三面壁畫，以彰顯大學中醫學、法學與哲學三個主要學院的功績，並

◀ 圖 8-8｜克林姆〈健康女神〉（*Hygieia*，1900-1907），〈醫學〉之局部放大，帆布油畫。
▶ 圖 8-9｜克林姆〈醫學〉（*Medicine*，1900-1907），帆布油畫，毀於 1945 年火災。

被要求畫出「光明戰勝黑暗」的精神。他在 1900 年展示了〈哲學〉（*Philosophy*）、
1901 年〈醫學〉（*Medicine*）、1903 年〈法學〉（*Jurisprudence*，圖 8-8、圖 8-9），
每幅壁畫都受到比利時象徵派畫家可諾夫（Fernand Khnopff）的影響，具有高度
隱喻性，很多學院成員紛表不滿之意，這些壁畫接二連三地被批評為太過色情、
太過象徵性，以及太難理解，更有甚者，克林姆所畫的人體被認為是醜陋的。不
滿教授群的主要發言人是哲學家裘德（Friedrich Jodl），他解釋說他們並非抗議
裸露藝術，而是不滿醜陋藝術。

　　威克霍夫（Franz Wickhoff）是維也納藝術史學院的教授，他和貝塔・朱克
康朵強烈地替克林姆辯護，威克霍夫在哲學學會發表一篇極具影響力的演講「論
醜陋」（On Ugliness），強烈主張現代的階段有其自身的感性內容，所以將現代
藝術視為醜陋者，乃是不能面對現代真實之舉。黎戈爾（Alois Riegl）是藝術史

學院的創辦人之一，也加入這場戰爭，主張藝術就像人生，真實並不必然是美麗的，他提出每個時代階段都有其自身的價值系統、自己的感性內容，這些都植根在當代藝術家身上，他們也將這些精神表現出來。在這樣一個脈絡下，威克霍夫堅持主張，克林姆畫作的出現「就像黃昏天空中的一顆星星」[6]。

　　壁畫的爭議性不只在其內容，也與構圖有關。自從文藝復興以來，藝術家已經創造出可以模擬現實三度空間的繪畫，透過畫作的窗口，觀看者可以進到這個場景裡面。克林姆則從不同方向切入，如在〈醫學〉這幅壁畫中，組成的圖形有三度空間可以展示，但它們的擺放並非一般的三度空間方式，而是在一個虛空沒有地平線的空間中懸吊堆疊起來，結果這幅壁畫看起來更像是思考的視覺流，而非三度空間上前後一貫的影像。這個影像感覺上比較像一個夢境，而非一個觀看者可以進入的場景，事實上它比較像佛洛伊德所描述的，是以「視覺影像沒有連接起來的片段」之方式出現在夢中的潛意識。所以克林姆並不是要表現一個外在世界的寫實描繪，而在於捕捉潛意識精神中殘缺破碎的本質，這是過去藝術家所未描繪過的方式。

　　在大學壁畫被排斥之後，克林姆的反應就是將他演進中的直覺，用在〈貝多芬橫楣畫〉（Beethoven Frieze）之上，而且從 1902 年開始使用金葉子，這是一種他在往後數年會經常使用的介質材料。20 世紀初開始，社會上對貝多芬的喜愛達到了新的高峰，部分原因是作曲家華格納（Richard Wagner）與哲學家尼采（Friedrich Nietzsche）對他作品的高度讚賞。為了表彰維也納在貝多芬生活上所占的角色，分離畫派藝術家規劃「整體綜合藝術」（Gesamtkunstwerk），裡面展出包括建築、雕塑、繪畫、與音樂在內的藝術成果，以榮耀這位偉大的作曲家，並當為慶祝新館「分離畫派美術館」開幕的部分活動。作曲家馬勒指揮演出貝多芬的《第九號交響曲》，雕塑家克林傑（Max Klinger）為貝多芬做了一個半身像，克林姆在圍繞著貝多芬雕像的展示廳，沿著廳中四周牆面頂端繪製橫楣畫，橫楣畫之設計則依據華格納對貝多芬《第九號交響曲》的詮釋：人類掙扎與呼求幸福及愛，抵達藝術統合的最高實踐之境地。克林姆認為藝術能引導我們進入「理想的王國」（Kingdom of the Ideals），不管是人間天堂或天上樂園，單獨一個就可享受到純粹的歡樂與純粹的愛，他在橫楣上所畫的最後兩張圖，就是要表現天堂天使與擁抱中情侶的大合唱。

　　三幅大學壁畫與隨後的〈貝多芬橫楣畫〉，大大驚嚇到學院的教授群，這個事件對柯克西卡與席勒影響深遠。如辛普蓀（Kathryn Simpson）指出的「最真實的圖畫，就是那些能畫出裸露、生病、痛苦、憤怒、與變形主題的畫作」[7]，一旦克林姆開風氣之先，將藝術與真實連接起來，柯克西卡與席勒就得以產出作品，來強烈挑戰美感的焦點應如何設定，以及美與真之間應如何連接的問題。

　　克林姆的新風格也採用了另一現代觀點，亦即觀看者的參與或分享，以及觀看者與藝術的關係。該一認為觀看者的參與對藝術作品之完整性具有關鍵角色的觀點，最早是在 20 世紀初，由當時可能最具影響力的藝術史家黎戈爾所提出，而且整理出一套具有一致性與系統性的看法。

　　黎戈爾將焦點放在觀看者身上的看法，其實只是一個更大目標的一環：將藝術史發展成為一種可以將藝術與文化關聯起來的方法。為了達成該一目標，他引入一種分析藝術作品的形式化方法。黎戈爾主張藝術作品不應單純將其視為是美之抽象或理想化的概念，反而應從該作品所創造的歷史階段，探討該階段的流行風格後再來分析該一作品，他稱此作法為「藝術的意圖」（Kunstwollen），亦即文化之內的美學衝動，他也主張這種作法可以導引出視覺表現新形式的發展。黎戈爾與威克霍夫提出一套新價值，每一個時代必須定義自己的美學，所以就最廣泛的意義而言，他們兩人發展了一種藝術史的新走向，可以設計來幫助大眾了解創意在藝術中所占的角色。

　　黎戈爾與威克霍夫的美學觀點並非採取一種階序式的看法，亦即傳統上所主張的，將古典藝術中認為「美」的放在最上位，認為「醜」的放在最底下。他們對藝術中美醜的觀點，非常不同於早期的藝術史家，事實上他們的觀點也與當代很多同行格格不入，就像我們已從他們替克林姆的大學壁畫辯論中所看到的。正如康德在他 1790 年《判斷力批判》（*Critique of Judgment*）一書中指出的，自然不同於藝術：在自然中醜的，我們可能在藝術中找到美。羅丹在為藝術家發言時，可能講得最好：「在藝術中沒有所謂醜這回事，除了那些沒個性的作品，也就是說它們不能提供外在或內在的真實。」[8]

　　這個辯論觸及了藝術的一項弔詭：不同世代的藝術家在觀看者群中引發相同的情緒，但是人們對藝術仍不厭倦。為什麼我們仍不滿足？為什麼我們持續尋找

而且對藝術的新形式作出反應？黎戈爾的回答是每個世代的藝術家，以一種內隱方式在教導大眾以新的觀點重看藝術，而且在藝術中找尋真實的新向度。他認為一件 20 世紀藝術家作品所引發的情緒，與同一位觀看者在欣賞 17、18、19 世紀作品時所引發者，會相當不一樣，而這類引發的情緒，也與活在 17、18、19 世紀的人在看同一幅作品時的反應不同。品味是演化的，部分原因是藝術家雖然形塑了它，但是觀看者對它作了不同反應。

克林姆與柯克西卡及席勒可能在不自知的狀況下，教導了觀看者去學習看出在他們生活表象下，存在有潛意識本能衝動的新真理。建築師奧托・華格納將現代主義時期描述成讓人能夠看到「他真正的臉」[9]，克林姆與他一起共同為藝術評論家黑維西（Ludwig Hevesi）在 19 世紀末所強烈主張的一句話背書：「給這個時代它應有的藝術，給這個藝術自由。」[10]

黎戈爾強調藝術產生時的歷史脈絡，以及在完成一件繪畫作品時觀看者參與之重要性，他撥開了藝術虛矯的假面以獲得普遍的真實，並將藝術放到一個適當的脈絡中，以顯現它是來自一個特殊時空的物件。他的觀念影響了克里斯、貢布里希、以及後代的藝術史家，並發展出一種更客觀、更嚴格的藝術史，很像羅基坦斯基的觀念影響了佛洛伊德、施尼茲勒、與他們那個世代的醫學科學家，因此得以將臨床醫學放到更科學的基礎上。

黎戈爾將他的觀念予以擴充，並寫到 1902 年出版的經典著作《荷蘭的群像畫》（The Group Portraiture of Holland）之中，出版時間約在克林姆與其現代主義夥伴推動奧地利藝術的分離主義運動之後幾年，該書比較了第 5 到第 16 世紀的義大利藝術，以及 16 與 17 世紀的荷蘭藝術。

大部分拜占庭、哥德式、與文藝復興時期的義大利藝術，是用來描繪基督宗教的永恆真理，並期待在觀看者身上引發虔敬之心、信心、同情、感傷、害怕、與熱情的理想化感覺。羅馬天主教廷藉著宗教階序制定並宣告教廷的主張，這一套主張的結構則反映在當時的群像畫上，包括有馬沙奇歐（Tommaso Masaccio）於 1427 年所繪的〈三位一體〉（The Trinity，圖 8-10），這是一幅非常特殊的受難圖，畫在佛羅倫斯新聖母瑪利亞教堂（Church of Santa Maria Novella in Florence）的一片牆上，藝術家依階序安排了幾位人物，每個人都知道自己在世界上的正確位置：觀看者位於繪畫框架之外，捐助者位於畫作前沿，悲傷的聖母瑪利亞與傳

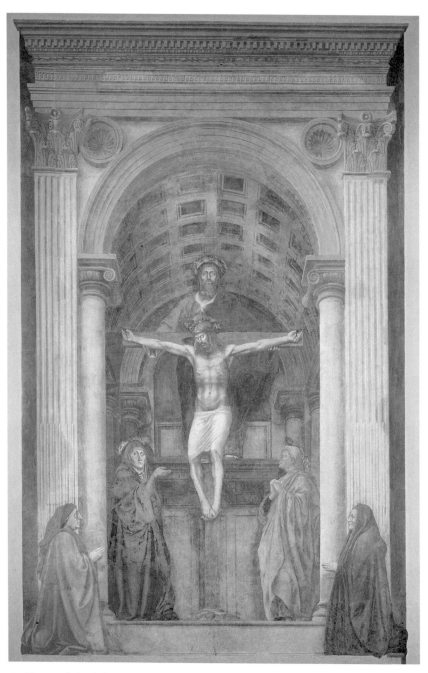

▲ 圖 8-10 ｜ 馬沙奇歐（Tommaso Masaccio）〈三位一體〉（*The Trinity*，1427-1428），濕壁畫。

道者聖約翰往後站在十字架上臨死的耶穌兩旁，上帝則守在耶穌的上方，透過將三度空間場景投影到牆上二度表面的畫法，這個階序被線性透視的力量進一步強調出來。縱使聖母瑪利亞透過她往外張望的眼神，以及用手指向我們眼前的場景來與我們對話，但該畫本身就已是一齣完整的劇本：觀看者的參與無助於這個故事的完成。這種自我充分性是很多拜占庭、哥德式、與文藝復興時期繪畫的特徵，也說明了黎戈爾所說的「內部相關性」（inner coherence）。

16 與 17 世紀的荷蘭，是一個由相互尊重與公民責任心結合而成的民主社會，黎戈爾主張除了少數例外，義大利繪畫中經常出現的階序化構圖，與荷蘭藝術家的平民化作風格格不入，荷蘭藝術家的美學要求強調在其行動與作品中，能夠表達一種互相對待的「注意狀態」，或者說互相尊重的開放性，他們是第一批想辦法在社會機制與人類平等之間取得均衡的藝術家。所以在哈爾斯（Frans Hals）1616 年作品〈聖喬治保護商會軍官們的宴會〉（*A Banquet of the Officers of the St. George Militia Company*，圖 8-11）中，畫家讓僕從得以參與在畫中，以強調共同分享的價值觀。

相對於馬沙奇歐的「內部相關性」，荷蘭藝術家創造了黎戈爾所稱的「外部相關性」（external coherence），強調畫作之外的觀看者，在參與完成一件敘說

▲ 圖 8-11│哈爾斯（Frans Hals）〈聖喬治保護商會軍官們的宴會〉（*A Banquet of the Officers of the St. George Militia Company*，1616），帆布油畫。

與賞析該幅畫上所占的關鍵角色，不只畫中的人互相平等對待，畫中人也很積極地以平等方式對待畫框外的觀看者。在一些早期作品中，藝術家主要依靠兩眼觸接來表現這種平等性，但到後期的圖畫中，觀看者便被邀請進入畫作的敘說過程之中。黎戈爾所主張的「觀看者涉入」（beholder's involvement），對如何思考觀看者對藝術的反應上，有很大的影響，我們將在後面繼續討論。貢布里希後來擴張這個觀念，並將之稱為「觀看者參與」（beholder's share）。

克林姆在舒伯特百年誕辰的兩年後（1899 年），畫了〈彈琴的舒伯特〉（*Schubert at the Piano*，圖 8-12），藝評家坎普（Wolfgang Kemp）認為該畫可視為荷蘭群像畫的延續。就像荷蘭畫作一樣，該畫也是全部專注在「注意的倫理」（ethics of attention）之上：舒伯特對音樂的注意、四位聽者對舒伯特的注意，以及左邊一位女生對觀看者的注意，以這種方式將觀看者帶入圖畫中，並完成這個週期。

▲ 圖 8-12 ｜克林姆〈彈琴的舒伯特〉（*Schubert at the Piano*，1899），帆布油畫，毀於第二次世界大戰。

　　克林姆、柯克西卡、與席勒對觀看者的角色設定了兩個目標，首先他們想創造一種藝術，它的外部相關性不是建立在觀看者與畫中人物的社會地位平等上，而是建立在他們互相之間情緒（同理心）的平等上。荷蘭畫家邀請觀看者進入繪畫的物理空間，維也納畫家則邀請觀看者進入畫作的情緒空間。藉著引起觀看者的同情心，維也納畫家能夠讓觀看者認同而且經驗到畫中人物的本能性慾求，維也納繪畫的構圖特別設計來引發情緒反應，荷蘭畫作經常出現在不同社會情境下的一大群人，維也納畫作一般只有一個人或兩、三個人一小群在私密空間中，是觀看者可以認同與直接面對的人，沒有一些構圖、教化、或禮儀上的形式壁壘。

　　第二，既然外在同理一致性比外在社會一致性更具選擇性、更難達成，維也納藝術家認為自己不在教育一般大眾，而是要教育自己選擇的群體，這些人分享相同的價值或許很快能聲息相通。克林姆與他的學生試著協助觀看者，用一種新的更有情感的內省方式，來觀看藝術與觀看他們自己，這種方式讓他們得以體會模特兒的精神狀態，因此而照亮了存在每個人心內的潛意識焦慮與本能驅力。為了要傳達潛意識情緒，藝術家將畫中人物的形狀予以誇大與扭曲，透過這種方式，他們嘗試在現代的世俗觀看者身上引發，相同於虔誠的觀看者在看到哥德式雕塑與特異風格藝術時，所被激發之強而有力的情感。但不同的是，不再聚焦在宗教藝術已做到的意識性情緒，如痛苦、憐憫、與恐懼，奧地利現代主義藝術家轉而將注意力放在潛意識狂喜與攻擊性上。

　　在將維也納藝術史學院從古典主義調整到現代主義時，黎戈爾、威克霍夫、與他們的學生，商議一種介於傳統與創意之間的新路徑，也對美醜的變動觀點啟動了一種嶄新的哲學興趣。兩位黎戈爾的年輕學院同事德弗札克（Max Dvořák）與本納許（Otto Benesch），將奧地利表現主義視為是具有創意、又能表達出美的變動觀點之樣板。德弗札克是克里斯的導師，開始協助柯克西卡往前衝，本納許則支援席勒。

　　克林姆對維也納大學的壁畫事件一直耿耿於懷，他不想讓一群在藝術意義傳達上有不同意見的人，擁有與觀看他的畫，所以他很乾脆地將原畫買回。之後再往內心作更深入的探索，增加運用他已經在壁畫中發展出來的表現主義主題，並

將之畫入他的裝飾畫風與新藝術繪畫中。[1]

就像他同時代的很多其他藝術家一樣，克林姆了解到照相術日益進步的科技與流行，包括 1850 年在巴黎興起的裸體攝影，他對照相寫實主義的反應可以從其畫作中看出，他在畫作中不做亦步亦趨的描繪，而是朝向更具象徵意義的表徵方式（圖 8-13 到圖 8-18 ）。貢布里希說得好：

> 攝影師慢慢地取代了過去屬於畫家的功能，所以尋找替代領域的工作因之展開，其中一種替代在於找出繪畫的裝飾功能，放棄自然主義轉向形式和諧；另外一種則是對詩意想像的嶄新強調，以超越單純的圖示，並透過迷人而令人難以忘懷的象徵符號來引發作夢般的情緒狀態。這兩種方式並非不相容，它們有時融會在世紀末個別大師的作品中，其中一位當然是克林姆，他具爭議性的畫作主宰了維也納的藝術場景……大約在 1900 年左右。[11]

克林姆素描的細緻，與他在所畫女性內在生活中表現出來的直覺，在在都與他那個時代的照相術有著巨大對比，克林姆的女人創造了一種色慾的白日夢，一個只有她們自己生活的世界，具有自我充分性與不自覺，這不是任何照相機所能夠照出來的。藝術家經常在她們的周圍擺上足以表現白日夢的圖像，與具有性象徵的裝飾，因此而更擴大在他畫作中女性的深層心理探索，與攝影寫實之間的鴻溝（圖 8-14、圖 8-16 ）。

克林姆在 1898 年與 1909 年間演進的風格，反映的是他想要深入表象底層的關切，並聚焦在模特兒的情感狀態。為了要找出能夠深入意識表層底部的第一步，克林姆體會到他必須要克服在畫布上繪畫的內在限制。佛洛伊德能夠用比喻來解釋，潛意識力量如何形塑人的行為；施尼茲勒可以使用內心獨白，來揭露作用在他書中角色之上的力量；但是要將人類精神的深處畫在平坦的二度空間表面上，克林姆需要發展出新的藝術策略。在設計新方式時，他轉到一個相當古老的繪畫風格中去尋找靈感，那就是拜占庭藝術。

就像貢布里希已經指出的，西方藝術史的特徵是有系統地往寫實主義發展，

▶ 圖 8-13│奧托・施密特（Otto Schmidt）〈裸女〉（*Female Nude*，c. 1900），照片（局部）。

▶ 圖 8-14│克林姆〈坐姿裸女，雙手交叉放在頭後〉（*Sitting Nude, Arms Crossed Behind Her Head*，1913），紙上鉛筆素描。

▶ 圖 8-15│奧托・施密特〈裸女〉（*Female Nude*，c. 1900），照片。

▶ 圖 8-16│克林姆〈掩面的正面裸女〉（*Frontal Female Nude with Covered Face*，1913），紙上鉛筆素描。

▲ 圖 8-17 │ 奧托‧施密特〈裸女〉（*Female Nude*，c. 1900），照片。

▲ 圖 8-18 │ 奧托‧施密特〈裸女〉（*Female Nude*，c. 1900），照片。

將一個可信的三度空間世界，描繪在一個平坦的二度空間表面上。克林姆放棄掉三度空間的寫實，而去尋找如何在拜占庭藝術具有特色的二度空間表徵中，研究出一個現代版本出來。他在三度空間的繪畫區域中，組合大片的平坦與金箔裝飾，創造出一種震撼與畫面不和諧的「推拉效應」（push-pull effect），因此而更增強作品的耀眼與色慾光環。這種對二度空間的重視，在馬奈與塞尚的畫作中已經出現，之後則將在 20 世紀中被立體畫派與其他藝術家所使用並予以擴張。

現代主義者只使用二度空間的邏輯，是認為藝術不應嘗試去複製物理事實，簡單講就是不行。進一步而言，並無單一的現實：藝術應該去追求一個更高、更象徵性的真實，否則藝術就是將自己弄得像個物體一樣。格林伯格（Clement Greenberg）是一位藝術評論家，也是抽象表現主義畫派的大推手，他在其論及現代主義繪畫的 1960 年經典論文中說：

> 現代主義的本質係建基在……使用一個流派的特徵方法來批評該流派本身……現代主義利用藝術來提醒大家注意藝術。構成繪畫介質的一些限制，如平坦表面、支撐的形狀、色彩顏料的特性，被過去的藝術大師們視為是只能隱晦或間接承認的負面因子，但在現代主義底下，這些同樣的限制反而被視為正面因子，而且被公開宣揚──因為平坦性（flatness）是繪畫與其它類型藝術不相共的唯一條件，1940 與 1950 年代的現代主義繪畫，將注意力轉往平坦性，而不及其它。[12]

克林姆現在將平坦性視為真理，他已經在 1898 年的作品〈智慧女神雅典娜〉中，實驗過平坦性與金箔裝飾，但在 1903 年他邁出重要的一大步，旅行前往義大利的拉文納（Ravenna），去研究拜占庭文化的鑲嵌畫。這些早期的基督宗教藝術範例，其特徵之一就是平坦性，強調牆上鑲嵌畫的材料性質；另一特徵則是黃金裝飾背景，強調的是靈性（spirituality），這是克林姆一直追求想要表現的高階精神。拉文納在 6 到 8 世紀時，是拜占庭帝國所轄廣大義大利領土上的首都，也是中古歐洲的重要文化與藝術中心之一，城中的鑲嵌畫相當具有紀念性，而且以黃金、鮮豔的彩色玻璃、與寶石做出繁複的裝飾。

其中一幅在聖維塔萊教堂（Church of San Vitale）的鑲嵌畫，特別吸引了

▲ 圖 8-19 │〈西奧多拉皇后與隨行人員〉（*The Empress Theodora with Her Entourage*，c. 547），拱點鑲嵌畫。

克林姆，那是一幅約西元 547 年的查士丁尼皇帝妻子西奧多拉皇后（Empress Theodora）畫作，皇后是一位很漂亮的女士，穿戴著紫色袍子與鑲滿了藍寶石、翡翠、及其它寶石的發亮后冠（圖 8-19）。克林姆認識到二度空間在皇后的影像上，規範出一種抽象的無窮盡時間感，還有一種與當代想要複製自然界的作法大不相同的韻律性構圖。

在拜占庭鑲嵌畫的影響下，克林姆開始結合平坦性與繪畫的高度裝飾風，他使用方形畫布、黃金，以及他在〈貝多芬橫楣畫〉首次使用，還有從小在他父親的金鋪即已熟悉的金屬色澤，又為了增強自己圖畫的心理意義與深度，他在畫布上裝飾出性符號的圖像。克林姆在造訪貝塔·朱克康朵的沙龍時，即已從她丈夫艾米·朱克康朵處學習到生殖細胞的形狀（參見第 3 章）；更有甚者，正如藝術史家艾蜜莉·布朗所指出的，克林姆知道有達爾文以及他的演化理論，也擁有全四冊的《圖解動物界自然史》（*Illustrierte Naturgeschichte der Thiere*，1882-1884），在這幾冊書中，有精子、卵子、與胚胎的顯微圖解。這些圖解中的若干

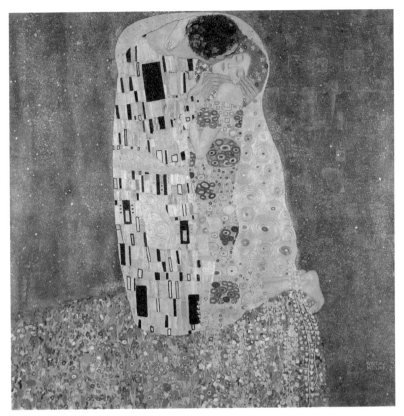

▲ 圖 8-20｜克林姆〈吻〉（*The Kiss*，1907-1908），帆布油畫。

特色表達，出現在克林姆的畫作中，以當為模特兒衣袍上的裝飾圖樣，他使用這種裝飾來提示當為所有人類生命基礎的各類形狀。

　　這兩種風格上的變化，平坦性與裝飾風，讓克林姆的金色時期（Golden Phase）得以成形，大約從他 1903 年返回維也納一直到 1910 年這一段不算長的時間。〈吻〉（*The Kiss*，1907-1908）這幅作品可能是他最為人知的畫作，平坦性與裝飾風的結合可謂達到極致（圖 8-20），情人的身體幾乎完全被衣服所包覆，衣服則在二度空間與金飾背景下融合為一。繪畫的特殊風格成功地傳達了心中的慾求；確實，兩人的身體如此親密地相擁，他／她們在第一眼乍看之下好像是融合在一起。除此之外，情人的衣服，如女人跪下來的花台上，都裝飾有性的圖像。在男人長衣上豎立起來的長方形象徵精子，配對女人衣服上象徵女性生殖力的橢

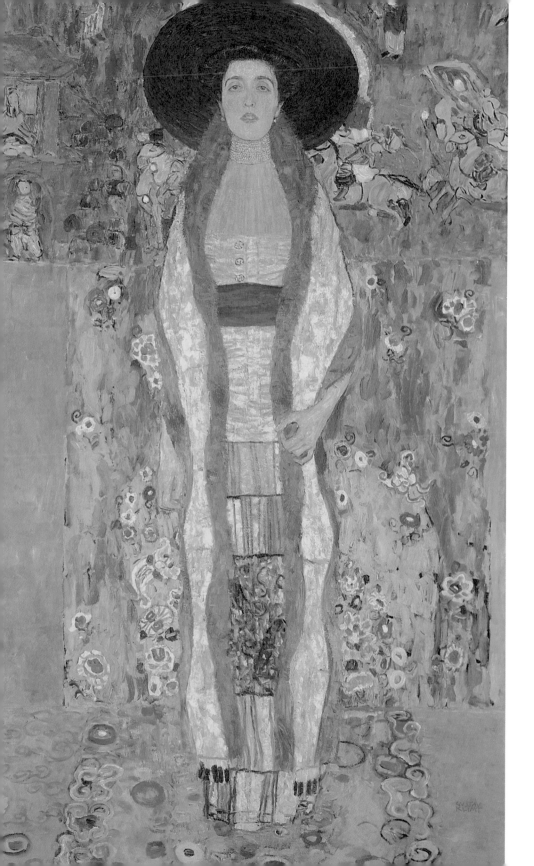

圓與花樣卵子符號,這兩種特定的性符號並列在一起,將亮麗躍動的金色衣服,當為它們共通的平坦背景,在上面形成一個相互對比的融合。在這個基礎上,正如研究克林姆的學者柯米尼(Alessandra Comini)所言:「相互慾求的最終滿足,漂亮地在圓形與垂直形狀的華麗交歡中得到實踐。」[13]

雖然克林姆在其漫長生涯中畫了很多女人,但他最出名描繪理想化女人的圖畫,都完成於金色時期(圖 8-21)。繪畫本身多來自想像,與他的素描相比,繪畫部分不太探索模特兒的精神狀態,反而是在模特兒的臉上放射出一種特別的神秘、特定的光輝,以及情感上的曖昧性。

紐約市新藝廊美術館的共同創辦人羅德,在 2006 年所購買的 1907 年亞黛夫人畫像(圖 1-1),可能是克林姆最廣為人知的人像畫,藝術家將模特兒相當現實的三度空間影像,畫到一個有金箔裝飾的平坦與抽象背景之上[11]。克林姆在前往拉文納研究拜占庭鑲嵌畫的 1903 年,開始畫這幅圖,完成的人像圖可看出西奧多拉皇后鑲嵌畫的影響,就像皇后一樣,亞黛被幾種幾何形狀所包圍或可謂被限制住(比較「圖 8-19」與「圖 1-1」)。雖然不是馬上能弄清楚,但亞黛是坐在一張鋪有軟墊、墊上有豐富螺旋裝飾的扶手椅上。

這張人像畫展現出克林姆新風格中的一個重要元素:刻意地模糊掉畫中不同元素之間的邊界。觀看者很難去區分亞黛的衣袍、座椅、與背景,事實上,各種邊界之間互相變化,在觀看者的空間與形狀知覺中製造一種跳動的感覺。克林姆藉著拉平周圍背景,而且與亞黛的衣袍融合,尤其得以在人像畫上泯除傳統上的區分方式,如圖形與背景、圖形與表面裝飾之間的界線。她衣袍的中央,也就是最接近身體的部分,覆蓋有長方形與橢圓形的性象徵符號,與克林姆其它的繪畫如〈吻〉,極其相似。她交握的手就像在〈吻〉這幅畫中兩位情人的手一樣,克林姆使用手來表達情感的技術,後來被柯克西卡,尤其是席勒,加以發揚光大。

畫中變化的邊界與服裝上緊緻及象徵性的裝飾,傳達的是一種觀念,亦即背景中僵硬、有秩序的幾何,反映的是具限制性與強制性的社會氛圍,但亞黛衣服上的符號揭露了她本能的慾求。研究克林姆的歷史學家莉莉(Sophie Lilli)與高谷須(Georg Gaugusch),在評論該一衝突時寫說「克林姆的繪畫看起來是佛洛

◀ 圖 8-21 | 克林姆〈亞黛夫人 II〉(*Portrait of Adele Bloch-Bauer II*,1912),帆布油畫。

伊德在幾年前出版《夢的解析》的理論後，極具說服力的視覺表達版本」，亦即
「藏在下意識（subconscious）的情感，以偽裝的形式升起到表面來」[14]。

　　林布蘭在尚無完整組織形狀的繪畫中，藉著分離畫中人物的手與臉，來盡力
展現模特兒的心靈，克林姆與他很像，只在畫中出現亞黛夫人的手與臉，但不同
於皇后西奧多拉畫像中所要表現的靈性影像，亞黛夫人的肖像表現的是她豐厚的
嘴唇、泛紅的臉頰、半瞇的眼睛，以及一種獨特的誘惑與惆悵的微笑，頸部戴的
鑲滿紅藍寶石的鑽石項鍊，讓觀看者的注意力放到亞黛夫人的臉上以及她明顯的
財富上，她左手手腕上的金手鐲也發揮了同樣效果。

　　克林姆有能力為她的模特兒描繪出幾近照相品質的畫出來，也能用完美的
裝飾技巧，將模特兒打理出有高度裝飾風的金色衣袍與背景，他很快就發現自己
已成為外界有極大需求的肖像畫家，幾乎沒有例外的都是要畫女人。與柯克西卡
及席勒不同的是，他們從不厭倦畫自畫像，但克林姆不畫自畫像：「我從未畫過
自畫像，我對將自己當為畫中主題比較沒興趣，我對別人，尤其是女人，最感興
趣。」[15]

　　當他的畫風從新藝術演化到現代主義，克林姆將焦點放在自從他父親與弟
弟過世，以及與愛蜜莉結婚後，主宰著他的思考的兩個主題上，這也是標舉表現
主義特色的兩個主題：性慾與死亡。所以，與佛洛伊德及施尼茲勒可說是同時，
克林姆展開了有關驅動人類行為之潛意識本能的探索——他成為一位潛意識的畫
家，專門揭露女人的內心生活。

　　克林姆清楚知道女性色慾的力量，不只是在誘惑層面，也在破壞層面之上
展現，他在很多幅畫中，將過往一些看起來都很像卻又缺乏深度心理興味的拘謹
與女性化的類型，改換成外顯有感覺的生物體，讓女人跟男人一樣有相同的能
量表現出同樣範圍的情緒光譜：痛苦與歡樂、死亡與生命。他就像孟克（Edvard
Munch）與前人一樣，開始探索他看到的女人的危險與非理性力量，因此得以用
畫作來解說性的結局並非都是快樂的。在這類繪畫中的第一幅，是他在 1901 年
畫出的人像畫，源自《聖經》歷史故事中的〈猶帝絲〉（圖 8-22），克林姆在畫中
顯現出女人的力量對男人而言，可以是徹頭徹尾令人驚駭的。

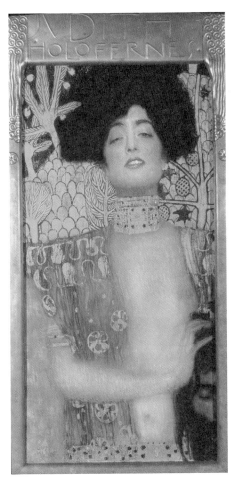

▲ 圖 8-22 │ 克林姆〈猶帝絲〉（*Judith*，1901），帆布油畫。

　　《猶帝絲書》[†]（*The Book of Judith*）是在講述一位猶太女英雄的故事，一位虔敬的年輕寡婦憑著她的勇氣、力量、與足智多謀，挽救了她的族人。在大約西元前 590 年左右，荷羅斐納（Holofernes）將軍帶領巴比倫－亞述軍隊攻打彼土利城（Bethulia），沒過多久，圍城對城內居民造成嚴重威脅，所以猶帝絲設計了一個計畫來解救族人。她假裝與女僕逃出城去，在這個過程中碰到了荷羅斐納，很快地用她無比的美貌擄獲了他，將軍以她之名舉辦酒宴，她鼓動將軍多喝點酒，晚餐後猶帝絲與荷羅斐納前往帳篷，猶帝絲開始誘惑他，荷羅斐納在大醉又心滿意足之下，沉沉睡去，猶帝絲拿下掛在他頭上的劍，將他的頭砍下來，然後帶回彼土利城，看到敵軍將領的頭之後，她的族人開始反攻巴比倫人。

　　克林姆在〈猶帝絲〉這幅畫中，對這位虔敬的寡婦作了一個極端的詮釋，將她畫成是一位在女性色慾慾求下展現出毀滅性力量之象徵。猶帝絲穿著很少，在誘惑與誅殺荷羅斐納之後仍保持鮮豔，妖嬈之光仍在閃耀，她的頭髮就像幽暗的天空，兩邊夾著

[†] 譯注：不少人認為是《聖經》中非屬正典的次經。

亞述樹木的金色枝葉，這些枝葉是生育的象徵，可以藉此表達出她的色慾。這位年輕、狂喜、極盡奢華裝扮的女人，讓觀看者看到的是她仍半瞇的眼，好像還在半夢半醒之間想像高潮時的狂歡。正當召喚觀看者進入她的狂喜狀態時，猶帝絲現出了荷羅斐納被砍下的頭，這一場景只占了畫布中的一小部分，該一斬首主題透過猶帝絲頸上的金項鍊，又更往前推進一步：畫中的項鍊被賦以與背景相同的金飾風格，形式上這條金項鍊將猶帝絲的頭與身體切隔開來。雖然本畫的標題明確指出主角是猶帝絲，但這位危險美女就像亞黛夫人，被裝扮成像一位當代維也納上層社會的優雅女士，與克林姆曾畫過及曾有過戀情的女人是屬於同一類的。她的珠寶風格老舊，但顯然是現代產品，她身上的袍子則讓人聯想到由維也納工坊的藝術與手工藝風格所做出來極具特色的上好材料。

　　將克林姆處理猶帝絲的方式，與卡拉瓦喬（Caravaggio）在 1598 年到 1599 年創作的畫（圖 8-23）作一比較，也是滿有趣的。就像克林姆，卡拉瓦喬不受舊俗所侷限，他對理想美的古典觀點並無敬意，想要以新的方式來看待藝術。而且他

▲ 圖 8-23｜卡拉瓦喬（Michelangelo Merisi da Caravaggio）〈猶帝絲與荷羅斐納〉（*Judith and Holofernes*，c. 1599），帆布油畫。

又跟克林姆一樣，也被指控是想要驚嚇大眾，然而克林姆的猶帝絲讓觀看者陶醉在她致命的誘惑力量，卡拉瓦喬的猶帝絲則看起來像是一位處女，觀看者同時被她的作為與她的性感特質所折服。

克林姆的猶帝絲是位蛇蠍美人：她在男人身上引發了色慾與恐懼，而她則從兩者中獲得歡樂。我們可以了解為何荷羅斐納拜倒在猶帝絲裙下，因為她兼具美貌與誘惑力，更有甚者，雖然是斬首，但在圖中並無流血或暴力的痕跡，猶帝絲謀殺荷羅斐納只是一種象徵，所以該圖揭露了佛洛伊德所預測的心理問題，也伴隨了女人性慾的解放：亦即，男人對性焦慮，以及對性與攻擊性及生命死亡的關係，所產生的夢魘。克林姆在佛洛伊德寫出「閹割焦慮」（castration anxiety）之前，即已認識到這個問題。

這幅畫帶來了更大的興趣，因為它拓展了我們對女人性慾望的了解。在他細緻的素描中，克林姆最常表現的是性的愉悅層面，女人與友伴共享性慾，或者在放縱的私密幻想中自愉，但在〈猶帝絲〉畫中則有性慾的毀滅層面，因此擴大了

▲ 圖 8-24 │ 克林姆〈死亡與生命〉（*Death and Life*，c. 1911），
帆布油畫。

我們對女人得以經驗到的性情緒範圍之了解,該一範圍與男人的相當類似。

　　克林姆在很多脈絡下與愛情及死亡的主題纏鬥,可能最出名的是表現在他有關生命週期的繪畫之中,他在 1911 年畫〈死亡與生命〉（圖 8-24）,人性的質量（生命的力量）匯聚在右邊,相反的,死亡孤單圖形則立於左方,克林姆利用分立的色彩區分,將死亡整合到生命之中:死亡將自己包覆在夜晚的色彩之中,各類表達生命與愛的人體則以豐富的彩色與歡樂裝飾來呈現。愛與死亡的對比表現,在另一幅〈希望 I〉中更為清楚,在此畫中一位裸體、充滿期待的母親,她彩虹般的紅髮與她驕傲展示的恥骨陰毛交互輝映,充滿了對她的嬰孩之夢想,沒察覺到的則是被死亡骷髏罩上了陰影（圖 3-3）。

　　所以接下來的發展應不致令人吃驚──在克林姆之後,柯克西卡與席勒以具有高度原創性的方式,也來探索深藏在人類行為背後的性、攻擊性、死亡、與潛意識本能。

原注

1. Oskar Kokoschka, *My Life*, trans. David Britt (New York: Macmillan, 1971), 66.

2. Albert Elsen, "Drawing and a New Sexual Intimacy: Rodin and Schiele," in *Egon Schiele: Art, Sexuality, and Viennese Modernism*, ed. Patrick Werkner (Palo Alto, CA: The Society for the Promotion of Science and Scholarship, 1994), 14.

3. Ruth Westheimer, *The Art of Arousal* (New York: Artabras, 1993), 147.

4. Tobias G. Natter, "Gustav Klimt and the Dialogues of the Hetaerae: Erotic Boundaries in Vienna around 1900," in *Gustav Klimt: The Ronald S. Lauder and Serge Sabarsky Collection*, ed. Renée Price (New York: Neue Galerie, Prestel Publishing, 2007), 135.

5. Emily Braun, "Carnal Knowledge," in *Modigliani and His Models* (London: Royal Academy of Arts, 2006), 45.

6. Franz Wickhoff (1900), "On Ugliness," quoted in Schorske, *Fin-de-Siècle Vienna*, 236.

7. Kathryn Simpson, "Viennese Art, Ugliness, and the Vienna School of Art History: The Vicissitudes of Theory and Practice," *Journal of Art Historiography* 3 (2010): 1.

8. Auguste Rodin, *Art*, trans. P. Gsell and R. Fedden (Boston: Small, Maynard, 1912), 46.

9. Otto Wagner, quoted in Schorske, *Fin-de-Siècle Vienna*, 215.

10. Ludwig Hevesi, quoted in ibid., 84.

11. Ernst H. Gombrich, *Kokoschka in His Time* (London: Tate Gallery Press, 1986), 14.

12. Clement Greenberg, *Modernist Painting* (Washington, D.C.: Forum Lectures, 1960), 1-2.

13. Alessandra Comini, *Gustav Klimt* (New York: George Braziller, 1975), 25.

14. Lillie and Gaugusch, *Portrait of Adele Bloch-Bauer*, 59.

15. Gustav Klimt, quoted in Frank Whitford, *Gustav Klimt (World of Art)* (London: Thames and Hudson, 1990), 18.

譯注

I

　　克林姆與維也納大學之間的一段爭議，是 20 世紀初非常具有戲劇性的一件事。克林姆在 20 世紀前半經常被視為出色的畫工匠師，在 20 世紀後半一躍成為最具創意且大受歡迎的畫家。他曾到維也納大學觀察解剖，自學生殖生物學，與佛洛伊德一樣進入人類潛意識世界，重視並突顯情緒之表達。1894 年接受國家文化宗教與教育部委託，為維也納大學慶典大廳圓頂畫三幅大畫（依繪畫完成順序為〈哲學〉、〈醫學〉、與〈法學〉，原先目的乃在彰顯大學中醫學、法學與哲學三個主要學院的功績），於 1900 年至 1903 年在分離畫會預先展示

期間，引起重大爭議。1900 年八十七位維也納大學教授聯名反對，指責違反當代的科學觀、醜陋、色情與錯亂，鬧到議院去，導致支持他的部長去職，1905 年文化宗教與教育部決定三幅畫不得繪在大學大廳圓頂上，克林姆憤而撤約退錢拿回畫作，之後退出分離畫會。但維也納大學慶典大廳的內部圓頂，馬區的畫作〈神學〉則仍高懸其上。在 1876 年到 1882 年當維也納應用藝術學院學生時，克林姆與其兄弟恩斯特及馬區合組公司，包下若干劇院與博物館之圓頂壁畫，如伯格劇院、藝術歷史博物館、與維也納大學的壁畫。

這件爭議象徵著克林姆環城大道時代（Ringstrasse era）的結束，拿回來的這三幅畫後來全毀於火災（1945 年 5 月）。一直到 2002 年左右，維也納大學在李奧波博物館的協助下，製作這三幅畫的複製品並重新放上慶典大廳的圓頂天花板上，似在說明百年之後的紀念與反省。

II

本書作者花了很多篇幅來說明繪畫中的「平坦性」問題，是指要把相當現實的外界三度空間影像，畫到一個二度空間的平坦表面之上，文中交替出現「2D plane」（2D 平面）、「flat surface」（平坦表面），與「two-dimensionality」（二度空間）等用詞。「2D 平面」可想像成在一張極薄的平面上作圖，可以在上面提供深度線索（如線性透視、大氣透視）；「平坦表面」乃就其逼近 2D 平面而言，似有曲面存在（因為有鑲嵌物），但基本上是平坦的，如拜占庭文化中的鑲嵌畫，與數學上或傳統繪畫的 2D 平面不同的是，強調平坦性的作畫技巧與思考，盡量不提供深度線索，以顯示畫中影像內容本身所具有的獨立性；「二度空間」則是一般的數學描述講法。本書作者是科學家，喜歡用這種方式來表達他所知道的區別，因此有「flat two-dimensional surface」之寫法。

第 9 章
用藝術描繪人類精神

　　柯克西卡很快就放棄將克林姆當為學習對象，雖然他早期的作品強烈受到克林姆具有視覺豐富性與裝飾風格的影響。柯克西卡認為新藝術並未深入外表底下，他說：「新藝術只用來美化表面，對內心並未提出任何訴求。」[1] 他批評克林姆的畫，認為是透過象徵與裝飾來表現色慾驅力，只輕輕觸及社交名媛的性慾，他更認為克林姆的女人畫沒什麼感情。

　　柯克西卡在其人物畫中組合了精神分析的直覺，以及表現主義的風格，因為他相信藝術的真理在於直視內心的實在，他將自己描述成是一位「心理的罐頭開罐器」：

　　　當我畫一張人像畫時，我不關心一個人的外在──他在宗教或世俗優
　　越性的標誌或社會源頭……我的人物畫真能震撼觀看者的，是當我嘗試
　　從一個人的臉、表達方式、姿勢，找到這位特殊個人的真相之時。[2]

　　柯克西卡開始揭露模特兒的心理核心，而演變成為奧地利第一位表現主義畫家，他後來宣稱在掀開人類潛意識精神世界的工作上，他與佛洛伊德是平行獨立、研究各自努力的。佛洛伊德一層一層撥開心靈的迷霧，深入病人真正的性格；柯克西卡則自認為同時探索了他自己與模特兒的內在心理歷程，在 1971 年出版的自傳中，柯克西卡很不謙虛地宣稱他他自己所強烈認同的表現主義繪畫：「足可當為佛洛伊德發展精神分析，以及普朗克（Max Planck）發現量子理論的當代競爭者，它是時代的印記，而非一時的藝術流行。」[3]

　　就像克林姆一樣，柯克西卡也被生物學所吸引，他如此描述自己的年輕時期：

◀ 圖 9-1 ｜柯美尼奧斯（Jan Amos
Comenius）《圖解世界大觀》
（*Orbis Sensualium Pictus*，
1672），素描。

「在我還沒能夠閱讀前，父親就給我看一生中的第一本書，是柯美尼奧斯（Jan
Amos Comenius）所編寫的《圖解世界大觀》，對我一生是獲益匪淺……書中描
述生物與無生物領域的現象，而且將人擺在宇宙中該放的位置。」[4]《圖解世界
大觀》（*Orbis Sensualium Pictus*，英譯 *Visual World in Pictures*）於 1658 年初版發行，
1810 年更新，是史上第一本小孩百科全書，書中有充分的圖解，而且綜述當時所
知的世界及其棲息物種。柯克西卡被其中的生物描繪所吸引，尤其是皮下骨骼、
肌肉、與內臟器官的解剖圖解（圖 9-1）。

及至成年，柯克西卡受到 X 光醫療使用的影響，1895 年德國物理學家倫琴
（W. C. Röntgen）發現 X 光能通過身體表面，且能讓皮下骨骼現形，維也納報
紙迅速報導該一驚人發現，引起了一陣熱烈反應。研究柯克西卡的學者佘魯西
（Claude Cernuschi）描述了該一反應：「看穿不透明物質！看往密封盒子內部！
穿過肌肉與衣服看到手腳身體的骨頭！這樣一個發現，最起碼可以說，相當不同
於我們過去的習慣性認定。」[5]

除此之外，柯克西卡很可能注意到佛洛伊德的精神分析，若不是透過閱讀他
的專書，就是透過與當代知識分子的緊密接觸所致，如出名的維也納建築專家魯
斯，他會在社會評論家與劇作家克勞斯（Karl Kraus）所辦的報紙《火炬》（*Die
Fackel*）上寫文章，這份報紙經常刊布佛洛伊德的觀點。

《圖解世界大觀》上的解剖圖解、X 光的醫療使用，以及佛洛伊德對心智現

象的理解，這些都對柯克西卡走往描繪模特兒內心生活這種取向，產生重大影
響，逼使他去觀察外表之下的真相。他利用模特兒的臉上表情、姿勢、與態度，
來撥開人的社會面具，呈現出真實的情感狀態。他鼓勵模特兒走動、交談、閱讀、
沉浸在思考之中，因此在繪圖之時，不會覺得有藝術家的存在；利用幾乎相同方
式，精神分析師也會要求病人躺在長椅上，背對分析師，以忘掉治療者的存在，
在感覺放鬆舒服之下開始自由聯想。

丹麥藝評家麥可里斯（Karin Michaëlis，柯克西卡在 1911 年幫他畫了一張肖
像畫）寫說，柯克西卡「就像某些精神病學家一樣，看透人心，只要一瞥就可發
現最秘密的弱點，一個人的悲哀或惡習」[6]。魯斯事實上也描述過柯克西卡好像
有 X 光眼一樣。就像佘魯西所說的：

> 在新維也納學院所建立起來的實際運作模式中，有一套內隱的非常知
> 性與詮釋性的假設……認為人的身體無法僅從其外表獲得觀察，身體是
> 一空間實體，是三度空間的有機體，其真實性質並非靠外表來揭露，而
> 是要靠隱藏在內的基礎結構……該一同樣的立場……提供了羅基坦斯基
> 在醫療過程中最主要的方法與知性支柱……真的，透過這種非常醫學式
> 的心智架構，柯克西卡得以將其視覺實驗與真實性的哲學連結起來，魯
> 斯則將柯克西卡的實驗與 X 光的發現及使用連接起來，有些藝術史家則
> 找到以「解剖」當為譬喻，認為這種比喻可以有效描述柯克西卡的視覺
> 實驗。[7]

柯克西卡在 1886 年出生於波其朗（Pöchlarn），位於多瑙河旁、維也納西方
六十英里處的小鎮。就像克林姆，他也來自金匠之家，雖然他父親先是一位珠寶
公司的旅行推銷員，後來成為維也納一位記帳員。同樣與克林姆相似的是，柯克
西卡的背景也是應用藝術。1904 年到 1908 年期間，他在奧地利美術館與應用藝
術工業學校研讀，除了學習素描與繪畫之外，也學印刷製作與書本插圖。

由於受到克林姆、羅丹、孟克、以及高更大溪地繪畫的影響，柯克西卡在
1906 年開始畫前青春期男女生的裸體畫。在這裡，他的藝術反映了他與佛洛伊德
分享的另一觀念：本能驅力包括性慾與攻擊性在內，在孩童與青少年已清晰可見，

▶ 圖 9-2 | 柯克西卡〈雙手放頭後坐在地板上的裸女〉（*Female Nude Sitting on the Floor with Hands behind Her Head*，1913），鋼筆與墨水、水彩、與鉛筆，畫在包裝紙上。

▶ 圖 9-3 | 柯克西卡〈手托下巴的站立裸女〉（*Standing Nude with Hand on Chin*，1907），鉛筆與水彩紙畫。

而非只在成年人身上才發生。有關孩童性慾的主題，已經浮現在佛洛伊德 1905 年著作《性慾三論》之中，佛洛伊德將青少年的生理成熟，視為僅是嬰幼兒期豐富性慾之延伸。但是，社會大眾還沒準備好將青少年性慾當為藝術的題材，更別說對柯克西卡充滿了性張力的描繪。

在描繪他的年輕模特兒之初生性慾時，柯克西卡同時捕捉了她們的自然開放性與害羞性。譬如在他 1907 年素描〈手托下巴的站立裸女〉（*Standing Nude with Hand on Chin*，圖 9-3），模特兒生硬的姿勢反映出她在裸體下的不安；就像他的另一幅素描〈雙手放頭後坐在地板上的裸女〉（*Female Nude Sitting on the Floor with Hands behind Her Head*，圖 9-2），我們可以看出柯克西卡對於動作如何洩漏出心理特質與社交表現上的生澀這件事，有著非常大的興趣加以描繪。在這兩幅素描中，女體的孩童式外表與稜角分明的輪廓，強調出模特兒的年輕狀態，圖中

▲ 圖 9-4 │ 柯克西卡〈側躺的裸女〉（*Reclining Female Nude*，1909），
水彩、水粉、與鉛筆，畫在厚重的棕褐色編織紙上。

的女孩很可能是一位十四歲在應用藝術學校就讀的莉莉絲・朗（Lilith Lang）。
這些早期的素描，尤其是〈側躺的裸女〉（*Reclining Female Nude*，^{圖 9-4}），顯示
出柯克西卡如何透過有稜有角的身體輪廓，揭露年輕女性模特兒自由不受拘束的
姿勢，以及其潛意識的情緒渴求。

　　在 1907 年還是學生時，柯克西卡開始在維也納工坊工作，他在那裡設計
海報、圖片明信片、以及裝飾扇子。在這邊工作時，他編織了人生第一次青少
年戀情的白日夢，以表現主義詩歌形式撰寫，並繪製成八色版畫系列，後來
在 1908 年成書出版《作夢少年》（*Die Träumenden Knaben*，英譯 *The Dreaming
Youths*），廣被認為是 20 世紀偉大藝術作品之一。

　　使用這些充滿性張力的描繪，柯克西卡記錄了青少年豐富的色慾幻想生活，
佛洛伊德則是透過成年病人的臨床研究來作出推論。出名的藝術批評家貢布里希
指出在柯克西卡出道早期，主要專注在孩童的藝術上，並表現出他們的原創性與
獨立性感覺，這些趨勢可以在《作夢少年》有點生澀之描繪中明顯看出。就像青
少年裸體的素描，這些裝飾性的圖繪在柯克西卡二十一歲時即已完成，仍然可以
看出克林姆的強烈影響。事實上，該書不只在優雅設計的扉頁中獻給克林姆，也

▲ 圖 9-5 ｜柯克西卡〈作夢少年〉（*Die Träumenden Knaben [The Dreaming Youths]*，1908）圖示，彩色版畫。

在第二幅圖中（圖 9-5），描繪出柯克西卡倚靠在克林姆身上，以取得支撐。

　　就像他早期的表現主義詩作與劇本，柯克西卡在《作夢少年》中處理的不只是夢，也處理嬰幼兒與青少年的色慾，以及色慾與攻擊性的融合，這些主題都是佛洛伊德在其幾年前的著作《夢的解析》中，已經討論過的題材。柯克西卡在那時大概不可能讀過《夢的解析》或《性慾三論》，但很有可能已熟悉這些概念，因為這些概念在當時已是廣義文化的一部分。顯然的，該一版畫集中的夢與青少年性慾，還有其中與父親的伊底帕斯情節及競爭，可能都已受到佛洛伊德著作的影響。

　　這本書本來是維也納工坊支助，設計用來當為孩童童話故事書系列的一部分，書中版畫的明亮色彩與厚黑的輪廓線，看起來真像是給孩童看的書，但這本書並不是給小孩看的，也不是以既有的童話書為底本，而是一本具有原創性、高

▲ 圖 9-6 │ 柯克西卡〈作夢少年〉（*Die Träumenden Knaben [The Dreaming Youths]*，1908，英譯本於 1917 年出版），彩色版畫。

度個人化，對色慾成熟過程的一個詩性探索，採用的是一種給一位十六歲女孩莉莉絲・朗寫情書的形式。她以前就當過柯克西卡的模特兒，在 1907 年到 1908 年間還約會過，雖然柯克西卡希望能夠娶她，但在本書出版後，他們的關係就至此告一段落，依據柯克西卡的講法，是他的占有慾過強之故。

　　這本版畫集具有高度原創性（圖 9-6），它們是平坦的、裝飾風、有風格的，在感覺與調性上很像拜占庭與原始藝術的組合，也像日本的木刻版畫與新藝術。雖然版畫集充滿了平坦與幾何形狀，柯克西卡的線條比克林姆的感性表達更為稜角分明與神經質，且更像卡通。這些影像並非意圖用來直接表達詩作的內涵，而是像詩作本身一樣，它們描繪了青少年男孩（可能是畫家本人）內心的混亂，當他追求夢中女孩（莉莉絲）時所遭受體內甦醒的性渴望之折磨。

　　這兩位青少年戀人大部分都分開描繪，置放在怪異的地景之中，那是一個有

金魚在裡面游的湖泊，以及棲息有鹿、鳥、蛇、山雄鹿的島嶼，所組成的伊甸園。在該一現代版的亞當夏娃系列圖中，這兩位過去並未聚在一起，一直要到他們被逐出伊甸園，才得以相聚（圖9-6）。自覺到他們裸身相向但又各自分立一方，他們的戀情尚未完滿，當他們離開伊甸園並向年少的純真說再見，一腳闖進遍地都是色慾渴求的成人世界時，心中充滿焦慮。

在表現主義藝術中，圖像是強而有力的宣示，特別是「圖9-6」的裸體自畫像，可謂是過後幾年柯克西卡大量繪製裸體自畫像的先聲，就像艾蜜莉・布朗已指出的，該類圖像後來在1950與1960年代的英國具象藝術中，重新成為重要主題，其中名家包括有法蘭西斯・培根（Francis Bacon）與佛洛伊德的孫子魯西安・佛洛伊德（Lucian Freud）。

柯克西卡在這本版畫集中的詩歌文字，深深浸潤在色慾之中，表現主義式，而且難以理解。故事中的年輕詩人先寫了一段前言，之後描述了七個夢，每個夢都以同一片語在詩中宣示：「我躺下去而且開始作夢。」在夢中，詩人變成一位狼人，闖進他所深愛的花園中：

優雅的女士
在妳紅色披風之下擾動的
在妳體內期盼的
將人吞進就像
昨天以及過去一樣？

妳是否已感覺到興奮的
溫暖那來自涼爽天氣的
顫動——我是邊巡在妳左右的
狼人——

當傍晚鐘聲逐漸遠去
我溜進妳的花園
進入妳的牧場

我闖進妳安靜的畜欄

我恣意的身體
我的身體有高貴的顏色與血液
爬入妳的喬木群中
進入妳的莊園
爬入妳的心靈
敗壞妳的身體

在最孤獨的靜止中
在妳醒來之前我的嚎叫尖銳又淒厲
我吞食妳
男人
女士
懶洋洋聽人講話的小孩
在妳體內貪婪的
愛妳的狼人

於是我躺下去
夢到不可避免的變化

並非童年事件
在我身上通過
也不是那些男人事情
而是孩子氣的
一種猶豫的渴望
還未成長出來仍未發現的罪惡感覺
以及小伙子的心態
滿溢的情感以及孤獨

我察覺到我自己以及我的身體

於是我躺下去而且夢到愛[8]

　　版畫集第一次於 1908 年春天，在維也納美術展（Kunstschau Wien 1908）中展出，這是克林姆為慶祝約瑟夫奧皇就任六十週年所舉辦的維也納藝術展。縱使已察覺到柯克西卡正在發展一種與他大為不同的畫風，克林姆仍然強力地支持柯克西卡，而且給他安排第一次公開展示。克林姆說明他為何這麼做：「柯克西卡是年輕世代中的傑出天才，我們可能冒著藝術展被拆的風險，但也沒辦法啦，我們要盡到自己的責任。」[9]真的，柯克西卡的版畫看起來是如此狂野，所以大家給他一個稱號叫作「野獸之王」（King of the Beasts），而且預示了他在往後短短幾年內推動蔚然成風的表現主義之重大突破。

　　魯斯在藝術展中看到了柯克西卡的〈作夢少年〉，而且強烈建議他改變裝飾風格，並希望他不要在維也納工坊繼續工作。到了隔年夏天，也就是柯克西卡從應用藝術學校畢業前一年，他已經從藝術與工藝的風格中大幅解放，也不再受克林姆的影響。克勞斯與魯斯都這樣鼓勵柯克西卡，其實他們兩人都

◀ 圖 9-7 ｜奧斯卡‧柯克西卡（Oskar Kokoschka，1886-1980）。攝於 1920 年，約當柯克西卡出任德勒斯登美術學院（Dresden Academy of Fine Arts）教授之後。

◀ 圖 9-8 │ 柯克西卡〈戰士自畫像〉（*Self-Portrait as Warrior*，1909），生黏土蛋彩畫。

還沒看過克林姆的傑出畫作，他們兩人都認為克林姆的裝飾繪畫是很浮淺的。四十八歲的魯斯與二十二歲的柯克西卡之間的友誼非常重要，讓柯克西卡得以轉變成為一位狂野與具有原創性的藝術家，這種轉變讓柯克西卡關心的不再是美這件事，而是真實（圖 9-7）。

　　這種與克林姆之間的風格破裂，正如佘魯西所言，表現在柯克西卡 1909 年的泥雕〈戰士自畫像〉（*Self-Portrait as Warrior*，圖 9-8）之上。該一色彩豐富的頭雕，嘴巴張大作出「激切的呼喊」，如柯克西卡在其自傳所說的，是來自他在維也納自然史博物館看到的，一張玻里尼西亞面具的影響。也很可能是受到梅瑟施密特特色頭部的影響──梅瑟施密特是奧地利的巴洛克雕塑家，他對極端情緒的描繪，被視為是奧地利表現主義的先驅。

　　在〈戰士自畫像〉頭雕中，柯克西卡嘗試利用他的雕塑技術，將其藝術表現變得更真實、更不和諧：他使用未經燒製處理過的黏土表面，將皮膚撕開而得以看到皮膚表面下的血流。為了凸顯當為藝術家的個人獨特性，他將雙手壓入黏土中，而且使用不自然的顏色──在上眼瞼之上塗紅，臉部與頭髮則塗藍與黃──為的是要表現一種，超越所有社會與繪畫禮節所規範的極端情緒狀態。在這裡我

們可以看到柯克西卡的第一次嘗試，放棄日常使用的色彩與肌理，而偏向表現其情緒的特質。藉著將色彩從其表徵功能中獨立出來，就像梵谷已經開始在做的，柯克西卡得以將其藝術重心從圖形的準確性轉移到純粹表現上。

自從克林姆在維也納大學繪製壁畫，引起了排斥與糾紛事件之後，維也納藝術史學院否定了真實與美之間的古典連接，並開始思考最真實的藝術，如梅瑟施密特與柯克西卡的作品，描繪的就是實際存在的主題，縱使是處在憤怒或扭曲的變形之中。德弗札克是維也納藝術史學院黎戈爾與威克霍夫的學生，他成為柯克西卡的堅定支持者，日後在柯克西卡 1921 年選集《主題與變奏》（*Themes and Variations*）中寫過前言，提及柯克西卡使用了外界事物來表現人類內心的靈魂。

在 1909 年到 1910 年之間，柯克西卡畫了一系列超乎尋常、充滿爆炸性的肖像與人物畫，他將過去在雕塑中使用的手法轉用到畫布上：多重劃痕、拇指作畫、與不自然的顏色。這類人物畫嚴重偏離當代口味，那是已經由克林姆所建立的漂亮裝飾之女性畫像。柯克西卡的頭雕、人物畫、與他在這個時期所寫的兩齣表現主義劇本，將維也納社會推入混亂之中。

柯克西卡的肖像人物畫，代表了維也納現代主義繪畫技法演進過程上的巨幅跳躍。就像克林姆與過去決裂，放棄了數百年的錯覺藝術，而且將拜占庭藝術的平坦性帶入現代藝術，柯克西卡則藉著融合風格主義對形狀與色彩的誇張表現，與原始藝術以及卡通技法，來與當代作一決裂。風格主義（Mannerist）藝術大約始自 1520 年，既是產生自義大利文藝復興上層文化（High Italian Renaissance）中，對世界所作的和諧、理性、與優美的描繪，但也同時是對這種作為的一種反動。風格主義藝術家並不認為自然中的美，能在仔細觀察與精確描繪之下作最好的捕捉，他們反而將細節作改變而且予以誇大，在人、物、或景色之上放大處理，以創造出一個更具戲劇性、美感震撼、與心理穿透性的影像。

就像身處同一時代的學者席曼（John Shearman）所詮釋的，風格主義依其誇大形式與對色彩的戲劇性使用之獨特觀點，重新組構自然界。席曼將此結果歸功於米開朗基羅，他是一位上層文藝復興巨擘，也是一位早期的風格主義畫家，他曾提出如下建議：「當一幅畫在運動狀態中被觀看時，會有最優雅與最壯闊之感。」[10] 主張當所有的身體運動被賦以扭曲與蜿蜒前進形式，並作適當表徵時，

圖畫即有優雅之感。

提善被很多藝術史家認為是歐洲史上最富原創精神的人像畫家,他將這些早期風格派的想法應用到一種新繪畫方法上,也就是「布面油畫」(oil on canvas)。一直到 16 世紀初期,義大利的文藝復興藝術聚焦在壁畫與木板蛋彩畫上,這些繪畫方法通常含有相當水分、平滑、快乾的特性。油畫則非常不同,乾得慢,讓藝術家得以在一些繪畫區域上反覆修改,油彩讓畫家得以利用塗料具黏性與半透明的特性,分層塗覆在已乾的繪畫層上,這樣不只讓畫家可以重覆修飾,也可畫出所要的深度與質地。因此提善利用交疊的半透明層畫,與大筆一刷來強化與扭曲繪畫表面,以傳達他想表現的感情。正如何嵐·科特(Holland Cotter)所指出的,提善開始不在他所繪製的畫上署名,因為他在繪畫塗料上的原始與原創用法,還有在畫面上特有的刮痕,個性是如此鮮明,根本就不須用簽名來說畫家是誰。

柯克西卡在他的自傳中指出[11],提善利用光線與色彩的畫法深深啟發了他,並依此創造出運動的錯覺,而且因此發展出利用透視來補足色彩功能的作法。他也寫到提善的作品〈聖殤〉(Pietà,或譯〈聖母憐子圖〉),提善利用光線來轉換與重新創造空間,使得觀看者得以不再被鎖定在輪廓與局部色彩之上,而得以聚焦在光線的強度上:「最終讓我的眼睛得以開啟,就像孩童時期光線的秘密在我身上首次解開一樣。」[12]

格雷柯(El Greco)是一位希臘生的西班牙風格主義畫家,對柯克西卡同樣有廣泛深入的影響。事實上,1908 年 10 月在巴黎的一場格雷柯繪畫秋季藝術沙龍展,對整個歐洲藝術社群都有很大的影響,他的繪畫複製品在維也納流傳,克林姆 1909 年到西班牙去看畫作原跡,柯克西卡則將格雷柯畫作中臉孔與身體拉長的畫風,帶進他自己的作品中。

所以一連串的影響從提善與格雷柯的風格畫派開始,延伸到梅瑟施密特與梵谷的早期表現主義,以迄柯克西卡的表現主義。十年之後,維也納藝術史學院的貢布里希與克里斯,指出從風格主義到表現主義之間的傳承,並將表現主義視為傳統風格畫派、原始藝術、與卡通畫的綜合。按理來說,該一綜合首先在歐洲的肖像畫上達成,包括有梅瑟施密特的性格頭雕、柯克西卡的〈戰士自畫像〉、與 1909 年到 1910 年間的肖像畫。

柏林的一位藝術經紀人卡西勒（Paul Cassirer），使用「表現主義」一詞，以將孟克的作品與印象派畫家作一區隔。孟克畫作強調的是深植在一個充滿壓力與焦慮現代世界中的普同情緒，其不受時間限制的主觀表現；至於印象主義畫家則聚焦在自然光影下，人與事物流露在外的表徵。就其最普遍的意義而言，表現主義的特徵在於使用誇大的影像與不自然的象徵色彩，以強化觀看者在觀賞藝術時的主觀感覺。

該一從短暫性表面印象，過渡到更一致與有力的情緒表達，應有其關鍵性的轉換方式。梵谷說得特別好，他在寫給他弟弟西奧（Theo）的信中說，畫一位值得珍重的朋友肖像時，抓住其形似之處，只不過是第一步。做完這件事後，梵谷開始改變模特兒與周圍環境的色彩：

> 我現在要當一位自由的用色者，我誇大那金色明亮的頭髮，將它變成橙黃色調、強化色彩、與淺檸檬黃。在頭部之上……我畫出了無限，盡我所能塗上最豐富最強烈的藍色寬廣背景，藉著這種簡單組合，明亮的頭部在豐富藍色背景上發亮，形成一種神秘效果，就像一顆星星鑲在蔚藍穹蒼之中。[13]

柯克西卡使用梵谷所發展出來的「短筆技法」（short brushstroke），以及孟克發展出來的情緒強烈表達方式，但他將風格畫派技法的運用拉得更遠，引入了過去只用在卡通漫畫上的誇張畫法，用在臉手與身體的表現上。梵谷的誇張畫法主要用來強化外在特徵，孟克的重點在於傳達恐懼之外在表現，柯克西卡則用誇大畫法來揭露一種新的內在現實，亦即模特兒與藝術家飽受折磨的自我探索之間的精神衝突。在這樣做時，柯克西卡超越了克林姆的現代主義，全面引爆了奧地利的表現主義。

貢布里希描寫了這個階段的表現主義藝術與柯克西卡的作品：

> 讓大家對表現主義藝術感到沮喪的，可能不是因為自然現象被扭曲以致遠離美感，卡通漫畫家將人畫得醜醜的還可被接受，因為這是他們的

工作。但自命為嚴肅的藝術家，在必須變更事物外表時，理應予以理想化而非醜化這些人事物，而他們竟然忘了這一點，這才是社會大眾如此難以接受的理由。[14]

肖像畫在歐洲藝術史上一向享有重要地位，因為人臉傳達了很多訊息。在照相術發明之前，富裕與有影響力家族的成員，藉著肖像畫告知後人他／她們的長相，肖像畫也成功地讓觀看者得以將這些人與其記憶中的他者雕像臉孔及成就作一比較。柯克西卡深諳此點，因此開始改變了一些肖像畫所依據的假設，他放棄了肖像畫的長久傳統，亦即不管是來自皇室、貴族、或一般人，畫家都將模特兒畫成他／她那個階層所具有共同特徵的一個代表人。所以當克林姆畫出理想化女性，好像要表徵從亞黛夫人到猶帝絲所有女性的原型時，柯克西卡選擇了以高度個人化的「心靈繪畫」，來尋求揭露特定個人的內在生活樣態。藝術史家克拉瑪（Hilton Kramer）如此描述柯克西卡的早期肖像畫：

> 有一種同理的深度與決心，得以不被人表現在外的公共形象之面具所欺騙，最終得以產生一種效果，好像可以深入精神現象本身的內在核心。[15]

克林姆將女性畫在高度裝飾背景上，以凸顯其永恆性，但柯克西卡則採用簡單的黑色背景，以帶出他所畫之人的臉眼與手部的心理及個人化特徵。為《紐約時報》與《紐約觀察者週報》撰寫藝評的克拉瑪說：

> 柯克西卡將他的對象放在一個圖形空間，既非自然空間亦非可辨識的室內空間，那是一個怪異神秘的地獄空間，鬼魅橫行，瘋狂逼人。在這一空間的光流，伴隨著奇異的明暗交叉與令人駭異的色調，本身就像處在遁走狀態，又有如此不必遮遮掩掩的親密感。[16]

就像我們所見到的，柯克西卡摒棄了克林姆為了要將觀看者注意力從其畫作的複雜技術中拉開，因而慣用的裝飾性主題。柯克西卡的肖像畫作就像出自粗

野的解剖刀之手，事實上也是，就其泥雕半身像而言，已可看出他所用來描述內在現實的狂野表現方法。他是一位不得了的天才工藝家，有時只用薄薄的油彩塗料，以致幾乎覆蓋不滿所畫區域，但在其它區域他又厚厚鋪上，之後用調色刀營造出一個有紋路與質地感的表面。他會用布、手指、或平板金屬片，弄掉多餘的油彩，在畫布上擠壓已經畫上去的表面，在油料上留下凹痕。透過這種輕敷與厚塗的交錯使用，經常會留下大量的不透明白漆，在其畫作上帶來微妙交融的脈絡紋路，形成獨樹一格的畫風。

柯克西卡使用這些技術不是為了要描繪模特兒的具體容貌，而是要捕捉此人的心理特質、感覺、與心情。在此過程中，他無意間表露了自己恣意的本能衝動。有時畫作可看出具有攻擊性，在其它地方則是鎮定且安靜的，油彩的使用就像是柯克西卡在建構影像時，本身潛意識所流露出來的話語，這是一種經常與其所畫對象無關的自我對話。

為了將其直覺畫入人物中，柯克西卡設定了四個主要觀念。第一，繪製人物畫是學習了解別人精神實體的好方式；第二，畫別人也是一種自我探索的旅程，透過該一過程，藝術家得以揭露其本性，柯克西卡體認到通往肖像畫與通往別人精神實體的皇家大道，是要透過對他自己精神狀態的了解，也可透過自畫像來達成；第三，姿勢，尤其是手部姿勢，能夠傳遞情感；第四，情緒的兩極狀態，如趨近與逃避，幾乎都是透過性慾與攻擊性來傳達，諸如此類的本能驅力在小孩與成年人身上，都非常明顯。

柯克西卡繪製的第一張肖像畫是他的朋友萊茵霍（Ernst Reinhold；真名是Reinhold Hirsch，圖9-9），他畫「萊茵霍」與以後一些肖像畫的目的是，「在我的圖形語言中，重新創造生命體的精餾產品」[17]。

為了畫出萊茵霍的潛意識慾求，柯克西卡使用了大膽與不自然的色彩，快速地覆塗油彩，不均勻地弄到畫布上，然後用手指與彩刷把柄用力擦拭。在肖像畫的部分區域，他用一根棒子或用手指將油彩刮到畫布上，並將這位紅髮演員戲劇性地置放在前景的正中央，讓畫中主角得以用其儡人魂魄的藍眼睛，直接盯視觀看者。柯克西卡就像他在其它肖像畫中一樣，使用了抽象的背景，這不只是針對克林姆喜用裝飾背景的反動，也是一種戲劇性地聚焦在主角身上，尤其是針對其

▲ 圖 9-9 │ 柯克西卡〈譫妄的演員，萊茵霍肖像畫〉（*The Trance Player, Portrait of Ernst Reinhold*，1909），帆布油畫。

內在生活的表現方式。藝術史家柏蘭（Rosa Berland）提及這種背景，再加上繪畫的粗糙質地與幽靈式的光流，吸引大家注意到繪畫過程，因此兼具有一種視覺譬喻的功能，來協助解開「藝術創造的歷程」。

柯克西卡後來這樣描寫自己所創作的這幅人像畫：

　　萊茵霍的肖像畫對我有特別重要的意義，包含有一個一直被忽略的細節。在快速作畫時，我畫他放在胸前的手時只有四根指頭，是我忘了畫第五根手指？不管怎樣，我並沒有漏掉。對我而言，更重要的應該是聚焦在模特兒的精神層面，而非去細數那些細節，像五根手指、兩個耳朵、

一個鼻子之類的。[18]

柯克西卡重新將這幅萊茵霍的畫改名為〈譫妄的演員〉（*The Trance Player*），因為「我對他有很多沒辦法用文字寫出來的想法」[19]。一個柯克西卡沒用文字寫下的想法是，一位有良好觀察力的藝術家，如何可能將他朋友的手少畫一根手指？若我們觀察從〈譫妄的演員〉之後一段時間的肖像畫，就可看出這是一種佛洛伊德式的失誤（slip），一種具有重要潛意識意義的誤失。

演員的左手表現了柯克西卡的第一個企圖，想藉著扭曲模特兒身體的一部分，來溝通心理上的意念與感覺。扭曲身體與肌肉的表現方式，後來成為柯克西卡在分析與表現模特兒內在生活時喜歡用的手法。在創作〈作夢少年〉時，柯克西卡仍不脫克林姆式的裝飾風格，而其圖像方式也是採行裝飾與象徵的手法。到了〈譫妄的演員〉，則有極大轉變，從傳統與寓言式符號的意義表達，轉變到身體之上去尋找意義。克林姆在〈吻〉與〈亞黛夫人〉的畫作中，以手部來象徵想表達的意義，但柯克西卡則更進一步：萊茵霍左手的四根手指，可能是象徵畫中人性格上的不完整性。這種表現手、臂、與身體的圖像方式，後來席勒作了更全面的發展。

柯克西卡 1910 年展出二十七幅油畫，其中二十四幅是肖像畫，所有都在一年內畫成。在 1909 年到 1911 年兩年期間，他畫了五十幾幅肖像畫，大部分是男性。在這些肖像畫中，他透過模特兒的眼睛、臉部、與手，戲劇式地表現了他們的個性。就像他在 1910 年的肖像畫〈魯道夫‧布倫納〉（*Rudolf Blümner*），柯克西卡有時會用身體的這些成分，來傳達深度的焦慮或者尖銳的恐懼（圖 9-10）。柯克西卡尊重布倫納，視之為一位現代藝術的朋友，並將布倫納寫成是「一位為了現代藝術發展永不倦怠的戰士……一位現代的唐吉訶德，毫無希望地介入一場對抗時代偏見的戰爭，這些都表現在我給他畫的肖像之中」[20]。

大部分柯克西卡的早期肖像畫是半身畫，畫到手部就停止了。他相信手部可以傳達情緒，因此在其肖像畫中特別強調這些「會說話的手」，有時如布倫納的肖像畫，手部用紅色來勾勒。布倫納抬起右手，好像要與他的手及身體作辯論一樣，他的移動能量藉著外套右邊揚起的袖子往上傳遞到身體中。布倫納紅色的臉龐讓平常應該是靈巧的蒼白膚色，沾染了不祥的強烈色彩，他的臉部特徵以紅色

▶ 圖 9-10 ｜柯克西卡〈魯道夫·
布倫納〉（*Rudolf Blümner*，
1910），帆布油畫。

勾勒，應是靜脈與動脈。布倫納的眼睛吸引了觀看者的注意力，發現一隻眼比另
一隻大，他不直接看向觀看者，而是心有所屬地盯住別的地方，好像深深著迷於
他的內在自我一樣。

　　這幅肖像畫的塗料又薄又乾，在畫布上又擦又刮的，顯示柯克西卡願意犧牲
細節的觀察，以便捕捉他自己的興奮狀態。在他其它很多肖像畫中，柯克西卡的
大筆揮刷以及在畫布上的塗料刮痕是如此的明顯，以致觀看者的注意力除了看畫
中人物之外，也同時注意到畫作的表面。該畫作之質地所表達的，並不完全是模
特兒本身的潛意識感覺，而是藝術家對模特兒的反應，還有藝術家想要捕捉自己
感覺的焦慮。薄又半透明的塗料，傳達的是一種即時性與透明性的怪異感覺。就
像柯克西卡自己所宣稱的，他曾經嘗試去弄一份能夠顯示模特兒頭殼的 X 光片之

繪畫版。

　　柯克西卡可以看出模特兒內心精神狀態的能力，事實上是難以評估的，尤其是當他自己與魯斯已經重複炒作他這方面的能力時。柯克西卡以其具有特色的不謙虛，在自傳中這樣寫：「我能夠在畫模特兒的當時預言他們未來的生活，像一位社會學家觀察環境條件如何改變天生的個性，這件事情就像土壤與氣候可以影響盆栽植物的生長一樣。」[21] 將不謙虛這件事先放一旁，柯克西卡確有一種神奇能力，不只看到模特兒的現狀，也可看出未來諸多面向。他的預言能力，可以從他兩幅出名的肖像畫中看出，亦即〈佛列肖像畫〉（*Portrait of Auguste Henri Forel*）與〈雅尼考斯基〉（*Ludwig Ritter von Janikowski*）。

　　像佛洛伊德一樣，佛列是一位國際知名的精神病學家，他對比較解剖學與行為深感興趣，也與佛洛伊德和拉蒙・卡哈一樣，獨立發展出自己的神經元學說（neuron doctrine）。柯克西卡於 1910 年在當時代理人魯斯的安排下，給佛列畫了一幅肖像畫（圖 9-11），就像在這個時期所畫的肖像畫一樣，柯克西卡用他的筆刷與手在畫布上將塗料又擦又刮，傳達一種模特兒就在現場的感覺。在這幅畫

▶ 圖 9-11 │ 柯克西卡〈佛列肖像畫〉（*Portrait of Auguste Henri Forel*，1910），帆布油畫。

中，佛列的右手及右眼與他的左手及左眼看起來非常不同，他的右手彎曲並將右大拇指放入外套左袖內以獲得支撐，右眼注視的方式與左眼相比則大有不同，凡此種種都在暗示這個人左邊大腦中風過。

佛列可以決定要不要這幅畫，佛列一看到這幅已完成的畫作馬上就拒絕接受。柯克西卡私底下同意這幅畫確實將佛列畫得好像中風過。事過兩年後，佛列在俯身看顯微鏡時發生中風，影響了右臉與右手，恰恰就像柯克西卡所畫的一樣。這究竟是柯克西卡純粹碰巧畫出佛列未來即將發生的中風？或者是由於柯克西卡特殊敏銳的細節之眼，以及擅長捕捉所畫對象的身心狀態，讓他得以觀察到佛列暫時性局部缺血的小中風（Transient Ischemic Attack, TIA，一種中風的前兆）所顯露出來的外表樣態？這兩種可能性究竟是哪一種，其實並不清楚。

另一個與柯克西卡預言能力有關的例子，是他 1909 年的肖像畫〈雅尼考斯基〉（圖 9-12）。雅尼考斯基是一位文學學者，也是克勞斯的朋友，畫中的他好像逐步隱退到精神病之中，畫成之後，雅尼考斯基確實很快就因精神病住院治療。柯克西卡透過聚焦在畫中人的頭部來顯現這種精神狀態，而且把他畫得好像從圖

◀ 圖 9-12｜柯克西卡〈雅尼考斯基〉
（ Ludwig Ritter von Janikowski，
1909），帆布油畫。

畫底部溜上來一樣。在他臉部與背景都塗上明亮的超現實色彩，創造出一種恐怖的感覺，雅尼考斯基直直地看向觀看者，觀看者都快以為自己要精神崩潰了。我們能夠理解畫中人極大的焦慮也很同情他，因為他看起來像受到驚嚇，他的眼睛不對稱與受驚，耳朵也不對稱，畫中的他沒有脖子，他的外套與背景合而為一。為了更清楚提示他已在瘋狂邊緣，柯克西卡用畫刷的木邊刻畫線段，以便在他的臉、眼、嘴、亮紅雙耳、以及背景上，做出深層皺紋與畫痕的效果。

克拉瑪對柯克西卡這些早期肖像畫提出下述看法：

> 柯克西卡在他早期肖像畫所成就的風格，有時被稱之為「神經繪畫」（nerve painting）或「靈魂繪畫」（soul painting），這種講法提醒大家不要期望在這些畫作中去找出一般的寫實表現，更別說會在畫中找到什麼美化的圖像……反之，畫中表現的是一種有深度的同理心與決心，能夠穿透公眾性的外表面具，直指精神本體的內在核心……當畫家在 1913 年畫他的自畫像〈手放胸腔上〉（Hand on Chest）時，他並沒有讓自己免除於這種極端的直率之外。[22]

雖然柯克西卡會做些虛榮與自我促銷之事，但這些特性並未介入他的自畫像中。為了呼應 1900 年代維也納的精神，他用心理學詞語分析自己的性格，比他藝術家前輩在他這個年紀所作的分析，更加深入、更加無情。柯克西卡在自我分析的作法上，比佛洛伊德或施尼茲勒所作的更加開放、更富批判性，在柯克西卡的自畫像中，一開始就是對自我的深入探索。

在 1911 年為藝術雜誌《風暴》（Der Sturm，英譯 The Storm）所設計的出名自畫像海報中，柯克西卡對給他冠上「首席野蠻人」（chief savage）封號（為了他的表現主義藝術與劇作）的維也納評論家所作的粗暴評價，作出了反應。在海報中，他將自己畫成像個棄兒，在罪犯（剃光頭、強力突出的下顎）與耶穌之間行走，表情痛苦地用手指向右胸的斑斑血跡，好像在教訓維也納人，應該要為他們在他身上製造出來的傷口負責（圖 9-13）。

另一種不同的自我批評，可從柯克西卡與艾瑪‧馬勒（Alma Mahler）在波濤洶湧戀情期間所畫的肖像畫看出。艾瑪是音樂家馬勒的遺孀，也是維也納出名

▲ 圖 9-13 ｜ 柯克西卡為《風暴》雜誌所作的封面海報設計（poster design for the cover of *Der Sturm* magazine，1911）。

的美婦人，1912 年 4 月，馬勒過世十一個月後，也是他們相遇三天後，柯克西卡就給艾瑪寫了一封熱情表達愛意的信，從此開啟了一段柯克西卡從來就沒有過安全感的暴風雨戀情。三十三歲的艾瑪遠比二十六歲的柯克西卡更為成熟且有人生經驗，雖然這段戀情只維持兩年，卻緊緊掌握住柯克西卡的早期人生，當這段戀情結束時，艾瑪墮胎，柯克西卡毀掉了按照馬勒死後臉模所做的面具（death mask），艾瑪離開他，到建築師葛羅畢奧斯（Walter Gropius）處。柯克西卡在其一系列自畫像中表達了深深的悲傷，而且模擬一個以艾瑪為形象，實體大小相當的立體洋娃娃，來表示一種寓言式的關係之恢復。

　　仍在戀情中時，柯克西卡將自己畫成穿著色彩鮮豔袍子的人，這是艾瑪的袍子，柯克西卡在畫畫時經常穿著它。在一幅自畫像中，他的眼睛張開、充滿疑問，他的大手占據了圖畫的中心，他又焦慮又驚嚇，觀察到背景的暗綠色條紋往他身上收斂時，更加深了這個印象（圖 9-14）。在他們好幾幅雙人肖像畫中（圖 9-15），艾瑪通常是冷靜的，柯克西卡則可馬上看出是被動與激動的，好像他即將精神崩潰。在這些畫作中最強而有力的一幅是〈風中的未婚妻〉（*The Wind's Fiancée*），

◀圖 9-14｜柯克西卡〈手靠近嘴唇的自畫像〉（*Self-Portrait with Hand Near Mouth [Selbstbildnis, die Hand ans Gesicht gelegt]*，1918-1919），帆布油畫。

▶圖 9-15｜柯克西卡〈與愛人艾瑪的自畫像〉（*Self-Portrait with Lover [Alma Mahler]*，1913），炭筆與黑色粉筆紙畫。

柯克西卡與艾瑪躺在海難的小船中，被他們暴風雨式關係的波浪猛烈襲擊，艾瑪平靜地睡著了，柯克西卡則一如既往的激動，僵硬地懸停在她身邊（圖 9-16）。在這幅畫中，柯克西卡使用了厚塗料與暗色彩，一層一層塗在畫布上，讓這幅畫有了深度，也傳達了他正經驗到的情緒混亂之感覺。更紅與更情緒化的色彩融入他死樣般的膚色，至於綠色與現世化的色彩，則留給富含生命力的他的艾瑪。

在 1917 年的自畫像（圖 9-17）中，柯克西卡用他的右手指向左胸，他的臉部與眼睛充滿悲傷，反映的不只是三年前失去艾瑪，到現在還無法恢復的心傷與對他自我的傷害，還有來自戰爭中留下的左肺刺傷。就像柏蘭所指出的，這種雙重痛苦也反映在塗料的激動使用，還有在背景中畫出高對比與令人驚駭的藍天，預示著風暴的來臨。

在這些自畫像中，我們可以看到柯克西卡大量承襲自梵谷的風格表現，但也

◀ 圖 9-16 │ 柯克西卡〈風中的未婚妻〉（*The Wind's Fiancée*，1914），帆布油畫。

▶ 圖 9-17 │ 柯克西卡〈自畫像〉（*Self-Portrait*，1917），帆布油畫。

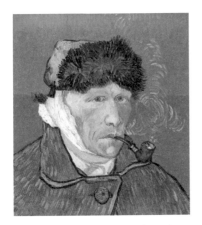

▲ 圖 9-18 │ 梵谷〈吸菸斗與耳朵纏上繃帶的自畫像〉（*Self-Portrait with Bandaged Ear and Pipe*，1889），帆布油畫。

可看到他們之間的不同。梵谷猛烈表現的技法以及任意大膽的色彩使用方式，都被柯克西卡選用與修改[23]，然而有所不同的是，當梵谷陷入混亂的情緒時，梵谷能更細緻更有控制，嘗試將自己的混亂情緒傳達給觀看者。最能反映這種不同之處的，就是梵谷鼎鼎大名的 1889 年自畫像（圖 9-18）。

就在 1888 年耶誕節之前，梵谷與高更大吵一架，梵谷那時已有躁鬱症跡象，用剃刀削掉左耳的一部分，他接著畫了一幅左耳綁上繃帶的自畫像，這幅自畫像被認為是表現了梵谷人生的最低潮，但在畫中他冷靜地直視著觀看者*。

* 譯注：梵谷很可能經常透過鏡子畫自己，因此左右互調，「圖 9-18」綁繃帶的耳朵應是左耳。

　　手部與身體姿勢能夠表現性格的概念，在柯克西卡的多人肖像畫中可以看得更清楚。在這些畫中，藝術家不只處理了模特兒的臉部，也處理了身體，尤其是將「會講話的手」當為表達的載具，手部可以透過醒目的姿勢表達情緒狀態，身體的張力則可反映潛意識的衝動，將精神張力讓大家看到。在身體姿勢的表達技法上，柯克西卡有一部分是受到羅丹雕塑與素描的影響。肖像畫的傳統一向強調臉部與手部的表現，但柯克西卡處理手部就像克林姆處理女性情慾一樣，他給它們一個現代的解釋。拜占庭時代基督教藝術中祈禱與祝福的手傳達的是靈性，但柯克西卡的手所表達的則是模特兒的心理狀態，以及其潛意識色慾與攻擊性衝動，他也利用手來表徵社會溝通與互動。

　　研究柯克西卡的學者威克納（Patrick Werkner）認為，藝術家也受到現代舞蹈身體姿勢表達方式的影響，這是維也納 1900 年代新解放出來的表達方式。柯克西卡可能也受到夏考分析歇斯底里病人方式的影響，這些病人的手臂與手部表現了各種扭曲的位置。夏考的研究工作引導了布洛爾、佛洛伊德、與其他醫生，興致勃勃地觀察他們自己診間的歇斯底里病人之各種姿勢，他們在著作中描述這些姿勢，給這些與歇斯底里有關的身體意象，弄了一套美學式的分類，一種新的圖解方式，這些可能都深深影響了柯克西卡與席勒。

　　有三個很清楚的不同例證，足以說明柯克西卡如何使用手部，來表達兩人之間的情感溝通。第一例是 1909 年小嬰孩葛德曼（Fred Goldman）的畫像〈父母手中的小嬰孩〉（*Child in the Hands of Its Parents*），母親的右手與父親的左手看起來是在保護著小嬰孩，手就代表著父母，透過手來作分享感情的對話，兩隻手有著有趣的對比，也給人一種兩隻手在作動態合作的感覺。父親往外張的手有著活潑有力的紅色色彩，提供了保護與限制，母親的手較為蒼白柔軟、較為放鬆與溫文。這種對手部的使用手法，讓一幅小嬰孩的畫像成為一幅家庭畫作（圖 9-19）。

　　縱使在這幅奇妙與充滿濃情愛意的畫作中，柯克西卡也展現了他不可思議的能力，去發覺一般人看不清楚的脆弱性。他在父親的手上畫出破裂的手指，是畫中人——這位父親，已經忘掉的自己在嬰幼兒早期所遭受過的傷害。

　　一種非常不同、但可能是更強而有力的手部對話，出現在〈提茲與提茲〉（*Hans Tietze and Erica Tietze-Conrat*）的雙人肖像畫中（圖 9-20），他們兩人都是

◀ 圖 9-19 │ 柯克西卡〈父母手中的小嬰孩〉（*Child in the Hands of Its Parents*，1909），帆布油畫。

▲ 圖 9-20 │ 柯克西卡〈提茲與提茲〉（*Hans Tietze and Erica Tietze-Conrat*，1909），帆布油畫。

藝術史家，經常一齊發表論文，經年累月在同一研究室。在 1909 年畫這幅雙人肖像畫時，漢斯（Hans）二十九歲，艾麗卡（Erica）二十六歲，他們已結婚四年，依據柯克西卡的講法，這幅雙人肖像畫象徵了他們的婚姻生活。漢斯是黎戈爾的學生，也是維也納藝術史學院一員，日後教過貢布里希，領導了當代藝術之發展；艾麗卡則是巴洛克藝術的專家，在繪畫上獨樹一格。

雖然他們是夫妻，柯克西卡卻將他們畫得好像沒什麼關聯，他利用該一場合聚焦在男女的對比上，也將獨特的性別姿勢與身體位置對比出來。看看他們的手，漢斯的手不成比例地放大，創造出兩人之間的一座橋樑，但是兩人並未面對面看對方，他們的眼睛看往不同方向，他們好像透過雙手在傳達有趣的雙性對話，連觀看者也捲入其中。他們在畫中表現得像兩個獨立個體，每個人有自己內在的方向與性需求。修斯克（Carl Schorske）評論說，漢斯後頭的亮光傳達一種男性性能量的感覺，重新再想一下〈風中的未婚妻〉裡面艾瑪扮演的角色，艾麗卡好像要從往她靠過來的先生處退卻出去。

柯克西卡在這幅畫中的繪畫技巧，與他使用手部表達的技法一樣高超。他精力充沛的工作風格，清楚地表現在其快速使用塗料、神經質的刮畫、與不均勻的畫法，所有這些技法都在一張令人驚訝的變動表面上執行，引人注目的金色、綠色、與褐色塗料，則在這幅畫布上震盪。再一次，女性的手是蒼白的，男性的手則是紅的。

最後，柯克西卡用手來反映小孩的本能性掙扎。他對年輕小孩內在生活的興趣，首先表現在 1909 年所繪的出名人物畫〈小孩遊戲中〉（*Children Playing*），該畫的主角是書店老闆史坦因（Richard Stein）的小孩，五歲的蘿特（Lotte）與八歲的沃特（Walter）。柯克西卡並沒有像過去藝術家所做的，用純真無邪的理想化方式來畫這兩位小孩，反而是透過他們的身體語言、不規則塗色、以及他們躺臥的模糊背景，來暗示他們的關係既非中性、亦非無邪（圖 9-21）。

小孩被畫成在抗拒他們之間的相互吸引，還有自身發展出的吸引與兩人之間吸引的衝突，男生從側面目不轉睛地看著小女生，女生則是腹部向下躺臥，用手肘撐起身體，而且面對觀看者。就像在畫〈提茲與提茲〉時一樣，柯克西卡用小孩的手臂來溝通兩人之間的連接，哥哥的左手勾向妹妹的右手，緊握在一起。

當時的人對這幅早期作品震驚異常，它的引申義是小孩甚至兄弟姊妹，雙方

▲ 圖 9-21 │柯克西卡〈小孩遊戲中〉（*Children Playing*，1909），帆布油畫。

可能會發展出浪漫甚至色慾的想法，這種引申義是相當異端的。事實上，納粹將〈小孩遊戲中〉列為頹廢與墮落藝術（degenerate art）之首，在 1937 年則將它從德國德勒斯登（Dresden）的國家美術館下架移出。貢布里希以下列方式來描述這幅畫：

> 在過去的畫作中，小孩必須是被畫成漂亮與心滿意足的，大人不想知道小孩的悲傷與苦悶，若將這種題材帶回家中，大人們是會憤怒不安的，但是柯克西卡不掉入這種世俗想法中，他看起來對這些小孩有深入的同情與同理心，他已經抓到他們的渴望與夢想，他們笨拙的動作，以及他們成長中身體的不和諧……柯克西卡的作品雖缺乏世俗的準確性，但對生命卻是更真實的。[24]

柯克西卡在維也納藝術場景中的爆發，就像花園中闖入一隻狼人，他在畫

布上捕捉深植人類精神底層的潛意識本能——他的畫中人與他自己。就像佛洛伊德，他捕捉到小孩與青少年性慾力量的重要性，與成年人是一樣的。與克林姆及施尼茲勒相同，他很早就抓緊了色慾與攻擊本能之間的緊密互動，這也是形塑維也納現代主義畫家的主要特色。

待過柏林與德勒斯登之後，柯克西卡在 1934 年移往布拉格，1938 年到倫敦，1939 年到英格蘭康沃爾郡，1953 年去瑞士，一直待到 1980 年過世。貢布里希在維也納認識柯克西卡，又在英格蘭相見，評論他是 20 世紀最偉大的肖像人物畫家。

柯克西卡的作品在英國風光展出，看起來他與席勒可能影響了英國表現主義，也間接影響了佛洛伊德的孫子魯西安。我不由自主地想到在魯西安的重要生涯中，有一種像詩一般的正義在支撐著他，那是一種傳承自羅基坦斯基、他祖父、與柯克西卡的傳統，一直想深入表層之下，去尋找底下的心理實存性。事實上，魯西安寫說他在 21 世紀初所做的，很像柯克西卡在一百年前已經做過的：

> 我的旅行概念真的是一種往下旅行⋯⋯去了解你比較好的地方，去探索你比較深入了解的感覺。我總是想到「用心去了解一些事情」（knowing something by heart），會讓你得出具有深度的多種可能性，這是一種比去看到令人興奮的新景象，更為強而有力的作法。[25]

原注

1. Claude Cernuschi, *Re/Casting Kokoschka: Ethics and Aesthetics, Epistemology and Politics in Fin-de-Siècle Vienna* (Plainsboro, NJ: Associated University Press, 2002), 101.

2. Kokoschka, *My Life*, 33.

3. Ibid., 66.

4. Oskar Kokoschka, quoted in Donald D. Hoffman, *Visual Intelligence: How We Create What We See* (New York: W. W. Norton, 1998), 25.

5. Oskar Kokoschka, quoted in Cernuschi, *Re/Casting Kokoschka*, 37-38.

6. Karin Michaëlis, quoted in ibid., 102.

7. Cernuschi, *Re/Casting Kokoschka*, 38.

8. Oskar Kokoschka (1908), "The Dreaming Youths," trans. Schorske, *Fin-de-Siècle Vienna*, 332-33.

9. Gustav Klimt, quoted by Berta Zuckerkandl, *Neues Wiener Journal*, April 10, 1927.

10. John Shearman, *Mannerism (Style and Civilization)* (New York: Penguin Books, 1991), 81.

11. Kokoschka, *My Life*, 75-76.

12. Ibid., 76.

13. Vincent van Gogh, *The Letters of Vincent van Gogh*, ed. Mark Roskill (London: Atheneum, 1963), 277-78.

14. Ernst H. Gombrich, *The Story of Art* (London: Phaidon Press, 1995), 429-30.

15. Hilton Kramer, "Viennese Kokoschka: Painter of the Soul, One-Man Movement," *The New York Observer*, April 7, 2002.

16. Ibid.

17. Kokoschka, quoted in *Re/Casting Kokoschka*, 34.

18. Kokoschka, *My Life*, 33-34.

19. Ibid., 31.

20. Ibid., 60.

21. Ibid., 37.

22. Kramer, "Viennese Kokoschka: Painter of the Soul."

23. Rosa Berland, "The Early Portraits of Oskar Kokoschka: A Narrative of Inner Life," *Image [ε] Narrative* (e-journal) 18: (2007), http://www.imageandnarrative.be/inarchive/thinking_pictures/berland.htm (accessed September 19, 2011).

24. Gombrich, *The Story of Art*, 431.

25. *Lucian Freud: L'Atelier* (Paris: Éditions Centre Pompidou, 2010).

第 10 章
在藝術中融合色慾、攻擊性，與焦慮

　　從他身上明顯可見的存在焦慮觀之，席勒（圖 10-1）可謂是現代繪畫中的卡夫卡。當克林姆與柯克西卡被他們同一時代的知識界人物刺激帶動，開始對他們畫中人的內在生命深感興趣時，席勒卻比同時代的藝術家都更關心他自己的焦慮狀態。他在好幾幅自畫像中，表達過這種好像將他私人世界弄得四分五裂的深層焦慮，他又將自身的焦慮疊加到他所畫的每個人身上，包括他自己性經驗雙人畫作中的其他人，在這些人物畫中，有一種令人驚駭的孤獨感——縱使在兩人結合之時。

　　雖然他只活了二十八歲，席勒共完成了三百幅畫、幾千張素描與水彩畫。就像克林姆與柯克西卡，他也沉迷於攻擊性及死亡的主題，但不同於克林姆所畫女性沉醉在性慾中的素描，席勒的作品在女性對性所引發之情緒上，傳達了更廣大

◀ 圖 10-1 ｜艾貢・席勒（Egon Schiele，1890-1918）。1914 年所攝，時當與瓦莉（Wally）結束戀情，並與艾迪絲・哈慕絲（Edith Harms）結婚之前。

的範疇，包括痛苦、罪惡感、焦慮、悲傷、拒斥、好奇，以及甚至有驚訝在內的
情緒反應。特別是在他的早期作品中，席勒畫中的女性對性慾是受苦多於享受。

在這個意義上，席勒走的是柯克西卡路線，嘗試深入探討自己與他所畫之人
的內在生命。但是他與柯克西卡有好幾個重要的不同，他不將全部焦點放在臉部
表情與手部姿勢，以探討畫中人外表底下的性格與衝突，他更重視表現的是整個
身體。柯克西卡大部分畫別人，席勒不同，他經常畫他自己，將自己畫成悲傷、
焦慮、深度受驚，以及在性關係上認同自己或是他人。

席勒的焦慮不只在其素描與繪畫的敘述主題上廣泛表現出來，而且從風格
上也可明顯看出。與克林姆畫作及柯克西卡早期作品所表現的裝飾及優美線條不
同，席勒的成熟作品既是憂鬱又經常沒有鮮豔色彩，他畫中人物身體的不同部分
是分離的，手臂與腳痛苦地扭轉，好像他們就是夏考的歇斯底里病人。但夏考的
病人身體姿勢可能是潛意識造成的，席勒畫中人的姿勢則是在意識狀態中，藉著
手腳與身體擺放的位置來傳達內在情緒。他經常在鏡子前演練與分析不同姿勢，
他透過一種戲劇性幾乎是歇斯底里，但事實上已在繪畫前做好規劃的全身性姿
態，來表達自己的個性與內心衝突。

所以席勒的藝術並非純屬風格畫派，它本身就是怪誕的風格。佛洛伊德與
後來的跟隨者對這種將禁忌衝動化為行動的作法，稱之為「付諸行動」（acting
out），席勒是第一位使用「付諸行動」技法，來傳達他自身內心混亂、焦慮、
與性絕望的畫家。與德弗札克全力推動柯克西卡藝術的作法甚為相似，班納許
（Otto Benesch）也是席勒藝術一生的大力倡導者，班納許是德弗札克在維也納
藝術史學院的同事，也是世界上蒐藏素描與版畫最重要的維也納阿爾貝蒂娜博物
館（Albertina）館長。班納許家族則以藝術贊助方式來支持席勒，奧托的父親海
因里希・班納許（Heinrich Benesch）是席勒的贊助者，席勒因此在 1913 年畫了
一幅雙人肖像畫〈奧托與海因里希・班納許的雙人畫〉（*Double Portrait of Otto
and Heinrich Benesch*，圖 10-2）。

席勒在 1890 年出生於奧地利，靠近維也納與多瑙河畔的小鎮圖爾恩
（Tulln），他父親是德裔後代，在鐵路單位上班，是圖爾恩火車站站長，全家就
住在車站二樓。席勒家有七個小孩，其中三位流產，活下來的四位是三女一男，

▲ 圖 10-2 ｜席勒〈奧托與海因里希・班納許的雙人畫〉（*Double Portrait of Otto and Heinrich Benesch*，1913），帆布油畫。

三女名字為 Elvira、Melanie、與 Gertrude（或葛蒂〔Gerti〕），葛蒂最小，也是席勒最喜愛的姊妹。這對兄妹有非常特殊的關係，席勒在早期畫青少年性慾的畫作中，常喜歡用葛蒂當模特兒。

在 1904 年除夕，席勒十四歲時，他父親因梅毒末期死亡，在席勒性慾開始萌芽之時，親眼看到他父親因性行為疾病導致嚴重退化失憶與早期死亡，可能引發影響他一生生活與繪畫的部分焦慮及不安全感。更有甚之，可能導致他時時會將性行為與死亡及罪惡聯想在一起，也影響到作畫時對模特兒與自身的態度，總是以為兩者都處在精神崩潰的邊緣。

雖是一位窮學生，席勒卻擁有特殊的繪畫能力，因為這種天分，他得以在十六歲時進入維也納美術學院，是那時班上最年輕的學生。他開始精進自己已甚有水準的繪畫技巧，改進剛由羅丹[1]發展、克林姆繼之採用的「盲輪廓畫法」（blind contour drawing；直視模特兒將輪廓直接畫下，但不看畫紙的素描法），席勒直視模特兒，筆不離紙，可以很快用連續的一筆畫畫出圖形，而且從不修改或擦拭。

　　這種作畫的結果，馬上呈現出一種神經質且精確、高度突出的線條，與克林姆的感性、新藝術線條、或維也納傳統的小心翼翼，大有不同。席勒用這種新線條來捕捉模特兒與他自己的姿勢及運動，藉由輪廓線而非靠光線及陰影作特色表現。席勒終其一生都在使用這種技法，利用輪廓線的勾勒，來溝通豐富強烈的肢體語言。

　　1908 年席勒參加克林姆主辦的 1908 年維也納美術展，在那裡他第一次看到克林姆的畫與柯克西卡的早期版畫〈作夢少年〉。席勒深受克林姆繪畫的觸動，走訪克林姆畫室，克林姆則對席勒的才華印象深刻，資深畫家的支持增強了席勒對自己藝術表現的信心，就像克林姆影響了早期的柯克西卡，他現在正以相似的方式在影響席勒。

　　除了模仿克林姆的繪畫風格之外，席勒在生活風格上也奉資深藝術家為標竿，穿著像神父穿的長袍作畫，有一陣子他稱呼自己為「銀版克林姆」（Silver Klimt），其理由不只是因為他在作畫時用了真正的銀粉，也因為他視自己為大師的現代年輕版 [2]。在克林姆的影響下，席勒在隔年創作了多幅將二度空間圖形放在平坦背景上的畫作（圖 10-3、圖 10-4），正如克林姆的畫作一樣，平坦性得以讓觀看者注意到模特兒的內在世界（參見本書第 8 章與譯注 II 平坦性之說明）。

　　席勒在 1909 年的美術展中展示新畫作，包括他妹妹葛蒂（圖 10-3）與佩斯卡（Anton Peschka，後來娶了葛蒂，圖 10-4），以及一位維也納藝術學院同學馬斯曼（Hans Massmann）的畫像。葛蒂的人物畫特別優雅，她坐著，沒有面對觀看者，身著披肩，椅子則有毯子覆蓋，頗有典型的克林姆裝飾風格；佩斯卡的身體輪廓與葛蒂一樣，不著痕跡地融入他所坐的椅子，很像克林姆第一次畫〈亞黛夫人〉時使用的輪廓線。這些席勒的畫作仍有裝飾性細節，雖然並不多，仍可在葛蒂服裝上的花樣，以及佩斯卡身後背景有趣的含銀刷畫上看到。柯克西卡已學會不再使用克林姆所創的裝飾背景，改用簡化的方法；席勒在 1909 年開始簡化其背景，最後完全不再使用。其結果則是席勒畫作中的圖形主角，好像從畫布中跳出來一樣，有一種孤立的感覺。

　　席勒在 1910 年進入一個新境界，決絕地的離開克林姆，另創新的表現主義風格；剛開始還受到柯克西卡的影響，但很快找到自己的路。除了弄掉裝飾性之

▲ 圖 10-3 ｜ 席勒〈葛蒂・席勒〉（*Portrait of Gerti Schiele*，1909），帆布油畫。

▲ 圖 10-4 ｜ 席勒〈藝術家佩斯卡畫像〉（*Portrait of the Artist Anton Peschka*，1909），油、銀、金銅帆布畫。

外，席勒與克林姆拉開距離的方法，是讓自己成為探索心靈內在的畫中主角，所以克林姆沒畫過一張自畫像，但席勒卻畫了一系列自畫像，單是 1910 年與 1911 年就畫了近百幅。從這個層面來看，他的作品數量還超過林布蘭與貝克曼（Max Beckmann）──這兩位名家利用研究自己的一生，來了解人性的共相。

在探討每天生活表象底下的真相時，席勒與柯克西卡一樣，可以說是佛洛伊德與施尼茲勒的當代同行：他研究精神與心智的內在，相信想要了解別人的潛意識歷程，必須先了解自己的。席勒在素描與繪畫中一再強迫性地揭露自己，或與別人一齊展現，有時是截斷扭曲的四肢、有時是生殖器消失了、扭曲的肌肉、受折磨的骨頭、麻風的身體。他展現自己的身體，經常是裸露的，而且看起來處於飢餓、笨拙、扭曲、與困惑的狀態之下。他利用自己的各種姿勢與大量的身體扭曲來傳達人類情緒的全貌，如焦慮、顧慮、罪惡感、好奇心、與驚訝，這些情緒經常伴隨有熱情、狂喜、與悲劇。

所有席勒的自畫像都是照鏡子下的描繪，有時會在鏡子前做自慰的動作（圖

◀圖 10-5│席勒〈身著黑外套半裸自畫像〉（*Self-Portrait as Semi-Nude with Black Jacket*，1911），水粉、水彩、與鉛筆紙畫。

◀ 圖 10-6 ｜席勒〈跪姿自畫像〉（*Kneeling Self-Portrait*，1910），黑色粉筆與水粉紙畫。

▶ 圖 10-7 ｜席勒〈坐姿裸體自畫像〉（*Sitting Self-Portrait, Nude*，1910），油與不透明色彩帆布畫。

10-5、圖 10-6、圖 10-7）。畫自己的自慰在很多層次上是粗魯狂野的，當時維也納很多人認為男人自慰會導致發瘋。

但自畫像並非單純只是裸體展示，它們是想對自我作全面揭露、作自我分析，嘗試成為佛洛伊德《夢的解析》一書之圖畫版。哲學家與藝評家丹托（Arthur Danto）在一篇〈活色生香〉（Live Flesh）的論文中說：

> 色慾與圖形表徵從一有藝術就同時合併存在……但席勒將色慾弄成是他令人印象深刻作品的特色主題，卻是獨一無二的。席勒的畫就像是佛洛伊德所提主張——「人類的實質不外就是性」之圖解版。我的意思是，對席勒的觀點並無所謂藝術史式的闡釋。[3]

席勒的裸露全身肖像畫在西方藝術上，大部分是史無前例的。席勒將裸體畫帶到另一層次：他創造了一種新的自我刺激之色慾藝術，以顯露他自身潛意識的

性追求；他的圖像迫使觀看者去察覺藝術家身內強而有力的色慾與攻擊性趨勢。一直要到幾十年後，才有英國藝術家法蘭西斯‧培根、魯西安‧佛洛伊德、珍妮‧薩維爾（Jenny Saville）、與美國藝術家愛麗絲‧尼爾（Alice Neel），嘗試以自身裸體來傳達一種歷史與藝術訊息，用的就是過去席勒所做過的方式。

在這些作品中，席勒也引入一種新的圖像，將柯克西卡所強調的手與手臂擴延到全身。在大幅的裸體自畫像中，如〈跪姿自畫像〉（Kneeling Self-Portrait，圖 10-6）與〈坐姿裸體自畫像〉（Sitting Self-Portrait, Nude，圖 10-7），再也看不到有任何克林姆所留下來的影響痕跡。也許是受到梵谷或柯克西卡油畫的影響，席勒經常在 1910 年的肖像人物畫中，使用短而有信心的筆觸，將攻擊性具象化，將新藝術的夢境轉換為被壓迫的扭曲現實，也就是每天生活要面對的恐懼。觀看者無法逃避那種即將出現的不祥預兆的感覺。

席勒也使用誇張的解剖式扭曲，譬如結疤受苦的皮膚與蒼白陰森的色彩，來傳達極端的失望、錯亂的性慾，或者從內部開始的消頹。這種人性觀點，與佛洛伊德認為人是內在偏執與隱藏過往的複合體之想法，基本上是相符的。席勒可能是第一位從他自己的身體內部捕捉到困擾當代人類之焦慮的現代畫家，這種焦慮是從心理上害怕會被一股外界與內在感官刺激結合後嚴重擊倒的恐懼。

在建立自己的表現主義風格時，如藝術史家柯米尼所說，席勒在自己畫作中發展了一些藝術公式：將圖形孤立出來、與畫布中央軸線協同作圖形軸的額面（frontal）表現、強調放大粗糙的眼睛與手部並擴及全身，這些誇大特徵表現的總體效果，再度帶來焦慮的不安定感覺。除此之外，藝術史家卡勒（Jane Kallir）這樣說：「在席勒的素描與繪畫作品中，線條是統合的力量……變形得以完成：用情緒效應取代了裝飾效果……席勒解開了聲色與險惡的世界……」4

在他 1915 年的〈戴條紋臂章的自畫像〉（Self-Portrait with Striped Armlets）中，席勒將自己畫成社會不適應者、小丑、或像一位愚蠢的人（圖 10-8），直條紋的臂章讓人想起舞台上滑稽演員的標準服裝打扮，藝術家將自己的頭髮染成明亮的橘色，他寬大的眼睛暗示著瘋狂，細脖子之上是搖搖欲墜傾斜的頭部。在另一幅自畫像（圖 10-9）中，他焦慮表現的力道，透過在頭部輪廓線周圍塗上厚厚的白色月暈粉染而更加強化，這種畫法讓頭部更加孤立而得以與背景分離，同時又讓頭部

◀圖 10-8 ｜ 席勒〈戴條紋臂章
的自畫像〉（*Self-Portrait with
Striped Armlets*，1915），鉛筆
與鋪色紙畫。

▲圖 10-9 ｜ 席勒〈頭部自畫像〉
（*Self-Portrait, Head*，1910），
水、水粉、炭筆、與鉛筆紙畫。

看起來變大，更值得觀看者重視。更有甚之，席勒在他的眼睛上方留了很大空間，
有一個巨大前額頭部與深深皺起的眉頭。這幅自畫像可能是席勒想重現克林姆在
〈猶帝絲〉（圖 8-22）中所畫，被砍頭的巴比倫—亞述軍隊將軍荷羅斐納，但這一
次的受害者是他自己：他將自己的頭部放在畫布上方，強調他的身體不見了。

　　席勒「會說話的手」與柯克西卡的畫風有很大的不同（圖 10-6、圖 10-7、圖 10-
8），它們是誇大的、具戲劇性、抽搐的，往外伸展的手指很像被砍下的樹枝，或
是歇斯底里病人的手。柯米尼描述了席勒在其畫中一再重複的，有關秘密姿勢的
實驗，包括將大幅拉長的右手手指放到右眼下，將下眼瞼拉下以現出白眼，他也
用了許多不同方式畫頭部。柯米尼面對這些自畫像問說：「為何席勒的作品在他
這個時代中弄得這麼強烈？他如何以他自己當為畫中人，來領導出一種新式藝術
語彙的流行？」她自問自答：

◀圖 10-10｜席勒〈尖叫自畫像〉（*Self-Portrait Screaming*，繪畫日期未知）。

▲圖 10-11｜梅瑟施密特（Franz Xaver Messerschmidt）〈打呵欠的人〉（*The Yawner*，1770 年之後），鉛雕頭像。

有很多外在與內在的解釋方式，其中之一是在時代轉換之際的維也納，流行對自我的關切……與佛洛伊德一樣，住在同一個城市，在同一個環境走動，接受同樣的刺激，席勒參與了這股著迷於精神現象的總體氛圍。席勒的自畫像，還有柯克西卡的，直覺地處理了那些佛洛伊德花了很大心思作科學鑑定與分析的，有關性與性格的各個面向。[5]

從風格上來看，自畫像有很多來自與生物學有關的影響。第一個影響來自夏考的歇斯底里病人圖片，他們的手與手臂可以做出很多異常與扭曲的擺放方式，這些病人的圖片是如此的流行，因此沙普提埃醫院在 1888 年到 1918 年間出版的雙月刊，比較少聚焦在歇斯底里，而將重點放在神經疾病，如巨指症（macrodactyly，其中一隻手指變粗大的畸形現象）、嬰孩巨大症（infantile

gigantism），與引起身體變形扭曲的各種肌肉疾病（myopathies）。除此之外，席勒應該見過維也納下美景宮美術館，梅瑟施密特在 1780 年代所雕、表現多種戲劇性心理狀態的系列性特色頭部展示（見本書第 11 章，圖 10-11*）。席勒也被認為受到他朋友歐森（Erwin Osen）的影響，歐森在維也納近郊一間叫作史泰因霍夫（Steinhof）的精神醫院研究受到困擾的病人表情，席勒參考他們的表情用到畫作之中。葛拉夫（Erwin von Graff）是一位在羅基坦斯基傳統下受過病理解剖學訓練的醫生，他提供一些觀點給席勒，並同意讓他畫醫院的病人。這些病人生病與身體扭曲的影像，可能都銘印在席勒心中，日後在他的畫作中一再出現。

　　但對席勒最大的影響，可能是來自他自己擔驚受怕的心理狀態，小時看到父親逐漸加劇的精神病癥狀，可能讓他受到極大驚恐，在心中有揮之不去的幽靈，擔心有一天也會走上瘋狂這條路。

　　1911 年時席勒二十一歲，碰到一位十七歲紅頭髮的女生諾伊齊爾（Valerie Neuzil），她叫自己是「瓦莉」（Wally），以前當模特兒，可能是克林姆的小情人，她之後成為席勒的模特兒與情人。在瓦莉的影響下，席勒更了解女性性慾的範疇，也讓他能聚焦在青春期的性慾之上。席勒著迷於青少年的性慾樣態，他要青春期年紀的模特兒在扮演性姿勢時，仿他的樣子擺在適當位置，在這一點上可以說是由席勒的表現主義所創出來的。在西方藝術中，雖然由高更、孟克、與柯克西卡所倡導的青少年女性性慾畫風，即將在德國表現主義畫家中成為平常事，但他們以及柯克西卡都不曾像席勒，對青春期性慾畫過那種直白與困擾式的探索。

　　與過去早期藝術家不同的是，席勒有些畫作清楚地畫出生殖器與性行為。如在 1918 年〈彎頭的蹲臥裸女〉（*Crouching Female Nude with Bent Head*，圖 10-12）畫中，女孩深深彎頭，臉上是惘悵的憂鬱表情，席勒藉此傳達一位女孩的內心感覺，長長鬆鬆的捲髮披向臉龐，好像在祈求保護與安全感。在一些畫作中，如 1915 年的〈做愛〉（*Love Making*，圖 10-13），性慾、色慾、對世界倦怠、衰竭、與恐懼混合後，表達的是性愛與焦慮之不可分割性。席勒畫作中的裸體，投射出來的可能是藝術家本身的感覺，經常都是嚴肅、沒笑容、與驚恐的表情，看起來

＊ 譯注：原書在正文中漏列「圖 10-10」之說明，宜放在此與「圖 10-11」作一比較，以明其相互影響。

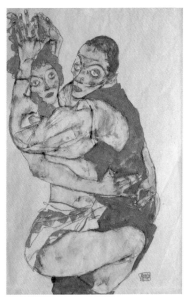

▲ 圖 10-12 │ 席勒〈彎頭的蹲臥裸女〉（*Crouching Female Nude with Bent Head*，1918），黑色粉筆、水彩、與塗料漆紙畫。

▶ 圖 10-13 │ 席勒〈做愛〉（*Love Making*，1915），鉛筆與水粉紙畫。

就像是克林姆所繪優雅、放鬆、放縱淑女的表現主義漫畫版。

　　席勒的第一位模特兒是他妹妹葛蒂，她剛開始以裸體擺姿勢時很不自在。席勒找小孩與少年人當模特兒，是因為那時沒錢請成年模特兒，另外則是因他年紀還輕，與年輕的模特兒一齊工作會讓他自在一點。在席勒早期畫作中的幾位模特兒，年紀還比他年輕幾歲，她們仍潛藏的性慾對應到他自己被喚醒的感覺，也表示了他嘗試想解答青少年時期長久以來對性慾的諸多未解問題。

　　1912 年，警方懷疑席勒挾持性侵一位少女，因此強行進入他在維也納城外約二十哩紐倫巴赫（Neulengbach）小鎮的畫室搜查。一般認為席勒不可能會與任何一位小女孩有性關係，因為在她們當模特兒擺姿勢的時候，瓦莉都在旁邊。毫無疑問的是，席勒經常找一般中等家庭的女孩來當裸體模特兒，但並未徵得她們父母的同意。確實有一位少女愛上他，夜裡來到畫室不願意離開，瓦莉幫忙將這位女孩帶回她家，這位女孩父親控告席勒挾持強暴他女兒，席勒被捕後被判不道德，法庭判定這些素描係色情畫作，關他二十四天，法官處他罰鍰並在庭上焚毀一張從畫室沒收的素描。

　　與瓦莉相處兩年後，他們回到維也納，席勒在那裡碰到兩位哈慕絲姊妹

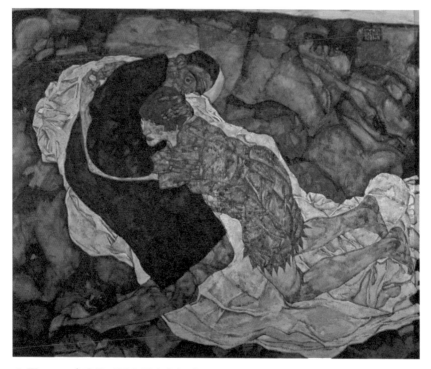

▲ 圖 10-14 │ 席勒〈死亡與少女〉（*Death and the Maiden*，1915），帆布油畫。

（Adele and Edith Harms），她們與席勒年紀相當，教育良好，來自相似的社會階層，她們搬進他所住房子的對面街上，席勒請瓦莉幫忙向她們說項以謀一見，有一陣子他對姊妹兩人都有意思，但 1915 年他與妹妹艾迪絲（Edith）相戀而且計劃結婚。

艾迪絲的最後通牒是結婚可以，但必須與瓦莉分手，席勒畫了一幅感人的雙人肖像畫〈死亡與少女〉（*Death and the Maiden*，圖 10-14），與瓦莉告別。從上往下來看這張畫，瓦莉與席勒躺在鋪有白被單的床上，席勒清楚可見穿著神父式的袍子，安慰著瓦莉，瓦莉則抱著他，她的臉倚偎在他的胸膛上，穿著一件過去席勒幫她畫過的蕾絲邊內衣。皺皺亂亂的白被單掉到地上，表示他們剛做過愛。雖然他們在性交後躺著抱在一起，他們的眼神事實上都越過對方望向空間，好像席勒已心在別處。畫中的席勒看起來像是死亡使者，像劫後餘生一般看著即將失去的女人，一位過去在他一生中的艱難時刻幫助他，而且有過親密與意義深厚關

係的女人。他結束這段關係，可能不只因為是艾迪絲的最後通牒，也是他自己的選擇。瓦莉來自較低的社會階層，性關係混亂，現在的席勒自我期許多容納一些世俗價值，希望透過與艾迪絲結婚，將過去的這部分拋向腦後。

〈死亡與少女〉經常被拿來跟柯克西卡描述他與艾瑪波濤洶湧關係的〈風中的未婚妻〉作比較，其實這兩幅有極大不同，兩位畫家主角在畫中都是焦慮的，但在〈風中的未婚妻〉中艾瑪平靜地睡著了，在〈死亡與少女〉中，瓦莉相對於席勒，正經歷著孤立與絕望，她有被放棄的感覺，他則覺得欠缺成就感。在席勒的世界中，沒有人是可以安全過日子的。

席勒在他人生早期中，掙扎著是否應該維持當為一位男人的形象，這種衝突表現在很多雙人肖像畫中，他將自己畫成分身（doppelgänger）或者分身行者（double walker）。「分身」是德國浪漫時期文學的一個流行主題，指的是一個人的鬼魂成分，那個人做什麼，他就跟著做，雖然分身能夠以保護者或想像中的陪伴者之形式出現，不過分身通常是當為死亡的先行者。在民間習俗中，分身是自我的魅影，它沒有影子，照鏡子看不到影像。席勒在其雙人肖像畫中使用分身，就是建立在這兩種意義之上的，在其 1911 年〈死亡與男人〉（自我先見者 II，

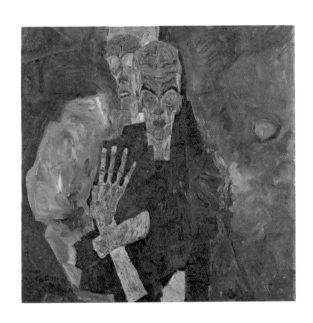

◀ 圖 10-15｜席勒〈死亡與男人〉（自我先見者 II，*Death and Man [Self-Seers II]*，1911），帆布油畫。

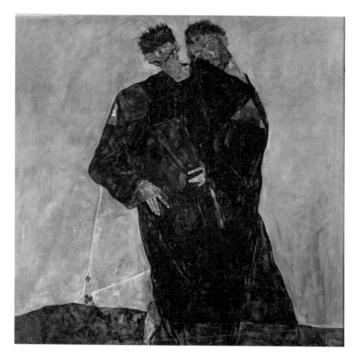

▲ 圖 10-16 ｜ 席勒〈隱士們〉（*Hermits [Egon Schiele and Gustav Klimt]*，1912），帆布油畫。

Death and Man [Self-Seers II]）畫中（ 圖 10-15 ），席勒將看起來是他自己或他父親的臉，與像骨架圖形、站在後頭的死亡融合起來，就像很多席勒的畫作，這個影像令人害怕，也饒有興味。

　　藝術家在一年後畫了另一幅雙人肖像畫〈隱士們〉（*Hermits [Egon Schiele and Gustav Klimt]*， 圖 10-16 ），重拾對父親的關切，畫中有他與克林姆，可能是受到柯克西卡版畫〈作夢少年〉中，柯克西卡與克林姆一齊出現影像的影響，席勒有這幅版畫的複本。在柯克西卡的彩色版畫中，年輕藝術家靠在他的導師克林姆身上以求支撐，但在席勒的肖像畫中，席勒的藝術父親克林姆則是靠在他身上以求支撐。1912 年的克林姆仍在其生涯巔峰，是維也納藝術世界的主要力量，但在這幅畫中，克林姆好像只是掛在那邊，不只是靠在席勒身上，似也在表現克林姆的人生結局，事實上，大而空的眼睛好像在暗示克林姆是一位盲人。席勒的雙人肖像畫，可能充分反映了藝術家潛意識的伊底帕斯渴望，想要終結他想像中的

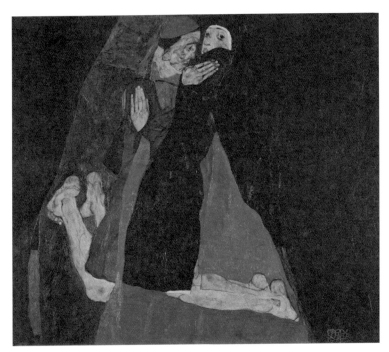

▲ 圖 10-17 ｜席勒〈紅衣主教與修女（撫抱）〉（*Cardinal and Nun [The Caress]*，1912），帆布油畫。

對手克林姆，而且取代他成為維也納頂尖的藝術家。

　　然而，席勒並非沒有幽默感的人，也許他最為人所知的諷刺性幽默是那幅〈紅衣主教與修女（撫抱）〉（*Cardinal and Nun [The Caress]*，圖 10-17），它是克林姆名畫〈吻〉（圖 10-18）的滑稽模仿版。席勒畫中的神父對修女的禁忌之吻，其實畫起來是有相當諷刺性的，因為瓦莉在畫中擺出修女的姿態。其實席勒是非常尊敬欣賞克林姆的，就像卡勒所說的，影響席勒風格最多的藝術家就是克林姆，這一點不只展現在席勒早期的畫作中（圖 10-3、圖 10-4），也可在其後期的畫作中看到（圖 8-1），在這幅素描中他用克林姆的方式，來速寫女性享受性慾的樣態。

　　克林姆在 1918 年 2 月 6 日過世，席勒聽到他的死訊後就到殯儀館去畫他的臉，當為最後的禮讚。之後九個月，席勒第一次得以完全不在克林姆的陰影下工作，這時克林姆已過世，柯克西卡仍住在柏林，席勒成為維也納最重要的畫家，他的畫作行情高漲，收入暴增。

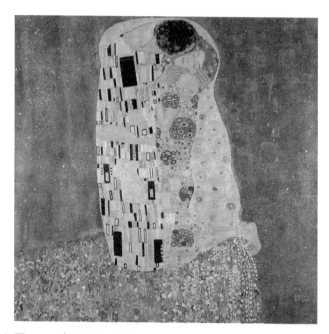

▲ 圖 10-18 ｜克林姆〈吻〉（*The Kiss*，1907-1908），帆布油畫。

席勒忽然在 1918 年 10 月 31 日死於肺炎，就在他妻子因同樣疾病死後的第三天。他們罹患的致命性肺炎，都是來自橫掃歐洲的西班牙流感所產生之併發症。

席勒的死亡宣告了維也納表現主義時代的結束，這是一個可以踏出第一步、科學與藝術極有潛力作對話的時代，維也納 1900 的五位巨人可以將他們在精神分析、文學、與藝術上所作影響深遠的成就，直接或間接地追溯到羅基坦斯基的科學影響，他主張事物的外表是虛妄的，為了求真，我們必須深深走到裡面去。然而他們五人沒有一個人走出下一步，佛洛伊德深受藝術影響，相信藝術終將穿透觀看者的潛意識心靈，但他卻不能從生活中看出關聯，因為他所說的這種藝術活生生就在他眼前。所以維也納 1900 並沒有將生物科學或者佛洛伊德的動力心理學，與藝術作出有意義的連接。更有甚之，維也納 1900 並沒有發展出觀看者如何對藝術作反應的認知心理學，或者對潛意識情緒與觀看者對藝術作品中情緒內容的反應之生物學了解。但是諸如此類的心理與生物學觀點即將發生，從 1930 年的維也納開始，以迄今日。

原注

1. Jane Kallir, *Egon Schiele: The Complete Works* (New York: Harry N. Abrams, 1998), 44.
2. Alessandra Comini, *Egon Schiele's Portraits* (Berkeley: University of California Press, 1974), 32.
3. Arthur C. Danto, "Live Flesh," *The Nation*, January 23, 2006.
4. Kallir, *Egon Schiele*, 65-68.
5. Comini, *Egon Schiele's Portraits*, 50-51.

Part 2

視知覺的認知心理學
與藝術的情感反應

第 11 章
發現觀看者的角色

　　佛洛伊德、施尼茲勒、克林姆、柯克西卡、與席勒針對潛意識本能的不同面向，進行了一場心理與藝術的交會與聚焦，衍生出好幾個問題：這些位先行者是否體會到他們各自走在平行線上？若是知道，則施尼茲勒與佛洛伊德是否嘗試展開對話？有無任何嘗試去連接心理與藝術走向，以便進一步去了解潛意識的驅動力量？

　　事實上，畫家們確有互動，就像佛洛伊德與施尼茲勒所做的一樣，奧地利現代主義之父克林姆強力地支持而且影響了柯克西卡與席勒。兩位年輕藝術家敬仰克林姆，雖然他們日後脫離了克林姆的影響，且發展出自己獨特的表現主義風格。席勒認定克林姆是現代主義畫派的創建者，自己則在此畫風中成長。雖然席勒從未承認過，但他也受到早期柯克西卡的影響，柯克西卡是第一位真正的維也納表現主義畫家。

　　佛洛伊德與施尼茲勒跟藝術家的關係，還有藝術家與他們的關係，最多是單方向的。他們兩人並未能體會藝術家作品的價值，亦未能辨認出來藝術家們也在關心探索潛意識問題。換個角度講，藝術家們不知道也未被他們兩人的研究工作所影響這件事，也是難以理解的。施尼茲勒與霍夫曼斯塔兩人是當時奧地利最重要的作家，佛洛伊德則在出版《夢的解析》之後，聲名鵲起，成為維也納的主要文化力量。柯克西卡的想法與佛洛伊德非常類似——雖然他自己認為是獨立發展出來的，與佛洛伊德無關。柯克西卡閱讀廣泛，學識淵博，他的早期支持者克勞斯與魯斯，是對施尼茲勒與佛洛伊德研究工作深有了解的知識分子，克林姆則對生物與醫學有深厚興趣。

　　在上述所提五人之中，只有佛洛伊德嘗試連接藝術與科學。他寫了兩篇重要

論文，是有關兩位他所景仰的文藝復興時期藝術家之創造歷程，也就是達文西與米開朗基羅。但佛洛伊德並未討論觀看者與藝術作品之間的知覺心理學問題，而是聚焦在藝術家本身的心理學問題。

佛洛伊德在其 1910 年寫成的〈達文西及其童年回憶〉（Leonardo da Vinci and a Memory of His Childhood）一文中，利用達文西留下來的筆記本及其童年回憶，分析達文西的生活及其作品演進。達文西是一位私生子，從小與其未婚嫁的母親住在一起。佛洛伊德作了如下推想：達文西母親是一位典型過獨身生活的不滿足母親，她熱情地吻自己的小孩，寵愛他，從他身上找到不尋常的親密之愛；該類行為導致達文西對他母親長久的依戀，也使小孩的性慾難以成熟發展。佛洛伊德認為就是該一成長方式，致使達文西成為同性戀傾向者。佛洛伊德從達文西童年回憶中有關嘴唇的感官經驗，以及達文西後來與男學生所涉及的深入感情兩項資料中，一一標舉出上述所提的相關趨勢。

在分析達文西作品的發展時，佛洛伊德聚焦在達文西從早期對繪畫的興趣，轉移到科學這件事上。佛洛伊德解釋這種轉移，代表的是達文西想逃離自己在情感上的投入，轉而到不講人性的科學中尋找安身立命之處。佛洛伊德將該一轉變，歸因於達文西潛意識心理衝突的發展軌跡，也就是想要背棄逃離他自己的同性性慾本質。

佛洛伊德將達文西早期的藝術作品與晚期的科學作品，當作臨床症狀對待，他分析相當有限的達文西傳記資料，自信滿滿地以為可藉此直通達文西內心。但在達文西不能提供精神分析場景下的自由聯想資料時，佛洛伊德其實無法去測試或評估他所作之夢的解析，或任何有關的結論。夏比羅（Meyer Schapiro）另指出，佛洛伊德對藝術史與達文西的專業所知有限，因此無法避免一些錯誤解析，以致難以寫出一篇有意義的藝術史論文。最後，佛洛伊德也未能處理在科學與藝術對話中，極為關鍵的課題：觀看者對藝術的反應本質為何？

佛洛伊德對藝術的寫作相當有趣，也有參考價值，但不能說代表了他的最佳思維。雖然這類論文有諸多缺陷，但在歷史上有其重要地位，因為這些著作是史上第一次啟動的精神分析與藝術之間的對話嘗試。

部分是受到佛洛伊德作品的影響，維也納藝術史學院的三位成員，帶動了心理學與藝術史對話的第一步，他們是：黎戈爾（在第 8 章已提到過），還有兩位

�'圖 11-1｜阿洛伊斯‧黎戈爾（Alois Riegl，1858-1905）。黎戈爾是藝術史家與維也納藝術史學院成員，他將心理學與社會學元素整合入藝術史，協助建立起一支具有自主充分性的學術流派。黎戈爾相信藝術風格與美學判斷，歷史上係依賴在文化價值與規範的變化上，而且是因之而產生。該一觀念開啟了對藝術的嶄新了解，將其視為是一種主動與涉入的文化評論，這是克里斯、貢布里希、與其他維也納藝術史學院成員，所共同認可的主題。

年輕學生克里斯與貢布里希。他們三人一齊工作又有相當獨立性，共同聚焦在觀看者對藝術作品的反應，因此立下了一個良好基礎，讓一種總體與認知性質的藝術心理學得以出現，比佛洛伊德所提出的對話更為深入、更為嚴謹，日後並得以成為催生「美學生物學」（biology of aesthetics）的基礎。

黎戈爾是第一位將科學思想系統性地應用到藝術評論的藝術史家（圖 11-1）。他及其維也納藝術史學院同事，尤其是威克霍夫，一齊努力在心理學與社會學的基礎上，將藝術史建構成一個科學領域，因而得以在 19 世紀末期享有國際聲名。

除此之外，黎戈爾嚴謹的分析方式，使得藝術作品的跨代比較成為可能，因之得以找出共通原則出來。在此過程中，黎戈爾與威克霍夫重建了藝術史上過去被忽略的轉折期，並標舉其重要性。早期藝術史家認為羅馬後期與基督教早期的藝術遠不如希臘藝術，但威克霍夫卻主張這些時代的藝術作品具有高度原創性。雖然承認羅馬藝術傳承自希臘藝術，但他也指出羅馬藝術家在因應新的文化價值時，於第 2 及第 3 世紀發展出一種「迷幻風格」（illusionist style），該風格消失之後，一直要等到 17 世紀才再度出現。威克霍夫也指出早期基督教藝術，具有一種獨特的敘事風格。

黎戈爾、威克霍夫、與維也納藝術史學院的同仁，認為在藝術史中，就像政治歷史，真正重要的事情如修斯克所說「在神的眼下，所有的時代都是平等

的」[1]。黎戈爾主張，為了深入體會每個文化階段的獨特性，需要了解每個時代在藝術上的意圖與目的，如此可讓我們不只看到進步或退卻，而能不再受限於簡單先入為主的美學標準，去觀察到無窮盡的轉變。透過這種方式，威克霍夫與黎戈爾及他們的同事，將藝術史的思考焦點逐漸從特定繪畫內容與意義，成功轉移到對作品結構更寬廣的關切，以及主導藝術風格發展的歷史及美學原理。

美國藝術史家夏比羅在 1936 年提醒大家，注意維也納藝術史學院的努力。他說：「他們持續追求藝術的新形式，隨時準備將當代科學哲學與心理學上的發現納入藝術史中。令人遺憾的是，美國藝術史著作很少納入心理學、哲學、與民族學上的進展。」[2] 從這個角度看，我們能夠體會為何黎戈爾及其在維也納藝術史學院的同仁，包括年輕的德弗札克與奧托‧班納許，能夠領先站到衍生自維也納 1900 的新藝術浪頭上。

黎戈爾研究 17 世紀一群荷蘭畫家畫作，如哈爾斯的〈聖喬治保護商會軍官們的宴會〉，以及雅可布斯（Dirck Jacobsz）的〈公民警衛隊〉（*Civic Guards*，圖 8-11、圖 11-2），他發現到藝術的一個新心理面向，也就是說：沒有觀看者的知覺與情感涉入時，藝術是不完全的。觀看者不只與藝術家合作將畫布上二度空間的外形，轉化為視覺世界的三度空間；觀看者也會就其在畫布上所看到的，以個人化的方式予以詮釋，並對圖形賦以意義。黎戈爾稱此現象為「觀看者的涉入」，貢布里希後來又加以演繹並稱之為「觀看者的參與」。

「沒有觀看者直接參與的藝術，難謂之為藝術」這種觀念，由下一代維也納

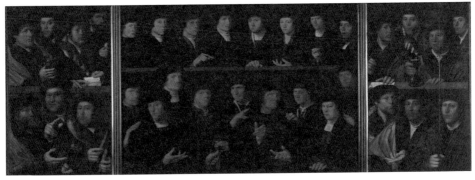

▲ 圖 11-2｜雅可布斯（Dirck Jacobsz）〈公民警衛隊〉（*Civic Guards*，1529），平面木板油畫。

的藝術史家克里斯與貢布里希予以發揚光大。他們以黎戈爾與當代心理學的概念為基礎，設計出一種得以了解視知覺與情緒反應之奧秘的新嘗試，並將之應用在藝術評論上。格式塔心理學家安海姆（Rudolf Arnheim）在事過多年後，這樣描述該一劇烈的轉變：

> 轉向心理學之後，藝術理論開始考量物理世界及其表象之間的差距，最終則探討在自然界所見與在藝術介質中所記錄的進一步差異——看到什麼，會依誰在看以及誰教他去看而定[3]。

克里斯將一獨特觀點帶入藝術評論之中。1922 年他從維也納大學拿到藝術史博士學位，並與威克霍夫的兩位學生德弗札克及施洛瑟（Julius von Schlosser）一齊研究。受到他未來太太瑪麗安・李（Marianne Rie，佛洛伊德朋友奧斯卡・李〔Oskar Rie〕的女兒）的影響，克里斯開始對精神分析感到興趣，1925 年接受精神分析訓練，並在三年後成為開業精神分析師。克里斯與佛洛伊德相遇於 1924 年，佛洛伊德要求克里斯以藝術史家的角色，評論其在 1896 年以來所收藏的古代器物。佛洛伊德體會到克里斯應能在藝術史與精神分析上，各作出關鍵性的貢獻，因此鼓勵他同時當藝術館館長與精神分析師，克里斯確實也在這樣做，一直到 1938 年他被迫逃離維也納為止。克里斯在 1930 年代曾研究梅瑟施密特銅雕頭像與廣義的表現主義，以了解其中所表達之情緒的誇張與知覺。克里斯在 1927 年出任維也納藝術史博物館雕塑與應用藝術部門主管，1928 年成為維也納精神分析學會（Vienna Psychoanalytic Society）會員，他利用對藝術史與精神分析的綜合觀點，帶動藝術研究的新方向。

1932 年，佛洛伊德邀克里斯與他一齊編輯《Imago》，這是一本佛洛伊德創建的刊物，旨在橋接不同文化差距，如藉由精神分析的觀點來連接藝術與心理學。克里斯開始轉移重點，從佛洛伊德式強調藝術家心理傳記的精神分析藝術評論，轉向以藝術家與觀看者知覺歷程為主的實徵性探討。克里斯對視知覺模糊曖昧性（ambiguity）的研究，進一步闡揚了黎戈爾所主張的「觀看者完成了一件藝術作品」之想法。

克里斯主張當一位藝術家從其自身生活經驗與衝突出發，創作出一件強而有力的意象時，該一意象是有內在模糊性的。意象中的模糊性在觀看者的認定上，引發了具意識性與潛意識兩種歷程，觀看者依其自身經驗與衝突，對該意象作出情感性與同理性的反應。所以，就像藝術家創造了藝術作品，觀看者藉著對該作品內在曖昧性之反應，重建了該一作品。觀看者的貢獻程度，取決於藝術作品模糊曖昧的程度。

談到曖昧性時，克里斯引用了文學批評家燕普蓀（William Empson）在 1930 年提出的觀念，也就是說，曖昧性存在於當「對一件藝術品在並非嚴重錯誤解讀下，仍能採行不同觀點時」[4]。燕普蓀的引申義是，曖昧性容許觀看者得以閱讀存在於藝術家內心中的美學選擇或衝突。另一方面，克里斯則主張曖昧性得以讓藝術家將其內心的衝突與複雜的感覺，傳遞到觀看者的大腦。

克里斯也熟悉瑞士德裔藝術史家沃林傑（Wilhelm Worringer）的 1908 年論文〈抽象與同理心：風格心理學析論〉（Abstraction and Empathy: A Contribution to the Psychology of Style）。強烈受到黎戈爾的影響，沃林傑主張觀看者須有兩種敏感度：一為同理心，能讓觀看者在畫作中先挪開自己而專注於畫中主題之上；另一為抽象化，能讓觀看者得以從日常生活世界的複雜性中抽身，而在畫作中追尋形狀與色彩的象徵性語言。

德弗札克一向認為文藝復興時期特異的風格畫家（mannerist）所常用的拉長表現（如拉長脖子）與扭曲的透視，是奧地利表現主義的前身。克里斯與德弗札克共同研究時，開始注意到藝術家如何利用扭曲，來傳達他們深入繪畫對象內心後的直覺；克里斯也開始想了解觀看者如何針對畫家的扭曲表現作反應。受到一位格式塔心理學家、維也納大學心理系主任布勒（Karl Bühler）的影響，克里斯開始對臉部表情的科學分析產生興趣。這些興趣促使克里斯首次嘗試結合他在藝術史上的訓練，以及他在精神分析上的直覺。他在 1932 年與 1933 年出版兩篇研究，分析梅瑟施密特在 1780 年代系列頭部雕塑的臉部誇張表情。梅瑟施密特是一位極富才氣的人像雕塑家，他的作品曾在維也納 1900 的下美景宮美術館（Lower Belvedere Museum）作過專題展出，柯克西卡與席勒在參與表現主義的突破過程中，很可能有來自他的重大影響。

在 1760 年才二十四歲的梅瑟施密特，已是維也納宮廷享有盛名的藝術家。他受邀雕塑泰瑞莎皇后與其他要人的銅製半身像，在這些早期的人像作品中，梅瑟施密特強調在其具有特色的巴洛克風格中，要表現出貴族風與大格局的亮麗外表。1765 年出訪羅馬，畫風開始沿著比較古典的路線演化，回到維也納後，他採取了較不華麗的畫風，以織物裝飾，用更簡單與直接的方式展現頭部，不再美化臉部。他曾在梅斯美（Franz Anton Mesmer）家中待過一陣子，梅斯美醫生發展出一種治療心理異常的催眠術，也啟發了梅瑟施密特日後對人類心智與心靈的興趣。

梅瑟施密特在維也納帝國學院（Imperial Academy of Vienna）擔任雕塑的助理教授，極受尊敬且有成就，大家都認為在現任雕塑主任過世後就是由他來擔當了。但是當那一刻來臨時，梅瑟施密特並未被升任，事實上他也失去了教職，做出這一決定的原因，可能是他尚未能從三年前罹患的某種精神疾病恢復過來之故，後來被認為是一種妄想型的精神分裂症（現在稱為「思覺失調症」）。該一決定深深刺傷了梅瑟施密特，他在 1775 年離開維也納，1777 年定居在普雷斯堡（Pressburg，現在的斯洛伐克首都布拉提斯拉瓦〔Bratislava〕），在那裡他專心一致創作出超過六十個性格頭部銅雕，他藉著觀察鏡中自己的臉部表情來構圖，以描繪自己與別人的心情。這些獨特非凡的頭部雕塑，帶有戲劇性、扭曲，有時展露高尚的不同表情，彰顯出非常不同的情緒狀態（圖 11-3、圖 11-4）。

梅瑟施密特的頭部雕像深深吸引了克里斯，這些作品讓克里斯了解到縱使受苦於妄想症狀，仍可產出令人驚訝的大量作品。很明顯的，梅瑟施密特的內心衝突並未阻礙他的想像力，事實上這些在發病時創作的性格頭雕，甚至比他以前的優秀作品更具原創性。更有甚者，這些頭部作品雕工精美，顯示梅瑟施密特的偉大技巧並未因病受損。

克里斯看到了這些頭部雕塑所表達出來的情緒後，認為它們馬上與觀看者建立了觸接，而且也傳達了有關創作者精神病癥狀的有意識與潛意識訊息，包括創作者妄想與幻覺這類壓抑不住的經驗。克里斯驚訝地發現，最戲劇化、最誇張的頭部雕塑，也是最進步的風格，至於不誇張的頭部則是最平凡不過了。該一觀察強化了他的信念，認為滑稽可笑的卡通式構圖具有不凡的威力，可以傳達情緒與影響大腦的知覺及同理心歷程。

◀ 圖 11-3 │ 梅瑟施密特（Franz Xaver Messerschmidt）〈打呵欠的人〉（*The Yawner*，1770 年後），鉛雕頭像。

▶ 圖 11-4 │ 梅瑟施密特〈狡猾的反派角色〉（*Arch-Villain*，1770 年後），錫鉛合金。

　　在克里斯發表梅瑟施密特研究之後，又過了八十年，石溪紐約州立大學（SUNY at Stony Brook）的藝術史與藝術哲學教授顧斯比（Donald Kuspit），在 2010 年《藝網》（*Artnet*）雜誌上刊登一篇評論與回顧梅瑟施密特的文章，名為〈小小瘋狂病走了一長段創造路〉（A Little Madness Goes a Long Creative Way）。顧斯比引用了克里斯的重要觀念，並將梅瑟施密特的作品放在 21 世紀的脈絡下作一觀照，顧斯比說：

　　　　梅瑟施密特的瘋狂證明有奇特的解放力量。離開都會型的維也納回到家鄉後，他開始創作屬於他自己的藝術，一種與他一樣瘋狂的藝術，雕塑自己的瘋臉，他找到了真我。他的惡魔現在成為他的繆思，透過展現它們作出最有創意的作品。他必須這樣做，因為這些惡魔從不會在他的鏡子中消失，梅瑟施密特從瘋病中獲得樂趣，這是一種在痛苦之中否定自己，並藉此推向藝術的社會高度時所獲得的樂趣。[5]

在強調觀看者的自我創新層面時,克里斯不只提出藝術家與觀看者之間的共同創意成分,也隱約地認定藝術家與科學家之間在創意上的共同面向。就像柯克西卡,克里斯體會到人物繪圖走的是現實模式路線,就像科學在進行探討與發現時所走的歷程一樣,先不管這種科學是認知心理學或生物學。貢布里希後來稱這種探討歷程為「透過藝術的視覺發現」(visual discovery through art)。[6]

1931 年克里斯剛開始作有關梅瑟施密特的研究,就在這時他遇到了貢布里希,貢布里希那時剛拿到藝術史博士學位,後來即將成為 20 世紀最具影響力的藝術史家之一。在他們開始互動之時,克里斯承襲自黎戈爾的基本認定是,藝術史家對藝術的深層結構了解太少,以致無法獲得任何有效的結論,他強烈鼓勵貢布里希將心理學思考帶入其工作中。貢布里希開始對克里斯的研究取向深感興趣,而且在日後不斷強調克里斯比任何其他人更能為他指出應朝知覺心理學方向發展,貢布里希在他多產的專業生涯中,確實貢獻了大部分心力在這個領域上。貢布里希後來擔任倫敦大學藝術史教授,出版劃時代巨著《藝術的故事》(*The Story of Art*,1950)與《藝術與錯覺》(*Art and Illusion: A Study in the Psychology of Pictorial Representation*,1960),在《藝術與錯覺》一書中,他探討知覺心理學及其對藝術闡釋之影響。貢布里希是第一代先驅藝術史家的一員,首度將格式塔心理學與知覺的認知心理學,應用到針對藝術的了解上。

克里斯請貢布里希合寫一本有關漫畫心理學與歷史的專書,克里斯視之為一系列解讀臉部表情的實驗[7]。他也要求貢布里希協助 1936 年的策展,主題是 19 世紀版畫家、畫家、與雕刻家杜米埃(Honoré Daumier)的漫畫作品。

由於他們的合作,克里斯與貢布里希開始觀察到表現主義的繪畫,是一種對現行常規性描繪臉部與身體方法的反叛。該一新式風格的產生係來自兩種傳統的融合,一是所謂的「精緻藝術」(high art),來自文藝復興時期的特異風格繪畫傳統(mannerism);另一則來自「漫畫」(caricature),這是 16 世紀末期由特異風格畫家卡拉齊(Agostino Carracci)所帶出來的,採用扭曲與誇張方式來強調個別的特徵(圖 11-5),羅馬建築師與雕刻家貝爾尼尼(Gian Bernini)在稍後則把漫畫推上高峰。貢布里希與克里斯在他們合著的《漫畫》(*Caricature*)一書中這樣描述:

▶ 圖 11-5｜卡拉齊（Agostino Carracci，1557-1602）〈拉巴丁與史碧拉夫妻檔漫畫〉（*Caricature of Rabbatin de Griffi and His Wife Spilla Pomina*），鉛筆與墨水筆素描。

　　貝爾尼尼的繪畫並非聚焦在身體特徵的變化，而只放在臉部以及臉部表情的統一。貝爾尼尼並非單獨挑出特定的身體特徵予以誇張化，他注重的是整體而非部分，他傳達的是當我們想回憶某人時已儲存在心的影像，亦即臉部已經整合好的表情，他將該一總體的表情予以扭曲及強化。[8]

　　這種統合的觀點，是一種貝爾尼尼以直覺方式掌握出來的格式塔原則。

　　貢布里希與克里斯很驚訝地發現到，漫畫在藝術史上出現的時間嫌晚，他們的結論認為，漫畫的出現與藝術家角色以及在社會中的地位產生劇烈變化，是互相呼應的。16 世紀末藝術家不再關切學習能夠表徵現實的技巧，藝術家已不再是勞力工人，而是一位創造者，他假設自己在社會的地位就像詩人，可以創建自己的現實。首先可從 1500 年米開朗基羅未完成的大理石雕中看出端倪，塑型正從石頭中形成。從達文西與提善測試油彩在畫布上的威力中，可以看得更全面。最後，我們可以從 1656 年維拉斯奎茲（Diego Rodríguez de Silva y Velázquez）的

名作〈侍女圖〉（*Las Meninas*，英譯 *The Maids of Honor*；或稱〈小公主〉與〈宮女圖〉，圖 24-2）中，毫不含糊地看出藝術家本身的關鍵角色。正如貢布里希所寫的，這種藝術家角色的變化，在表現主義者嘗試將藝術弄成能反映藝術家意識與潛意識心態的鏡子時，達到巔峰。

由於克里斯的鼓勵，貢布里希開始發展一種了解藝術的多管齊下之走向，包括從精神分析、格式塔心理學、與科學假設檢定所獲得的直覺。貢布里希從精神分析所獲得的見解，主要來自克里斯；格式塔心理學的影響則來自布勒；將知覺歷程視為假設檢定的觀點，則來自赫倫霍茲與波柏（Karl Popper）。

格式塔心理學應用在視知覺時，帶來了兩個全新的概念。格式塔心理學家堅持總體的知覺多過部分知覺的總和（the whole is more than the sum of its parts），而且認為我們以總體方式評估感官資訊與賦以意義，並掌握那些關係的能力，基本上是天生的。

德文「Gestalt」（格式塔）是構型或形狀的意思。格式塔心理學家用這個詞來指稱，當我們知覺一個物體、一幅景像、一個人、或一張臉時，看到的是整體，而非其組成的部件成分。我們之所以會這樣反應，是因為部件之間互相影響，整體會比各個部件的總和更具意義 *。20 世紀初威特海默（Max Wertheimer）發現當一群大雁飛過天際時，我們看到的是單一個總體，而非一隻一隻的飛雁，他因此寫下了後來被視為格式塔學派的立場宣言：

> 存在有一些物體，其總體的行為既無法從其個別元素，亦無法從這些個別元素組成的方式推導得知，反而是相反的講法才對：任何組成部件的性質，被總體的內在結構法則所決定。[9]

格式塔運動在大約 1910 年時開始於柏林，當時由三位心理學家領頭：威特海默、柯勒（Wolfgang Köhler）、與考夫卡（Kurt Koffka）。這三位都是史坦

* 譯注：在此指的是其心理意義，意即總體的知覺結果會比部件知覺的總和更具意義性；數學上，總體一般是等於各部件的總和。

普（Carl Stumpf）的學生，他是一位哲學家、生理學家、與數學家，史坦普是維也納大學布連塔諾（Franz Brentano）的學生。布連塔諾與他的學生艾倫菲爾（Christian von Ehrenfels）有關知覺歷程的觀點，深受馬赫（Ernst Mach）的名著《感覺的解析》（Analysis of Sensations）之影響，該書可說鋪陳了格式塔心理學的視野。在今日普遍被視為格式塔心理學的基礎論文，而於 1890 年出版的〈論形狀的特質〉（On the Qualities of Form）一文中，艾倫菲爾提供了一個完美的日常生活例子，亦即音樂，他指出一段旋律由個別音符組成，但旋律遠多於這些音符之總合，同樣的這幾個音符可以另外組成完全不同的旋律。我們知覺到的是總體的旋律，而非個別音符之總和，因為我們有一內建的能力得以讓我們做到這一點，縱使略掉其中一個音符，我們仍能重新組合出該一旋律。

這些已經存在的觀念替格式塔心理學搭好了舞台，而格式塔心理學也因此對知覺研究產生深遠的影響。安海姆當時是威特海默與柯勒的學生，發展出一套建立在格式塔心理學之上，前後觀點一致的藝術心理學，他聲稱藝術作品與知覺是一樣的，都有其秩序與結構在。在格式塔學派登上舞台之前，心理學家已假設構成影像知覺的感官資料，是來自外界環境感官元素的總和。然而，格式塔心理學的中心觀念是認為我們所看到的對任一影像元素的解釋，不只依賴那一元素的性質，也依賴該一元素與影像中其它元素的互動，還有我們對類似影像的過去經驗。所以，因為投影在網膜上形成的任一影像，都有很多可能的解釋，我們必須去建構所看到的影像。在這個意義上，每個影像都是主觀的。但是先不管有這麼多的可能性，兩、三歲大的小孩解釋外界影像的方式，與比他們大的小孩是一樣的。更有甚者，年輕小孩的父母並沒有教他們應該怎麼觀看外面世界，父母們大概也不知道自己的視覺多有創造力。

年輕小孩之所以能解釋影像，是因為生來視覺系統就有一套天生普同的認知規則，可以從外界抽取感官訊息，就像能夠讓小孩獲得語法結構的規則一樣。知覺研究者多納・霍夫曼（Donald Hoffman）說：「若無普同視覺的天生規則，小孩將不能重新創造視覺，大人則無法看到東西。有了這些普同視覺的天生規則，我們就能建構具有偉大精巧、美妙、與實用價值的視覺世界。」[10]

格式塔心理學的見解相當具有革命性。一直到 19 世紀初，理解人心的主要方法是透過內省（introspection），正常心理活動的學術性研究仍屬哲學的一個

次領域。內省後來在同一世紀讓位給實驗方法，最終則臣服在獨立的實驗心理學學門之下。實驗心理學在其早期，主要關切感官刺激與主觀知覺之間的關係。進入 20 世紀後，實驗心理學聚焦在觀察針對刺激的行為反應，尤其是那些可觀察的行為反應如何能被學習所調控。

在這段期間，愛賓豪斯（Hermann Ebbinghaus）發現了研究人類學習與記憶的簡單實驗方法，巴夫洛夫（Ivan Pavlov）與桑代克（Edward Thorndike）則在實驗動物上得到不同的簡單有效方法，這些重大發現促成一個嚴格與經驗取向心理學流派的出現，那就是「行為主義」（Behaviorism）。後期的行為主義者，尤其是在美國的華生（John B. Watson）與史金納，他們主張行為的研究可以達到物理科學同樣的精確度，但需要放棄對腦部運作的猜想，並全部聚焦到可觀測的行為上面。對行為學家而言，無法觀測的心理歷程，尤其是那些抽象的知覺、情緒、或意識，都是沒辦法從事科學研究的。反之，他們集中精力、客觀且精確地在動物身上作評估，以釐清特定物理刺激與可觀測反應之間的關係究竟為何。

他們以嚴格的方法研究行為與學習的簡單形式，並獲得初期的成功，轉而鼓勵了行為學家，將感官輸入與動作輸出之間的所有歷程，視為與行為的科學研究無關。在行為主義最具影響力的 1930 年代，很多心理學家抱持著相當極端的行為主義立場：可觀測的行為就是心理生活的全部。該一立場使得實驗心理學的研究內容，作了極大的自我設限，阻絕了若干心理生活中最饒富興味之特徵的研究。精神分析與格式塔心理學分別在這時開啟了研究潛意識歷程的一扇窗，大腦就是利用潛意識創造出現實世界的模式出來。與精神分析不同的是，格式塔心理學是一種經驗科學，可以用實驗方式測驗其假說。

格式塔心理學的觀念除了它自己本身卓具特色之外，更有其所處時代脈絡下的特殊性。在德國與美國孕育出來的格式塔心理學家，開始體會到行為主義的「鐵腕統治」，已經製造了「科學危機」[11]。心理學家們嚴重關切科學無能回答人心運作根本問題的事實：亦即，大腦如何居間產生被視為心智的心理過程，如知覺、行動、思考等？格式塔心理學家堅持一種革命性想法，認為科學不是限制性因素，而是心理學家如何思考科學；格式塔學家因此提出強而有力的概念，來將心理學的各領域與自然科學重新連接在一起。

　　貢布里希體認到格式塔心理學所提出強而有力、而且大部分認定是天生的原則，主要是應用在視知覺的低階或從下往上的處理上。至於高階或由上往下的知覺，則應用到來自學習、假設檢定、與設定目標後所獲得的知識，這些知識的獲得並不需要事先植入大腦的發展計畫之中。由於透過眼睛所接受的感官訊息，可以有很多種方式予以解釋，我們必須應用推論以解除其不確定的曖昧性，在現有情境下，必須用過去的經驗猜測在眼前所看到的影像究竟是什麼。佛洛伊德已發現在視知覺中，由上往下的歷程之重要性，他描述過一種在物體辨認上有缺陷的失認症，當事人可以準確偵測視覺特徵，如邊界與形狀，但不能組合這些部件的知覺而辨認出物體。

　　貢布里希將他對心理學與藝術的理解，寫出一本不尋常的專書《藝術與錯覺：圖畫表徵心理學的研究》，本書認為大腦對影像的知覺重整包括兩個部分：一為投射（projection），指的是已建置在腦中指導視覺的潛意識自動法則；另一則為推論（inference）或知識，可以在意識狀態或潛意識下進行。貢布里希與克里斯一樣，對科學家及推論者的創造性過程，與藝術家及觀賞者建立創造性模式，這兩者之間的平行相似性印象深刻。在發展這些觀念時，貢布里希深受赫倫霍茲與維也納科學哲學家波柏的影響。

　　赫倫霍茲是 19 世紀最重要的物理學家之一，在感官生理學上作出很多貢獻，也是第一位研究視知覺的現代與經驗科學家。在其早期的觸覺研究中，他成功地測量到電訊號在神經細胞軸突上傳導的速度，發現到傳導速度驚人的慢，大約每秒九十英尺，人的反應時間那又更慢了。該一發現讓他認定大腦對感官訊息的處理，大部分是在無意識狀態下進行的[1]。更有甚者，他認為當人在知覺外界與作自主動作時，感官訊息會被送到大腦的不同部位，而且在那邊進行處理。

　　當赫倫霍茲轉向研究視覺時，他體會到靜態的二度空間影像只有品質不良的不完全資訊，為了要從二度影像重構出動態的三度空間世界，大腦還需要額外的資訊。事實上，大腦若只依賴來自雙眼的資訊，是不可能有視覺的，所以他總結認為，知覺必須也要奠基在大腦依據過去經驗所作之猜測與假設檢定。這類有依據的猜測，讓我們能從過去的經驗中，推論眼中的二度影像究竟要表徵什麼。既然一般而言我們無法覺知，在二度影像上所作的視覺假設與所推導出來的結論，赫倫霍茲就將該一從上往下的假設檢定過程，稱之為「無意識推論」（unconscious

inference）。所以在知覺到一件物體之前，大腦必須依據各個感官所獲的資訊，去推論那一件物體到底可能是什麼。

赫倫霍茲不平凡的見解並未侷限在知覺：它提供了一套普同原則，也可以應用到情緒與同理心的解釋上。倫敦大學大學院惠康信託神經影像中心（Wellcome Trust Centre for Neuroimaging at University College London）出名的認知心理學家克里斯·符利斯（Chris D. Frith），以下列敘述總結赫倫霍茲的不凡見解：「我們對物理世界無法有直接的觸接，我們可能感覺好像能夠直接觸接，那是因為來自大腦製造出來的錯覺。」[12]

波柏再度強化對知覺作科學化思考的重要性；波柏是布勒的學生，在 1935 年與貢布里希相遇。波柏已出版過一本極具影響力的書《科學發現的邏輯》（*The Logic of Scientific Discovery*），在書中他主張科學的進步不是靠資料累積，而是靠假設檢定與問題解決。他強調只靠經驗資料的紀錄，不能處理科學家在自然界與實驗室中所觀察到的複雜且經常是模糊不清的現象。為了從觀察中找出意義，科學家需要採用嘗試錯誤的方式來工作，需要利用有意識的推論來為某一現象弄個假設模式，之後尋找可能推翻該一模式的新觀察。

貢布里希在無意識與有意識推論的觀念中看出了相似性，亦即大腦如何從視覺訊息中創出假設，以及科學家如何從經驗資料中弄出假設。他領會到觀看者將影像與過去經驗比對的方式，與科學家利用嘗試錯誤來創出有關自然世界的假說之作法，有極大的相似性。就視知覺而言，假設衍生自內建的知識，這種知識則係透過演化的天擇歷程遺傳得來，儲存在大腦的視覺系統線路之中，這就是格式塔心理學家所說的，「由下往上」的訊息處理。大腦接著比較過去經驗與已記憶儲存的影像，來檢定這個假設是否成立，這就是一種「由上往下」的訊息處理，赫倫霍茲已在他有關知覺的論文中強調過，也是波柏在談科學方法時所描述的作法。貢布里希將這些觀點作一整合，並針對觀看者大腦具創意的運作方式，以及該運作如何組織觀看者的涉入程度等項問題，提出了極具價值的見解。

有關觀看者的知覺與由上往下影響的見解，讓貢布里希相信沒有所謂「無邪的眼睛」（innocent eye），所有的視知覺都是在作概念分類以及解釋視覺訊息。貢布里希認為人無法知覺到自己無法分類的事物，他對知覺的心理學觀點如後所述，將為藝術的視知覺與生物學之間的橋接，提供一個堅實的立足點。

原注

在討論格式塔心理學的時候,我參考了艾許(Ash,1995)、洛克(Rock,1984)、與肯德爾、史華慈(J. H. Schwartz)、傑索(Jessell,2000)的論文。在討論到波柏、赫倫霍茲、與歸納推論時,阿布萊特(Thomas Albright)也指出達文西已經察覺到觀看者的角色,達文西在他的《繪畫析論》(*A Treatise on Painting*)中說:「一位畫家應該樂於在其構圖中,加入多元變化、避免重複,以便讓其豐富的創意吸引觀看者的眼光。」黎戈爾將此概念以更富細節、更有計畫的方式,往前推進一步,而且認為觀看者最終完成了這幅畫作,因此賦予「觀看者參與」一個新的意義。

1. Schorske, *Fin-de-Siècle Vienna*, 234-35.

2. Meyer Schapiro, quoted in Cindy Persinger, "Reconsidering Meyer Schapiro in the New Vienna School," *The Journal of Art Historiography* 3 (2010): l.

3. Rudolf Arnheim, "Art History and the Partial God," *Art Bulletin* 44(1962):75.

4. William Empson, *Seven Types of Ambiguity* (New York: Harcourt, Brace, 1930), x.

5. Donald Kuspit, "A Little Madness Goes a Long Creative Way," *Artnet*, October 7, 2010, http://www.artnet.com/magazineus/features/kuspit/franz-xaver-messerschmidt10-7-10.asp (accessed September 16, 2011).

6. Ernst H. Gombrich, *The Image and the Eye: Further Studies in the Psychology of Pictorial Representation* (London: Phaidon Press, 1982), 11.

7. Ernst H. Gombrich, *Art and Illusion: A Study in the Psychology of Pictorial Representation* (London: Phaidon Press, 1982). ix.

8. Ernst Kris and Ernst Gombrich, "Caricature" (unpublished manuscript), property of the Archive of E. H. Gombrich Estate at the Warburg Institute, London. ©Literary Estate of E. H. Gombrich. Quoted in Louis Rose, "Psychology, Art, and Antifascism: Ernst Kris, E. H. Gombrich, and the Politics of Caricature" (unpublished manuscript), 2011.

9. Max Wertheimer, quoted in D. Brett King and Michael Wertheimer, *Max Wertheimer and Gestalt Theory* (New Brunswick and London: Transaction Publishers, 2004), 378.

10. Hoffman, *Visual Intelligence*, 15.

11. Mary Henle, *1879 and All That: Essays in the Theory and History of Psychology* (New York: Columbia University Press, 1986), 24.

12. Chris Frith, *Making Up the Mind: How the Brain Creates Our Mental World* (Oxford: Blackwell, 2007), 40.

譯注

I

　　本段的意思應是指感官訊息的接收與初步解釋（可視之為由下往上與由上往下歷程皆有涉入），首先要經由神經系統來處理，但單是一個神經傳導就要花上一段時間，感官資訊的處理又不是一個神經傳導即可完成的，所以總合起來最後可送出去作總體最後決定之前，一定要先走完一段時間。最後，當事人終於可在意識清醒底下作出決定，但之前來來往往收集感官資料以供研判的那段時間，都是靠一大串神經傳導在工作，而人不可能意識到身體內部的神經是如何在運作的，亦即，整個決定過程中，很多透過神經活動所作的反覆內部推論（包括大腦由上往下的假設檢定），大部分是在無意識狀態之下進行的。該一邏輯應該也是赫倫霍茲提出「無意識推論」的依據之一。

第 12 章
觀察也是創造
──大腦當為創造力的機器

　　克里斯與貢布里希一向主張，大腦是一個經常利用推論與猜測，去重建外在世界的創造機器。該一觀點與當時流行的心智理論，也就是 17 世紀英國哲學家洛克（John Locke）所主張的「素樸實存論」（naïve realism），大有不同。洛克將心智視為能接受所有感官可收集到的資訊，這種觀點認為心智只是反映外界存在的事實。克里斯與貢布里希對大腦的觀點則認為，感官訊息容許大腦來創造外界的實存狀況，這是一種康德理論的現代版。

　　藝術作品中的影像，並沒有比觀看者覺知到的，或者從記憶中叫出來的其它影像，更具有事實性或實存性。貢布里希指出，在觀看畫布上真正畫出來的內容時，觀看者事先需要知道可能會從畫中看到什麼。這樣看來，藝術家大腦在模擬物理與精神現實時所進行的創造過程，與一般人在日常生活中所使用的內在創造運作並無兩樣。

　　克里斯與貢布里希將由精神分析衍生出來的直覺概念、格式塔心理學的嚴格思考，以及無意識與意識推論的假設檢定，與藝術史結合起來，替藝術的認知心理學鋪好一個平台。更有甚者，他們了解既然藝術是心智創作的一部分，心智則是一系列大腦所執行的功能群，所以藝術的科學研究必須兼顧認知心理學與神經科學。

　　貢布里希、克里斯、與黎戈爾在樹立上述原則的過程中，奠定了關鍵作法。黎戈爾走出第一步，將心理科學帶到藝術研究上，並確認觀看者的介入角色；克里斯再進一步，認定藝術是一種藝術家與觀看者之間的無意識溝通，觀看者針對藝術作品中所潛藏的曖昧模糊性作反應，用一種無意識的方式，在大腦中重新創

造所看到的影像；貢布里希更進一步，聚焦在視知覺的創造性，而且分析觀看者如何同時使用格式塔原則與假設檢定，來賞析藝術作品。綜合言之，克里斯與貢布里希的研究告訴我們，藝術就擺在那邊，鼓勵觀看者在腦中啟動重新創造的知覺與情緒過程。在某種意義上，克里斯與貢布里希追隨著佛洛伊德的腳步，嘗試建立一套認知心理學，希望能夠連接心智歷程的心理學與心智生物學。

克里斯與貢布里希體認到這種認知心理學，在觀看者行為與造成該行為的腦內生物過程中，扮演了一個重要的詮釋性地位。他們預期這種心理學以及其經驗研究，可能最後能夠為藝術與有關知覺情緒及同理心的生物學之間的對話，鋪陳出一個基礎。

心智哲學家約翰·瑟爾（John Searle）同樣指出，為了發展出一套能夠解釋觀看者涉入時，對其知覺與情緒經驗之生物性了解，我們必須採三階段歷程（圖 12-1）。首先，需要就觀看者對藝術作品的外顯反應作一行為分析；接著需要就觀看者對作品的知覺、情緒、與同理反應作一心理學分析；最後，就觀看者反應的元素，找出其大腦運作機制。事實也是如此，20 世紀最後十年形塑出一種

藝術中之知覺、情緒、與同理心的三階段分析

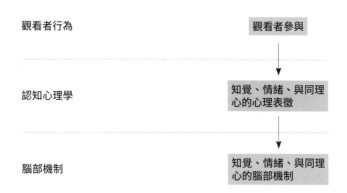

▲ 圖 12-1 ｜觀看者行為的克里斯—貢布里希—瑟爾分析（Kris-Gombrich-Searle analysis）。涉及知覺與情緒之腦部機制的生物分析，需要一個關鍵性的中間過程，亦即以認知心理學的方式，來對知覺與情緒如何表徵作一分析。

心智新科學，代表的是認知心理學（心智的科學）與神經科學（腦科學）之間，成功地大規模融合。

當貢布里希對視知覺更加著迷時，被克里斯有關藝術曖昧模糊性的觀念所吸引，開始研究格式塔心理學領域中，頗為學界所知的曖昧圖形與錯覺。最簡單的例子是有兩種完全不同解釋的錯覺圖形，克里斯認為這類錯覺是可以解開所有偉大藝術作品，與觀看者反應之奧秘的關鍵。其它類錯覺則包括有能誘惑大腦產生知覺錯誤的曖昧影像，格式塔心理學家利用這些錯誤來探討視知覺的認知層面，他們從大腦的知覺組織過程中推導出一些原則，日後則由神經科學家予以證實。

這類圖形與錯覺深深吸引了貢布里希，因為在觀看一幅畫或一個景象時，觀看者有好幾個可能的選擇。經常發生的事是，在一件偉大作品中深藏好幾個曖昧點，每個曖昧點就足以提供觀看者很多不同的選擇。

貢布里希對能引起兩種競爭性解釋，而且交互出現之知覺現象的曖昧圖形與錯覺特感興趣。其中一種圖形是由美國心理學家亞斯特羅（Joseph Jastrow）在1892 年所繪製的「鴨—兔圖」（duck-rabbit，圖 12-2），貢布里希在布展「藝術與錯覺」（Art and Illusion）之際，曾公開予以展示。由於可以在意識狀態下被處理的資訊量，有其高度極限性，觀看者無法在同一時間同時看到鴨與兔。若聚焦在左邊兩條像長耳朵的帶狀物，則會看到兔子的影像；若觀看重點放在右邊，則會看到鴨子，左邊兩條帶狀物則變成鴨嘴。我們可以動動眼在兔子與鴨子之間作變換，但對兔子與鴨子的變換觀看而言，眼動並非重要因素。

▲ 圖 12-2 ｜鴨—兔雙穩圖形（duck-rabbit bistable figure）。

　　讓貢布里希對該一圖畫印象深刻的是，畫頁上的視覺資料並無任何變化，變的是我們對資料的解釋。他寫說：「我們能將圖形看成兔子或鴨子。看到這兩隻動物並不困難，較難說明的是為何前一解釋會轉換到另一解釋去。」[1]發生的事實是我們先看到曖昧兩可的圖形，接著基於預期與過去經驗，在無意識下推論出該一影像是兔子或鴨子。這就是赫倫霍茲所描述的，假設檢定中由上往下的歷程，一旦我們對影像完成了成功的假設，則該假設不只解釋了所看到的資料，也排除了其它可能選項。因此當影像被看成鴨子，也就是認可鴨子假設時，兔子的假設就被排除在外了。這些知覺結果互相排斥的理由，是因為當一個影像取得優勢地位時，就沒什麼需要再解釋了，此時已無曖昧性存在。影像可以是鴨子或兔子，但不能兩者同時存在。

　　貢布里希了解到該一原則是知覺外界的基礎，他主張觀看的行動基本上是主觀的，並非看到影像之後便有意識地將該影像解釋成鴨子或兔子，而是在觀看之時進行無意識解釋的過程，所以詮釋歷程隱藏在視知覺本身之內。

　　魯賓瓶（圖 12-3）是丹麥心理學家艾德加·魯賓（Edgar Rubin）在 1920 年設計的，也是一種在兩個競爭解釋中作不自主交換的知覺現象，同樣是依賴在大腦

◀ 圖 12-3 ｜魯賓瓶（the Rubin vase）。

◀ 圖 12-4 │ 奈克立方體（Necker cube）。

中進行的無意識推論。但與兔─鴨錯覺不同的是，魯賓瓶需要大腦將物體圖形
（figure）與背景（ground）分開，再建構出總體影像。魯賓瓶需要大腦去指定
輪廓或邊界線的所有權（ownership），以便分離圖形與背景。所以當大腦將輪
廓線歸給瓶子時，便看到瓶子，當將輪廓線的所有權歸給兩邊臉部時，看到的就
是臉部圖形。依據魯賓的講法，產生錯覺的理由乃是瓶子與臉部在搶輪廓線的歸
屬時，旗鼓相當，因此強迫觀看者同一時間只能選擇其中一種，沒搶到的下次再
來。

　　另一更複雜在知覺上有多重競爭的例子，是由瑞士一位晶體研究者奈克
（Louis Albert Necker）所設計的奈克立方體（Necker cube，圖 12-4）。奈克立方
體是以不含立體深度線索的斜透視（oblique perspective）方式，用直線繪製的二
度空間圖形，但看起來有三度空間的感覺。有趣的是，在圖中的立方體可以有兩
種不同的觀看方式，而且得到不同傾斜面的知覺結果，但這兩種立方體構型的底
部，都可以看成是立方體的前部。當觀看者盯著「圖 12-4」中間未塗色的線條圖
看時，經由透視效應會看到變來變去的兩種立方體，如圖中上下的黑白著色圖所
示。奈克立方體是一個很好的例子，可以說明視覺系統的創造性力量。雖然感覺
好像看到交換出現的立方體，但其實外界並無真正的立方體，只有在紙上所繪的

二度空間圖形，我們看到並不存在的物體。貢布里希在錯覺上的研究讓他寫說：「所以，知覺與錯覺之間，並無僵硬的區分。」[2] 我們所看到的兩種不同方位立方體的知覺交換，並非僅有的選項，事實上有數不清的不規則多方型形狀，是與該二度空間影像相容的，我們當然可以試試看，但是縱使做了很大努力，也是知覺不出來的。該一展示說明雖然由上往下的推論，讓我們得以在可能的數個不同選項中擇一，但是無意識的選擇過程，限制了我們只能選出其中最可行的解釋。

在上述三類曖昧圖形與知覺錯覺中，奈克立方體最能闡明大腦可以從二度空間物體，導出三度空間影像的能力。這一驚人的能力，來自大腦將二度空間圖畫上的組成元素，對應到過去儲存在大腦的知識，也與我們期望看到的三度空間世界互相配對。藝術家已經學習到這一點，而且以一種很聰明的方式在探索它。

卡尼薩三角形（Kanizsa triangle，圖 12-5）是另外一個例子，可用來說明視覺系統如何建構出不存在於外界的「真實」。該一錯覺圖形是義大利藝術家與心理學家卡尼薩（Gaetano Kanizsa）設計的，可以看到兩個重疊的三角形，但是看起來可以定義這兩個三角形的輪廓，其實完全是一種錯覺，在該一影像中並不存在真正的三角形，只有三個開角與三個半圓形。當大腦將這一感官資訊處理成知覺

▲ 圖 12-5 ｜卡尼薩三角形（Kanizsa triangle）。

時，一個具體的黑色三角形，好像壓在另外一個由白色線條組成的三角形之上。大腦利用赫倫霍茲所說的無意識推論原則，來創造出這種知覺結果，大腦在內部已建置好神經線路，來將這類組型解釋為三角形，因之建立出一個很強烈的三角形知覺，建構出來的黑色三角形甚至比背景黑色更黑，縱使當我們知道這不可能是真的時候，這種知覺現象仍然存在。

貢布里希在擴大應用格式塔學派的概念時，體認到大腦在針對藝術作品作反應時，不只用到從下往上或者視覺脈絡的線索，也會用到從上往下的情緒與認知線索以及記憶，就是這種認知線索與記憶的使用，定義了每位觀看者的獨特參與狀況。貢布里希了解到過去數百年藝術家的實驗是不得了的寶藏，可以由此找出人心的內在運作線索。他體認到視覺世界在腦內形成的內在表徵，或稱之為「認知基模」（cognitive schemata）所扮演的角色，認為觀看者對每幅繪畫的賞析，得益於過去曾看過的畫作，多過於繪畫本身對外在世界所作的描繪。

這種看待藝術的觀點，強調假設檢定與記憶，亦即重視觀看者與藝術家過去所接觸過的藝術作品，該一觀點很容易與巴諾弗斯基（Erwin Panofsky）所提的「美感反應理論」整合在一起。巴諾弗斯基是德裔藝術史家，1934 年移民到美國，他與克里斯及貢布里希是同時代的人，強調記憶在美感反應中的重要性。依據他的看法，藝術可以在三個層次上予以理解與圖示，每個層次都須依賴觀看者的記憶。

第一層次稱為「前圖像詮釋」（pre-iconographical interpretation），與繪畫的內在元素有關：線條、顏色、純形狀、主題、與情緒，在該層次上的詮釋是建立在構成元素對觀看者所引起的實用及直覺經驗，不必使用到任何事實性或文化知識。第二層次是「圖像詮釋」，與形狀的意義以及它們在普同參考架構下的表現有關。第三層次是「圖解詮釋」（iconological interpretation），考量的是觀看者在國家社會、文化、階層、宗教、與歷史斷代等因素下，所作出對藝術作品具有偏限性與特定的文化脈絡反應。譬如，大部分西方的繪畫觀看者，在看到或被告知有十二個人與一位重要人物圍坐在晚餐的長桌時，很快會說這是〈最後的晚餐〉（*The Last Supper*）的場景。對這些西方的觀看者而言，十二個人共進晚餐的影像是圖解式的（iconological，係放置在「特殊」的文化脈絡下）；但對一位

非西方的觀看者而言，十二個人共進晚餐的影像是圖像式的（iconographical，係放置在「普同」的文化脈絡參考架構下）。

巴諾弗斯基的觀念，以及這些觀念所強調的符號、文化脈絡、與觀看者的個人記憶，讓藝術的研究得以更為鮮明，這是只靠格式塔心理學所做不到的事。圖像式的詮釋揭示出藝術在過去已經透過符號與神話，來傳遞與溝通一些普世的觀念，該一詮釋方式讓藝術家與觀看者之間的創意夥伴關係更形豐富。

現代認知心理學在克里斯與貢布里希攜手合作之後，遍地開花，繼續關切感官資訊如何透過觀看者轉化為知覺、情緒、同理心、與行動；也包括評估一個刺激如何導致在一特殊歷史脈絡下作出特殊的知覺、情緒、與行為反應。只有透過解析與確定該一轉化如何發生，我們才有希望了解人的行動、與人的所見所聞、所記所信之間的關係。

原注

1. Gombrich, *Art and Illusion*, 5.
2. Ibid., 24.

第 13 章
20 世紀繪畫的興起

　　奧地利表現主義藝術家深入分析了原始的性衝動，以及深度的懼怕與攻擊性衝動之後，嘗試將這些內容在簡單的圖畫語言中表現出來。為了做到這一點，藝術家們想要畫出情緒原始要素（emotional primitives），這些能夠誘發情緒以對藝術作反應的元素，並因之擴大了我們對別人情緒的知覺、對他人的同理心，以及了解他人意識與潛意識心理狀態的能力。

　　在畫布上表達情緒，一直是歷史上藝術家想要做到的首要目標。達文西、林布蘭、格雷柯、卡拉瓦喬、與較後期的梅瑟施密特，都表現出一種不受時間限制的普同訴求，在針對特定個人的寫實繪畫中，傳達出普同的情緒表現。很多 20 世紀的藝術家，相對而言，則對情緒有不同的表達方式。

　　首先是梵谷與孟克，之後是馬諦斯、法國野獸派藝術家、與當代的奧地利及德國表現主義者，開始有深度地清楚探討，在引發潛意識情緒與意識性情感的過程中，顏色與形狀所占的角色為何。就如印象派與後印象派，以秀拉（Georges Seurat）與梵谷為例，採用從色彩混合科學所獲得的靈感，去捕捉自然光線的感覺；表現主義者採用了環繞在周邊的醫學與心理科學所帶給他們的靈感，想辦法對潛意識心智獲得一個較好的了解。

　　貢布里希在其獨特的藝術史著作《藝術的故事》一書中，追蹤了西方藝術的三階段演進過程。第一階段，藝術家尚不知如何掌握透視或色彩混合的原則，所以就畫他們所知道的。第二階段，藝術家已掌握了透視與色彩原則，他們現在可以畫真正看到的。該二階段橫跨了三千年，從肖維洞穴（Chauvet cave）到 19 世紀英國畫家的自然景觀繪畫，藝術的主要方向是以漸進更接近現實的三度空間呈現方式來繪製外在世界。但 19 世紀照相術的發明，有了絕佳捕捉外在現實的能

力，之後該一走向就逐漸喊停了。依照貢布里希所說，繪畫失去了繪製世界的生態領地，「搜尋其它替代領地的行動因之展開」[1]。

　　印象派主義領頭聚焦在捕捉外界自然光線稍縱即逝的大氣感覺，這是照相術比較難以掌握的，印象派清楚地強迫觀看者的知覺經驗，從現實轉往想像的方向發展。後來的藝術家不滿意印象派過度注重瞬間印象以及物體表象的觀點，同時也體認到照相術能捕捉到他們無法以繪畫表現的現實，所以這些後期印象派畫家開始尋找自然景物繪製之外的表現方式。

　　他們的追求導致了兩類寬廣、但有時重疊的實驗，兩者都能擴大觀看者的經驗，這些都是用照相術做不到的。其中一個實驗，由塞尚、後印象主義時期的那比畫會（Nabis group，包括莫里斯・丹尼〔Maurice Denis〕、愛德華・維亞爾〔Édouard Vuillard〕、皮爾・波納爾〔Pierre Bonnard〕）還有其他人，一齊來解構與探尋視知覺的新面向。另外一個實驗可以從梵谷與孟克的作品中，清楚看出如何解構與探尋情緒經驗（圖 13-1）。當這些藝術家正在解構形狀與情緒的同時，

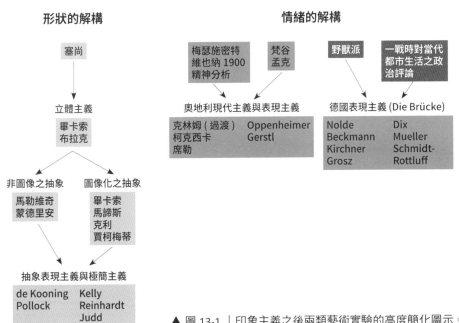

▲ 圖 13-1｜印象主義之後兩類藝術實驗的高度簡化圖示。

▲ 圖 13-2 ｜ 塞尚（Paul Cézanne）〈聖維克多山區〉（*Montagne Sainte-Victoire*，1904-1906），帆布油畫。

另外一種在藝術中強調圖像或符號使用的轉變也在進行之中。

　　塞尚不再嘗試以實際方式繪製透視圖形，反之，他嘗試在其畫作中減少深度線索，譬如在其普羅旺斯住家附近的聖維克多山區（Montagne Sainte-Victoire）所繪製的山地風景圖（圖 13-2）。藝術史家諾柏尼（Fritz Novotny）這樣說：「在塞尚的作品中——透視不再複現，舊式的透視已經死亡。」[2] 更有甚者，塞尚相信所有的自然形狀可以化約成三種圖形元素（figural primitives），亦即立方體、圓錐體、與圓球體，他認為圖形元素是我們知覺複雜形狀的基礎元素與基石，範圍可從石頭到樹木與人臉，這些元素是了解我們在自然界中如何看與看到什麼的關鍵。

　　塞尚有關透視的實驗，以及他認為我們在自然界中所看到的，能夠化約成三種立體形狀的想法，促成畢卡索與布拉克（Georges Braque）發展出立體主義（圖 13-3）。在 1905 年到 1910 年之間，這兩位藝術家簡化了透視法與自然界的形狀，將物體予以解構，畫出物體的本質而非表象。將存在於自然界的本質予以抽象化，而且以不經裝飾的方式畫出，讓他們的作品得以在畫布上闡明，藝術是

◀ 圖 13-3 │布拉克（Georges Braque）〈看到了藝術家工作室的聖心殿堂〉（*Le Sacré-Coeur vu de l'Atelier de l'Artiste*，1910），帆布油畫。

可以獨立於自然界與時間而存在的。很快就有激進抽象主義的畫家跟上，如康定斯基（Wassily Kandinsky）、馬勒維奇（Kazimir Malevich）、蒙德里安（Piet Mondrian）的作品所示。三度空間透視的抽象化，後來出現在瑞士雕刻家賈柯梅蒂（Alberto Giacometti）的作品中，他將人身的線性影像弄得像刀片那麼細。

康定斯基在 20 世紀初開始繪畫時還是個具象畫家，但用色很快地開始大膽，而且想要表現傳達的已不僅是情緒，如梵谷、孟克、與柯克西卡已經做過的，而且還包括主題與意念在內。到了 1910 年時，他的繪畫變得更具有幾何性與抽象性，最後他的作品幾乎已看不清楚有何具象的痕跡。

蒙德里安剛開始也是具象畫家，但很快地開始解構畫面，追尋形狀的普同層面（圖 13-4、圖 13-5）。受到塞尚觀念的啟發，蒙德里安將立方體、圓錐體、圓球體作更進一步的化約，以直線與色彩來建構畫面。蒙德里安以該一方式協助發展出一種建立在非圖形元素（nonfigural primitives）之上的新藝術語言，非圖形元素包括一些具有自己本身意義的幾何形狀與色彩，是未指涉任何自然界形狀而由藝術家創造出來的元素。馬勒維奇與建構主義畫家，也創造出這類純粹抽象的非圖

▲ 圖 13-4 ｜蒙德里安（Piet Mondrian）〈樹木研究 1：2 號影像／7 號構圖研究〉（*Study of Trees 1: Study for Tableau No. 2/ Composition No. VII*，1912），炭筆紙畫。© 2012 Mondrian/ Holtzman Trust c/o HCR International Washington D. C.

形藝術，這些藝術家相信繪畫與音樂一樣，也可以作純粹的抽象表達。就其極致，抽象藝術創造了一種看起來需要相當依賴腦中創造歷程來解密的曖昧模糊性，其依賴程度甚至超過對一般圖畫藝術中的曖昧模糊性。

　　就在同時，一種轉變正發生在藝術中有關符號的使用上，在圖畫藝術中出現了一個新圖像，它並非建立在既存圖像的解構上，而是使用了新的現代主義語言。該一轉變在維也納 1900 已有清楚表現，如克林姆利用生物學知識所建構出來的圖像，柯克西卡與席勒則將手與身體其它部分當為圖像，有些圖像如他們所畫的手的原型，是來自描繪夏考在課堂上示範診療精神病人的場景，以當為一種內在混亂與瘋狂的表現。

　　部分是受到這些藝術實驗的刺激，腦科學家開始探討由於圖形、非圖形、與情緒性原始元素所引發出來的問題。他們想知道觀看者參與時的生物歷程為何，第一個想知道的是大腦這個優秀的創造機器，如何知覺藝術，如何選擇與表徵出在視知覺歷程中最基本的圖形與非圖形元素。他們接著問觀看者的大腦如何對藝

▲ 圖 13-5 ｜ 蒙德里安〈碼頭與大海 5（海與星光的天空）〉（*Pier and Ocean 5 [Sea and Starry Sky]*，1915），炭筆、墨水筆、與水粉紙畫。© 2012 Mondrian/ Holtzman Trust c/o HCR International Washington D. C.

術作情緒性反應，如何選擇與表徵情緒元素。

　　本書後續五章將先整理出，腦科學研究有關視知覺的知識。視知覺從網膜開始，網膜是一個訊息處理系統，解構物體與臉部形狀，並將它們的關鍵成分轉化為神經碼，神經碼反映在腦中的就是一連串的動作電位（action potentials）。這些神經碼逐步加工深化，送到腦中與視覺有關的高級區，分析這些區域的神經反應，可以反映出究竟是靠哪些機制來察覺臉部、手部與身體的。訊息處理的較低階部分，遵循格式塔原則；較高級大腦皮質部，則匯總了由上往下處理、無意識推論（建立在假設檢定之基礎上）、與記憶，來整合視知覺並賦以意義。在後續五章闡釋完之後，我們接著會開始檢討在觀看者參與藝術賞析時，一定會涉入的情緒元素，以及同理心與創造力的生物機制。

原注

1. Gombrich, *Kokoschka in His Time*.

2. Fritz Novotny (1938), "Cézanne and the End of Scientific Perspective," in *The Vienna School Reader: Politics and Art Historical Method in the 1930s*, ed. Christopher S. Wood (New York: Zone Books, 2000), 424.

Part 3

藝術視覺反應的生物學

第 14 章
視覺影像之腦部處理

　　克里斯與貢布里希對圖畫曖昧性，以及對觀看者參與過程的研究，讓他們認定大腦是具有創造性的，不管藝術家或觀賞者，大腦都會針對從周圍世界所看到的產生出內在表徵。更有甚之，他們認為人都是天生的心理學家，因為我們的大腦也會對別人的心智活動，如別人的知覺、動機、驅力、與情緒，產生出內在表徵。這些觀念對現代藝術認知心理學的興起，可謂居功厥偉。

　　但是克里斯與貢布里希也知道，他們的觀念係來自細緻的直覺與推論，尚未能作出直接驗證，因此無法適用在客觀分析之上。唯有結合認知心理學與腦生物學，才有可能直接驗證內在表徵、深入大腦黑箱、探討將形狀解構後如何得出可當為知覺建構單元的圖形元素。

　　本章與後續兩章，將要檢視腦生物學家如何開始研究視知覺。我們將可看到，觀看者的藝術知覺與其對藝術的情緒反應，完全要依賴腦部特定部位神經細胞的活動。但是在開始檢視視覺與情緒歷程的神經機制之前，需要先對中樞神經系統的總體架構作一基礎了解。

　　中樞神經系統包括腦與脊髓，各有基本上對稱的左右兩邊（圖 14-1）。脊髓有可以處理簡單反射行為的機制，該一相對簡單機制之行動，說明了中樞神經系統中的一個關鍵功能：從身體表面接收感官訊息並將其轉譯成行動。在反射行為的案例中，皮膚接受器的感官訊息透過長神經纖維（感覺軸突〔sensory axon〕），送到脊髓，從那裡轉化出行動的協調指令，這些指令再透過長束神經纖維（動作軸突〔motor axon〕），送到肌肉。

　　脊髓往上延伸形成後腦（hindbrain），在後腦之上則是中腦（midbrain）與前腦（forebrain，圖 14-2）。在這些區域中，前腦對視覺、情緒、與觀賞者對藝術

腦部

脊髓

周邊、感覺、
與動作神經

◀圖 14-1 │中樞神經系統包括兩側對
稱的腦與脊髓。脊髓透過長軸突的
神經束,接受來自皮膚的感官訊息,
稱之為「邊緣神經」,而且透過動
作神經元軸突,送出動作指令到肌
肉。這些感官接受器與動作軸突,
是邊緣神經系統的一部分。

前腦

中腦

橋腦

後腦　小腦

延髓

▶圖 14-2 │脊髓延伸往上成為後腦,
後腦之上則是中腦與前腦。

的反應，有特別重要的角色。

　　若變換透視方向，從上往下來看中樞神經系統，則首先會看到身處腦部最高位置的前腦，前腦分成左右兩個大腦半球（cerebral hemispheres），大腦半球則被大腦皮質部（cerebral cortex）所覆蓋。很快可從其深層褶皺看出，人類的大腦皮質部是大約零點一英寸厚的細胞層，大約有一百億個神經細胞（或神經元）。大腦皮質部的捲折包括有像山峰般的腦迴（gyri），被一些小槽溝或往內折的腦溝（sulci）分開隔離。這種內折方式演化成一種空間的壓縮儲存機制，來將一大片的大腦皮質部擠進頭骨之內的小小空間，這一大片褶皺假如攤平，大約有一點五平方英尺的餐巾紙這麼大。這些疊起來的褶皺，安排在腦部鄰近之處，以便互相溝通，讓互相之間的連接變得比較簡單（圖 14-3、圖 14-4）。兩個腦半球的結構大部分一樣，每個人的腦部雖多少有點不同，但外表明顯的腦迴與腦溝則大致相似。

　　大腦皮質部的左右側，又可分成四個分立的腦葉（lobes），以其外側所覆蓋的頭骨來命名：額葉（frontal）、頂葉（parietal）、顳顬葉（temporal）、與枕葉（occipital）。在大腦皮質部兩側的額葉，大部分是與執行功能、道德推理、情緒調控、未來行動規劃、與動作控制有關；頂葉則與觸覺、形成身體知覺意象、將身體意象與周邊空間形成關聯、與注意力有關；枕葉與視覺消息處理有關；顳顬葉在解釋包括臉部辨識在內的視覺訊息，以及與聽覺及語言有關的訊息上，具有重要角色。

　　顳顬葉也涉入意識狀態下的回憶，以及記憶與情緒之經驗歷程，這些功能來自顳顬葉與腦內其它五個結構的聯繫，這五個結構位於大腦皮質部下方的前腦深處：海馬（hippocampus）、杏仁核（amygdala）、紋狀體（striatum）、視丘（thalamus）、與下視丘（圖 14-5）。

　　海馬涉及新進形成記憶的登錄與回憶；杏仁核是情緒生活的調配師，協調包括自主神經系統與荷爾蒙反應在內的情緒狀態，杏仁核結合其它腦內結構如前額葉皮質（prefrontal cortex），來調控情緒對認知歷程的影響，其中也涉及意識狀態下的情感反應。海馬與杏仁核位於腦部左右兩側。

　　在大腦皮質左右半球中央有視丘，是除了嗅覺之外，所有感官訊息進入皮質部的偉大入口處。在視丘之內有側膝核（lateral geniculate nucleus），專司視覺，並分析從視網膜過來、但還未送到大腦皮質部的訊息。在視丘附近則有基底核，

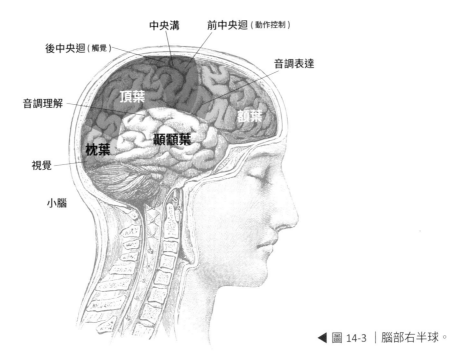

中央溝　前中央迴（動作控制）

後中央迴（觸覺）

音調表達

音調理解

頂葉

額葉

枕葉　顳顬葉

視覺

小腦

◀ 圖 14-3 │ 腦部右半球。

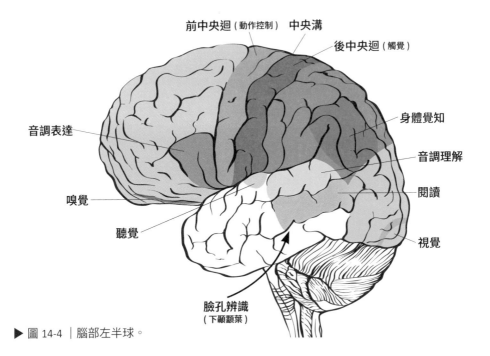

前中央迴（動作控制）　中央溝

後中央迴（觸覺）

身體覺知

音調表達

音調理解

閱讀

嗅覺

聽覺

視覺

臉孔辨識
（下顳顬葉）

▶ 圖 14-4 │ 腦部左半球。

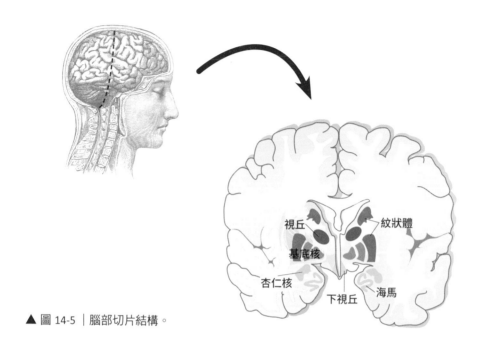

視丘　　　　　　　　紋狀體

基底核

杏仁核

下視丘　　海馬

▲ 圖 14-5 ｜腦部切片結構。

在調整已學習到的動作與認知之連接上，扮演一定功能。基底核最外層是紋狀體，涉及獎賞與期望機制。在視丘之下則是下視丘，雖小但影響力大，透過調整自主神經系統，控制了很多事關重大的身體功能，如心跳速率與血壓，我們對生活情境中的情緒反應，經常涉及心跳速率與其它身體功能的變化；下視丘也調控腦下垂體荷爾蒙的釋放。

　　中腦是腦部的最小區域，負責眼動的機制，對從外在世界中選擇物體非常重要，包括從觀看的畫作中挑選對象。中腦的腹側被蓋區（Ventral Tegmental Area, VTA），內有能夠釋放多巴胺（dopamine）的神經元，用以調節注意力以及對獎賞之預期。

　　雖然腦部的兩個半球看起來相同，而且一齊合作產生知覺、理解、與行動，但兩半球在執行其功能時還是有所不同：如語言與文法（包括口語及手語）的接受、了解、與表達，主要位於左半球（圖 14-4）；語言的音樂調性則主要由右半球傳達（圖 14-3）。左半球除了在語言上所扮演之功能外，對閱讀、算術、以及知識上之邏輯分析與計算皆有其特定角色。相對而言，右半球則以比較總體與可能更

有創意的方式來處理訊息。

　　腦部，尤其是視覺系統，是如何處理訊息的？腦部首先處理來自感覺器官的訊息，如眼睛的視覺訊息、耳朵的聲音、鼻子嗅到的、舌頭嚐到的、與皮膚上的碰觸壓力及溫度。腦部接著依據過去經驗，分析進來的感官訊息，並產生內在表徵，形成對外在世界的知覺。在時機恰當時，腦部會啟動具意向性的行動，以回應所接收到的訊息。假設過街時看到兩張熟悉的臉，我會在無意識下與存在記憶中的影像作比對，現在我認出來了，原來是老朋友理查與湯姆，所以我就過街與他們見面。該一計算分析、回到記憶中比對、與產生行動，都需要訴諸一大堆神經元的訊號傳導能力。

　　神經元是基本的電訊號傳導單位，是建構腦部與脊髓的基本區塊，它們靠產生動作電位來傳遞訊息，動作電位是非常短暫、全有或全無（all-or-none）的電訊號，在波幅上只有微量變化。真正影響神經元傳遞訊息能力的變化，來自動作電位的出現頻率與激發組型。

　　所有進入腦部的視聽觸感官訊息，會轉化成神經編碼（neural codes），亦即神經細胞所產生的動作電位組型。看到嬰兒的臉還有笑容，觀賞一幅名畫或迎向夕陽，與家人共度安靜假日夜晚的美與寧靜，我們得以做到這些，都是因為在腦部神經線路的不同組合下，產生了不同神經激發組型之故。

　　要開始了解如何完成視知覺的神奇旅程，最好先比較腦部與人工計算裝置在訊息處理能力上的異同。在 1940 年代，由於對腦部生物學與訊息處理的突破性了解，產生了第一代計算器、第一代電腦。到了 1997 年，電腦已經威力十足，IBM 所設計的西洋棋超級電腦「深藍」（Deep Blue）＊，打敗了當時被認為是世界上棋力最強的卡斯波洛夫（Garry Kasparov）。令電腦科學家驚訝的是，「深藍」在規則、邏輯、與棋步計算上非常熟練，但在臉部知覺原則的學習上則有極大困難，而且無法區分不同的臉型。該一困難仍存在於今日強而有力的電腦上。電腦在處理與掌握大資料上遠勝於人腦，但電腦卻沒辦法擁有我們視覺系統所具有的假設檢定、創造性、與推論之能力。

＊ 譯注：「深藍」由台大電機系與卡內基梅隆大學畢業的許峰雄博士領導設計。

人類視知覺如何在分析能力上獲勝？格雷戈里（Richard Gregory）提出一個問題：「視覺大腦是一本圖畫書嗎？當我們看到一棵樹時，腦裡會有一幅像樹的圖畫嗎？」[1]他的答案是很清楚的「不會！」。大腦會對外在世界的一棵樹與周邊物體形成假設，而反映出看到的意識經驗。

克里克（Francis Crick）是DNA雙螺旋結構的共同發現者，也可視之為20世紀後半最有創意的生物學家，他在一生志業的後面幾十年，花許多力氣研究意識性視知覺的神奇歷程。在解釋如何看待視覺時，克里克的想法與格雷戈里有很多相同之處，他認為我們好像在腦內有一幅視覺世界的圖畫，但事實上有的是外在世界的一個符號表徵，也就是一個假設。這種想法並不令人驚奇，電腦與電視會提供我們畫面，但若我們打開電腦或電視內部，並不會看到電子元件或電腦晶片像一棵樹形作有序排列，然後發射出不同顏色的光。反之，我們看到的是為了處理登錄資料而排列的部件與線路。克里克總結說：

> 我們有一個符號（symbol）的例子，在電腦記憶體內的訊息並非圖畫，它是圖畫的符號。符號是代表某物的東西，正如文字所做的。「狗」這個字代表某種特定類別的動物，沒有人會弄錯文字與實際動物之區別。一個符號不必是一個字，紅色的交通號誌象徵的是「停止」。很清楚的，我們期望在腦中發現的，是視覺場景以某種符號形式呈現的表徵。[2]

正如克里克的評論所引申的，我們目前還未真正了解這種符號表徵之細部神經機制。

我們的確知道所有對外在世界的知覺先從感官開始，包括景象、聲音、氣味、味道、與碰觸。視覺從眼睛先開始，藉著光來偵測外在世界中的訊息，眼睛的水晶體針對外界事物聚焦，並將其二度空間影像投射到眼球後方布滿神經細胞的網膜上，網膜上特定細胞表徵外界資料的方式，與電腦表徵影像的光點排列並無兩樣。生物與電子系統都須處理資訊，然而視覺系統在腦中利用神經編碼創造表徵時，所需的資訊遠大於腦部直接從眼睛所獲得的有限訊息。那些多出來的資訊，是在腦部之內所創造出來的。

所以我們由「心內之眼」（the mind's eye）所看到的，遠超出網膜上所有的

實體投影。網膜上的影像首先分解為可以描述線段與輪廓的電訊號，因此而創造出一張臉或物體的邊界訊息，之後這些電訊號傳入腦部†，它們就被轉錄，而且依據格式塔原則與先前經驗，再予重構而發展成我們所知覺到的影像。幸運的是，雖然眼睛所獲得的原始資料，並不足夠形成內容豐富的視覺假設，但腦部卻可產生相當準確的假設，每個人都可以針對外在世界創造出一個豐富又有意義的影像，而且與別人所看到與形成的影像又如此的相似。

從這種針對視覺世界之內在表徵的建構中，可看到腦部的創造性運作。眼睛的運作方式與照相機並不相同，數位相機可以一個光點、一個光點地捕捉外界景物與臉孔影像，但眼睛無法如此做。認知心理學家克里斯·符利斯這樣說：「我所知覺到的，並非外界投射到我的眼睛、耳朵、與手指之粗糙與模糊線索，我知覺到的遠勝於此，是這些粗糙訊號與我過去豐富經驗之總和──我們對外在世界的知覺，是與現實相呼應的奇幻旅程。」[3]

視覺系統如何創造出這個世界，這個「與現實相呼應的奇幻旅程」？有關腦部組織的一項指導原則，認為每個知覺、情緒、或動作的心理歷程，依賴位於腦內特定區域中以井然有序方式排列之神經線路專業分組，該一原則亦適用於視覺系統。

處理視覺訊息的神經細胞以階層方式配搭分組，將視覺資訊傳送到視覺系統兩條平行通道中間的一條去，這些逐級傳輸始自眼睛的網膜，傳到視丘的側膝核，繼續抵達大腦枕葉的主視覺皮質部，之後分散連到大腦枕葉、顳葉、與額葉的三十多個區域。在每一轉運站（relay），就會針對進來的資訊執行特定的轉換過程，視覺系統的諸多停留站，與觸覺、聽覺、味覺、及嗅覺的大有不同，它們在腦內占有自己獨特的居住地。只有在腦部的最高層級，來自諸多感官系統的訊息，才會聚集到一起。

視覺系統的兩條平行通道，各自處理視覺世界的不同層面。內容通道（what pathway；或稱「腹部通道」〔ventral pathway〕）與色彩以及外界所見有關，該通道的眾多轉運站，將訊息送到與色彩、物體、身體、及臉型辨認有關的顳葉

† 譯注：依據胚胎學的看法，眼睛在早期胚胎發展出來時，也是屬於廣義腦部的一部分，不過在習慣上與實務上都將眼睛與腦部分開。

區域。位置通道（where pathway；或稱「背部通道」〔dorsal pathway〕）與物體所在位置之資訊有關，該通道之轉運站將資訊送到頂葉。所以每個通道包括有一系列階層化的轉運站來接收、處理，以及將視覺訊息傳輸到下一轉運站。每一轉運站的細胞連到下一轉運站的細胞，逐漸建構起整個視覺系統。

　　一當資訊抵達內容通道的較高區域，資訊就會被重新評估。該一由上往下的重新評估，依據下述四個原則運作：忽略與行為脈絡無關的細節；找出恆常性（constancy）；嘗試抽約物體、人物、與場景的主要與恆常特徵；特別重要的是，將現在所看到的影像，與過去所經歷過的影像相比較。這些生物學上的發現，確認了克里斯與貢布里希的推論，他們認為視覺不只是通往世界的一扇窗，視覺實質上是腦部創造出來的。

　　視覺系統能在相當不同的照明與距離條件下看出同樣的圖像，這種能力明確說明了大腦的創造性。從明亮的花園進入光照不足的房間時，網膜上所接受的光強度可能下降千倍，但不管是在明亮的陽光下，或在低亮度的房間，我們看到的白襯衫都是白的，紅領結也都是紅的。之所以將領結看成紅的，是因為腦部能夠獲得物體恆常特徵之資料，也就是「反射」（reflectance）。這一點如何做到？腦部會適應光線的變化，重新計算領結與襯衫的顏色，以確保關鍵性的特徵，在不同的情境下得以維持。

　　藍德（Edwin Land）是拍立得（Polaroid）偏光相機的發明人，他提出什麼是色彩知覺的關鍵原理，大腦從白襯衫與紅領結所反射出來的光譜波長中作取樣（sampling），之後在變化的環境條件下仍維持該波長組成之比例，大腦會忽略物體表面反射光波長的所有變異，且在不同光照條件下說紅領結的顏色是紅色，該過程稱之為「色彩恆常性」（color constancy，圖 14-6）。不過紅領結在同樣的光照條件下，若改為與藍色襯衫搭配，則看起來會與白色襯衫搭配時大有不同，因為這時的波長組合比例已經改變。

　　縱使紅領結的波長，可經由光打在網膜上的物理客觀測量得知，但我們所看到的紅色色彩，卻是在特定脈絡、特定條件下由大腦所創造出來的。該一現象是廣為人知的「色彩對比」（color contrast），脈絡（context）相當程度受到腦部高級區之影響，所以就像形狀知覺，色彩知覺也是由大腦所建構出來的。

▲ 圖 14-6│色彩恆常性（color constancy）。左邊 A 圖上半立方體前面與頂面的中心方塊，看起來都是相同的橙色；但當這兩個同樣方塊不打光孤立來看時，如左邊 A 圖下半所示，事實它們很明顯的不是相同顏色。會將上半方塊看成相同顏色，是因為腦部了解到立方體的前面被陰影遮蔽，故調整色彩知覺以彌補較暗的波長。在右邊 B 圖下半，兩個方塊孤立看時是同樣顏色，但是腦部再次彌補陰影所造成的結果，所以 B 圖上半的同樣方塊有不同顏色。

　　同樣道理，投影到網膜上的影像大小、形狀、與亮度，在我們走動時就會有變化，但是大部分狀況下，並不會知覺到這些變化。貢布里希在其《影像與眼睛》（*The Image and the Eye*）一書中舉例說：「當一個人從對面街上迎向前來，我們網膜上的影像大小可能因此加倍，但是我們知覺到的是人越來越近，而非人越來越大。」在第 16 章將會談到，大腦能將人的大小保持恆常性，是因為視覺系統對與距離有關的感官線索敏感之故，譬如相對大小、熟悉的大小、線性透視、與遮蔽等類線索，這些線索都是來自將三度空間影像轉換成網膜上的二度空間影像時所推論產生的。大腦也依賴過去的經驗，知道物體影像雖然在網膜上有大小變化，但物體並沒有因之真正放大或縮小。

　　不管大小、形狀、與明亮度變化，我們仍然可以知覺到物體恆常性的表現，說明了大腦驚人的能力，能夠將網膜上短暫的二度空間光組型，轉換出一個對三度空間可以有前後一致與穩定的解釋。後續兩章將探討大腦科學家目前所知，有關大腦如何在解構之後，重構我們在「心內之眼」所看到的視覺影像。

原注

1. Richard Gregory, *Seeing Through Illusions* (New York: Oxford University Press, 2009), 6.
2. Francis Crick, *The Astonishing Hypothesis: The Scientific Search for the Soul* (New York: Charles Scribner's Sons, 1994), 32.
3. Chris Frith, *Making Up the Mind*, 132 and 111.

第 15 章
視覺影像的解構
——形狀知覺的基礎結構

　　我們大體上是視覺生物，活在一個主要是光環境與視覺的世界，利用網膜所提供的消息，尋找配偶、食物、飲料、與伴侶。事實上，進入腦部的感官資訊中，有整整一半是視覺訊息，若無視覺，我們將不會有藝術，可能意識會大受限縮，所以沒什麼好令人驚訝的現象是，生物學家就像藝術家、藝術史家、心理學家、哲學家、與之前的科學家，長久以來對視覺的探討一直樂在其中。

　　視知覺的生物研究始自另一位與維也納有關之大人物的領導，亦即庫福勒（Stephen Kuffler，1913-1980），他與克里斯及貢布里希都是同時代的人，在1950 年代他與兩位年輕同事休伯（David Hubel）及威瑟爾（Torsten Wiesel），開始探討克里斯與貢布里希深深著迷的問題：腦部在處理視覺事件時，如何解構所見之影像。他們一齊檢驗視覺系統對特定刺激的神經細胞反應，這種作法讓我們對視知覺的了解，得以從認知心理學層次過渡到生物分析層次。

　　他們的研究工作開始給好幾個基本問題提供了解答：是否腦內若干特定細胞可以負責對形狀的基本圖形元素作神經編碼？是否這些細胞的聯合激發能合併表徵出完整的形狀？影像在網膜上被解構，但在腦內何處被重構？

　　視覺訊息之處理始自網膜，通過視丘的側膝核，繼續朝大腦皮質部的三十幾個視覺區前進（圖 15-1）。在一系列的經典研究中，他們三人發現腦內神經元所送的訊號，最終將產生視覺影像不同層次屬性的意識覺知。他們指出視覺系統早期階段（網膜與側膝核）的神經元，能對小光點作最有效的反應；在下一個轉運站主視覺皮質部（V1，腦部的第一個轉運站），神經元可以將視覺訊息組織成線段、邊界線、與角落，這些元素又可被組合成輪廓與圖形元素。視覺皮質部接下

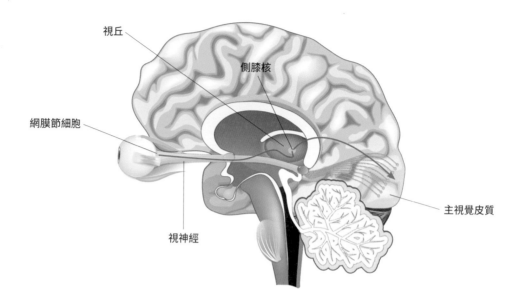

視丘

側膝核

網膜節細胞

主視覺皮質

視神經

▲ 圖 15-1 ｜視覺訊息從網膜投射到視丘的視覺區（側膝核），再投射到皮質部。

來的轉運站，接收來自主視覺皮質部 V1 的訊息，也執行一些特殊功能：V2 與
V3 對虛擬線段與邊界作反應，V4 對色彩、V5 則對運動訊息作反應。最後，其
他神經科學家的後續研究則指出，視覺大腦的最高區域下顳顳葉皮質部（inferior
temporal cortex），其區內神經元能對很多知覺屬性作反應：複雜形狀、視覺場景、
特定地點、手、身體，尤其是對臉部，還有色彩、空間位置、以及這些形狀的運
動。

　　視覺需要光線。我們眼睛捕捉到的光線是一種電磁輻射，該一輻射來自光子
所產生出來不同長度的波動，從我們所看到的物體反射出來。人類視覺可以有效
捕捉到的電磁波波段很窄，約在三百八十奈米（深紫色）到七百八十奈米（暗紅
色）之間，該一可見光波段只占整個電磁波光譜的極小部分（圖 15-2、圖 15-3）。

　　當影像所發射出來的光子抵達眼睛水晶體後，水晶體將其聚焦到網膜上，
由光接受器（photoreceptors）予以處理。光接受器是井然有序地排列、對光

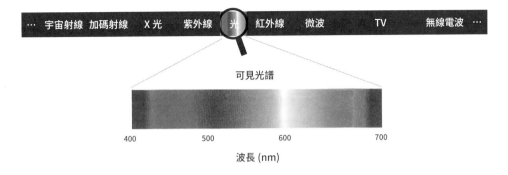

▲ 圖 15-2 ｜人類演化出來能知覺到的可見光譜，只占整個電磁波光譜的一小部分。

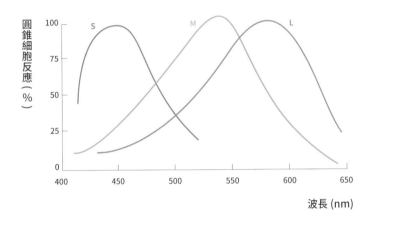

▲ 圖 15-3 ｜三類圓錐細胞的光譜敏感度。

線敏感的神經細胞，它們會對光源位置與光強及色彩作反應，光接受器對光子的反應會轉化為電訊號（一種神經編碼），然後轉接到網膜節細胞（retinal ganglion cells），這是網膜的輸出端細胞，網膜節細胞的軸突則形成視神經（optic nerve），將視覺訊息送往主視覺皮質部（圖 15-4）。透過這種方式，網膜捕捉與處理了外在視覺世界造成的所有效應，並將處理的結果送往腦部的視覺系統。

網膜包含有四類光接受器：三類圓錐細胞（cones）與一類圓柱細胞（rods）。圓錐細胞可以看到細節，也因此讓我們得以知覺到藝術作品，它們在白天與光線良好的房間中運作，可敏感偵測到對比、色彩、與細節（圖 15-5）。圓錐細胞遍布

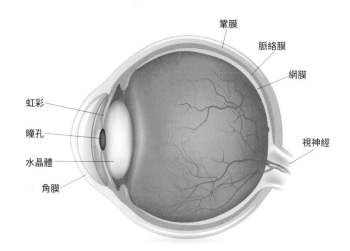

▲ 圖 15-4 │眼睛外層（鞏膜〔sclera〕）維持了眼球的形狀，
鞏膜前方透明部分稱為「角膜」，光從角膜進入透過水晶
體聚焦。「虹彩」是眼球有顏色的部分，包括有瞳孔，依
周圍明亮程度調整圓形開孔的大小。光線進入瞳孔通過水
晶體後折射，抵達眼球後方的網膜。

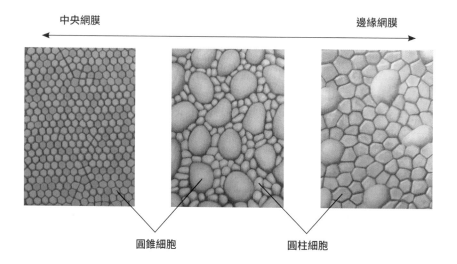

▲ 圖 15-5 │網膜中央有小而緊密排列的圓錐細胞。越往網膜
周邊的圓錐細胞變大，與越來越大的圓柱細胞混在一起。

在網膜上，在中央小窩（fovea，位於網膜中央，是視覺最敏感的區域）這個地方，更是只存在圓錐細胞。在整個網膜上位於中央小窩的圓錐細胞密度最高，因此我們對臉、手、物體、視覺場景、與色彩的敏銳分辨能力，都要依靠中央小窩的圓錐細胞。從中央小窩往網膜的周邊走，圓錐細胞的分布就越來越分散，因此網膜周邊的視覺解析度變得較差，從這個區域送出去的視覺資訊就較為模糊。

三類圓錐細胞各有其不同色素，每一類細胞對色彩光譜中的特定成分有最敏感的反應：深紫、綠、或暗紅。所以一輛綠車吸收了可見光中除了綠色之外的所有頻率，所有與綠色有關的光頻率都從車子表面反射出來。對綠色敏感的圓錐細胞帶頭反應，大腦因此知覺到這輛車子是綠色的。

色彩知覺對基本的視覺分辨是相當重要的，它能讓我們注意到而且偵測出色彩組型，以及明亮度的變化，大幅增強了影像中不同成分的對比。但令人驚訝的是，若沒有明亮度變化的色彩本身，我們很難從這種純色彩而無明亮度變化的影像中偵測出空間細節（圖 15-6）。

色彩也豐富了情緒生活。我們將色彩視為具有獨特的情緒特徵，對這些特徵的反應則隨心情而有變化，所以色彩對不同人有不一樣的意義。藝術家、尤其是現代主義畫家，採用誇張色彩來製造情緒效應，但是情緒的強度與類型，則因觀測者與脈絡之不同而異。該一與色彩有關的曖昧性，可能是另外一個可以解釋下列現象的原因：為何單一畫作可以引發不同人產生不同反應，或者為何同一個人在不同時間也會有不同反應？

圓柱細胞的數量遠大於圓錐細胞，大約是一百：七（一億：七百萬），而且在大白天或正常光照的屋內，運作效率不好，因為它們在這種光強的狀況下細胞活動趨於飽和。圓柱細胞也不攜帶有關色彩的訊息，所以對我們在正常情況下的藝術知覺並無幫助。然而，圓柱細胞對光的敏感度遠勝於圓錐細胞，尤其是將光訊號予以放大的功能上。

夜間視覺要靠圓柱細胞來全權處理，你可以在一個晴朗的夜晚注視一顆不是很亮的星星，來了解這個現象。若你直接注視這顆星星，可能不容易看到它，因為中央小窩內的圓錐細胞無法對低度光源作反應，但你若輕輕轉頭，用眼睛餘光（亦即用周邊的網膜）去看它，這時會有更多網膜周邊的圓柱細胞介入運作，讓你清楚地看到這顆本來昏暗的星星。

A. 全彩影像　　　　　　　　B. 黑白影像　　　　　　　　　C. 純光譜色影像

花朵的正常全彩影像，包含有亮度與
色彩的資訊。

有亮度變化的黑白影像，空間細節仍
可輕易分辨。

純光譜色影像，未包含亮度變化資
訊，只有波長與飽和度資訊，空間
細節難以分辨。

▲ 圖 15-6 │ A. 花朵的正常全彩影像，包含有亮度與色彩的資訊。B. 有亮度變化的黑白影像，
空間細節仍可輕易分辨。C. 純光譜色影像，未包含亮度變化資訊，只有波長與飽和度資
訊，空間細節難以分辨。

　　在中央小窩密集分布的圓錐細胞，可以從影像中抽取細節，但比較難以知覺
到影像中粗略與大單位的成分，然而廣泛分布在網膜周邊的圓錐細胞，則可做到
這一點。所以腦部有兩種處理視覺訊息的方式：一個是細緻的單位，作部件分析；
另一則為粗略的單位，作總體分析。我們用來認定特殊臉型的視覺影像部件，如
鼻子的大小與形狀，是由中央小窩的圓錐細胞處理，它們對細節與解析度比較敏
感；至於用來認定臉部情緒狀態的影像部件，則由網膜周邊的圓錐細胞處理，它
們對粗略與總體（或格式塔）元素比較敏感。

　　李明史東（Margaret Livingstone）利用這種知覺區分，對達文西名畫〈蒙娜
麗莎〉（*Mona Lisa*）作了一個有趣的分析（圖 15-7）。如同藝術史家與精神分析學
家過去所一向注意到的，該畫已被視為西方藝術登峰造極的作品之一，而且也是
研究繪畫曖昧性的最佳例子。它象徵了文藝復興時期女性神秘的典型，哥德稱之
為「永恆的女性」（the eternal feminine），其中一種永恆的魅力，也是一種永恆
神秘之處，來自她在這幅畫上的表情。她在這一瞬間微笑，但下一瞬間看起來卻
是悲傷的，這種情緒表現的轉移是如何做到的？

　　克里斯認為我們在不同時間看到她的不同表情，是因為她在臉部表情中潛藏
的曖昧性，讓人得以依自己的心情來闡釋她的表情。對該一曖昧性有一種傳統的

◀ 圖 15-7 │ 達文西〈蒙娜麗
莎 〉（*Mona Lisa*，c.1503-
1506），平板油畫。

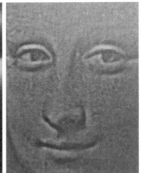

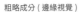

| 粗略成分（邊緣視覺） | 中度成分（近邊緣視覺） | 具體細節（中央視覺） |

▲ 圖 15-8 │ 邊緣視覺的模糊效應。以中央視覺觀看時，蒙娜麗莎嘴角的上揚幅
度遠低於用邊緣視覺觀看之時。

解釋，認為達文西使用了一種特別的藝術技巧，是在文藝復興早期發展出來的，稱之為「陰影技法」（sfumato，英譯 shading，亦稱「暈塗法」），在蒙娜麗莎嘴唇旁邊弄出陰影。該技法首先用半透明的暗塗料打底，再上少量的不透明白彩，之後用手指（而非筆刷）將輪廓線弄模糊或軟化，在這幅畫中則是針對嘴唇旁邊的角落作處理。

李明史東對該人物畫變換的表情提出另一種解釋，來說明達文西所傳達之兩種衝突訊息的結果。當我們直視蒙娜麗莎的嘴唇時，並未馬上能偵測到她出名的經典笑容，因為我們的中央小窩視覺現在聚焦在細節上，而笑容並不會從這些細節中產生，雖然嘴唇邊的角落地帶會讓人有神秘的感覺。就像看遠方的星星，當我們轉而注視蒙娜麗莎臉龐旁邊處或看向她的眼睛，則經典的神秘微笑就會相當清楚地出現。發生這種現象，是因為邊緣圓錐細胞視覺雖然不能很好地知覺到細節，但其總體分析的功能卻讓我們可以看到，陰影技法在她嘴唇與嘴部角落所製造出來的軟化效果（圖 15-8）。

李明史東用該一發現說明，我們在中央視覺沒看到的，可以從邊緣視覺中察覺，如蒙娜麗莎的微笑。臉部表情依賴深層的臉部肌肉，深層臉部肌肉活動的細部變化，則因皮下脂肪之故變得模糊，這時邊緣視覺在解釋臉部情緒狀態時，會優於中央視覺。也就是說，從中央視覺所登錄的單純邊界與線條中，透過邊緣視覺的幫助，可以輕易辨認出臉真的就是一張臉。[1]

哺乳類的視知覺科學研究始自庫福勒，是第一代研究哺乳類動物網膜如何處理視覺訊息的科學家。他在 1913 年出生於匈牙利，當時是奧匈帝國的一部分。1923 年他到維也納一間耶穌會寄宿學校就讀，1932 年進維也納大學醫學院，專攻病理學，1937 年拿到醫學學位。希特勒於 1938 年進占維也納，庫福勒那時參與反納粹的學生政治組織，由於他父系那邊的祖母是猶太人，發現自己的生命已陷於危險之中，因此逃往匈牙利，接著到英格蘭，然後到澳洲。他在 1945 年移往美國，進入約翰霍普金斯大學的威爾默眼科研究中心（Wilmer Eye Institute of Johns Hopkins University），1959 年移往哈佛大學醫學院，1967 年在那裡創建美國的第一所神經生物學系（Department of Neurobiology），該學系結合了生理學、生物化學、與解剖學，研究目標則是腦部的結構與功能。

輸送端神經元

訊息流向

接收端神經元

樹突

細胞體

軸突

突觸

神經細胞

▲ 圖 15-9 ｜神經訊息傳送圖。

　　他到約翰霍普金斯大學時，開始研究簡單無脊椎動物如小蝦（Crayfish），如何利用腦中的神經細胞來互相溝通。當時的科學家已經從佛洛伊德在 1884 年的無脊椎動物研究，知道所有腦部的神經元都很相似，不管是脊椎或無脊椎動物。

　　神經元通常有三個區域：單一細胞體（cell body）、單一軸突（axon）、與為數眾多的樹突（dendrites，圖 15-9）。又長又細的軸突從細胞體的一端出發，攜帶資訊走了一大段距離，抵達接觸點連上目標或接收端細胞的樹突，密集分岔的樹突通常是從軸突對面另一細胞體來的，它們接收來自其它神經細胞的訊息。庫福勒研究的是神經突觸溝通（synaptic communication）的歷程，一個神經元可以與另一神經元透過突觸作訊息移轉，神經突觸是發送端細胞軸突與目標端細胞樹突的接觸點。

　　如前所述，神經元會產生快速、全有或全無的訊號，稱之為「動作電位」，一旦啟動，動作電位的電訊號經由軸突可靠忠實的全程運送，送到終點站去，軸突會在這個終點站與目標細胞形成一個或多個突觸。訊號強度不會改變，因

為動作電位沿著軸突一直不斷再生。目標神經元也接收來自其它神經細胞的訊息，那些細胞可能是興奮型神經元（excitatory neurons），會累增動作電位的數目（頻率），目標細胞就會被激發；若那些細胞是抑制型神經元（inhibitory neurons），則會降低神經激發的機率。興奮型神經元活躍得越久，目標神經元活躍的時間也越長。

　　庫福勒了解到興奮型與抑制型神經元互動，以控制單一目標神經元之激發組型的方式，表現的是腦部組織邏輯的一個縮影：腦部神經細胞知道如何將它們從各方收集來的興奮與抑制資訊加總起來，之後基於該一計算，決定是否將該一總合資訊轉運給腦部更高區域的細胞。英國生理學家薛靈頓（Charles Sherrington）是 1932 年諾貝爾生理醫學獎得主，他領先研究脊椎的神經細胞如何互相溝通，這種工作稱之為「神經系統的整合行動」（integrative action of the nervous system），他認為神經系統會先評估進來的訊息之相對價值，再以該評估為基礎決定是否行動，這種評估是神經系統的主要工作。

▲ 圖 15-10 ｜ 網膜節細胞開—中心（on-center）神經元的受域組織。

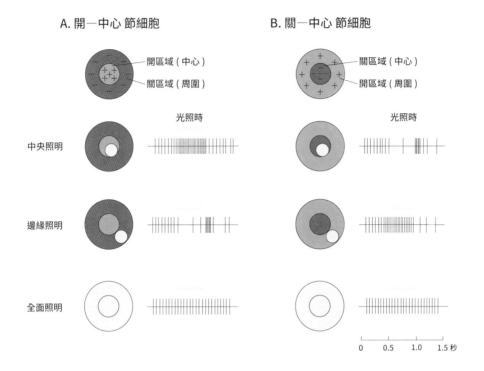

▲ 圖 15-11 │網膜節細胞對其受域中的對比有最適反映。節細胞的圓形受域，有特化之中心與周圍區。光線打在開一中心細胞受域中心時，會有興奮反應；但若光線打在周圍，則為抑制反應。關一中心細胞的反應剛好相反。本圖呈現這兩類細胞對三種不同光刺激之反應，受域中被刺激的部分以黃色表示。本圖係以細胞外量測所得之紀錄，不同的刺激方式會激發細胞產生不同的動作電位組型，光照的長度以紀錄上之橫線表示。（節錄自庫福勒，1953）

A. 當開一中心細胞受域的整個中心區被光點覆蓋時，這些細胞會有最佳反應；當光點只照到中心區一部分時，也會有良好反應，雖然沒那麼強烈。光點照在周圍時會降低或壓抑細胞反應，當光點熄滅之後，會出現一段短期間內更為激烈的反應。若對整個受域作擴散均勻的照明，則引發相對微弱的反應，這是因為中心與背景的效應被互相抵銷之故。

B. 當關一中心細胞受域的中心區被光點覆蓋時，其基礎背景活動量會被壓抑，但當光點熄滅之後，會出現一段短期間的加速反應。光點若照在受域周圍區，則會激發細胞反應。

庫福勒在小蝦身上所作有關突觸興奮與抑制的實驗發現，鼓勵他更進一步研究哺乳類網膜上神經細胞，對光作反應時所表現的更複雜之整合行動。在這一點上，他所研究的「整合」，並非只是將它當為一個如何運作的機制問題，也是將之當為了解腦部感覺系統如何處理訊息的問題。或者如他日後所做的，是想要了解腦部究竟如何運作。

就像最好的羅基坦斯基傳統，庫福勒以及後來的休伯與威瑟爾，走入實驗動物的腦部深處去探索視知覺現象及機制。休伯與威瑟爾將庫福勒的視覺研究予以擴張，從網膜轉到大腦皮質部，他們在 1981 年因視覺系統消息處理之研究貢獻，獲諾貝爾生理醫學獎。他們從一開始就體會到，不同細胞可能有不同目的、運作方式、以及特性，所以為了有效研究腦部，需要每次只檢驗一個細胞。首先是庫福勒，接著是休伯與威瑟爾，他們在眼睛網膜上插入細小的記錄電極，之後則插入腦部，記錄那些地方神經細胞的電反應。他們將記錄電極連上示波器，再連上放大器與揚聲器，這樣就可以在示波器上看到單細胞激發了動作電位，而且同時聽到它們在揚聲器上像小鞭炮一樣的聲音。庫福勒、休伯、與威瑟爾利用這些單細胞技術，繼續研究視覺系統不同區域的細胞，如何對基本刺激作反應，以及從網膜到腦部高階視覺區的路途中，視覺訊息如何被不同的轉運站作了轉變。

庫福勒一開始時是測量單一網膜節細胞（retinal ganglion cell）所產生的動作電位，包括網膜中心與周邊。他發現這些特化神經元接收來自圓錐細胞與圓柱細胞傳過來的影像訊息，之後它們以激發動作電位組型的方式來登錄這些訊息，然後網膜節細胞就將這些訊息傳到腦部。在獲得這些紀錄的過程中，庫福勒得到他個人第一個令人吃驚的發現：網膜節細胞從不睡覺。它們即時自動的激發動作電位，縱使沒有光線或其它刺激（圖 15-10）。就像一個自我開始的裝置，該一緩慢、自發性的神經激發，搜索環境中的資訊，並提供一個持續的活動組型，以讓隨後而來的視覺刺激得以在此基礎上作較快速的行動。就這種自發性神經激發而言，興奮性的刺激會增加激發，抑制性的刺激則會降低激發。

庫福勒接著有了第二個發現，他找到能夠改變網膜節細胞自發性激發組型的最有效方式，並非在整個網膜上照射強而擴散的光，而是在網膜上一小部分照射小光點。利用這種方式，他發現每個網膜節細胞各有其接收外來訊息的領域，

稱之為這個細胞自身的「受域」（receptive field），對應的是外界特殊區塊在網膜上的投影區域。每個神經元只對掉到自己受域內的刺激進行閱讀與反應，而且每個神經元只從自己的受域傳送訊息到腦部。庫福勒接著發現神經激發的頻率，是打在受域之小光點強度的函數，而且神經激發持續的時間，依光刺激的長短而定。既然整個網膜布滿了不同網膜神經細胞的受域，不管光是打在網膜的什麼位置上，總會有一些細胞作反應，這個發現是最早的指標研究之一，說明了視覺系統在擷取外界細節時，分工是如此的專業。

網膜節細胞的最小受域是在網膜中心，它們從最密集分布的圓錐細胞中取得資訊，與最敏銳的視覺分辨有關，如注視繪畫的細節，而且閱讀外界的最小片段。有些離網膜中心較遠、較外圍的節細胞，有比較大的受域，能夠綜合很多圓錐細胞的資訊，這些細胞開始分析影像中比較粗略與總體的成分。庫福勒發現網膜節細胞離網膜中心越遠時，其受域變得越大，該一事實可以說明前述所提，何以視網膜周邊細胞，沒有能力處理細節，而且看到的影像是模糊的。

當庫福勒有系統地探究網膜，將小光點照在不同網膜節細胞的受域上時，他有了第三個發現，他找到兩類不同的網膜節細胞，各自均勻地分布在網膜上，但是在受域的中心與邊緣之表現上有所不同。「開─中心神經元」（on-center neurons）指的是，當小光點打在該類節細胞的受域正中心時，細胞就會興奮激發（產生動作電位）；當小光點打在受域內的周邊地區時，細胞就會有抑制反應（減少動作電位數量）。「關─中心神經元」（off-center neurons）指的是剛好相反的反應：當小光點打在受域中心時，有抑制反應；在小光點打在受域內周邊時，細胞有興奮反應（圖 15-11）。

在網膜節細胞上所發現的這種「中央─周邊組織」（center-surround organization），表示視覺系統只對影像中光線強度有變化之處作反應，事實上，庫福勒的研究指出物體的外貌，主要是決定於物體與周圍環境的對比（contrast），而非外界光源的強度。

該一發現讓庫福勒有了新的看法：網膜節細胞不會對絕對光強作反應，而是對亮暗對比作反應。大光點或分散均勻光無法有效刺激網膜節細胞的原因，是因為分散均勻光同時覆蓋了神經元受域的興奮與抑制區域。他的發現也提供了一個生物學基礎，可用來解釋相關的原則，亦即腦部是設計用來針對「對比」作有選

▲ 圖 15-12 │ 物體的外表樣貌主要是依據物體及其背景的邊界而定，圖中的兩個灰色環有相同的亮度，但看起來卻不一樣，左邊的灰色環偏亮，這是因為兩個灰色環及其背景產生了不同對比之故。

擇性與積極性的反應，但忽略一大片不變的光線組型。該一對比特性可以從「圖 15-12」看出來，兩個灰色環有同樣的波長，但左邊環看起來比較亮，這主要是因為在不同的背景下，製造出不同的對比之故。最後，網膜節細胞上的「中央—周邊組織」運作原則，還可以解釋視覺系統何以對網膜上的不連續光照如此敏感，以及為何神經元對影像亮度的急遽變化反應強烈，但對和緩變化的亮度則不然。利用這種方式，很像貢布里希所預測的，庫福勒發現只有非常特定的視覺刺激，才能在前往視覺的神經通道上打開鎖住的門（pick the locks）。

　　人類的視覺系統依照自然界的需求而一路演進。真的是這樣，庫福勒研究的視覺系統之早期階段，顯示達爾文的演化原則確有參與其中：也就是說，人眼的結構已經演化到可以將環境給我們的訊息作最適化的處理。更進一步，視覺敏銳性的極限，亦即最佳解析度，是被眼睛的解析能力以及中央小窩中圓錐細胞的排列所一齊決定的。圓錐細胞將訊息送到網膜節細胞，節細胞的受域形狀則設計成可以抽取影像中的最關鍵訊息，而且極小化冗餘重複性，以保證沒有任何網膜的訊號處理效能被浪費掉。網膜節細胞的受域中心相對於受域內周邊的大小比值，應該也是經過完美設計，以用來認出影像中富含消息的成分，並忽略掉冗餘的部分。

　　庫福勒的研究工作進一步闡明了網膜並非被動地傳遞影像訊息，它會作積極

的轉換，而且利用極大數量的光接受器與其它神經細胞，以平行處理的方式來提供強大計算能力，將視覺世界的影像登錄成動作電位組型（指的是不同的激發頻率）。這種神經活動的組型傳遞到視丘的側膝核，從那裡再送到大腦皮質部，之後作更進一步的解構，最後再重構出一個影像的內在表徵[II]。所以，庫福勒在網膜上所研究的，在視覺訊號傳遞時，「對比」具有極度重要性的這些發現，替後面更饒有興味、更令人訝異的視覺研究作了很好的準備工作，鋪了重要的道路。接著就要來談談這些在視覺皮質部上所作的成果，以及由此衍生出來的驚人觀點。

原注

　　庫福勒學派與休伯及威瑟爾的研究工作，在休伯與威瑟爾（2005）的書中有很好的彙編。庫福勒的一生，在卡茲（Bernard Katz）為英國皇家學會所寫的學術性傳記與回憶錄中，有所描述；在麥克馬漢（McMahan，1990）的結集中，則有很多朋友與學生的回憶短文。我對線條素描的討論，還有在探討圖形元素如何與庫福勒、休伯及威瑟爾的研究連上關係時，受到了下列著作的重大影響：尚儒（Changeux，1994）、李明史東（Livingstone，2002）、史蒂文斯（Stevens，2001）、與傑奇（Zeki，1999）。

譯注

I

　　本書對蒙娜麗莎經典神秘微笑中的情緒表情變換（微笑與悲傷交替出現），引用李明史東利用中央視覺與邊緣視覺之不同知覺方式，來說明直視時所使用的中央視覺，只能看到嘴唇細節卻看不到微笑，唯有將視線從嘴唇處移開看向別處，這時邊緣視覺便可協助我們看到嘴唇處的微笑或者悲傷。由於邊緣視覺所作的是一種總體分析，情緒表情則需要較大面積方可綜合出來，因此也是要透過邊緣視覺，才比較容易偵測到。這是視覺研究所能提供的極限，但仍無法說明何以會有微笑與悲傷情緒狀態的交互出現。雖然傳統上提出的陰影技法（或暈塗法）解釋，可以說明如何製造出這種臉部表情潛藏的曖昧性，但仍無法解釋在人類知覺上何以能察覺出這種交互出現的曖昧性。該一深層的困難問題，仍有待進一步研究。

II

　　透過不同與平行運作的邊緣及中樞視覺神經通路，分別處理形狀、色彩、位置、深度、與運動狀態等知覺屬性，這是一種解構性的「神經消息處理」（decomposition）：先處理物體所具有的各個知覺屬性，最後才在大腦較高階的消息處理過程中，將各種有關的感覺與經驗線索聚合（binding）成一個可供心理運作之內在表徵。目前科學界對神經消息處理了解很多，但對聚合的了解還相當有限。

第16章
吾人所見世界之重構
──視覺是訊息處理

　　雖然網膜相當精細，但它還是沒辦法從物體、場景、與臉部的恆常及基本特徵中將不必要的細節分離開來。針對視覺訊息作分類工作，亦即留下辨識所需的核心特徵、但拋棄掉不重要的細節，大部分是由與視覺有關的大腦皮質部所完成的。休伯與威瑟爾緊密合作至少超過二十年，將庫福勒對視覺早期階段的分析，擴展到大腦皮質部，讓我們對這些相關區域如何處理視覺訊息這件事情上，有了戲劇性的大幅度了解。他們以及倫敦大學大學院（University College London）的薛米‧傑奇（Semir Zeki），都對腦部如何建構出可供物體辨識的線條與輪廓，提供了得以第一次了解這些現象的研究工作。

　　薛米‧傑奇體認到線條在抽象藝術的先驅中，如塞尚、馬勒維奇與立體派畫家，占有主導性角色，藝術家直覺地掌握到在觀看者腦中，線條（line）可以用非常戲劇性的方式發展出來，讓人產生邊界（edge）的感覺。在繪製圖畫大樣與邊界時，線條與輪廓所扮演的不同角色，可從兩幅克林姆與柯克西卡所繪之畫作，以及克林姆與席勒兩件素描的互相比較中，明顯看出來。

　　在畫作中，我們可以利用邊界線輕易地分辨出物體或影像，這些邊界線並非總是清楚劃出，它們經常是以共享邊境的方式出現。比較克林姆的後期人物畫〈亞黛夫人 II〉（*Portrait of Adele Bloch-Bauer II*，圖 16-1）與柯克西卡的〈佛列肖畫像〉（圖 16-2），克林姆利用色彩與相對明亮度之巨大差異以及相對乾淨的大樣，將亞黛夫人的臉與手從背景中分隔出來。我們知道她的頭部與帽子之所在，從哪裡開始、哪裡結束，因為在畫作中的亮區與暗區，有色彩偏移之故。簡單的輪廓線結合了不同明亮度的對比，強調出影像的平坦性，而且將畫中人安靜與永恆的

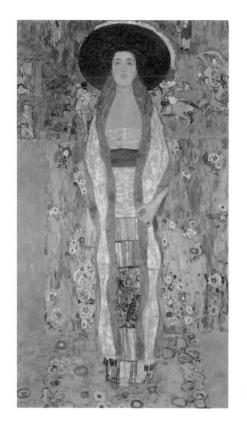

◀ 圖 16-1 ｜克林姆〈亞黛夫人 II〉（*Portrait of Adele Bloch-Bauer II*，1912），帆布油畫。

▲ 圖 16-2 ｜柯克西卡〈佛列肖畫像〉（*Portrait of Auguste Henri Forel*，1910），帆布油畫。

特質凸顯出來。柯克西卡在繪製佛列畫像時，則反其道而行，他在臉部內採用輕微的明亮度差異，但用強烈的輪廓線來勾勒甚至雕刻出佛列頭部的邊界，將頭部從背景中突出向前，以嘗試捕捉畫中人潛意識的冥想。這些大樣在佛列手部的繪製中看得更清楚，利用一條粗黑線從外圍來勾勒出手指的邊界。

在線條素描中，視覺系統可以從線條與輪廓的細緻不同處理中，創造出不同的心理表徵。在克林姆〈斜躺裸女〉（*Reclining Nude Female*，1912-1913）的藍色鉛筆紙畫中，克林姆以淡筆勾勒出圖形大樣，並將其嵌入裝飾風之中；席勒在〈斜躺裸女〉（*Reclining Nude*，1918）的蠟筆紙畫中，則更簡單地描繪圖形，放更多重點在輪廓上，採用的則是羅丹的素描技法，視線不離開他的模特兒。席勒更狂野的輪廓線，加強了影像的三度空間感，強調出它的量體，更有甚者，這些線條在圖形與背景之間，創造出一種優雅與簡約的物理邊界。其結果就是，縱使兩位

藝術家送到視覺系統的是類似的裸女表徵，但我們卻看出了非常不同的結果。

席勒的輪廓以較高敏銳度來傳達三度空間形狀的訊息，但它們畫得並不像外界的形狀；外界物體，如克林姆的畫作，並未採用清楚的大樣來將圖形與背景作分割。但這些由人工大樣繪製出來的影像，對觀看者竟能產生如此具有說服力的事實，讓我們興致勃勃地想去了解，腦內究竟有什麼工具可用來協助分辨視覺物體。

視神經是由上百萬軸突所組成的生物纜線，負責將網膜節細胞所激發的動作電位送到側膝核，該結構是視丘的一部分，視丘則是將感覺訊息[*]送到大腦皮質部的大門與分配點。休伯與威瑟爾開始是作實驗動物的視丘研究，他們發現側膝核的神經元特性與網膜節細胞的非常相似，在側膝核也有包含「開─中心」與「關─中心」兩類神經元的圓形受域。

▲ 圖 16-3│視覺通路圖。

* 譯注：嗅覺除外。

　　他們接著測試皮質部主視覺區的神經元，這些神經元接收來自側膝核的影像訊息，並將其轉送到大腦皮質部的其它區域。就像在網膜與側膝核的神經元一樣，主視覺區的每個神經元都是高度特異化，只對網膜上特定部位的刺激作反應，亦即它本身的受域。休伯與威瑟爾在這裡得到了一個很重要的發現：在主視覺區的神經元，並非單純與忠實地複製從側膝核來的輸入，反之，它們是將刺激的線性層面抽約出來，因為它們的受域形狀是桿狀（bar-shaped），而非圓形。這些大腦神經元對線段、方形、或長方形的輪廓有最好的反應；它們對能定義影像邊界的線段或能標示明暗區域之間的界線，都可作出反應。

　　更令人訝異的是，休伯與威瑟爾發現主視覺皮質部的神經元，並非只對單純的線段，而是對有方位（如垂直、水平、或傾斜）的線段作反應。所以，假若有一黑色線段或邊界在我們面前繞軸旋轉，緩慢地改變每一邊界的角度，則不同神經元會針對不同的角度作反應，有些神經元對垂直邊界作反應，有些是對水平，再一些則是對特定傾斜角度的線段作反應。更有甚之，就像在網膜與側膝核內的神經元，皮質部主視覺區的神經細胞對光亮與黑暗之間的不連續性，能作出最佳反應（圖 16-3、圖 16-4）。

　　這些結果戲劇性地顯示出哺乳類的眼睛不是照相機，它並非以一個個像素逐步記錄的方式，來記錄場景影像或人物，更進一步，視覺系統能挑選或丟棄資訊，這不是一個照相機或電腦所能做到的。

　　薛米・傑奇這樣寫休伯與威瑟爾的發現：

　　細胞能對特定方位線段作選擇性反應的發現，是視覺大腦研究的一個里程碑。生理學家認為對方位能作選擇性反應的細胞，是形狀之神經處理的生理建構礎石，但過去沒有人能夠知道，究竟如何從這些可以對形狀基本成分作反應的細胞們，在神經歷程上將它們整合建構出來，而得以辨識出複雜的形狀。在某種意義上，我們的探索及結論與蒙德里安、馬勒維奇、及其他人並無不同，蒙德里安認為所有複雜形狀中共有的「普同形狀」（universal form）就是直線，生理學家認為能夠對某些藝術家所主張之「普同形狀」作殊異性反應的細胞，恰恰就是這些組成生理建構礎石的細胞，它們能讓神經系統表徵出更為複雜的形狀。所以，

假如要說視覺皮質部的生理現象與藝術家創作之間的關係是純屬偶然，則對我而言是難以相信的。[1]

　　藝術家其實早在這些相對新進的腦科學發現之前，就已了解到線段的重要以及「引申線段」（implied line）的威力。在克林姆的很多技巧中，他也是一位能夠掌握主觀或錯覺輪廓原則入畫的大師，讓觀看者得以自行將影像的輪廓補足[1]。該一技法在其金色時期看得特別清楚，克林姆習慣性地用大片金色裝飾去遮蔽身體的輪廓，讓觀看者憑自己的想像去重新建構那些輪廓，有時他甚至撥弄遮蔽的雙重意義。在〈猶帝絲〉（圖 8-22）畫中，看到她所戴的金項鍊，將其頭部與身體分隔開來，我們能很自然地設想其頸部的大樣，縱使在影像中根本沒有任何這類實質的線段。那是因為就像觀看卡尼薩三角形，我們的腦部會依照格式塔的封閉原則（Gestalt principle of closure）來創造出沒有出現、但應補足的輪廓線段。

　　休伯與威瑟爾也用動物實驗說明，視覺系統的計算具有階層性：影像以未經處理的形狀進入眼中，之後在視覺系統較高級區域加工，經過處理後，成為可以意識知覺到的影像。更進一步來說，他們與薛米‧傑奇都發現到主視覺區的神經元，尤其是視覺皮質部接下來的兩個區域 V2 與 V3[†]，不只能對實質線段作反應，也能有效地對虛線（virtual line）作反應，就其結果而言，這些神經元能夠填補出物體的輪廓，這是一種能夠解釋為何會有格式塔學家所說的「封閉」現象之能力。

　　薛米‧傑奇認為卡尼薩三角形（圖 12-5）就是「封閉」現象的一個例子，大腦嘗試要去完成、而且想辦法對一個不完整或曖昧影像賦以意義。他後來的神經影像實驗指出，當一個人注視一條引申線段（虛線也是其中一種）時，主視覺區與 V2 及 V3 的神經元都會變活躍，就像對實際物體辨識具有關鍵性角色，某些視覺皮質部之神經元的反應一樣。

　　也許大腦可以完成線段之知覺，是因為自然界經常出現被遮蔽的輪廓，這些被遮蔽的輪廓必須要能被填補完成，以便能正確知覺到物體的影像。當一個人

† 譯注：實驗猴子的視覺區標號方式，與人相同。

▲ 圖 16-4

1. 主視覺皮質部的細胞受域，藉由測量外界光條投射在網膜受域後所引發的活動量來決定。光照長度以每個動作電位記錄上方的橫線表示。在該例中，若光條垂直照在受域中心，細胞的反應最強。

2. 主視覺皮質部簡單細胞的受域為狹長矩形，有興奮（＋）與抑制（－）區域。雖會因不同類型刺激而有不同反應，但這些大腦細胞受域仍共同具有三個特徵：一，對應到網膜上的特定位置；二，分立的興奮與抑制區域；三，有特定的方位軸。

3. 簡單大腦視覺細胞受域的輸入組織模式，首先由休伯與威瑟爾提出。依據該一模式，主視覺皮質部的神經元接受三個或更多開—中心細胞的興奮連接，表示外界有光線在網膜上形成直線照射。因此，大腦細胞的受域就有一拉長的興奮區域，如「2」的彩色圖示。抑制的周邊可能就由關—中心細胞來提供，其受域（未在此畫出）緊鄰開—中心細胞的受域。主視覺區簡單細胞的這種受域組成，中央狹長型區域為興奮區，緊鄰的周圍是抑制區，因此在偵測邊界（剛好有明暗對比）時會有最佳反應。（取材自休伯與威瑟爾，1962）。

看到某人從角落冒出來，或一隻獅子從樹叢跳出來時，也可能發生類似的知覺過程。格雷戈里提醒我們：「大腦藉著加入『那裡應該有什麼東西』的作法，創造出所看到的大部分內容。我們只有在大腦猜錯或創造出明顯的虛構物時，才知道原來大腦是用猜的在看事情。」[2]

　　如前所述，物體辨識一個重要特徵是圖形與背景的分離。圖形─背景分離（figure-ground separation）過程是連續且動態的，因為同樣的元素在一個脈絡下被當為圖形一部分，也能在另一個脈絡下，被當為背景的一部分。某些 V2 區細胞，能夠對虛線作反應，如形成魯賓瓶的虛線，它們也能對圖形的邊界作反應。但是單純地標定邊界，並不足以將圖形從背景中分離開來，尚須從影像的脈絡中去推論，哪一個區域擁有這個邊界。在圖形─背景互換現象中，邊界所有權的問題特別被凸顯出來，如在魯賓瓶與兔─鴨圖形所示。

　　薛米·傑奇與其同事對一些進行圖形─背景互換實驗的受試者，做了腦部造影，發現在注視魯賓瓶時，腦部活動從下顳顬葉的臉部辨識區，轉換到頂葉的物體辨識區，每次轉換時伴隨的是主視覺區的短暫不活動。主視覺區的活動對影像知覺至為重要，不管是花瓶或兩張人臉，但是該一活動必須暫停，以便讓知覺互換過程能夠發生。最後，當知覺結果從一個影像轉成另外一個時，訊息傳播得更廣，所以額葉─頂葉皮質部也變得活躍。薛米·傑奇與其同事認為該一活動是一種由上往下的處理方式，而且決定了哪一知覺結果可被清楚察覺到。所以額葉─頂葉之介入，可讓觀看者清楚覺知到影像剛剛互換，我們會在第 29 章繼續討論從無意識到意識處理的轉換。

　　網膜上的影像是二度空間，就像繪畫或影片，但是我們看到的卻是三度空間。究竟是如何獲得這種深度知覺？大腦用了兩種主要線索：單眼線索與雙眼像差線索。

　　大部分的深度知覺，包括透視，都能從單眼線索獲得。事實上，在二十英尺之外的距離，每一隻眼睛所看到的影像基本上是一樣的，雖然兩眼是以一定距離分別位於鼻子兩側。結果就是，從這種二十英尺外的距離看東西，用兩眼看跟用單眼看是一樣的。然而，我們在估計遠物的相對位置時並不會有什麼困難，人能用單眼看到深度，是因為大腦依靠為數不少的招式，稱之為「單眼深度線索」

▲ 圖 16-5 │ 遮蔽：長方形「4」遮住了長方形「5」的外框，看起來像在前面，但無法靠遮蔽來表示兩者之間距離會有多遠。

線性透視：線段「6-7」與「8-9」本是相互平行的，但它們在圖形平面上開始收斂。

相對大小：因為我們假設兩位小孩大小相同，因此在圖形平面上，較小的小孩（2）與較大小孩（1）相比，好像是站在比較遠的地方。這也是我們何以知道長方形「4」比「5」更接近多少的線索。

熟悉大小：在圖形平面上，男人（3）畫得與前方小孩（1）幾乎一樣大小（量量看！），若我們知道男人比小孩高，則可從圖中大小的基礎上推論男人站的位置比小孩遠。該類線索的效能會低於其它類線索。（取材自 Kandel et al., *Principles of Neural Science IV*，頁 559 所引述之 Hochberg 1968 年的文章內容）。

（monocular depth cues，圖 16-5）。藝術家早在幾世紀以來即熟知這些線索，達文西在 16 世紀上半葉即已為其編碼解密。

我們觀看如藝術作品的靜態影像時，經常會應用到五種主要單眼線索，這些線索對畫家特別重要，因為他們的工作涉及要將三度空間的場景，畫到二度空間的表面上。第一個線索是「熟悉的大小」（familiar size），這是一個與人的大小有關之知識，從過去的接觸經驗可幫助判斷這個人現在離我們多遠（圖 16-5）。若這個人看起來比我們上次碰到他時較矮，那他就有可能是在比較遠的地方。第二

A.　　　　　　　　　　　　　　　B.

▲ 圖 16-6 ｜

A. 前景的人或物體距相機比較近，後面背景的人或物體則距相機較遠。

B. 圖中較遠的人或物體，原樣拿來放在較近之人或物體的旁邊，這樣兩者都與相機等距。在該案例中，左邊的人或物體形狀看起來戲劇性地變得更小，縱使其現在的大小與在 A 圖時並無兩樣。

個線索是「相對大小」（relative size），若兩個人或兩件相似物體看起來大小不同，我們可假設較小的在較遠之處。再進一步，物體的大小可藉比較緊鄰的周遭環境來判斷（圖 16-6），當兩個人在不同距離，我們不會藉著直接比較他們來得知大小，而是透過各自緊鄰的周遭作比較，對影像中其它物體的熟悉度也可對這類比較提供幫助。

第三個單眼線索是「遮蔽」（occlusion），若一個人或一件物體被另一人或物部分遮住，觀看者會假設前面的人或物，會比被遮住的更靠近自己。「圖 16-7」可看到在平坦表面上的三個幾何形狀，圓形、三角形、與長方形。圓形看起來最接近，長方形最遠，因為三角形部分遮蔽了長方形，圓形則部分遮蔽了三角形。與其它能夠指出空間絕對位置之單眼深度線索不同的是，遮蔽線索只能協助我們決定相對的接近程度。

第四個線索是「線性透視」（linear perspective），平行線段如鐵軌，看起來會在地平線上某一點處收斂或會合，線段在收斂之前的長度越長，觀看者對

◀ 圖 16-7 ｜ 平坦表面上的三個幾何形狀，以不同
方式遮蔽。

距離的感覺就越遠（圖 16-5）。視覺系統直覺地將收斂解釋成深度，因為視覺系
統假設平行線應該總是保持平行的。第五個單眼線索是「大氣透視」（aerial
perspective），溫暖的顏色比冷冽的顏色更接近觀看者；比較深色的物體，看起
來比白濛濛的淺色物體近；與比較暗的相比，較亮的物體會更靠近看的人。

　　美國天文學家李藤浩斯（David Rittenhouse）架設了美國第一台天文望遠鏡，
也以繪圖與調查能力著稱於世，他在 1786 年提出，陰影之所以會產生令人心服
的三度空間形狀知覺，乃係奠基在深植腦中的兩個推論。第一個推論是「只有單
一光源照亮了整個影像」，第二個推論是「光源來自上方」（圖 16-8）。我們的視
覺系統採用了這些推論，因為我們生活在只有一個從上往下照的太陽光源之中，
而腦部則在這種太陽系中演化出來。奠基在這些推論之上，一個圓形若從上方打

頂光

反射光

◀ 圖 16-8 ｜ 光與陰影是物體三度空間
表現之穩定指標，在沒有其它深度
線索時，仍能看出這個球是三度空
間球體。

▲ 圖 16-9 |

A. 這些凸出的物體，看起來是從上面往下打光。也可以利用
想像光從底下往上照的方式，來反轉它們的深度。

B. 中間列與上下兩列有不同的方位，雖然也可以反轉，但不
可能將三列同時看成凸或凹。

光，則看起來是凸的，若是同一圓形，但改從下方打光，則看起來便是凹的。

　　這些推論也可從觀看「圖 16-9」的「鬆餅鍋」（muffin pan）圖形中清楚看
出來。三排凸起的鬆餅形狀好像從紙面跳出，看起來是光源從上照下，「圖 16-
9A」底部則是暗黑的，這種安排與我們從圓球所看到陰影的知覺是一致的（如「圖
16-8」所看到的圓球形狀）。所有物體看起來都被單一的頂光所照耀，若我們將
「圖 16-9A」放顛倒，則影像便會倒轉，現在看到的是八個凹進去的圖形，該一
深度反轉之所以發生，是因為大腦繼續假設光源是來自上方之故。我們也可不須
轉圖而想像光源來自下方，來翻轉圓形的空間方位，雖然這是一種比較困難的作
法。這種翻轉影像方位的困難，說明了我們生來就假設光源是來自上方。另一自
動推論則可由「圖 16-9B」看出，這三排圓形打的是側光，中間一排的兩個圓形，
其打光方位剛好與上下兩排的相反，剛開始時看起來是凹的，但很容易就可翻轉
成為凸，當你有意翻轉中間圓形的深度時，上下兩排的圖形也跟著翻轉。這種現
象再次說明，大腦沒有例外地假設有一個單一的光源。

　　「圖 16-9A」說明了認定光源係由上照下來的這個假設已深植在我們腦中。
有趣的是，該假設之設定與地平線或外界環境無關，而與頭部有關，一般人好像
假設太陽與頭部是連動的：若你將頭部往右肩傾斜，則「圖 16-9B」的中間排看
起來就是凹的，要翻轉深度變得相當困難。將頭部往左肩傾斜，則會得到相反的

結果。

觀看一百英尺內的物體，除了單眼線索以外，還用了「雙眼像差線索」（binocular disparity cues）來獲得深度。雙眼像差來自於當我們用兩眼看物體，每隻眼睛看物體時角度略有不同，因此雙眼網膜上的投影也略有不同。你可以用如下的方法作一驗證：凝視一遠方物體，先閉一眼，再交替閉另一眼。前後兩次看到的物體在空間上會有些許的偏移。

休伯與威瑟爾發現兩隻眼睛網膜上的訊號，會聚焦收斂到主視覺皮質部的共同目標細胞，該一收斂方式是「立體視覺」（stereopsis，指的是由雙眼視覺所獲得的深度感覺，以與只靠單眼即能獲得的深度作一區分）的必要條件，而非充分條件。立體視覺進一步要求主視覺皮質部的目標細胞，去比較來自兩眼網膜影像訊號的微小差異，最後給我們一個單一的三度空間影像。雙眼視覺主要用在近距離的工作，如前所述，對二十英尺以上的視覺，一隻眼睛已綽綽有餘。事實上，棒球選手安德悟（Jordan Underwood）在球賽中被平飛球打壞一隻眼睛，後來反而出任頂級聯賽的投手。

受到庫福勒、休伯、與威瑟爾在腦部如何解構形狀之研究發現的啟發，英國理論腦科學家馬爾（David Marr，1945-1980）發展了一套大膽的全新嘗試，正如他在 1982 年出版之經典專書《視覺》（*Vision*）中所描述的，馬爾結合了由克里斯與貢布里希所領先研究之視知覺的認知心理學，以及庫福勒、休伯、與威瑟爾在視覺系統上的生理觀點，還有訊息處理的原理，利用這種方式，馬爾嘗試解釋視覺生理、視覺訊息處理、與視知覺的認知心理學，它們是如何關聯到一起的。

馬爾的基本觀念認為視知覺透過一系列訊息處理階段或表徵來處理外界事物，每一階段都將前一階段作了轉換並豐富其內容。現代神經科學家受到馬爾的影響，已經發展出一套三階段訊息處理的研究策略，第一階段從網膜開始，是由庫福勒所曾研究的，稱之為「低階層次視覺處理」（low-level visual processing），該階段針對特殊的視覺場景，標定物體在空間的位置並指認出物體顏色。

第二階段從主視覺區開始，是由休伯、威瑟爾、與薛米·傑奇所描述的，稱之為「中階層次階段」（intermediate-level）的視覺處理，該階段組合簡單的線

段與其方位軸，形成可以定義影像邊界的輪廓，因此而得以建構出物體樣貌的整合知覺，該一過程稱為「輪廓整合」（contour integration）。在此同時，中階層次視覺將物體從背景中分離，稱之為「表面分割」（surface segmentation）。綜合起來，低階與中階層次的視覺處理，在影像之中標定出何者為與物體有關的圖形，何者為與物體無關的背景。以人辨認大麥町犬為例（作法：先將一張大麥町犬在草地上河邊走動的照片模糊化，之後再來辨認標的物在何處），係在三個視覺層次與兩個視覺通道上進行解構及處理。低階視覺指認狗在空間上的位置及其顏色；中階視覺組合出狗的形狀，並將其與背景作一分離；高階視覺則能夠辨識出特定的物體、狗、及周遭環境。內容通道處理狗影像的形狀與色彩，位置通道則處理狗的運動狀態。內容通道可在三個視覺處理層次上，進行影像的解構與重構工作。

　　低階與中階層次之視覺歷程係合併執行，大部分靠由下往上的處理。若干由下往上處理的原理原則，已由格式塔學家提出，他們發展出如何決定最能形成可辨識組型的「群聚」（grouping）規則，其中一個群聚規則就是「接近律」（principle of proximity），指出接近的線段能形成物體的輪廓；另一個則是顏色、大小、與方位的相似性，亦可群聚在一起，稱為「相似律」。對物體輪廓特別重要的是「良好連續律」（principle of good continuation），該原則認為圖形的線段一般會延伸往一定的方位而且群聚在一起，使得輪廓得以平滑地延續出來（圖16-10）。

▲ 圖 16-10 | 良好連續的格式塔原理。線段會作組合，讓輪廓得以平順地連續，所以線段「A-O」會與「O-D」、「C-O」會與「O-B」群聚在一起。

　　在這兩個階段中，中階層次被認為是特別困難的，因為它要求主視覺區要在上百上千的線段所構成的複雜場景中，去決定哪些線段屬於同一物體、哪些又是屬於其它物體。低階與中階層次的視覺處理，也須考量過去知覺經驗的記憶，它們儲存在視覺系統的較高級區域之中。

　　第三個階段是「高階層次」（high-level）視覺處理，它在主視覺皮質部到下顳顳葉皮質部的通路上，執行相關的視覺處理，以建立出物體類別及其意義。在此，腦部將視覺訊息與其它不同來源的相關訊息加以整合，因之得以辨識出特別的物體、臉孔、與場景。該一由上往下的處理，會針對過去的視覺經驗作出推論與作假設檢定，導引出有意識的視知覺與意義的詮釋（參見第 18 章），但是意義的詮釋難臻完美，有時會有錯誤產生。

　　這些視覺處理的神經生物學研究，開始解釋何以藝術家能將三度空間物體與人物放到二度空間表面的策略做得如此成功。在自然界中，能夠將一個物體表面，與其它表面或背景分離開來的邊界或線段，可說是無所不在，藝術家一向認定物體是被其形狀所定義，而形狀則來自物體所擁有的邊界。藝術家在繪畫中利用相鄰區域之色彩或亮度變化來描繪邊界，或者利用引申線來處理。物體的邊界將一個在色彩、亮度、或質地上大致均一的表面，與其它表面作一分割，輪廓在繪畫中之所以重要，只是因為輪廓可將形狀作出較清楚銳利的定義之故。

　　相較而言，線描（line drawing）則完全使用線段，不管是用「簡單線段」（simple lines）或「輪廓線段」（contour lines）。簡單線段指的是均一顏色之狹窄塗抹，而且長度遠大過寬度；輪廓線段則是在物體周圍弄出界限，而且依此定義了物體的邊界。在線描之中，藝術家無法描繪明亮度的變化，因此必須使用輪廓線來創造二度空間邊界的效果。藉著在輪廓線周圍加上亮與暗的影子，藝術家得以弄出「複雜輪廓」（complex contours），以產生第三度空間的效果。最後，藝術家利用「表現性輪廓」（expressive contours），藉著不均勻、厚或細、曲線畫或參差不齊的線段，來加強某種情緒的提示。

　　線描在所有文化的各種藝術型態中相當普遍，從報紙漫畫到洞穴繪畫中都可以看到。線描幾乎無所不在的理由之一，是因為它讓人有直覺感受，一張笑臉的草樣描繪自動記錄了一張在笑的臉。但是，為什麼會這樣？在真實世界中，並

◀ 圖 16-11｜馬赫帶（Mach bands）的錯覺。當一個比較亮的區域放在比較暗區的旁邊，可以看到兩區邊界出現有對比被強化的線段。較亮區域在邊界處會變得更亮，而暗區在靠近邊界處會變得更暗。

◀ 圖 16-12｜對馬赫帶效應另作人為的加工強化。

◀ 圖 16-13｜可用圓形受域的神經反應，來解釋馬赫帶發生的原因。

▲ 圖 16-14｜物體辨識。草樣勾勒素描就可畫出清楚可辨認之物體，因為在視野的知覺組織中，邊界是強而有力的線索。

無所謂「草樣勾勒」（outline）這種事，物體走了換背景上場，並無明確的線段可以區分出不同疆界，但是觀看者卻可以毫無困難地去知覺到線描代表的是一隻手、一個人、或一間房子。這類速寫作品能夠如此輕易被知覺到的事實，可以讓我們大量得知視覺處理系統是如何在工作的。

線描能有如此亮麗的成功，是因為如休伯與威瑟爾所說的，腦細胞在將線段與輪廓解讀為邊界的能耐是非常厲害的。大腦整合簡單線段，以形成能夠將圖形與背景分離的邊界，每當眼睛睜開時，在主視覺區中對方位敏感的細胞正在建構可作場景線描的元素，更有甚之，主視覺皮質部使用了神經元受域中的抑制區域，來強化影像中的輪廓線。

該一現象其實在休伯與威瑟爾的細胞層次研究探索之前，即已由奧地利物理學家與哲學家馬赫推論出來。馬赫發現了一個現在稱為「馬赫帶」（Mach bands）的錯覺，當一個比較亮的區域放在比較暗區的旁邊，可以看到兩區邊界出現有對比被強化的線段（圖 16-11、圖 16-12、圖 16-13），所以較亮區域在邊界處會變得更亮，而暗區在靠近邊界處會變得更暗。但其實並無這種能夠區分邊界的真實線段存在，我們現在知道那些被察覺到的線段，其實是細胞受域被組織起來的一個後果，不管是小的圓形形狀（如在網膜與視丘）或條狀（如在皮質部）受域，其中央興奮區被周圍抑制區所包圍，因此而加強了對比，亮區與暗區在邊界處都被強化，最終讓大腦知覺到馬赫帶被強化的邊界。[11]

我們能在素描中將輪廓知覺成外在邊界的能力，只是在影像知覺與真實世界知覺之間存在有眾多重要差異、但能互相聯通的一個例子。素描的輪廓線經常未能涵蓋現實世界的豐富性，或物體邊界所能提供的訊息，但就如我們在「圖 16-14」所看到的，它們沒有必要全包，因為素描中的輪廓線已足夠讓我們的大腦去作引申，而且表徵出所有樣態的外在邊界與疆域，因為輪廓線就是物體邊界的線索，我們可以辨識出不同的物體，縱使在最簡單的線描素描中，也可知覺到特殊的意義與心情，而不必用到陰影或色彩（圖 16-14）。

神經科學家史蒂文斯（Charles Stevens）更戲劇性地說明了這一點，他用一幅林布蘭（Rembrandt Harmenszoon van Rijn）在 1699 年所繪的自畫像（圖 16-15），來與該畫像的線描圖作比較（圖 16-16），顯示縱使線描圖與自畫像本身並無對應的表面相似性，觀看者仍能在素描中很快辨識出，與自畫像中林布蘭類似的

三度空間影像。史蒂文斯主張我們能夠即時不費力辨識林布蘭線描圖的能力，呈現了一種影像如何在腦內表現的基本面向。我們若想辨識一張臉，只須從臉部抽離出一些特殊輪廓線，那些定義了眼睛、嘴唇、與鼻子的輪廓線，該一事實讓藝術家有一些空間可以將臉部極度扭曲化，但又不影響對臉型的辨識能力。就像克里斯與貢布里希所強調的，這就是為何漫畫家與表現主義畫家，能夠如此強而有力感動人的理由。

　　藝術家在素描中使用輪廓表徵邊界的重大成就，提出一個與藝術知覺有關的深層問題：它是後天習得的或是遺傳的？我們是後天學到藝術家將自然界中的邊界，替換成畫紙上的輪廓線？或是視覺系統有一內建的能力，能將臉部或風景的藝術描繪，當成是實際的臉或外界風景？

　　李明史東指出，藝術家能用這種技法矇騙視覺系統的能力，在素描技法出現之後，即已廣為人知與使用。在舊石器時代結束也就是大約三萬多年前之後，在南法（如時代上較晚近的拉斯科）與北西班牙（阿爾塔米拉〔Altamira〕）的洞穴藝術家，已經意會到大腦能對所看到的作出假設，為了作出三度空間的影像，這些藝術家簡單地使用輪廓線來定義邊界，之後繼續凸顯它們來創造出輪廓來（圖16-17）。這類素描創造了三度空間的錯覺，因為他們在觀看者的腦中，留下了所畫物體或人的高度、寬度、與形狀。

　　從更大層面來看，視覺系統將素描中的輪廓解釋成邊界的能力，只是我們能從二度空間背景看出三度空間圖形之驚人能力的一環，該一建立在從網膜訊息處理即已開始之創造性重構，在藝術中特別明顯。網膜從外在視覺世界中抽取的，只是有限資訊，所以大腦必須持續針對「外界究竟有什麼」作出創造性的猜測與假設，不管一幅畫或素描如何寫實，在二度空間的畫布表面上，總是存在有需要努力解密之處。

　　卡瑪納符（Patrick Cavanagh）是一位知覺研究者，將藝術家用來創造這類錯覺所使用的技法，稱之為「簡化物理學」（simplified physics）。這些技法容許大腦將藝術的二度空間影像解釋為三度空間影像，如上述所提林布蘭的線描圖：

　　　這些對標準物理學的僭越，如不可能的陰影、色彩、反射、或輪廓，

◀ 圖 16-15 ｜林布蘭（Rembrandt Harmenszoon van Rijn）〈六十三歲自畫像〉（*Self-Portrait at the age of 63*，1669），帆布油畫。

▶ 圖 16-16 ｜林布蘭自畫像的線描圖。

▲ 圖 16-17 ｜〈牛與馬〉（*Bull and Horse*），法國拉斯科洞穴（Lascaux cave）的洞穴壁畫。

經常沒被觀看者注意到，所以不會干擾到觀看者對場景的理解。這就是神經科學有所發現之所在，因為我們沒注意到它們，就表示視覺大腦採用的是一種更簡單與簡化的物理學來了解世界。藝術家使用該一另類物理學，因為這些偏離真正物理學的特殊技法對觀看者並無影響：藝術家得以採取捷徑，更簡約地呈現線索，安排表面與光線去配合畫面上所要的訊息，而非物理世界所要求的。[3]

卡瑪納符認為大腦對藝術表徵，並未使用物理學的常規原則。反之，繪畫可容許來違反實際上應該存在的可能性，觀看者很少會去注意到不一致或不可能的色彩、打光、陰影、與反射。這些技法其實與立體主義過度扭曲的透視，一樣不可能或不一致，同理，也與野獸派及印象主義的急遽色彩放大技法一樣突兀，但是這些都沒被注意到，也不致打斷我們對影像之理解。

大腦在藝術賞析過程中容忍錯覺或簡化物理學的能力，表現出驚人的視覺彈性，該一彈性讓藝術家得以跨越年代，自由大量地作視覺場景之呈現，而不必犧牲影像的可信度，這種自由度可從文藝復興時期藝術家對光線與陰影所作的細緻操弄及改變，跨越到奧地利表現主義畫家對空間與色彩所作的外顯又驚人之扭曲。深入了解這些我們可以忍受的扭曲類型，以及在圖畫線索中所使用的物理假設，將可大力協助弄清楚大腦如何從影像中找出意義來。

另一位視知覺研究者多納・霍夫曼找到一個例子，可以說明我們使用簡化物理去重建藝術作品的能力。他稱這個例子為「波紋」（Ripple，圖 16-18），「波紋」繪製在平坦的二度空間表面，但看起來像是池塘的水波，在空間中擴展，就像其

◀ 圖 16-18 ｜波紋（Ripple）。

它具有說服力的三度空間素描，你不會將波紋看成是平坦的。

波紋有三個部分：中心突起，在中心突起周圍的圓形波，以及外圍的圓形波。霍夫曼在這些部分的疆界處畫了點狀的虛線，來表示波與波之間產生的波谷，若你將該圖顛倒過來（或將你自己的頭倒過來看），則可看到倒過來的波紋與新產生的部分，現在虛線變成是在波峰上，而非像尚未反轉前是在波谷上。再把圖形轉正，就會恢復原來的部分，若讓圖性慢慢轉動，你可看到從一個部件集合翻轉成另一個部件的集合，也就是看到波谷如何變成波峰。

「波紋」是一個由你自己建構、令人印象深刻的演練。你在書頁上看到的曲線，以及波動似的三度空間曲面，是完全由大腦建構出來的。霍夫曼說：「你會將波紋組織成三個同心圓部分，看起來就像水波一樣；波谷圍出來的虛線輪廓，粗略表示了一個部分的停止與另一部分的開始。你並非被動知覺到這些部分，而是這些成分的主動創造者。」[4]

現在可以開始來了解，潛意識心理歷程對藝術知覺究竟有何重要性，也開始看到貢布里希觀點的價值，他從繪畫演進的歷史觀點，提出有關圖形初始元素的主張。我們看到縱使是目前所知最早的藝術家，亦即從南法與北西班牙的洞穴畫家身上，已經發現了貢布里希所說的，可用來開啟潛意識感覺之神經密道的萬能鑰匙。庫福勒、休伯、與威瑟爾在低階與中階層次視覺處理所從事的研究工作，以及後續兩章要談的接續在高階層次方面的研究，已經提供了非常有價值的卓見，以釐清潛意識的大腦如何創造出可在意識狀態下看到的事物。

原注

1. Semir Zeki, *Inner Vision: An Exploration of Art and the Brain* (Oxford: Oxford University Press, 2001), 113.

2. Richard Gregory, *Seeing Through Illusions*, 212.

3. Patrick Cavanagh, "The Artist as Neuroscientist," *Nature* 434 (2005): 301.

4. Donald Hoffman, *Visual Intelligence*, 2-3.

譯注

I

　　主觀輪廓（subjective contour）又稱「錯覺輪廓」（illusory contour），指的是外界的形狀其實並未畫出實質可見的線段，但觀看者會自作主觀地填補，好像可以看到線段，因此而圍出一個有意義的輪廓；這種輪廓是因錯覺而產生的，所以又稱為「錯覺輪廓」。可參見本書第 12 章「圖 12-5」的卡尼薩三角形。

II

　　比較恰當的說法，應該是說形成馬赫帶的原因，亦即亮區與暗區之間會形成邊界線，且在主觀形成的邊界線旁邊會有「亮者越亮，黑者越黑」的現象，但其實在亮區中所有的亮度都一樣，暗區亦同。該現象可以用神經元圓形受域的功能來解釋，亦即馬赫帶之知覺結果，在網膜與視丘層次的視覺消息處理早期即可完成。該講法基本上是對實徵結果的一種合理科學解釋，但並不表示我們的視覺系統一定是用這種方式在看這類圖形的邊界。依此原則應該可以製作能成功偵測馬赫帶的機器或電腦，但人實際上如何觀看、神經系統如何細部運作則是另一件事情。這是科學解釋與實際視覺中間的差距，還有待進一步了解。

第 17 章
高階視覺與臉手及身體之腦中知覺

低階與中階層次的視覺處理，負責彙整將簡單的線段變成影像的輪廓，定義邊界的所有權，以及將圖形從背景中分離出來，但是我們如何知覺到物體？觀看者的參與介入是如何達成的？

繼休伯與威瑟爾重大發現之後的研究，將這些工作延伸到高階層次視覺處理，並開始關切物體的辨識問題。薛米・傑奇與葉伸（David van Essen）發現在主視覺皮質部之上，約有三十來個轉運區，繼續在作有關形狀、色彩、運動、與深度的分析及訊息切割工作，從這些特化區域獲得的訊息會進行分流，分別傳送到腦部更高級的認知區域，包括前額葉，在這裡所有的訊息最終將協同整合成單一可辨識的知覺。

外側前額皮質部

後頂葉皮質部

背部通道（位置通道）

後下顳顬葉
皮質部

前下顳顬葉
皮質部

V1／V2

腹部通道（內容通道）

▶ 圖 17-1 ｜內容（腹部側）
與位置（背部側）通道。

位置辨認

臉孔與位置辨認

臉孔辨認

▶ 圖 17-2 ｜ 臉部與位置之腦部表徵。

　　訊息的分割從主視覺皮質部開始，在那裡，訊息透過兩個平行運作的通路之一轉運出去，亦即「內容通道」與「位置通道」（圖 17-1）。內容通道大部分接收到的輸入，是來自網膜中心區的圓錐細胞，攜帶有關人物、物體、場景、與色彩的訊息，亦即它們像什麼樣子以及它們是什麼的訊息。該一通道從主視覺皮質部延展到好幾個轉運站，之後抵達下顳顬葉皮質部，這是一個高階的視覺處理場所，有關物體、臉部、與手的形狀及內容之訊息，都會在這裡獲得表徵（圖 17-2）。內容通道進一步可分為高解析度的形狀系統，使用色彩與亮度定義物體與人物；另一為色彩系統，定義了物體表面的色彩。

　　位置通道則從主視覺皮質部延展到後頂葉皮質部（posterior parietal cortex），該通道所接收的大部分輸入，來自網膜周邊區域的圓柱細胞，而且特化到偵測運動與空間訊息上，亦即物體或人物位在何處，以及如何在三度空間移動的訊息（圖 17-2）。位置通道提供可導引運動與眼球運動的訊息，對掃描影像或場景有重要功能。與內容通道不同之處在於位置通道是色盲的，但位置通道能作快速反應，能更敏感地偵測明暗對比，因此適合對運動中或明亮度不足的物體作出快速偵測。

這兩個通道的神經活動如何協調整合？是否腦中有一終點目標區，讓知覺對象的所有元素，如形狀、顏色、與位置，全都湊到一起？普林斯頓大學認知心理學家安·崔斯曼（Anne Treisman）展開一系列研究發現，從內容通道與位置通道過來的訊息所產生的關聯，她將其稱為「聚合問題」（binding problem），並不會發生在腦內任何一個單一位址，更可能是發生在當這兩個通道內不同區域的活動被協調整合之時，而該一協調整合工作則要靠注意力來完成。

確實是如此，國家衛生研究院（National Institutes of Health, NIH）的伍茲（Robert Wurtz）與葛德柏（Michael Goldberg）發現，在針對視覺刺激的神經細胞反應中，注意力是強而有力的調控者。當猴子注意到一個刺激時，神經元對該刺激的反應遠大於當這隻猴子看到別的地方時。

這種選擇性注意力是如何達成的？很明顯的，為了要對肖像畫中一張臉作有效的知覺與反應，必須凝視它、注意它，但是因為只能看清楚投影在中央小窩上的影像，所以無法一下子看到整張臉，因為這張臉對中央小窩來講是太大了。我們只能一次注意一件事，所以會先快速掃描整張臉，首先聚焦在眼睛，接著是嘴巴。眼睛是情緒的重要表現處所，所以若在臉部眼睛的掃描上會出現困難的人，如自閉症或杏仁核受損者，則在辨認人的情緒表現上也會有困難。眼睛的快速掃描運動稱之為「眼動」（saccades），它們有兩個功能，一為讓中央小窩得以探索周邊的視覺環境，另一為讓視覺本身成為可能（因為若眼睛盯住一點，達到一段足夠長的時間而不跳開，則影像會開始衰退甚至消失）。

掃描的發生非常迅速，讓我們覺得好像是在同一時間看到整個影像，其實不然，我們只在眼動之間的「注視期」（fixation period）可以有意識地看到外界事物。由監測眼球運動的裝置可以得知，人所獲得的臉部與周圍環境的印象都是片片斷斷的，從一個注視期跳接到另一個注視期。所以除了當影像出現在視覺周邊時，眼睛會反射性地跳動過去之外，眼動也會藉此搜尋資訊。

但眼睛要移動到哪裡則是由腦部來決定的，腦部藉由對影像特性作假設檢定，進而作出決策。當眼睛聚焦在臉部時，就會送出訊息到腦部，該訊息則在參考某一特定假設下予以分析：這是一張人臉嗎？若是人臉，是男是女？這個人年紀多大？大腦對外部世界所建構的模式，帶動了以時段為基礎（moment-by-moment basis）的方式，來分配視覺注意力。所以我們當下是活在兩個世界中，

進行中的視覺經驗則是在兩個世界中作對話，一個是外在世界，從中央小窩進入，採由下往上的方式逐步精緻化；另一個則是內在世界，腦部的知覺、認知、與情緒模式，採由上往下的方式，影響了從中央小窩送來的資訊。

眼睛聚焦在肖像畫或真實人臉上某一特徵屬性的時間長度，因視覺注意力而定。注意力被多重認知因素所驅動，包括意圖、興趣、從記憶叫出的過去知識、脈絡、潛意識動機、與本能的渴求。當我們偵測到一項特別具有意義或趣味的特徵時，可能會將所有的注意力資源分配過去，作法則是調整移動眼睛或頭部，以便讓那項特徵屬性投影到網膜中央。這種細密的檢視，只能在很短的時間內完成，大約是幾百毫秒，因為眼睛永不疲倦地在搜尋，而且馬上要移動焦點到另一特徵去，在那裡大約也是停留幾百秒，然後再回到原來最感興趣的特徵屬性上。縱使我們與注意中的物體皆未移動，在網膜上的影像卻會移動，因為眼睛與頭部不可能是完全靜止的。

物體、場景、與臉部，都在下顳顬葉皮質部獲得表徵。佛洛伊德已經理解到高階的視知覺，可能要在大腦皮質部的高級區作處理，他提出想法，認為某些病人無法辨識視覺世界中的特定知覺屬性，並非眼睛有缺陷，而是這些高級區有損傷，影響到將視覺成分組合成有意義組型的能力，他將這些缺陷稱為「失認症」。

神經科醫師與神經科學家分析有失認症的病人，並將失去的心理功能與腦區損傷部位尋求相關，發現在內容通道與位置通道上特定腦區的損傷，會造成相當特異的知覺結果。若位置通道的特定轉運站有損傷，則無法知覺深度，但其它視覺正常；若是另一轉運區受損，則無法知覺運動，其它視覺正常。若內容通道的色彩中樞受損，包括下顳顬葉皮質部，則產生色盲現象；在其附近腦區受損，則無法叫出色名，但其它的色彩知覺都正常。最後，內容通道的下顳顬葉皮質部受損，會產生很特殊的臉型辨識困難，稱之為「臉孔失認症」（prosopagnosia），病人在碰到老朋友或親人時，必須依賴對方的聲音與其它具有區辨性的特徵，如所戴的眼鏡，才有辦法辨識成功。

臉孔失認症是由德國神經科醫師波達莫（Joachim Bodamer）在其 1947 年發表的論文中首次命名，「prosop」是希臘字的「臉孔」，「agnosia」則是「缺乏

認識」之意，波達莫那時治療三位由於腦部受損的後天臉孔失認症病人。現在我們已知有兩類的臉孔失認症，一為後天，一為先天，先天類別可能影響了百分之二的人口，與其他的先天腦部異常如「閱讀困難症」（dyslexia）不同，因為它無法經由訓練而改進，患有先天臉孔失認症的病人，終其一生無法改進其辨識臉孔的能力。它與後天的病人亦有不同，後天的病人在皮質部的臉孔辨認腦區受損，但先天病人在這些腦區卻有相當正常的活動，貝爾曼（Marlene Behrmann）與她的同事利用「張量成像」（tensor imaging）技術，發現先天臉孔失認症病人的臉孔辨認腦區功能是正常的，但在皮質部右側的若干腦區之間的溝通異常（右半球是臉孔訊息處理的重要區域）。

下顳顬葉皮質部是一個大區，又可分成兩個次區域，每一個有其自己的處理功能。後側（posterior）下顳顬葉與臉部的低階視覺處理有關，該區受損會導致無法將臉看成臉；前側（anterior）下顳顬葉則與高階視覺處理有關，該區受損將難以將臉孔的知覺表徵與語意知識連接起來，病人可以辨認這是一張臉孔、臉孔的組成部分、甚至臉部表情的特殊情緒，但這類病人卻無法分辨這張臉孔屬於哪位特定個人，他／她們經常難以辨認親人的臉或甚至鏡子中自己的臉孔，他們已經失去臉孔與身分之間的連接。

下顳顬葉皮質部這兩個區域送到其它腦區的訊息，對視覺分類、視覺記憶、與情緒處理都非常重要，這些訊息以平行運作的方式送到三個目標區：外側前額葉皮質部（lateral prefrontal cortex），作視覺分類並將之放在短期記憶中；海馬存放長期記憶；杏仁核標定情緒狀態的正負值，以及針對物體知覺產生身體內部器官反應。

臉孔目前是物體辨識的最重要類目，因為它們是我們辨識別人、甚至自我影像的主要方式，藉著辨識人臉來區分朋友或敵人，從他們的臉部表情來推論其情緒狀態。因此數世紀以來的寫實派藝術家，被評估的要點就是他們將繪畫主體畫得有多像，尤其是臉孔的細部處理與身體姿勢。一位大藝術家將臉部的複雜影像，以大師級的技法解構成為油彩的一筆一畫，觀賞者很快、而且很歡樂地將這些筆畫重構成為一張有表情人臉的統合知覺。克林姆，尤其是他的門生柯克西卡與席勒，將這種知覺上的挑戰帶向更高遠之處，他們用心去探測新的情感深度，

不只畫出主題事物的外表，也深入內心生命之中。

歷代以來，藝術家了解到人臉的特殊性，如克里斯與貢布里希所說的，16 世紀義大利波洛尼亞畫派的藝術家（Bolognese artists）發現將臉孔漫畫化（一種誇張的線描方式）之後，經常會比真正的臉容易辨認，這種直覺的想法被風格畫派畫家所採用，之後則在表現主義藝術中重現。柯克西卡與席勒直覺地利用了視覺系統對誇大臉部特徵，以及對誇大的手部及身體位置的敏感度，藉著扭曲繪畫對象的身體特徵，表現主義藝術家同時嘗試在畫作中表達出潛意識情緒，以及在觀看者身上引發出潛意識情緒。

若將臉孔當作視覺影像，則臉孔的描繪就帶出一連串有興趣的問題。一方面來說，所有臉孔都很相像，有兩個眼睛、一個鼻子、與一張嘴，我們從一張很簡

◀ 圖 17-3 │ 阿 辛 波 多（Giuseppe Arcimboldo）〈 蔬 菜 園 丁 〉（*The Vegetable Gardener*，c. 1590），平面木板油畫。下圖將上圖顛倒放置。

略的素描,就可以看出原來是一張臉,這張素描上是一個圓形,裡面有一根直線代表鼻子、兩個點代表眼睛、以及在底下畫一條橫線表示嘴唇。另一方面來說,這種普同的框架很容易受到幾乎是無窮變異的影響,每張臉都是獨一無二的,就像人的簽名一樣。大部分人無法辨認與記住放大後指紋的紋路,但是我們每個人卻可以輕易辨識與記住數百甚至數千張臉,這是如何辦到的?

曹穎(Doris Tsao)與李明史東兩位神經科學家後來發展了一種新的取向,來解決該一問題,她們兩人深入研究臉孔辨識及其所涉及的一般視知覺上之挑戰。臉孔知覺是內容通道上的巔峰之作,所以她們兩人將臉孔辨識視之為可以了解內容通道處理機制的典範研究題目,李明史東寫說:「臉孔是我們所曾知覺過最富訊息的刺激之一,縱使只瞄了別人一眼,我們很快就知道這個人的身分、性別、心情、年齡、種族、與注意力的方向。」[1]

現代認知心理與神經生物學研究已經說明了,為何人類的臉孔、手、與身體如此特別,因為它們都是特定的格式塔知覺體,一當我們的感官偵測到它們,就會將它們知覺成統合的總體。腦部在知覺臉孔時,與處理其它視覺影像的方式不同,並非從一堆線段的組型中去研判出臉孔,而是用一種模板配對(template-matching)的方式,大腦從一個更抽象、更高階的圖形元素來重構臉孔:一個橢圓形,內含兩點(眼睛)、兩點間的直線(鼻子)、以及其下的橫線(嘴唇)。所以臉孔知覺與其它物體的知覺相比,只須對影像作較少的解構與重構工作。

更有甚之,腦部有專門處理臉孔的機制。不像其它複雜的形狀,臉孔只有在正立著看時才能馬上辨識,若將臉孔放顛倒,則很難看出、也很難與別的臉孔作分辨。阿辛波多(Giuseppe Arcimboldo)是一位 16 世紀的米蘭藝術家,也是維也納人所喜歡的畫家,他在畫作中利用水果與蔬菜作出臉孔,然後戲劇性地闡述了上述要點。當從一個角度看畫時,很快可看出臉孔造型,但若倒過來看,就只看到水果與蔬菜(圖 17-3)。同樣一張臉作兩種不同表現時,會對倒立特別敏感,今以舊金山探索博物館(Exploratorium)對〈蒙娜麗莎〉所作之兩種圖示為例,一張是原圖,另一張是將原圖的雙眼與嘴唇翻轉過來,之後將同一張臉所作的兩種不同表現並列,當兩圖倒立放置時看起來很像,但是將兩張圖弄正時,就會在嘴唇與眼睛上清楚看到巨大差異[2]。人腦很明顯地賦予臉孔在正立的方向上有一個特殊的地位。[1]

　　臉孔辨識背後的腦部機制出現在嬰兒早期，嬰兒自從出生後更可能注視臉孔甚於其它物體[3]，除此之外，嬰兒很早就偏好模仿臉部表情，該結果與臉孔知覺在社會互動中占有重要角色的事實相符。三個月大的嬰兒開始可以看出臉孔的不同，而且可以分出不同人的臉，在這一點上嬰兒是普同的臉孔辨識者，他們不只能快速認出不同的人臉，也能快速認出不同猴子的臉[4,5]。他們在六個月大時，開始失去區辨不同非人類臉孔的能力，因為在該一發展關鍵期，嬰兒主要是暴露在不同人臉、而非不同動物臉的環境中。這種具有種屬特殊性（species-specific）之臉孔分辨的知覺微調，與語言的微調是可以相比較的，也就是說四個月到六個月大的嬰兒，不只能夠分辨母語的語音差異，也能分辨其它語言在語音上的不同；但是到了十到十二個月大時，嬰幼兒變成只能分辨自己母語的語音變異。

　　達爾文在 1872 年指出，假如嬰兒要想存活而且發育成人，他們需要成年人的反應互動與照顧。羅倫茲（Konrad Lorenz）是奧地利動物行為學的開創者，他受到達爾文影響，想了解嬰兒的臉孔結構中有哪些層面，能夠在父母身上引發本能生物性的照顧反應。他在 1971 年主張，很可能是嬰兒相對而言有比較大的頭部、大與偏低的眼睛、以及突出的臉頰，這些特徵可以充當「天生的釋放機制」（innate releasing mechanism），驅動出父母生來就內建的照顧、情感、與養育之趨向。

　　臉孔的表徵如何反映在細胞層次？是否腦中有一些細胞組構了臉孔的基石，而且它們的總體活動構建了臉孔的表徵？在 1970 年代對休伯與威瑟爾研究工作的反應與檢討中，也對該一問題給出了兩個可能的解答。第一個是「階序」（hierarchical）或「總體」（holistic）觀點，主張在階序的頂端一定有一些特殊的「教皇級」（pontifical）細胞，能夠統管登錄人的影像，譬如你的祖母或任何其它複雜物體。依照該一看法，你可能不只有一個教皇級的「祖母細胞」（grandmother cell），這些細胞可能會分別對你家祖母的不同層面作反應，每個細胞會攜帶有你家祖母影像中一個有意義的表徵。另一種觀點稱為「以部分為基」（parts-based）或「分配式表徵」（distributed representation），主張並沒有所謂的祖母細胞可以總體用來登錄她的特殊影像，反之，你家祖母的表徵是由一大群神經元（或稱一群「紅衣主教神經元」）的活動組型來作表現。

　　第一位想區分這兩種觀點的人是葛羅斯（Charles Gross），他在 1969 年接續休伯、威瑟爾、與波達莫的研究工作，開始記錄猴子下顳顬葉皮質部單細胞的神經活動，人若在該一區位受損會發生臉孔失認的症狀。令人驚訝的是，葛羅斯發現到該區有些細胞只對人的手部作反應，有些則是對臉部作反應，更進一步的現象則是，對手可以作反應的細胞，只有在看得到個別手指時才作反應，若手指之間沒有隔開分離則不作反應。這些細胞作反應時，不會受到手的方位之影響，意即不管拇指或其它手指是指上或指下。在該區對臉孔有反應的細胞，並未對任何單一臉孔作選擇性反應，而是對臉孔的一般性類別作反應。對葛羅斯而言，這些結果表示一張特殊的臉或你家的祖母，是被一小群具有特殊功能的神經細胞所表徵，意即是一小群祖母細胞或原生祖母細胞。

　　20 世紀後期一些新的影像技術，如正子攝影（PET）與功能性磁振（fMRI）開始發展，腦部研究有了革命性改變，它們讓科學家得以量測血流與神經細胞的耗氧狀況，這些都被認為是與神經細胞活動有關的指標。類此方法並未能反映個別細胞的活動，而是包含上千上萬細胞之腦區的集體活動，然而這是神經科學家第一次找到一個方法，來將心理功能與不同腦區關聯到一起，而且得以在一個活生生、行動中、與知覺中的人類腦部上研究那些功能。

　　神經影像揭露出當一個人參與某一特殊作業時，那些腦區開始變得活躍，在臉孔辨識的研究上，這些方法特別能夠提供豐富資訊。在蒙特婁神經研究所（Montreal Neurological Institute）的佘忍（Justine Sergent）與其同事，在 1992 年利用 PET 造影，發現正常受試者注視臉孔時，屬於內容通道一部分、坐落在兩個半球上的梭狀迴（fusiform gyrus）與前顳顬葉皮質部（anterior temporal cortex）都會被激發。在採用 fMRI 造影部分，首先是耶魯大學的普絲（Aina Puce）與麥卡錫（Gregory McCarthy），接著是 MIT 的肯維色（Nancy Kanwisher），在下顳顬葉找到一個專門處理臉孔辨識的腦區，這個區域稱為「梭狀臉孔區」（Fusiform Face Area, FFA），一般人在注視臉孔時該區會變得活躍，當同一個人改看一棟房子時，該區就不再反應，這時會有另外一區開始反應。在一個人單純只是想像一張臉的時候，梭狀臉孔區也會有反應。事實上，肯維色可以藉著觀察哪一腦區變得活躍，來猜測一個人正在想的是一張臉或一棟房子。

　　為了進一步探討臉孔辨識的問題，李明史東在 2006 年結合了普絲、肯維色、

與葛羅斯的研究走向，利用 fMRI 與記錄單一神經細胞電活動的方式，來了解猴子腦部的處理機制。李明史東是休伯的學生，也算是庫福勒在學術傳承上的孫女輩，現在她接著訓練並與曹穎及佛萊渥（Winrich Freiwald）繼續合作，這三位科學家一齊擴展了我們對梭狀臉孔區之內與之外，有關臉孔辨識機制的理解。她／他們使用 fMRI 來確定當猴子注視一張臉時，在下顳顬葉的哪一些腦區會變得活躍，而且也利用對神經細胞活動作電生理紀錄，來確定在那些活躍腦區中的神經細胞如何對臉孔作反應。

她／他們在猴子的下顳顬葉標定了只對臉孔作反應的六個區域，並將其稱為「臉孔區塊」（face patches）。臉孔區塊很小，直徑大約三毫米，它們沿著下顳顬葉從後往前呈現軸線排列，表示它們可能會組織成一個階序。在下顳顬葉中，這六個區塊有一個位在後面（後區塊），兩個在中間，三個位在前面（anterior face patches）。曹穎與佛萊渥在這六區中分別插入電極，以記錄個別神經細胞所發出的訊號，她／他們發現臉孔區塊內的細胞專門用來處理臉孔，而位於下顳顬葉中間的臉孔區塊，則令人驚訝的，百分之九十七的細胞只對臉孔作反應。該一發現強化了肯維色在人腦梭狀臉孔區的神經造影研究結果，指出靈長類腦部一般是使用特化的區域，來處理有關臉孔的訊息。

曹穎與佛萊渥並未停留在這裡，接著在這六個區塊作同步的神經造影，並只對其中一個區塊給予電刺激，以進一步研究這六個區塊之間的關聯性，發現當興奮了中間一個臉孔區塊時，會導致其它五個區塊內的神經細胞也同樣被激發。該一發現可以引申出在腦部顳顬葉的所有臉型辨識區域是互相關聯在一起的，它們看起來是形成一個整體網絡，來處理所看到臉孔的不同層面訊息，整個臉孔區塊的網絡似乎組成了一個專注系統，來處理一個高階的物體類別，也就是臉孔。

佛萊渥與曹穎接著問說：這六個臉孔區塊各自處理了哪些類別的視覺資訊？為了回答該一問題，他／她們聚焦在兩個中間的臉孔區塊上，發現這裡的細胞能夠偵測與區分臉孔，採用的策略則是組合了「以部分為基」與「總體」這兩種格式塔原則。實驗中讓猴子看不同形狀與方位臉孔的素描與圖片，發現中間的臉孔區塊負責處理臉部特徵的幾何特性，亦即它們偵測臉部的形狀。除此之外，這兩個中間的臉孔區塊也對頭部與臉部的方位作反應，它們也專責處理總體正立的臉孔。

　　中間臉孔區塊對臉部方位可以作選擇性反應的發現，與底下兩個臉孔電腦辨識上的重要發現，可以相提並論、互相比較。在傳統上，心理學家將「感覺」（sensation）與「知覺」（perception）作一區分，前者是感官訊息的匯總，後者是使用知識來詮釋這些感官訊息，電腦視覺的程式也是採用這種作法，將臉孔辨識分成兩個階段：一為剛開始係先就臉孔偵測臉孔（face qua face），之後則辨認這張臉孔是誰的臉。所以臉孔區塊就像電腦視覺程式，偵測（detection）是當為一種濾波器，排除掉不合適的物體，而且讓辨認（recognition）歷程能作更有效的處理。行為證據確定腦部最容易辨認正立的臉孔之後，科學家已經發現顳顬葉臉孔區塊的細胞，對倒立的臉（相較於正立）會有較弱與較不具殊異性的反應。

　　佛萊渥與曹穎接著想弄清楚臉孔表徵如何從這些臉孔區塊發展出來，特別是想知道當從多個角度如前後左右高低來辨認出一張臉時，腦中不同區塊究竟如何抽取臉孔上的資訊。為了回答這些問題，實驗者給猴子看兩百張不同的人臉並作比較，而且每張人臉都用不同角度呈現。為了研究動物的反應，再度利用 fMRI 與單細胞活動的電神經生理紀錄來了解臉孔區塊的反應。

　　他／她們聚焦在兩個中間與兩個前端的臉孔區塊，發現中間臉孔區塊的細胞對不同臉會有不同反應，但只有在猴子是從某一特定角度觀看臉孔時才會發生。所以雖然從前面觀看臉孔時，一個神經元可能對傑克比對吉爾反應多一些，但假若從左右側面來看，則神經元反應可能對吉爾比對傑克多一些。特別有趣的是，他們發現在一個前端臉孔區塊的細胞，對不同角度具有選擇性，它們可能只對側面（不管左右）作反應，但不會對任何中間角度作反應。佛萊渥與曹穎認為找到一整個都是由這種神經元組成的臉孔區塊，表示鏡對稱（mirror symmetrical）的觀看角度，可能是物體辨識的重要基本原則。可作對比的是，其它前端臉孔區塊的神經元，則對人的身分敏感，而不管觀看角度，如從前面觀看臉孔時，這種神經元偏好傑克甚於吉爾，若從側面觀看時則仍會偏好傑克而非吉爾。

　　這些發現說明了對臉孔的觀看角度與身分認定之視覺訊息，在不同臉孔區塊中走循序漸進的路線作處理，以迄產生一個不受觀看角度變化影響的臉孔身分之格式塔知覺結果。首先，更多在佛萊渥與曹穎所記錄的腦部後端臉孔區塊中，細胞並無法將臉孔的不同觀看角度連接起來，但在處理階序比較後面的臉孔區塊（也就是在腦部比較前端的部分），則可不受觀看角度影響而找到臉孔身分之認

定。更進一步，猴子在實驗中所看到的人臉影像，都是過去沒看過，又是隨機呈現，所以上述結果強烈顯示出，大部分前端臉孔區塊不管是何種觀看角度，都能高度準確地辨認出臉孔身分這件事，並不依靠學習──雖然學習還是能夠讓後來的辨認更為準確。他們因此認為腦部可能存有一個臉孔辨識系統，不須透過學習，就可從各個角度來將一張臉認出是一張臉。[11]

人在日常生活中經常要看到大量的人臉，則「人腦中是否有單一細胞，真正在對人群中的一張人臉作反應？」為了回答該一有趣問題，科學家在內側顳顬葉（medial temporal）皮質部的神經細胞上作測量，該腦區與長期記憶有關。柯霍（Christof Koch）及其加州理工學院同事在一些正準備動手術的病人身上，對該腦區作神經元活動紀錄，發現有一小群神經元對人臉有反應，尤其是一個細胞可能會對好幾位名人作反應，譬如對美國前總統柯林頓。接續這些發現，弗萊德（Itzhak Fried）及其洛杉磯加州大學（UCLA）同事發現，內側顳顬葉的神經元更可能對受試者而言具有意義的臉孔影像作反應，但對病人而言沒什麼接觸的人臉就不熱衷作反應。弗萊德及其同事因此認為，較有相關而且較有意義的臉孔會被內側顳顬葉相當部分的神經元所登錄，但對較不相關的臉孔則不然。

認為臉孔辨識與其它物體辨識不同，應有特殊系統的想法，不只受到普絲與肯維色造影研究，以及李明史東、曹穎、佛萊渥、柯霍、弗萊德的細胞生理學研究之支持，也受到前述在內容通道上不同腦區受損病人之臨床研究的支持。其中一位病人 C.K. 有嚴重的物體辨識困難，但在臉孔辨識上則是完整無缺，在觀看阿辛波多的作品時，C.K. 能夠辨識臉孔，但不能說出水果與蔬菜（圖 17-3）。相對而言，臉孔失認症的病人能夠偵測、但不能辨識人臉，卻比一般人更能夠看出倒立的臉孔，包括阿辛波多作品中的人臉。

格式塔學派的人認為，我們無法只處理臉孔的個別部分，而不受整張臉的影響。佛萊渥、曹穎、與李明史東發現了該一原則紮實的生物基礎，在研究下顳顬葉的中間臉孔區塊時，讓猴子看真正猴臉的圖片，之後看由七個部分組成的卡通猴臉：臉部輪廓、頭髮、眼睛、虹彩、眉毛、嘴唇、與鼻子。卡通猴臉是線描圖，缺乏真正臉孔的很多特徵，如色素、質地、三度空間結構等，但對猴子而言，這些卡通臉孔已足夠有效激發中間臉孔區塊細胞的反應，就像對真實猴臉圖片的反

人類　　　　　　　　　　　　　猴子

● 臉孔區塊　　　　　　　　　　　● 臉孔區塊

▲ 圖 17-4 ｜臉孔區塊（face patches）橫跨多個腦區，供人類與非人靈長類辨認臉孔之用。

應一樣。

　　該一結果鼓舞了佛萊渥與曹穎繼續探討卡通臉孔的性質，實驗者將卡通圖片分解，弄掉臉上的一些部件，接著予以扭曲，將兩個眼睛分離得更遠，或將鼻子與嘴唇之間的距離拉長。經由分析猴子對卡通臉的反應中發現，很多細胞並不會對單一或組合的特徵作反應，除非這些特徵被包含在一個橢圓形之中。該一發現與格式塔心理學的預測是一致的。在猴子臉孔區塊中有對眉毛或眼睛作反應的細胞，但若將眉毛或眼睛特徵弄到臉孔圓形之外，則同樣細胞並不會對這些特徵作出反應（圖 17-4）。同樣的，這些臉孔辨認細胞只對其他猴子的整張臉作反應，但不對單獨存在的眼睛或鼻子作反應（圖 17-5）。

　　佛萊渥與曹穎接著檢視臉孔的其它不同參數，譬如兩眼之間的距離、虹彩的大小、與鼻子寬度，得到了很有趣的發現，兩個中間臉孔區塊的細胞很明確地偏好漫畫圖形，它們喜好誇張與極端，亦即兩眼之間最大或最短的距離，最大或最小的虹彩。該一結果縱使在將圖形特徵誇張到很不自然的觀看極端時仍然存在，所以這些細胞對底下的刺激作出戲劇性的反應：如將眼睛弄得如飛碟般大小、兩眼被擠壓分離到臉孔邊界、或兩眼被拉近到形成為一隻獨眼。最後如所預測，將卡通臉倒轉著看時，所引起的反應就不如正面看了。中間臉孔區塊細胞能對臉部

▲ 圖 17-5│總體的臉孔偵測。左上圖：記錄定位與猴腦臉孔辨認細胞所在位置。右圖（a-h）：呈現的臉孔刺激與臉孔辨認細胞之反應，條狀線的高度表示該細胞之反應頻率，也就是針對個別刺激的臉孔辨認強度。

極端化特徵作出偏好反應，尤其是眼睛部分的極端特徵，該一發現可能有助於解釋，同樣都會誇大表現整張臉孔上個別部件的漫畫以及表現主義藝術，為何都會如此有效引起觀看者的強烈反應。這些細胞對倒立卡通臉的減弱反應，應也可解釋為何當臉孔倒立時，辨認正確率或辨認的速度變差。

　　過去行為主義學家從事條件化歷程（conditioning，或稱「制約」）的實驗，動物行為學家研究自然環境中的動物行為，都發現了極端值是特別有效的刺激。1948 年英國的動物行為學家丁伯根（Niko Tinbergen），就像他的奧地利同行、那時正在研究母代與子代互動的羅倫茲，發現到誇張的重要性可以從生物觀點來析論。丁伯根發現雛鷗（Gull Chick）在找尋食物時，會啄牠母親黃色嘴喙上鮮明的紅色點，小鷗的啄動行為會刺激媽媽反哺餵食小鷗，丁伯根將該一紅點稱之

為「符號刺激」（sign stimulus），因為它具有一種訊號功能，可以驅動小鷗表現出已全面成熟協調良好的本能行為，也就是覓食反應。他接著設計實驗來測試，小鷗如何對誇大化的符號刺激作反應。

丁伯根首先讓小鷗看一個並未依附在媽媽身體上的孤立嘴喙，結果發現小鷗對這個孤立嘴喙上的紅點，猛力啄動，就像那張嘴是在媽媽身上一樣。該一結果顯示小鷗的腦部已設計好，對黃色事物上的紅點作反應，而不必針對整隻母鷗。拉瑪錢德倫（Vilayanur Ramachandran）主張該一結果說明了演化可能喜好簡化的歷程，在一黃色木棒上辨認出紅色點，比辨認出另一隻海鷗是母鷗，只需較少又不必太複雜的運算。丁伯根繼續測試，讓小鷗看一黃色木棒上的紅色條紋，這是一個不像原來嘴喙的抽象簡化版，發現小鷗仍是猛力啄動。他接著問，假如這個抽象嘴喙再被調整，小鷗的反應是否會有變化？丁伯根現在給小鷗看的是一個誇大的嘴喙：在黃色木棒上有三個紅色條紋，這個嘴喙稱之為誇大化的符號刺激，相較於一根木棒上只有一個紅點，它會引發小鷗更多的啄動反應。事實上，與母鷗上的嘴喙相比，小鷗更喜歡這種抽象化、誇大化的嘴喙。就像漫畫、卡通、與其它誇大化表現一樣，丁伯根將這種絕然不同於由自然刺激所引發的最強烈反應，稱之為「符號刺激的增益效應」（enhancement effect of sign stimulus）現象。因為它們是如此的誇大化，這類刺激被認定能夠在小鷗的視覺腦部中興奮了紅點偵測線路，其強度甚至比由母喙上的紅點所引發之反應更強。

拉瑪錢德倫在 2003 年的一場瑞斯講座（Reith Lectures）中，討論到像這種視覺初始元素的誇大化，在我們如何思考藝術這件事情上可能扮演了一種角色。他主張人類可能就像海鷗，先天上就注定會對某些視覺刺激作興奮反應。我們畢竟會演化出對人臉作反應，在綠葉叢中找出橘色與紅色水果，視覺初始元素在藝術中占有重要角色，因為藝術家直覺地認定觀看者會對某些臉孔與顏色組型作強烈反應。拉瑪錢德倫主張：「假如——海鷗擁有藝廊，牠們會將上面有三個紅色條紋的長木棒掛在牆上，膜拜它，為了它付出幾百萬美金，將它叫作畢卡索。」[6]

除了像鷗的嘴喙之天生刺激物以外，增益現象也能影響到對習得刺激的反應。一位實驗者藉著選擇性的獎賞，能夠教導一隻老鼠分辨長方形與方形，若老鼠在長方形出現時按把，實驗者就給一塊乳酪當為獎賞，但若在正方形出現時按

把，則不給獎賞。如是者來回幾次，老鼠不只會偏好長方形，也會偏好原先作訓練之長方形的變形，如誇大的、又長又細的長方形。簡言之，老鼠學習到，長方形弄得越誇張，它們就越不像正方形。海鷗生來就對黃木棒上的紅色條紋敏感，老鼠不同，它們並非生來就對四邊形的不同形狀敏感，但是老鼠在條件化實驗訓練完畢後，仍能對誇大化刺激作強烈反應。因此，對刺激的誇大化反應不只是天生的，也可以是學來的。

中間臉孔區塊細胞可能在面對誇大化的臉孔特徵時，會引發強烈的情緒反應，因為它們在解剖上是連到杏仁核的，杏仁核是指揮情緒、心情、與社會增強之重要腦部結構，該連接開啟了一種有趣的可能性，讓中間的臉部區塊可能成為克里斯與貢布里希論證中的一部分神經基礎，該一論證旨在主張風格畫家、卡通畫家、與之後的維也納表現主義畫家，之所以在使用臉孔誇張表現上獲得成功，是因為腦部能夠專門針對臉部的誇大作反應之故。更有甚之，在中間臉孔區塊的大部分細胞，特別對大的虹彩有反應，這可能有助於解釋何以眼睛在各種臉部表徵上都具有其重要性。所以若再次檢視柯克西卡畫他自己與艾瑪‧馬勒的雙人畫像（圖 9-15），便可以開始從生物觀點來理解，為何這幅畫如此強而有力地影響了我們：最具震撼力的事情之一，就是這幅畫中的大眼睛，幾乎完全捕捉了柯克西卡與艾瑪‧馬勒臉上的表情。

上述的增益效應不只發生在形狀上，也適用於深度與色彩。我們確定可以在克林姆的平面畫作中看到誇張的深度表現，在柯克西卡的畫作中看到臉孔上放大表現的色彩，以及席勒在其畫作中對身體（他自己）的誇張化處理。更有甚之，柯克西卡與席勒在強調臉部的紋路屬性時，充分反應出他們對「符號刺激的增益效應」之直覺性的掌握。如第 9 章討論〈佛列肖像畫〉所見，柯克西卡在這幅肖像畫中模糊地畫出精神病學家佛列的臉孔，有勉強可以察覺的左側下垂，以及左手微微往下捲曲，觀看這幅畫的人很快可以看出這些都是中風的徵候＊。

對藝術的美感反應，不是只有偵測誇大表現，還有更多應做之事。丁伯根的小鷗與拉瑪錢德倫的老鼠，能對誇大化表現作強烈反應，但我們沒有理由相信這

＊ 譯注：依第 9 章的描述，佛列日後確實左腦中風。原文本處所提「左側」與「左手」應係筆誤，應改為「右側」與「右手」。

些動物有美感經驗，對人類而言，可能還有其它歷程需要參與，以便引發人的情緒反應。

臉孔辨識的具體實現須依賴兩件事，一是看到臉孔全貌，另一是看到臉孔的誇大特徵，這種具體實現方式引發了一種觀念，亦即腦部是以臉孔有多少是偏離了過去所見之平均值來作反應的。羅得斯（Gillian Rhodes）與傑佛瑞（Linda Jeffery）提出一個有趣的想法，認為我們之所以能分辨出一張臉，是因為先將這張臉與人臉的基模（prototype）作比較，接著估計這張臉與基模是如何造成差異的。譬如，與其他人的眉毛相比，這張臉的眉毛是否特別濃密？這隻眼睛是否比另一隻眼來得小？

所以就像休伯與威瑟爾所發現的，在主視覺皮質部的細胞將影像解構為線段與輪廓，佛萊渥與曹穎發現在顳顬葉六個臉孔區塊中的每一區塊，都分掌臉孔辨認中的不同工作，有些臉孔區塊專精從前面辨認臉孔，其它則從側面，有些區塊則找出每張臉與平均臉之差距，再其它則將區塊連結到腦內指揮情緒的區域。他們很快察覺到這些驚人的發現，與格式塔學家對複雜形狀知覺的發現之間的關聯性。

與腦部的其它運作相比，臉部知覺更能讓我們由格式塔原則的實作行動看到腦部表現出當為創意機器的一面。腦部依據自身的生物規則，重構出外界的實存現象，這些規則已內藏於視覺系統之中。臉部知覺在社會互動、情緒、與記憶中所扮演的重要角色，可以部分解釋我們對藝術作品中的臉孔所作之圖形與情緒反應，事實上，臉部知覺演化到現在已經比其它圖形表徵在腦部占有更大的空間。

就臉孔辨識在社會性決策行為上所占的重要性立論，佛萊渥與曹穎提出兩個問題：臉孔區塊是否能夠從臉部偵測到情緒訊息？若可以，則它們是否會將該一訊息傳到杏仁核以及其它與決策及情緒處理有關的腦區？考量這些可能性後，他們在猴子的前額葉皮質部造影發現三個臉孔區塊對情緒表現有反應。

他／她們發現另有一個臉孔區塊與工作記憶有關，這是一種短期記憶，可以在腦中儲存如臉孔的影像達數十秒之久。這一區塊的神經元與海馬連接，這是在顳顬葉深處的腦區，負責將工作記憶轉成長期記憶。曹穎與佛萊渥因此主張該一臉孔區塊可能對幾個項目有所貢獻，包括與臉孔有關的工作記憶、對臉部的注意

力、臉孔分類、以及對臉部的社會性推論。臉孔區塊對肖像畫之繪製尤其重要，也對企圖挖掘臉孔表面底下內容的工作深有幫助，如柯克西卡已經嘗試做過的事。

就像我們可能會從這些連接組型作一些預測一樣，功能性腦部造影已證實在猴子身上所發現的臉孔區塊，在人的身上也是同等活躍的，它們有些部分則連到杏仁核，可同時指揮協調意識與無意識狀態下的情緒。曹穎與佛萊渥的研究是重要的一步，可將由臉孔知覺所引發的人類社會互動之認知層面，與由臉孔知覺所引發的情緒及感覺狀態之潛意識與意識歷程互相連接起來。匯總來看，臉孔失認症的研究與葛羅斯、普絲、肯維色、及李明史東學派，已開始闡述我們的視覺系統如何連接與臉孔注意力有關的腦區，以及如何連上與臉部情緒處理有關的其它腦區。

手與身體則表徵在腦部的其它地方，它們會傳送不同的訊息，臉孔在情緒表達上居關鍵地位，手與身體則傳送人如何因應情緒的訊息。臉孔縱使不動也能傳遞訊息，然而身體主要透過運動傳送訊息，所以神經學家蓋爾達（Beatrice de Gelder）指出：「一張憤怒的臉，會因舉拳相向，而更顯得來勢洶洶；一張害怕的臉，會因潰逃，而更顯得憂心忡忡。」[7] 肯維色的腦部造影研究（2001），首先指出皮質部外條紋體感區（extrastriate body area）位於枕葉負責身體表徵的腦區神經元，會對人類身體的影像作選擇性反應。縱使我們已專注在其它事物上，身體或其一部分的影像仍可強而有力地擷取我們的注意力。這可能是人像藝術在歷史上如此活躍的一個重要原因。

當條紋區外的身體腦區對別人出現在視野中而作選擇性反應時，在顳顬葉的一個鄰近區「上顳顬腦溝」（superior temporal sulcus），對人與動物的生物運動（biological motion）分析具有關鍵性角色。該區首先由普絲與裴瑞在 1998 年發現，他們觀察到那裡的細胞對嘴唇與眼睛以及四肢的運動反應較強，但對與身體部件無關的運動則不然。耶魯大學的認知心理學家培爾佛瑞（Kevin Pelphrey）認為，上顳顬腦溝藉著確定人的注意力焦點，或人在社會互動中想要參與或逃避的慾求，來解釋人的注視方向。畫中臉孔的注視方向與其情感表現，會合起來可以捕捉到觀看者的注意力，所以肖像畫能夠吸引我們的注意力，不只是因為臉部及其表情，也因為想了解畫中的臉孔看往何方。

　　運動或動作可帶來非常豐富的資訊，在缺乏其它線索時，物體的運動方式能夠告訴我們，那是不是一個人在那裡以及其它更多資訊，包括那個人的精神生活與感覺。約翰森（Gunnar Johansson）在 1973 年做了一個實驗，將十四個小燈泡安裝在他一位學生的主要關節處，讓她在暗室中走動並錄影，這支影片剛開始錄影時先只讓看到一個會動的光點，接著是在不動時十四個光點全亮。只看到一個運動光點時，我們無法理解運動的性質；當十四個光點不動但全亮時，會獲得一個靜態物體的印象；一當十四個光點全部開步走，就開始有圖像產生，甚至可以分辨出移動的圖像是男是女，在跑、在走、或在跳，甚至在很多情況下可以說出這個人是快樂或哀傷。成年人與甚至四個月大的嬰孩，都偏好看能夠形成圖像會動的光點，而非隨機移動的光點，也就是說，他們偏好注視生物運動，而不是非生物運動。我們的腦部已演化到要去利用能找到的任何線索，以找出外面世界究竟在搞些什麼把戲。

　　部分是因為受到佛洛伊德的直覺洞見，以及克里斯與貢布里希系統化嘗試的影響，神經科學家們已經開始對人類的感官系統作出更嚴格與細胞層次的分析。具體而言，格雷戈里與馬爾從過去就開始結合由下往上的格式塔心理學，以及由上往下的假設檢定與訊息處理走向來分析人類知覺。科學家們在細胞層次上確定了感官系統是充滿創意的，並藉著針對臉孔、臉部表情、手的位置、與身體運動的重要部分，以及究竟是什麼區分了生物運動與非生物運動等相關資訊來建立假說，這些神經科學家們已經帶領我們，走進心智私密劇院的後台。

原注

1. Doris Tsao and Margaret Livingstone, "Mechanisms of Face Perception," *Annual Review of Neuroscience* 31 (2008): 411.

2. Exploratorium, "Mona: Exploratorium Exhibit," http://www.exploratorium.edu/exhibits/mona/mona.html (accessed September 14, 2011).

3. Mark H. Morton and John Johnson, *Biology and Cognitive Development: The Case of Face Recognition* (Oxford: Blackwell, 1991).

4. Andrew N. Meltzoff and M. Keith Moore, "Imitation of Facial and Manual Gestures by Human Neonates," *Science* 198, no. 4312 (October 7, 1977): 75-78.

5. Olivier Pascalis, Michelle de Haan, and Charles A. Nelson, "Is Face Processing Species-Specific During the First Year of Life?" *Science* 296, no. 5571 (2002): 1321-23.

6. Vilayanur Ramachandran, The Reith Lectures, Lecture 3: "The Artful Brain," in *The Emerging Mind* (London: BBC in association with Profile Books, 2003).

7. Beatrice de Gelder, "Towards the Neurobiology of Emotional Body Language," *Nature Reviews Neuroscience* 7, no. 3 (2006): 242.

譯注

I

　　因為版權問題，此處不貼出加工的比較圖形，請另鍵入網站「Mona: Exploratorium Exhibit」，搜尋有關蒙娜麗莎倒放與正立之比較。倒立放置時不容易看出兩圖在雙眼與嘴唇上的不同，可能係因我們很少這樣看人與影像之故；但是正立並列時，很容易就看出蒙娜麗莎的圖像被人在雙眼與嘴唇上做了手腳。

II

　　這是一系列重要的發現，首先是在雙側顳顬葉找到對臉孔敏感且具殊異性反應的六個臉孔區塊，在猴子的下顳顬葉標定了只對臉孔作反應的六個區域，並將其稱為「臉孔區塊」。臉孔區塊很小，直徑大約三毫米，它們沿著下顳顬葉從後往前呈現軸線排列，表示它們可能會組織成一個階序。接著發現腦部後端臉孔區塊中，細胞並無法將臉孔的不同觀看角度連接起來，但在處理階序比較後面的臉孔區塊（也就是在腦部比較前端的部分），則可不受觀看角度影響而找出臉孔身分之認定。這種具有階序性處理的特色，過去在一般物體辨識的研究上，偏向以整個大腦跨腦區甚至跨腦葉這種大單位，當為假設的腦部處理模式。臉部區塊雖為小很多（但更明確）的解剖單位，就很可能具有能針對臉孔作特化反應的完整階層性結構

與功能,這是一種獨立臉孔處理模組的概念,但仍保持與腦內其它區域之聯絡,如在解剖上與前額皮質部的聯繫,可對臉孔作評估與判斷,以及與杏仁核的聯繫,可對臉孔產生情緒反應。與一般的物體辨識相比,人腦應有更多的區域用在臉型辨識上,且更具處理上的優先性(參見第20章),臉部區塊以及它們在跨腦區、跨腦葉上皆有緊密聯繫的發現,更明確地將臉孔辨識的完整機制呈現出來。顳顬葉內臉孔區塊的概念,正如腦中有腦一樣,非常神奇。

曹穎在一篇《自然》(*Nature*)的訪談中(參見 Abbott, A. [2018]. How the Brain's Face Code Might Unlock the Mysteries of Perception. *Nature*, 564, 176-179.),認為整個顳顬葉可能是用同樣之關聯區塊網絡的組織方式,而且用同樣的符碼登錄方式,來標定所有類別的物體辨識。

依據佛萊渥與曹穎(2010)的看法(參見 Freiwald, W. A., Tsao, D. Y. [2010]. Functional Compartmentalization and Viewpoint Generalization within the Macaque Face-Processing System. *Science*, 330, 845-851.),這是一個從觀看觀點依賴(view dependent),依據處理階序逐漸轉往觀點獨立或不變性(view invariant)的演進過程,大體由下往上分為三個層次:一,觀點殊異性(view specific),神經元對特定臉孔的特定觀看觀點影像有最強反應;二,部分觀點不變性(partially view invariant),在這個區塊的神經元能夠匯總來自同一個人的鏡像對稱觀點,亦即包括左邊與右邊的全側或半側影像,也匯總了直視、仰頭、低頭等不同影像,同時抑制掉來自表徵不同個體偵測的其它神經活動;三,觀點不變性(view invariant),在此顳顬葉前端臉部區塊的神經元,彙整所有來自同一個人的所有觀看角度影像,並對其它稀疏的神經活動作側抑制。

第18章
訊息由上往下的處理
——利用記憶尋找意義

　　當一位大藝術家從其生活經驗中創作出一個影像時，那個影像將曖昧性深藏在裡面，影像的意義依賴的是每個觀看者的聯想、對世界與藝術的知識、叫出那個知識並用到這個特殊影像的能力。這就是觀看者參與的基礎，觀賞者重新創造了藝術作品。文化符號與記憶搜尋，對藝術的產出與觀賞都同等重要，貢布里希因此主張，記憶在藝術知覺中扮演了關鍵性角色，他強調每一幅畫作受益於其它畫作的，多過於它自身所擁有的內容。

　　從克林姆的風景畫〈罌粟花的原野〉（*A Field of Poppies*，圖 18-1），很難只從

◀ 圖 18-1 │ 克林姆〈罌粟花的原野〉（*A Field of Poppies*，1907），帆布油畫。

其內容看出畫作的意義。我們很快可從這幅畫中，看到一片均勻廣闊的綠色油彩，布滿紅藍黃白的色點，在畫布上緣則有兩個白色條塊，當我們將這幅畫與過去所知的繪畫相比，畫作的內容就變得豁然開朗。放在風景畫的傳統，特別是印象派與後期印象派點畫家的技法來看，從一大片綠點與紅點所衍生出來的，是罌粟花田上繁花處處的美麗原野風光與鄉村景色。縱使兩株畫在前景的樹木，難以從並處的叢花中分辨出來，觀看者還是能夠輕易地在兩者之間建構出一個圖形—背景關係，因為觀看者在過去已經知道，如何去找出一個影像中的圖形與背景出來。

同樣情形也發生在克林姆的肖像畫上，在〈吻〉與〈亞黛夫人 I〉（圖 8-20、圖 1-1）兩幅畫中，主角的身體消失在一大片鍍金紋飾之中，但是透過對圖畫的知識，以及對身體輪廓的預期，可以輕易地將圖形從背景中分離出來。

如上所見，視知覺最神奇的一個面向是，大部分我們從別人臉孔、雙手、與身體上所看到的，是被一些與網膜上外界光投影組型無關的歷程所決定，視知覺依賴的是由下往上一路處理來的訊息，首先是透過低階與中階視覺，接著與從上往下，來自腦內高級認知中心的訊息整合。高階視覺訊息處理的工作就在整合這兩個來源的視覺經驗，並形成一個前後一貫的總體。由上往下的訊號依靠記憶，將進來的視覺消息與過去經驗作一比較，我們從視覺經驗中尋找意義的能力，完全要依靠這些訊號。

由下往上的訊息處理，大部分要依賴視覺系統早期階段已經內建的機制，對所有藝術作品的觀看者而言，這部分的機制大體上是相同的。相對而言，由上往下的訊息處理，則依賴界定類別與意義的機制，還有儲存在腦部其它腦區的過去知識，對每位觀看者來說，由上往下的訊息處理都是獨一無二的。

腦部最終藉著一般化與分類的方式來處理臉孔、身體、與其它所有物體的影像，視覺系統能即時辨認出個別物體的影像是屬於哪種類別，不管是蘋果、房屋、臉孔、或山脈。臉孔有很多形狀，就像房子一樣，但是我們在不同條件下，都可分辨出它們是臉孔或房子。

厄爾・米勒（Earl Miller）發現外側前額葉皮質部負責作視覺刺激的分類，他將分類視為一種能力，用認知分類的方式對視覺上明顯不同（但屬於同一類）的刺激作出相同反應，對視覺上相同（但屬於不同類別）的刺激作出不同反應。

我們將蘋果與香蕉視為同一類（水果），縱使它們形狀不同、互不相像；反之，蘋果與棒球分屬完全不同類別，縱使有相似的形狀。分類是很重要的，若無它，原始粗糙的知覺就無意義可言。

我們將廚房櫃子上的圓球叫作蘋果，卻可能將運動場上看起來一樣的圓球叫作足球或壘球，神經元在哪裡、以何種方式來分辨這些類別？米勒探討這個問題的方式，是先作出數位影像，將不同類別的動物如貓與狗變形融合，可以作出一種譬如百分之四十是貓、百分之六十是狗的影像，他接著在猴子外側前額葉皮質部測量神經元的電活動，此處接收了來自下顬顳葉有關物體、地點、臉孔、身體、與手的訊息。米勒發現這裡的神經元對類別的分界相當敏感，它們對其中一類的影像會作反應，但對另一類則否，亦即對狗的影像能作反應時就不會對貓作反應，反之亦然。

米勒接續作這類實驗，這次是同時在外側前額葉皮質部與下顬顳葉作訊號測量，他發現這兩個腦區在知覺分類上，扮演了不同的特定角色，下顬顳葉分析物體的形狀，前額葉則分派物體的特定類別，登錄觀看者的行為反應。在前額葉發現強而有力與分類有關的訊號，能登錄狗的類別，而非只有形狀，該一發現與外側前額葉皮質部能夠引發目標導向行為的想法相符。米勒發現下顬顳葉神經元送出適度加權的資訊給登錄行為相關訊息（如辨認出一棟房子是你的房子）的前額葉皮質部神經元，該一發現提示了進一步的分類結果，亦即下顬顳葉皮質部也涉入影像分辨，並將其分派到更一般性的類別去。

沒有記憶的幫助，腦部將無法建立類別或做其它事，記憶是一種黏膠，將精神生活黏到一起，我們之所以成為現在的樣子，大部分是因為所學所記造成的。記憶對藝術觀賞者的知覺與情緒反應是非常關鍵的：它深藏在視知覺由上往下的處理中，而且如巴諾弗斯基所提，相關圖像在觀賞者對影像反應上所占的角色而言相當重要。人類的記憶系統透過過去所見的類似影像或經驗，形成了抽象的內在表徵。

現代有關腦與記憶的研究，來自記憶認知心理學與記憶儲存生物學之匯總，這件事始自 1957 年，英國出生、在蒙特婁神經學研究所（Montreal Neurological Institute）工作的心理學家布蘭達・米樂納（Brenda Milner），描述了她一位病

人 H.M. 的個案，病人作了腦部兩側摘除內側顳顬葉（medial temporal lobe）的手術，以終止他日益嚴重的癲癇發作。拿掉內側顳顬葉，尤其也摘除了位在裡面的海馬，讓 H.M. 產生了廣泛包括對人地物的記憶損失，雖然他的智能與知覺功能仍然健全。

米樂納對 H.M. 的研究，揭露了有關海馬在記憶中所占角色的三個重要原則。首先，既然 H.M. 其它的心智功能仍然健全，米樂納因此認為記憶是一套分立的心理功能，分處於不同腦區。進一步而言，H.M. 有能力在短期內記住諸如電話號碼的訊息，時間可從幾秒到一、兩分鐘，表示海馬及內側顳顬葉與短期記憶無關，而是與將短期記憶轉化為長期記憶有關。最後，因為 H.M. 能記住手術之前很久的事情，米樂納推論極長期記憶是儲存在大腦皮質部，而且最終不再需要海馬與內側顳顬葉。

所以當我們觀看畫布上的影像，將其連接到另一影像，或在隔日記起它，都是因為海馬儲存了這個訊息；能夠從克林姆的〈罌粟花的原野〉中辨認出樹木來，也是因為海馬已經儲存了我們過去所看到的其它風景畫之資訊。在接下來長達幾個月的時間，那些訊息會逐漸過渡到大腦的視覺系統中，作永久的記憶儲存。有人認為負責辨認特定臉的臉孔區塊，也會在儲存那張臉的長期記憶中占有重要角色：它們好像可以長期保存所辨認臉孔的認知與情緒訊息。確實，近來的研究指出任何具情緒成分的視覺影像，會登錄成長期記憶，而且儲存在原來處理該影像訊息的高階視覺系統中。

在研究 H.M. 記憶損失的過程中，米樂納又有了另一重要的發現，她看到縱使 H.M. 在某些知識領域有嚴重的記憶損害，他仍然能夠透過重複練習，在沒有意識到的狀況下，學到一些新的動作技巧。聖地牙哥加州大學的史奎爾（Larry Squire）更進一步指出，記憶不是一個單一的心智機制。事實上有兩種主要的長期記憶儲存方式，一種是「外顯記憶」（explicit memory），這是 H.M. 所失去的記憶，是人地物的記憶，它建立在意識性回憶的基礎上，需要內側顳顬葉與海馬；另一種是「內隱記憶」（implicit memory），H.M. 仍然保存著，它是一種對動作技巧、知覺技巧、與情緒互動的無意識回憶，需要用到杏仁核與紋狀體，在最簡單的狀況下則會用到反射性通路。

由上往下的訊息處理，須依賴這兩種記憶。內隱記憶對觀看者欣賞畫作主題

時，所啟動之情感與同理心的無意識回憶相當重要；外顯記憶則在觀看者對畫作的形狀與主題作意識性回憶時，具有重要角色。這兩種系統合併起來，可以讓觀看者在欣賞一幅畫作時，啟動了個人與文化記憶，觀看者在對藝術家使用符號標誌來傳達意義時，也會依靠記憶來作出反應，如對克林姆的長方形（精子）與蛋形（卵子）象徵符號，或者對席勒拉長扭曲的手臂與手部。不管符號標誌引發的是文化或個人意義，觀看者對該一符號的意識或無意識辨認，會使用到腦內這兩種記憶系統之一或全部。

　　從 1970 年開始，神經科學家開始分析記憶儲存的細胞與分子機制，其中一個最驚人的發現是，長期記憶會在神經細胞中帶來解剖結構上的變化，特定而言指的是，學習與記住某件事的過程，能夠顯著增加攜帶該一訊息之神經細胞間的突觸數目。洛克菲勒大學（Rockefeller University）的吉爾伯特（Charles Gilbert）發現，主視覺區的細胞在學習過程中，經歷了驚人的解剖結構上之變化。我們現在知道，期望、注意、與從經驗中獲得的過去影像，都會影響到這些神經元的特性，亦即改變了它們的突觸連接。

　　已經儲存在記憶中的訊息，對解決曖昧性以及將圖形從背景中分離出來這些事情上，扮演著重要角色。我們在觀看魯賓瓶時（圖 12-3），對簡單的圖形與背景之連續互換不會有什麼困難，但在更複雜的曖昧圖形中，想將圖形從背景中分離出來，可以是非常困難的，如看一幅參雜有大量雜訊的大麥町犬影像（亦即將有大麥町犬在內的照片模糊化），看第一眼時，難以看到有狗在那邊，過一陣子，才會將不同的片段與輪廓合組成具連貫性的形狀，開始看到動物的頭部及其左前腳。一當我們重構而且看出狗影像的部件後，就比較容易回到原來看到的圖片中，從一片背景去挑出圖形來，這時候用到的就是早期知覺經驗的內隱記憶。確實，我們很快就變得精於指出大麥町犬之所在，現在要像剛開始一樣看不出來，已經是不可能了[1]。同樣的，哈佛大學心理學家波林（E. G. Boring）在 1930 年介紹一幅有趣的卡通圖形給心理學界*，我們可以很快看到少女，但若注視少女的

* 譯注：這是一張具有雙穩性（bistable）的少女與老婦人曖昧圖形，早期謔稱為「我的妻子與岳母」（My Wife and My Mother-in-Law），有興趣的讀者可上網查詢。

耳朵，忽然之間會看成老婦人的眼睛，若看向少女的下巴，則會看成老婦人的鼻子。這些影像指出一旦將圖形存入記憶，就可以透過由上往下的處理來作自主的圖像轉換。

這些大麥町犬與少女及老婦人的影像，說明由上往下歷程好像是利用記憶中的影像去作假設檢定，以便推論現有網膜影像的類別、意義、效用、與價值。由上往下歷程從一個假設先開始，也就是在這個特定時間外面會看到什麼？我們一般會依據其它感官線索與過去經驗的記憶來注意到一些特定事物，所以視覺通路的神經元反應，反應的不只是一個物體或其記憶的物理特徵，也涉及注意狀態，如當專心注意時會更容易分析一個物體的形狀與比例，而且將該物體與過去經驗到的其它物體作一關聯，但若注意力渙散或作白日夢時，就沒辦法做到這個地步了。

如何獲得並將新的視覺訊息存到記憶？一種儲存內隱記憶的常見方式是透過連結，正如俄國生理學家巴夫洛夫首先提出的，巴夫洛夫重複地將食物與燈光呈現在狗的眼前，食物會讓狗流口水，他發現經過一連串的配對後，狗在看到燈光時就開始流口水，縱使之後並未給予食物。該一原則稱為「正統條件化歷程」（classical conditioning，是一種連結學習的型態；舊譯「古典制約」），是奠定我們很多認知與知覺歷程的基礎。同樣的，經常看到一起出現的物體，便會在記憶中連結到一起，所以看到其中一個物體，就會很快讓我們在心中看到另一物體的影像。

當腦部建立起或強化了表徵關聯物體之不同神經元的連接時，我們就獲得了這類的連結記憶，該一神經活動的實際效益是當有 A 與 B 兩個物體，互相關聯而且以內隱記憶方式儲存，則此時腦內群聚 B 的神經元不只對物體 B 作反應，它們也對物體 A 作反應。沙克研究所（Salk Institute）的阿布萊特（Thomas Albright）問了以下的問題：這種連結是只侷限在海馬發生，或者會發生在視覺系統上？他發現猴子視覺系統的若干高級腦區會執行兩種任務，既會對視覺刺激作反應，也會對從記憶中叫出來的刺激作反應。這些記憶神經元的發現，表示腦部高階腦區會影響低階腦區，它也可解釋剛看到的新影像如何快速地讓我們回想起以前所見的其它事物，以及何以一幅不熟悉的畫作能引發出熟悉的記憶。

高階視覺處理其中一個最有趣的結果是，初見一個物體以及從記憶中叫出那

個物體時，我們會經驗到相似的腦部反應。新的初見經驗來自由下往上的視覺消息處理，傳統上稱之為「見到」（seeing）；該一影像之回憶或細緻化，則是由上往下處理的產物，形成了圖像記憶與視覺心像的喚出。所以，看到一個影像、之後記住它、與想像它，最終會用到一些相同的神經線路。

視覺連結已內建到正常知覺之中，而且由下往上與由上往下的訊號幾乎不變地互相合作，共同產製出視覺經驗。

由上往下處理之重要性以及注意力與記憶對知覺的效應，在觀看一幅藝術作品時，馬上就可清楚看到。首先，一個人在注意觀看藝術作品時，與巴黎大學知覺研究者麻馬錫安（Pascal Mamassian）所說的「日常知覺」（everyday perception）大有不同。在日常知覺中，作業是被清楚界定的，若你要穿越馬路，你會在開始行動之前停看聽，會特別注意周遭行進中的車子的速度和大小，而會忽略掉不相干的資訊，如那輛車是別克或賓士，顏色是灰的或藍的。但在視覺藝術的知覺中，將較難辨認什麼是恰當的作業，因為觀看者以不同方式接觸藝術品，他們的反應可以取決於所站的觀看位置。藝術家接著面臨不知道觀看者要站在那裡的挑戰，因為觀看的角度能大幅影響觀看者對三度空間場景的解釋。麻馬錫安以下列方式來描述這種挑戰：

> 縱使畫家已掌握了線性透視的原理原則──除了一點以外的所有視點，理論上都應該會導致場景之幾何變形。唯一能讓畫作看起來是場景之真實反應的視點，是投影中心，亦即當畫家好像透過透明畫布去繪製場景時，畫家所站的位置。因此在所繪製之場景幾何中，依據觀看者所站的位置，會有一項根本的曖昧性存在。[1]

觀看者透過由上往下歷程來填補進一步的細節，以補償或平衡其所站的位置。如我們在第 16 章所見，觀看者隱隱覺知到畫布是平的，因為一幅畫或素描的透視絕不可能具有充分的說服力，所以畫家與觀看者不自覺地使用了簡化與直觀的物理學，讓他們得以將藝術中的二度空間影像解釋成好像有三度空間一樣。

了解到這種由上往下現象如何適用到觀看者所站位置之本質後，可教導我

們很多有關如何去知覺繪畫作品的原理。最廣為人知的例子是,肖像畫中的主角
不管觀看者站在什麼位置,畫中人物的眼睛總是跟著到那個位置上。該一效應可
在克林姆美麗的肖像畫中看出（圖 18-2）,因為模特兒是在正面直視畫家的狀況下
畫出來的:模特兒眼睛的瞳孔正對著我們的雙眼。當我們走到旁邊,看往畫面的
眼睛會扭曲,但是由上往下的知覺系統會矯正該一扭曲,所以模特兒的瞳孔並不
會有太多的改變,縱使畫面上確實會發生其它的扭曲。該一理由解釋了當觀看者
移動時畫中人物的眼睛會跟著走的錯覺。假若畫中的透視是完美的,正如在一件
雕塑品中所表現出來的一樣,則畫中肖像從每個透視角度來看都應該會有所扭曲
（包括眼睛）,除非是依照原來描繪的透視線來觀看。所以假如從旁邊看向一個

▲ 圖 18-2 ｜ 克林姆〈女士的頭部〉（*Head of a Woman*,
1917）,鋼筆、墨水、與水彩紙畫。

半身塑像，塑像的雙眼瞳孔就呈現出與正面看它時不一樣的不對稱狀態，而不會好像一直盯著我們看了。

　　就如克里斯所指出的，為了要成功創作一件重要藝術作品，藝術家必須從一開始就去製造一件基本上不真實的畫作，畫家必須嚴格限制自己只去製作一件具有想像力的作品，接著可以提供給觀看者一個想像的空間。

　　克林姆在其平坦、拜占庭風的畫作中，探討透視的侷限性以及腦部由上往下的處理。一開始他運用平坦性來傳達即時的感覺，運用簡單的線條而非有陰影的輪廓來勾畫臉部與圖形，並將這些臉部與圖形往外推擠，因此讓我們驚訝地發現到它們的存在。平坦性也需要觀看者更多的介入：它藉著強調畫布的二度空間特

▲ 圖 18-3 │梵谷〈戴呢氈帽的自畫像〉（*Self-Portrait with Grey Felt Hat*，1887-1888），帆布油畫。

性以及畫作更抽象的特徵，來增強觀看者由上往下的反應。

從更大的層次看，我們能夠對繪畫的二度空間特性作出補償的能力，說明了為什麼在賞析藝術以及作進一步了解時，不須處處要去假設自己是站在任何特定的觀看位置。就像卡瑪納符所說的：

> 平面的畫作是如此的普遍，因此我們很少會問說為何平面表徵用得如此順利。若我們真的經驗到世界是 3D 的，則當我們在一幅平面圖畫前面走動時，那上面的影像將顯得有嚴重的扭曲，但事實並非如此，只要圖畫是平坦的。相對而言，摺疊的圖畫在我們繞著它走時，就會有扭曲現象。我們可以詮釋比 3D 更少的表徵，顯示我們並未將視覺世界經驗成真正的 3D，而且容忍平坦的圖畫（與電影）來主宰我們的視覺環境，將它當為一種既經濟又方便的 3D 表徵之替代物。這種對平坦表徵之容忍，可在所有的文化、嬰兒、與不同種屬中發現，所以這種結果不可能是來自學習[†]。想想看若我們無法從平面表徵中找出意義，則我們的文化將會有多大的不同。[2]

科學家與哲學家博蘭尼（Michael Polanyi）說明，觀看一幅表象性畫作時所經驗到的覺知種類，有兩個成分：所描繪人物或場景的焦點覺知（focal awareness），以及包括表面特徵、線條及色彩、與畫布二度空間表面等項在內的次要覺知（subsidiary awareness），雖然我們在觀看梵谷（圖 18-3）與柯克西卡（圖 9-14）的出色自畫像時，可能更想翻轉這些焦點與次要成分，而更聚焦在這些自畫像的筆觸與標記之上。知覺心理學家爾文‧洛克（Irvin Rock）說這兩種覺知狀態，對了解何以我們會將表象性畫作視為現實之模仿上有很大幫助，因為我們充分理解到一幅畫是現實的模擬，而非真正的現實，在觀賞它時，無意識地運用了由上往下（過去學習到的），以及直覺（過去未學到的）的矯正程序。

本書上一章已說明，我們持續地（而且無意識地）移動眼睛來觀看藝術作品，所以對臉部總體的知覺係建立在對作品不同注意區域之快速與重複的掃描之

† 譯注：所以意指這種表徵能力是與生俱來的。

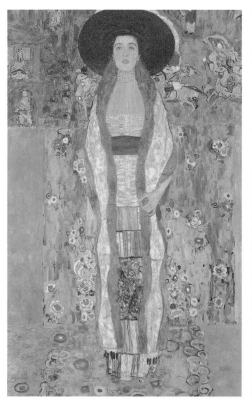 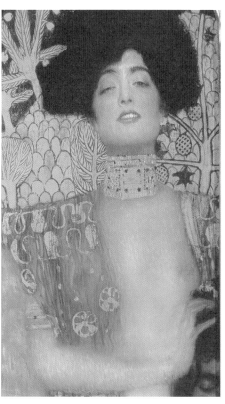

▲ 圖 18-4 │ 克林姆〈亞黛夫人 II〉（*Portrait of Adele Bloch-Bauer II*，1912），帆布油畫。

▲ 圖 18-6 │ 克林姆〈猶帝絲〉（*Judith*，1901），帆布油畫。

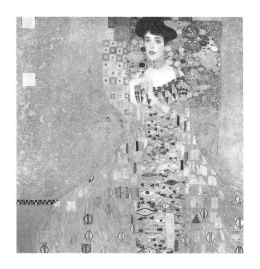

◀ 圖 18-5 │ 克林姆〈亞黛夫人 I〉（*Portrait of Adele Bloch-Bauer I*，1907），油、銀、金帆布畫。

◀ 圖 18-7 ｜ 柯克西卡〈手靠近嘴唇的自畫像〉（*Self-Portrait with Hand Near Mouth [Selbstbildnis, die Hand ans Gesicht gelegt]*，1918-1919），帆布油畫。

▶ 圖 18-8 ｜ 柯克西卡〈魯道夫・布倫納〉（*Rudolf Blümner*，1910），帆布油畫。

◀ 圖18-9 ｜ 柯克西卡〈雅尼考斯基〉（*Ludwig Ritter von Janikowski*，1909），帆布油畫。

▲ 圖 18-10 ｜柯克西卡〈風中的未婚妻〉（*The Wind's Fiancée*，1914），
帆布油畫。

▲ 圖 18-11 ｜席勒〈做愛〉（*Love Making*，1915），鉛筆與水粉紙畫。

上。雖然對藝術作品的美感經驗遵循整體大於部分之總和的原理，但是視覺經驗一開始是先處於模糊狀態，須掃描全部的組成成分，而且是一個一個來。從一幅畫作中挑出重要成分，涉及不同眼動掃描的類型，其重要性可從「圖18-4」到「圖18-9」中看出。

克林姆的三種女性影像：兩幅〈亞黛夫人〉、一幅〈猶帝絲〉，主要的差別在於臉部表情。在第一幅的影像，亞黛是中性的，幾乎是悶煩的樣子；第二幅的亞黛則是不經意地顯露出誘惑性；第三幅的猶帝絲還處在激烈性事之後的愉悅中，看起來既有勝利感又已準備好做更多輪的活動。但同樣令人驚奇的是，究竟我們的視覺注意力，尤其是針對〈亞黛夫人 I〉與〈亞黛夫人 II〉兩幅畫而言，有多少是花在與模特兒臉部無關的細節上，諸如她所穿的豐富裝飾風的裙襬，幾乎融入背景之中而難以分辨。相對而言，梵谷與柯克西卡則讓觀看者主要聚焦在臉部表情之上，每個面貌都是獨特且值得記憶，畫中豐富的脈絡背景只是用來強調臉部特徵所衍生的情緒狀態。所以在觀看克林姆的人物畫時，我們的眼睛是多工運作的：它們對整幅畫作掃描，以感知藝術家想要傳達的各種不同想法；在柯克西卡的人物畫中，觀看者的注意力則緊緊鎖住在畫中人的重要臉部表情，以及這些表情想要傳達的意義上面。

有一個非常不同的對比，來自柯克西卡與席勒如何描繪他們自己與情人的關係（圖18-10、圖18-11）。柯克西卡畫了好幾幅他與艾瑪·馬勒的浪漫雙人人物畫，但沒一幅是交代完美關係的，在這些畫作中，柯克西卡顯得被動，似受到非他所能主宰之力量的摧殘，這種印象在〈風中的未婚妻〉中被特別強化，圍繞著這兩位情人的狂風巨浪，完全不是柯克西卡所能掌握的黑暗力量。相對而言，席勒則擅長處理單純的性事，在這裡不缺完美，但卻是一種混雜的狀態，一邊是充滿浪漫幸福與色慾快感的性和諧，另一邊則是在暗中制衡甚至壓過來的焦慮，這些互相衝突的本能驅力混雜在一起，澆熄了任何性活動中的愉悅成分，帶來一陣空虛，一種結合的空虛，這些都可由畫中人物的眼神看出。在席勒的人物畫作與素描中，焦慮經常與性強烈地連接在一起，情緒的威力無窮，他看起來不需要暴風雨、不需要背景效果，就能傳達出這類戲劇性的效應。

藝術家的風格差異一眼就可看出，傳達出不同的情緒內涵，接著我們要來談談人物畫情緒內涵的生物學意義。

原注

1. Pascal Mamassian, "Ambiguities and Conventions in the Perception of Visual Art," *Vision Research* 48 (2008): 2149.

2. Patrick Cavanagh, "The Artist as Neuroscientist," 304.

譯注

I

在物理歷程上，將這種從 A 到 B 之後，就很難或沒辦法再從 B 回到 A 的事實，稱為「遲滯現象」（hysteresis），如將一張寫滿字的紙燒成灰，就沒辦法將這些灰再恢復成原來那張寫滿字的紙。在人類的知覺上也有類似現象，如本章與第 16 章所提之從模糊曖昧的圖形中，尋找辨認大麥町犬的過程，剛開始要找出任何有意義的物體出來，確實有點困難或甚至找不到，但在辨認出來之後，下一次再看時就不太可能看不出來了，而且辨認的速度快很多，此稱之為「知覺遲滯」現象（perceptual hysteresis）。在物理與知覺這兩類歷程上都可發現該一類似現象，主要是因為它們都是一種「合作互動系統」（cooperative system）之故。馬爾在討論人類立體知覺之計算機制時，在合作互動系統方面（立體視覺即為其中一種）有很多重要的討論（參見 D. Marr [1982]. *Vision*. San Francisco: Freeman.）。

第19章
情緒的解構
──追尋情緒的原始成分

　　貢布里希將西方藝術的發展視為一種運動，雖然中間有些轉折，但總是透過對現實世界越來越有技巧的描繪，讓自然界的模仿日益成功。可是這種進步在碰到照相攝影流行時，就遭遇到挫折衰退的困境，因為照相術對視覺世界的掌握就像解剖與植物圖鑑一樣，對自然界作了如實的描繪。

　　現代藝術家因此開始超越對世界的如實描繪，進行了不同方式的實驗，如第13章所見，塞尚、畢卡索、蒙德里安、馬勒維奇、康定斯基等人，開始探討形狀的解構，並尋找能夠表徵圖形的基本元素，他們找到了一套嶄新的語言，以檢視形狀與色彩這類可以表徵風景、物體、與人物的基本元素。大約同時，梵谷、高更、孟克，以及之後的奧地利現代主義者克林姆、柯克西卡、席勒、與德國表現主義藝術家，開始嘗試解構情緒，並尋找能表徵情緒的基本要素，他們尋找到的是對場景與人物（尤其是臉部、雙手、與身體），能夠引發強烈意識與潛意識情緒反應的元素。

　　在尋找情緒基本元素的過程中，藝術家嘗試深入表層，以探索模特兒情感生活的樣態，並將之顯露在外，且延伸出去，影響觀看者對模特兒的感知與情緒反應。觀看者能夠對模特兒情緒狀態作反應的概念，係建立在另一概念之上，該概念主張情緒有一普同的範疇，所有人能基於此去經驗、回憶、與他人互動。這些現代藝術家實驗了很多方式，來傳達模特兒的情緒狀態：形狀的誇大、色彩的扭曲、以及新型態的圖像（iconography）。他們也會參酌觀看者對相似情緒經驗的記憶，還有觀看者是否能夠辨認畫中相關歷史人事物的能力，以及對符號象徵意義的了解。

記憶在觀看者面對藝術所引起之情緒反應，以及在觀看者面對藝術所產生的知覺反應中，都扮演了同等重要的角色。就像對臉部的知覺，需要將過去對臉型之知覺經驗帶到現在對新臉型的辨認中一樣，我們對別人情緒的反應也是決定於過去在其它脈絡下對情緒的經驗。與對有生命威脅訊號之本能情緒反應不同的是，我們會像視知覺一樣，在腦中重構已學習到的情緒，有一部分是依據腦中已知的情緒世界，另有一部分則是依據腦部所新學習到的。

要獲得有關情緒的生物學洞見，要走完兩階段程序，首先須有能夠分析某類情緒的心理學基礎，接著是研究與該一情緒有關的腦部機制。就像要產生有意義的知覺神經科學，需要知覺認知心理學所建立的基礎一樣，要了解情緒與同理心背後的生物學機制，也需要情緒與同理心之認知及社會心理學基礎。確實，情緒的生物學是腦科學中一門相對年輕的領域，長久以來情緒經驗僅有心理學式的研究。

克里斯與貢布里希檢視表現主義藝術的情緒解構方式，並往前追蹤到前三個藝術傳統。第一個是漫畫，由卡拉齊在 16 世紀所創，誇張的基本元素也出現在格魯內華德（Matthias Grünewald）與老彼得·布魯格爾（Pieter Bruegel the Elder）的表現性畫作中，調整之後出現在提善、丁托雷托、與維洛尼斯的風格派畫作，格雷柯的畫作，最後出現在梵谷與孟克的後印象派作品中。第二個有助於表現主義作出情緒解構的藝術傳統，來自歌德式與羅曼式（Romanesque，或稱「古羅馬式」）的宗教雕塑；第三種則是誇張表現的奧地利傳統，在 18 世紀末期達到巔峰，梅瑟施密特表情痛苦的特色頭部雕塑，將其表現得淋漓盡致。

1906 年維也納攝影家鄔哈（Josef Wlha）出版列支敦士登（Liechtenstein）王子所收藏、共計四十五件特色頭部石膏像的攝影圖集，出版之後在藝術圈引起轟動，連畢卡索也買了一套。被忽視與鄙夷達一百多年的梅瑟施密特特色頭部雕塑，終於在 1908 年於維也納下美景宮美術館展出；同一間美術館的上美景宮（Obere Belvedere），後來則展出克林姆、柯克西卡、與席勒的作品。艾米與貝塔·朱克康朵買了兩件梅瑟施密特在 1886 年所創作的頭像，維根斯坦則買了一件。對這種廣泛散開來的興趣，波斯初隆（Antonio Bostrom）寫說：「這種現象強化了一個觀點，也就是那些關心人類精神狀態研究的人，開始持續地從這些頭部中

尋找材料。」[1]

奧地利表現主義者以現代與藝術的講法，提出四個強而有力的主題，這也是佛洛伊德與施尼茲勒已經探討過的，但他們以獨立主張的方式在作品中呈現：無所不在的性慾與孩童早期的發蒙；女性與男性一樣，存在有獨立的性驅力及色慾生活；無所不在的攻擊性；性慾與攻擊性本能力量之間的持續拉扯，以及由該一衝突引發的焦慮。

在處理這四個主題時，表現主義藝術家在觀看者身上誘發兩類寬廣且關聯在一起的情感反應：情緒的與有同理心的。對一幅畫的情緒反應，包含有無意識的情緒反應與有意識的感知，不管是正向、負面、或無差異。無意識情緒與意識性感知之間的分別，就像無意識偵測（感覺）與意識性辨識（知覺）之間的差別，這類區分主要來自佛洛伊德與威廉・詹姆士的體認，他們認為大部分人類經驗是潛意識或無意識的。同理反應則是對畫中人物情緒所進行之替代性經驗，這是出自我們自己，對畫中人物心理狀態、思考、與想望的確認。

我們經常利用一個人的臉部表情與姿勢來評估其情緒狀態，利用這些線索來了解畫中人物。在真人與藝術中密切觀察他人表情的細微之處，能建立自己表情的內部藍圖，能幫助我們更體認到在任何時間，臉上的表情究竟洩漏了多少內在感覺給對方。

什麼是情緒？為什麼需要它們？情緒是內在的生物機制，豐富我們的人生，而且幫助處理人生的基本工作：尋樂避苦；情緒是針對重要的人與物作反應時開啟行動之意圖。看起來，人類情緒完整與豐富的光譜，演化自簡單生物如蝸牛與蒼蠅作行動時之基本意圖，這類動物可用的只有兩種主要但相反的動機：趨與避（approach and avoidance）。一類是讓人去接近食物、性、與其它會令人愉悅之刺激，另一類則讓人避開掠食者或有害刺激，這兩類相反的反應透過演化保留下來，它們組織而且驅動人類的行為。

情緒來自我們身體與心理狀態的核心，有四種雖然關聯但獨立的目標：情緒豐富了我們的心理生活；促進社會溝通，包括選擇終身伴侶；影響理性行動之能力；也許最重要的是，情緒可幫助我們逃離可能的危險，而且幫助尋找做好事或歡樂的可能來源。

情緒具有多重目標的概念，已經演進了一段時間，一直到 19 世紀中期，情

緒被認為是私密的個人經驗，其主要功能是為了豐富心理生活與活得多彩多姿。達爾文在 1872 年揚棄了這種單一式思考，提出激進的主張，認為除了讓生活多彩多姿之外，情緒扮演了一個重要的演化角色：它們促進了社會溝通。達爾文在其《人類與動物的情緒表達》書中，主張情緒提供了社會與適應功能，包括在配偶選擇上所扮演的角色，這是一種有利於種屬存續的重要工作。

佛洛伊德研習達爾文著作且深受影響，認為情緒應該還扮演了第三個角色：它們影響了理性行動的能力。他強調情緒對意識與意識性判斷的重要性。確實，佛洛伊德提出意識得以演化，是因為擁有意識的有機體可以感覺到自己的情緒，他進一步指出情緒的意識性感知，可讓我們將注意力放在身體的自主系統反應上，接著使用來自潛意識反應的訊息，去規劃複雜的行動與決定。透過這種方式，意識性情緒幫助擴展了本能式情緒反應的影響層面。

佛洛伊德的想法與過去作了更進一步的決裂，哲學家過去認定情緒是站在理性的對面，作理性決策時更是互相對立，哲學家的傳統思維認為聰明與思慮周詳的決策，必須壓抑情緒以便讓理性出頭，但是佛洛伊德基於臨床經驗，有不同想法──他發現情緒在無意識中弄偏了我們很多決策，而且情緒與理性是糾纏在一起、無法分離的。當面臨一個需要認知介入的決策時，如是否去學習一件複雜的新工作、是否參戰、或維持和平，我們不只要問說：「真的可以做成這件事嗎？」而且還要跟著問底下的問題「這件工作值得花情感投入嗎？」、「做這件事值得嗎？」等等。

佛洛伊德與達爾文都體認到人類行為會產生介於趨、避兩個極端的不同情緒類型，更進一步，該一情緒反應家族會有一個梯度，從一個極端延伸到對立的一方，而非全有或全無的樣態；它們被另一個連續體所調控，涵蓋從低到高的強度，或者說從低到高的生理喚起水準。

達爾文認為從趨到避的行為連續體上，存在有六種普同成分，包括兩個主要的情緒元素：鼓勵接近的快樂（從狂喜到寧靜的不同生理喚起狀態），與強化逃離的害怕（從恐怖到顧慮）。在這兩個極端情緒之間，存在有四個亞型：驚奇（從大吃一驚到焦急）、厭惡（從非常討厭到無聊）、悲傷（從哀思到憂思）、與憤怒（從大怒到厭惡）。達爾文小心地指出分立的情緒可以混合：如嚇到（awe）

是害怕與驚訝的混合；害怕與信任可形成順從；信任與歡樂產生愛。

　　人如何表達這六類情緒，又如何在社會溝通的過程中，將這些情緒傳達給他人？達爾文認為大部分是透過有限的臉部表情來傳達情緒。他的結論主要來自直覺認定，人類既是社會動物就需要與他人互通情緒狀態，他發現人在做這件事情時，靠的就是臉部表情。所以一個人可以利用好奇的微笑來吸引別人，或者用嚴厲且具威脅性的眼光嚇走他人。

　　達爾文主張臉部表情是人類情緒最主要的傳訊系統，所以臉部表情在社會溝通中居重要地位。進一步而言，既然臉部都有同樣數目的特徵：兩個眼睛、一個鼻子、與一個嘴唇，則情緒傳訊的感官與動作層面應是普同的，也就是說，超越了文化。他再提出形成臉部表情的能力，以及了解別人臉部表情的能力，都是天生的，所以不管是送出或接收情緒與社會訊號，都不需要學習。

　　確實，臉部辨認的認知發展始自嬰兒期，六個月大的嬰兒開始失去區辨不同非人類臉孔的能力，但在大約同一時間則發展出區辨不同人臉的能力。在語言發展上也有同樣現象：日本嬰兒在出生後很快就可分辨「r」與「l」英文讀音的不同，但長大後就失去這個能力，因為母語日文並不需要有這種分別。所以嬰兒會學到對生長環境中諸人的臉部特徵與膚色，作較細緻的分辨，但對不同種族（陌生人）內不同臉孔之間的差別，就較難作仔細的分辨了。達爾文認定能夠區分六類臉部表情的能力是基因決定的，跨越世界上的所有族群而在演化中存續下來，縱使生下來就聾與盲的小孩，也可表達出這些普同的臉部表情。

　　達爾文所提臉部是傳達情緒之主要方式的觀察，在一整個世紀後由美國心理學家艾克曼（Paul Ekman）予以推廣。艾克曼在 1970 年代晚期作了一系列仔細的研究，在不同文化脈絡下檢視了十多萬種人類表情之後，發現大約是達爾文所描述的六類關鍵臉部表情。目前已有證據顯示，除了這些共同的表情之外，特定文化有其添加的豐富性，外人必須學習去分辨，以充分了解他們所表達的情緒。

　　除了提供動態的訊息之外，臉部也提供靜態的消息。當下的動態情緒，透過與眉頭及嘴唇連動的快速臉部訊號傳遞，提供了有關態度、意願、與可行性等訊息。臉部的靜態訊息則提供不同的訊息，如膚色提供有關這個人是屬於哪個群體或在哪個地方出生的訊息，皺紋則提供年紀的線索，眼、鼻、嘴的形狀可提供性

別訊息。所以臉部所傳播的訊息，不只是情緒與心情，也有能力、吸引力、年齡、性別、種族、與其它。

演化生物學家與心理學家在解構情緒上的工作，為神經科學家在這方面的早期研究提供了基礎，那些神經科學家開始問說，這六類普同的情緒是否表徵了基本生物系統，是組成心情的要件？每個分立的情緒在腦內都有一個對應的系統？或者所有的情緒都有共通重複的成分，形成一個從正向到負面的連續體？是否這六類普同的情緒在該連續體上，都有位置可以表徵它們？

就像六個主要情緒在連續體上各有表徵的點一樣，它們可能有各自與共享的神經成分，大部分科學家現在相信情緒及其臉部表情並非完全天生，還有部分是由我們對情緒的過去經驗，以及將特定情緒連接到特定脈絡這些因素，共同來決定的。

神經科學家在解構情緒時，最有興趣的是開始有機會進入心智的私密舞台，以生物學方式探討情緒如何產生。該類研究也讓他／她們有機會問以下的問題：為什麼有些藝術能造成情緒上的強烈變化？藝術如何誘發情緒反應？掌管知覺與情緒的腦部系統如何互動，以呼應在奧地利表現主義藝術中對臉部、雙手、與身體的誇張描繪？那些腦部系統是如何依其運作成效，告訴我們「人心如何在身體中表現自己」[2]。

現在已知情緒是透過對進行中的情境與事件，所作之無意識與主觀的評估過程所衍生出來的。所以我們對藝術的意識性情緒反應，可以追溯到一系列認知評估過程開始展開之時。

原注

　　佛洛伊德將「情緒」一詞限用在意識性的情緒，並另用「本能驅動力」（instinctual striving）來指涉潛意識成分。佛洛伊德對情緒的立場以及它們對意識的重要性，可參見達瑪席歐的《The Feeling of What Happens》，以及索姆（Mark Solms）和納西森（Edward Nersessian）的《Freud's Theory of Affect》。

1. Antonia Bostrom, Guilhem Scherf, Marie-Claude Lambotte, and Marie Potzl-Malikova, *Franz Xaver Messerschmidt 1736-1783: From Neoclassicism to Expressionism* (Italy: Officina Libraria, 2010), 521.

2. Ernst Kris, *Psychoanalytic Explorations in Art* (New York: International Universities Press, 1995), 190.

第 20 章
情緒的藝術描繪
——透過臉部、雙手、身體，與色彩

達爾文、艾克曼、與後來的科學家強調手部運動與其它姿勢，就如臉部表情所能做的，也可傳達社會訊息。事實上，身上穿的制服、臉部對稱特質、身體、雙手、手臂、與雙腳，在腦部知覺系統的處理上，對所有身體部位與所有臉型，都有類似的處理機制。[1]

為了探索畫中人物情緒狀態的嶄新表達方式，克林姆、柯克西卡、與席勒因此不只將重點放在臉部，也利用誇大與扭曲的方式來表現模特兒的雙手與身體，身體能讓他們提供更多消息，來傳達畫中人物的注意及情緒狀態。比較一下柯克西卡與席勒所繪的自畫像（圖 20-1、圖 20-2），馬上說明了何以姿勢可以增強臉部所傳達的情緒。柯克西卡與艾瑪·馬勒的交往過程並不順利，他在自畫像

▲ 圖 20-1 ｜柯克西卡〈手靠近嘴唇的自畫像〉（*Self-Portrait with Hand Near Mouth [Selbstbildnis, die Hand ans Gesicht gelegt]*，1918-1919），帆布油畫。

▼ 圖 20-2 ｜席勒〈跪姿自畫像〉（*Kneeling Self-Portrait*，1910），黑色粉筆與水粉紙畫。

中藉著將手笨拙地放到嘴邊來表達其不安全感。相對而言，席勒看起來既驕傲又有自信，先不管在其裸體自畫像中下跪那一副彬彬有禮的樣子。

　　除了使用臉部、雙手、與身體之外，這幾位藝術家藉著展現其藝術技巧來捕捉觀看者的注意力，如使用顏色來傳達更多的情緒訊息與符號，以挑動觀看者的記憶。透過這個方式，藝術家不只讓觀看者對模特兒產生無意識的情緒反應，也讓觀看者清楚地意識到藝術家所使用的藝術方法。

　　神經科學家在研究視知覺時，開始尋找達爾文與藝術家對臉部所作之推測的生物基礎，神經科學發現臉部對知覺如此重要的原因之一是，與針對其它視覺物體的辨認作比較，人腦有更多的區域用在臉型辨識上。腦部有六個分立的腦區專注在臉部辨識上，這些區域直接連到前額葉皮質部，這是一個與美感評估、道德判斷、與決策有關的區域；這六個腦區也連到杏仁核，這是協調掌管情緒的區域。這些腦部生物學的發現，讓奧地利表現主義畫作得以放在一個更清楚的架構中予以檢視，如在下顳顬葉中對臉部的廣泛表徵，可能在我們能夠迅速區辨臉部眼神、表情、與顏色的細微差異上有顯著貢獻，但在面對外界風景的同樣細微差異時，則沒有像臉部辨識這種優勢。這些發現也強化了一種想法，亦即在選擇要注意的影像時，大腦以臉部為優先。臉部可以傳達大量資訊：這個人的身分、情緒狀態與感覺、以及某些場合下的思考歷程。腦部也有一些機制對人的注視方向特別敏感，它們迅速處理眼神的注視而且誘發觀看者注意力快速移動，這不僅是對別人的注視方向作反應而已，也對其它線索作反應，如那個人的心理狀態與頭部轉動。

　　倫敦大學大學院（UCL）的尤塔‧符利斯（Uta Frith）及其同事發現，直接注視不熟悉臉孔的眼睛或只是輕描淡寫掃過臉部，腦部會有截然不同的反應。在直接的眼對眼接觸時會有較強反應，因為只有直接的視覺接觸會有效激發腦部的多巴胺系統，這是一個與獎賞之預期及接近（approach）有關的系統。柯克西卡與席勒以不明顯的方式處理我們知覺及情緒的腦部特徵，他們在人物肖像畫中聚焦在臉部與雙眼，這是身體中最易造成扭曲的部件，也能揭露出情緒的最豐富資訊。相對於過去世代的肖像畫家，經常從一個特定角度畫人臉的方式，柯克西卡與席勒一般就直接畫模特兒的頭部，這是一種逼迫觀看者直視畫中人臉部的技術。

　　該一特性，在柯克西卡 1909 年所繪赫希家族（父親與兩位兒子）的三幅人物畫中（圖 20-3、圖 20-4、圖 20-5）可以看得很清楚。柯克西卡首先畫其中一位兒子萊茵霍〈譫妄的演員〉，畫中人直視觀看者，藝術家利用多色彩背景的方法，將萊茵霍投射到前景，並進入我們的注意空間。柯克西卡畫萊茵霍的兄弟阿布萊特（Felix Albrecht Harta），往下看，畫中人的山羊鬍幾絡粗野的線條，讓他看起來比他二十五歲的年紀大很多，年輕人的修長手指在畫中相當突出，它們是黃色的，以藍綠色勾描出輪廓，手指腫脹的關節就像指環一樣。依據藝術史家耐特（Tobias Natter）的看法，柯克西卡採取這種輕蔑的表現方式，乃在於蓄意區隔自己在藝術上與阿布萊特的距離──阿布萊特是一位崇拜柯克西卡作品的平庸畫家，在藝術上遠遠不及柯克西卡的水準。

　　父親赫希的畫作（Father Hirsch）則以最不具同情心的方式畫出，赫希並未

▲ 圖 20-3 │ 柯克西卡〈譫妄的演員，萊茵霍肖像畫〉（The Trance Player, Portrait of Ernst Reinhold，1909），帆布油畫。

◀ 圖 20-4 │ 柯克西卡〈哈塔肖像畫〉（Portrait of Felix Albrecht Harta，1909），帆布油畫。

▼ 圖 20-5 │ 柯克西卡〈萊茵霍父親赫希畫像〉（Father Hirsch，1909），帆布油畫。

直視觀看者，而是偏左邊，他露出牙齒而且是咬牙切齒，好像就要發動攻擊。為了將畫中人從背景中分離出來，柯克西卡用了黃色的筆刷，像一道閃電在老先生的右肩與上臂一揮，與他畫阿布萊特手部的方式非常相像。這幅人物畫較早訂的標題是〈殘酷的自我中心者〉（Brutal Egoist），柯克西卡在其《傳記》（Memoirs）中寫說：

> 父親赫希與兒子萊茵霍的關係不好，而且很自然的，人物肖像畫並未能改善這種關係。我看到的父親是一位頑固的老人，當他生氣時（很輕易就會這樣），就會露出大假牙，我喜歡看他生氣。很奇怪的，父親赫希喜歡我，而且很自豪能被畫出這幅肖像畫，他將這幅畫掛在家裡，也付我錢。[2]

在這三幅畫中，只有萊茵霍對我們來講像個正常人，然而這幾幅畫都頗具吸引力，因為柯克西卡呈現了他們的心理狀態。在萊茵霍的兄弟與父親的畫像中，色彩減弱，頭部圍繞著亮環，雙眼不對稱，一大一小，畫中人看向旁邊，好像他們專注於內在自我，而且不想面對柯克西卡。只有萊茵霍直視觀看者，而且有興趣與觀看者分享想法及情緒。

柯克西卡用兩種方式來傳達他的洞見：他嘗試畫出「性格的人物畫，而非臉部的肖像畫」[3]，他也藉著顯露其經常能強化臉部辨識的繪製技術細節，如強烈分層的彩刷、以及用手指或筆刷柄在仍未乾的畫彩上抓出畫痕，來進一步加強人物畫的情緒衝擊。除此之外，柯克西卡將畫中人放置在一個定義模糊與經常有點不穩定的空間中，顯露出一種踉蹌不穩與焦慮的氣氛。

臉部表情研究者艾克曼指出，臉部上半（前額、眉頭、與眼瞼）以及臉部下半（下顎與嘴唇）的變化，反應了情緒的表現。艾克曼主張在表達害怕與悲傷時，臉部上半特別重要，至於臉部下半尤其是嘴巴，在傳達快樂、憤怒、或嫌惡時比較重要，眼睛則能讓我們區分何為真笑、何為假笑。如前所述，網膜上的中央小窩很小，每次只能聚焦在臉部的一部分區域，但透過眼球的迅速移動，腦部便能收集足夠多的圖像資訊，所以當臉部不同區域傳達了情緒的不同層面，將這些資

訊匯總起來，便可以比個別分離的部位引發出更多的內涵。這種訊息傳達能力上的差異，在父親赫希的畫作中（圖 20-5）可清楚看出：臉部下半比看起來較疏遠的上半部，更能強力地傳達憤怒情緒。將臉部上半與下半合併起來看，則比分別來看，能傳遞出更多複雜與豐富情緒的訊息。

蘇斯金（Joshua Susskind）及其同事在加拿大多倫多大學的研究，以及最近薩柯（Tiziana Sacco）與薩切提（Benedetto Sacchetti）在義大利杜靈的研究，指出害怕的臉部表情以及情緒性強烈的影像，會激發觀看者的感受而增強其感官訊息之獲得。柯克西卡與席勒陷入與自己的焦慮掙扎不休的困境中，反而有助於表現出他們所畫模特兒的焦慮，這些有關焦慮的描繪，接著又會在觀看者身上引發害怕。藉著引發害怕，藝術家捕捉住觀看者的注意力，可能使得觀看者更加敏銳地感受到人物畫中的各個層面，而不會像慣常一樣漏掉相關資訊。

一件藝術作品如何抓住觀看者的注意力？蘇俄心理物理學家雅布斯（Alfred Yarbus）在 1960 年代作了一系列漂亮實驗，他在研究觀看者檢視藝術作品的眼球移動時，發展一種密合的隱形鏡片並連接視覺追蹤裝置，發現對圖上某特徵所分配的時間，與該特徵所含之消息量成一比例關係，如我們可能預期的，在觀看整張臉時，會將大部分時間花在眼睛、嘴巴、與臉部的一般形狀上。雅布斯在一個實驗中要受試者看三張不同照片：從伏爾加來的少女、年輕小孩的臉、與古埃及娜芙蒂蒂王后（Queen Nefertiti）亮麗著色的石灰石半身像，在每張圖片中，觀看者大部分集中注視照片的眼睛與嘴部，花在其它特徵的時間則少很多。

在雅布斯的實驗之後，諾丁（C. F. Nodine）與洛赫（Paul Locher）作了一個後續研究，發現視知覺有階段性，而且可以在檢視藝術作品的眼球運動掃描過程中，清楚看出這些不同階段。第一個階段是「知覺掃描」（perceptual scanning），涉及藝術作品的總體掃描；第二個階段是「反思與想像」（reflection and imagination），與辨認畫布上的人地物有關，觀看者在此階段對作品的表現方式進行掌握、了解、與同理；第三階段是「美感」（aesthetics），反應了觀看者的感覺與對作品美感經驗的深入程度。

當觀看者初次看到一件藝術作品，會有較大範圍的不同注視時間（fixation time），這是可讓觀看者真正去理解所見之物的期間。很多注視時間是短暫的，

一當觀看者對作品變得越熟悉，長注視時間的數目就逐漸增多，表示觀看者正在從一般性掃描，過渡到更特定、最感興趣的區域，以迄獲得美感反應。有趣的是，這些掃描研究也發現熟悉某一歷史時期藝術的觀看者，幾乎馬上會從知覺探索階段跳出，聚焦在感覺與美感經驗上。

視覺心理學家莫納（François Molnàr）提出一個有趣的觀察，認為針對不同藝術風格時期的作品也會有不同的觀看組型。他比較觀看文藝復興盛期（high renaissance）的古典畫作，以及觀看之後發展出來的風格主義（又譯「樣式主義」或「矯飾主義」）與巴洛克藝術作品。專家意見認為巴洛克與風格主義的繪畫風格，在實質上比古典繪畫更為複雜，因為有更細節性的內容在裡面。事實上莫納發現古典藝術會引發大而緩慢的眼球移動，但風格主義與巴洛克藝術則引發小而快速的眼球運動，更形聚焦在特定的區域上。

這些發現指出越複雜的圖片會產生更短的注視時間，內華達大學的認知心理學家索羅梭（Robert Solso）因此觀察到：

> 可能是複雜藝術密布細節，需要將注意力分配到大量的視覺元素上，該一需求可藉著分配較短的注視時間給每一特徵來達成。簡單的圖形，如很多現代抽象藝術家的作品，需要競爭注意力資源的特徵遠少於複雜圖形，所以可有更多時間分配給每一特徵。有人也許會說在觀看抽象繪畫時，觀看者想要在有限的每一特徵上尋找更深層的意義，因此才會花更多時間在每一特徵上。[4]

雅布斯研究的若干層面，可以在柯克西卡的版畫中找到對應（圖20-6），畫中影像看起來好像藝術家在觀察畫中人時，來回在做眼球運動。再一次，柯克西卡似乎將他自己內心的潛意識歷程，帶出來用到藝術作品的意識性表現上，在這幅作品中，藝術家的眼睛主動探索，而且詮釋身體與人性世界，尤其是針對臉部部分。

正如某些腦區選擇性地對臉部作反應，其它若干腦區則對手與身體作反應，尤其是運動中的身體。柯克西卡的模特兒經常是手指緊握、不自然彎曲、或扭

▲ 圖 20-6 │柯克西卡〈女演員柯娜畫像〉
（*Portrait of the Actress Hermine Körner*，
1920），彩色平板版畫。

曲，女性模特兒的手則是修長且敏感，有時雙手是用勾描或塗紅，染料作粗略分層，表示肌肉的肌理與顏色。但是柯克西卡對手部最有意思的用法，是在進行社會溝通時，將它們當為臉部與眼睛的象徵替代，這在幾幅畫作中可以看得很清楚，如〈提茲與提茲〉、〈父母手中的小嬰孩〉、與〈小孩遊戲中〉，這幾幅都畫於 1909 年（圖 20-7、圖 20-8、圖 20-9），在他對葛德曼家所繪的畫作中，柯克西卡甚至沒畫出父母親的臉部，而純粹用手來傳達對嬰兒的愛意。

　　與柯克西卡靠手部及身體些微變化來傳達情緒的作法不同，席勒在他的畫作中將自己全身作誇大的扭曲（參見第 10 章），如在〈死亡與少女〉（圖 10-14）中，描繪了他與瓦莉分手時的複雜與矛盾感覺，他掌握住愛情與死亡的主題，該畫表現出席勒與瓦莉性行為之後的情景，這可能是他們最後一次，象徵愛情故事的終點，瓦莉的手臂部分被席勒的袍子遮住，看起來像是一個虛弱的擁抱：她幾乎就像是掛在他身上。在畫作中可以看出這種誇大的姿勢，縱使瓦莉的手臂已被遮住。

　　功能性 MRI 的掃描發現，腦部對整個身體的反應比對手部的反應大，這個

▲ 圖 20-7 ｜柯克西卡〈提茲與提茲〉（*Hans Tietze and Erica Tietze-Conrat*，1909），帆布油畫。

◀ 圖 20-8 ｜柯克西卡〈父母手中的小嬰孩〉（*Child in the Hands of Its Parents*，1909），帆布油畫。

▲ 圖 20-9 │ 柯克西卡〈小孩遊戲中〉（*Children Playing*，1909），帆布油畫。

結果也許可以解釋為何席勒用整個身體作表現，尤其是用裸體，看起來比柯克西卡用手部表現更強而有力（圖 10-6）。與克林姆及柯克西卡更不同的是，席勒用自畫像當作手段，來探討愛情與死亡以及自我感覺這些本能驅力之間的緊張。席勒的自畫像經常是裸體的，而且用難以忍受的扭曲姿勢，重新創造自己身體的影像，以嘗試表現他的心智狀態與誇張的心情。也是與克林姆及柯克西卡不同的，他透過自己的身體，尤其是他的頭部、手臂、與手部，來對自己心情作一極度誇張的表達。

　　這些都是強而有力的影像，很多人覺得自己被奧地利現代主義繪畫所冒犯的真正理由，是因為這些藝術不只是被動地挑起觀看者的情緒，我們並非單純地知覺到他人的情緒狀態，好像可以與自己的情緒狀態分離，更進一步的是：我們讓自己以同理的方式進入畫中。當一位觀看者在無意識中模仿席勒自畫像的扭曲身體姿勢時，他／她已開始進入席勒情緒的私密世界中，因為這時觀看者的身體，已變成是席勒所描繪情緒的演出舞台。藉著將他的身體在不同部位畫成扭曲的樣

態來揭露情緒，席勒也介入了觀看者的同理心，對敏感的觀看者而言，注視席勒或柯克西卡的自畫像並非僅是一種知覺動作，而同時也是一種強烈的情緒經驗。

　　我們在克林姆原先為維也納大學所作的三幅壁畫、柯克西卡的〈戰士自畫像〉塑像、以及柯克西卡在濕油彩上用刮的與用手塗所畫出來的人物畫上，都可看出他們的清楚意圖，也就是要將疾病與不正義的醜陋，畫成是藝術上具有重要性與原創性的作品，這種在生命的醜陋中尋找美感的興致，在席勒的自畫像中達到巔峰。如辛普蓀所寫的：「他們所描繪的身體細節，被認為是一種理想化的範型，來強調他們本身。柯克西卡與席勒的作法，被解釋成是一種嚴重的視覺冒犯。」[5]

　　讓觀看者對藝術作情緒反應的最後貢獻者是色彩，色彩在靈長類腦部中有獨特重要性，就像臉與手的表徵一樣，那也是為什麼色彩訊號在腦中的處理方式與光及形狀不同的原因。

　　我們知覺色彩，就像它們擁有分立的情緒特徵一樣，對這些特徵的反應則隨著心情而有變化，所以與說話的語言不同，這些話語經常不管文義脈絡，而自有其情緒意義，但色彩則對不同人會有不同的意義。一般而言，我們偏好純淨明亮的顏色，而非混雜煩悶的顏色。藝術家尤其是現代主義畫家，使用誇張的色彩當作產生情緒效應的方法，但是情緒的評價則依賴觀看者與文義脈絡而定。這種與色彩有關的曖昧性，可能是另外一個理由，可以說明為何一幅畫作能在不同觀看者身上產生如此不同反應，或者甚至同一觀看者但在不同時間也會引發不同反應。顏色也能藉著強化圖形與背景的分離，來讓我們得以認出物體與刺激組型。

　　文藝復興時代開始對色彩有高度興趣，達文西認識到至多有四種，也可能只有三種基礎顏色紅、黃、藍，將它們混合後可以產生全部範圍的色彩。這一時期的藝術家也體會到，將特定色彩與其它顏色對立放置時，會產生新的色彩感覺。

　　湯瑪斯・楊（Thomas Young）於 1802 年猜測，在人類網膜上有三種對色彩敏感的色素類型。約翰霍普金斯大學的馬克斯（William Marks）、多別爾（William Dobelle）、與馬克尼可（Edward MacNichol），在 1964 年發現色彩係由三類圓錐細胞所調控。雖然這三類圓錐細胞的相對活動，說明了在實驗室作嚴格控制的色彩配對時所知覺到的色彩，然而在實際世界的色彩知覺，則遠較實驗

室中的更為複雜，而且大部分依賴周圍的脈絡。

法國化學家謝弗勒（M. E. Chevreul）在 1820 年代發展了一套「色彩的數學規則」（mathematical rules of color）[6]，提出「同時對比律」（law of simultaneous contrast），該一定律主張同一特定顏色的染料可以看起來非常不同，主要是依賴周邊的色彩而定。德拉克洛瓦（Eugène Delacroix）於 19 世紀中葉，就曾於盧森堡皇宮天花板壁畫描繪身體肌肉時，成功地使用了同時對比律，他藉著調整不同色彩的出現或消失，創造出人造光線，而且展示縱使在陰暗地方，這個技術也可以顯現出同時對比的結果。[7]

其他藝術家則從自己的實驗中學習到，在繪畫中使用色彩不過是想辦法弄出豐富多元的光及陰影，他們也發現利用不同顏色的小點，可以作出一種新的色彩混合方式，這種方法稱之為「點畫畫派」（Pointillism），後來經由莫內（Claude Monet）與印象派畫家的修改及聰明的運用，來對自然光線作重新建構，以傳達出風景與海景的氛圍。點畫法在後期印象派的秀拉畫作中，表現得最為傑出，秀拉用了基礎色紅、藍、綠的小色點，來創造出大範圍的次級與三級色彩，與外界光線瀰漫混合的印象。更進一步，他所作的一些色彩組合如強烈的黃與綠，讓觀看者在停止注視之後，誘發了紫色的強烈後像 *，利用這種方式，可將藝術的美感印象從畫作本身延伸到觀看者的經驗範疇之中。

追隨在莫內的大氣效果實驗以及秀拉的色彩實驗之後，席涅克（Paul Signac，秀拉的得意門生）、馬諦斯、高更、與梵谷領會到，除了模特兒與風景以外的繪畫元素，也具有強大的力量將情緒體現出來，而且影響觀看者的情緒反應。他們到法國南部尋找「大自然感官經驗的更高純度；他們的目標是想在大自然中發現一種特殊的色彩能量，能訴諸全心靈的色彩，並能將這種色彩表現在畫布之上」[8]。藝術評論家羅伯・休斯（Robert Hughes）寫說，這樣一種色彩就是梵谷所發現的強烈黃色，梵谷在 1884 年寫給他弟弟的信中說：

　　我完全著迷於色彩的定律之中，假如他們能在我們年輕之時教導這些色彩的奧秘那有多好！──德拉克洛瓦是第一位弄出這些色彩律則的

* 譯注：此處所提之紫色，包括混合不同波長波段可見光的非光譜紫色「purple」，與可見光中最短單一波長波段的光譜紫色「violet」；這兩種紫色在外表上非常相似，難以區分。

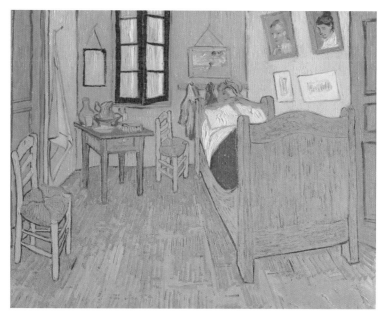

▲ 圖 20-10 │ 梵谷〈臥室〉（*The Bedroom*，1888），帆布油畫。

人，並將其與一般應用產生連接及完備化，就像牛頓發現重力，史帝芬森（George Stephenson）發明蒸汽火車一樣——那些色彩定律就像一道光芒——這是絕對確定的。[9]

梵谷於 1888 年在亞爾（Arles）小城所畫的〈臥室〉（*The Bedroom*，圖 20-10），是他有意識使用互補色來產生驚人效果的首例，他寫到這幅作品時這樣說：「色彩是用來做所有事情的——在這裡提示的是一般性的休息或睡眠」。[10]

另一幅同年作品〈夕陽下的播種者〉（*The Sower*），以水平線上太陽的強烈黃光為主軸，梵谷寫說：「一個太陽，一道光線，需要一個比較好的字眼，我必須給個名字，稱之為淡硫黃色、淡檸檬色、黃金色。好漂亮的黃色！」[11] 不過就如休斯所說的，除了黃色的美麗之外，畫中太陽的黃色有一種嚇人的力量，照耀在播種者孤單的身影上，休斯說：

將梵谷所表露的豐富與以為是極美抒情的色彩，視為單純是歡樂之表

達的想法，是不對的⋯⋯現代主義者色彩的自由度，以及利用純光學方法就可以表現出情緒的方式，都是梵谷的傳奇⋯⋯他將色彩的現代主義語法開啟得更為廣闊，讓憐憫、恐懼⋯⋯還有歡樂，得以獲得揭露。一言以蔽之，梵谷是 19 世紀浪漫主義得以最後擺盪進入 20 世紀表現主義的關鍵人物。[12]

　　印象派與後期印象派所主導的情緒性色彩之發展，主要得力於 19 世紀兩項技術突破，一為一系列合成顏料的推出，讓以前沒材料可以表現的活潑色彩得以出現；除此之外，混合的油彩也開始裝管出現，過去藝術家需親手研磨顏料，之後小心用結合油混製，現在裝管的顏料讓他們得以在調色盤上使用較多類顏色，而且既然顏料可再封管方便攜帶，藝術家也能在室外畫畫，戶外（plein air）繪畫讓印象派畫家像莫內，得以捕捉到光、色彩、與大氣的流動本質，與在工作室作畫大有不同。這些突破性發展，開啟通往非傳統性色彩嶄新表達之路，這些都可以在梵谷以及之後維也納表現主義畫家身上清楚看到。[1]

　　現代對色彩知覺之神經基礎的研究，如威瑟爾、休伯、與薛米・傑奇等幾位先驅所作的，進一步加強了我們對梵谷藝術實驗的了解，那些研究發現腦部在知覺形狀時，大體上與看黑白照片一樣，主要是依賴明亮度而定。但是色彩不只是描繪物體的自然表面，也以一種新而鮮明的方式表現出情緒的廣闊光譜，就如梵谷與以後藝術家所做的一樣。

　　確實，視覺的其它屬性增益了色彩得以影響情緒的力量，尤其重要的是，相對於我們知覺到物體的形狀與運動，在這個知覺之前一百毫秒左右就已知覺到色彩，該一時間差就像我們看到臉還不知道是誰時，已經知覺到了臉部表情一樣。從這兩個例子可知，腦部在處理與情緒知覺有關之影像層次的速度，比處理形狀更快，因此替形狀（物體或臉部）在情緒上先定了調。

　　薛米・傑奇進一步推演這些差異，在色彩與形狀知覺上的重要性。在論及知覺到某物時，其引申義是指我們有意識地覺知到它，但因顏色知覺發生在腦內 V4 區，而且我們知覺到色彩時早於在 V5 區所知覺到的運動，也早於在梭形區臉部區塊知覺到臉部之前，因此在不同時間與腦部不同區域，我們會意識到色彩與臉部的存在。薛米・傑奇因此論證說，沒有所謂的單一視覺意識：視覺意識是

一分配式歷程（distributed process），傑奇稱這些意識的個別層面為「微意識」（micro-consciousness），他說：

> 既然綜合統一的意識，來自當為所有知覺源頭的我本身，所以相對於微意識，這種我自身的統合意識只有透過語言及溝通，才得以觸接得到。換句話說，動物是有意識的，但只有人能意識到自己身處意識狀態之中。[13]

　　藝術家長久以來在直覺上將色彩與形狀作一分離，經常放棄一邊來強調另一邊，印象派與後期印象派畫家，藉著小心創造出輕軟的輪廓線與模糊的輪廓，以及大幅減弱光與暗的變化範圍，以便讓觀看者得以將腦內有限的注意力資源，更專心用在純粹色彩的知覺上。雖然這些影像無法像它們之前的學院派畫作，描繪出有如照片般的清晰性，但是它們爆炸性的色彩範圍卻產生了前所未有的情緒衝力，這些成就替世紀末的觀看者先作好心理準備，以面對即將來臨的維也納現代主義世代所帶來的豐富繪畫傳統。

原注

1. Virginia Slaughter and Michelle Heron, "Origins and Early Development of Human Body Knowledge," *Monographs of the Society for Research in Child Development* 69, no. 2 (2004): 103-13.

2. Oskar Kokoschka, quoted in Natter, *Gustav Klimt*, 100.

3. Ibid., 95.

4. Robert L. Solso, *Cognition and the Visual Arts* (Cambridge, MA.: MIT Press, 1994), 155.

5. Simpson, *Journal of Art Historiography*, 7.

6. M. E. Chevreul, quoted in John Gage, *Color in Art* (London: Thames and Hudson, 2006), 50.

7. John Gage, ibid., 53.

8. Robert Hughes, *The Shock of the New: Art and the Century of Change*, 2nd ed. (London: Thames and Hudson, 1991), 127.

9. Vincent van Gogh, quoted in Gage, *Color in Art*, 50.

10. Ibid., 51.

11. Vincent van Gogh, quoted in Hughes, *The Shock of the New*, 273.

12. Hughes, ibid., 276.

13. Semir Zeki, *Splendors and Miseries of the Brain* (Oxford: Wiley-Blackwell, 2009), 39.

譯注

I

本章提及甚多有關色彩科學與藝術表現之關聯性，現僅補充幾個相關要點以助閱讀，有興趣的讀者可依本譯注建議資料作進一步了解。

一、一般繪畫與點畫畫派對色彩混合之不同觀點及作法

一般繪畫所講的三原色，應係指在調色盤上用這三種基本色料可以調出多少樣的顏色。秀拉與點畫畫派因為是用細點色彩點畫在畫布上，講究的不是在調色盤上看起來會是什麼顏色，而是一小區一小區的不同色彩點反射之後抵達眼睛，在那邊混合後會出現什麼顏色。這時秀拉顯然是將我們的視網膜當成他的調色盤，他的技術比較像是想要模擬光的行為。

所以一般繪畫處理的是大區域顏料的減法色彩混合（subtractive color mixing）；秀拉關心的則是小區域色彩點經過反射進入眼睛後，形同光的加法混合（additive color mixing）。因此一般顏料的三原色是紅、黃、藍，秀拉的三原色則是紅、綠、藍。

二、同時對比律

法國化學家謝弗勒提出同時對比律,將兩種色彩比鄰而放時,與單獨放置看起來不同,如將藍色色塊與紅色色塊放一起時,藍色看起來有點帶綠。他說:「相鄰顏色之間差異越大,它們越能美化對方;反之,兩者差異越小,它們越會傷害對方。」德拉克洛瓦閱讀過謝弗勒的理論觀點,如本章所言,他已在其畫作中展示如何作出色彩同時對比的效果,應係獨立發展出來的藝術表現方法。到了莫內,則已將色彩的同時對比發揮得淋漓盡致,如在其1872 年的〈在阿讓特伊的帆船賽〉(*Regatta at Argenteuil*,法國奧賽美術館藏),將互補色大膽地比鄰而放:藍與橘、紅與綠、黃與紫。

不過若要講歷史,阿爾伯提(L. G. Alberti)與達文西很早就關注光與色彩,在同時對比上的表現(那時當然沒有「同時對比」這個名詞),他們的繪畫處理方式與討論,對 19 世紀畫家都有一定貢獻。

三、梵谷的黃色

在視覺敏感度上,黃色看起來最明亮,梵谷善用黃色的藝術手法,從視覺科學上看,應是可以表達強烈情緒的最佳選擇。但是有人懷疑梵谷那麼喜歡用強烈的黃色,是否在住院時吃太多洋地黃(Digitalis,用於治療心臟與癲癇)中毒,或罹患「黃視症」(xanthopsia),以致看到的外界景物偏黃,因此畫出來的自然就會偏黃。這類推論雖不能謂之無理,但並無任何可信證據予以支持,因此由梵谷一向熱衷於色彩研習的紀錄看來,大量使用強烈的黃色應是他在藝術史上的革命性創舉。本章所提他寫給自己親弟弟的信中,對德拉克洛瓦將色彩定律大膽表現在繪畫上大表讚嘆,由此亦可看出他關心色彩科學,與想尋找獨特表現方式的企圖,已有相當時日。

上述說明有些地方涉及非常技術性的討論,如自然光與繪畫油彩的三原色如何進行加法與減法混合,以及視網膜上的不同類光接受器如何對光譜波段產生反應並獲得知覺,這些細節皆難以在此討論。有興趣者可參見下列專書或選集,以獲得進一步的參考資料:

1. Marmor, M. F., & Ravin, J. G. (2009). *The Artist's Eyes: Vision and the History of Art*. New York: Abrams.

2. Gilbert, P., & Haeberli, W. (2012). *Physics in the Arts*. Waltham, MA.: Academic Press.

3. Lamb, T., & Bourriau, J. (Eds.) (1995). *Color: Art & Science*. Cambridge: Cambridge University Press.

第 21 章
無意識情緒、意識性感知，
與其身體表現

　　我們已經看到像克林姆、柯克西卡、與席勒這樣的藝術家，藉著臉部表情、眼神、手與身體姿勢、以及色彩的使用來傳達情緒，他們的表現方式向現代的情緒神經科學提出了一個問題，這也是佛洛伊德與奧地利表現主義者同樣關心的議題：情緒的什麼面向是有意識性的，哪些又是無意識的？由於腦影像與其它直接研究腦部方法的發明，我們現在能問說：意識與無意識情緒是否在腦內有不同表徵？它們在身體上是否有不同的目的與表達方式？

　　一直到幾乎 19 世紀末，情緒的產生被認為包含有一系列特殊事件，首先人要辨認出令人驚嚇的事件為何，如一位孔武有力、臉上有憤怒表情、手上又拿一根棍子的人逼近前來，該一辨認會在大腦皮質部產生害怕的意識經驗，引發了身體自主神經系統的無意識變化，導致心跳增加、血管收縮、血壓升高，而且手掌出汗，除此之外，腎上腺則釋放激素。

　　威廉・詹姆士 1884 年在一篇〈情緒是什麼？〉（What is an Emotion?）中，戲劇性地翻轉了上述假設，詹姆士後來將該一有關情緒的討論，放入他那本出名的、在 1890 年出版之《心理學原理》一書中，他在書中總結而且討論了在他那個時代，有關腦部、心智、身體、與行為的最重要概念。在他諸多貢獻中，其中有一件是他的卓越洞見，主張意識是一個歷程，而非實體存在。

　　詹姆士在 19 世紀所提出的心理學洞見，是想要說明我們的身體如何對一個帶有情緒的物體或事件作反應，以及腦部如何解讀身體的反應。詹姆士如何利用上述觀點，來處理將「只被理解或知覺到的物體」（object-simply-apprehended or perceived）轉變成「情緒有感的物體」（object-emotionally-felt）的作法，對 21

世紀的情緒生物學非常重要[1]。依據達瑪席歐的說法，詹姆士對人類心智的洞見，「只有莎士比亞與佛洛伊德可相比擬，在其《心理學原理》一書中，詹姆士對情緒與感知提出了一個真正令人吃驚的假說」[2]。

詹姆士影響深遠的洞見認為，不只腦部與身體溝通，同樣重要的，身體也與腦部溝通。他主張情緒的意識或認知經驗，發生在身體的生理反應之後，所以當遭遇到有潛在危險的情境，如一隻大熊坐在我們行進的路中央，我們並不是意識性地評估熊的兇猛性，再感知害怕，反之，在看到熊時首先會作本能及無意識的反應，馬上逃離現場，而且只有在後來才會經驗到意識性的害怕。換句話說，我們首先由下往上處理情緒刺激，在那時會經驗到心跳與呼吸加快，導致盡快逃離大熊，之後由上往下處理情緒刺激，到那時再使用認知來解釋在逃離之時所產生的生理變化。

就如詹姆士所說的：

> 在知覺之後若無身體狀態的變化，則知覺就是純認知、平淡、無色彩、與欠缺情緒熱度。我們可能接著看到熊，而且判斷最好逃跑……但是我們不應真正感到害怕或憤怒……什麼樣的害怕情緒會留下來，假如沒有感到心跳加快或呼吸短促，嘴唇也沒顫抖，四肢也未無力，沒起雞皮疙瘩，也無腸胃翻滾？對我來講，這是很難想像的事……每種激情輪流講的都是同樣的故事，一個純粹與身體反應無關的人類情緒根本是不存在的。[3]

詹姆士開始提出他的情緒假說，正如同赫倫霍茲在人類知覺上所提出的講法，這是一種由上往下無意識推論機制的情緒處理版本。他說：「我將首先侷限自己的討論，放在較粗糙（coarser）的情緒上，如悲傷、害怕、憤怒、與愛，在這些情緒中，每個人都能辨認出一種強烈的身體震盪。」[4]但他也以具有特色的洞見，談論他所說的「較細緻」（subtler）情緒，包括與藝術創作及反應有關的情緒。對詹姆士而言，較細緻情緒與歡樂的身體感知有關，而且就像他同一時代的克林姆、柯克西卡、與席勒一樣，詹姆士將醜與美視為人生銅板的不同面向。

丹麥心理學家朗格（Carl Lange）在 1885 年獨立提出相似的概念：無意識情

緒先發生於意識知覺之前。情緒的第一階段是針對強烈情緒刺激的身體與行為反應；情緒的意識經驗（feeling，現在稱為「感知」或「感覺」）只會發生在大腦皮質部已經接收到與無意識生理變化有關的訊號之後。

依據後來很快被稱為「詹姆士—朗格理論」（James-Lange theory）的講法，感知是特定訊息從身體傳到大腦皮質部的直接結果。在每一案例中，被傳送的資訊內容來自生理反應的特定組型，如出汗、顫抖、肌肉緊張度的變化、與心跳及血壓的變化，這是身體內臟的反應，以因應具有強烈情緒性的刺激。更進一步，就像一般有關無意識知覺的案例，情緒刺激的無意識知覺在生存中扮演極為重要的角色：它引發身體的生理變化，以因應環境的變化並影響我們的行為。

哈佛大學生理學家坎農（Walter B. Cannon）在 1927 年，發現了詹姆士—朗格理論的一個潛在弱點。在研究人與動物如何對帶有情緒性的刺激作反應時，坎農發現由知覺到的威脅或知覺到的獎賞所產生的強烈情緒，引發了一種無法區辨的生理喚起，這是一種動員身體作出行動的原始緊急反應，坎農將之稱為「打或逃」（fight or flight），以描述這種反應，並且主張它顯示了我們先祖在碰到威脅或獎賞需要行動時，所面對的有限選擇。（既然身體的生理喚起組型，沒有辦法在痛苦與歡樂之間作出區分，它可能更適合稱為「趨近—逃避」〔approach-avoidance〕反應）。坎農認為由於反應並非調控而得，因此這類反應無法說明特殊刺激下的特定感覺，他進一步說明趨近與逃避反應，都是自主神經系統中交感成分的傳導，導致瞳孔放大、心跳與呼吸加快、血壓升高（因為血管收縮）。

坎農與他的導師巴德（Philip Bard）進行了系統性的系列研究，以了解對疼痛刺激的情緒反應表徵在腦內何處，該研究指向了下視丘，當坎農與巴德破壞動物的下視丘，動物不再能作出全套整合的情緒反應，在該意義上，坎農與巴德可視為是羅基坦斯基與佛洛伊德的傳承者。本書第 4 章已指出，羅基坦斯基是第一位將下視丘與無意識情緒連接起來的人，佛洛伊德接著將無意識（或潛意識）情緒與本能連接起來。坎農與巴德由其研究結果主張，下視丘是傳達無意識情緒與本能的關鍵結構，他們接著認定情緒的意識性知覺（感知或感覺）來自大腦皮質部。

　　目前對情緒的想法也受到認知心理學，以及對體內生理變化更敏感測量技術發展的影響。認知心理學強調腦部是一台創意機器，在一團充滿環境與身體訊號的混亂中，尋找具有一致性的組型。哥倫比亞大學的社會心理學家沙克特（Stanley Schachter）將這種對腦部創意的了解，應用到坎農與巴德的趨近與逃避反應上，並在 1962 年主張認知歷程具有主動與創造力，可以將非殊異性的自主神經訊號轉譯成特定的情緒訊息。

　　沙克特認為不同的社會脈絡應該會產生不同的知覺情緒，縱使來自身體的生理反應是一樣的。為了檢視該一概念，他作了一個有創意的實驗，他將年輕單身的男性自願受試者帶到實驗室，並告訴其中一些人說：等一下有一位有意思的女士會進來；另外則告訴其他人說：有一隻令人害怕的動物將要進來。他接著對這兩群受試者注射腎上腺素（epinephrine），它會提升自主神經系統中交感成分的活動量，導致心跳加速與手掌出汗。沙克特後來與這些男性志願者會談，發現無法區分的、同樣的自主神經系統生理喚起（趨近或逃避反應），在不同狀況下會有不同的解釋。對前一組被告知有一位有趣的女士會進來的男生而言，會引發趨近甚至是愛的感覺；但對被告知有可怕動物的那組，卻會產生逃避與害怕的感覺。

　　沙克特因此證實了坎農的想法，因為一個人的意識性情緒反應，不只是由生理訊號本身的特異性（specificity）來決定，也會受到產生那些訊號的脈絡影響。就像視知覺，我們已學習到腦部不是一台照相機，而是荷馬式講故事的人，情緒也是一樣：腦部使用依賴脈絡的由上往下推論方式來詮釋世界。如詹姆士所說，除非腦部已經解釋了身體生理訊號的發生原因，以及整合了與我們的期望及當前脈絡相符之合適及創意反應，否則是不會有感知的。

　　在詹姆士之後，沙克特主張一個人在碰到會產生情緒性生理喚起的刺激時，他所經驗到的自主神經回饋，可以當為一個良好指標，用以說明某一具有情緒意義的事件正在發生；然而他又依據坎農的提示，主張身體回饋並非總是能夠提供充分訊息，來說明究竟發生了什麼事。所以依據沙克特的講法，自主神經反應要我們注意某件重要事情正在發生，接著以認知方式去檢視所處情境，試著推論是什麼引發了自主反應，在此過程中，我們有意識地將伴隨有這種反應的感覺予以命名。

1960 年阿諾德（Magda Arnold）又將沙克特的情緒觀點往前推進重要一步，他在作情緒分析時引入了「評估」（appraisal）的概念，評估是我們對具有情緒性刺激作反應時的早期階段，它在主觀評價進行中的事件及情境時，會產生意識性感知。評估的結果終將產生一種非特異性的傾向，意即趨近喜好的刺激與事件，避免不喜歡的事物。雖然評估歷程是無意識的，但在發生事實之後我們會意識性地覺知到其後果。

心理學家芙里茲達（Nico Frijda）採用了沙克特的思考主線，在 2005 年更進一步發現，情緒意識經驗（我們所感知到的）決定於將注意力聚焦在何處何時，注意力就像交響樂團的指揮，盯緊不同部門如弦樂、銅管、木管等，來產生不同的音樂效果，以及在不同時間點的不同意識經驗。

但是除了進一步研究非特異生理喚起的評估所具有的角色之外，最近已經有對詹姆士原初概念重燃興趣的跡象。英格蘭沙賽克斯大學（University of Sussex）的克里區黎（Hugo Critchley）及其同事，發現不同的情緒事實上可以在自主神經系統中驅動明顯不同的反應，而且這些自主反應會在身體產生具有殊異性的生理反應。他們掃描協調意識性情緒反應的一個腦區，而且將掃描影像與胃部及心臟的生理反應紀錄合併來看，發現可以分辨出厭惡的兩種不同表現形式，雖然厭惡是一種特殊情緒，但這些實驗確實支持了詹姆士─朗格的情緒軀體理論（James-Lange somatic theory of emotion）。所以看起來，感知是同時被兩種力量驅動的，一種是情緒性刺激的認知評估，以及至少是在某些情況下，對那些刺激的特定身體反應（圖 21-1）。

該一針對詹姆士─朗格理論的現代觀點，已經戲劇性地改變了科學家看待情緒的方式。雖然在事實上，情緒是由部分獨立於腦內知覺、思考、與推理系統的神經系統來傳達，但我們現在已了解到情緒也是一種訊息處理的形式，因此也是某種形式的認知。由於情緒的加入，現在對認知有一更廣闊的視野，就像尤塔與克里斯・符利斯（Uta and Chris Frith）所一向堅持的。這種擴大後的認知，環繞著所有腦部所處理的訊息處理面向，不只是知覺、思考、與推理，也包括了情緒與社會認知。

如何協調我們的各類情緒反應？意識性感知，與被情緒性刺激誘發的無意識

刺激 ──→ 反應 ──→ 回饋 ──→ 感覺

詹姆士回饋理論
詹姆士對刺激到感覺序列性事件的解決方式,是認為身體反應的回饋決定了感覺。既然不同情緒
產生不同反應,依照詹姆士的看法,對腦部的回饋應有不同,而且可以說明在這些情境中,我們
會如何感覺。

刺激 ──→ 喚起 ──→ 認知 ──→ 感覺

沙克特─辛格認知喚起理論
沙克特與辛格就像坎農一樣,認為回饋縱使重要,單獨而言仍不足以標定我們正在經驗中的情緒。
身體喚起驅動我們去檢視所處之情境:在情境之認知評估的基礎上,去標定喚起之意義。該一由
上往下之處理決定了我們所感覺到的情緒,讓無殊異性的身體回饋與具有殊異性的感覺之間的差
距得獲填補。

刺激 ──→ 喚起 ──→ 評估 ──→ 認知 ──→ 感覺

阿諾德評估理論
阿諾德認為在產生情緒反應之前,腦部會先評估刺激的重要性。評估接著會導致認知與行動。移
往喜好物體與情境,以及逃離不喜歡物件的感覺傾向,建構出有意識的感覺。雖然評估歷程可以
有意識與無意識發生,我們在事件之後,對評估歷程會有意識性的觸接。

刺激 ──→ 喚起 ──→ 評估 ──→ 認知 ──→ 感覺
 ↘ 反應 ────────↗ ↗ ↗

現代綜合觀點
現代綜合觀點認為感覺係被刺激的認知評估,以及分立的身體反應所誘發,就像詹姆士原先之想法。

▲ 圖 21-1 ｜情緒的發生與評估。

生理變化之間,存在什麼關係?

　　1990 年代功能性腦造影技術的發展,讓科學家得以探討清醒的受試者,從事特定作業時的腦部活動。這方面的研究成果,令人吃驚地證實了詹姆士的觀點,也證實了隨後沙克特與達瑪席歐,為了分辨無意識情緒及意識性感知所作之推展性研究。三組獨立的研究團隊,亦即倫敦大學大學院(UCL)的多蘭(Raymond J. Dolan)、目前在南加大(USC)的達瑪席歐、與美國鳳凰城巴羅神經學研究所(Barrow Neurological Institute in Phoenix)的庫列格(Bud Craig),他們用腦部造影不約而同發現了一個皮質部小島,位於頂葉與顳顬葉之間,稱為「前腦島皮質部」,或稱「腦島」(insula)。

　　腦島(圖 21-2)是一個表徵我們感知或感覺的腦區:身體對情緒性刺激作反應

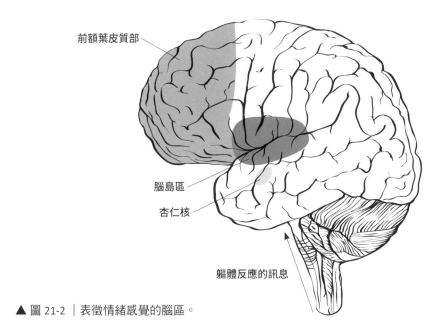

前額葉皮質部

腦島區

杏仁核

軀體反應的訊息

▲ 圖 21-2 │表徵情緒感覺的腦區。

的意識性覺知（awareness），包括負面與正向、簡單與複雜。當我們對這類刺激作意識性評估時，腦島就開始變得活躍，因此表徵了一大堆本能需求與自主反應的意識性覺知，範圍廣闊，從菸癮到飢渴、從母愛到感性觸摸、浪漫愛情、與性高潮。腦島不只評價與整合這些刺激的情緒及動機重要性，它也充當協調外在感官訊息與內在動機狀態的中樞，簡而言之，如庫列格所說的，該一身體狀態的意識是自我情緒覺知（emotional awareness of self）的一種測度，亦即一種「我是」（I am）的感覺。

　　腦島在意識性覺知中占有角色的發現，是了解情緒的重要一大步，與早期獨立尋找在身體狀態變化下，引發初始與無意識覺知的腦部結構而言，腦島的發現是毫不遜色的。發現該一腦部結構的最初線索，來自 1939 年在芝加哥大學研究猴子的克魯伯（Heinrich Klüver）與布西（Paul Bucy），在毀除腦部兩側的顳顬葉之後，包括深藏其內的兩個結構杏仁核與海馬，他們發現動物行為有了重大變化，本來野性的行為在手術後變得溫順，猴子也變得無所懼怕，好像情緒已被撫平。懷斯庫蘭茲（Lawrence Weiskrantz）在 1956 年繼續進一步的研究，尤其聚焦

在杏仁核上。

懷斯庫蘭茲發現毀除猴子兩側腦部的杏仁核，會造成習得害怕與本能害怕上的缺陷，沒有杏仁核的猴子學不會逃避疼痛電擊，好像猴子無法辨認正向或負面的增強刺激；反之，當電刺激正常猴子的杏仁核時，就會產生害怕與焦慮。該一發現可說首先提示了杏仁核在情緒中所扮演的關鍵性角色。

勒杜（Joseph LeDoux）是一位研究實驗動物情緒神經生物學的現代開創者，他發現杏仁核透過與其它腦區的連接來調控指揮情緒。勒杜使用古典的巴夫洛夫式條件化（classical Pavlovian conditioning，圖 21-3）派典作實驗，為了在老鼠身上產生習得的害怕，他在電擊老鼠腳部造成蹲伏僵直之前，先發出一個純音，在純音與電擊配對多次之後，老鼠學習到聲音會預測電擊的到來，一聽到聲音，身體就變僵直。

勒杜接著檢驗聲音傳往杏仁核的路徑，杏仁核是腦內組織害怕情緒的中樞，他發現聽覺刺激有兩條通路可以抵達杏仁核。一條是直接通路，從視丘開始通往杏仁核，在杏仁核中聽覺訊息與觸覺及疼痛訊息互相整合，觸覺與疼痛訊息也是

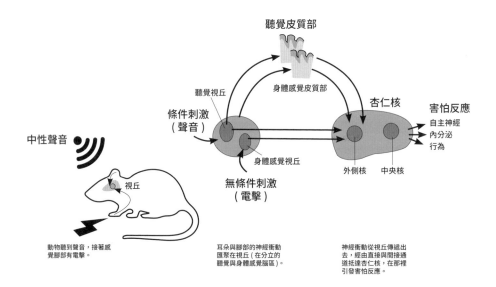

▲ 圖 21-3 ︱ 條件化歷程與情緒的產生。

透過直接通道，從視丘直達杏仁核的。直接通道是用來傳輸感官資料的無意識處理，以及將一個事件的不同感官面向連結起來，它快速、粗略、而且相當沒彈性，以最少的處理加工將感官訊息從視丘送到杏仁核，杏仁核再將訊息送到下視丘，這是一個針對情緒性刺激傳送生理與身體反應的地方，也被認為是將情緒的無意識面向登錄為神經活動之處，下視丘接著又將生理反應送往皮質部。

第二個通往杏仁核的通道是間接的，與直接通道並立，但比較緩慢、比較有彈性。間接通道事實上是很多通道，將訊息從視丘送到位於大腦皮質部的好幾個中繼站，有些是接收身體反應的訊息，有些則是登錄環境其它面向的消息，透過間接通道到杏仁核的訊息，傳送速度較慢，而且在聲音消失、電擊停止之後，還會來回振盪一段時間。該一通道原則上是對訊息作意識性處理，勒杜主張直接與間接通道協同一齊，傳達詹姆士「情緒有感的物體」中的兩個成分，亦即即時的無意識反應與延宕的意識性加工發展。

藉著啟動通往杏仁核的直接通道與下視丘，一個條件化刺激（conditioned stimulus）如過去配對建立可預測電擊的聲音，能在受試者透過間接通道意識到聲音之前，就讓心跳加速、手掌流汗。依這種方式，杏仁核涉入了情緒狀態的自動或本能成分，而且可能也介入了意識性（認知）成分。

直接與間接通道的運作方式，可能為詹姆士─朗格理論提供一個生理基礎，亦即意識性涉及前端皮質部由大腦傳導的感知，發生在身體反應之後，而非之前。第一步應是杏仁核對一個刺激的情緒質量作快速、自動、及無意識的評價，接著是依此建立與協調出適當的生理反應，下視丘與自主神經系統接著送出詳細指令到身體各部分，以執行這些反應。反應不只發生在腦內，也發生在身體上：手掌出汗、肌肉緊張、與心跳加速，雖然並非馬上會意識到，但可能會有一種非常痛苦的驚駭感覺。

杏仁核通往腦內視覺與其它感覺區（sensory areas）的連接，被視為與腦部能將一個生物性顯著的視覺刺激（如看起來危險的動物），轉化成感知（一種意識性情緒反應）的驚人能力有極大關係。事實上，研究杏仁核的行動以及其與前端腦島皮質部之相互連接，讓我們最後能走入心理生活的底層，這裡的腦島連接到視丘的內側，是一處與疼痛及感性碰觸有關的區域。這種研究方式開始可以檢視意識性與無意識經驗如何關聯到一起，這是佛洛伊德精神分析理論的聖杯。

　　這類研究工作如何與柯克西卡或席勒的人物畫發生關聯？我們對奧地利現代主義畫家作品中最顯著特徵的初始反應，就像我們對危險動物的反應，是自動發生的。畫作中誇張的身體或臉部特徵，或者是在色彩與紋理上令人震驚的表現，都可能透過相對直接的通道刺激杏仁核，與勒杜實驗中遭遇電擊時所使用的通道並無不同，就像我們也是被輕微電到一樣。對畫作初次反應後所剩下來的感官特徵，可能還有看畫時的脈絡環境，仍需要繼續處理與整合，這部分主要由間接通道來完成，所以觀看柯克西卡或席勒的人物畫，會帶來鮮明生動的情緒經驗。

　　詹姆士提出的問題是一個單純被知覺到的物體，如何轉換成一個有情緒感覺的物體，這個問題的答案用到現在所談的繪畫上，就是人物畫絕不可能只是單純被知覺到的物體，它們更像是在一個距離之外的危險動物，既被知覺到，也被情緒感知到。

　　所以腦部將詹姆士所說的單純被知覺到物體，轉換成一個有情緒意識感覺的物體，在與知覺以及情緒協調有關的神經系統中，杏仁核扮演了關鍵角色。特定而言，情緒有四個面向對神經系統特別重要：透過經驗學習刺激所顯示的情緒意義；當它重新出現時辨認該項經驗所代表的意義；針對該經驗所顯現的情緒意義，協調出合理適當的自主、內分泌、與其它生理反應；以及如佛洛伊德首先指出的，校正情緒在知覺、思考、與決策等其它認知層面上之影響。

　　除了與皮質部所有主要感官領域如視覺、嗅覺、觸覺、痛覺、與聽覺的連接之外，杏仁核與下視丘及自主神經系統有廣泛連結，也與處理身體反應意識覺知的前端腦島皮質部有連接，還連上幾個認知結構，如前額葉皮質部與處理物體知覺的「內容」（what）視覺通路。簡而言之，杏仁核幾乎能與腦內所有與情緒處理有關的腦區聯繫，針對這種廣泛的聯繫網絡，威斯康辛大學的惠倫（Paul Whalen）、紐約大學（NYU）的菲羅普絲（Elizabeth Phelps）、與多蘭及其同事，主張杏仁核的主要工作是協調這些神經線路對情緒線索的反應，對每種情緒指派合適的線路，以及關掉不恰當的線路。

　　依據該一觀點，杏仁核協調指揮所有的情緒經驗，不管是正向還是負面，它讓我們聚焦在具有情緒重要性的刺激上，哥倫比亞大學的薩茲曼（Daniel Salzman）與傅西（Stefano Fusi）進一步提出，杏仁核登錄了情緒的性質（從正

向的趨近到負向的逃避），以及情緒的強度（生理喚起的程度）。與該一概念相符的結果是，菲羅普絲的腦造影實驗指出，杏仁核能對相當廣泛的臉部表情作反應，腦部左側的杏仁核尤其敏感：它在害怕表情出現時，會增加活動量；當快樂表情出現時，活動量會因之減少。

更多有關人類情緒中杏仁核角色的資訊，來自罹患罕見疾病烏爾巴─維特病（Urbach-Wiethe disease，又稱「lipoid proteinosis」，一種脂質蛋白沉積的罕見疾病）患者的研究，這是一種杏仁核退化的疾病。若退化發生在人生早期，則罹病者無法透過學習找到線索去辨別出臉部表情上的害怕成分，也無法偵測到不同臉部表情的細部差異，他／她們很快傾向相信別人，可能是因為無法處理害怕表情之故，而且在了解別人的目的、期望、與情緒狀態上也有困難。但是烏爾巴─維特病的患者仍有健全的視覺通路與臉部知覺腦區，所以能夠對複雜視覺刺激（包括臉部）作合適反應，能從照片辨認出熟人，因此受損的並非臉部辨識，而只是臉部情緒訊號的處理。

葉朵夫（Ralph Adolphs）、達瑪席歐、與他們的同事研究一位烏爾巴─維特病患者，以嘗試了解這種無法偵測他人情緒的背後機制。他們發現無法辨識某些情緒表情，並非因為無法經驗情緒，而是因為無法從雙眼收集訊息，雙眼卻是最能凸顯害怕表情的特徵之處，不能從雙眼閱讀到訊息的原因，則很單純的是因為烏爾巴─維特病患者沒有聚焦在他人雙眼之故。在閱讀諸如快樂這類情緒時，嘴部的訊息經常比眼部更為重要，所以研究者猜測烏爾巴─維特病患者在偵測這些情緒的能力上，相對而言，應比偵測害怕之類情緒的能力損害較少。

菲羅普絲與安德生（Adam Anderson）證實杏仁核的損害會傷害到評估臉部表情的能力，但不會傷害到經驗情緒的能力，她們就該一發現主張縱使在情緒狀態下，正常人腦部的杏仁核處於活躍狀態，而且在情緒偵測上居關鍵地位，但杏仁核並未自己製造出這些情緒狀態。菲羅普絲認為杏仁核在情緒反應中，主要是扮演知覺性的角色：分析進來的感官刺激予以分類，接著告知其它腦區以便作出合適的情緒反應。

進一步對烏爾巴─維特病患者的研究，發現「內容」視覺通道到杏仁核的連結，讓我們得以分析從臉部與身體其它部位來的、可以傳達情緒的線索。這些線索增強了情緒性刺激的視覺消息處理，也許可以解釋為何克林姆、柯克西卡、與

席勒所畫的情緒性臉部、手部、與身體，可以提振我們的注意力，而且優先處理，將較中性的、較不具情緒性的刺激先放一邊，這種現象一起發生在知覺與記憶的形成之上。

因為杏仁核與前額皮質部中的臉部區塊及其他腦區的互動，杏仁核的功能已經不只是調整個人的情緒與感覺，也擔負了協調指揮社會認知的角色。事實上就如達爾文在其《人類與動物的情緒表達》一書中所述，在情緒的私密世界以及與他人互動的公共世界之間，存在有一緊密的生物連接。

我們的社會互動型態在嬰兒期即已形成，小嬰兒與母親的連結關係終其一生都非常重要，影響到成年後的社會行為，葉朵夫及其同事主張，社會環境對個人存活有關鍵重要性，需要腦部盡快適應，而且在社會情境中學習。杏仁核在該一功能上具關鍵性影響，因為它具有評估情緒性刺激的能力；在非人靈長類與老鼠、小鼠身上，杏仁核損傷的主要社會性後果，就是因此而無法偵測到具威脅性、驚奇、或非預期刺激，範圍可以從危險的蛇到危險的人。對人而言，杏仁核損壞的主要後果，則是無法對具曖昧性的社會線索作出合適反應，以及無法對潛藏在情境中的威脅作出反應。杏仁核與其通達其它腦區的聯繫網絡，檢選出曖昧的社會性線索並賦以意義，因此而讓社會互動成為可能。

臉部的無意識與情緒性知覺如何處理？在何處處理？是否意識與無意識情緒在腦中有不同表徵？哥倫比亞大學的艾金（Amit Etkin）及其同事提出這些問題，探討人在看到臉部是中性表情或害怕表情的照片時，如何作出意識性及無意識的反應。這些照片來自艾克曼，如前所述，他蒐集編列超過十萬種的人類表情，而且如達爾文過去所做的一樣，想嘗試說明不管性別與文化，六種臉部表情——快樂、害怕、厭惡、憤怒、驚訝、與悲傷——基本上對每個人都有相同的意義。

艾金認為就他研究中所找來的全部年輕志願受試者而言，對害怕的臉孔應該有相同的反應，不管是在意識或無意識的知覺狀況下。艾金產生對害怕有意識知覺的作法，是用較長時間呈現害怕臉孔，所以受試有時間慢慢考量；產生對害怕之無意識知覺的方式，則是將同樣的臉孔作快速呈現，讓受試無法報告看到什麼類的表情，事實上這些受試甚至不能確定是否看到一張臉。

當他讓受試看有害怕表情的臉時，發現杏仁核有顯著的活動量，該一結果

並不值得訝異，令人驚奇的是，意識與無意識知覺影響的是杏仁核的不同區域；除此之外，在一般焦慮量表上，有較高分數的人會比低分的受試在無意識知覺臉孔時有更強烈的反應，害怕臉孔的無意識知覺激發了基底側核（basolateral nucleus），該處接收大部分進來的感官訊息，而且是杏仁核與皮質部溝通的主要基地。相對而言，害怕臉孔的意識知覺激發了杏仁核的背部（dorsal）區域，中央核（central nucleus）就在該區內，中央核會將訊息送往自主神經系統，這是一個與生理喚起及防衛反應有關之處。

這些都是引人注目的結果，它們指出情緒領域就像知覺領域一樣，一個刺激能同時進行意識及無意識的知覺，更進一步，研究也從生物學觀點確認了精神分析概念中無意識情緒的重要性。正如佛洛伊德過去所曾大略提出的，這些研究指出焦慮在腦內能產生最大影響之時，是當一個刺激尚未被意識知覺到、而仍在模糊想像中的時候。一旦這個吃驚害怕臉孔的影像被意識察覺到時，縱使焦慮的人也能準確評估，是否這個外界刺激確實會造成威脅。

原注

　　巴夫洛夫與佛洛伊德是同時代的人，他是一位俄國生理學家，在 1904 年因為對狗的消化研究獲頒諾貝爾生理醫學獎。在其研究過程中，巴夫洛夫注意到狗在真正吃東西之前就會流口水，他於是開始以心理學的方式研究該一現象。巴夫洛夫發現，若他每次在將食物給狗之前搖鈴，狗最後會將鈴聲與食物連接起來，而且當狗聽到鈴聲時就會流口水，縱使並沒跟著給食物。該一類型的學習需要一個中性（條件化，conditioned）刺激，如鈴聲，重複地配對一個先天上有效（無條件，unconditioned）刺激，如食物。在發現這些導致條件化反應（或稱「制約反應」〔conditioned responses〕，不管是引發食慾或疼痛之刺激類型）之關鍵性原理的過程中，巴夫洛夫發現到一個關鍵性的認知、但屬於無意識的連結，可以將威廉・詹姆士所提的兩個觀念關聯起來，意即「只被理解或知覺到的物體」與「情緒有感的物體」。

1. William James (1890), *Principles of Psychology*, Vol. 2 (Mineola, NY: Dover Publications, 1950), 474.

2. Antonio Damasio, *Descartes' Error: Emotion, Reason and the Human Brain* (New York: G. P. Putnam Sons, 1994), 129.

3. William James, *Principles of Psychology*, Vol. 2, 1066-67.

4. Ibid., 449.

Part 4

藝術情緒反應的生物學

第 22 章
認知情緒訊息的由上往下控制歷程

情緒不僅是主觀經驗以及社會溝通中的手段，它們也是在形塑聰明的短、中、長期規劃之重要元素，在制訂一般目標時，往往需要混合有情緒與非情緒的認知。縱使在直截了當的認知知覺歷程，如認出一個人或在人群中分辨眾人，也會受到情緒與感知的滲透性影響。

科學哲學家邱其蘭（Patricia Churchland）將此稱為「知覺與認知—情緒聯盟」（perceptual and cognitive-emotional consortium），這是一種將情緒與知覺納入整合的認知歷程，也是佛洛伊德應該認可的概念。該一同盟在作複雜決策過程時（尤其是社會經濟或道德決策）可以看得很清楚，價值與選項的考量介入該過程。雖然大腦如何處理與道德推理有關的認知—情緒訊息，相對於大腦如何處理認知—知覺訊息（形狀、色彩、與臉型辨識）而言，所知較少，但近年來在這兩方面已有若干進展。

一個情緒刺激可以是正面具獎勵性、負面具懲罰性、或介於中間，正面情緒刺激會產生幸福及愉悅的感覺，引導我們想要去接近它以獲取更多刺激。所以對性、食物、嬰兒對母親的依戀，或者對上癮物質如菸酒與古柯鹼的反應，都是屬於正面的認知—情緒聯盟。負面情緒刺激，如與所愛的人或同事有令人憤怒的不愉快經驗、或發現自己孤單走在黑暗大街上，會感到迷失、害怕、或可能造成傷害，我們反射性地想要去避開這些處境，這些感覺促成了負面的認知—情緒聯盟。

雖然杏仁核在評估刺激的情緒性內容上占有最重要角色，紋狀體該一部位結合杏仁核與位於大腦皮質部下方的海馬，是產生接觸或逃避行動的首要驅動者。所以杏仁核與紋狀體替情緒先定了調，至於前額葉（prefrontal）則為腦部主要執

行者，負責評估外界刺激的獎賞與懲罰性質，而且組織因應情緒而產生的行為（圖 22-1、圖 22-2）。

前額葉皮質部對我們大大小小的意圖之回憶與行動能力，有很重要的主宰力量。福斯特（Joaquin Fuster）對前額葉皮質部作過廣泛研究，認為前額葉是促成人類演化的先鋒，因為它組織了知覺與經驗，而且將情緒與行為整合起來。有些角色的實踐是透過對工作記憶（working memory）的控制得來，工作記憶是一種短期記憶，能夠整合隨時間變化的知覺與過去經驗的記憶。工作記憶在從事理性判斷時非常重要，因為它能讓我們得以控制情緒，而且協助做預期、規劃、與執行複雜的行為。

福斯特將前額葉皮質部稱之為腦部「高高在上的啟動者」（supreme enabler），認為它在創造力上扮演了關鍵性角色，因為它在不同選項中作選擇，而且依據內在目標指揮思考與行動並作統合。依此可推演出，前額葉皮質部在規劃複雜行為、作前後一貫之決策、與表現合宜社會行為上，都具有關鍵性角色。

前額葉受損病人在大部分事務之處理上仍有正常功能，但會作出衝動與不理性的決策，而且在啟動目標導向的行為上會有困難。他們對驚嚇性刺激如沒預期到的大聲噪音或亮光，反應尚屬正常，表示自主反應並未受損；然而這些聲光刺激沒干擾到或讓他們覺得不舒服，顯示腦部並未整合這些刺激面向，結果就是這些人不能感覺到情緒，病人的反應因此變得平淡冷漠，失去經驗到情緒的能力會造成社會與行為上的嚴重後果。

有關前額葉皮質部在整合情緒與行為上所占的角色，最早的臨床證據來自蓋吉（Phineas Gage）的案例。蓋吉是一位鐵路營建的工頭，他負責開炸山岩以清理出鋪設鐵軌的路基，就在 1848 年佛蒙特州的開文狄希（Cavendish, Vermont）附近。有一天當他在裝炸藥時發生意外、錯誤引爆，一根十三磅重的鐵棍飛起，穿過他的頭殼，毀傷了左邊前額葉皮質部的大部分區域（圖 22-3）。哈洛（John Martyn Harlow）是一位比較沒什麼經驗的小鎮醫生，在意外事故現場很能幹，而且非常細心地照顧蓋吉，結果讓蓋吉從可怕的意外中獲得令人驚奇的復原，他

▲ 圖 22-1 ｜與情緒有關的腦部線路。

▲ 圖 22-2 ｜與情緒有關的腦部線路。

能走、能說，而且在事件發生的
十二週後就去上班。

　　但是蓋吉在意外事故之後，
好像變了一個人，不只是就個性而
言，也涉及其處理社會行為的能
力。在過去他是一位良善與思慮周
到的人，但在事故之後變得完全不
可信，也不再能為未來作好規劃，
或者表現出適宜的應對進退。他不
關心別人，對工作也沒責任感。若
給他一些行動選項，也無法決定哪
一個選項是最適合的。

　　哈洛醫生這樣描述他：

　　蓋吉在 4 月回到開文狄
希，健康與活力良好，帶
著搗固用的鐵具，他帶著
這套器具，一直到十二年
後過世為止。意外事故的
後果，看起來是破壞了知
性與感性之間的均衡，他
現在是任性的、言行斷斷
續續、對人無恭敬之心、
對規範不耐煩、優柔寡
斷，在知性能量與表現上
像個年輕人，在身體與熱
情上像個男人。他的身體
狀況完全恢復，但對那些
以前認識他是一位精幹、

▲ 圖 22-3 ｜ 蓋吉（Phineas Gage）案例示意
圖。

▼ 圖 22-4 ｜ 蓋吉顱上穿孔的頭骨與穿過頭殼
的鐵棍示意圖。

聰明、有活力、堅持一貫做生意的人來說，現在卻感覺到他在心理特質
上有了變化，心智上的均衡已經不見。他會向侄子與姪女生動描述千鈞
一髮的逃生經過，其實皆非事實；他也會設想自己深深喜愛寵物。[1]

　　蓋吉死後並未做病理解剖，但他那顱上穿孔的頭骨則保存在博物館中（圖22-
4）。多年後，漢娜與安東尼奧・達瑪席歐（Hanna and Antonio Damasio）夫婦做
了醫學偵探工作，他們提出鐵棍穿過的軌跡破壞了前額葉皮質部的兩個區域，亦
即腹內側區（ventromedial region）與內側區域一部分，它們在抑制杏仁核活動以
及整合情緒、認知、與社會訊息上具有關鍵性地位。

　　達瑪席歐夫婦的結論，部分是建立在他們另一個案研究上，也就是一位聰
明又技巧熟練的會計員 E.V.R.。他手術後在前額葉皮質腹部區造成傷害，雖然 IQ
仍相當正常，但不再像以前那位井然有序、負責任的人，反之，他變得不可靠，
私人生活亂成一團。更有甚之，他表現出驚人的異常，在皮膚上所做的電極測量，
皆未能顯示出對恐怖圖片或色情影像有任何反應。

　　達瑪席歐夫婦對 E.V.R. 的實徵研究確認了佛洛伊德的觀點，亦即情緒是認知
的主要成分，而且情緒在與理性協同運作上具有重要角色。雖然 E.V.R. 思考能力
仍然很好，但在實際決策上則嚴重受損，因為他的認知思考與情緒表達並未能在
腦內形成關聯。相關的研究也提供了獨立的實徵證據，認為透過杏仁核的調節，
前額葉皮質對認知的由上往下之控制非常重要。

　　情緒與認知之間的關聯，在達瑪席歐夫婦的其他六位病人身上得以更進一步
釐清，這幾位病人都是在成年時遭受前額葉皮質部的腹內側傷害，都有正常認知
能力，但在社會行為上嚴重受損。他們不再能全心工作，未能準時上班，不能完
成指定工作，不能制訂短、中、長程規劃，令人驚訝的欠缺情感，尤其是諸如羞
恥與同情心之類的社會性情感。

　　這些結果讓達瑪席歐夫婦繼續研究十三位從出生到七歲開始，即有持續性腹
內側損害的病人，他們發現這些病人在孩童時保有正常智能，但在學校、在家裡
的社會互動都很差，這些病人很難控制自己的行為，交不到朋友，對處罰無動於
衷，更特殊的是，這些病人失去道德推理的能力。

　　感謝這些釐清杏仁核與前額葉皮質部之間關聯性的研究，使得過去長期認

為思考與情緒是互相對立的想法不再可信，我們現在知道情緒與認知是協同合作的。現在的這種認定，會讓理性論者（rationalists）大感驚訝，以前從西元前 400 年希臘哲學的創建者德謨克里托斯（Demokritos），到 18 世紀德國哲學家康德，都認為為了作出良好的道德決定，必須使用理性而不讓情緒介入。但上述這種結果對佛洛伊德而言，應無任何值得驚訝之處，因為他本來就認為情緒或情感在道德決策中占有很重要的地位。

約書華・格林（Joshua Greene）是一位當代的道德決策研究者，他發現道德困境（moral dilemmas）依其介入人的情感程度會有相當變化，而這些情感介入的變動也影響了道德判斷。在研究這個問題時，他喜歡採用由扶圖（Philippa Foot）與湯姆森（Judith Jarvis Thomson）在 1978 年所設計出來的困局，稱之為「軌道電車問題」（trolley problem）。

「軌道電車問題」要你去考量如何處理下述情境：一輛疾駛中的電車馬上要撞到而且造成五個人的死亡，這時你可以扳動轉轍器救他們，將電車轉到另一條軌道去，但會因此撞到而且造成一人死亡。大部分人面對該一道德困境時，傾向於決定救五人好過救一人，因此會去扳動轉轍器。該一道德困境另有一種不同的表現方式：行駛中的電車威脅到前方五人的生命，唯一能解救他們的辦法，就是在你所站的人行天橋之處，將一個人推下、掉到軌道上，這個人被撞死了，但電車也停下來了。上述兩種行動的後果都是一樣（亦即都死一個人），但其執行方式大有不同。大部分人認為扳動轉轍器去救五個人，在道德上是可以接受的，但他們認為將一個人從橋上推下去救五個人，在道德上是不可接受的，因為對大多數人而言，扳動轉轍器比將人真的推下橋去，引起的情緒反應小很多。

格林從該一發現的基礎上，提出道德決策的「雙歷程」（dual process）理論。「效用型」（utilitarian）的道德判斷，專注於超越個人權益以提升更大福祉，是被克制與非情緒性的認知歷程所驅動，相當程度用到了真正的道德思考。「直覺式」（intuitive）的道德判斷，則偏好個人權益與責任（如是否將人從天橋上推下去），是被情緒反應所驅動的，而且傾向涉及滿足自己的道德合理化，而非更客觀的道德思考。不同的道德判斷類別，會啟動不同的神經系統。

前額葉皮質部在道德推理中扮演著非常關鍵的執行角色，而且占有我們整

貓　　　　狗　　　　恆河猴　　　　猩猩　　　　人類

▲ 圖 22-5 │不同科屬動物之前額葉皮質部分布。

前額葉皮質部

外側區　　　　　　　腹部區　　　　　　　內側區

▲ 圖 22-6 │不同解剖角度的前額葉皮質部。

個大腦皮質部的三分之一（圖 22-5、圖 22-6），要有良好運作的心智生活非得靠它不行。1948 年一齊在約翰霍普金斯大學工作的澤基‧羅斯（Jerzy Rose）與烏西（Clinton Woolsey），發現前額葉皮質部的不同部分連接到視丘神經細胞的特定群組，而且連到所有的感覺線路，包括觸覺、嗅覺、味覺、視覺、與聽覺。他們發現前額葉皮質部基於特殊的連接組型，可分為四個主要區域：有兩個腹側區，一為腹外側（ventrolateral；或稱「眼窩前額」〔orbital-frontal〕），另一為腹內側（ventromedial）區，之後是一個背外側（dorsal lateral）區，以及一個內側（medial）區。每一個區都接收來自視丘不同區域之訊息，每一區也都自行連接到腦內的各個目標區（圖 22-7）。前額葉這四個區全部連上杏仁核。

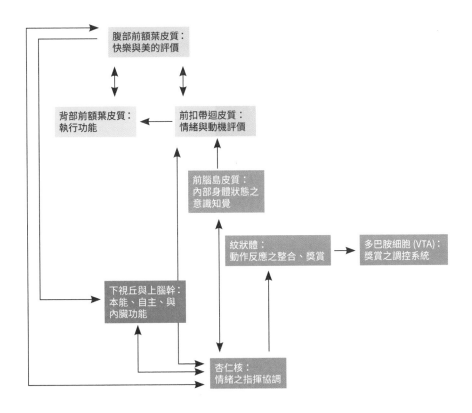

▲ 圖 22-7│杏仁核與其它涉入情緒處理腦部結構（紋狀體、扣帶迴皮質部、與前額葉皮質部）之相互關聯。

　　前額葉皮質部的四個區域既有重疊、也有分立的功能，腹外側區與杏仁核有最強的連接，在評價刺激的美、快樂、與其它正面價值時，具有重要性，該區在知覺與產生臉部表情時，都要用到它，部分則處理來自顳顳葉臉部區塊的訊息。當在該區域有損傷時，人能夠感知正面情緒，但無法用笑容來表現。

　　前額葉的腹內側區在目標導向的行為上占有關鍵地位，它將正面情緒經驗與社會行為及道德判斷整合在一起。它藉著抑制杏仁核來做到這件事，因為杏仁核對情緒刺激的反應會干擾到認知。腹內側受損的人雖有正常的認知，但是容易作出衝動決策，道德思考也會受損，很輕易地就可決定將人推下天橋。

　　背外側區則調節工作記憶，作出與規劃及組織行為有關的執行及認知功能，以達成所希望得到的結果與目標。為行使其認知功能，背外側區會運用來自腹外側區之訊息，兩區合併工作後，可保證行為會被有效地導引去完成慾求之滿足。在面對不涉及個人的客觀道德困境時，會更強調認知範疇（在軌道電車問題中扳動轉轍器），而非情緒範疇（將人從天橋推下），此時就會用到背外側區域介入處理。[1]

　　前額葉皮質部的第四個區域是內側區（medial region），包括有前扣帶迴皮質部（anterior cingulate cortex），它又有兩個分區，一為腹部區，在評估情緒與動機以及調節血壓心跳及其它自主神經功能時，有其重要性；另一為背部區，在由上往下監視認知功能，如對獎賞的預測、作決策、與同理反應時，極為重要。前扣帶迴皮質部有損傷的病人，情緒不穩定，而且在解決衝突及在預期獎賞中偵測錯誤之上會有困難，因此其結果就是對外界環境的變化會作出不合宜的反應。

　　綜合來說，前扣帶迴皮質部的腹部區，以及前額葉皮質部的腹外側與腹內側區域，構成了克里斯・符利斯所指認出來之社會認知系統的一部分。在這些區域的任一損傷，都會傷害到正常的道德功能，在這方面所產生的功能損害，都會在日後的社會行為異常上扮演重要角色。

　　若未能察覺佛洛伊德的影響，則難以恰當地檢視目前對潛意識情緒歷程，與意識性感知的當代觀點。佛洛伊德堅持認為情緒緊密地編織進內心生活之中，我們因為有能力處理它們，所以得以不致崩潰。在最佳的狀況下，對壓力引發之情

緒能有效調節時，我們只會感到輕微的壓力；但在最壞的狀況下，調節失敗則導致嚴重打擊，而且會造成很多精神疾病並帶來症狀。

佛洛伊德對心智的觀點，究竟有多少與當代的心智新科學有關？神經精神分析學家索姆（Mark Solms）回應該一問題的方式，旨在強調一件事，也是本書當為里程碑之一的主題，亦即：現代研究已經一致性地支持了潛意識心理歷程的概念。更有甚之，大部分如佛洛伊德所說的，我們有理由相信並非所有的潛意識歷程都是一樣的，有些潛意識歷程可以藉著注意力在意識狀態中找到它們（也就是佛洛伊德所說的前意識的潛意識），有些則是沒辦法作意識性的觸接（程序性的潛意識以及動力或本能潛意識）。

佛洛伊德認為有些潛意識歷程，如動力潛意識，是被潛抑的。索姆主張我們現在已有一些潛抑形式之證據，如有一些右頂葉損傷的病人會否認左手癱瘓，他們忽略手臂，甚至可能想將它丟出窗外，聲稱它是別人的手。佛洛伊德指出被壓抑潛意識心靈的語言，是被快樂原則所主宰的，亦即一種追逐快樂、逃避痛苦的潛意識驅力。就如前述，前額葉皮質部的損害讓蓋吉被快樂原則所導引，而且讓他拋棄了干擾到快樂原則表現的社會行為規範。

索姆進一步以現代腦科學語言，探討佛洛伊德在 1933 年提出，奠基於自我、本我、與超我的結構模式（圖 22-8）。佛洛伊德的觀點（圖 22-8A）認為本我的本能驅力被超我所壓抑，以免讓本我弄亂了理性思考。既然大部分的理性（自我）歷程也是自動與無意識的，所以只有一小部分的自我（如圖形上端所示）可用來處理意識經驗，也就是與知覺緊密關聯的部分。超我則居中調節自我與本我之間誰來主導的競爭。

索姆主張腦部神經圖譜的研究（圖 22-8B），可與佛洛伊德的概念取得關聯，雖然只是很一般性的對應。來自達瑪席歐所研究的前額葉皮質部腹內側區之輸入，會選擇性地抑制杏仁核，大約相當於超我的功能；控制自我意識思考之前額葉背外側區，以及表徵外在世界的腦部後方感覺皮質部，大約相當於自我的功能。因此索姆發現到佛洛伊德動力模式之關鍵所在，看起來有很好的依據支持：原始的本能情緒系統，被前額葉皮質部內更高級的執行系統所調控與抑制。

當代心智生物學的重點，並非在討論佛洛伊德是對還是錯，而是注重在佛洛

伊德對心理學的最大貢獻——在於他透過仔細觀察，描述出一套認知知覺與情緒歷程，這些作為提供了一個可供日後腦科學發展的基礎。在這個層面上，佛洛伊德的工作特別有助於導致心智新科學發展之實徵研究。

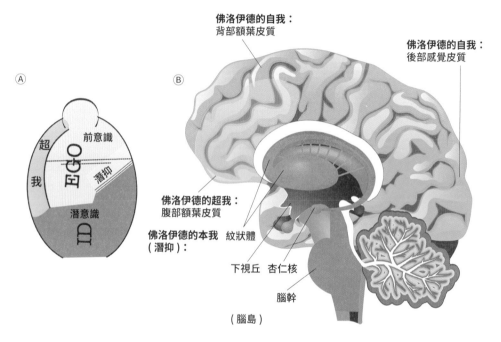

▲ 圖 22-8 ｜佛洛伊德三元心理結構模式之現代觀點。

原注

1. John Martyn Harlow, quoted in Malcolm MacMillan, *An Odd Kind of Fame: Stories of Phineas Gage* (Cambridge, MA.: MIT Press, 2000), 114.

譯注

I

本章討論格林的實驗時，提到兩個重要的神經運作概念，一個是「在面對不涉及個人的客觀道德困境時，會更強調認知範疇（在軌道電車問題中扳動轉轍器），而非情緒範疇（將人從天橋推下），此時就會用到前額葉的背外側區（dorsal lateral prefrontal cortex, dlPFC）介入處理，它會整合來自腹外側區的訊息，以作好規劃與執行」；另外一個概念則是「前額葉的腹內側區（ventromedial prefrontal cortex, vmPFC）可抑制杏仁核對情緒刺激的反應，以免干擾到認知，但腹內側受損的人雖有正常認知，卻容易作出衝動決策，他們的道德思考也會受損，很輕易地就可決定將人推下天橋」。

格林的實驗中，有一些數據值得提出作進一步說明（參見 Joshua Greene [2013]. *Moral Tribes: Emotion, Reason, and the Gap Between Us and Them*. New York: Penguin Press.）。在軌道電車實驗中，正常人在「轉轍組」會有百分之八十受試者選擇轉轍，用一人救五人，但在「行人天橋組」則只有百分之二十同意將人推下去，以一人救五人，雖然從效用角度而言，都是可用一人救五人。若受試者是腹內側區（vmPFC）受損的病人（如本章所提的蓋吉），則在「轉轍組」的反應與正常人一樣，但在「行人天橋組」則有百分之六十會選擇同意推人下去，雖然在認知評估上也都是相同的以一人救五人。

文獻上與實務上經常討論到的病態性人格（psychopath），完全不能等同於 vmPFC 病人，尤其是在危險性上，但其行為機制可能部分與上述所討論的概念有關（參見 J. Blair, D. Mitchell, & K. Blair [2005]. *The Psychopath: Emotion and the Brain*. Oxford: Blackwell.）。病態性人格並無明顯智能與認知上的問題，在違犯社會或道德規範時（包括反社會行為與隨機殺人），認知清楚且無情感困擾，他們在法醫精神醫學上的診斷，非屬嚴重的心神喪失或較輕微的精神耗弱（法律用語，非精神醫學的專業分類），而是病態性的邊緣人格，因此在法律案件之量刑上，與心神喪失下的異常行為相較有很大的不同。

第 23 章
藝術美醜之生物反應

　　除了本能性的感官歡愉之外，我們會經驗到高階的美感與社會性歡樂：藝術的、音樂的、利他的、甚至超驗的，這些更高級的歡樂有一部分是天生的，如對美醜之估量，另有一部分則是後天的，如對視覺藝術與音樂的反應。

　　當我們看到一件美的藝術作品，大腦會對所看到的不同形狀、顏色、與動作賦予不同程度的意義。這種意義的賦予，或稱「視覺美學」，說明了美感歡樂並非基本感覺，與冷熱感覺或甜苦味覺有所不同。反之，美感歡樂表徵的是一種腦中特化通道，對所處理感官訊息之高階評量，估算從環境刺激中可獲得獎賞的潛力，在此處指的是對我們所看到的藝術作品。

　　藝術就如人生，很難得有更多的喜樂會多過看一張漂亮如丹尼絲（Denise Kandel）*的臉。有魅力的臉會激發腦中的獎賞區域，而且引發信任、性吸引、與想成為性伴侶。針對生活與藝術吸引力的研究，啟發了很多令人驚訝的想法。

　　長期以來，科學家相信對男性美與女性美的標準，係來自任意的文化習俗。確實，美已被認為是一種個人判斷，它存在於觀看者的眼中與心中。但是現在已有很多生物學研究挑戰了該一觀點，這些研究發現世界各地的人，不管其年齡、社經階級、或種族，都有一套認為什麼是具有吸引力的潛意識判準，亦即吸引力指的是那些能反映生育、健康、與抗拒疾病的特質。德州大學的心理學家藍格洛伊斯（Judith Langlois）發現，縱使完全無知的三到六個月的大嬰兒，也共享這些價值。

　　是什麼讓一張臉變得具有吸引力？其中一個特徵是對稱比不對稱更受喜歡，

* 譯注：丹尼絲為本書作者的夫人。

依據蘇格蘭聖安德魯斯大學（University of St. Andrews）知覺實驗室主任裴瑞（David Perrett）的看法，該一原則不只在女性臉孔為真，對男性亦然。經驗研究已顯示，跨不同文化的男性與女性同樣都喜歡對稱臉，該原則不僅在人類與大猩猩上成為擇偶之依據，對鳥類甚至昆蟲亦然。為何該一雙向性的偏見，在動物界中普遍獲得保存？

　　裴瑞提出好的對稱表示好的基因。在成長期，健康受損與環境壓力源會在臉部造成不對稱之成長組型，一個人臉上的對稱程度可能就能表示那個人的基因圖譜得以抗拒疾病的程度，以及是否足以在面對挑戰時維持正常發展。發展的穩定性大部分來自遺傳，所以對稱（至少在臉部）看起來比較美這件事，不只是純理論而已，也是因為對稱傳達了一個可能當為配偶者及其後代的健康狀態。臉部美醜這些判準在維也納現代主義的人像畫中，究竟被應用到什麼程度？在克林姆繪畫中的新藝術臉型，表現出驚人的對稱性。我們可利用製圖技巧看出這種對稱性，若先對原圖左邊照過去取一張鏡像，另外從右邊照過去也取一張鏡像，之後將這兩張數位照片重疊在一起，可以看出由左右邊分別製作出來的兩張臉，實質上是無法分辨的，縱使有什麼差異也是打光不均勻之故。這種對稱的程度如此之高，在自然界中是很罕見的，它代表了一種理想化的比例，默默地傳達出健康與基因特質的概況，也讓克林姆所畫的臉孔充滿著夢幻般的美。清楚易見的，藝術家以其直覺了解到臉部吸引力最強而有力的屬性之一（也就是對稱性），並將其優雅地運用到他的畫作之中。

　　對臉部對稱性的關切，也反映在柯克西卡與席勒的畫作之中，但與克林姆不同的是，這兩位畫家誇大表現了臉孔與情緒（圖 23-1）。事實上，那種誇大方式在他們得以成為表現主義畫家上深有貢獻。當克林姆的人像畫提供了默會的訊號，讓畫中人物在心理上及發展上與周遭環境取得和解之時，柯克西卡的作法卻是截然不同的，縱使是在他最溫和、最不像表現主義式的肖像人物畫中，如圖中的萊茵霍畫像，表現的也是不對稱。這些影像令人困擾，主要是因畫作中的雙側不規律，以及那些不規律所傳達的內在衝突。藉著釘入與人生愁苦有關的潛意識指令，表現主義畫家得以用一種複雜的、精巧的、與決定性的現代畫風，來傳達人生的論述與情感。

▲ 圖 23-1 ｜ 從上到下：

克林姆〈健康女神〉（*Hygieia*，1900-1907），〈醫學〉（*Medicine*）之局部放大，帆布油畫。

柯克西卡〈譫妄的演員，萊茵霍肖像畫〉（*The Trance Player, Portrait of Ernst Reinhold*，1909）之局部放大，帆布油畫。

柯克西卡〈雅尼考斯基〉（*Ludwig Ritter von Janikowski*，1909）之局部放大，帆布油畫。

所有影像皆已做調整。

除了對稱性之外，還有一些特徵也普遍被認為是造成女性臉孔具有吸引力之因，如拱型的眉毛、大眼睛、小鼻子、豐滿的嘴唇、小臉龐、與小下巴。所以一點也不意外的，這些臉部特徵在克林姆的畫作中處處可見，在柯克西卡的畫作中也不遑多讓。在柯克西卡的女性人物畫中，呈現了若干這類特徵，如大眼睛與豐滿的嘴唇，但他卻將這些特徵放到被放大以及不對稱的臉部上。可能就是因為這樣揉合了吸引力與排斥感，使得柯克西卡的人物畫傳達出如此令人不安的興致，他的人物畫可謂是在美與焦慮之中擺盪，也因此不可抗拒地變得相當有趣。

具有吸引力的男性特徵則是基於不同判準。在 1960 年代，葛思理（Gerald Guthrie）與溫納（Morton Wiener）發現有銳利角度（而非曲線式）的肩膀、手肘、及膝蓋，與男性化及攻擊性是有一定關係的。突出的下巴、下顎、眉頭、與臉頰，以及拉長的下臉部，都是來自青春期時增加了睪丸酮製造之故，它們也被認為是造成男性具吸引力的成分。這些臉部特徵以及旺盛的睪丸酮，不只表示有超級性慾，也表示有反社會行為、攻擊性、與操控性。

對誇大特徵的偏好，從高加索男性與女性判斷女性的影像上可看得出來，同樣的，日本男女也是這樣在看日本女性的影像，在這兩個文化中，判斷具有吸引力的臉部特徵有著驚人的相似性，該一現象就如先前所示，指出這些誇大的特徵也可能被普遍認為具有吸引力。裴瑞及其同事提出，這些特徵傳達的是性慾成熟、生育、及情緒表現的生物訊號。

演化心理學家已經注意到普遍被偏好的臉部特徵，是男孩與女孩在青春期時開始發展出來的，那時候性激素濃度開始增高。男人喜歡小下顎的女人，是因為雌性激素在青春期時會延緩下顎的繼續成長。同樣的，女人喜歡看到男人有強壯的下臉部，因為那是睪丸酮開始旺盛的結果。依據達爾文最早的提議，也是現在這些演化心理學家所爭論的，這些特質之發生乃係性激素轉旺盛之故的說法，可能對還在狩獵期的原始民族而言，是一種良好的線索，表示一個人已經準備好可以婚配了。

在男性與女性上有不同特徵，如男人的濃厚眉頭與大下顎，以及女人的小型下臉部、高臉頰骨、與豐滿的嘴唇，都會增強臉部的吸引力。當被要求去評量有這些特質的女性性格特徵時，男性會傾向於說這些女人有較高的利他性格，而且喜歡約會、性行為、有生小孩的能力。

　　男人被認為英俊的特質，與能夠取得資源以支撐其家庭的能力有關；女性身體被認為美麗的特質，則特別與生小孩的能力有關。平均而言，男人不管其國別或背景，會將大胸脯與臀部這類生育的象徵當為女人之美。這些刻板印象雖然有跨文化的一致性，還是可被區域性的價值所調整，最重要的調整則來自個人的知識，與女性本身的社會習慣與價值。

　　席勒清楚知道臉部與身體特徵扭曲之後的潛在意義，他自己身體的自畫像展現出極端的解剖學上之扭曲，經常造成銳利的尖頭與角狀的脊樑，這些都是攻擊性特徵的表現（圖 10-7）。他作品中所畫的臉部，也充滿了這些攻擊性的記號。但是男性與女性的特徵不必然互斥，因為一個人可以同時有男性風的下顎與女性風的下巴，所以席勒也能夠強調出女性的臉部特徵。席勒所畫臉型中的拱型眉頭、大眼睛、小鼻子、豐滿的嘴唇、與小臉龐，傳達出一種感性的親暱，但其顯著的下顎與眉頭，則表達一種尖銳的攻擊性（圖 10-6）。將這兩套特徵交疊在一張臉或身體上，席勒就能夠在他所畫的人像作品中，細緻而有效地揭露佛洛伊德所提的兩種本能驅力，亦即生之本能與死亡本能。

　　1977 年兩位在麻省理工學院的發展心理學家蘇珊・凱莉（Susan Carey）與戴蒙（Rhea Diamond），將格式塔理論的組態訊息（configurational information）帶進臉部知覺的研究中。在那之前，腦部被認為只是使用部件為基礎的訊息來知覺臉部，亦即由空間元素所導出之訊息，是一張臉得以被認成是一張臉的主體：在嘴部之上中央鼻子兩旁兩個水平放置的眼睛。組態資訊則更細緻，指的是特徵之間的距離、特徵的位置、以及特徵的形狀。凱莉與戴蒙指出以部件為基礎的訊息，足夠讓人用來區辨人臉與其它物體，但在分辨不同的臉時，則須組態資訊，尤其是在評估臉部的美醜時。

　　裴瑞提供了第一個可以測量吸引力的組態資訊證據，他探討了下列問題：我們評量臉部吸引力時，用的是部件為基礎或者組態的訊息？他採用了組合臉（composite faces）來決定受試者在女性臉孔中發現到什麼特徵是具有吸引力的，之後他基於這些研究結果，作出一張能夠表現具有平均女性吸引力的組合臉。

　　當裴瑞誇大了平均吸引力臉型的特徵：高臉頰骨、細顎、大眼睛、或縮小嘴部與下巴之間以及鼻子與嘴部之間的距離，受試者會將該一臉型評為更具吸

引力，就像克里斯─貢布里希─拉瑪錢德倫假說（Kris-Gombrich-Ramachandran hypothesis）所預測的。誇大是卡通畫家與表現主義藝術家所用的技法，旨在從人臉上抽取出具有特色之處，並強化該一差異。曹穎與佛萊渥發現在兩個與臉孔辨識有關腦區的神經元，採取一種將部件為基礎及整體混合起來的處理策略。她／他們將卡通臉給動物看，發現這些腦區細胞的反應會依循格式塔法則：細胞不對單一特徵或特徵的組合作反應，除非它們是放置在一橢圓形之中；當臉部特徵被誇大時，如在表現主義作品中所畫的，細胞的反應會特別強烈。

這些不是小事情。美感生物學令人驚訝的地方在於，美的理想在跨世紀之間、跨文化之間，可說是極少變動，所以我們未特意明顯去認定為具有吸引力的諸多層面，可能已透過演化保留下來。很清楚的，人類的偏好一定在美感評估上發揮了作用，否則它們不可能在超過四萬年的天擇壓力下還保留下來。跨時存在有美感的共通判準這件事，在了解藝術上有其重要性，它解釋了為何提善的裸體畫與克林姆的一樣感動了我們，但方式有些不同。

臉部表情如何影響美的評定？我們被臉孔所吸引，尤其在眼睛部分，看起來是先天決定的。嬰兒與成年人一樣，偏好看眼睛而非人臉的其它特徵，嬰兒與成年人則都對別人的注視相當敏感，一個人的注視方向在我們處理其臉上的情緒時相當重要，因為腦部會匯總來自注視與來自臉部表情的訊息。這些線索的整合，是引發趨避該類原始情緒反應的關鍵，是掌控社會互動的重要因素，因此在人類演化上可能充當一種重要的適應功能。

賓州州立大學的亞當斯（Reginald Adams）與達特茅斯學院的克列克（Robert Kleck）發現，直接注視與快樂情緒表情，得以促進歡樂、友善、及親近取向情緒的理由，可能如尤塔‧符利斯所說，只須直接注視即可啟動多巴胺獎賞系統。相對而言，逃避的、悲傷的、或恐懼的注視，則在傳達害怕與悲哀的逃避性情緒。雖然注視與臉部表情被綁在一齊處理，但美感的其它層面如性別與年齡，則是分開獨立處理的。

在一個設計用來檢視美感的神經關聯性（也就是腦部如何處理美感的機制）之生物實驗中，歐多赫帝（John O'Doherty）及其同事探討了「微笑」（smile）的角色，他們發現前額葉皮質部的眼窩前額（腹外側）區域會被獎賞所驅動，被

認為是腦部表徵快樂的重點區域，也會被有吸引力的臉孔所驅動，微笑的出現會增強該區的反應。

倫敦大學大學院的薛米・傑奇發現，眼窩前額區也被其它美的歡樂影像所驅動，傑奇在一個研究中首先要志願者檢視大量的肖像畫、風景畫、與靜物，接著請受試者不要管藝術類別，將所有的畫作分成美與醜兩類。傑奇在受試者注視畫作時掃描其腦部，發現不管美醜，所有畫作都會激發皮質部的眼窩前額、前額葉、與動作區。有趣的是，被評定為最美的圖片在眼窩前額有最大激發，但動作區最少；被評為最醜的圖片則在眼窩前額有最小的激發，但在動作區激發量最大。對傑奇而言，情緒強烈的刺激會動員動作系統，以準備採取行動逃離醜陋或具威脅性的刺激，或者趨近美或令人快樂的刺激。確實，害怕的臉部表情也會激發皮質部的動作區。

認知科學家西拉—孔德（Camilo Cela-Conde）採用不同的方法學，繼續研議傑奇的研究結果，他用的是有很好時間解析度的腦磁圖（magneto-encephalography, MEG），在參與者觀看他們先前評定為美的物體時，取得受試者腦部電活動的影像。造影結果發現在前額葉皮質部的背外側區（dorsolateral）有活動量上的變化，該區已知是專門處理工作記憶之處，工作記憶是一種用來規劃行動以獲致預定成果所必需的短期記憶，該活動變化在左半球要大些，表示語言與美學敏感度的處理可能是平行演化出來的。西拉—孔德主張人類在演化過程中，前額葉皮質部的變化，導引出現代人能夠創造並對藝術有所反應的能力，這部分將在後面討論到創造力時再談。

再度觀看原先被評定為美的事物時，左側前額葉皮質部的激發，要在一段相對長的時間（四百到一千毫秒）之後才會發生，不像一般初次見到的圖片激發反應時間，大約是一百三十毫秒。西拉—孔德認為這種反應時間上的差異，與傑奇的觀點相符，傑奇主張視覺是分多階段處理的，當影像是初次見到或稍後再見到的不同狀況下，影像屬性的處理也是不同的。

享受畫作中的美是一回事，但要愛上肖像畫中的美則是另一回事。愛上一張美麗的肖像畫所涉及的腦部歷程，可以從羅德定情於〈亞黛夫人 I〉的事件中予以推論；這幅畫是克林姆最偉大的畫作之一，花了長達三年時間繪製。當羅德還

十四歲大時，他強烈愛上了這位美麗、神秘謎樣女性的畫像，她微微張開性感的嘴唇，她美麗繞著頸部的珠寶項鍊（圖1-1），他被亞黛夫人的畫像深深迷住了，畫裡面有她的情感、她的性感、以及她直視的眼神。

影像的美可能涉及的不只是正向情感，還有更多像愛、美感的沉溺這些東西，正如羅德與亞黛夫人畫像的邂逅個案一樣，羅德對亞黛夫人的畫像可說是一晌貪歡。在第一次看到以後，他多次在夏天重返維也納，一遍又一遍地凝視亞黛夫人，開始將其視為她那個時代最重要的人物畫，是維也納1900的蒙娜麗莎，最後，他終於成功地擁有了她。

我們現在知道看到一個喜愛的影像，非常像看到一位喜愛的人，激發的不只是對美作反應的眼窩前額，也激發了位處腦部基底部分，與獎賞的預測有關之多巴胺神經元。這些神經元是因為看到喜愛物體的影像（可以是活生生的人，也可以是一幅畫）而被激發，其方式與古柯鹼使用者在看到古柯鹼時所激發的反應非常類似。設若如此，則對已被剝奪四十七年、無法經常與定期造訪亞黛夫人畫像的羅德而言，可能會因此強化他多巴胺神經元的活動，而且升高了他在時機來到時想買下這幅偉大畫作的急切性，縱使是用上很高的價格。

對喜愛的影像或人之反應，與對上癮藥物的反應之間所存在的相似性，首先由布朗（Lucy Brown）、費雪（Helen Fisher），以及她們在愛因斯坦醫學院（Albert Einstein College of Medicine）與洛格斯大學（Rutgers University）的同事予以證實。她們將傑奇對觀看畫作所引發效應之一般性研究，延伸到觀看情人影像所引發之效應的研究中，她們研究身處強烈羅曼蒂克愛情早期階段的人，以及在羅曼蒂克關係中已被情人甩到一邊去的人。在每一個案中，她們發現對影像的情感反應，存在有一特殊的生物印記：多巴胺神經元與眼窩前額皮質部神經元之激發。當人注視心愛之人的影像時，右半球腹部被蓋區的多巴胺神經細胞會被激發。多巴胺系統是腦部有關獎賞的關鍵調控系統，更進一步地說，當一個已經被情人拒絕、但仍在愛戀情緒之中的人，在看到所愛情人的影像時，其多巴胺獎賞系統會有更大的激發。所以，愛情看起來像是一種自然上癮的現象，會使用到一種與獎賞獲得有關的動機系統，這裡的獎賞比較不像情感，而更像是一種驅力狀態，如飢餓、乾渴、或藥物的渴求。這解釋了為何在撤走愛人影像後，感情反而變得更為強烈，就像羅德失去定期造訪亞黛夫人畫像機會的個案一樣。

費雪與她的同事也發現到在吸引力、慾望、與依附等項上，人類已演化出分立的生物系統。吸引力指稱將注意力聚焦在一個人或那個人的符號表徵上，伴隨著與這個人有關的愉悅、強迫性的思考、及追求在情感上成為一個整體；慾望則是追求性的滿足；依附也是不同的，它是緊密社會接觸之感覺，以及寧靜、舒服、與情感合一的感覺。吸引力是找到伴侶的前驅物，慾望則是做愛與生殖的前驅，依附在親子關係上重要非凡。吸引力用到的是多巴胺系統，至於依附，如我們即將看到的，用到釋放胜肽激素催產素與腦下垂體增壓素的系統。

我們不是只被藝術所啟發、所誘惑，也會被藝術弄得如在迷霧之中、受到驚嚇、害怕、甚至被藝術排拒在外。一直到 1900 年之前，藝術中的「美」仍被等同為「真」，該一標準源自古典藝術中對簡單性與美的高度重視。[1]如我們所見，該一觀點到了維也納 1900，在克林姆為維也納大學繪製三幅壁畫時遭遇到嚴厲的挑戰（參見第 8 章）；當壁畫因為被認為太激進、太色情、太醜陋而被拒斥時，維也納藝術史學院的教授們，包括黎戈爾與威克霍夫，爭論說「真」是複雜的，經常並不「美」。在克林姆為醫學院所作壁畫中，所描繪的疾病與死亡可能不符世俗對美的定義，但對身體疾病的真實之理解，經常是醜陋而且是痛苦的。

威克霍夫在維也納哲學學會（Philosophical Society of Vienna）的一場演講中，提出在一個歷史時期認為醜的，換了一個時代卻認為美。醜就像美，確實戴著真理的戒指，歷史上這兩者都表徵了生物上的真實：這是一種本能性的需求，去追求可以增益生存與繁衍潛能，並避免妨礙生存與繁衍之事物。按照這種歷史觀點，醜就是關乎生命與死亡的議題，依據威克霍夫的看法，該一生物觀點在文藝復興時期，當古典風格藝術家開始依其性慾偏好繪製美的影像時就已失去，接下來的藝術史反映出來的是，任何偏離該一侷限視野的事物，都不被認為是美或真。

甚至在克林姆繪製壁畫之前，黎戈爾與威克霍夫就已經主張藝術不會靜止無波。席勒說：「在藝術中，放蕩邪惡不可能存在，藝術永遠是聖潔的，縱使它選擇了一個最壞的縱慾主題。既然在它眼中只有觀察到的誠摯，它不能低貶自己。」[1]當社會向前演化，社會內的藝術也跟著動，所以認為當代藝術應該遵從古典標準的想法，鼓勵了觀看者去排斥任何新的、難的，並視之為醜陋。辛普蓀在她傑出的論文〈醜陋與維也納藝術史學院〉（Ugliness and the Vienna School of

Art History）中指出，在威克霍夫演講的三年後，黎戈爾將其論證拓展到另一新的方向，在某些文藝脈絡中他寫說，只有「新」與「整體」（new and whole）的事物，可被視為美，至於老、片段、與凋萎的事物則是醜的。

受到克林姆對世俗品味所作挑戰之影響，柯克西卡與席勒發展出狂野的、個人化的表現主義風格，以描繪出真實，包括人生的醜陋面。就席勒而言，這表示將自己畫成生病的、變形的、瘋狂的，甚至有做愛的畫面（圖 10-8、圖 10-13）；就柯克西卡而言，將自己畫成瘋狂的戰士，或是一位被拒絕與無防禦力的情人（圖 9-8、圖 9-14）。

在這裡就出現了一個明顯的問題：對生命，我們持的是一種保守的生物性界定之美感理想，但為何我們對藝術的反應如此不同？為何當克林姆將〈猶帝絲〉畫成閹割別人的女性時，或者當席勒將自己畫成一位焦慮、失去方向、心理毀敗的人時，我們是如此地被吸引？

很明顯的，這個問題涉及藝術更大的功能，不只是對肖像畫，而是包括了藝術的所有形式。藝術讓我們接觸到可能從沒機會經驗到，或想去經驗的觀念、感覺、與情境，因此而豐富了人生，藝術給了我們機會去探索與想像很多不同的經驗及情感。

在一張臉上探討美與醜之間的關係，可等同於快樂與痛苦之間的關聯。美與醜並未分占不同腦區，兩者都是一個連續體的部分，表徵了大腦所給予的數值，兩者分別被同樣腦區活動相對不同的變化組型所登錄。這種方式與主張正面及負面情緒位於同一連續體的想法相符，也依循相同的神經線路，所以一般被認為與恐懼處理有關的杏仁核，也是快樂情緒的調控者。

可能就如維也納藝術史學院創始者所預測的，在藝術之中並無真理的單一標準，美學判斷遵循的基本原則，看起來應與一般對情緒刺激的評估相同。對情緒的每一種評估，從快樂到痛苦，都用到相同的基本神經線路，就藝術而言，我們會評估一幅肖像畫，能否協助觀看者了解畫中人的心理狀態。多蘭與其倫敦大學大學院同事得到了該一發現，他們作了一系列研究，讓志願受試者觀看呈現刺激臉上的悲傷、害怕、厭惡、或快樂的表情，這些表情的強度會從低到高逐步變化。

多蘭及其同事接著探討，杏仁核如何對快樂或悲傷臉孔作反應；亦即，他

們研究杏仁核如何對短暫呈現、只能以無意識方式知覺之情緒臉作反應，還有如何對比較緩慢呈現、容許意識知覺的情緒臉作反應。多蘭發現，杏仁核與顳顬葉的梭狀臉孔區能對臉孔影像作反應，但不受臉孔上的情緒種類，或是否能有意識知覺等狀態之影響。其它與杏仁核有強而直接連接的其它腦區，如軀體感覺皮質部（somatosensory cortex）與前額葉皮質部的一部分，只對能有意識知覺到的臉作反應，而不管情緒類型，表示這些腦區是前行資訊網絡的一部分，我們將在第29 章討論其協調意識性感知之必要性。該一發現也支持了下述想法，當杏仁核介入臉孔的意識與無意識知覺，而且對正面與負面刺激作反應時，只有臉孔的意識性知覺需要用到前額葉皮質部。

　　同樣的，多蘭利用正子攝影研究，發現當受試者觀看害怕或快樂臉時，若害怕臉的強度逐步增加，則杏仁核的活動量會增加，但若是看快樂臉，則快樂強度增加時，杏仁核的活動量就下降。

　　何以杏仁核能處理不同情緒，包括不同的臉部情緒表情？是否杏仁核內的相同細胞作相反方向的反應，或有不同神經細胞群體來對不同情緒作反應？現代生物學的進步已經為達爾文的直覺背書，也就是能夠藉著研究比較簡單的動物，來了解人類心智生活的基礎，不只基因透過演化而保存，還有身體形狀、腦部結構、與行為也同樣被保存下來，所以我們有可能與其他動物共享一些基本的害怕與快樂之神經機制。

　　這些已被證實，哥倫比亞大學的薩茲曼檢視猴子杏仁核的個別細胞，發現特定的神經元群體在視覺刺激與獎賞配對時，反應比較強烈，但若與處罰相配對，則反應變弱，該一結果指出視覺影像在正負情緒值上的變化，影響了杏仁核的活動，而且使用了不同的神經元群體。

　　觀看者在對藝術作反應時，可能會超越情緒與經驗的處理，而去實際嘗試推論別人在想些什麼，這種從大腦能力所衍生出來的技能，可產生一種「心智理論」，亦即對與我們無關的他人，就其心中所存有的概念、意圖、規劃、與期望形成一種假設。不能正確讀懂別人的意圖這種情節，在小說寫作中非常重要，珍・奧斯汀（Jane Austen）是這方面的先行者，她的小說經常涉及浪漫意圖的誤判，施尼茲勒則使用內在獨白，讓讀者能同時進出兩個或多個精神世界。

　　克里斯與貢布里希已指出圖形藝術的觀看者，可能也需要去捕捉藝術家想要傳達之畫中人的期望與目標。這種經由人物畫所提供的讀心術訓練，可能不只是令人愉悅而已，同時也是有用的，可用來磨練我們推想別人如何思考與感覺的能力。

　　杜桐（Denis Dutton）在他的《藝術本能》（*The Art Instinct*）一書中，描述人對藝術的本能反應是一種複雜的衝動大合唱，被「色彩的精細與純粹吸引力……極端的技術困難度，色慾的興趣」[2] 所誘發。他接著說我們會在意藝術，是因為它帶來「一些人類最深層的情感觸動經驗」[3]，藝術也讓人得以藉著它演練情緒、同理心、與讀懂別人的心，這些演練讓我們在社會能量上得以獲益，其程度與運動對身體及認知能量的助益並無兩樣。

　　杜桐進一步主張藝術並非演化的副產品，而是幫助人得以存續的適應或本能特質。我們演進成為天然說故事的人，流利的想像能量提供了巨大的生存價值，說故事是快樂的，因為藉著該一機會可以設想世界的面貌及其問題，因之拓展了我們的經驗。故事就像視覺藝術作品，是現實世界高度組織化的模式，敘說者與聽故事的人一樣，可以在心中重複攪弄，檢視各種角色在不同社會與環境情境下演出時，互相之間究竟是什麼關係。說故事是一種低風險，可以在想像中解決生存問題的方式，它也是一種消息來源。伴隨著人類腦容量的發展，語言和說故事讓我們得以用獨特的方式來形塑世界的模式，以及與別人溝通這些模式。以同樣的方式，柯克西卡用他 X 光般的穿透性眼光，試著去推論模特兒的心理，而且透過畫中人的臉孔、手、與身體，使用適度的誇大特徵與色彩去強化情緒強度等方法，將畫中人的精神狀態傳達給觀看者。

　　我們對藝術的反應來自一種壓抑不住的渴望，想要在腦中重新創造出一個具有認知、情緒、與同理心層面的創意歷程，藝術家也是透過這種創意歷程來產出作品。在這一點上，貢布里希、克里斯、格式塔心理學家、認知心理學家拉瑪錢德倫、與藝術評論家羅伯・休斯，全部同意這種看法。類此藝術家與觀賞者共有的創意渴望，可能解釋了為何幾乎在世界上每個年齡層與各個地方的人群都創造出影像來，雖然藝術並非是為了生存所必須擁有之物。藝術內含歡樂且具引導性嘗試的特質，藝術家與觀賞者藉此溝通並共享這種創意歷程，該一腦內的創意能讓人在時間來臨時獲得頓悟，忽然意識到我們讀懂了別人的心，也看到藝術家所描繪出來美與醜背後的真實。

原注

1. Egon Schiele, quoted in Elsen, *Egon Schiele*, 27.
2. Denis D. Dutton, *The Art Instinct: Beauty, Pleasure, and Human Evolution* (New York: Bloomsbury Press, 2009), 6.
3. Ibid.

譯注

I

　　本章討論在藝術中如何看待美與真之間的關係時，提及古典看法習慣將美等同為真的觀點，也可從若干經典詩歌中找到佐證。英國詩人濟慈（John Keats，1795-1821）在 1819 年寫了英詩史上著名的〈五大頌歌〉（The Five Great Odes），其中一首〈希臘古瓶頌〉（Ode on a Grecian Urn；這是楊牧在《英詩漢譯集》中的譯名，2007 年由洪範書店出版；2012 年由九歌出版的余光中《濟慈名著譯述》的譯名則為〈希臘古甕頌〉），據余光中所述，詩中歌詠古甕上之景物故事，評論家無法確定是哪一件雕品，判定可能是由幾件石雕或陶品所得之綜合印象。

　　本詩歌頌簡潔優雅的古希臘原型，探問人生何所追尋、何所逃避（What mad pursuit? What struggle to escape?），想像人生是冷面的牧歌（cold pastoral）。頌詩的最後兩行就以美與真之間的關係作一總結：

　　"Beauty is truth, truth beauty,"-- that is all
　　Ye know on earth, and all ye need to know.

　　（「美即是真，真即是美」──這就是全部
　　你在世上所知道的，所有你需要知道的。）

第 24 章
觀看者的參與
──進入別人心智的私密劇院

　　美感生物學的核心觀念之一是，藝術家對世界創造出虛擬實境的方式，與觀看者在腦中所做的非常相像。克里斯與貢布里希指出，藝術家操控腦內的天生能力，作出知覺與情緒現實世界的想像模式，而重新創造了外在世界。為了了解腦部究竟是如何創造出周邊物理與人文世界的描繪，藝術家必須在直覺上掌握住知覺、色彩、與情緒的認知心理學。

　　1850 年代之後幾十年以及照相術發明之後，藝術家才開始尋求圖形表現上的新方式，如馬諦斯在多年以後所說的，「照相術的發明，讓繪畫不再需要複製自然界」，容許藝術家「盡可能直接地用最簡單的方式表現情緒」[1]。藝術家不再專注於描繪外在世界，開始努力描繪情緒，進入模特兒精神世界中的私密劇院。

　　克林姆、柯克西卡、與席勒不只進入畫中人物的私密劇院，他們也揭露了自己對畫中人的情感反應，而且鼓勵觀看者同樣用情感來參與反應。作為在知覺與情緒上向內走一圈的一部分，柯克西卡與席勒讓觀看者體會到他們的藝術技法，還有所用以揭露畫中人物本能性人生的技術。他們挑起了觀看者的興趣，而且教導觀看者認識到藝術表現行動本身之重要性，這就是為什麼奧地利現代主義如此新穎、令人興奮的部分理由。

　　確實如此，表現主義以及任何偉大藝術的威力，大部分立基於其能夠引發觀看者同理心之能力。之所以如此，是因為我們對他人情緒之知覺能在我們身體內產生相對應的身體反應，如心跳與呼吸率上升，因為這種同理心的作用，我們在看到快樂臉時可以帶來幸福感，但在看到焦慮臉時也會提升焦慮，雖然這類個別

效應一個一個來講並不大，但若總和來看，則會有增益效應：臉孔、手、身體、畫作色彩、與影像帶給觀看者的回憶等。紐約大學社會心理學家查初蘭（Tanya Chartrand）與巴何（John Bargh）的研究發現，當我們模仿別人的情緒表現或行動，如腳踩拍子或按摩臉部，我們會傾向於覺得比較喜歡與親近此人，比較願意與其互動。同樣的，當弄出一張臉，表達的是憤怒、悲傷、或其它情緒時，也會在我們身上以一種比較弱的方式引發這些情緒，同理心之所以能夠引發，部分是來自這類的經驗所致。

新的認知心理學與生物學研究已經告訴我們，奧地利現代主義者是如何透過同理心與猜想他人的精神狀態來揭露潛意識歷程。自畫像是其中一種方式，藝術家從鏡子中看自己的臉、繪製自畫像，梅瑟施密特使用鏡子來雕塑自己的特色頭部，就像柯克西卡與席勒用鏡子畫自畫像一樣。觀看自畫像所涉大腦通路的一個重要部分，是在動作皮質部（motor cortex）中一類特殊的神經元，稱之為「鏡像神經元」（mirror neurons），這些神經元被認為可以反映眼前他人的行動與情緒狀態。藝術家可能在畫自畫像時利用到這種機制，也可能將自己與他人的行動及情緒投射在內，下一章我們會來看看這些有趣的神經元。

一些藝術家以非常不一樣的方式使用鏡子，他們將鏡子放在畫作中，讓觀看者好像介入了畫中人物與畫家的內心深處。其中兩位最先使用這種技法的，是17世紀的畫家維梅爾（Jan Vermeer）與維拉斯奎茲。

維梅爾的〈音樂課：彈鍵琴的女士與一位男士〉（The Music Lesson: A Lady at the Virginals with a Gentleman，圖24-1），於 1662 年所繪，藝術家畫了一位年輕女士彈奏鍵琴時的背面圖，一位年輕男士則在她右側注意觀看，從女士頭部的角度觀之，她的雙眼應該是聚焦在鍵盤上移動的雙手，然而維梅爾在鍵琴上方放了一面鏡子，讓觀看者得以看到另一個非常不一樣的實際狀況：在鏡子中，女士的頭部並未下彎而是轉向右側，看往男士所站之處。人類大腦如我們所見，對一個人的注視方向非常敏感，會利用人的眼睛來推論其興趣與情緒狀態；鏡中女士眼睛的角度告訴我們，她的注意力所真正關心之物，以及她可能的本能慾求，是在幾呎之外關心她的站立男士。維梅爾的畫中之鏡，強調出觀看者知覺到的實體與真正在女士心中開展之實境，兩者之間所具有的緊張關係。

◀圖 24-1│維梅爾（Jan Vermeer）
〈音樂課：彈鍵琴的女士與一位
男士〉（*The Music Lesson: A Lady
at the Virginals with a Gentleman*，
c. 1662-1665），帆布油畫。

▶圖 24-2│維拉斯奎茲（Diego
Rodríguez de Silva y Velázquez）〈侍
女圖〉（*Las Meninas [The Maids
of Honor]*，c. 1656），帆布油畫。

　　除了給予觀看者一個進入畫中人內心的領悟之外，畫家有時也容許觀看者進入藝術家的心中。維拉斯奎茲的〈侍女圖〉（圖 24-2）於 1656 年所繪，藝術家看起來是初次將自己放在畫作之中，不是當為自畫像的主角，而是在一群人的畫像中扮演一位正在作畫的畫家。維拉斯奎茲讓畫家在作品中具有強烈角色，宣示是他讓這幅畫得以畫出，他也用了一面鏡子，讓觀看者從這裡看到其它地方看不到的景物，也讓觀看者意識到與圖畫表現有關的技法。

　　〈侍女圖〉畫的是西班牙國王菲利浦四世（King Philip IV of Spain）的皇宮內室，在該畫中站立的維拉斯奎茲，正在另行畫一幅巨大的皇室群像。這幅〈侍女圖〉畫作的前方中間是五歲大的瑪格麗特小公主，最後將與父母親會合一齊畫家族群像，圍繞在她旁邊的是隨行人員，兩位侍女、一位陪伴者、一位護衛、兩位矮人、與一隻狗，在她後面是一位皇室管家，站在通道上，準備為國王與王后在畫完離開之後開路。站在偏左位置的是維拉斯奎茲，正在大畫布前工作，得意地展示他的畫筆與調色盤，這是藝術家的皇室權杖與金球，他不是在看畫布，而是在看繪畫主體，也就是菲利浦國王與瑪麗安娜王后，我們無法真正看到他們，只能從掛在畫家後方鏡子的反射中看到。我們在看這幅畫時所站的位置，恰好應該就是國王與王后所站的位置，因此維拉斯奎茲也正直接看向我們。這幅畫是黎戈爾對群體人物畫讚譽有加的技法之最佳典範，也就是讓觀看者直接融入畫作之中。

　　維拉斯奎茲使用鏡子，將曖昧性放入畫作之中。我們看到的是藝術家正在畫的那幅畫布的反射？或者看到的是不在畫中的國王與王后之反射？維拉斯奎茲讓觀看者第一次就碰到一個藝術與哲學問題：觀看者的角色為何？當站在這幅畫前面時，觀看者是充當國王與王后的角色？事實為何？錯覺為何？不管什麼是真正反射回來的，鏡子應該是距離事實又更遠一步，因為那是一種反射的描繪：一個影像之影像的影像。

　　我們可以看到，維拉斯奎茲畫作所引發的問題，即將主宰當代思潮，而且對奧地利表現主義及其所關切的身心實境具有特別重要性。透過鏡子所表徵的曖昧性，以及他在畫中顯著的現身，維拉斯奎茲將表徵的動作帶到觀看者心智的最前線。他讓觀看者意識到一種過程，透過這個過程，藝術得以傳達一個具體實境的錯覺，這是一種認為畫作是真實世界，而非真實世界之藝術表徵的錯覺。

由此延伸，維拉斯奎茲也讓我們警覺到一種潛意識歷程，透過這個歷程，心智得以表徵在我們醒著的時候，圍繞在周圍的身體與情緒現實。這幅特殊的名畫，以其所具有的多層次曖昧性與卓越的藝術表現，被認為是西方藝術史上最重要的畫作之一，它揭示了自我意識的開始，一個現代哲學思考的象徵，以及古典與現代藝術之間的轉捩點。

兩種源自維梅爾與維拉斯奎茲作品的藝術新取向，由梵谷、柯克西卡、與席勒予以承續。第一種是由維梅爾作品中看到的，畫家清楚想嘗試揭露的不只是主角形態的層面，也有主角情緒生活的一面。第二種則可從維拉斯奎茲作品中看到，甚至在梵谷畫作中有更戲劇性的呈現，畫家揭露了作畫的藝術細節。若藝術家不只是其贊助者的僕人，而是它本身藝術的明顯核心，如維拉斯奎茲畫出他自己的角色一樣，則藝術家的技法就變得相當重要：它們當為一種載具，不只是為了創造出實境的錯覺，也是為了解構藝術家所使用的手段與技法。

受到梵谷晚期畫作的影響，現代藝術家開始走出自己的方式，來吸引觀看者關注到創作歷程本身。梵谷在其晚期畫作中，使用短促、明顯、與表達式的畫風，一筆一刷小心地將明亮、具對比性、與隨意性的色彩組合出一張臉或一個影像。透過這種方式，藝術家們強調所有藝術都是錯覺，而該一錯覺接著成為現實世界的藝術再處理。鉛筆描線的特色、畫布上油彩的刮痕、與透視的戲劇性消失或扭曲，在在都是畫作中的嘗試，想要讓觀看者感覺出藝術家無所不在的貢獻。

該一主題強而有力地在奧地利表現主義畫家中重現，尤其突出的是席勒 1910 年〈鏡子前的裸體〉（*Nude in Front of the Mirror*，圖 24-3）。穿著整齊的席勒正在畫站在他前面、但背對著他的裸體模特兒，一齊看向沒有在畫中畫出來的鏡子。席勒與模特兒都身在鏡中，所以觀看者是看到模特兒的背部，以及從鏡中反射出來的席勒與模特兒之正面。正如維拉斯奎茲所做的，席勒將自己當為一位藝術家的角色放入畫中，但維拉斯奎茲畫的是王室與皇權，席勒畫的則是色慾與情慾。

模特兒基本上是裸體的，除了她所穿戴的長襪、靴子、頭帽、與化妝，這些項目強調出她沒穿的那些衣服，並增強了她色慾的情趣。藉著遮住一般而言非得遮住不可的身體部分，席勒強調出那些沒遮住的部分，更有甚之，模特兒的姿勢完全是漫畫式的：誇張表現了女性身體中本質性的色慾部分，也就是她的臀部。

▲ 圖 24-3 ｜ 席勒〈鏡子前的裸體〉（*Nude in Front of the Mirror*，1910），鉛筆紙畫。

正如拉瑪錢德倫指出的，色慾藝術增強了最能區分出男女性之間差異的特徵，如胸部與臀部。席勒亮麗地畫出模特兒的臀部，微翹、細腰、大臀，還有軀體的曲線及長度，她的大腿動人地張開，畫中的提示讓觀看者無法不看到陰毛，席勒增強這種提示的方式是，在模特兒臉部到恥骨之間，弄出一條強烈的垂直線段。

　　席勒看起來是從模特兒的背面作畫，從背面看模特兒顯得純潔，而且不特別具有誘惑力，但將模特兒安排站在鏡子前，席勒以間接方式從鏡子中畫出模特兒裸露的正面，也畫出他自己在作畫的樣子。由於只從鏡中觀看，因此難以判斷模特兒是為藝術家擺姿勢呢，還是自己擺出要誘惑別人的姿勢。她所戴的帽子頗具風韻，當席勒坐在她後面、手上拿著畫簿全心看著她時，她擺出一些具有暗示性的姿勢，席勒的眼神有點色瞇瞇的偷窺樣子，但模特兒看起來渾然不覺，而且很愉悅地一邊看鏡子一邊擺姿勢。但是藝術家與模特兒看起來都充滿色慾，在鏡中可看到席勒強烈的眼神與模特兒誘惑的眼光，合起來讓我們經驗到一種情色的關

係，更有甚之，模特兒誘惑的姿勢與其鏡中的反射，在觀看者與藝術家身上創造出一種情色的反應，這種對模特兒的平行反應，讓席勒與觀看者之間得以發展出一種親密的關係。

與梅維爾一樣，席勒用一片鏡子來表達他對直接與間接影像的興趣，外表與內心，異議反動與聲色之心，席勒用這種雙重表現方式揭露出模特兒的樣態：在鏡子中，她同時是一位性的玩物，也是一位有自己豐富內在的迷人女性。她對藝術家的態度，與施尼茲勒筆下的艾爾西小姐截然不同，畫中的模特兒對衣著整齊的藝術家具有相當吸引力，反之亦然，所以席勒將佛洛伊德所主張潛藏在每個人外表下的潛意識慾望清楚地表現出來。有趣的是，席勒與他的模特兒都專心地注視自己，而非互相注視或看向觀看者，由此可表現出她／他們看往內心的情慾。

在〈鏡子前的裸體〉畫作中，就像席勒與柯克西卡其它的作品一樣，觀看者可以很強烈地感覺到藝術家就在現場，這不只是因為藝術家將自己實質放入畫作中，也因為藝術家以一種直接、而且常常是相當困擾的方式將自己的情感傳達出來。在奧地利表現主義中，藝術家與畫中人的身體特徵不再是藝術家想創造出來的真實生活之錯覺，反之，它們是藝術家想利用透過進入畫中人物後所得之心理直覺，以及透過作畫的藝術技法，合起來嘗試傳達出藝術家的內在感覺。

以一種可以與維拉斯奎茲作類比、但卻非常不同的方式，奧地利表現主義畫家柯克西卡與席勒標舉畫中主角的情感將其放到畫作的中心，並將其帶到觀看者注意力集中的核心區。他們之所以能完成這些，乃係來自我們已經看到的腦部通路之絕妙互動，還包括一些即將在後面談到的機制，它們與我們的情緒以及周遭人的情緒有更為精細的關聯。

原注

1. Henri Matisse, quoted in Hilary Spurling, *Matisse the Master: A Life of Henri Matisse: The Conquest of Colour 1909-1954* (New York: Alfred A. Knopf, 2007), 26.

第 25 章
觀看過程的生物學
——模擬他人的心智

　　當黎戈爾與貢布里希嚴謹地提出觀看者角色的概念時，他們心中所想的是一張畫作若無觀看者的互動介入，那是不完全的。觀看者瀏覽一張人物圖時，聚焦在人物的臉、手、與身體部位，作情感性反應，而且嘗試了解藝術家究竟想要傳達該一人物什麼樣的外表與內在世界。從生物學觀點而言，觀看者對某人畫像的反應不只涉及觀看者的知覺與情緒能力，也涉及觀看者了解別人心智狀態的同理能力。

　　觀看者角色的生物學主要來自社會性大腦，包括了知覺、情緒、與同理心系統。人對人物畫反應能如此快速，乃因我們是極富社會性與同理心的生物體，而腦部在情緒的經驗與表達上已經建構好生物程式。當你我對話或聊天時，我對你的思考走向有一些想法，換成你對我也是一樣。同樣的，當觀看一幅人物畫時，會有一段時間經驗到畫家所傳達、有關人物模特兒的情感性生活，我們能夠辨認出來，而且能夠對它作出反應。該一社會性能力不只讓我們能夠對藝術作品有所反應，能與其他人交換這種觀賞心得，更挑高層次來看，這是一種能夠進入別人心理狀態之中的能力。

　　根據英國倫敦大學大學院兩位認知心理學家——尤塔與克里斯·符利斯的看法，我們會主動建構心智模式，以預測別人要做什麼，並據以驗證自己要做一些事情的動機。他們認為有兩個理由，可用來說明人類的社會認知何以具有一些特徵，其一為我們有一內建且無法意識到的驅力，來更新目前知識狀態與他人之間的差距。該一趨勢驅使我們去分享訊息，事實上有用的溝通需要知道別人所不知道的。第二個理由是知識必須是可意識到的，以便能分享，而且大部分知識在腦

中以一種特殊的方式表徵，以便隨時可以被叫到具有意識性的覺知中來。在生活或藝術中觀察別人的情緒狀態，可以自動或在無意識狀態下激發大腦對該一情緒狀態之表徵，包括它所伴隨的無意識身體反應。

什麼是這種能夠閱讀與反應他人情緒狀態能力的生物基礎？有兩種分立但重複的成分：對別人情緒狀態的察覺與反應，以及對別人認知狀態包括思考與慾求的察覺與反應。[1]

為了將人物模特兒的情緒狀態傳達給觀看者，現代主義藝術家首先竭盡全力去了解該一情緒狀態，接著去了解他們自己對該一情緒狀態的情緒、同理、與認知反應。柯克西卡在一次與貢布里希的討論中，描述了他對正在畫的一位人物之情緒反應，他說：「人物模特兒的臉對他而言非常難以解密，所以他就自動拉出一張相對應的難以穿透、具僵固性的鬼臉。」[1]貢布里希因此說柯克西卡是「對他人相貌的了解，帶動了他自己的肌體經驗」[2]。

同樣的，在柯克西卡所畫萊茵霍與布倫納的肖像畫中（參見第9章），藝術家扭曲了臉部表面，誇大手的細部，以畫出他所同理感覺到的畫中人之深層心理狀態。當我們凝視這些強烈的肖像畫時，會不由自主模仿畫中人臉上細微的抽動，就像瑞典烏普薩拉大學（Uppsala University）心理學教授丁貝爾格（Ulf Dimberg），在其「無意識模仿」（unconscious mimicry）試驗中所展現出來的一樣。丁貝爾格發現當一個人看到某種情緒的臉部表情時，縱使看的時間很短，觀看者的臉肌會有微小的抽動，模仿出正在觀看的畫中人臉部表情，更有甚之，社會心理學的研究發現無意識的模仿，會引發一種關係感覺，甚至可能對其所模仿的人產生好感。

該一模仿層面也可能在注視藝術作品時發揮作用，而且引發了若干問題：這件事是如何做出來的？我們是否詮釋了他人或畫中人的表情，這些表情是否接著驅動了觀看者臉上的表情？或者自動模仿了他人的表情，其實是當為一種了解畫中人的方式？

克里斯‧符利斯對這種模仿歷程，提出了一個特別簡單的例子：

在你沒有看到一張笑臉時，有一個簡單的方法可讓你變得高興一些。

張開嘴唇將鉛筆放到牙齒之間，這樣會強迫你的臉產生笑容，而且讓你感到比較高興。若你想感到愁苦，那就將鉛筆放到上下兩片嘴唇之間。[3]

社會心理學研究指出，我們不只認同與做出別人臉上的表情，也會仿效他們的身體姿勢、手勢、與手的位置。在一社會群體中，人並非同等地模仿每個人，而是模仿群體中最重要的人。這些無意識歷程的發生具有很驚人的規律性在，而且可用來協調與支撐社會互動。如黎戈爾所指出的，荷蘭藝術家開始靈巧地使用這些機制，將觀看者帶入畫作中。

人的臉上表情與肢體動作，相當能反映一個人如何因應情緒，它們也可以傳遞出這個人對別人的態度。很多表現在外的情緒訊號，反映了內在的情緒狀態，與我們互動的他人則依此來做解碼工作，我們用笑來告訴別人自己的同事或親人已經完成某一目標的歡樂，當某人告知第三者的無厘頭行為時，我們拱拱眉毛來表示驚訝。

符利斯接著得出重要發現，當我們看到別人臉上歡樂或害怕的表情時，所激發的腦區神經網絡，同樣會在自己碰到歡樂或害怕時被激發。這些發現指出腦中一個對應的神經關聯網絡（neural correlate），呼應了達爾文與艾克曼所說、有關人類對他人臉上表情與樣態之同理反應的發現。然而，同理反應是一種較弱的個人化與編輯過的反應，並無法完全反映我們所見之人當下的情緒經驗。對疼痛的同理反應更是微弱。

因為人是相當社會性的生物體，所以不只要能閱讀，也要能夠藉著建構他人的心智模式來預測別人的行為。為了建構這些模式，須利用到心智理論，也就是一種對人心的了解，讓我們能想像別人正在感知什麼，也能夠對他人的感知產生同理反應。為了讓這類內在模擬得以完整，大腦也需要建立起自己的模式，包括有哪些穩定的屬性、人格特徵、能力極限、以及什麼能做、什麼不能做。這兩類模式（建構他人的心智模式與大腦的自建模式）可能是其中之一先演化出來，為第二者鋪路；或者兩類模式共演化互相增益，最終在智人我們的身上，表現出反身性的自我意識（reflective self-awareness）。

觀看者的腦與藝術家的腦，聯手創造出對他人心智狀態的同理反應模式。如

第 24 章所見，維梅爾、維拉斯奎茲、與席勒在其畫作中使用鏡子，以反映他們自己與畫中人的心理狀態。但是，腦部如何讓我們得以閱讀他人的心智狀態？

正如視覺腦部從圖形元素建構了現實世界的模式，我們的社會性大腦（social brain）天生就具備有當為一位心理學家的功能，來對他人的動機、慾求、與思考形成模式，以尋求解密。要能進入他人心靈，需要很多其它能力的配合，包括模仿與同理，這種能力在任何群體的運作中都非常重要，不管是家庭、朋友、學校、或工作。

觀賞藝術非常依賴我們是否能發展出閱讀他人心理狀態的能力。尤塔·符利斯是這方面研究的開拓者，在她那本經典著作《自閉症》（*Autism*）一書的封面上（圖 25-1），智巧地說明了這種能力的必要性。封面上是一幅由 17 世紀藝術家拉圖爾（Georges de La Tour）所繪的畫作〈方塊 A 的欺瞞〉（*The Cheat with the Ace of Diamonds*），符利斯這樣描述：

> 我們從畫中看到四位打扮入時有趣的人：一女兩男圍坐桌子打牌，站在後面的是一位女侍，手上拿著一杯酒。這些乾枯的事實無法展現我們眼前正在上演的無言劇情，而且該一內在劇情並非以同樣的方式展現於外。
>
> 我們之所以知道有劇情正在上演，是因為畫中角色的眼睛與手勢之強烈敘說方式，畫作正中的女士做出奇怪的側視動作，女侍亦然，兩人都望向圖中左側那位看向我們的牌搭，中間女士用右手食指指向圖中左側男士，這位男士以這種注視方式與手勢，將左手放到背後，手握兩張王牌，右手肘放桌上，右手上握著其它牌。另一玩牌者坐在右邊，眼睛往下看牌，看起來全神貫注的樣子。
>
> 縱使加上這些說明，仍然難以捕捉劇中場景……雖然我們無法看到心理狀態，但仍可在畫家意圖的引導下，以邏輯與精確的方式來對畫中人予以定性，而非薄弱與模糊的猜測。就其結果，我們知道畫家鋪陳了一個在玩牌時的欺騙事件，如何得知確實如此？我們之所以能了解，是奠基於每位正常成年人都擁有、以不同熟練程度在使用的強力心智工具，這工具就是「心智理論」。該理論與科學理論不同，它是更實用許多的，

它讓我們具有一種能力，得以預測外在事物與內在心智狀態之間的關聯性，我將這種能力稱為「心智想像」（mentalizing）。

要掌握該一奇怪的拼湊字眼之意義，再回到畫作上面去。藏在背後的王牌 A 提供了內在劇本一個線索，依據心智理論，我們會自動推論假如他們沒看到就不會知道，同時會推論其他玩牌者相信王牌 A 應放在手上牌組之中，因為這是玩牌的基本規則。第二個線索是注視中的女侍，我們從她所站位置推論，認為她應該已經看到藏在玩牌者背後的 A 牌，所以應該知道有人在玩欺騙的把戲。第三個線索是正中女士奇怪的注視，並用手指指出背後的騙局，所以這位女士應該知道。可能左側這位騙人的男士並未意識到她知道，他的臉轉往別處，而且看起來事不關己。最後也是最重要的線索，則是第三位玩牌者根本就沒從他手中的牌上抬起頭來，所以畫家要我們思考這第三位並不知道發生了什麼事情。我們下結論說這第三位就是即將被欺騙的人，他將失去眼前疊起來的金幣。

就對畫中劇情之了解，我們是將自己放縱在一種無意識的讀心術之中，自由地假設自己能夠說出畫中人物在想什麼、他們知道什麼，還有他們不知道什麼。譬如，我們內在推論正中這位女士知道欺騙這件事，也推論右側年輕男士不知道邪惡事件正在展開，自動推論甚至擴展到畫中人物的可能情緒狀態（驚訝、憤怒），但是我們對接著會發生什麼事仍然身處懸疑狀態之中。正中這位女士會指出有騙局嗎？她會串通圖中左側男士來騙右側的年輕人嗎？年輕男士會被即時提醒嗎？畫家只引導我們去認定一些心理狀態，但對結局則仍採開放方式不作認定。[4]

心智理論的概念係由佛洛伊德提出而發展成為現代科學議題，他將此概念視為內藏於其精神分析情境之中：分析者需要同理心，以了解病人的衝突與期望。

符利斯與她的同事認為自閉症孩童缺乏形成心智理論的能力，這也是為什麼他們不能判斷他人之心理感知，以及無法預測他人行為的原因。就像臉孔失認症已經讓我們得知腦內臉孔表徵的區位與本質，自閉症研究也讓我們得知很多有關社會性大腦、與社會互動及同理心的生物學。很多自閉症孩童就是不知道如何與

▲ 圖 25-1 ｜ 拉圖爾（Georges de La Tour）〈方塊 A 的欺瞞〉（*The Cheat with the Ace of Diamonds*，c. 1635-1640），帆布油畫。

他人作社會性互動，因為他們無法體察他人有其自己的想法、情緒、與觀點，所以他們無法對他人產生同理心，或預測他人的行為。

兩位奧地利出生的小兒科醫師獨立發現了自閉症，他們是亞斯伯格（Hans Asperger），在維也納的大學小兒科診療中心（University Clinic for Pediatrics in Vienna）工作；以及卡納（Leo Kanner），他在 1924 年離開歐洲、前往美國。在約翰霍普金斯大學醫學院工作的卡納，於 1943 年發表一篇經典論文〈情感接觸上的自閉困擾〉（Autistic Disturbances of Affective Contact），在該論文中，卡納描述了十一位遭受早期嬰幼兒自閉困擾的小孩個案。一年後，亞斯伯格發表了另一經典論文〈孩童的自閉心理病理學〉（Autistic Psychopathology of Childhood），亞斯伯格在文中描述了四位自閉症小孩的個案。

卡納與亞斯伯格認為他們所研究的，是一種一出生就在那邊的生物性異常現象，而且令人驚訝的是，他們兩人都將其命名為「自閉症」（autism）。該詞其實是布魯勒（Eugen Bleuler）在當年，為了說明思覺失調症的特徵而引入臨床文獻的。布魯勒是「Burghölzli」（瑞士蘇黎世大學醫院精神醫學中心之俗稱）的主任，承繼佛列之職位——佛列（Auguste Forel）則是柯克西卡那幅有先見之明、

著名畫作的主角。布魯勒使用「自閉」（autistic）一詞，指稱現在稱為「思覺失調症」之負面症狀，亦即社會性退縮與冷淡，病人將其社會性生活侷限在自己的小圈子中。卡納在其論文一開始就說：

> 從 1938 年開始，我們注意到有不少小孩的身心狀況與當時所知的大有不同，而且相當獨特，所以我希望每一個個案最終可以受到仔細的考量，以了解其吸引人的特性。[5]

他接著提出九位男孩與兩位女孩的病例報告，清晰地說明其所罹患的症狀。卡納的臨床觀察具有決定性，可當為典型自閉症最重要特徵的參考點，這些特徵包括自閉式的孤獨、重複同樣的渴望、與孤立的特殊能力（islets of ability），這些特徵仍被認為在所有個案中存在，不管其在細節上有所變化，或存在有其它問題。有關自閉式的孤獨，卡納寫說：

> 突出的徵狀與根本性異常，在於孩童從一出生就無法以一般方式與他人及周遭情境關聯到一起。從一開始，一種極端的自閉式孤獨就以各種可能方式，不理會、忽視、切斷從外界來的任何訊息。他與物體有良好的關係，他對物體有興趣，可以快樂地把玩好幾個鐘頭……但是孩童與人的關係則大有不同……深層又廣泛的孤獨籠罩在所有的行為之中。[6]

當我們談到心智理論時，所指的是它可否讓人歸因與指認出他人的心理狀態，以便預測那個人的行為？符利斯與她的同事認為心智理論是一種出生即有的預期，針對的是組成正常心智生活一部分的人與事。她說：「這種主張是奠基在 1983 年的大膽假設上，認為嬰兒的心智從一出生就具備有一種機制，可以累積有關世界重要特徵的知識。」[7]

假如健康的大腦在社會互動與心智理論上有天生的機制，則它們位於何處？與社會認知及心智理論有關的腦部結構網絡概念，首先由布拉札斯（Leslie Brothers）於 1990 年發展出來。自從她該一重要研究衍生出成果之後，我們現在認為的社會性大腦，是一種由五個系統所組成的階層性網絡，可以處理社會訊

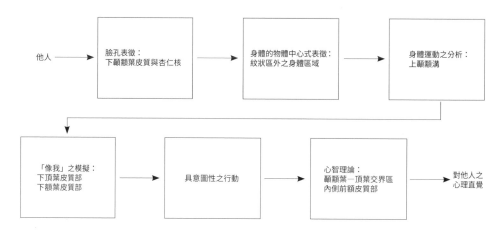

▲ 圖 25-2 │ 與觀看者參與及社會性大腦有關之神經線路流程圖。

息，而且也讓心智理論成為可能（圖 25-2）。

　　首先是臉型辨識系統，該系統的關鍵成分集中在杏仁核，分析臉部表情以解釋與評估情緒狀態，尤其是其他人的害怕狀態；第二個系統則辨識他人的身體存在與可能的行動；第三個系統則透過生物運動分析，解釋他人的行動與社會意圖；第四個系統藉由鏡像神經元，模仿他人的行動，這些神經元在觀察者或被觀察者有所行動時，都會激發出神經活動。在該網絡之上則是第五個系統，特別與心智理論有關，該一系統旨在找出他人的心智狀態，並分析他們。

　　我們如何辨識臉孔？正如第 17 章所示，腦部的下顳顳葉有好幾個臉型辨認區域，可以處理所看到臉部的不同層面（圖 17-4），這些臉孔區塊看起來互相關聯在一起，組成了精細的系統來處理一個高階物體類目，也就是臉孔。

　　自閉症者在社會互動上有困難的原因之一，可能是他們以不尋常的方式來處理臉孔。在注視別人時，我們幾無例外地看向他們的眼睛，就像雅布斯在其眼球追蹤實驗中所發現的一樣（參見第 20 章）。在耶魯孩童研究中心（Yale Child Study Center）的培爾佛瑞，在自閉症小孩身上作了類似實驗，發現這些小孩並非聚焦在眼睛，而是放在嘴唇上（圖 25-3）。他們更進一步發現，當所有新生兒已將其注意力放在雙眼之上時，自閉症嬰兒在六到十二月大之後，會將其注意力焦點轉移到嘴唇之上。

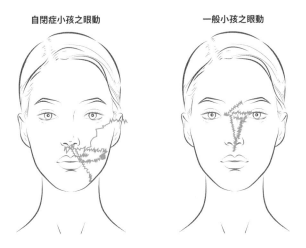

自閉症小孩之眼動　　　　一般小孩之眼動

▲ 圖 25-3 ｜自閉症與正常個體之眼球運動組型。

　　經常發生的狀況是，在推論他人行動的起始階段，甚至在辨認出臉孔之前，是先意識到某人的身體確實在那邊。這種意識狀態，由大腦枕葉的外紋狀身體部位反應腦區（extrastriate body area）所完成，肯維色的腦影像研究已指出，該腦區對身體影像能作選擇性反應，這些身體或其成分的影像非常有效，且能捕捉我們的注意力，縱使我們已聚焦在其它事務之上。

　　身體部件的辨認有兩大類：一為自我中心觀點，如注視自己的手腳；另一為非自我中心觀點，如注視其他人的手腳。在注視他人身體時，外紋狀的身體部位腦區會有更積極之反應；但在注視自己的身體時，則是軀體感覺皮質部有較積極之反應。這些腦區，尤其是與他人訊息有關的外紋狀身體部位腦區，被認為是前往高等社會認知的通道。

　　另一腦區則在分析生物運動（人與動物的運動）時，扮演著關鍵角色。該一腦區稱為「上顳顬腦溝」，位於右顳顬葉表面，靠近外紋狀身體腦區之處。當為一種社會性生物，人擁有發展良好、能夠辨認他人運動狀態的能力，研究者在人的主要關節處懸掛小燈泡先獲得一些粗略影像，然後將這些簡單影像在黑暗中播放，我們就可以很快看出這個人是在抓、走、跑、跳。才幾天大的嬰兒，便會注意到這些移動的點圖形，對生物運動的注意被認為是嬰兒與母親得以獲得連接的重要初始能力，其它對知覺情緒的後續能力，還有對最後發展出心智理論等項，

也都具有非常重要的角色。

可以登錄生物運動訊息的上顳顬溝,首先由普絲與她的同事在 1998 年發現,她們觀察到該腦區對人的嘴唇與眼睛運動之反應,較對其它非身體性的運動反應來得強烈。2002 年培爾佛瑞進一步說明該腦區,對人的眼手運動與走跳反應強烈,但對同等複雜而非生物性的運動(如機械物體之運動)則無強烈反應。

發現了能特別對人與人體部位運動作反應的腦區之後,衍生出一種主張,認為位於腦內社會資訊網絡中該腦區的角色,乃在於表徵知覺到的行動。在猴子實驗中,該腦區神經元能對與社會相干的線索作反應,包括頭部與注視方向。更進一步,卡達(Andrew Calder)發現在上顳顬溝的區塊,能對運動的不同組成成分作反應,就像臉孔區塊可以對臉部不同層面作反應一樣。卡達的發現促成了一種看法,認為上顳顬溝之所以能解釋他人的行動與社會意圖,乃係奠基於來自生物性運動線索的分析,尤其是注視部分。就如我們所見,注視是一強而有力的社會線索:相互注視經常傳達出一種趨近或威脅,至於迴避性的目光則是傳遞服從或逃避。依此,相較於迴避性的目光,相互注視會在上顳顬溝引發更多的神經活動。

培爾佛瑞認為上顳顬溝利用一個人的注視方向來判定其注意焦點,或者該人在社會互動中想要逃避或介入之慾求。自閉症者觀看臉孔的方式,則與正常發展出來的看法不同,培爾佛瑞發現自閉症者的上顳顬溝並未能有效運作。

神經影像的實驗發現,在上顳顬溝附近有一腦區,處理的是與生物性運動不同的一般性運動,該一腦區稱為「V5」,如「圖 25-5」中的綠色部分所示。假設人分別觀看兩部影帶,一為跳動的球,另一為人在走路,並記錄其腦區反應,則可看到不同的反應,兩部影片都會在 V5 引發強烈反應,但只有人在走路的影帶會引發上顳顬溝的活動。神經科學家認為在視覺消息處理上,大腦將生物性運動區分開來,將其視為運動的一種特殊類型。

與臉部表情相比,身體的動作比較難以表達出特殊的情緒狀態,如並無單一的身體位置總是可以表徵害怕,就像並無身體位置總是可以表達憤怒一樣。若某人在憤怒之中,他/她的身體可能在手臂、雙腳、與姿勢上出現肌肉的張力,可能已準備好發動攻擊,這點可由其姿勢、方位、或手部動作上看出,然而,任何這些動作也可以在一個人害怕時發生。

符利斯首先提出,能夠區分出生物與非生物圖形及行動的能力,很可能是心

智理論在演化與發展上的前驅物。當為生物性運動偵測器的上顳顬溝，相當靠近心智理論運作時所用到的腦區，該一解剖事實可能表示兩者為了若干共同目的而協同運作。從別人的行動引申出其行動目的與情緒狀態的能力，稱之為「意圖偵測器」（intentionality detector），被認為是一種能夠閱讀他人心智狀態的大腦能力成分。

嬰兒可以在出生幾天後就對生物性運動作反應，這種反應被視為在發展與母親之依附關係上扮演了相當關鍵的角色。既然上顳顬溝是沿著臉孔偵測、身體部件偵測、模仿、與心智理論等相關腦區周圍發展，克林（Ami Klin）及其同事在2009年就開始想了解自閉症小孩如何對生物性運動作反應，他們發現自閉症小孩在兩歲大時，雖然可能對一般小孩容易忽略掉的非生物性運動作反應，但不會對生物性運動作反應。

社會互動也需要模仿，這是建構出社會性大腦網絡中第四系統的專長，模仿是縱使在行動動機不明時，腦中還能夠辨認與模擬出他人行動的能力，模仿也能引導出同理心，能讓我們處理模糊不清的社會情境。所以模仿是一種社交技巧與心智理論的前驅物，我們腦中擁有鏡像神經元，能讓我們得以在內心中複製他人的即時反應與深思熟慮的行動。

該一模仿的神經機制，係由義大利柏瑪大學（University of Parma）的黎佐拉第（Giacomo Rizzolatti）及其同事在1996年所發現的。他們在猴子腦中位於前動作皮質部（premotor cortex，與動作控制有關）兩個腦區中，發現裡面的神經元會依猴子不同的抓握動作而有選擇性的神經激發，某些神經元在猴子做精細動作，用手指與拇指拿起花生之類的小物體時，會有較強烈反應，但其它神經元則在猴子大力抓握，如用整隻手臂拿起一杯水時，作出較激烈反應。事實上，前動作皮質部裡面，有能夠表徵一整套不同抓握動作的各類神經元。

令人驚訝的是，黎佐拉第及其同事發現在猴子親自拿花生時被激發的神經元，其中有約百分之二十的神經元，也會在這隻猴子看到其他猴子或實驗者拿起花生時作出反應，黎佐拉第將這些神經細胞稱之為「鏡像神經元」（圖 25-4）。一直到該類鏡像神經元被發現之前，大部分神經科學家都相信知覺（如看別人做）與行動（自己做），應分屬不同的腦部系統負責才對。

▲ 圖 25-4 │ 鏡像神經元激發樣態之示意圖。猴子自己抓東西時的神經激發樣態,與觀察別隻猴子抓東西時所激發的樣態是一樣的。右半邊圖形係神經活動強度的紀錄。

　　前動作皮質部內的鏡像神經元,接受來自上顳顬溝的訊息,這是對生物性運動作反應的腦區。若干鏡像神經元甚至能對提示要做某件行動的感覺刺激作反應,譬如實驗者的手從一個屏障的後方(猴子知道這裡有食物)伸出手來。該一發現顯示某些動作系統的高階神經元具有認知能力:它們不僅對感覺刺激作反應,它們也可以了解感覺刺激即將引申出某些可觀測到的行動。黎佐拉第以及比較晚近的薩克絲(Rebecca Saxe)與肯維色及其 MIT 同事,利用 fMRI 發現在前動作皮質部的某些區域,會在個體移動與觀察別人移動時,都可以被激發出神經反應,該一發現指出鏡像神經元不只存在於猴子,人類亦然。

　　表徵他人行動與針對這些行動的意圖分析與三個腦區有關,如「圖 25-5」所示。上顳顬溝(黃色部分)將生物性運動的視覺表徵,送到大腦皮質部中被認為構成鏡像神經元系統的兩個腦區,分別位於頂葉(紅色)與額葉(薰衣草色)。該二腦區對自己運動或觀察別人做出同樣運動,都能得到類似的神經反應,表示它們使用了某種模擬方式,來表徵他人的行動。換個方式說,能夠激發我們周邊神經與肌肉做出行動的同樣神經元,在接受到他人行動的視覺訊息時,也會產生

神經激發。

有趣的是，這三個腦區的神經元也會對他人行動的聲音作出反應，所以這些腦區的基本社會功能，至少包含視覺與聽覺兩種感官系統。

雖然神經科學聚焦在釐清社會性大腦中各個系統的特有角色，但是不同的子系統還是應該被視為相關聯腦區網絡的一部分，彼此之間來回互相溝通，以完成越來越複雜的社會認知運作。如上顳顬溝與鏡像神經元可能會協同運作，以便從生物性運動中推導出更複雜、更高階的意義，包括一些如注視方向與身體動作的線索，而且使用這些資訊來解釋運動的意義，以及作出有關他人正在想什麼的推論。

假設你看到一位女士正要拿起桌上的一杯水，你的上顳顬溝將可表徵出她的動作以及看向水杯的注視方向。該一視覺表徵接著被鏡像神經元的腦區所接收，在那裡進行模擬，將動作表徵為逼近拿起的一種方式，該一表徵之後被送回上顳顬溝，在這裡進一步涉及逼近拿起的相關脈絡，如她看向水杯的注視方向與她先前所提及口渴的講話，都被整合到模擬的結果之中，因此而讓你得以預測這位女士的意圖是要逼近拿起水杯喝水，而不是要將水杯遞給坐在她旁邊的那位男士。所有這些過程，都在或多或少的無意識狀態下展開，快速且自動，該一運作必須要感謝社會性大腦內這些系統之間的有效溝通。

鏡像神經元不可能直接貢獻到心智理論之中，比較可能是當為重要的前驅物，就像身體對恐懼的無意識情緒反應。首先，並不知道猴子是否有所謂的心智理論，一些認知心理學家主張心智理論是人類才有的獨特能力；第二，鏡像神經元並非位於人類產生心智理論的腦區；最後，並非所有可能貢獻到心智理論上的經驗都可被成功地模仿。

克里斯‧符利斯及其同事於 1995 年利用 PET（正子放射影像）作了一個心智理論的研究，他們比較兩組受試者的腦部活動，有些是聽需要啟動心智理論的故事（將自己放在他人的位置作想像），有些則是聽不須用到心智理論的故事，發現到一個腦部活動的特殊組型。需要心智理論介入的故事，會激發三個腦區：前額葉皮質部內側側、顳顬葉前區、位於顳顬葉與頂葉交界之上顳顬溝，這三個腦區的集合被視為心智理論的網絡，符利斯及其同事接著利用功能性磁共振證實

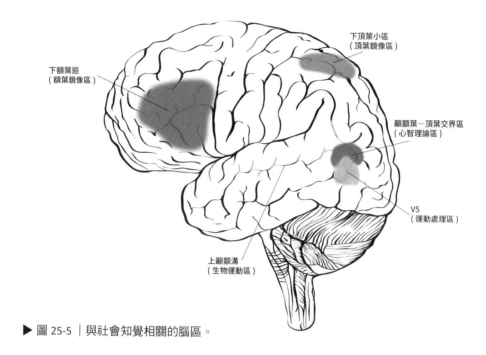

下頂葉小區
（頂葉鏡像區）

下額葉迴
（額葉鏡像區）

顳顬葉－頂葉交界區
（心智理論區）

V5
（運動處理區）

上顳顬溝
（生物運動區）

▶ 圖 25-5 │ 與社會知覺相關的腦區。

了這三個腦區，就像薩克絲與肯維色所做的一樣。

　　心智理論神經網絡係用來辨識或思考別人的心智狀態，其中任一腦區的傷害，將引發一個人心智理論運作上的缺陷。薩克絲與肯維色嘗試將涉及心智理論的這些腦區限縮到其中之一，意即顳顬葉與頂葉交界部（temporal-parietal junction）。雖然該一腦區在心智理論測試中有很強烈與一致性之功能，但最近的研究指出，至少有另一腦區前額葉皮質部內側區，也需要涉入心智理論之運作中。

　　這些發現指出鏡像神經元可能透過模仿來促進學習，因此對心智理論運作提供了必要的一步，它們接著將該一資訊傳遞到負責心智理論的腦區，讓我們得以真正同理到一個人的情緒經驗。鏡像神經元的角色，可能與無意識、視知覺及情緒之由下往上處理等項相同；但具有同理心的心智理論，可能類似於意識與由上往下處理，係奠基於過去同理經驗之記憶。

　　在同理心研究中，哥倫比亞大學的心理學家歐克斯納（Kevin Ochsner）讓志

願者觀看他人的錄影片段，接著模仿此人的感覺，他將這些實驗條件視為「主動同理」（active empathy），因為志願者除了能對他人的行動與期望作認知反應之外，也能模仿他們。他發現要能準確詮釋錄影片段上的情緒狀態，需要鏡像神經元與顳顬葉及頂葉交界之介入。

也許就是該一涉及腦部生物運動、鏡像神經元、與心智理論的共同交集部分，讓觀察者得以重演與再現藝術家所描繪的情緒狀態（圖 25-5）。這些腦區利用臉部與身體的線索，在日常生活中來了解別人的情緒與心智狀態，藝術家則藉著智巧的選擇以及經常誇大表現這些臉部與身體的線索，激發我們內在天生的機制來模擬出別人的心智。

腦中系統的階序性組織讓心智理論得以與杏仁核及前額皮質部產生連接，以及作動態互動。杏仁核在情緒表現與反應中具有多重功能，而且能組織與指揮兩個分立的正向及負面情緒系統；前額皮質部則整合由杏仁核所引發的身體反應，而且在社會性認知中扮演重要角色。如同理心係由前額皮質部的其中一個腦區所傳輸；三元注意力（triadic attention）亦同，該類注意力係指兩個人互相注意對方，而且對一共同作業付出注意力，當雙方在同一目標上共同合作時，就需要三元注意力的介入。同理心與三元注意力，都是社會性認知及互相合作時的重要成分。

最後，觀看者在藝術賞析過程中的參與，是藉著對特定人物畫與其它類似經驗的比較而得，這是一種由上往下的調控歷程。但是，觀看者在賞析過程中也涉及很多其它的社會行為層面，因此了解其他人行動的能力，也受到由下往上歷程的調控，腦中兩種化學傳導物質與這類社會互動有關，那就是升壓素（vasopressin）與催產素（oxytocin），將在下一章節中說明。

基於這些發現，我們可以預測有自閉症的人，在發展觀看賞析的介入過程中會碰到困難，因為在推論引申藝術家對畫中人物心理狀態之表現意圖時，會遭遇難處。這正好就是尤塔·符利斯在她分析拉圖爾所繪畫作〈方塊 A 的欺瞞〉（圖 25-1）的社會互動時所要表達的論點。在了解那幅畫的情節時，觀看者介入了一種無意識的心智閱讀，這是自閉症患者所欠缺的能力。

原注

1. Oskar Kokoschka, quoted in Ernst H. Gombrich, Julian Hochberg, and Max Black, *Art, Perception, and Reality* (Baltimore: Johns Hopkins University Press, 1972), 41.

2. Gombrich, ibid.

3. Chris Frith, *Making Up the Mind*, 149.

4. Uta Frith, *Autism: Explaining the Enigma* (Oxford: Blackwell, 1989), 77-78.

5. Leo Kanner, "Autistic Disturbances of Affective Contact," *Nervous Child* 2 (1943): 217.

6. Ibid., 242.

7. Uta Frith, *Autism: Explaining the Enigma*, 80.

譯注

I

　　閱讀與反應他人情緒狀態，即俗稱的「同理心」（empathy）。同理心是高階的心理歷程，是社會認知研究中重要的一環，不容易由生物觀點直接逼近，但在社會行為的神經科學研究興起後略有改觀。首先是在猴子身上發現鏡像神經元，可以在看到別隻猴子或實驗者的手部動作之後，產生與自己做同樣動作相似的神經反應。倫敦大學大學院的克里斯·符利斯教授及其同仁，在 2004 年研究人類如何用同理心來解讀他人的痛苦感受（參見 Singer, T., et. al. [2004]. Empathy for Pain Involves the Affective But Not Sensory Components of Pain. *Science*, 303, 1157-1162.），他們發現當受測者看到親友受到電擊，會引起一種如同自己受到電擊的痛苦感受。但是觀看到別人受苦，畢竟還不能算是自己直接的第一手受苦經驗，因此「同理心」指的是與當事受苦者共通的情感經驗（affective component），這是一種「第三人稱」可以描述的經驗。但兩者親身經驗之中，仍有不能共通的直接感官經驗（sensory component，第一人稱的個人獨特具私密性、難以言傳的部分）。這兩種經驗都可以利用神經影像技術，大約找到相對應負責的大腦部位。

第 26 章
腦部如何調控情緒與同理心

前面已討論過負責偵測、行動、與產生情緒及同理心的腦部系統，這些基本的神經線路稱之為「傳輸系統」（mediating systems，圖 26-1）。然而為了更有效履現人類的功能，必須也要能夠預測與調整情緒及產生同理心，這種能力奠基於腦部的調控系統。調控系統（modulating systems）調整了傳輸系統，而非啟動或關閉它們，比較像收音機的音量調整鈕，而非電源的開關。

就像基本知覺及情緒經驗一樣，腦部對情緒與同理心的調控已有內建由下往上的歷程，這大部分是基因決定的；還有由上往下的歷程，則依賴對已經儲存在記憶中之過去經驗所作的推論及比較。由上往下與由下往上這兩個歷程，影響了我們如何在社會性與同理心的基礎上互相關聯在一起，而且這兩個歷程也影響了藝術作品中的賞析過程（圖 26-2）。因為調控神經元介入很多人類疾病，如思覺失調症與憂鬱症，而且也是很多常用藥物的標靶，所以

情緒傳輸線路的兩個基礎成分

情緒調控線路的基礎成分

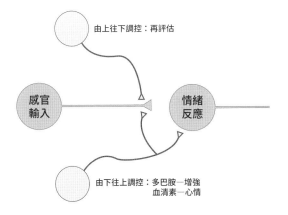

▲ 圖 26-1 │情緒的傳輸與調控線路。

▲ 圖 26-2 ｜涉及觀看者參與及社會性大腦之神經線路的由下往上與由上往下調控。

它們在醫療與藥理上相當重要。

我們對由上往下調控歷程的了解，正在開始之中，但是對腦部幾個關鍵性由下往上調控系統的了解，則已有很好的掌握。

科學家已在腦部標定出六個由下往上的調控系統，它們的神經細胞數目大部分偏少，標準狀況是只有幾千個，但是這些細胞連接到皮質部的很多腦區，包括控制自主神經系統內之喚起、心情、學習、與調整的組織。每一調控系統負責情緒生活的不同部分，每一系統常規性地與其它系統協同運作，創造出更複雜的情緒狀態。更有甚之，這些神經元所釋放的化學傳導物，不只充當一般的神經傳導物質，以短暫激發在突觸端的接受器，它們也充當神經激素，以啟動腦部離開釋放處已有相當距離的接受器。

控制由上往下調控的神經元位於前腦，尤其是在前額皮質部；控制由下往上調控的神經元，則主要聚集在中腦或後腦（圖 26-3）。由下往上調控系統將神經元的軸突，送到腦部其它對調整情緒、動機、注意力、與記憶力相當重要的腦區細

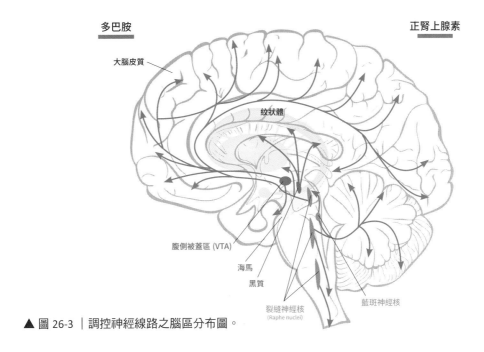

多巴胺　　　　　　　　　　　　　　　　　　　　　正腎上腺素

大腦皮質

紋狀體

腹側被蓋區 (VTA)

海馬

黑質

裂縫神經核
(Raphe nuclei)

藍斑神經核

▲ 圖 26-3 │調控神經線路之腦區分布圖。

胞，包括杏仁核、紋狀體、海馬、與前額皮質部。這些結構接著將資訊再送回由下往上系統，因此得以由上往下地調整它們。不同的調控系統釋放不同的神經傳導物質，每一種都有不同的生理與行為效應。

關鍵性的由下往上調控系統包括：一，大家熟悉的多巴胺（dopaminergic）系統，涉入與學習有關之獎賞的預期或預測，或者是有關令人訝異之顯著事件的登錄；二，腦內啡（endorphin）系統，與快樂的產生及阻斷痛苦有關；三，催產素—升壓素（oxytocin-vasopressin）系統，與人際鍵結、社會互動、及信任有關；四，正腎上腺素（noradrenergic）系統，與注意力及追求新奇有關；五，血清素（serotonergic）系統，與一些情緒狀態有關，如安全感、快樂、與哀愁；六，膽鹼素（cholinergic）系統，與注意力及記憶儲存有關。

大部分我們認為在社會功能上重要的行為，如注意力、熱情、與情緒，相當依賴腦部系統由下往上的調控，任何一個調控系統的困擾將導致嚴重的心智失衡。所以多巴胺系統活動升高，是思覺失調症的典型缺陷；血清素與正腎上腺系統活動量的降低，與憂鬱症有關；正腎上腺素系統活動量的提高，則會導致創傷

後壓力異常（Post-Traumatic Stress Disorder, PTSD）；膽鹼素系統活動力的降低，則與阿茲海默症某些類型的認知失衡有關。當這些調控系統恰當運作，就能讓我們在正常範圍內做出知覺與行動。

第一個被仔細研究的調控系統是多巴胺系統，系統內的神經元釋放傳導物質多巴胺，這些神經元與傳達獎賞有關。人類腦中的多巴胺神經元數目，是所有調控神經元中最多的，大約有四十五萬個，均勻分布在兩個半球。這些神經元的細胞體位於中腦的兩個地區：黑質（substantia nigra）與腹部被蓋區，黑質有最多的多巴胺細胞，這些細胞將軸突延伸到基底核，以協助引發動作來因應外界的刺激；腹部被蓋區的神經元較少，與獎賞功能有關，裡面的神經元將軸突延伸到海馬、杏仁核、與前額皮質部。所以，多巴胺神經元的軸突廣泛地以扇形方式向外連接出去，而且調控腦中好幾個系統。

多巴胺系統與獎賞功能有關的事實，是來自歐茲（James Olds）與彼德・米樂納（Peter Milner）在 1954 年的意外發現，他們發現腦部深層不同區域的電刺激，可以增強會產生獎賞結果的行為。令人驚訝的是，在眾多動物中（包括人在內，但有一重要差異），腦部深層電刺激與一般性的獎賞同樣有效，然而一般性獎賞只有當動物身處特定驅力狀態時才有效，如食物只有在動物飢餓時才可能當為獎賞，深層腦部刺激的有效性則可不管動物的驅力狀態，老鼠學習以按把（bar-pressing）刺激自己時，會選擇自我刺激的方式按把，更甚於選擇食物與性。歐茲在 1955 年寫了一篇文章在《科學週刊》（Science），他寫說一般來講，動物在連續幾個星期按把作自我刺激時，常死於飢餓。該一觀察讓他與米樂納發展出一個觀念，認為深層腦部電刺激會徵用到平時被獎賞所激發的神經系統。

什麼是獎賞（rewards）？它們是對一個人或動物具有正面價值的物體、刺激、活動、或內在身體狀態。它們會帶來快樂的主觀感覺，並產生正面情緒，它們可當為正增強物，加強行為的頻率與強度，以達到特定目標之實現。

人與環境之間互動的複雜特性，需要特定機制來偵測獎賞性與嫌惡性刺激的出現，還有基於過去經驗來預測它們未來發生的可能性。20 世紀初，巴夫洛夫所作出一系列傑出的「正統條件化歷程」實驗，讓我們得以大幅了解獎賞的性質與有關獎賞的預測。另參見第 18 章之說明。

　　多巴胺系統不只對獎賞作反應，更對能預測獎賞的刺激作反應。多年來心理學家認為「正統條件化歷程」須依賴將條件刺激（中性化的感官刺激）與無條件刺激（獎賞）緊密連結在一起，使得該二者在經驗上得以相連起來。依該觀點，每次該二刺激配對後，它們之間的神經連結就會被強化，一直到最後該一神經鍵結強到可以改變行為。條件化的強度，被認為主要是與配對的次數有關。

　　1969 年一位加拿大心理學家卡明（Leon Kamin）作出了一般被認為是自從巴夫洛夫發現之後，在條件化歷程上最重要的實證發現。卡明發現動物不是單純地學到中性刺激會發生在獎賞之前，而是了解到中性刺激會預測接下來有獎賞。所以連結學習並不是依賴刺激間要配對多少次，而是依賴中性刺激對具有生物意義之獎賞是否能有多少預測能力。

　　這些發現指出為什麼動物與人能夠很快獲得正統條件化的結果。所有的連結學習形式，很可能演進到能讓我們區分兩類事件：一類是常規性的共同發生，一類是隨機地結合在一起，因此讓我們得以預測某一結果會如何發生。例如，當開始聞到法國隆河谷教皇新堡產區酒莊（Châteauneuf-du-Pape）的好酒香味時，我們可能已經學到很快地預期會品嚐到美味紅酒。

　　學習就發生在當一個真正出現的結果與預期不符時。很多類行為會被獎賞所影響，就結果而言，當真正的獎賞與預期不符時，就會進行長期的學習變化；當真正的獎賞如預期般出現時，行為就會保持不變。

　　生理研究已經發現，多巴胺神經元會介入到不同的以獎賞為基礎之學習類型，它們在出現預期的獎賞時被激發，它們也被非預期的獎賞與在預期時發生的錯誤所激發。多巴胺輸出上的變動，可以指出是否在預期獎賞時發生錯誤。這些發現可能表示，多巴胺的行動方式就像是一種「教導訊號」（teaching signal），因為這些多巴胺神經元會連到杏仁核，它們可能調控了杏仁核對預期與正向增強刺激的反應。

　　劍橋大學的舒茲（Wolfram Schultz）已指出在學習過程中，多巴胺神經元如何運作。他在腹部被蓋區與黑質區作細胞活動記錄，發現這些神經元會被非預期之獎賞、獎賞的預期、獎賞預期的錯誤而激發出神經反應。在錯誤的個案上，當獎賞比預期好時，細胞會被激發，當獎賞不如預期時，細胞活動會被壓抑；這些神經元在獎賞於非預期時間出現時會被激發，而且在獎賞未於預期時間出現時，

細胞活動會被壓抑；當獎賞準確如預期發生時，細胞不會作反應。

舒茲的發現與達爾文對情緒調節的極化看法是一致的，意即趨與避（戰或逃）。他的研究指出多巴胺神經元是被實際經驗到的真正獎賞如食物、性、或藥物所激發的，它們也被能夠預測那些獎賞的刺激所激發。所以多巴胺的流向，是被最簡單的快樂期望所驅動的，縱使快樂不一定會具體實現。

紋狀體內的多巴胺神經元對所有類型的歡樂愉悅都會作出反應，多巴胺神經元對預測到的快樂之反應，可能是我們觀賞藝術時經驗到快樂的生理基礎。藝術可能產生幸福感，因為它預測到生物性的獎賞，縱使建立在觀賞的快樂與共鳴經驗之上的進一步獎賞，可能永遠也沒真正實現過。

能夠擴大或延伸多巴胺之自然作用的藥物，可能會產生強烈快樂的感覺。事實上，一些被濫用的藥物如古柯鹼與安非他命挾持了體內的多巴胺系統，而且欺騙大腦讓它以為獲得獎賞，以致產生了上癮現象。

當我們欣賞藝術作品、看到美麗日落、吃一頓好飯、或暢快的性經驗時，腦部的快樂線路也會被激發。在每個例子中，經驗的向度不只是由下往上的多巴胺釋放，也有很多由上往下的影響，連接了該一特殊經驗到其它我們曾有過的經驗與歡樂。所以快樂的情緒正如藝術與美感的知覺，經驗中的外界立即刺激也會激發出一種無意識推論，讓該一經驗有了更寬廣的脈絡。

第二個由下往上的調控系統，藉著釋放腦內啡的神經傳導物質，可以降低痛苦並調高快樂的幅度，包括我們從藝術獲得的樂趣。腦內啡是一種胜肽（peptides），由六或七個胺基酸鏈組成的複雜分子，它們是體內自生的止痛劑。腦內啡在下視丘釋放，並受腦下垂體調控，就像嗎啡一樣，有能力阻卻疼痛刺激，而且製造出幸福感。費力氣的運動會刺激釋放腦內啡，產生運動員所說的腦內啡高潮，事實上當運動員說沒運動時會有昏昏欲睡與憂鬱感覺時，是因為這時有腦內啡退縮的狀況發生之故。在興奮、痛苦、吃嗆辣食物、與性高潮時，也會釋放腦內啡。

腦內啡是約翰·休斯（John Hughes）與柯斯特立茲（Hans Kosterlitz）於1975年在蘇格蘭發現的，腦內啡作用在鴉片類接受器上，該一接受器係約翰霍普金斯大學索羅門·史奈德（Solomon Snyder）首先發現的。能讓腦內啡釋放的

刺激，被認為與促使多巴胺被釋放的刺激相同，腦內啡也能產生類似多巴胺釋放所造成的快樂感覺。

第三組調控系統釋放催產素與升壓素，這是對求偶與父母照顧行為有重要關係的神經傳導物質，更廣泛地講，則與社會行為、社會認知、與閱讀他人心智及意圖的能力有關。催產素與升壓素都是胜肽，在下視丘中製造產生，就如大部分胜肽傳導物的產製一樣。兩者都輸送到腦下垂體後葉，再從那裡釋放出去，激發腦內的接受器。

催產素與升壓素可在多類動物中發現，從軟蟲、蒼蠅到哺乳類，它們的基因非常相似。大部分我們所知的催產素與升壓素之效果，來自殷協（Tom Insel）、拉黎·楊（Larry Young）與他們同事的先驅實驗，他們研究了草原與山地田鼠，這是兩種相關的類鼠齧齒動物，但有很不相同的求偶行為。

草原田鼠以一夫一妻制方式撫養後代，但山地田鼠則是雜交，生活在獨居的穴洞中。這些差異在生命開始的幾天中看得很清楚，草原田鼠在交配之後會形成持久的喜好，求偶的雙方會聚在一起，雄性草原田鼠會幫助雌性田鼠養育後代，而且牠們會對其他雄性田鼠發展出攻擊性行為。相對而言，雄性山地田鼠四處撒種，但不負責照顧養育。這種驚人的不同行為，與其腦中釋放升壓素的數量差異息息相關，形成結伴配對的草原田鼠在求偶時釋放高濃度的升壓素，但雜交山地田鼠則釋放濃度較低。雌性草原田鼠與雄性結伴同行，也要感謝催產素。在不同種屬的人類、齧齒動物、與兔子，升壓素介入了勃起與射精，而且介入雄性的社會行為，從結伴同行、領域行為到攻擊性。

在所有動物中，催產素影響了女性社會性行為與性行為，包括結伴、性交、分娩、母性照顧、與哺乳，催產素會在性刺激與生產過程中釋放，以利分娩、生產、哺乳、供奶、與照顧。給齧齒動物注射催產素，會觸發其對一隻不相干的小狗產生母性行為，與該一配對連接及性活動功能相一致的是，催產素與多巴胺獎賞系統會有互動。在某些情況下，催產素在碰到壓力時會釋放，以降低對壓力源之反應；升壓素則在性刺激、子宮擴張、壓力、與脫水時釋放，而且也在社會行為上扮演積極角色。

催產素與升壓素對人類社會行為與社會認知有其重要性在，催產素藉著增

加放鬆、信任、同理、與利他，來促進一個人的正面社會互動。與這些神經激素有關之接受器的基因變異，被認為會改變腦部功能，以致影響社會行為的變化，柏克萊加州大學羅德立格斯（Sarina Rodrigues）與她的同事，發現這些基因變異會影響人的同理行為，傷害到人們閱讀他人臉孔及體會他人受苦時的挫折感之能力。

德國基森大學認知神經科學研究群（Cognitive Neuroscience Group, University of Giessen）的克許（Peter Kirsch），發現催產素調控了社會認知的神經線路，大幅地降低杏仁核之激發，以及在害怕之自主神經與行為上的表現，它也能增益正向溝通，至少部分是藉著降低皮質醇（cortisol）的產生來達成，皮質醇是一種壓力荷爾蒙，降低之後會帶來放鬆效果。

在蘇黎世的心理學家柯思斐德（Michael Kosfeld）及其同事，發現催產素增加信任，因此增加了人忍受風險的意願。既然信任在友誼、愛、與家庭組織（更不必提經濟交換）中相當重要，催產素的該一行動特質可能對人類行為有深入大幅的影響後果。催產素特別影響了我們接受社會風險之意願，而且得以與他人進行不自私與利他的互動。

最後，只要看到與我們已有信任互動之人的臉部，就能激發下視丘而導致催產素的釋放，接著就是促成腦內啡的釋放，這些現象表示與值得信任的人互動，本身就是一件具有獎賞與令人愉悅之事。我們可以假設催產素能在觀賞一些藝術作品時，產生增進同理心與社會性鍵結的結果。

第四組由下往上的調控系統釋放正腎上腺素（norepinephrine），這是一種能提升警醒性的傳導物質，在壓力下製造出的高濃度正腎上腺素則會誘發出恐懼。有些腎上腺素神經元在學習新東西時，會保持活躍狀態，除此之外，多巴胺與正腎上腺素神經元，都與學習過程中在某些突觸上所產生的長效變化有關。

腦部只有約十萬來個正腎上腺素神經元，令人驚訝的小數目，它們聚集在位於中腦兩側的藍斑神經核（locus ceruleus）之中。數目雖然少，這些神經元在情緒調控上占有重要角色，包括在焦慮異常（如創傷後壓力異常）時對壓力的反應。這些神經元將其軸突送到所有的中樞神經系統，包括脊髓、下視丘、杏仁核、皮質部，尤其是前額皮質部。正腎上腺素能讓我們對無預期的環境刺激（尤其是疼

痛刺激）保持警醒與具反應性，它讓心跳與血壓增高，隨時做好迎戰或逃跑的準備。

正腎上腺素神經元在注意力中扮演重要角色，阻斷正腎上腺素的傳遞，並不會干擾動物對特定認知事件的記憶，但卻會干擾對該一事件情緒內容的記憶。所以當動物在進行害怕的正統條件化歷程實驗時，阻斷正腎上腺素會干擾到動物對疼痛刺激之記憶，但若給予增加正腎上腺素活動的藥物，則能增益動物對疼痛刺激之記憶，因而提升其害怕程度。

同樣的，在志願者觀看一系列有情緒性故事圖片之前，若施予替代性中性藥物（placebo），則受試者能夠鮮明地記住故事中最具情緒部分的圖片；但若施予阻斷正腎上腺素活動的藥物，受試者對相似的圖片就無此類鮮明的記憶。

第五組由下往上的調控系統是血清素系統，可能是所有調控系統中最古老的，無脊椎動物如蒼蠅與蝸牛並不製造正腎上腺素，而是用血清素調控其行為。血清素系統將軸突送到腦部多處，包括杏仁核、紋狀體、下視丘、與新皮質部，這些神經元在生理喚起、警醒、與心情上都扮演重要功能，對人而言，低濃度的血清素與憂鬱、攻擊性、及性慾有關，在極低濃度時則與自殺意圖會有關聯。憂鬱症最有效的藥理處理，是依據某些藥物是否足以增益腦中血清素濃度而定，高濃度的血清素有助於安寧、冥想、自我超越、與宗教及靈性經驗。像 LSD 之類的藥物，可以調節某些類別的血清素接受器，而產生經常與靈性成分有關的欣喜及幻覺。

第六組由下往上的調控系統是膽鹼素系統，釋放乙醯膽鹼（acetylcholine），調節睡醒週期，以及與認知表現、學習、注意力、及記憶有關的各個層面。膽鹼素神經元位於腦內多處，其軸突延伸至海馬、杏仁核、視丘、前額皮質部、與大腦皮質部，膽鹼素神經元可以調節多巴胺之釋放，因此能調節獎賞與獎賞預測錯誤之效應。一群特別重要位於基底部前腦的膽鹼素神經元，將其軸突延伸到杏仁核、海馬、與前額皮質部，對記憶形成有重要貢獻。

這六組由下往上的調控系統，在控制正向與負面情緒上，可說是一個相當古

老而且在演化上保存下來的手段，它們不只存在於脊椎動物，在無脊椎動物身上也可看到，如軟蟲，果蠅，與海蝸牛。雖然它們在功能上會重複，但每個子系統仍有其獨特的行動組合，合起來可說對我們的福祉、腦部的整合功能、與適當反映及預測環境之能力，有相當的重要性在。

我們也演化出由上往下的調控系統，可以對正向與負面的知覺及情緒施予認知控制，這些控制被表徵在大腦皮質部的高階腦區中，能控制情緒、評估它，而且在必要時進行再評估，該一控制能力對我們身心的有效運作是很重要的。

衝突、失敗、與損失經常合謀要來摧毀我們，但是我們有一種特殊能力，來調節這類威脅所引發的情緒，調節的努力則決定了這些困難對身心健康之衝擊程度。歐克斯納是一位研究由上往下調控系統的傑出學者，他提醒我們莎士比亞對人心以及其認知調節能力的驚人直覺，尤其是當他在《哈姆雷特》（Hamlet）劇本中，讓哈姆雷特說出這樣的話：「沒有好或壞這回事，但是思考讓好或壞出現。」[1]

有關由上往下情緒的控制，有一種被特別研究過的形式是「再評估」（reappraisal），指的是心理感覺的重新思考。縱使是一個令人非常不愉快的事件或圖畫，其情緒衝擊可以藉著不帶感情方式的評估與再評估所經歷之經驗，而讓其降低或中性化。「再評估」事實上就是認知行為治療的基礎，這種療法是賓州大學精神分析專家貝克（Aaron Beck）發展出來的，它是設計用來讓憂鬱的人得以用比較實際、比較中性的方式，來再度評估資訊的認知處理過程。

再評估是如何做到的？歐克斯納及其同事使用 fMRI，來探討當人以情緒語言再評估一個相當負面的場景時所涉及的神經系統。研究者發現進行再評估工作時，會增加前額皮質部背外側與腹外側（眼窩前額）腦區之活動，兩者皆與杏仁核及下視丘有直接聯繫，更有甚者，這些區域升高的活動伴隨著杏仁核活動的降低，該一發現與我們以前談到的事情是一致的，亦即高階腦區協同處理及評估情緒，不只透過與下視丘的直接溝通，另外至少也有一部分是透過杏仁核的調節。透過前額皮質部，得以產生由上往下的影響力，來評估刺激的突出顯著性。

前額皮質部背外側區也對工作記憶與反應選擇進行認知控制，所以在身處一些我們需要去察覺什麼是誘發情緒的要件之作業時，再評估就是一種控制情緒

的手段。再評估的發現提出了在不同脈絡下，可用來調控情緒的類似認知控制策略。歐克斯納總結這些發現，認為前額葉皮質部的高階腦區，可能進行由上往下認知控制的，不只有情緒，也包括思考。

調控與調控系統的研究，讓我們得以開始對情緒與情緒神經美學，有一生物性之了解，亦即觀看者的腦部如何重構藝術作品中所描繪的情緒狀態，以及情緒、模仿、與同理心如何表徵在腦中。這些生物學直覺以及相關認知心理學之發展，可幫助了解藝術何以能如此強力地感動我們。

不同調控系統掌管不同類別的情緒，能以不同方式作用在同一目標物上（如前額皮質或杏仁核），所以當你觀看一幅作品時，會在情緒連續體上位於什麼精確位置，部分決定於杏仁核、紋狀體、與前額皮質部，另外則部分決定於不同的調控系統。事實上，就是這些分立但功能重疊的調控系統，幫助我們從一個情緒狀態跳到另一狀態去。

克林姆的〈猶帝絲〉是一個好例子，可以說明我們經驗到一幅畫作時的情緒複雜性。猶太人認為猶帝絲是一位勇敢自我犧牲的女英雄，從荷羅斐納手中救出她的族人。將猶帝絲描繪成一位強而有力的理想化年輕女性，從文藝復興以來都是相當一致的，如在卡拉瓦喬的畫作中所示。但是克林姆改變了她，而且在她身上加強了色慾成分，他將猶帝絲描繪成像一個性慾橫行的蛇蠍美人，混合了她的色慾以及殺掉荷羅斐納的虐待性滿足感（圖 8-22）──在其終極閹割中，她切下荷羅斐納的頭，並將他的頭放在她裸露的胸部上。

讓我們想像克林姆畫作，會如何介入一位假設性觀看者之調控系統的諸多方式。就基礎層次觀之，影像明亮的金色表面、身體的柔軟風格、與色彩的總體和諧組合之美學，應能啟動愉悅線路，誘發多巴胺之釋放。若猶帝絲光滑的皮膚與裸露的胸部誘發了腦內啡、催產素、與升壓素之釋放，則觀看者可能會有性興奮的感覺。荷羅斐納被砍頭的潛在暴力，以及猶帝絲自己虐待狂似的眼神與上翻的嘴唇，可以導致釋放正腎上腺素，造成心跳加速、血壓上升，誘發迎戰或遁逃反應。相對而言，輕軟的筆觸與重複冥想的圖樣，則可能刺激釋放血清素。當觀看者介入影像及其多面向的情緒內容時，釋放乙醯膽鹼到海馬，將有助於在觀看者的記憶中儲存影像。能讓克林姆的猶帝絲這類影像令人難以抗拒與如此動態的

終極原因，在於其複雜性，它激發出好幾個分立且經常是互相衝突的腦中情緒訊號，而且在經過組合後，會產生出無比複雜又迷人的情緒渦漩。

　　情緒與同理心之生物調控研究正在展開，有希望產生一些想法來詮釋，何以藝術如此強而有力地影響著我們。維也納現代主義藝術讓我們了解到，臉部、手、與身體的辨識，調控了與情緒、模仿、同理心、及心智理論有關的腦區。透過這個方式，我們能夠知覺、辨認、與表現出藝術家想要利用作品來傳遞的感覺，在其作品中則富藏有情緒上的重要意義在。

原注

1. William Shakespeare (1599-1601?) *Hamlet*, 2.2.251, quoted in Kevin N. Ochsner, Silvia A. Bunge, James J. Gross, and John D. E. Gabrieli, "Rethinking Feelings: An fMRI Study of the Cognitive Regulation of Emotion," *Journal Cognitive Neuroscience* 14, no. 8 (2002): 1215.

Part 5

視覺藝術與科學之間
演變中的對話

第 27 章
藝術普同元素與奧地利表現主義

　　2008 年考古學家柯納德（Nicholas Conard）在德國南部挖掘出〈侯勒費爾斯的維納斯〉（*Venus of Hohle Fels*），這是一尊由長毛象象牙雕成的女性小雕像，距今約三萬五千年前，可能是目前所知最古老的人身雕像[*]。考古學家梅拉斯（Paul Mellars）針對這件驚人的發現作了評論，提醒大家注意這件作品「明顯到幾乎具有侵略性地表現出性的本質，強調女性形狀的性特徵」[1]，這尊小雕像的雕刻者將身體的頭部、手臂、與腳部都大幅縮小，但誇張表現其「巨大外挺的胸部，大幅放大且明顯的外陰部，以及鼓脹的肚皮與大腿」[2]。

　　〈侯勒費爾斯的維納斯〉雕刻之後的五千年到一萬年，陸續在歐洲幾個地方出土的小雕像，也都具有相似的女性性特徵之誇張表現。維納斯圖形表現背後的文化根源仍然奧秘難解，雖然有些考古學家猜測它們反映的是與生育生殖有關的原始信仰。梅拉斯總結說，不管人們用什麼觀點看這些雕像，「很清楚的一件事是，歐洲與全球藝術中有關性象徵的向度上，在我們人種演化上有一長遠的根源」[3]。奧地利表現主義者在三萬五千年後，實質上為這類象牙雕像弄了一個現代主義版本，將人臉及軀體予以誇張化，嘗試以新穎的方式來強化其創作主體在情緒、色慾、攻擊性、與焦慮面向之上的表徵。最早已知的人體描繪與奧地利表現主義作品之間所存在的連續性，衍生出一系列更大的問題。

　　藝術是否有普同的功能與特徵？每個過去的世代都會創造出一些新的風格與表現形式，其部分原因是因為科學與技術的進步，另一原因則是藝術家的直覺、知識、需求、與期望有所變動之故。但是在這些轉換之外，是否有些藝術的普同元素會被保留下來？若確是如此，則這些普同屬性是如何被腦內的特殊通路所知

[*] 譯注：本圖因受限於版權關係，請自行上網查詢「Venus of Hohle Fels」。

覺到，以及為何它們是如此強而有力、令人印象深刻？這些機制是否有助於提供一個科學架構，以用來理解某一特定的文化氛圍，如維也納 1900 ？

雖然我們對這些有關藝術本質與人類大腦之類的深入問題，所知還在起步階段，但現在卻是一個有利時機來開始挖出這些問題的解答。在 20 世紀的最後二十年，由於認知心理學與腦科學的匯流發展，而衍生出一種心智新科學。

從那時衍生出來之心智生物學的重要性，並未將自己侷限在科學知識之上的貢獻，我們研究複雜心理歷程如知覺、情緒、同理心、學習、與記憶的能力，也有潛力協助搭起科學與藝術之間的橋樑。既然藝術家的藝術創作與觀看者對藝術的反應，都是腦部運作的結果，則心智新科學最具吸引力的挑戰之一，就在有關藝術的本質之上。當我們越多了解知覺、情緒、同理心、與創造力的生物學，越有可能處在一個更有利的位置，來理解何以藝術經驗會影響我們，還有為何這類藝術經驗幾乎存在於每個人類文化之中。

薛米‧傑奇是神經美學的先驅，提醒我們腦部的主要功能是要獲得世界的新知識，而視覺藝術則是該功能的一個延伸。很清楚的，人從很多來源獲得知識，如書本、網路、與探索環境，但是傑奇以不同方式看待藝術的目的，認為藝術延伸大腦功能的方式，比其它獲得知識的歷程更為直接。所有的感官提供了類似功能，來協助獲得世界知識，但是視覺是目前所知獲取有關人、地、物訊息的最有效方式，有一些特殊知識類別如臉部表情或社會群體互動，更是只有透過視覺才能獲得。視覺無可置疑是一種主動歷程，藝術也同樣鼓勵對世界採取主動與創意的探索。

對奧地利表現主義作一考察，可進一步探問有關情緒神經美學相關的問題，這是一個嘗試結合認知心理學與知覺、情緒、同理心神經生物學，所發展出來的藝術研究新領域。有些情緒神經美學問題是可以馬上提出的：美學的生物本質是什麼？對藝術作品的反應是否遵循一般生物原理，或者我們的反應總是相當個別化、私密化的？

杜桐是一位藝術哲學家，將我們對藝術的反應分出兩種觀點：第一種是來自 20 世紀下半葉影響人文研究相當巨大的觀點，亦即人類心智如一張空白石板

（blank slate），在其上可以透過經驗與學習，鐫刻出人的大部分特徵屬性，包括創意與對藝術的反應。第二個更引人注目的觀點，則是認為藝術並非單純可視為演化的副產品，而是一種演化的適應（一種本能的特徵），由於它造成的福祉是如此重要，因此幫助人得以存活。

杜桐認為人透過演化成為天生的說故事者，這是因為流暢的想像能量帶來巨大的存活價值。他說講故事是令人愉悅的，因為它延伸了我們的經驗，有機會對世界及其問題作假設性的思考。表徵性的視覺藝術是一種說故事的形式，藝術家與觀看者都可以作視覺化的觀察，而且在心中翻幾番，檢視在不同社會與環境場景中，眾多角色行動之間的關聯性。說故事與表徵性視覺藝術，都是解決問題的低風險以及具有想像力的方式，語言、說故事、與某些藝術作品的類別，都能讓藝術家以獨特的方式來模擬外在世界，而且將這些模式與別人溝通。

藝術容許以類似虛構的方式來說故事，聽講者與觀看者經驗到從個人化與內在化觀點敘說的情節，得以透過他人的心眼分析情節之間的關聯與相關事件，這類經驗在現代主義者施尼茲勒的小說中更為彰顯，他藉著創造小說中角色的自我獨白，讓讀者進駐他人的心靈之內。在欣賞小說與藝術時，我們運用了自己的心智理論，得以從一種嶄新的視角來經驗世界，在虛構的世界中安全應付與解決問題。這種作法具有演化適應的優勢，因為可讓我們針對未來可能發生的危險情境先作演練與預防。

後文藝復興時期油畫最重要的突破之一，是黎戈爾所說的「外部相關性」，意指在畫作外面的觀看者主動介入敘說歷程之中以迄完成。正如觀賞小說一樣，繪畫的觀賞者在敘說弧（narrative arc）中扮演主動積極的角色，若無觀賞者的參與，畫作是不完整的。藝術敘說進一步的向度，或稱將自己當成別人的想像（self-as-other imagination），在於其介入觀看者情緒中樞與調控系統的能力。一幅像克林姆〈猶帝絲〉的畫，能夠引發位於不同腦區的不同情緒系統，讓觀看者進入一種非常細微又具有高度殊異性的情緒狀態。

一個故事或藝術作品想要傳達的訊息不見得簡單，它可以是複雜與多向度的，每一個語音的轉折、每一個臉部肌肉的微細收縮都會有關係，這些線索幫助我們了解劇中或畫中角色正在經歷的情緒狀態，由此預測他／她下一步的走向。在社會中要存活，須學習去讀懂這些線索，正因此故，我們發展出能夠表徵、回

應、與渴望了解這些線索的神經機制，這也是為何能產出、欣賞、與渴望藝術的主因：藝術改善了我們對社會與情緒線索的了解，而這些線索對人類的存活是非常重要的。人腦在語言與說故事上所具有的能力，讓我們得以猜測、形塑這個世界，而且與別人溝通這些相關的模式及看法。

為何藝術得以跨代存活？藝術之普同訴求的基礎是什麼？社會心理學家狄莎娜雅柯（Ellen Dissanayake）與藝術理論家艾肯（Nancy Aiken），分別獨立地從演化生物學角度逼近研議這些問題。她們一開始就發現藝術是無所不在的：所有的人類社會，從三萬五千年前的石器時代到現代，已經產出藝術，而且對藝術作出回應。藝術因此必定已滿足了一些對人類生存很關鍵的功能與目的，縱使藝術在表面上並非像食物與水一樣，在基本的生命存活上具有關鍵重要性。一些人類特出屬性及能力，如語言、符號象徵、工具製作、與文化形成等項上，其簡單形式仍然可以在其他動物中發現，但只有人類能夠創造藝術。

有趣的是，在心理及身體上與我們類似的克羅馬儂人（Cro-Magnon man），三萬兩千年前已在南法的肖維洞穴作畫，至於同期間居住在歐洲的尼安德塔人（Neanderthal people），就目前所知並未創作出任何表徵性的藝術[1]。艾肯猜測：

> 現存並無證據可資說明為何尼安德塔人不見了，或為何現在只存在人科中的一個種屬，可能是我們的克羅馬儂人先祖運用藝術，將他們的群居強化成為存活的機制，至於其它種屬則缺乏該一重大優勢，無法進一步改變環境，或者很簡單地說，就是無法與克羅馬儂人競逐同樣的資源。[4]

狄莎娜雅柯相信藝術得以演化與持續，是因為在舊石器時代藝術是一個重要的社會整合方法，藝術可將人群聚合成社區，增益社群內個人之存活。藝術可能結合人群的方式之一，是讓一些具社會重要性的物體、活動、與事件，變得具有紀念性與歡樂性，他們將日常物體作藝術加工，其實是超過所實際需要的目的，狄莎娜雅柯於 1988 年寫說：「在原始社會最突出的藝術特徵，可能是其無法與日常生活分離，而且在慶祝與紀念儀式中清楚表現不可或缺。」[5]

既然藝術喚起情緒，情緒又引發觀看者的認知與生理反應，所以藝術可說是

會產生全身性的反應。涂碧（John Tooby）與柯斯密德斯（Leda Cosmides）兩位演化心理學的創建者，循著克里斯與貢布里希的路線主張：

> 我們主張藝術具有普同性，是因為在演化上每個人都被設計成為一位藝術家，依據已經演化出來的美學原則，驅動自己本身的心智發展。從嬰兒期開始，自我發展的統合經驗就是原始的藝術媒介，自我則是原始與主要的觀眾，雖然其他人無法經驗到我們自我產生的大部分美感經驗，從跑跳到想像的劇本，還是有一些表現的通路，能夠被創作者與其他人經驗到……一些記錄媒介的發明（如油彩、黏土、膠捲等），在人類歷史上讓觀眾可接觸利用之藝術形式得到穩定擴展，然而我們認為社會上所認可的藝術，其實只是人類美學領域中的一小部分，雖然我們能作永久記錄的能力，已經讓觀眾取向之努力成果看起來數量驚人，而且其中一些佳作更具有無比的影響力。[6]

藝術家在畫中植入情緒元素，從觀看者身上誘發出期待的反應，為了解他們如何做到這點，認知心理學家拉瑪錢德倫嘗試尋找「掌理人類藝術經驗各種不同表現的原理原則」[7]，也就是衍生自視知覺的基本格式塔法則之相關定律。承續克里斯與貢布里希對漫畫的論證，拉瑪錢德倫主張藝術的很多形式是成功的，因為這些形式包含有深思熟慮的過度表述、誇大、與扭曲，設計用來激發我們的好奇心，在我們腦中產生令人滿意的情緒反應。

然而為了取得效用，藝術也不能隨意地偏離現實，如艾肯所說，它們必須成功地捕捉到情緒釋放之大腦運作先天機制，這種講法再度提醒我們，行為心理學家與動物行為學家有關誇大之重要性的發現，該一發現成為探討簡單符號刺激之效應的基礎，這種符號刺激足以誘發出全套的行為，若將符號刺激再予以誇大化，則會引發更強烈的行為。

拉瑪錢德倫將這些誇大化的符號刺激稱之為「移峰原則」（peak shift principle）[8]，根據該一原則，藝術家不只捕捉人的本質，也透過適當的誇張化放大那個人的本質，我們會對在真實生活情境中這個人的表現有所反應，但透過藝術的誇大化，該一神經機制不只會同樣啟動，而且更為強烈。拉瑪錢德倫強調，

藝術家這種能夠抽約出影像中的主要特徵，而丟棄掉冗餘或不重要資訊的能力，與視覺系統已經演化出來的功能及趨勢是相同的。所以，藝術家先取得所有他見過臉孔的平均值，接著在模特兒的臉部扣除掉這些平均值，然後在無意識下得到一個誇大的符號刺激，之後再擴大這個差異性。

移峰原則不只可應用在形狀之處理上，亦可用在深度與色彩的分析上。我們確定可以在克林姆缺乏透視線索的圖畫上，看到誇大的深度，也可以在柯克西卡與席勒的畫作上，看到臉部誇張強化的色彩。依循梵谷的足跡，柯克西卡與席勒善用移峰原則的知識，在他們圖繪臉部的紋路屬性時，予以特別強調或誇大化。除此之外，拉瑪錢德倫還提出藝術的十大原則，部分是得自格式塔學派的靈感，他認為以下幾個原則是具有普遍性的：群聚、對比、孤立、知覺問題之解決、對稱、抗拒巧合、節奏的重複、秩序、平衡、與隱喻。

認為美學有普遍規律的想法，並不會排除黎戈爾所一再全力強調議題的重要性，亦即包括歷史與風格影響、區域偏好、或個別藝術家的原創性等項在內，特殊藝術流派的形成，如維也納 1900 的現代主義藝術，其源起可能深植在特定時空的知性與文化事件上。拉瑪錢德倫只是羅列了若干藝術家在清楚認知或無意識狀態下可能採用的基本原則，一位藝術家會強調什麼特定原則、又如何有效的使用它，是受到幾個不同因素所左右的，如影響到藝術家的當代與歷史風格、藝術家工作其中的知性與藝術風潮、以及藝術家自己的技巧興趣與原創性。有人也許會說，雖然法國印象派畫家是在自然光中畫出色彩空間嶄新變化的大師，奧地利表現主義畫家則是藉著對人的情緒與本能生活之新穎了解，畫出臉部與身體在情緒空間上的重大變化。從這兩大類例子中可以看到，藝術家對人類視覺與情緒系統的運作機制都有一些新觀點，並將之發展成具有普遍性的基本原則。

藝術家也對另一普同生物原則有所了解：亦即，人的注意力資源是有限的，在任何時刻，只有一個穩定的神經表徵，可以占據意識的中心舞台。既然有關臉孔或身體的關鍵訊息，如拉瑪錢德倫所指出的，存在於大樣描繪之中，任何其它部分如膚色髮型等等，就沒有太大相干性，事實上這些多餘的細節會讓注意力資源偏離它們應該要關注之處。

這就是為何克林姆在新藝術作品中的暗色描繪、後來柯克西卡與席勒將之調整為稜角分明的影像，會如此強而有力的原因，他們勾畫而且讓人注意到臉孔、

手部、與身體，這些都會有效激發情緒反應的神經機制。藝術家必須將這些移峰原則引入影像之中，並將其它部分拋棄，所以觀看者就可以依照藝術家的期望，將注意力分配到該去之處。有時觀看者甚至不需要色彩的參與，如席勒的肖像畫中很少用到色彩，有時甚至都沒有色彩，但仍能引發強烈的感受。

在探討對藝術作反應時，知覺與情緒如何互動的初始想法來自認知心理學，始自黎戈爾，承續者有克里斯、貢布里希、與拉瑪錢德倫等人。從他們的研究可以學習到，藝術家所創造的影像重新在我們腦中再創造一遍，這種腦中機制有一種先天能力，能讓觀看者製造出知覺與情緒兩個世界的模式出來，該一主張首先是由格式塔心理學家所提出的。其中的要點是，藝術家在創造人物與環境的影像時，標定而且操弄了人在日常生活設定知覺與情緒模式時，所使用的同樣神經通路。克里斯依此主張，藝術家創造與描繪外在及精神世界的腦部，可說與觀看者的腦部運作是可以作平行比較的，觀看者在看到藝術家所描繪的外在與精神世界時，會做出具有創造性的重塑工作，其運作方式與藝術家在創作時並無兩樣。

表現主義藝術以高度一致的方式，成功引入腦部的情緒與知覺系統於畫作之中，將漫畫人物的情緒感染力與20世紀的素描、繪畫、與色彩使用結合在一起。

當藝術家仍依傳統方式，認定其在日常人際互動上所具有之重要性，而聚焦在表現臉部、雙手、與性慾區時，克林姆、柯克西卡、與席勒已做出更多的工作，而非僅在畫出觀看者對這些身體部位的知覺注意力，他們誇大表現這些成分，讓觀看者看到他們如何創出這些誇大表現，他們引發了情緒的原始元素，而且引介了新的圖像。透過這個方式，奧地利表現主義藝術家揭露了本能情緒系統中的潛意識標誌，並將其帶到我們的意識覺知之中。

在藝術中覺知情緒，有一部分是來自模仿與同理心，使用到與生物運動、鏡像神經元、及心智理論有關的腦部系統，我們自動使用了這些系統，不需要特別去想到它們。就像詹姆士—朗格的情緒理論（James-Lange theory of emotion），也是現代情緒腦部研究所證實的，一件偉大的藝術作品能讓我們經驗到一種深層的喜悅，剛開始時是無意識的，但能夠誘發意識性的感覺。所以當我們與克林姆某些畫作中舒緩及有氣派的人互動時，會覺得自己更為放鬆及具有格局；反之，若我們看到的是席勒畫中的焦慮人物時，則焦慮水準也會隨之提升。

就像達爾文在臉部表情研究所指出的，有一種大約是六種定型情緒的連續體，從喜樂延伸到痛苦。一種情緒要掉在這個連續體的什麼地方，是由杏仁核、紋狀體、前額皮質部、與腦部不同的調控系統所決定的。該一連續體的存在，可能解釋了何以一幅畫可以傳輸好幾種情緒狀態，以及為何奧地利表現主義者可以這麼聰明地融合了極端不同的情緒：性慾的歡樂與焦慮的恐怖、死亡的害怕與生命的希望。

克林姆、柯克西卡、與席勒表現情緒的組合，仍在普同之藝術真實架構的參數中運作，藉此將其當為一種傳達他們畫中人物潛意識驅力的手段。他們在其特出的表現方式與身處的歷史階段中顯示出兩種主要的藝術運用，首先他們藉著在一個人的表現方式中強調其感覺與本能性追求的畫法，讓觀看者可以理解畫中人的情緒狀態，了解了這些情緒及其複雜性後，觀看者得以對模特兒產生同理心，去感覺其情緒狀態。第二是他們透過漫畫技法，聚焦在主要情緒元素，以吸引觀看者的注意力；藉著簡化臉部、雙手、與身體的輪廓，奧地利表現主義藝術家能夠快速傳達畫中人物的形象，讓觀看者能有更充裕的時間來停留在由畫中人所引發的情緒上面。

拉瑪錢德倫有關藝術普同性及移峰原則的論證，與克林姆在女性色慾及破壞性力量的過度表達、柯克西卡在臉部情緒的誇大表現，以及席勒誇大及充滿焦慮的身體姿勢，還有他想要表現現代人同時掙扎在生命力量及死亡願望的畫風等項，都有直接的關聯性在。我們可以看到藝術普同性與移峰原則的證據，一直過渡到當代重要的英國人物畫家魯西安・佛洛伊德身上，他以裸體與扭曲慣常的尺寸及透視來畫出肖像人物，以表達他心目中的現實，係來自我們內在與外在世界之間的交換互動所致。

原注

嘗試橋接生物學與藝術之間落差的努力，可以回溯到 1870 年，那時的心理物理學家費希納（Gustav Theodor Fechner）發展出一種對感覺歷程的實徵研究方式，探討下列的問題：當一個刺激導致主觀的感覺時，其生理事件的序列為何？費希納發現縱使不同的感官如視覺、聽覺、味覺、觸覺，其接受刺激的方式各有不同，但它們有三個步驟是共通的：一個物理刺激、一套事件將刺激轉化成腦部神經衝動（動作電位）的語言、以及對這些神經衝動作出知覺或感覺的意識經驗之反應。費希納在 1876 年撰寫《美學導論》（*Introduction to Aesthetics*），在書中他使用了心理計量方法，來測量對藝術作品之知覺的行為反應。

費希納開展心理物理學研究方式之後，赫倫霍茲提出無意識推論的概念，這些想法後來更與猴腦的單一細胞紀錄以及猴子與人類的腦影像，合流匯聚在一起。

1. Paul Mellars, "Archaeology: Origins of the Female Image," *Nature* 459 (2009): 176.
2. Ibid.
3. Ibid., 177.
4. Nancy E. Aiken, *The Biological Origins of Art* (Westport, CT.: Praeger, 1998), 169.
5. Ellen Dissanayake, *What Is Art For?* (Seattle: University of Washington Press, 1988), 44.
6. John Tooby and Leda Cosmides, "Does Beauty Build Adapted Minds? Toward an Evolutionary Theory of Aesthetics, Fiction, and the Arts," *SubStance* 94/95, no. 30 (2001): 25.
7. Vilayanur Ramachandran, "The Science of Art: A Neurological Theory of Aesthetic Experience," *Journal of Consciousness Study* 6 (1999): 49.
8. Ibid., 15.

譯注

I

最近有幾位研究者經由新的定年技術，以西班牙洞穴繪畫為分析基礎，認為尼安德塔人可能才是最早的洞穴畫家，在智人人類抵達歐洲之前兩萬多年，已在六萬五千多年前畫出目前所定年出來最早的多處洞穴繪畫，比一般人所熟知的克羅馬儂人約三萬多年前留下來的肖維洞穴繪畫，以及較晚近的法國拉斯科洞穴岩畫更早，可以說將繪畫最早發生的年代往前推進了幾萬年。有人因此引申尼安德塔人應該與人類有相似相近的符號使用及認知能力，認為過去對尼安德塔人心智能力的評價不太公平。

派克（Alistair Pike）、霍夫曼（Dirk L. Hoffmann）、與齊利歐（João Zilhão）等人的考古團隊，利用地質鑑定界行之有年的技術，取代慣用但不利岩畫偵測的放射性碳定年技術，

針對洞穴畫上不同層次沉積的鈾釷元素相對含量作分析，慢慢地得出驚人但仍未獲共識的結論。他們於 2012 年在西班牙西北部十一個岩洞繪畫中獲得至少約四萬八百年的定年結果，已經開始懷疑除了可推論是智人（約四萬一千五百年前抵達西歐）的繪畫足跡外，是否尼安德塔人在其晚期（四萬兩千年前），也有可能作出重要貢獻？他們在 2018 年的研究則更確定指出存在有六萬五千年以上的洞穴繪畫，那應是尼安德塔人仍活躍於歐洲的時候。（參見 A. W. G. Pike *et al.* (2012). U-Series Dating of Paleolithic Art in 11 Caves in Spain. *Science, 336,* 1409-1413. 以及 D. L. Hoffmann *et al.* (2018). U-Th dating of carbonate crusts reveals Neandertal origin of Iberian cave art. *Science, 359,* 912-915.）

第 28 章
創造性大腦

藝術家與非藝術家之間的差異，不在於藝術家有較大的感覺容量，秘密在於藝術家能夠客體化，能將我們都具有的感知呈現出來。

——瑪莎・葛蘭姆（Martha Graham）[1]

這是一位畫家所作的，詩人、思考中的哲學家、與自然科學家則各自依其方式表現。透過這個（簡化與清晰的）（世界）影像及其形成過程，他將情緒生活放入當為重心，以便獲得在其紛雜個人經驗的狹窄領域中，無法找到的和平與寧靜。

——愛因斯坦（Albert Einstein）[2]

藝術家與科學家一樣都是化約主義者（reductionists），但是他們以不同的方式來理解世界並賦予意義。科學家提出有關世界基本特徵的模式，它們是可被測試與重新調整的，這些測試依賴的是移走觀測者的主觀偏差，而且進行客觀的測量或評估。藝術家也對世界提出模式，但比較不是作經驗性的逼近，藝術家對他們每天生活所碰到的曖昧現實創造出主觀的印象。

對世界作出模式，也是人類腦部知覺、情緒、與社會系統之核心功能，透過這種作模式的能力，讓藝術家創造藝術作品與觀看者的再創造成為可能，這兩者都是從腦部的內在創造工作中衍生得來。藝術家與觀看者都會有「啊哈」（Aha!）的經驗，這是突然一閃而過的頓悟，兩者應該都涉及相似之腦部線路。

藝術家與觀賞者所發揮之創造力的角色，目前是心理學家與藝術史家以認知心理學方式正積極研討的課題，腦科學家則以較為初始的生物學方式來研究這個問題。對生物學家而言，創造力研究與意識研究一樣，都仍是屬在未知邊緣

的議題。

　　從認知心理學觀點來看，藝術家藉著鎖定與操弄腦部能力以形塑情緒及知覺實境的方式，來描繪世界以及身在其中的人們，為了要能做到這個地步，藝術家必須從直覺上了解在知覺、色彩、與同理心處理上，腦部究竟使用什麼規則。接著，腦部在模仿與同理心上的能力，將帶領藝術家與觀看者去觸接其他人的內心私密世界。

　　美國歷史學家柏廉蓀（Bernard Berenson）可能是第一位指出，觀看者會對繪畫的主角作出肌體反應，也就是說觀看者無意識地調整其臉部表情與身體姿勢以模擬人物畫中的主角，柏廉蓀主張這種反應是一種同理表現，與畫中主角的情緒狀態互相呼應。時至今日，我們可能將觀看者的這種反應，歸諸於腦內鏡像神經元與心智理論系統模擬畫中人物的表情與姿勢，不只可以讓觀看者在直覺上體會畫中人的本心，也讓觀看者得以將自己的感覺投射到那個人身上。

　　貢布里希認為當藝術家將其感覺投射到他所畫之人的身上時，他可能會把模特兒畫得像他自己。貢布里希用了一個極端例子，來說明當柯克西卡繪製捷克斯洛伐克共和國獨立後的第一位總統馬沙里克（Tomáš Garrigue Masaryk）的畫像時，將他畫得很像畫家本人（圖 28-1）。貢布里希接著說，柯克西卡在同理心與投

▲ 圖 28-1 ｜柯克西卡〈馬沙里克的畫像〉（*Portrait of Tomáš Garrigue Masaryk*，1935-1936），帆布油畫。

射上的強力展現，給予觀看者得以進入模特兒內心的特殊直覺，不像那些較少涉入畫中人物心理與情緒狀態之藝術家的作品。柯克西卡透過他的能力，去經驗同理心並以同理心情畫他的畫中人，因此也讓觀看者得以觸接到畫中人與畫家本人的心境。

　　繪畫讓我們得以介入作品之中的部分原因，是因為畫家創造了曖昧性，藝術作品會在不同觀看者身上引發不同反應，甚至同樣的觀看者在不同時間也會有不同反應。確實如此，兩位不同觀看者對同一幅作品的知覺重構，可能就像兩位畫家畫同樣的外界風景，都是各自解讀、各有不同。

　　我們與一幅畫作的關係涉及感覺之連續的無意識調整，這種調整發生在掃描該幅畫作時，眼動提示了如何處理以及確認或否認我們的反應[3]。每一個觀看者的選擇性反應，是由一組獨特的個人與歷史連結之組合所驅動的。貢布里希用達文西的蒙娜麗莎當作例子，描述說她看起來就像一個活人，在我們眼前變幻萬千，他說：「所有這些聽起來很神秘，它確實也是；這種現象經常是偉大藝術作品的效應。」[4]

　　藝術家與觀看者都將創意帶到藝術作品上，創意有很多類型，可以是科學的、藝術的、或只是一種知覺的生物歷程，但所有類型創意的共通之處都是產生了原創、發現、與想像。該一事實引出了另一更大的問題：創意的本質為何？有什麼認知心理歷程與創意有關？

　　我們需要先問說想解答這些難以捉摸的問題是否超出我們的能力之外。1960年諾貝爾生理醫學獎得主梅達瓦（Peter Medawar），堅持認為「將創意看成是難以分析的這種想法，是我們必須克服超越的浪漫錯覺」[5]，我相信他是對的，他繼續主張人類創意的分析需要從不同觀點作平行分析。事實上，大家剛開始看到創意的極度複雜性，而且採取了不同的形式表現，我們只是剛開始要去了解它。

　　創意是人類大腦所獨有，或潛藏在所有具一定複雜度之訊息處理機制中？人工智能領域的一些科學家聲稱，一旦電腦變得足夠強而有力，它們將會表現出與人類同樣等級的創造性智力，如作臉型辨識與形成新觀念等項。這是發明家與未來學家柯茲威爾（Ray Kurzweil）在其《奇異點快來了》（*The Singularity Is*

Near）一書中提出的主張，他相信時間就要到來，設計這些聰明電腦程式的科學家，將創造出比我們聰明的機器出來。那些機器接著將能設計出比它們更聰明的電腦，柯茲威爾相信在幾十年內，以資訊為基礎之技術將能超過大部分的人類知識，這種躍昇將引導產生以機器為基礎的超級智慧，挑戰人類智能的根本核心。

這個具有野心的人工智能計畫，在 2011 年又有新的進展，機房占了整個房間的 IBM 電腦華生（Watson），既能了解人類語言又能回答涵蓋廣泛的問題。華生參加電視機智搶答節目《危險邊緣》（Jeopardy!）的比賽，參加這個搶答節目的人不只需要對人類關切事務的廣博知識，也需要隨時弄清楚模糊不清的問題與敘述。華生能夠解碼在修辭上滿複雜的用語問題，而且能尋找回答問題所需之相關資訊，最後還能快速搶答並擊敗兩位人類冠軍選手，華生只有在想要將模糊或曖昧問題連到儲存在記憶中之特定資料時，才會發生困難。處理曖昧性的能力，需要對語意豐富性有精細的了解，這件事目前還是人腦做得最好。

然而華生與玩西洋棋的深藍，指出了一個有趣的問題，也就是複雜的計算系統是否真的像人類心智那麼活躍的「在思考」（thinking），或者只是用高度精細的方式在運算資料。我們能夠說機器在思考，或者這只是一個將心智主題與其電腦模擬混為一談的例子。

這個問題並無明確答案。柏克萊加州大學的心智哲學家約翰·瑟爾相信，一個計算程式不管有多聰明、多精細，還是不能等同於人類心智。他提過一個有趣的方式來說明，一個計算系統如深藍或華生的思考方式，與人腦有何不同。

瑟爾提出一個「中國房間論證」（the Chinese room argument），他要我們想像有一個房間，就稱之為「中國房間」，裡面有一個人，他手上有一張規則列表，能有系統地將符號集合轉換為另一組符號集合，這些集合事實上就是中文的字句。瑟爾說，假設房間裡面的人其實不懂中文，將一組中文圖形翻譯成另一組，是純粹形式的（formal）作法，主要依賴的是所涉及符號的形狀，而非其意義，不需任何中文知識。房間裡的這個人變得很會依照指示列表，操弄中文的表達，每當一串中文字詞送入房間，他就馬上工作，而且很快送出一串不同的中文字詞。就一位在房間外面會講中文的人而言，送進去的字串是問題，送出來的字串則是答案，假若房間裡面那位真正懂得中文，我們很自然會期望有這種輸出─輸入關係，問題是房間那位完全不懂中文，事實上房間裡面沒有進行任何中文的

理解，在裡面只有依據字串形狀或語法（syntax）所作的符號操弄，真正的理解則需要語意（semantics），或者弄懂符號表徵為何物。

現在假設將中國房間裡面的人換成一台電腦，將他手上原有的轉換規則寫成程式，瑟爾說什麼都不會變，電腦與原來房間裡面的人都依據語法來操弄符號串，電腦並沒有比原來的中國房間的人懂得更多中文，事實上，這種歷程正是我們可能用來描述像華生這樣的電腦程式。華生能夠回答相當大範圍的問題，包括政治與詩歌、科學與運動、與如何做白醬義大利麵，但華生能弄懂自己回答內容的程度，其實與中國房間裡面那個人所懂的中文程度並無兩樣。華生與它在《危險邊緣》節目中的對手，在輸入一反應行為上的表現是同樣的，事實上還比它的人類對手搶答更快、能力更好，但是它的人類對手確實是懂得他們自己所回應的問題與答案。

很多人工智能研究者與一些支持心智計算理論的認知心理學家，可能認為我們無法在思考與單純計算資料之間畫出一條明顯的界線，對他們而言，瑟爾反對心智計算理論的論證，並非立基於證據，而只是依賴一種感覺，認為人在了解一個句子時不僅只是作符號操作而已。既然瑟爾並無堅實的實驗證據，足以否定心智的計算理論，他最多只能在論證上訴諸直覺，這是一種經常產生缺陷甚至會導致錯誤的過程。[1]

先將直覺的問題放一邊，心智與機器的計算理論兩者之間仍存在有驚人差異，可能阻斷了電腦通往人類智能之路。

卡森（Magnus Carlsen）是挪威西洋棋明星，在二十四歲年紀就曾與世界冠軍卡斯波洛夫打成平手，他對這個問題獨立地獲得一個類似結論。卡森宣稱在下西洋棋時，電腦沒有「直覺」這回事，它們極度快速而且可以在巨大的記憶儲存體中快速穿梭，它們不需要優雅或聰明就可以擊敗西洋棋手，它們在每個可能的腳本中，就可以預先設想後面的十五個棋步，所以也不需要什麼靈巧這一回事。卡森與其他具有高度創意的西洋棋手則依賴比較直覺的判斷，來協助指出這個棋局能如何走下去，而且對棋局獲得一個直覺的感知，他們的玩法與電腦確有不同。對依賴軟體與資料庫來設定策略與訓練的西洋棋大師而言，像卡森這種人是很麻煩又不容易預測的對手。

另外一個電腦不容易做好的例子，是學習臉部知覺的規則。如辛哈（Pawan

Sinha）及其同事所寫的：

> 不管多龐大的研究努力已把注在臉型辨識的計算算則之上，我們還未
> 看到一個人工辨識系統，可以在未受到限制的情境下有效建立起來……
> 在面對這些挑戰時，唯一看起來可以做得不錯的是人類的視覺系統。[6]

值得提出的是，人類的臉部辨識並未採用單一的精細算則，而是使用一個包括幾個粗略歷程在內的網絡。該一策略在演化上占有有利地位：演化出多個平行運作的簡單歷程，會比演化出單一窮盡式的歷程來得簡單。透過無意識選擇任一歷程以產生最佳結果，人得以在無窮變化的情境中辨識臉孔，用這種作法比使用單一精細算則更能有效做到。這是視覺處理中無所不在的特性，如在眾多的單眼與雙眼深度線索中所看到的，而且該一現象也同樣應用在其它歷程之中。拉瑪錢德倫雄辯地作了一個結論：「就像兩位醉漢走向同一目標，單靠自己是走不到目標的，但兩位互相扶持，真的跌跌撞撞走向目標。」[7]

科學作家與電腦智能研究者克里斯汀（Brian Christian）找出人與機器智能之間的進一步差異：人類智能可以作語言理解、從片段資訊抓意義、空間定位、與適應性的目標設定。更重要的是，人類腦部能運用情緒與意識性注意力協助決策及預測，然而電腦則無法做到這一點。依據威廉・詹姆士的說法，意識性注意力能讓我們察覺到腦部狀態，因此而得以引導我們伴同情緒，一齊走向獲得知識之路。

克里斯汀更進一步強調，當電腦日益厲害時，人並沒有站著不動。當深藍在1997年打敗卡斯波洛夫的時候（之前深藍輸給他過），卡斯波洛夫提議1998年再比一次，IBM拒絕了，反之，由於害怕卡斯波洛夫已經搞清楚深藍的策略，可能會擊倒深藍，IBM拆解了深藍，之後從沒再玩過一盤西洋棋。

假若現在的電腦欠缺人類正常擁有的情緒與豐富的自我覺知感，或者它們的計算方法再怎麼化約下去都與我們不同，則它們是否仍然可能表現出我們所認定的創意？電腦可以利用程式來形成新觀念，如創作出新的爵士樂，利用算則完成即興的旋律，更廣泛而言，它們產生新觀念的方式也可以藉著隨機組合舊觀念，並將結果與已經存在的模式作比較。將創意思考歸諸於電腦時，會產生一些直覺

上的困難，這些困難讓我們開始觸及人腦創意的一些關鍵特徵，藉著檢視這些特徵，可以開始了解創造力的準確意義為何。

依據克里斯與精神醫學家安德莉雅蓀（Nancy Andreasen）的見解，創造力的基本要件是技術才能與辛苦工作的意願，他／她們將創造力歷程的其它層面分成四部分，以方便討論：一，可能特別有創造力的性格類型；二，有意識與無意識思考一個問題的準備及孕育期；三，創意發生的初始時刻；以及四，創意概念之後工作的完成。

什麼類型的人最有創意？歷史上，有創意的人經常被視為獲得神啟，但在20世紀初心理學興起成為一個學門後，開始有人嘗試要測度創造力，就像智商（IQ）被用來測量人類智能一樣。這種作法導出一個結論，認為創造力係以智力為基礎，以及創造力是一個有創意的人可以在各個知識領域表現出來的單一特質，所以一個人若在一件事上有創意，就表示這個人在所有事情上都有創意。

一直到最近由於受到嘉德納（Howard Gardner）有關多元智能研究的影響，大部分的社會科學家開始將創造力視為具有多元形式。嘉德納是哈佛大學一位認知心理學家，他對創造力有如下看法：

> 我們可以看到一些相對獨立的創意行動，一位創意者可以解決長久以來令人困擾的問題（如 DNA 的結構），弄出一個難題或理論（如物理學上的弦論），塑造流行，在線上執行真實戰爭或戰爭遊戲……我們也能看到不少創意成就——從新花種小 c 基因之排列，到相對論處處要涉及的大 C（光速）。但是最重要的是，我們並未假設某人在一個特定領域有創意，換個地方繼續在其它領域也會有創意。[8]

安德莉雅蓀得到類似的發現，她也引用了心理學家特曼（Lewis Terman）的系統性研究，特曼曾針對七百五十七位 1910 年在加州出生的小孩作了長期的追蹤研究，這些小孩的智商在一百三十五到兩百之間（屬於高智商群），特曼發現高智商與創造力之間並無關聯性存在。

嘉德納繼續討論創造力的社會層面，該一重要性是由心理學家齊克斯簡特米

哈易（Mihaly Csikszentmihalyi）首先提出的，認為創意並非單一個人或一小群人的孤立成就，反而是來自三個成分的互動：「已經精通某些學門或實務領域之個人；⋯⋯個人所工作的文化領域；⋯⋯（以及）社會場域──提供相關教育經驗與執行機會的人與機構。」[9] 要能被體認到頗富創意，則其行動必須被別人認同，它們需要有一個社會脈絡。從一個更大的意義來講，尤其是若將創造力放在科學裡面來看，經常發生在科學家所工作的社會與知性環境，我們可以很清楚看出一些科學思想的流派在其中某些研究先行者的工作中，導致了後來科學家的重大發現，例如摩根（Thomas Hunt Morgan）發現基因位於染色體上，又如克里克與華生發現 DNA 的雙螺旋結構。

繼嘉德納與安德莉雅蓀的研究工作之後，可以體認到克里斯所一直追求的性格類型（能夠導引前往創意的性格）是很多樣態的，而且並非完全集中在智能上：某些具高度創意的人，是閱讀遲緩者或算術不好。還有，創意心向最常見的並非廣泛表現，而是具有範疇特定性的，創意來自不同且極重要的特徵，如好奇、獨立、不服從、彈性，以及放鬆的能力。這種心向（mind set）的特異性，在有繪畫特殊才能的自閉症者身上特別明顯，將放在第 31 章討論。

創意有很多表現方式，如利用寫作、跳舞、作理論、或繪畫，但有無可能在這些不同方式之下，存在有一心智技巧的共通集合？所有不同種類的創造力都依賴下列的能力：如建立譬喻、重新解釋資料、連結不相干的概念、解決矛盾、與去除隨機性。當然，創意計畫的本質決定了這些能力如何被使用與被定義，如隨機性對一位量子物理學家的意義，可能與對一位印象派畫家而言大有不同，但可能確有一些大領域上的方法重疊。這並不是說佛洛伊德與柯克西卡可以互易其位，因為他們所用的技巧與走向截然不同，但是他們可能共享相似的總體策略，包括了解潛意識與心智的各個層面上。

那麼，何謂「準備」與「孕育期」？「準備」是我們在一個問題上有意識工作的期間，「孕育」則是我們避免意識性思考並容許無意識工作的期間。為了讓創意盡快來臨，人需要放鬆並讓心靈遊蕩，聖塔芭芭拉（Santa Barbara）加州大學的心理學家史庫勒（Jonathan Schooler），在評論「讓心靈遊蕩」該一主題研究的歷史之後作出結論，認為大概念或創意洞見來臨之時，經常不是在辛苦想解

決問題之時，反而是在做閒事，如散步、沖澡、胡思亂想之時發生，突然之間原先孤立的概念都碰到一塊，以前看不到的關聯現在都看到了。

史庫勒也定義了創意洞見的一個類型或成分「啊哈瞬間」（Aha! moment；或譯「頓悟時刻」），以及發生該一現象的條件。首先，「啊哈瞬間」的經驗是在一般人能力範圍之內；第二，需要創意的問題很可能已陷入僵局，不知如何找到下一步；第三，這類問題相當可能要歷經持續的努力，接著突然來了一個洞見解開僵局，很明確指出答案在哪裡。這種情境通常發生在當問題解決者打破了一些不可靠的假設，心靈不受束縛，而且在既存的概念及技巧之間形成新穎與相關的連接之時。

「啊哈瞬間」是「尤瑞卡經驗」（Eureka experience，意思是「我發現了！」）的一種變形。希臘數學家阿基米德（Archimedes）一直想要確定皇冠究竟如所宣稱是純金，或只是密度比較小的銀合金，他在洗澡時忽然發現，能夠藉著比較物體的重量與它所排掉的水來確定物體的密度，這時他大喊一聲：「Eureka！」

安德莉雅蓀在研究多位神童之後，確認有「啊哈瞬間」這回事，她先從音樂天才莫札特開始：

> 當我如過往完全屬於自己、完全自己一人，而且有著好心情，像坐馬車旅行、吃頓好飯後散步、或睡不著的夜晚，就是在這種場合我的思考意念暢通無阻，也最豐富。這些意念何時來、如何來，我皆無所知，也無法勉強它們，所有這些點燃了我的靈魂，假如沒受到干擾，我的思考主題自己會擴張擴大，變得井然有序、定義清楚……所有這些創意與內容，發生在令人愉悅活生生的夢中。[10]

就像藝術家一樣，觀看者也會經驗到「啊哈瞬間」，這種時刻是令人滿足的，正如拉瑪錢德倫所寫的：「你的視覺中心與情緒中心的神經連接，保證了追尋答案的真正行動是令人愉悅的。」[11]

放鬆的特徵就是能快速觸接無意識的心理歷程，在此意義下多少有點像作夢，就如我們大部分的認知與情感生活，最近的研究發現縱使是決策過程也有部分是無意識的，指出創意思考一樣有不可避免的無意識歷程。這種連接可能並不

令人訝異,因為除了佛洛伊德對精神決定論的早期發現外,還有格式塔心理學家與威廉‧詹姆士的後續闡述,他們都指出在知覺與情緒中,無意識與由下往上歷程的重要性。

在後面兩章要討論在創意洞見之前的準備工作,以及創意概念如何運作,這兩者皆須意識性的聚焦處理。我們將進一步看到創意工作與決策的某些類型在無意識時處理得最好,感謝腦神經造影實驗,現在開始能標定一些腦區,釐清無意識在何時會介入直覺洞見的過程,以及隨後如何處理。就如所有心理功能領域對我們的啟發一樣,人也從大自然的實驗學習到很多,也就是說從不同的腦部異常案例中,發現有些與技巧的增進有關,在一些例子中則可增益創造力的表現。

原注

1. Martha Graham, quoted in Howard Gardner, *Creating Minds: An Anatomy of Creativity as Seen Through the Lives of Freud, Einstein, Picasso, Stravinsky, Eliot, Graham, and Gandhi* (New York: Basic Books, 1993), 298.

2. Albert Einstein, quoted in Gerald Holton, *The Scientific Imagination: Case Studies* (London: Cambridge University Press), 231-32.

3. Michael Podro, *Depiction* (New Haven: Yale University Press, 1998), vi.

4. Gombrich, *The Story of Art*, 300.

5. Peter Medawar, quoted in Howard Gardner, *Creating Minds: An Anatomy of Creativity as Seen Through the Lives of Freud, Einstein, Picasso, Stravinsky, Eliot, Graham, and Gandhi* (New York: Basic Books, 1993), 36.

6. Pawan Sinha, B. Balas, Y. Ostrovsky, and R. Russell, "Face Recognition by Humans: Nineteen Results All Computer Vision Researchers Should Know About, "*Proceedings of the IEEE* 94, no. 11 (2006): 1948.

7. Vilayanur Ramachandran and colleague, undated correspondence.

8. Howard Gardner, *Five Minds for the Future* (Boston: Harvard Business School Press, 2006), 80.

9. Ibid., 80-81.

10. Nancy C. Andreasen, *The Creating Brain: The Neuroscience of Genius* (New York: Dana Press, 2005), 40.

11. Vilayanur Ramachandran, *A Brief Tour of Human Consciousness: From Impostor Poodles to Purple Numbers* (New York: Pearson Education, 2004), 51.

譯注

I

　　最近玩圍棋威力強大的「AlphaGo」或「AlphaGo Zero」，是一種由深度學習（deep learning）算則建構出來更厲害的系統，顛覆了很多過去對傳統 AI 的看法。早期 AI 基本上遵循科學研究的因果邏輯，設定較明確之符號表徵與運算規則，縱使進展到類神經網絡階段，已不再用符號表徵，運算規則也改為以動態計算為主，但仍多少保有這些因果邏輯的特色。過去的 AI 基本上沒有放棄想盡量模擬人類心智的一貫想法與努力，因此比較在意發展出來的 AI 系統是否像人，用的指標是「圖靈測試」（Turing test），若機器的作為無法與人的區分開來，則稱為「通過圖靈測試」。但這些發展軌跡，也因此產生了馬文・閔斯基（參見 Marvin Minsky & Seymour Papert [1987]. *Perceptrons [Expanded Edition]*. Cambridge, MA.: MIT Press.）所提出來

的困境，他們主張在運用由休伯與威瑟爾所發現的「視覺特徵偵測器」（feature detectors），當為基礎發展出來只有少少幾層的「有限直徑知覺機器」（diameter-limited perceptrons），無法偵測與區分在人類知覺上極為簡單的圖形連接性（connectedness）。另外羅傑・潘洛斯（參見 Roger Penrose [1989]. *The Emperor's New Mind*. Oxford: Oxford University Press.）則加碼批評 AI 的侷限，尤其是針對「強 AI」（strong AI），認為這種想完全模擬人類心智的 AI，根本就是國王的新心靈，就像國王新衣一樣。還有本章所提，約翰・瑟爾（John Searle）的中國房間之類的邏輯與認定問題。可以說，這類傳統 AI 的目標與運算過程較為清楚，早期在問題解決、專家系統、精神疾病診斷、圖形辨識、與自然語言理解等項上，引領學術與應用風潮，但很可惜的成就有限，大概是因為在既有想法未能突破下，有一些無法跨越的壁壘。

新一代的 AI 並非如此，可說是改弦易轍，面貌大有不同。現在的「深度學習機制」（如 Convolutional Neural Network, CNN），是進階版的神經網路，輸入與輸出端之間的運算網路層越來越多，可調整的參數增多，又由於有大數據，所以處理成果越來越好，包括醫療診斷在內，但是因果概念卻越來越不清楚，慢慢變成很厲害的黑箱作業，也就是運算成果良好，但難以追索造成該結果的原因與過程。這種技術改變後出現的其中一個自然結果就是，AI 想模擬人類心智是以前的重點，但並非現在所真正在意的。AI 後來想開了，不想以人類心智為師，處處要仿效人類的思考與認知機制，而改以「表現結果」為標的來發展算則，所以就迴避了若干邏輯問題，如對「強 AI」（對人類心智的大體或完全模擬）的負面批評，而且其表現超過了人類心智所能做到的地步。但也不是全然如此，「AlphaGo」的主要發展者傑米斯・哈薩比斯（Demis Hassabis）即提出「莫拉維克詭論」（Moravec，參見 Demis Hassabis [2017]. Artificial Intelligence: Chess Match of the Century. *Nature*, 544, 413-414.）：電腦或 AI 能執行人類認為非常難的計算工作，但在我們以直覺方式即可做到的常識性工作上，卻是完全失敗。約在四十年前，AI 第一代創始人赫伯特・西蒙（Herbert Simon）即已就其經驗提出類似看法（personal communication），他說電腦或 AI 在一般人覺得困難的問題解決與定理證明上表現良好，但在人類可以簡單有效處理的自然視覺與圖形辨識上卻困難重重。時隔多年，類似問題仍然存在。

新一代 AI 雖然威力無窮，但除了莫拉維克詭論外，還有一些難以克服的障礙，如下列所提三個對人類心智而言是很平常的表現，但對新一代 AI 仍是困難重重：一，情緒的產生。在製造可以照顧老年人的社會性機器人中，要偵測與辨識互動老人的臉部情緒表現並不困難，但要在互動中自主產生合宜的對應情緒與行動，卻不是一件簡單的事，目前所謂的情緒算則離此一目標尚很遙遠，主要是因為情緒的產生具有非線性特質，又難以數量化，也就是還要等待新的科學與數學來處理這類情緒與行動問題，並非靠 AI 即能解決。二，意識狀態的獲得。同理，AI 與電腦科技在偵測與辨識人類不同意識狀態時並不困難，但在產生第一人稱經驗、潛在學習、自我概念、自由意志運作等項上則困難重重，同樣的，這也是目前科學尚無法完全了解的未知疆域，也就是 AI 其實也有很多知識壁壘的問題，並非可歸責於 AI 本身。三，創造力。對認知科學而言，這是一個困難問題，也是本書在這幾個章節中想要說明的，另請參看本書第 30 章的譯注 I。

第 29 章
認知無意識與創造性大腦

　　佛洛伊德首先指出我們的心理生活中大部分是潛意識，只有透過一些有限的意識制高點，方得以被揭露出來。最近一些有關潛意識或無意識功能不同類型是否存在的討論，已遠超過佛洛伊德所能想像，但經常還是在他所預期的路上前進。

　　在決策中，無意識或潛意識心理運作應占什麼角色，最近已有些新的了解，主要是來自舊金山加州大學的班傑明・李貝（Benjamin Libet）於 1970 年代所作的一系列經典實驗，英國的科學哲學家布雷克摩爾（Susan Blackmore）稱這些實驗是截至目前為止最出名有關人類意識的實驗。李貝找到德國神經科學家孔胡伯（Hans Kornhuber）在 1964 年的一個發現，當為他研究的起點，在那個實驗中，孔胡伯要求受試者移動右食指，接著用感應器測量其自主移動時施用的力量，而且在受試者頭上貼電極同時記錄腦電波，經過數百次嘗試後，孔胡伯發現幾乎不變的，每次食指的意識性移動之前，在腦波上都有個曇花一現的片段——自由意志（free will）的火花！孔胡伯將這種腦內發現的短暫電位稱為「準備電位」（readiness potential），而且發現它在意識性的手指移動之前，略短於一秒鐘內發生。

　　李貝參考孔胡伯的發現來設計實驗，要求自願受試者當他們覺得想抬起手指時就抬起來，他在受試者頭上安裝電極，發現在受試者抬起手指之前略短於一秒（一千毫秒）就產生了準備電位。李貝接著比較受試者想要移動（willing to move）與發生準備電位之間的時間，令人驚訝的是，他發現準備電位並非發生在「想要移動」之後，而是出現在想要移動手指之前的三百毫秒！所以李貝僅靠觀察腦部電活動，就可在一個人真正察覺到自己決定要做什麼之前，預測到這個人會做什麼事。

　　研究癲癇手術病人腦部的洛杉磯加州大學神經外科醫師弗萊德及其同事，在

2011 年提出進一步想法，他們發現腦內一個相對小的神經元群組約兩百五十個神經元之激發，可以預測出想要移動的意志。該一發現與下述的概念是一致的，該概念認為我們對意志的感知，事實上可能只是針對控制自主行動腦區的神經活動之解讀而已。

若一個行動可以在有意識下作選擇之前，即已在腦中作成決定，則哪裡是我們的「自由」意志？最近的研究指出，我們認為可以用意志來作移動的感知，其實只是一種錯覺，一種對無意識過程的事後合理化解釋，就像感知與情緒之間的關係一樣。我們的選擇是否能夠自由決定，甚至在不是意識性的狀態之下？意識性的決策是否對行動本身具有因果關係？

李貝主張啟動一個自主行動的歷程，很快地會在腦部之無意識部分先發生，而且就在行動啟動之前，比較晚介入的意識則對該一行動作出由上而下的同意或予以否決，所以在你提起手指的一百五十毫秒之前，意識決定了你是否要移動手指。布雷克摩爾有同樣的想法，認為意識經驗是慢慢累積的，需要幾百毫秒來啟動行動。[1]

哈佛大學社會心理學家威格納（Daniel Wegner）進一步測試李貝在決策過程中所發現的嶄新之無意識向度，威格納發現意識性意志力（conscious will）的感知，可以幫助我們去體會以及記起心智與身體所做之事中自己所扮演的角色，所以意識性意志是心智的羅盤：是一種航道指引的機制，檢視思考與行動之間的關係，而且在思考與行動兩者有適當的呼應時，作出「是我的意志讓它發生」之類的反應。

這些概念與李貝的發現，在威格納眼中就像一個線路圖，在裡面我們只有在知覺到有「作者主導性」（authorship）時，亦即知覺到自己的意識性思考會導致一個可知覺到的行動時，才會有意識性意志的經驗，假若無意識性思考導致行動，或我們沒察覺到行動，則我們就不會經驗到有意志在運作。這種自由意志的觀點，與情緒及感知的兩階段歷程，以及在社會互動中視覺訊息的由下往上與由上往下之處理相比，在很多方面是一樣的。創意是否可能與情緒一樣，在覺知之前是從無意識開始？這些最近對無意識心智歷程的直覺洞見，開啟了意識研究的新走向，以及探討意識與無意識歷程在創造力中所占的相對角色。

但準確而言，什麼是意識（consciousness）？它又位處於腦內何處？這個字詞本身很普通，但因為它涉及多樣功能，所以哲學家、心理學家、與神經科學

家都同樣地避開為它下個準確定義，一直到現在才有改觀。有時意識是用來描述注意力覺知（attentional awareness），如「她有意識地傾聽」；另一些時候意識只是用來說明清醒狀態（wakefulness），如「他在手術後很快就恢復意識」。對神經科學家而言，最麻煩的莫過於任何意識的理論，必須提到「內省經驗」（introspective experience），這是一種與自我及心情有關的感知，是一種目前還難以用客觀科學方式探討的現象。

哥倫比亞大學的薛德藍（Michael Shadlen），已經對意識發展出一套比較一致與全面性的描述，他強調意識的不同屬性可以分解為兩個成分：一個來自經驗、心理─神經的觀點，另一個則出自哲學角度。心理─神經的觀點聚焦在與環境互動有關的生理喚起，以及不同清醒狀態下之意識層面，在這個脈絡下意識的不存在意指睡眠、最低意識狀態、或昏迷，這時是沒有辦法與環境互動的。相對而言，哲學角度強調擁有主觀個人特徵，如自我的意識覺知之心智歷程，這些意識層面形成了我們的內省能力（一種述說能力），還有自由意志的感知。

達瑪席歐將這種意識的主觀層面，稱之為「自我歷程」（self process），在該一歷程中，我們針對身體變化建構主觀的心理意象，就像面對身體狀態作反應時，會經驗到具有意識性的情緒一樣，「自我歷程」讓我們的意識性心智得以經驗到自己的過往以及周遭世界。經驗需要經驗者來提供主觀性，所以達瑪席歐說：否則，我們的思考將不屬於我們自己的。

首先由哲學與主觀角度發展出來的意識面向，對神經科學家而言仍然問題重重，因為它們指涉的是內省經驗，這是一種目前仍難以作科學觀察的個人主觀向度。然而近年來以令人訝異的程度收斂出共同看法，有若干重要觀念已被包括在大部分心理─神經學取向的意識理論之中。

該一收斂觀點是建立在一個發現之上，亦即我們得以報告知覺經驗的意識性能力，來自大腦皮質部的同步活動，這種同步神經活動衍生自刺激呈現後，總體地送往前額葉與頂葉的關鍵腦區，在適當調控之後所產生的跨區同步神經活動。類似這種觀念首先由威廉·詹姆士在其《心理學原理》一書中提出。詹姆士將意識描述成一種監管系統，一種額外的器官設計用來操作一個太過複雜以致不可能管好自己的神經系統，這種觀點後來被發展成一種觀念，認為訊息只有被表徵在此監管注意系統之內，而且廣泛擴散到整個大腦皮質部時，該訊息才能被意識

到。當代的克里克與柯霍則提出，意識涉及跨腦區形成穩定的神經元同盟，其中前額葉皮質部扮演著關鍵角色。

認知心理學家巴爾斯（Bernard Baars）結合了這些概念，提出一個「總體工作空間理論」（global workspace theory）來處理意識問題，之後被研究意識的生物學者接受並擴充。依照該一理論，意識可以對應到工作記憶的瞬間、主動、與主觀經驗，巴爾斯主張意識並非在單一位址啟動：它可以在好幾個不同位址作前意識（preconsciously）的啟動，這些可以啟動意識的位址形成一個廣泛的網絡，巴爾斯稱之為「總體工作空間」。為了要讓訊息能被意識到，這些位址的前意識訊息需要總體地在腦區間流通，依據這種看法，意識是一種前意識訊息的廣泛傳布或廣播。

「總體工作空間理論」有三個組成部分，巴爾斯用「劇院」（theater）的比喻方式來描述它們：一，一個明亮的注意力聚光燈，聚焦在當下的行動上；二，不屬於當下行動部分的隱身演出群與工作人員；三，觀眾。該一譬喻表徵了心智的意識與無意識功能，心智不只是演員、工作人員、或觀眾，而是在這三者之間的互動網絡。

在巴爾斯的劇院中，意識性觸接相當於聚光燈（注意力聚光燈〔spotlight of attention〕），聚焦在舞台上的主要演員，既然意識每次只能處理有限的資訊，聚光燈照到的只是舞台上的一小部分，而且每次只能照到龐大演出群與工作人員中的少數幾位，被照到的舞台上行動稱為「意識內容」（conscious content），相當於我們針對單一事件的工作記憶，這是一種只能持續十六到三十秒的記憶。

意識內容接著被傳送與分配到其它處理單位去，包括所有觀眾與後台的很多演員及工作人員，腦部中很大片的無意識、獨立存在、與特定化的神經網絡，都會用在注意力聚光燈所聚焦的少量意識訊息上。

巴爾斯的「總體工作空間理論」，與我們目前所知意識的神經建構有很好的對應。在巴黎法蘭西公學院（Collège de France）的認知神經科學家狄罕（Stanislas Dehaene）與理論神經科學家尚儒（Jean-Pierre Changeux），他們針對巴爾斯的理論作出一個神經模式，依據這個模式，我們所經驗到的意識觸接，是將一個單一片段的訊息作選擇、放大、與傳播後，送到大腦皮質部多個不同區域所得的結果。該模式的神經網絡，包含位於前額葉皮質部與大腦皮質部其它地方的若干「錐體神經元」（pyramidal neurons）。

　　狄罕聚焦在從無意識到意識知覺的變遷，來探討該一傳播功能的本質。投影在網膜上的影像必須進行關鍵性轉換，之後才能產生意識性知覺，該一處理上的延宕，適用於所有想進入意識狀態、記憶、情緒、感覺、與意志的感官訊息。因為感官訊息首先須進行初步處理，所有在意識中出現的事件，必須先從無意識開始，就如李貝發現移動意志係從無意識開始，我們的感官歷程（包括視覺）也是一樣的。這就指出了一個狄罕試著想問的有趣問題：在刺激處理的哪一階段，是由意識所點燃的？在什麼時間點，訊息從無意識知覺過渡到意識性知覺？

　　狄罕使用功能性磁振影像掃描發現，一個影像的意識性覺知發生在視覺處理的相對晚期，大約在視覺處理開始之後的三分之一到二分之一秒。初期的無意識活動傾向於只激發主要視覺區 V1 與 V2，在視覺處理的前兩百毫秒，觀測者會否認看到任何刺激，但當視覺越過意識閾限，就會在腦內廣泛分布的腦區，爆發出一系列同時出現的神經活動。若比較對書寫文字尚無意識性知覺時的區域化神經活動，以及書寫文字可被意識性知覺到時的廣泛神經活動，可發現當文字被遮蔽刺激所包圍，這是一組不相干的刺激，在文字剛要出現之前與出現之後呈現，這樣會使得受試者無法辨識出文字，但仍保留有無意識的視覺偵測，該一作法在左半球的主視覺皮質部與顳顬葉特定區域會激發出神經反應。相對而言，在文字可被意識性知覺到時，則不只激發前述無意識所活化的腦區，也另外激發出廣泛分布在下頂葉、前額葉、與扣帶迴皮質部的錐體神經元。所以看起來就像佛洛伊德所預測的，無意識歷程幾乎是我們意識生活所有層面的基礎，包括對一件藝術作品的知覺、創造、與賞析。

　　為了了解當意識性覺知介入感官刺激反應時究竟發生什麼事情，狄罕結合了腦部造影與同時進行的腦電波測量，他發現當訊息廣泛傳播而且被意識察覺到時，電活動的特徵節奏也趨同步化，這些腦內的律動節奏被認為是點燃了意識的火花，它們激發了腦內頂葉與額葉腦區錐體神經元的網絡，並導致由上往下作出的放大反應。同樣的結果，也在涉及聲音與觸覺感官的實驗中再度獲得證實。

　　在巴爾斯的劇院比喻中，注意力探照燈點燃了未被看到、但形塑了舞台事件的戲組人員，以及台下觀眾的活動。用生物學的術語來說，當錐體神經元橫跨全腦大量腦區激發出活動力時，意識性注意力的訊息便能夠傳遞出去，但主要還是發生在前額葉皮質部的腦區，這裡與工作記憶及執行決策緊密相關。所以錐體神經元將注

意力探照燈的活動訊號，分配到廣泛的、在其它時候自主存在的觀眾群中。

　　我們並不準確知道無意識在複雜認知運作中所占的角色，然而當意識性注意力只能聚焦在有限資訊時，無意識心理歷程能以一種有秩序與一致的方式同時處理很多項目，這種想法促使荷蘭社會心理學家戴斯特海斯（Ap Dijksterhuis）提出一個有趣的想法：在我們的決策過程中，無意識思考與意識性思考兩者之間有重要的不同。

　　戴斯特海斯走的是佛洛伊德路線，相信意識性思考表徵的，只是腦部總體處理能量中的極小部分，而且雖然意識性思考可能在只有少數選項的簡單量化決策中占有優勢，如找出高速公路的方向或解決算術問題，但它很快地就無法處理有很多可能解決方案的複雜質化決策，如決定要買什麼車、換職業、或從美感觀點評估一幅畫。這是因為意識需要用到注意力，而注意力只能檢視有限的可能性，經常是一次一個。

　　對照看來，無意識思考包括橫跨腦部由自主與特定網絡組成的大網，可以獨立處理一堆歷程。戴斯特海斯認為由於很大部分的記憶是無意識的，亦即知覺、動作、甚至包括認知技巧在內的程序性記憶，都是屬於這類記憶，因此在需要同時比較多個選項時，無意識思考在作這類決策上，應該比意識性思考更占優勢。

　　戴斯特海斯作了一個典型的決策實驗，先給受試者有關四間公寓的複雜及詳細資料，在資料中有不同方式的描述，一間以不利語句描述，兩間用中性言詞，第四間則用有利語詞描述，所有參與者接收到同樣資料，必須挑選一間出來。參與者接著分成三組，一組在看完資料後馬上作出評價，所以這一組相當依賴第一印象；第二組則在看完資料後有三分鐘想想，再作選擇，這一組依賴意識性的深思；第三組則在看完資料後也是有三分鐘時間，但在這段期間分心去玩字謎，以阻卻意識性思考，因而製造出一段無意識思考的時間。奇怪的是，第三組（分心組）遠比其它兩組會選出以有利語詞描述的公寓；其它兩組認為這個作業太難，好像在玩戲法，有太多變項，因此這兩組的選擇結果都不理想。

　　該一結果好像偏離直覺，有人可能會認為牽涉到眾多不同變項的複雜決策，理應需要作仔細的意識性分析，但戴斯特海斯的想法剛好相反，他認為來源分散的無意識思考歷程，更適合作涉及多變項的思考。正如在視知覺與情緒的處理，腦部的運作兼

顧由上而下及由下而上，意識性思考則採由上而下運作，而且接受期望與內在模式的引導，它是具有階層性的。戴斯特海斯認為無意識思考以由下往上方式運作，或是非階層式處理，所以可容許有更大彈性來尋找在概念上作出新的排列組合。意識性思考歷程快速整合訊息，以形成有時會互相衝突的結論；無意識思考歷程則在訊息整合上速度較慢，以形成一個較為清楚、但可能比較沒有內在衝突的感知。

　　這種對無意識思考歷程的重視並非新鮮事，19世紀偉大的德國哲學家叔本華（Arthur Schopenhauer）對佛洛伊德有過重大影響，曾經寫過在創造性問題處理中，無意識心理歷程的角色：

> 　　一個人可能幾乎相信我們的思考半數是在無意識下發生的──我已經熟悉一個理論或實際問題的具體資料；我不再想它，但經常在幾天後問題的答案就會跑到我心中，完全是依它的步調而定；然而，產生答案的運作過程對我來講仍是個謎，就像加法機器一樣：已經發生的，再一次，是無意識的沉思。[1]

　　很多實驗已經將重點放在一些意識性決策，比無意識決策更具優勢性的情境，很多決策涉及在機率與價值上有變化的選項，在這類決策中，最好的作法就是極大化一個選擇的期望效用值（expected utility），這種作法需要意識性注意力。然而吸引人的地方是，我們可以用無意識心理歷程作出任一重要決定，而且這些無意識歷程能在創造力上作出重大貢獻。

　　無意識心理歷程能貢獻到創造力上的想法，首先由克里斯提出，他認為有創意的人有過親身經驗的時刻，在可以控制的狀態下，讓無意識及意識性的自我之間作較自由的溝通；克里斯稱這種對無意識思考的控制性觸接，叫作「在自我控制下的退行」（regression in the service of the ego）*，協助其發生的則是腦內由上往下的推論歷程，克里斯與貢布里希都認為在發揮創意的時刻，藝術家自願地

*　譯注：在精神分析論中，「退行」是一種防衛機轉，但在此處克里斯特別用來說明藝術家的退行，並非進入不正常的心理狀態或無法控制的原始初級狀態中，而是為了服務「自我」的功能，並讓退行在「自我」的控制之下進行，以促成創意出現，又不致陷入不正常的狀態。

以一種對創造歷程有利的方式退行（或稱「迴歸」）。可當為對比的是，若在精神異常的狀態下，退行到更早、更原始的心理功能，這樣就是非自願的；它們這時沒辦法由當事人控制，一般無助於當事人的利益。若以可控制的方式退行，藝術家可以將潛意識驅力與慾望帶到他們作品的前端，可能奧地利現代主義者善於處理這類退行作法，因此能夠如此真實地畫出性慾及攻擊性的主題，而且心領神會，準確地畫出誇張或扭曲的類型，成功誘發了視覺系統的情緒底層。

承繼佛洛伊德之後，克里斯弄出一套不同邏輯與不同語言來描述潛意識與意識性心理歷程，潛意識心理歷程的特色在於初始歷程思考是類比式的、自由連結、以具體意向（相對於抽象觀念）為重點，而且由快樂原則所主導；相對而言，意識性心理歷程則是被次級歷程思考所掌握，具有抽象與邏輯性，而且由現實取向的關切所主導。因為原始歷程思考比較自由，而且具有超級連結性，故被視為能促成衍生創意的瞬間，推動概念作全新的排列組合，類似於頓悟或「啊哈瞬間」；接著就需要次級歷程思考，全力投入來將創造性的洞見發展完成。

戴斯特海斯與米爾斯（Teun Meurs）作了一系列研究，以探討為何無意識思考（無注意力的思考）可以導致創造力，在設計實驗時，他們探討了一般流行的想法，亦即無意識在孵育期間當一個人不作意識性思考時，能作得最有效率。該一觀念認為當對一個問題認識錯誤時，這種狀況經常發生，我們若繼續朝此方向思考，將一事無成；但若停止繼續循此方向思考，而且開始轉向做其它事情，則「心向偏移」（set shifting）便會發生。心向偏移是從一個僵硬收斂的觀點，過渡到一個聯想的發散走向；偏移會讓原來錯誤的方向較少受到青睞，而且有時會讓我們忘掉它。

為了測試該一心向偏移的概念，戴斯特海斯與米爾斯比較了三組受試的表現，他／她們被要求針對一些特定的指示，來產出一些題項如「列出字母從 A 開始的地點」或「可以用磚塊做出來的事物」。三組受試分別被要求以不同方式來產生項目列表，第一組是在被要求後馬上做，第二組則是在有幾分鐘意識性思考之後做，第三組則是先做了幾分鐘分心作業之後再做。雖然三組所做出來的列表項目總數，在各組之間並無差異，但在第三組的無意識思考者身上，則一致地表現出更為分散、不尋常、語句有創意。再參照上述有關公寓的實驗中，孵育組的受試者比其它兩組更能得出令人滿意的解答，所以分心能讓心智遊蕩，不只鼓勵了無意識（由下往上）

的思考，這點可從衍生新解決的方式看出，也能從記憶儲存中引入由上往下的歷程。

　　一剛開始，李貝、戴斯特海斯、與威格納的研究，看起來並不支持一種常識性的想法，亦即認為我們是在意識性下作出所有人生重大決定，但如布雷克摩爾所指出的，一旦我們知道有不同類別的無意識歷程時，這個問題就不再存在。某些無意識歷程經得起一致性的整合，其它如佛洛伊德所說的本我，則是屬於無法控制的本能驅動，因此我們須重新思考無意識心理運作的意義。

　　在無意識訊息處理中有一種成分涉及認知，而且可與意識觸接，這稱之為「認知無意識」（cognitive unconscious），是屬於自我的認知部分。「認知無意識」的歷程，與現代精神分析思考是一致的，亦即自我有一個自主空間，相對自由，不受本能驅動，而且可用來作決策。「認知無意識」的觀念，首先由柏克萊加州大學認知心理學家基爾史托姆（J. F. Kihlstrom）在 1987 年提出，接著由艾普斯坦（Seymour Epstein）予以開展，之後則有更多認知心理學家的參與。

　　認知無意識具有佛洛伊德所提「自我」的兩個無意識元素：「程序或內隱無意識」（procedural，或 implicit unconscious），負責動作及知覺技巧的無意識記憶；以及「前意識無意識」，與組織及規劃有關。就如佛洛伊德所提的兩類無意識歷程，基爾史托姆的認知無意識一直接受經驗的修正，在這裡，經驗指的是終人一生，包括有很多不同的意識性思考在內。戴斯特海斯提出若沒有意識性由上往下歷程，我們將無法磨練與修正需要用於決策及創造性行動的認知技能，在一些情況中，當意識性由上往下歷程在進行決定或創造時，認知無意識經常處於被監督考核之下。

　　有兩個理由認為認知無意識可能有助於創造力，首先是認知無意識比同時發生的意識性歷程能處理更多的運作；第二個理由如克里斯所主張的，認知無意識可能特別容易觸接到佛洛伊德所說的動態潛意識，亦即衝突、性驅力、與潛抑的思考及行動，所以可在這些歷程上作出具有創意的應用。

　　本章所討論有關自主行動、決策、與創造力的研究，提出了一個無意識行動的觀點，比佛洛伊德在一個世紀前所想像的更為豐富且更具變化性。當我們對意識與無意識歷程的生物學知道得越多，則就有可能在最近的未來看到藝術與腦科學之間對話的進一步重大進展，這個對話開始自維也納 1900，那時主要是精神分析學與腦科學之間的對話。

原注

1. Arthur Schopenhauer (1851), *Essays and Aphorisms*, trans. R. J. Hollingdale (London: Penguin Books, 1970), 123-24.

譯注

I

　　李貝（1916-2007）所作的系列意識科學研究，是有史以來意識研究最具震撼性又令人百思難解的發現，他對自由意志提出具挑戰性之實驗數據，則是最廣為人知的研究貢獻（參見 Libet, B. [2004]. *Mind Time: The Temporal Factor in Consciousness*. Cambridge, MA.: Harvard University Press.）。該系列實驗研究指出，自主性動作在意識覺知擬有所行動之前，即已在無意識之中啟動。

　　該研究的作法是讓受試者看牆上的掛鐘（一種示波器），並記住掛鐘上面沿著圓周快速跑動的黑色圓點位置。李貝要求受試者在「意圖」想要彎曲手腕或手指（真正做出彎曲的行動則是在後面的時段）之時，記住牆上的掛鐘黑色圓點已經跑到什麼位置，等到該一簡單實驗做完後，告訴實驗者牆上掛鐘的圓點位置。受試者在真正開始移動手指的兩百毫秒之前，報告說有想要移動手指的意圖。李貝也測量了腦中的準備電位，該電位係記錄自腦中涉及動作控制之輔助動作區的電活動，它在手指真正移動之前約五百五十毫秒即已發生。該結果表示，負責產生動作的腦內事件，在受試者清楚察覺到自己已作出決定之前約三百五十毫秒（五百五十減掉兩百毫秒）即已發生。

　　這是一個革命性的實驗方法，是李貝最常被引用討論令人驚訝的發現，也是討論自由意志時，不管喜不喜歡都無法漏掉的實驗數據。若可驅動自主性動作的力量（在此以腦波的準備電位表示），可在尚未有意識覺知之前即已啟動，則依科學界之既成看法，應即表示動作可發生在意志之前或不須靠自由意志來驅動，故難謂有自由意志之存在。但學界仍認為該類結果尚未能作出完全驗證，因為在動作未做之前，若可以用意念否決（veto）掉該一動作，則不能否證自由意志的存在，李貝本人亦未排斥這種看法。但起心動念之後再去否決這個行動是非常困難之事，實驗上也很難驗證。

　　基於李貝的該類實驗結果，很多研究者因此強烈主張應無所謂自由意志的存在。因為受試者對內在意圖有所覺察的時間點，在意識的科學研究上，一向被約定俗成地視為自由意志產生的瞬間，亦即當受試者清楚意識到內在意圖形成的瞬間，或說是內在意圖進入意識的瞬間，一直被當作是自由意志出現或存在的科學客觀指標。

　　若實驗數據難以證實自由意志的存在，則文獻上或各類主張所稱的自由意志，是否可視為一種錯覺，或可視之為心智運作的附屬現象（epiphenomenon），因此不具有因果效力

（causal power）？若心智真的可以超前被準備電位之類的無意識測度所預測，或者未被察覺的潛在情感狀態真的可以實質影響理智，則所謂的行動自由是真的自由嗎，或者只是受到背後看不見的手所操弄的對象？但若依此認定自由意志是錯覺，則人類又該如何為自己負責？

古代羅馬法系即已考量過這樣的問題，將犯罪區分為「意圖」和「行動」，若有意圖但並未實施（veto the action），則以思想犯或準備犯來另行懲處。現代的法醫精神醫學也在法律運作要求下，區分出心神喪失與病態性人格之不同判斷標準，前者意識混亂，後者意識清楚，刑事法庭對這兩者的罪刑認定與懲處程度皆有明顯不同。針對病態性人格的嚴重犯罪，一般不得免其刑，因為行動主體仍處於意識清楚之下，邏輯思考未受影響，因此仍可對行動作出否決，亦即處於自由意志狀態下，但因缺乏道德善惡概念而神智清楚地做出犯行，仍須依比例原則予以判刑懲處。李貝在書中亦觸及該一自由意志與責任議題，這類問題是當今學界、實務界、與社會都極為關心的重大事項，這也是李貝該一系列研究如此受到注意與討論的理由之一（參見本書第 22 章譯注 I）。

為了解決對自由意志者兩種衝突的看法（獨立存在或錯覺），若將先發生的腦神經訊號當為自由意志的內隱成分，將可清楚覺察的意圖當為自由意志的外顯成分，採用無意識與意識成分在時間系列上互動產生主觀經驗的雙成分說，應可部分解決上述矛盾，而無自由意志不存在的問題。本章中也討論到從無意識過渡到意識的時間點與閾限為何，這是一個困難的問題，若未能真正了解該一問題，將很難繼續討論無意識與意識成分在時間系列上互動的機制。

第 30 章
創造力的大腦線路

　　我們能夠標定產生創造性洞見與頓悟時刻（啊哈瞬間）的相關神經線路嗎？

　　從一些不同來源的初步資料顯示，雖然整個大腦皮質部都與創造力的運作有關，但創造力的某些層面，比較可能發生在大腦皮質部的連接區（association areas）[*]。有一些有趣但談不上亮眼的研究顯示，創造力與大腦右半球有關，尤其是在大腦右前方上顳顳葉腦迴（right anterior superior temporal gyrus），以及右頂葉。當實驗受試者面對需要創造力與直覺才能解決的語文問題時，右半球顳顳葉該區的神經活動就會增加，更有甚者，一組突發的高頻神經訊號活動會在直覺洞見發生前〇・三秒，在該區被偵測到。該一在右半球顳顳葉所發現的獨特神經活動組型，顯示了創造性的問題解決需要該區在無意識下去整合資訊，以便讓我們以新角度去看問題，以一種與在一般意識狀態下不同的方式去思考。同樣的，基柯（John Geake）在歸納統整對數學有特殊才能孩童的相關研究時，發現在數學解題中用到原創層面時，大腦右頂葉與兩側額葉皆在此過程中涉入運作。

　　這些發現特別有趣，因為長久以來除了語言研究之外，很多所謂「左腦—右腦」的差異被科學界視為是假科學。譬如在 1980 年代首先提出一種想法，認為左半球偏分析與邏輯，右半球偏總體與直覺，但大部分研究無法支持這種寬泛的認定，研究結果往往指出兩個大腦半球同時參與包括音樂、數學、與邏輯推理在內的認知活動。然而最近翁恩斯坦（Robert Ornstein）發現很多系統性研究成果，似乎指出至少有某些直覺洞見的類別，傾向於偏好使用大腦右半球的介入運作。¹

　　這些現代發現來自對有健全腦部者之研究，但從 19 世紀兩位偉大神經學家

[*] 譯注：大腦內視聽觸覺與動作等神經訊號，先由外部傳入大腦的專區，稱之為「主要感覺區」，其它的都叫作「連接區」，是作次級與高階處理之處，占有大腦皮質部最多的體積。

布羅卡與韋尼基的研究，藉著觀察特定腦損傷的行為後果，也可以讓我們大量了解複雜認知歷程的生物學。自從 19 世紀中葉以來，已經發現雖然左右大腦半球看起來結構對稱，而且在知覺、思考、與行動上協同運作，但左右半球在功能上並不對稱。每個大腦半球主要是掌管異側身體的感覺及動作，所以對習慣用右手的右利者，大部分是由左半球的動作皮質部來管理；幾乎所有右利者在口語與手語的了解及表達上，主要由左半球來主導。右半球比較與語言的音樂性音調有關，在不需要語言的知覺功能上，右半球一般而言比左半球好，包括視覺─空間消息處理、抽象設計記憶、複寫、畫圖、與臉部辨識。

基於這些觀察，英國神經學領域的創建者傑克遜將這些功能上的不同歸因於認知分化的不同。在韋尼基與布羅卡的發現之後，傑克遜在 1871 年主張左半球專精於分析性組織，因此在分析語言結構上占優勢，然而右半球則專精於將刺激與反應連接起來，因此擅於將新的概念讓不同元素結合在一起。

傑克遜將該一觀點放在他有關腦功能的更大理論架構中，作進一步推展。他認為在演化過程中，腦部逐步演進出一系列越形複雜的層次出來，掌管高階的整合行動規則，一樣適用在低階之上；而且所有層次的調控，都會在抑制及興奮行動之間取得均衡，其方式應該很像庫福勒在網膜上，以及休伯與威瑟爾在大腦皮質部所發現的規律一樣。傑克遜認為正常而言，兩個腦半球之間的興奮與抑制力量應該保持平衡，因此表現出來的只占腦部潛能的一小部分，其他能量包括右半球的創造性行動能量都被強力壓制，但若其中一個半球遭到損壞後，不再能夠抑制另一半球，則未損傷半球過去潛藏的心智能量包括創造力，可以不再被壓制。

傑克遜提出這個想法，是在他研究罹患後天失語症（acquired aphasia）小孩的音樂才能時，這類失語症是一種與左半球損傷有關的語言異常，他注意到左半球的損傷並不會降低小孩的音樂能力，這是一種由右半球掌管的能力；損傷反而提升了他們的音樂能力。對傑克遜而言，該一發現是上述講法的一個實例，亦即在腦部左側有損傷之後，右側在常態時被壓抑的腦部功能（如音樂性）得以恢復釋放。

雖然當時直接檢查腦部功能的工具，基本上是間接的，侷限在反射槌、安全別針、棉花球、與超級的臨床觀察技巧，但是傑克遜直覺認為右半球有作出新連結的能力，這是一種創造力的成分，以及左半球會抑制這種創造潛能的想法，可

說有先見之明，儘管後來觀之可能有誇大之嫌。他的發現指出腦部損傷可以顯現腦部哪一區域與創造力有關，不管是變好或變壞，除此之外還看到腦部左側傾向於使用邏輯，指向細節關心事實、規則、與語言，至於右側則傾向使用幻想與想像，關心大圖面的方位、符號、影像、冒險、與性子急切。

在傑克遜為現代神經學奠基一世紀之後，腦部功能研究者葛德柏（Elkhonon Goldberg）重新介紹該一觀念，亦即左半球專精於處理常規或熟悉訊息，右半球則專長於處理新穎訊息。葛德柏的講法，得到美國國家衛生研究院的馬丁（Alex Martin）及其同事之支持，他們作腦部 PET 影像掃描發現，當物體或字詞刺激重複呈現時，左半球保持一致性的活躍，右半球則只有在新刺激或新作業呈現時才會興奮；當刺激或作業在操作上變成常規性時，右半球的活躍狀態開始降低，但左半球則繼續處理該一刺激。

葛德柏的早期研究工作指出，腦部右半球在需要直覺洞見的問題解決上扮演重要角色的原因，可能是因為右半球處理問題元素之間鬆散或遙遠的連結。事實上在一個讓受試者解決問題的研究中，當受試者已經在休息狀態時，右半球仍繼續有腦部活動。

MIT 的厄爾·米勒與普林斯頓大學的柯罕（Jonathan Cohen）主張，一般被認為涉及抽象推理，且對情緒作由上往下調控的前額葉皮質部，也透過次級的邏輯思考方式，負責創造性直覺洞見的運作。當一個人得到具有創意的答案時，前額葉皮質部開始活躍，不只聚焦在手上的作業，也在想像還有哪些腦區需要一齊介入以便解決問題，所以科普作家雷勒（Jonah Lehrer）說若我們嘗試解一語文謎語，則前額葉皮質部將會藉著由上往下的歷程，來選擇性啟動與語文處理有關的特定腦區，若開啟了右半球就可能獲得直覺洞見，若開啟侷限在左半球，則可能慢慢地找到答案，但也可能一事無成。

前額葉皮質部在作這些規劃時，並無想要作何規劃的意識覺知，由此也可看出認知無意識歷程的重要性。該一發現引出一個概念，指出在問題解決時不管是創意的或循規蹈矩的，都不是從無開始，經常都是一個人已經在這個問題上花過心力，所以在開始作問題解決時，已經存在有一個無意識的腦部狀態，讓問題解決者去選擇一個朝向創意，或循規蹈矩的策略。

　　我們現在可以問傑克遜原先提出來的問題：藉著研究某些因為正常腦功能有變異或缺陷而衍生出才華的人，可以讓我們了解到多少決策與創造力的相關面向？腦造影研究指出，在進行視知覺與心像實驗時，前額葉皮質部是活躍的；在從事創意工作時，則出現兩側前額葉皮質部的活動。然而在視覺藝術技巧增進時，左右兩側的連結會重新調整，右側前額皮質的活動量，看起來會壓過左側的抑制力量，所以左右前額皮質活動的互動可能對原創性與創意的產生或抑制有所貢獻。

　　這些發現可能可以解釋為何有額葉與顳顬葉退化病變者，會突然表現出藝術才華。舊金山加州大學（UCSF）的神經學家布魯斯・米勒（Bruce Miller）研究過一群這類病人，損害大部分集中在左側額葉與顳顬葉，這些損害可能減弱了左半球對右側額葉及顳顬葉的抑制能力。

　　因為這群病人的腦部損傷以左側為主，因此他們的才華表現與大部分的高功能自閉症及閱讀障礙者一樣，一般是在視覺而非語文上面。然而這種釋放現象，亦即由於左半球損傷後釋放引起的創造力爆發，看起來並非普同現象，它可能比較是發生在已經有創造潛能者的身上。

　　有些病人在病情加劇時，仍然繼續作畫與攝影，其中一位是中學老師 Jancy Chang，從小就畫畫，當她的額葉與顳顬葉退化變壞時，只好退休。米勒發現她失去了大部分的社會與語言能力，表示左側額葉與顳顬葉功能變得越不好，但是她的藝術變得越自由、越奔放，在她的畫中不再像以前大半生一樣追求寫實，而是變得更不受拘束，使用了特殊調配色彩、極度的解剖扭曲、以及誇張的臉部表情及身體姿勢。

　　但是大部分有左側額葉與顳顬葉病變，又表現出繪畫、攝影、或雕塑才華的病人，傾向於表現出寫實的表徵，缺乏抽象或符號性的元素，作畫的病人好像在回憶早年的影像，經常是年輕時代，接著在心裡重構這些圖像，而不透過語言。這些病人藝術家逐步對臉部、物體、與形狀的細節感興趣，最後他／她們強烈地、幾乎強迫性地專注在藝術中，一直重複修飾直到完美。一位五十一歲的家庭主婦，開始畫河流與農村景色，這是她孩提時代的回憶景象；一位五十三歲的男病人，過去未曾有過藝術興趣，開始畫他小時候見過的教堂；一位五十六歲的商人，發展出對繪畫的熱情，因此獲得好幾個獎項。在這些個案中，視覺元素能夠

組合成具有一致性與有意義的場景，被認為是透過右側額葉殘存的神經機制來作處理，現在已不再受到左半球的抑制。

更多的洞見來自罹患左側中風的藝術家研究，他們使用語言的能力變差，而且被認為右半球不再受抑制，這些藝術家在失去語言能力後，不只維持了繪畫技巧，在某些個案甚至還變得更好。認知心理學家嘉德納在評論過該一系列文獻後，引用一位中風後有失語症畫家所寫的話：「在我身體內有兩個人——一位是依現實而畫，另一位比較笨的那位，不再能夠處理文字語言。」[1]

心理學家卡普（Narinder Kapur）使用「矛盾的功能性增益」（paradoxical functional facilitation）一詞，來描述腦損傷後無預期的行為改善現象。與早期的傑克遜及較近的沙克斯一樣，他認為在健康的腦部中，抑制與興奮機制在複雜的和諧中作互動，腦傷之後，某側的抑制功能喪失，可能因此增進了腦部另一側的特定功能。

有些研究結果指出，一般而言藝術才華的表現是來自在追求新意時減少來自抑制力的影響，該結果與認為創造力涉及抑制的去除這種想法相符；追求新意包含多項能力，如不隨流俗的思考能力、在開放式情境中使用發散性思考、以及對新經驗持開放態度。腦部額葉是負責追尋與偵測新意或新事物神經網絡的一部分，這樣一個追尋與偵測新東西的過程，則是創造力的根本。

創造力如何在沒有右半球損傷的人腦中呈現[II]？目前並無系統性的腦造影研究，足以說明具有創意者如大藝術家、大作家、或大科學家的狀況，然而創造力其中一個成分，也就是正常人的「啊哈瞬間」或頓悟，則在西北大學（Northwestern University）的雍比曼（Mark Jung-Beeman）與卓克索大學（Drexel University）的寇尼歐斯（John Kounios）合作之下，有了突破性進展。他們在合作之前，已分別在創造性洞見上作出獨立的認知心理研究，之後針對「直覺洞見問題解決」（insight problem solving），亦即忽然看到問題的嶄新解答，合作展開神經解剖與功能性的研究。

從事有關行為學習的緩慢與快速改善研究，已有一段漫長歷史。偉大的加拿大心理學家賀伯（Donald O. Hebb）在 1949 年指出，為了產生直覺洞見，所作

的作業難度需要弄對，不能太簡單一下子就解出來，或者太難解不出來，以致只能靠重複學習的死記硬背。這樣一種作業範例，在 1997 年由哈佛大學與紐約大學的那拔‧魯賓（Nava Rubin）、中山肯（Ken Nakayama）、與夏普黎（Robert Shapley），利用在本書第 18 章所提過的大麥町犬錯覺當作基礎而發展出來。

如前所述，該一錯覺的觀察者會在突然的狀況下看到狗的輪廓，這種經驗類似直覺洞見中的「啊哈瞬間」或頓悟現象，觀察者從不知道狀態直接跳到知道狀態，不須經過中間的學習階段。魯賓及她的同事從這些實驗看出，除了刺激的特定特徵（在此處指的是狗）之外，一定還存在有高階具普遍性的知覺洞見，帶來視覺輪廓的急速學習。

寇尼歐斯與雍比曼所提的，就是這種頓悟知覺的高階成分，雍比曼開始對創造性洞見產生興趣，是他無意中踏上了一條與傑克遜發現腦部右半球功能相似的科學路徑，雍比曼研究因中風或手術導致任一側腦傷的病人，並嘗試了解其右半球特性，他注意到右半球開刀的病人，並未失去講話與語言理解的能力，但有嚴重的認知問題，尤其是在對語文豐富性的理解上。從這些結果他歸納出，左半球在了解字面本意（denotation）上占優勢，這是關於字詞的主要意義；右半球則處理內涵意義（connotation），這是字詞的隱喻及推論連結。繼續這條從傑克遜與葛德柏發展出來的思考路線，雍比曼將處理內涵意義的能力歸給能夠作更廣泛連結的右半球，該一發現促使他去研究解謎的兩種方式：產生創造性洞見的瞬間，以及針對諸多可能答案所需的標準測試。

在此同時，寇尼歐斯也開始針對創造性洞見作有關的認知心理學研究。直覺洞見這個主題深深吸引了格式塔心理學家，確實如我們所見，要解決他們所提出的圖形背景問題，需要直覺洞見的介入：只有在大腦已經偵測到兩個影像後，我們的注意力才會以一種全有或全無的方式互換（啊哈！），從一個影像跳到另一影像（圖 12-2、圖 12-3）。

寇尼歐斯開始研究直覺洞見的方式是，先測試主張訊息可以用連續或單一瞬間之一方式處理的理論。為了判定人對問題的準確與最後答案是即時發生或延後出現，寇尼歐斯與他的同事史密斯（Roderick Smith）測量人在吸收訊息時的速度，他們發現訊息確實是用兩種方式在處理：突然之間或持續處理。突然出來的答案具有離散處理的特徵，可將洞見與系統性問題處理分開，所以將重點放在答

案發生的突然性上，寇尼歐斯與史密斯發展出一套新的實驗派典，用以研究創造力的一個潛在成分，也就是「啊哈現象」。

寇尼歐斯與雍比曼過去的獨立研究，讓他們得以合作出一系列實驗；雍比曼使用功能性 MRI 研究「啊哈瞬間」，寇尼歐斯則作腦電波研究。這兩種測量腦部活動的技術，完美地互相配合：腦電波（EEGs）的優勢在於指出事件何時發生，但拙於指認發生在何處，亦即有良好的時間解析度，但在空間解析度上不好；功能性核磁共振的強項與弱點，則剛好與 EEGs 相反。

雍比曼與寇尼歐斯給受試者大量的簡單問題，所有問題都可用直覺或系統性努力解答出來，如他們給受試者三個名詞：crab（螃蟹）、pine（松樹）、與 sauce（醬汁），要求受試者想出一個單字，能夠與三個名詞都形成熟悉的複合名詞；答案是 apple（蘋果）：crabapple（海棠）、pineapple（鳳梨）、applesauce（蘋果醬）。大約有半數受試者用系統方式比對組合得出答案，另外一半則是靈光一閃說出答案。

腦部造影發現右側顳顬葉區域，尤其是前端的上顳顬葉腦迴，在受試者經驗到「啊哈瞬間」時特別活躍（圖 30-1）。該一腦區在剛著力於解決問題時，也會變得活躍，表示該腦區並非只是對情緒性的「啊哈瞬間」作反應。最後，該一腦區在處理需要對遙遠相關語意活動作整合之作業時，同樣會變得活躍，就像人必須從一個模糊曖昧的故事中推論出一個主題一樣。

為了獲得更佳的時間解析度，並決定何種腦部訊號與這些問題的解決有關，雍比曼與寇尼歐斯決定使用腦電波來測量。他們發現就在直覺受試者作出堅定的決策（R）之前，會在右側顳顬葉的同一腦區（另由腦造影確定）表現出高頻伽馬頻率（gamma）的腦波活動（圖 30-2）。

所以就像傑克遜在一世紀前所提示的，右側顳顬葉看起來能夠在不同類別的訊息之間作出連結。雖然問題解決一般依賴共通的腦部網絡，但當我們介入不同的神經與認知歷程時，突然閃現的直覺洞見好像能讓我們看清過去總是捉摸不定的連結。

雍比曼與寇尼歐斯繼續合作研究，發現創造性洞見事實上是來自在不同腦區與不同時間長度下運作，在一系列短暫腦部狀態累積起來後所產生的結果。事實

▲ 圖 30-1 ｜功能性腦磁振（fMRI）所偵測到的創意洞見。在獲得創意洞見的瞬間，相較於一般無創意洞見的狀況，會在右半球前端上顳顬葉腦迴（right anterior superior temporal gyrus）產生較大的激發。

就是如此，縱使直覺洞見或頓悟突然發生，看起來好像與之前的思考歷程並無關聯。

　　在研究受試者使用創造性洞見解決問題的神經影像掃描中，第一個被激發的腦區是前額葉皮質部的前扣帶迴區域（anterior cingulate regions），以及腦部兩側的顳顬葉。當問題解決是採用分析方式時，被激發的是視覺皮質部，該結果指出受試者將注意力盯住在即將呈現問題的電腦螢幕上，雍比曼與寇尼歐斯將此稱為「準備期」（preparatory phase），這是一段問題剛要呈現之前的時間，就像葛德柏所指認出來的事前存在之腦部狀態，雍比曼認為在此階段腦部嘗試專注在問題上，而將其它一切排除在外。接著，與受試者真正解出問題相符的是，腦電波上看到極高頻電活動的峰值，在該一伽馬高頻爆發（gamma burst）的同時，功能性 MRI 也看到右顳顬葉的活動，尤其在前述已論及的前端上顳顬葉腦迴區

▲ 圖 30-2 │就在作決定之前，受試者如同「圖 30-1」所示，在同樣的右半球前端上顳顬葉腦迴呈現出高頻（伽馬）腦波活動。

域（圖 30-2）。

　　與安德莉雅蓀對具有創造力作家的研究結論相符，雍比曼相信放鬆期（relaxation phase）對「啊哈現象」非常重要，他認為創造性直覺是一種精細的心理平衡行動，腦部在其上閒氣地分配注意力，一旦有所聚焦，則需要放鬆以便去尋找其它可能解決路徑，這種路徑通常比較可能發生在右半球的處理結果之上。這種對放鬆的強調，可能可以說明何以如此多的創意洞見，被認為是發生在洗溫水沖澡之時；另外一個產生創意洞見的理想時間，有人認為是一大早我們剛睡醒之時，腦袋還昏昏沉沉，螺絲仍未上緊、雜亂無章，反而門戶洞開可讓各類不尋常的想法紛紛湧出。

　　雍比曼繼續主張，當一個人積極用創造性洞見解題時，需要專注，但同時也要讓心智在過程中的某一時間點去遊蕩或退行，可以是在心陷僵局或在孵豆芽的期間。該一主張也適用在藝術的賞析上，嚴肅地觀看一幅作品需要專注並排除其它一切，但若太專注在人物畫細節而非整幅畫上，將會嚴重打亂了對總體影像的直覺洞見，因此很重要的一件事，就如雅布斯在眼球運動上所作的研究，觀賞者最好能在整個畫的場景上掃描，既看細節，也看大圖面。

　　創造性思考與非創造性的分析思考，是否有本質上的不同？若是如此，則常作創意思考，可能比較容易觸接無意識思考的人，是否與那些傾向以系統式按部就班方式思考的人有本質上的不同？

　　為了進一步探討該一問題，寇尼歐斯與雍比曼進行一個研究，將受試者分

成兩群：一組是經常用突發式頓悟解決問題的人，另一組是比較按部就班解決問題的人。所有受試者被要求在作腦波測量時靜靜地放鬆，接著呈現一些弄亂的字母，要受試者重組成字，這件工作可以按部就班努力以對，嘗試不同的字母組合，也可以用突發的頓悟來解題。這兩組呈現出非常不同的腦部活動組型，該一不同不只發生在問題解決期間，也發生在實驗剛開始的休息階段，亦即在受試者仍不知作業為何之時。在這兩個階段期間，創造性問題解決者在右半球的多個腦區有較大的腦部活動。

同樣的，拉瑪錢德倫在其《衍生的心智》（*The Emerging Mind*）一書中，指出右頂葉是與藝術感有關的腦部線路，成年人若在該區受損，可能導致美感的消失。

總之我們現在有一些理由可以主張，腦部在兩個半球間作了分工，也善用其相對的優勢。所以雖然兩個半球是為同樣的歷程服務，不管是知覺、思考、或行動，它們以同時及合作互動的方式工作，但看起來它們是用不同方式貢獻在創造力上，右半球對創造力會有更大貢獻。然而到目前為止，我們只對創造力的少數成分有若干有限的了解，譬如能夠導致「啊哈瞬間」的無意識工作。

原注

1. Howard Gardner, *Art, Mind, and Brain: A Cognitive Approach to Creativity* (New York: Basic Books, 1982), 321.

譯注

I

　　人類最特殊的三項行為表現 IQ、EQ、與創造力，在過去都很難由生物方向切入，或者容易引起爭議，最明顯的就是與 IQ 研究有關的行為遺傳學，研究歷史最長，但持續不斷的爭議也最大。至於與 EQ 有關的情緒研究，誠如本書所言，近二十年已有大幅躍進的研究成果，就如被克里克弄活的意識研究一樣。

　　重要的行為影響因子，不見得能有重要或系統性的科學研究成果，如出名的經濟學家凱因斯曾提出「動物精神」（animal spirits），以解釋對經濟現象的致命性影響，該一概念可用來解釋 1930 年代的大蕭條與 2008 年的世界金融危機。動物精神泛指非經濟性動機與非理性行為（如過度或缺乏信心、害怕、風險趨避、反社會行為等），它們是不確定決策下深具影響力的黑暗力量，雖然古典經濟學看法傾向於認為人只依經濟性動機行動，而且只依理性行動。看起來情緒力量與理性力量一樣，在經濟行為的不同時間中，扮演了不同、但一樣重要的角色，但是學術界如何看待它們？諾貝爾經濟學獎首頒於 1969 年，迄 2020 年止逾八十位，在上述得獎者中，大部分是因為研究理性力量，或少數是指出其限制條件而得獎的，包括心理學色彩濃厚的赫伯特·西蒙與丹尼爾·康納曼（Daniel Kahneman）等人，廣義的行為經濟學家約占其中百分之六。但卻沒有一位是因研究重要的情緒機制獲獎的，因為動物精神很難計算，還找不到適當的量化方式或新數學來處理其非線性特質，不容易在選項之間作極大化處理，因此難以作出科學上極為在意的預測與規範性模式出來。這類狀況也發生在與心理及人性研究有關的諾貝爾得獎者身上，從早期的巴夫洛夫、動物行為學家康拉德·羅倫茲、視覺研究者休伯與威瑟爾、到研究記憶的本書作者肯德爾等人。至於佛洛伊德，應該是無適當的諾貝爾獎項可以頒給他，或者不接受他。

　　本書對創造力的生物性與腦科學的解釋持正面看法，且期待日後有更進一步之了解。創造力或科學創意，至少涉及跨領域作比較並能迅速抓住同異性的類比能力，例如生物學的若干重大發現，是來自在物理領域中作跨領域類比所獲得的結果，如將熱力學第二定律用到生物與生態系統的衰頹之上，或者將能量守恆原理用來解釋夢之產生等等；創造力的另外一個面向，則是在曖昧不明的狀況中獲得洞見的能力。關於前者，傑瑞·福多（Jerry Fodor）曾在其書中（參見 Fodor, J. A. [1983]. *The Modularity of Mind*. Cambridge, MA.: MIT Press）以「類比推理」（analogical reasoning）作進一步解釋，科學假說的驗證往往要在過去所建立的規

律上多方向尋找相關資料，該歷程通常要依賴從過去被認為不相干的認知範疇中，作出訊息的移轉與利用。由此可知在科學發現的歷史上，類比推理是被應用得相當廣泛的，但偏偏我們對它的科學性了解卻是如此的少，福多因此提出頗具諷刺性的〈福多的認知科學不存在第一定理〉（Fodor's First Law of the Nonexistence of Cognitive Science），主要在說明：「認知歷程越總體，任何人越少了解它；非常總體的歷程，如類比推理，更是未被了解。」

羅傑・潘洛斯也有類似想法，但打擊面更為廣泛，他在那本出名的《皇帝新腦》（參見Penrose, R. [1989]. *The Emperor's New Mind: Concerning Computers, Minds and the Law of Physics.* Oxford：Oxford University Press.）書中，認為強勢版本的人工智能（強 AI）想用古典物理方法來模擬人類心智根本是不可能的，就像國王的新衣一樣，觸摸不到心靈的奧秘，因為包括意識、創意、問題解決這些高級心理能力，基本上是非算則性（non-algorithmic）的，難以用古典力學與機械論的觀點逼近，必須考量其量子層次的特性。看起來，這些研究者的觀點都有點悲觀。

但對後者（從曖昧狀態中獲得洞見），神經科學家薛米・傑奇則與本書作者一樣，持比較正面的看法，認為人類針對不同曖昧狀況之處理應有其生理基礎（參見 Zeki, S. [2009]. *Splendors and Miseries of the Brain: Love, Creativity, and the Quest for Human Happiness.* Oxford: Wiley-Blackwell.）。揆諸目前決策神經科學的迅速發展，對處理不同風險決策之神經機制已有初步成果而言，本書採較樂觀看法應屬合乎學術潮流與發展之觀點。

II

本章先前所討論者，強調在腦部左半球有損傷時，可能減弱了對右半球的抑制力，讓右半球有機會表現出創造力的潛能。因此應可探討在左半球並無損傷的正常人，在左半球的抑制力尚未減弱下，右半球或整體的創造力如何表現出來。但本文寫的是「創造力如何在沒有右半球損傷的人腦中呈現」，視之為將左半球寫成右半球的筆誤，也許上下文較一致。但因為創造力若是由右半球負責，則右半球有所損傷將比來自左半球的抑制力影響更大，若採這種想法亦可作進一步的討論。這些討論方式可以互補，此處強調的應該是在沒有腦傷狀態下，正常人創造力如何表徵的問題。

第 31 章
才華、創造力，與腦部發展

　　羅基坦斯基在建立若干觀念上具有關鍵性角色，如他主張疾病是大自然的實驗，仔細研究可以大幅了解它們所破壞的基礎生物活動。該一主張人可以從疾病狀態（大自然的實驗）大幅得知正常生物功能的原理原則，後來在布羅卡與韋尼基對語言受損的腦傷病人研究中，見證到可以藉此了解腦部的正常功能。自此以後，我們得以繼續由檢視腦部異常如何破壞心智功能來了解心理歷程的運作，藉著研究腦部有發展或後天異常、但表現出驚人才華的人，可以得知有關創造力本質若干令人驚異的成果。這些指出某些腦部異常、看起來可以釋放創造潛能的研究，對無腦部異常者的創造力研究而言，可說具有互補之效。

　　有些發展異常如閱讀困難症與自閉症的人，雖在語言上明顯失能，但可能展現出藝術能力，該一結果指出了有趣的可能性，亦即視覺藝術與語言雖然都是表徵符號溝通的方法，但可能並無內在關聯性。也許在人類演化過程中，以藝術表達自己的能力（用圖畫語言），先於用口語表達自己的能力，由此衍伸，可能腦部表徵藝術的歷程曾經具有普同性，但後來在演化出語言後，語言就取代了藝術成為普同能力，藝術能力可能因此侷限在具有創造力者的小集合上，包括那些未能完全發展出語言技巧的人。

　　小孩需要學習去分辨鏡像字母如「b」與「d」或「6」與「9」，寫出「s」而非其倒轉，所有小孩剛開始對這些作區辨都是有困難的，這些困難在有閱讀困難症的小孩身上更為明顯。葛羅斯與波恩斯坦（Marc Bornstein）指出，發展性的閱讀困難症（有正常智能的小孩，到了一定年紀後的閱讀失能）可能反應的不只是腦部左半球的缺陷，也是右邊非語言半球具有優勢性的結果，該一讓閱讀獲得變遲緩的組合性結果，是因為閱讀同時是左半球的技能，也是右半球的技能，如鏡像等價，將「b」與「d」看成基本上是一樣的字母。該一講法可以解釋為何

有閱讀困難症的小孩，會將個別的字母翻轉過來。

閱讀困難的人也有其它難處，難以將書面上的字母轉譯成語音（這是一種閱讀技巧），也難以將語音轉化成字母（這是一種寫作技巧），這些困難讓閱讀變慢，通常是閱讀困難症被偵測到的第一個症狀。閱讀緩慢經常被視為是有限智力的表現，但該一關聯性在閱讀困難症患者身上並不成立，他們很多都非常聰明而且有創造力。

很多研究報告目前提出閱讀困難者有較高的趨勢具有藝術天分，而且比其他人擅於畫圖，該一趨勢在孩童早期閱讀失能尚未出現之前，即可明顯看到。沃芙與倫伯格（Wolff and Lundberg）比較了一所瑞典名校大學藝術學院學生，以及校內其他學生群，發現藝術學院學生有高出很多的閱讀困難症比例。

創造力與發展異常如閱讀困難症之間的關聯性，可以在當代大畫家克羅斯（Chuck Close）身上得到最好的見證。克羅斯有閱讀困難症，而且就像其他有這種症狀的人一樣，深信自己的創造力來自閱讀困難症，當他年幼時在閱讀上有巨大困難，除非利用疊骨牌，否則無法作五加五的運算，但從四歲開始就喜歡畫畫，雖然父母家境不好，仍然安排他去上繪畫課，在十四歲時他看了波拉克（Jackson Pollock）的畫展之後受到啟發，奉獻一生在繪畫上。

在其藝術與一生中，克羅斯一直在處理三度空間形式上作奮鬥，他無法注視臉部並處理其複雜性，因為他除了有閱讀困難症外，還有臉孔失認症，無法辨認各個不同臉孔。最後他學到若利用「心眼」，將一張臉的三度空間影像扁平化成二度空間，則便能分辨出不同臉孔，利用這個聰明方法來對付臉孔失認症狀。克羅斯的繪畫生涯是非臉不畫，事實上他的整個藝術創作，是衍生自因為他無法看到像別人所見視覺世界的一種反應。

克羅斯的臉孔失認症可能增強了他畫臉的能力，人物肖像畫家最大的挑戰之一，是要將三度空間的臉畫到二度空間的畫布上，但對克羅斯而言，這種扁平化過程與他一生中每天辨認人臉的方式並無不同。克羅斯在繪製人物肖像時，會先照相放大後攤平，在相片上布滿緊密相連的方塊，之後在每個方塊上畫出小的經常是具有裝飾性的影像，最後將這些方塊一個一個搬到畫布上去。克羅斯將異常與失能令人驚奇地轉化成才華，這種事蹟可能是他眾多的藝術成就中最令人津津

樂道的。

在了解克羅斯的藝術工作與發展異常之間的種種故事後，我們可能會像傑克遜一樣，想像這些事蹟究竟如何能讓大家弄懂創造力是怎麼一回事。如前所述，腦部左右半球之間的關聯性在藝術技巧提升時，會進行盤整，尤其是當左半球的抑制能力減弱時，右側前額葉皮質部開始變得活躍。

在耶魯兒童研究中心的莎莉與班內‧謝維茲（Sally and Bennett Shaywitz）掃描過閱讀困難症學生的腦部之後，發現在韋尼基腦區（Wernicke's area）有損傷，該一左半球腦區與字詞理解有關。當這些學生嘗試發展出更好的閱讀技巧時，右腦與視覺空間思考有關的腦區，會取代左腦有關字詞形成的腦區功能。所以閱讀困難症可能干擾了克羅斯理解書寫語言的能力，但也可能因此增強了右腦，這是能讓他展現驚人藝術技法與創造力的腦區。

克羅斯絕不是這類藝術家中的唯一，其他有閱讀困難症的藝術家包括：攝影家安瑟‧亞當斯（Ansel Adams）、雕塑家亞歷山大（Malcolm Alexander）、畫家與雕塑家羅申博格（Robert Rauschenberg），甚至還有達文西。其他有閱讀困難症、但具有創造力的名人，包括有亨利‧福特（Henry Ford）、華特‧迪士尼（Walt Disney）、約翰‧藍儂（John Lennon）、邱吉爾（Winston Churchill）、納爾遜‧洛克斐勒（Nelson Rockefeller）、阿嘉莎‧克莉絲蒂（Agatha Christie）、馬克‧吐溫（Mark Twain）、與葉慈（William Butler Yeats）。我們也許不應該對這些人的成功感到訝異，畢竟偉大的作品與詩歌依賴的是藝術家知道文字如何影響我們，而非依賴機械性技巧。

其他與發展異常有關的才華事蹟並不少見，這些有趣與詳盡的理解，大部分來自對自閉症特殊才華者（autistic savants）的研究，他／她們在一種領域特具才華，但在大部分的其它領域一般而言功能不好。在自閉症患者群中約有百分之十到三十是具有特殊才華者，他／她們共享多項特徵，有特殊能力專注在手上的工作，該一能力來自自閉症特殊才華者三項共通的長處：增強的感官功能、驚人的記憶力、與作反覆練習的強大能量。增強的感官功能能讓這些人專注在環境中的特定組型與特徵，有助於找到更細緻的細節分辨。這三項特質也可在非自閉症、有才華的人身上看到，差別在於有才華者的技能可延伸到很多領域，但自閉症特

殊才華者一般集中在四個領域：音樂（尤指鋼琴演奏、絕對音感、與較罕見的作曲）、藝術（素描、雕塑、與繪畫技能）、數學與計算（包括驚人速度的運算、計算質數的能力）、以及機械或空間能力。

有些少見的自閉症特殊才華者，由於技能特別突出，因此在任何地方都會冒出頭來，心理學家崔雷法特（Darold Treffert）主張，這些能力可能反映出左腦半球的失能，而且弔詭地對右半球的活動提供了助益。賽樂芙（Lorna Selfe）、尤塔・符利斯、與奧利佛・沙克斯記述了好幾個有關自閉症特殊才華者的引人樣例，其中一位是納迪亞（Nadia），她在五歲時就與一般像她這種年紀的有才華者不一樣，她畫的不是簡筆素描與圓臉，而是馬匹，而且不是一般類別的馬，畫的是專業者所欣賞的特定名馬 *。

納迪亞在 1967 年出生於英格蘭諾丁漢，心理學家賽樂芙在 1977 年出版了一本有關她的專書《納迪亞：一位自閉症者的超凡素描能力個案》（*Nadia: Case of Extraordinary Drawing Ability in an Autistic Child*），納迪亞在兩歲半時突然開始畫素描，首先是馬，接著是其它對象，用一種心理學家們認為根本是不可能的方式進行。她的素描在質上與其他小孩大有不同，最早的作品在空間上有很好的掌握，這是一種描繪外表與陰影的能力，還有一般有才華小孩在十來歲才會發展出來的透視感，她經常實驗不同的角度與視覺制高點，以掌握透視的表現。

納迪亞在三歲時開始畫動物與人的線描，大部分憑記憶畫出，有著異乎尋常的照相準確性與圖形流暢性。正常小孩會透過一系列發展順序，從塗鴉到畫出簡圖與幾何圖形，但納迪亞在五歲時仍未能開口說話、社會性反應不好、與笨拙，不過看起來她已跳過這些階段，立刻移往具有高度可辨認的細節素描上：她能畫出一匹幾乎要從畫紙上跳出來的馬。為了說明納迪亞的超凡才華，拉瑪錢德倫作了一個對比，將納迪亞出色的馬匹素描、八九歲小孩的平凡素描、以及達文西在其生涯顛峰所畫的馬放在一起比較，拉瑪錢德倫說：

由於自閉症，納迪亞可能大部分的腦部模組都受到損傷，但在右腦頂葉留存了一塊皮質部組織的孤島，所以她的腦部自發性地將所有注意力

* 譯注：本圖因受限於版權關係，請自行上網查詢「Nadia horse and da Vinci」。

資源分配到仍有功能的模組，也就是她的右半球頂葉腦區。[1]

神童在音樂中並不罕見，其中以莫札特最出名，事實上大部分大作曲家可歸類為神童，在很早年紀就開始作曲。但就如畢卡索指出的「在藝術沒有神童這回事」[2]，畢卡索在十歲時就是一位出色的素描者，但沒辦法在三歲時描出一隻馬，也沒辦法在七歲時素描出一間大教堂，納迪亞卻在三歲時就輕鬆地做完這些工作。

納迪亞的早熟對現代有關早期人類的想法有一項有趣的影響，她那亮麗畫出的馬匹經過比較後，就像歐洲三萬年前的洞穴壁畫[†]一樣。事實上納迪亞所畫的馬與其它素描，讓心理學家韓福瑞（Nicholas Humphrey）得以拿來挑戰，有關繪製洞穴壁畫時表現之人性本質的若干觀點。

貢布里希與其他藝術史家主張歐洲洞穴藝術的產生，證明人類心智在三萬年前已發展完成，貢布里希認為這些早期歐洲人已經發展出複雜的語文能力，讓他／她們得以使用符號並藉以溝通，在說明他對南法剛發現柯斯葛洞穴（Cosquer cave）與肖維洞穴壁畫之反應時，貢布里希引用了拉丁文句「人是個大奇蹟」（Magnum miraculum est homo，英譯 Man is a great miracle）[3]。他的引申意認為在這些洞穴繪畫背後，有一種新的心智在運作：我們今日所知道的，一種現代、成熟、經過認知雕琢的心智。

但韓福瑞說，不一定是這樣，他指出納迪亞素描與洞穴素描有令人驚訝的相似性，兩者都具有自然主義（Naturalism）的驚人特色，這點可由兩者都專注在個別動物上明顯看出，更進一步，納迪亞描畫動物多於人，肖維洞穴描畫則看不到人的蹤跡，第一個人的圖形影像以粗略描繪符號，出現在拉斯科洞穴的繪畫中，但已經比肖維洞穴繪畫晚了一萬三千多年。納迪亞的藝術是三歲時的作品，沒有作語文符號或溝通的精細能力，事實上她的溝通能力很差，而且幾乎沒有語言能力。過去認為納迪亞心智與洞穴藝術家心智應有差異性存在，但這種講法讓韓福瑞對有關洞穴藝術家具有語文能力的假設產生懷疑。

韓福瑞猜測在三萬年前，人類心智仍在演化之中，在這麼早期的心理發展，

† 譯注：本圖因受限於版權關係，請自行上網查詢「Nadia horse and Chauvet cave」。

可能就像自閉症者的心智一樣,對語文溝通及同理反應只有極為有限的能力,韓福瑞就他有關納迪亞的研究,主張洞穴繪畫藝術家很清楚擁有的是前現代的心智:只有極少的符號思考;洞穴藝術所表現的,遠非一種新式心智的跡象,而可能只是老式心智的天鵝之歌‡。他接著說納迪亞讓我們多知道一些人類心智的本質:人可能不需要具有在演化上的現代心智才能畫畫;真的,為了要把素描畫得那麼好,可能藝術家不應具有典型的現代心智。

韓福瑞將其看法延展出去,主張我們想像中的語言可能不是三萬年前活在歐洲人類的特色,反之,語言可能較晚演化出來,而且可能因此犧牲了像納迪亞與洞穴藝術家所表現出來令人驚嘆的藝術能力;在語言出現之後,藝術可能因此朝向比較沒什麼創意的世俗路線發展。韓福瑞寫說:「可能在最後,自然主義風格繪畫的消失,是為了要讓詩歌出現所必須付出的代價,人類只能在肖維洞穴藝術或〈基爾佳美許之歌〉§之間擇一,不能兩者都要。」[4]

雖然這些論證想要釐清藝術與語言之間,是否具有潛在獨立性的真實性,但看起來是不太可能的,事實上韓福瑞與其他人猜測,納迪亞藝術與洞穴藝術之間的平行對比及相似性,很可能全部都是偶然又隨意的。韓福瑞自己就說:「相似性並不能引申出同一性。」[5]反之,這些現象說明在很多地方,我們對洞穴藝術家的心智能力不能作出太多假設。

納迪亞的早熟才華很快消失,就像它很快發生過一樣,當她在其它發展領域如語言開始有了進步時,該一才華就消失了。在其他自閉症特殊才華的個案,如尤塔·符利斯的研究對象,有天賦的年輕藝術家克羅迪亞(Claudia),她的才華就保留下來了。克羅迪亞在學會語言後仍然繼續繪畫,現在則是一位受到認可的藝術家;她曾在十五分鐘內,為尤塔·符利斯素描了一幅肖像畫。

威爾塞(Stephen Wiltshire)可能是最出名的特殊才華藝術家,也是在學會語言後還繼續發揮才華的人,皇家藝術學院(Royal Academy of Art)院長卡森(Sir Hugh Casson)注意到他,並稱許他「可能是英國最好的孩童藝術家」[6]。花幾分鐘看完一棟建築物後,威爾塞就能很快有自信又很準確地素描出來,他的準確性

‡ 譯注:古希臘神話的講法,天鵝一生泰半無言,只在死亡前唱出美妙的哀歌。

§ 譯注:〈基爾佳美許之歌〉(*The Epic of Gilgamesh*),是西元前 2100 年左右,古代美索不達米亞時期敘說國王基爾佳美許(Gilgamesh)的故事,採史詩形式,為目前僅存的最古老文學作品。

異乎尋常，因為他完全是從記憶作素描，沒作任何筆記，而且他很少漏掉或額外加上什麼細節。由於威爾塞的知覺能力是如此的超乎尋常，因此卡森在為威爾塞出版的《素描》（Drawings）一書寫了一篇導論，其中有一段這樣寫：「大多數孩童傾向於透過直接觀察作素描，而非依據所看二手資料的符號或影像，但威爾塞不同，他用驚人的回憶準確畫出他所看到的，不多也不少。」[7]

沙克斯深受威爾塞的傳奇所吸引，尤其是他在巨大的情緒與智性缺陷下，卻能在藝術上如此具有才華，沙克斯因此問說：「難道藝術不是一種個人觀點與自我表達的典型展現？沒有自我，可以成為一位藝術家嗎？」[8]沙克斯與威爾塞一齊工作了幾年，在那段期間可以看得越來越清楚的是，威爾塞有超凡的知覺技巧，但卻從沒發展出足夠分量的同理反應，好像藝術的兩大成分──知覺與同理反應，在他的腦中是分離的。為了找資料支持這兩個特徵可以分離，沙克斯引用了莫內講的話：

> 不管何時你出去畫畫，試著忘掉你眼前的物體，一棵樹、一間房子、一片原野、或者任何東西……只要想到這裡是一小片藍色、這裡是橢圓的粉紅、這裡是黃色條紋，而且它們像什麼就畫什麼，準確的色彩與形狀，一直到完全呈現了你對眼前場景的素樸印象。[9]

也許威爾塞與其他自閉症藝術家並沒有作這種解構，因為就像沙克斯所指出的，他們在剛開始時從來就沒作什麼建構，這些考量支持了哈佛大學心理學家嘉德納的觀點，他主張不同類智能會導致藝術生產力，雖然並非所有各類智能都可引導出創造力，這是一種可以全新看待世界事物的能力，他說：

> 在特殊才華的個案中，我們觀察到唯一倖存的特殊能力，但在其它領域則是平庸或是高度退化的人類表現……這些群體的存在，讓我們得以在相對甚至極佳的孤立狀況下，觀察人類智能的種種。[10]

嘉德納假設了智能的多重性，如視覺、音樂、文字，每項都是自主且獨立，本身就有理解規律與結構的能力，有自己的運作規則，在腦中有自己的基地。

　　沙克斯提出更一般性的主張，認為特殊才華者提供了強力證據，說明智能可以有很多不同形式，互相之間有潛在的獨立性，他說：「不只特殊才華者的表現難以用一般規格衡量，他／她們看起來極度偏離了正常的發展組型。」11

　　也許更有趣的是，特殊才華者幾乎是馬上達到他／她們能力的頂峰，這些人看起來不像在發展其稟賦，他／她們的才華一開始就是火力全開，威爾塞在七歲時的藝術表現明顯的異乎尋常，到了十九歲時可能在社會性與個人上有一些發展，但他的藝術才華並無更多的發展。確實，有人可能爭論說特殊才華者雖然具有無限的才華，但並無創造性，他／她們並沒有在其藝術中創造出新的藝術形式，或者創造出新的世界觀，他／她們全面盛開的表現，是嘉德納所主張的多重智能與多重才華。

　　沒有人能對這些特殊才華者的技能提出合適的解釋，澳洲研究者內妥貝克（Ted Nettelbeck）提出，這些能力出現之時，恰當腦部在某些領域發展了新的認知模組，這些模組接著建立熱線連通知識與長期記憶，它們不受基礎訊息處理能力的影響而獨立運作。尤塔・符利斯認為才華的釋放，是自閉歷程本身的結果。澳洲雪梨大學心智研究中心（Center for Mind, University of Sydney）主任艾倫・史奈德（Allan Snyder）則強力主張，在自閉症者的腦部，左半球對具有創造潛能的右半球已經減弱控制力。如前所述，藝術成就經常被認為會伴隨著已經比較少受抑制的右半球而出現。

　　史奈德發展出一種概念，用來解釋自閉症特殊才能者，在藝術、音樂、日曆計算、數學等等的超凡能力，他認為特殊才華者有一條秘徑，可以通往較低層、較少被處理的訊息，那裡一般是意識覺知無法觸接之處。史奈德認為這種秘徑觸接（privileged access）協助建立了一種獨特的認知風格，特殊才華者得以在那裡工作，從部分到整體。這些技能有時可以在正常人身上誘發，譬如使用某些實驗技術來抑制左半球的前顳顬葉，因此而解放了右半球的前顳顬葉。

　　我們如何思考這個問題？在處理外在世界時，腦部克服若干缺陷的能力，就如自閉症特殊才華者與閱讀困難症藝術家的個案，等同於社會及財務艱困狀況下的生物版，能夠激發有雄心壯志的人去達成用其它方法做不到的事。但是閱讀困難症不同於自閉症，並不缺同理反應或心智理論，相反的，閱讀困難症者能心有

所感，不只有才華也有深度的創造力，而且就像克羅斯一樣，這位大畫家無法辨認臉孔，但能結合技法與情緒洞見，達到最高的藝術水準。

有特定形式感官剝奪的人，經常會在其它領域表現出提升的敏感度，其中一個例子是盲人的觸覺敏感度，盲人學習點字法（Braille）的能力遠勝於明眼人，這種提升的敏感度，並非僅是動機提升的結果，也是因為觸覺在腦中有較大的表徵區域之故人腦中正常的觸覺網絡在盲人腦中會更擴大，導致有較大的觸覺活動區域 ◖。

最後一個腦異常患者的創造力例子，來自臨床心理學家傑米蓀（Kay Redfield Jamison），她強調了躁鬱異常（manic-depressive disorder）與創造力之間的有趣關係，這是德國精神醫學家克雷普林（Emil Kraepelin）於 1921 年首先指認出來的。克雷普林是第一位區分出「躁鬱異常」與「早發性癡呆」（dementia praecox，後來改稱「精神分裂症」，台灣現在稱為「思覺失調症」）的第一位臨床精神醫學家，他認為躁鬱疾病帶來了思考歷程的改變，「讓本來被各類抑制拘束住的能量得以解放，藝術活動可能經驗到某種促進效果」[12]。

傑米蓀在她的《烈火焚身》（Touched with Fire）一書中收集證據，以說明藝術氣質與躁鬱性情之間的重疊性，她評論了一些研究，指出作家及藝術家與一般群體相比較，可以看到有相當高比例的躁鬱（雙極性）與憂鬱（單極性）疾病。有趣的是，表現主義的兩位開創者──梵谷與孟克，都是躁鬱異常的受害者。

傑米蓀也引用了安德莉雅蓀對仍健在作家的研究，指出這些作家與被認為不屬於有創造力者相比，在躁鬱異常上高出四倍，在憂鬱症狀上高出三倍。在另一個對二十位得獎作家、畫家、與雕塑家所做的精神科晤談中，阿基思考（Hagop Akiskal）發現，這些人幾乎三分之二有躁鬱傾向，超過一半有過嚴重憂鬱發作。

傑米蓀發現，有躁鬱疾病的人在大部分時間並無症狀，而且當這些人從憂鬱過渡到狂躁狀態時，會經驗到一種高亢的能量感覺，還有一種形塑觀念的能力，好像可以戲劇性地提升藝術創造力。傑米蓀主張心情變換的張力互動與過渡、躁鬱病人在健康期間的教養與訓練等項，都具有關鍵重要性，對藝術家而言，這些

◖ 譯注：有些研究指出盲人──尤其是天生盲人，由於枕葉部分視覺區因長久未使用之故，可能會被鄰近的原觸覺區延伸進入，將部分神經解剖上認定的視覺區，轉化擴大為觸覺表徵區域。

同樣心情變換的張力與過渡，最終都會讓藝術家獲得創造的能量。

傑米蓀在她的《豐盛：生命的熱情》（*Exuberance: The Passion for Life*）一書中這樣寫：

> 創意與狂躁思考兩者的區分，在於考量能夠形成新穎及原創性連結的流動性，以及組合概念的能力。這兩種思考方式在本質上都是發散的，比較不具目標性，而且更可能在不同的方向上遊蕩或跳躍。擴散、多元、與跳躍式的概念，在幾千年前就被提出過，是狂躁思考的一個重要指標。[13]

她接著引用瑞士精神醫學家布魯勒的觀點：

> 狂躁者的思考是任性的，不循正道地從這個主題跳到另一個……用這種方式概念就可很輕易地遊走……因為概念的較快速流動，尤其是因為抑制的去除，藝術活動得以因之受益，雖然一般而言只有在病情很輕微的個案身上，以及病人在這方面本來就已有才華，才可能出現一些有價值的結果。[14]

她指出思考的膨脹是狂躁者相當典型的特徵，可以開展出較廣大的認知選擇，而且擴大觀察的領域。狂躁也被認為可以增加概念產出的數量，讓一些好概念得以冒出頭的機率提高，最後因之提升了創造力。

哈佛大學的理查茲（Ruth Richards）將該一分析帶往前更進一步，以測試躁鬱疾病的基因缺陷，是否伴隨有創造力的傾向。她檢查了病人沒有罹患躁鬱症的一親等親屬（父母、子女），發現該一關聯性確實存在，她主張與出現躁鬱異常有關聯的基因也有較大可能產出創造力。這並非在引申該疾病創造了創造力傾向，而是罹患這種疾病的人也同時具有非常豐盛的熱情及能量，以具有創意的方式來表達自己。理查茲猜測這種補償式帶來的好處，就像攜帶鐮刀型細胞貧血症（sickle-cell anemia）基因，但未受感染之帶原者得以阻抗瘧疾一樣。

然而傑米蓀強調，就像大部分群體沒有罹患嚴重情緒異常一樣，大部分作家

與藝術家也沒有罹患這類疾病，更有甚之，很多罹患躁鬱疾病者，包括藝術家在內，在其發作期間通常是沒什麼生產力的。

這些有趣引人的研究指出，我們在利用神經科學語言思考創造力與藝術技巧這件事上，仍然處於一個非常早期的階段，但是探索的新通道已經開啟。就某種意義來說，若要在了解創造力的神經基礎這件事上找一個可資比較的基礎，則就像庫福勒及其同事於 1950 年代開始介入之前的視知覺神經基礎研究，以及學界在 2000 年對情緒的了解一樣。但是，當為一位腦科學家，在我一生研究期間親眼看到視知覺與情緒領域如何地屢創高峰，我自己在記憶神經基礎的早期研究也被一些生物學家認為是不成熟而且很不可能成功，所以我對採取新方向來了解創造力這件事上，基本上是持樂觀態度的。

我們已經看到腦部是一個創造力的機器，它從混沌與模糊曖昧之中尋找組型，而且建立了環繞我們之複雜實境的模式，該一探尋秩序及組型的工作，在藝術與科學事業上也是居於核心地位，大畫家蒙德里安在 1937 年優雅雄辯地表達了該一概念：

> 這世界上有「造出」的定律、「發現」的定律，但也有跨越所有時間的真理定律，這些定律多多少少隱藏在環繞著我們的實境世界中，而且從不曾改變。不只科學，還有藝術，讓我們得知剛開始不可理解的實境世界，藉著內建在事物之間的相互關係，逐漸地揭露出自己。[15]

衍生自腦部左半球額葉與顳顬葉退化症狀患者的藝術才華、自閉症特殊才華者的存在、以及閱讀困難者藝術家的創造力，都提供了一些線索，讓我們得以了解有些腦部歷程在藝術才華與創造力的表現中確有介入，這些吸引人又有教育性的個案，最可能也只是表現出通往創造力的眾多路徑中少數的幾條。對這一組重要問題，我們希望在未來五十年，心智生物學可以用一種令人滿意的知性方式來一一解答。[1]

原注

1. Ramachandran, *The Emerging Mind*.

2. Pablo Picasso, quoted in Oliver Sacks, *An Anthropologist on Mars: Seven Paradoxical Tales* (New York: Alfred A. Knopf, 1995), 195.

3. Ernst H. Gombrich, "The Miracle at Chauvet," *The New York Review of Books* 43, no. 18, November 14, 1996, http://www.nybooks.com/articles/archives/1996/nov/14/the-miracle-at-chauvet/ (accessed September 16, 2011).

4. Nicholas Humphrey, "Cave Art, Autism and the Evolution of the Human Mind," *Cambridge Archeological Journal* 8 (1998): 176.

5. Ibid., 171

6. Sir Hugh Casson, quoted in Sacks, *An Anthropologist on Mars*, 203.

7. Ibid., 206.

8. Oliver Sacks, ibid., 203.

9. Claude Monet, quoted in ibid., 206.

10. Howard Gardner, *Frames of Mind: The Theory of Multiple Intelligences* (New York: Basic Books, 1993), 63.

11. Sacks, *An Anthropologist on Mars*, 229.

12. Emil Kraepelin, quoted in Kay Redfield Jamison, *Touched with Fire: Manic-Depressive Illness and the Artistic Temperament* (New York: Free Press, 1993), 55.

13. Kay Redfield Jamison, *Exuberance: The Passion for Life* (New York: Alfred A. Knopf, 2004), 126.

14. Eugen Bleuler, quoted in ibid., 127.

15. Piet Mondrian, quoted in Arthur I. Miller, *Insights of Genius: Imagery and Creativity in Science and Art* (New York: Copernicus, 1996), 379.

譯注

I

在本章最後，作者表示出一種態度的總結，值得在此再加詮釋。

他說：「若要在了解創造力的神經基礎這件事上找一個可資比較的基礎，則就像庫福勒及其同事於 1950 年代開始介入之前的視知覺神經基礎研究，以及學界在 2000 年對情緒的了解一樣。但是，當為一位腦科學家，在我一生研究期間親眼看到視知覺與情緒領域如何地屢創高峰，我自己在記憶神經基礎的早期研究也被一些生物學家認為是不成熟而且很不可能成功，所以我對採取新方向來了解創造力這件事上，基本上是持樂觀態度的。」他最後提出的

樂觀預期，很多對神經生物研究發展充滿熱情的人，可能認為時間太長，但對很多認為心智研究沒有辦法全部依靠神經科學解決的人而言，這段時間還是充滿不確定性，而且不見得可以回答大部分重要問題。不管如何，他是這樣作本章總結的：「對這一組重要問題，我們希望在未來五十年，心智生物學可以用一種令人滿意的知性方式來一一解答。」

我們可以在他另一本半自傳體的專書中，對其提出的觀點找到部分依據。肯德爾在2006 年出版《探尋記憶：心智新科學的誕生》書中第 30 章的後記與展望中，針對下列幾點曾提出相關看法：

1. 肯德爾說心智生物學在過去五十年有驚人的成長，他的初戀對象精神分析就沒這個情景了。此處的五十來年，指的應是庫福勒、休伯、與威瑟爾等人，於 1950 年代在美國東岸以電神經生理技術，開始啟動視覺偵測器與視知覺系統研究後的累計時間。作者的教學研究生涯幾乎與此同步，大概因此覺得一門大領域要翻天覆地形成大規模，總需要五十年吧！對他而言這已是樂觀的估計。

2. 作者一生中最大的生涯決定，是離開當為一位應具穩定性、前途看好的精神科醫生，在1965 年全力投入研究工作。當時他的親友除了夫人外，很多人無法理解離開精神分析與精神科，投入腦科學研究的決定是否合適，一直到 1980 年代心智與腦部的關係變得比較清楚以後，情況才有改觀。

3. 當他從研究哺乳類海馬轉去研究海蝸牛的簡單學習時，很多人並不認為簡單動物的學習與記憶研究結果，可以類推到較複雜的動物身上，也懷疑肯德爾在海蝸牛上所研究的敏感化與習慣化現象，是否值得當為記憶的有用形式。類似的爭議雖然在過去從沒停止過，但時至今日可說烏雲已消散，還獲得 2000 年諾貝爾生理醫學獎的殊榮。

依此可與本章互相對照，看得出這是一位在關鍵時刻百折不撓，堅持以新方法研究心智與心靈議題，並獲得大成就者，在面對下一波尚未有具體面貌的重大心智問題時，所表現出來具有啟發性觀點與從不放棄的態度，並在熱情與樂觀的驅使下所作出的大預言（參見本書學術導讀）。

第 32 章
認識我們自己
——藝術與科學之間的新對話

　　希臘德爾菲城阿波羅神殿（The Temple of Apollo at Delphi）入口大門上方，鐫刻著一行警語：「認識你自己」。自從蘇格拉底與柏拉圖猜想人類心智的本質以後，正經嚴肅的思想家開始尋求對自我與人類行為的了解。過去好幾個世代，該一探尋侷限在哲學與心理學上，以知性且經常是非實證性的方式進行，然而時至今日，腦科學家正嘗試將有關人類心智中抽象的哲學與心理學問題，轉譯為認知心理學與腦生物學的實證及經驗性語言。

　　對這些科學家而言，其指導原則就是將心智視為一組由腦來執行的運作，一種極為複雜之計算機制，得以因之建構對外在世界的知覺、鎖定注意力、與控制行動。對該新科學的期望之一，是經由其提供的直覺洞見，藉著連接研究心智的生物學與其它領域的人類知識，得以引導我們更深入了解自己，包括對觀賞與甚至包括創作藝術作品在內的進一步理解。

　　然而，在科學與藝術之間建立對話並不是一件簡單的事，也需要有特定的情境配合。1900 年的維也納之所以能夠成功啟動這件事，是因為城市相對小，而且提供了一種社會脈絡，包括有大學（尤其是維也納大學）、咖啡館、文藝沙龍，科學家與藝術家得以在這種情境下自由且迅速地交換意見。更有甚者，該一剛啟動的對話，受益於正在發展中、聚焦在潛意識心理歷程上之共同關切，正如前述，這種聚焦是來自於科學性醫學、心理學及精神分析、與藝術史互動的結果。在維也納進行的藝術與科學之間的對話，因為來自於認知心理學與探討視知覺之格式塔心理學的貢獻，在 1930 年代得以繼續發展。1930 年代該一大膽而且成功的躍進，提供了 21 世紀初的原動力，得以將現代有關知覺、情緒、同理心、與創造

力的生物學研究成果，應用到前述認知心理學的直覺之上，從而引領出現在正在
進行的、藝術與科學之間的嶄新對話。[I]

　　表現主義藝術可以如此強烈觸動我們的原因之一，現在知道是因為人類已經
演化出一個相當大的社會性腦部，它包括有臉部、雙手、身體、與身體運動的擴
大表徵，還有對身體及其移動部件所作的誇大化描繪，腦部已內建好無意識及意
識性的反應。更進一步，腦內的鏡像神經元系統、心智理論系統、以及情緒與同
理反應的生物調控，都賦予我們有巨大的能量，得以理解其他人的心智與情緒。

　　柯克西卡與席勒在表現主義上的關鍵創意成就，就是透過他們的人物畫，將
這些無意識及潛意識的心理歷程表達出來。他們對臉手與身體可以溝通情緒及表
達同理反應的能力，有直覺的理解且作過仔細研究，因此讓他們得以畫出具有戲
劇性與現代性的新類型人物畫。奧地利現代主義者對眼睛與腦部的知覺原則，如
何建構出周遭的世界這一點上，深有掌握，克林姆對隱含線條、輪廓、與由上往
下歷程之能耐，具有直覺性的掌握，讓他得以創造出現代藝術歷史上，一些最細
微、最具色慾感覺的作品。奧地利現代主義畫家對腦部的無意識同理反應、情緒、
與知覺機制，皆有嶄新的直覺洞見，所以可說他們本身都是當之無愧的認知心理
學家。與佛洛伊德一樣，他們知道如何進入他人心智的私密劇院，了解其本質、
心情、與情緒，而且將這種了解傳遞給觀看者。[II]

　　對心智的直覺洞見不只來自作家與詩人，也來自哲學家、心理學家、科學家、
與藝術家，每一種具有創造性的工作都能幫助對心智與心靈現象的全面理解，假
如丟棄這一個而只留住喜歡的另一個，則我們對心智的理念將有所欠缺。畢竟雖
然佛洛伊德解釋了潛意識歷程是什麼（are），但若無之前的莎士比亞與貝多芬，
以及與佛洛伊德同一時代的克林姆、柯克西卡、與席勒，他們所提供的直覺洞見，
則我們將難以知道有些潛意識歷程感覺起來像什麼（feel like）。

　　科學分析表徵的是往更大的客觀性移動，往更能描述事物的真正本質移動，
在視覺藝術的案例中，該一目的可由下列方式來達成，也就是重點不在描述觀看
者對藝術作品的主觀印象，而在於描述觀看者腦部對藝術作品的特定反應。藝術
最好被視為純粹經驗的再製，所以可以補足與增益心智科學所了解的，由維也納
1900 可知，上述任何單一取向都不足以充分理解人類經驗的動力學，我們需要

的是第三條路，要有一組詮釋橋樑，以跨越藝術與科學之間的鴻溝。

　　需要橋接結構這件事，引出了以下的問題：首先，是什麼讓藝術與科學之間產生斷裂？20 世紀英國思想史家以賽亞・伯林（Isaiah Berlin），他本人就傾向於在科學與人文學之間作切割，曾追蹤現代這種分離的源頭，一直追到維柯（Giovanni Battista Vico）——維柯是義大利歷史學家與政治哲學家，住在那不勒斯，18 世紀初開始嶄露頭角。維柯主張在科學真理的研究與人類關懷的研究之間極少重複，雖然數學與物理科學使用的特殊邏輯，在研究與分析「外在自然界」（external nature）上強而有力，但維柯相信人類行為的研究，需要非常不同的知識類型，一種從裡面產生的知識，他稱之為我們的內在「第二自然」（second nature）。

　　不管在維也納 1900 以及之後的 1930 年代，將藝術與科學結合得多成功，20 世紀最後二十年，這種分離主義的論辯仍然在擺盪之中。史諾（C. P. Snow）本來是物理學家，後來轉為小說家，他再度將這種分離論調於 1959 年劍橋大學的「瑞德講座」（Rede Lecture）中發表，題目是「兩種文化」（The Two Cultures），史諾描述了關切宇宙本質的科學家，與關心人類經驗本質的人文學者之間，互相不能理解、而且互相敵視的巨大鴻溝。

　　在史諾演講之後的幾十年間，分開兩個文化的鴻溝已經開始縮小，很多事情都作出了貢獻，首先是史諾在其 1963 年出的第二版《兩種文化：再度審視》（*The Two Cultures: A Second Look*）一書中所寫的結語，他討論了對他原先演講的廣泛反應，並描述了第三種文化的可能性，認為可以調解出科學家與人文學者之間的對話：

　　　然而，假若運氣夠好，應該可以教育一大部分比我們優秀的心靈，讓
　　　他／她們不再無知於藝術與科學中的想像經驗，不再無知於應用科學的
　　　貢獻、大部分同胞可療癒的苦難，不再無知於已經看到不能否定或放棄
　　　的責任。[1]

三十年後，布洛克曼（John Brockman）在其評論文章〈第三種文化：超越

科學革命〉（The Third Culture: Beyond the Scientific Revolution）之中，推進了史諾的觀念，強調最有效、可以弭平落差的方法，是鼓勵科學家以一位受過教育者可以很快就弄懂的語言，為一般大眾撰寫各類科學內容。該一努力正以印刷、廣播與電視、網際網路、與其它媒體的方式進行：好的科學成功地與一般聽眾與觀眾作溝通，很多是來自創造這些科學內容的人出面與談。

還有一種替代性但具野心的走向，想要橋接斷裂的雙方，那是一種自然統一（unity of nature）的信念，是由哈佛大學歷史學家賀頓（Gerald Holton）所提出的「愛奧尼亞魅力」（Ionian Enchantment），該一信念首由泰勒斯（Thales of Miletus）闡明，他在西元前 585 年左右很活躍，通常被認為是希臘傳統的第一位哲學家，泰勒斯及其門徒在面對愛奧尼亞海藍色海水沉思時，開始追尋自然世界的基本原理，最後獲得一個觀念，認為世界是由單一物質（水）的無窮盡狀態所構成的。從這種狂野思考要延伸到人類行為上，所碰到的極限是很清楚的，以賽亞・伯林將泰勒斯這種統合的嘗試，稱之為「愛奧尼亞謬誤」（Ionian Fallacy）[2]。

我們要如何延伸在維也納 1900 所進行的一些共同概念與有意義的對話，將其用來橋接史諾及布洛克曼這一端，以及賀頓另一端？其中一種方法是檢視過去橋接不同領域的成功嘗試，而且看看它們是如何成功的？它們花了多少時間？順利達成的程度如何？

有人也許會說整個科學的歷史，就是一個想要整合知識的歷史。從過去提過的例子，可發現到能夠以最佳方式介入對話的可能因素，以及有多大可能去預期一個有意義的統合。

也許最成熟的例子是想要統合自然界數大力量的嘗試：物理、重力、電、磁、與較近的核能量，該一驚人且高度成功一連串的統合嘗試，已經進行三個世紀，而且還未全數完成。

重力定律首由牛頓在其 1687 年的《自然哲學的數學原理》（*Philosophiae Naturalis Principia Mathematica*）書中提出，牛頓闡述了重力乃係一種吸引力量，可以解釋蘋果何以掉下、讓月亮環繞地球軌道而行、以及地球環繞太陽行走。1820 年丹麥物理學家奧斯特（Hans Christian Ørsted）發現，電流會在周圍產生磁場，同一世紀稍後，英國物理學家法拉第（Michael Faraday）與蘇格蘭物理學

家馬克斯威爾（James Clerk Maxwell），將奧斯特的成果在概念上予以延伸，發現電與磁是同一力量的反映，亦即電磁（electromagnetism）的單一互動。

同獲 1979 年諾貝爾物理學獎的溫伯格（Steven Weinberg）、葛拉休（Sheldon Glashow）、與薩拉姆（Abdus Salam），他們分別在 1967 年獨立發現電磁與原子核的弱作用力，表徵的是同一電弱力（electroweak force）的兩個面向。在同一個十年內，喬吉（Howard Georgi）與葛拉休提出大一統（Grand Unification）理論，主張原子核內的強作用力可以與電弱力結合。這種結合理論是夠宏大了，然而縱使是在物理學內，各種力量的統合絕不能說已經完成。若能將重力與電弱力及強作用力作一統合，則可開始起身去實現最終理論（final theory）的大夢，這就是溫伯格所說的大膽期望。

自從 20 世紀開始，物理學家就講兩種語言，互不相容。1905 年開始，講的是相對論的愛因斯坦式語言，這種語言嘗試用星球及星系的強大力量與時空統一性，來闡明有關大宇宙的種種；大約同時，物理學家也講波爾（Niels Bohr）、海森堡（Werner Heisenberg）、普朗克、與薛丁格（Erwin Schrödinger）的量子力學語言，來闡明有關原子結構與次原子粒子的小宇宙。如何綜合這兩種語言，仍然是 21 世紀物理學界的重大議題，物理學家布里安・格林（Brian Greene）指出：「依它們現在所形構的，相對論與量子力學不可能兩者都對。」[3]

然而我們知道，廣義相對論與量子力學的定律，本質上是關聯在一起的，發生在天體尺度的事件，必須被發生在量子尺度的事件所決定。所有量子效應的總合必定導致我們所看到的總體效應，同理，我們的知覺、情緒、與思考，也是被腦中的活動所決定。在這兩類案例中，我們理解到往上建立因果關係的必要性，但是該一關係的本質仍然不清楚。

物理學的最終理論，假若總有一天會到來，將解決該一困境，其方式是對宇宙本質提出深入洞見，包括所有宇宙形成的大小細節。最終理論如此被期待的可能性，對其它科學與對科學及人文橋接而言，引發了一些具有野心的問題：物理可以與化學結合嗎？可以與生物學結合嗎？心智新科學可以當為一個與人文學對話的可比較的焦點嗎？

一個領域的統合如何可能正面影響到其它的一個例子，可在物理與化學的互動、以及它們個別與生物學之互動上看出。1930 年代鮑林（Linus Pauling）開始

連結物理與化學，使用量子力學來解釋化學鍵的結構，他闡明量子力學的物理原理，可以解釋化學反應中原子的行為。部分是因為受到鮑林的刺激，化學與生物開始在 1953 年會合，華生與克里克發現了 DNA 的分子結構，由於有了這個結構，分子生物學以一種聰明的方式，將過去分立的學科如生物化學、遺傳學、免疫學、發展學、細胞生物學、癌症生物學、以及更晚近的分子神經生物學結合起來，這種結合為其它學術領域樹立了先例，希望在時間足夠下，大規格的理論得以將心智科學包括進去。

　　生物學與人文學之間的知識統合，其中一種作法是最近由演化生物學家威爾森（E. O. Wilson）所主張的，那是更廣闊與更實際、從史諾及布洛克曼的論證所作之延伸，他認為這種統合的可能性，可基於一組跨領域的對話，也就是「跨域契合」（consilience）來達成。

　　威爾森主張新知識的獲得與科學的進步，是透過一連串衝突與解決的歷程，對每個母領域而言，如研究行為的心理學，就會有一個更基礎的領域，一個對抗領域如腦科學，出面挑戰母領域的學術主張與研究方法的精確性。然而典型的狀況是，對抗領域經常太過偏狹，因此無法提出更一致的架構或更豐富的典範，以便來篡奪母領域的角色，不管是心理學、倫理學、或法學。母領域的範圍較大，內容上較深入，所以無法被全面化約到對抗領域之中，雖然母領域最後還是會將對抗領域涵蓋進來，並從中獲益。這種現象正在認知心理學（一種心智科學）與神經科學（一種腦部的科學）的整併中發生，將帶來一個嶄新的心智新科學。

　　這些都是演進中的關聯性，如我們所看到的藝術與腦科學，藝術與藝術史是母領域，心理學與腦科學則是它們的對抗領域。人的知覺與藝術享受全由腦內活動所調控，我們已開始以不同方式檢視，由對抗領域腦科學得來的洞見，豐富了對藝術的討論，腦科學也可以從嘗試解釋觀看者的涉入中獲益匪淺。

　　但是賀頓與威爾森的大視野，必須同時對歷史的實質存在有強烈體會，並在兩者之間取得平衡。除了看到一組統合的語言、以及一套有用的觀念，來連結人文學與科學的關鍵概念，並將之視為一種進步的必然成果之外，更應該將「跨域契合」該一具吸引力的概念視之為一種嘗試，以讓偏限知識領域之間的討論得以開啟。以藝術而言，這些討論可能就像是貝塔·朱克康朵沙龍的現代版：藝術

家、藝術史家、心理學家、與腦科學家互相對話，但現在是改在大學裡的新建學術跨領域中心會談。就像現代心智科學，衍生自認知心理學家與腦科學家之間的討論，現在心智科學的研究者，也可以啟動與藝術家及藝術史家的對話。

生物學家古德（Stephen Jay Gould）表達過有關科學與人文學之間隔閡的觀點，他說：

> 我希望科學與人文學成為最偉大的夥伴，體認在追尋人類尊嚴與成就時，所具有的更深層親緣關係以及必要連結，但記住在來回提出合作計畫與互相學習時，要保存它們不可避免的各自不同目標，以及分立的邏輯。讓它們是兩位火槍手，為了同樣目的互相照顧，而非在單一且巨大的跨域單體中，站到不同差等的舞台去。[4]

就像本書一直想闡明的，很重要須記住的是，當研究領域是自然形成聯盟時，對話最可能成功，如心智生物學與藝術知覺；而且當對話目標是有限度，且對所有參與領域都能獲益時。心智生物學與美學的完全統一，在可預見的未來是很不可能發生的，但在藝術與知覺及情緒科學各面向之間找到新的互動，卻極有可能發生，這些互動將會繼續啟發該二領域，也將即時產生累積性效果。

維也納現代主義的主要特徵之一，是很清楚地想嘗試整合與統一知識，維也納 1900 的醫學、心理學、與藝術探索，有一項收斂匯聚的主題，就是要走到身體與心靈的表層之下，去尋找隱藏的意義，結果得到了一些科學與藝術的直覺洞見，從此永遠改變了我們知覺自己的方式，它們揭露了本能驅力，也就是潛意識的色慾及攻擊慾求，還有我們的情緒，而且暴露了隱藏的防衛機轉。在維也納哲學家的圈子（維也納學派），精神分析的起源處，及在《Imago》這本由佛洛伊德創辦、目的在橋接精神分析與藝術鴻溝的刊物中，處處可以看到想要統一知識的大夢。

最近則看到了神經美學（neuroaesthetics）的現身，這是一門新的學科，承續了克里斯與貢布里希的工作，他們最先將當代的心理學研究應用到藝術上。神經美學結合了視覺生物學與心理學，並將其應用到藝術的研究上；情緒神經美學則更進一步，嘗試將認知心理學、知覺情緒及同理反應生物學，與藝術研究結合

起來。

　　了解到視覺是一種創造性歷程之後，有助於弄清楚觀看者的參與涉入，也啟動了腦科學與藝術之間的豐富對話，這種進步的遠景鼓勵大家停下來問一個問題：這種對話能得到什麼好處？誰可以獲益？

　　心智新科學的潛在助益非常明顯，該一新科學的終極目標之一，是要理解腦部如何對藝術作品作反應，觀看者如何處理無意識與意識性知覺、情緒、及同理反應。但是這種對話對藝術家會帶來什麼潛在的好處？自從實驗科學在 15、16 世紀開始興盛以後，藝術家從布魯內萊斯基（Filippo Brunelleschi）與馬沙奇歐，到杜勒（Albrecht Dürer）與布勒哲爾（Pieter Bruegel），一直到當代的理察‧塞拉（Richard Serra）與赫斯特（Damien Hirst），都對科學興致勃勃。就像達文西運用人體解剖新知，以一種更引人注目、更準確的方式，來描繪人體外型一樣，很多對腦部歷程的了解及洞見，所揭露之情緒反應的關鍵特徵，也可能給當代藝術家帶來很多助益。

　　就像過去一樣，未來在知覺與情緒以及同理反應的生物學所獲得的新洞見，可能影響到藝術家並產生出新的表徵形式，事實上有些藝術家被心靈的非理性運作所吸引，如馬格利特（René Magritte）已經作了這種嘗試，瑪格利特與其他超現實主義畫家，依靠內省法來引申在他們自己心中所發生之事，不過雖然內省是有用且必須，卻經常無法提供腦部及其運作的詳盡客觀及一般性理解。現在可能由於知道了人類心智若干面向的運作，使得傳統的內省法因之得以增益，所以在視知覺與情緒反應的神經生物學中獲得洞見，不只是心智生物學的重要目標，也將刺激出新的藝術形式與創造力的新穎表達方式。

　　貢布里希所主張的與本書所大要概述的化約論走向，是科學的中心思想，但是很多人關心的是這種化約論走向若用在人類思考上，將減損我們對心理活動的著迷或將其瑣碎化。很可能應該是反過來才對。知道了心臟是輸送血液到全身的肌肉幫浦，並不會在任何時間改變我們對它神奇功能的讚揚，但是在 1628 年當威廉‧哈維首度描述了他所做的心臟與循環系統實驗時，世界各地的看法是如此地反對這種不羅曼蒂克的化約論觀點，以致哈維都為自己與他的發現感到擔心受怕，他說：

　　但是仍言有未盡者，是有關血流量及其流向的想法，這是如此的新穎且過去未曾聽聞，我不只害怕一些人出於忌妒對我造成傷害，而且我也因之顫抖，很怕全人類變成我的敵人，有太多的因循舊慣已經都快成為本性的一部分，過去深耕的學說與教條，緊緊護住其核心思想，而且對過往的敬意深植人心。但是骰子還是投出去了，我的心意已決，這種信念來自我對真理的熱愛，以及來自對世上坦蕩蕩有教養心靈的信任。[5]

　　同樣的，了解腦部生物學絕非否認人類思考的豐富性及複雜性，而是藉著一次專注一個心理歷程成分，化約方式可以擴展觀點，容許我們察覺到在生物與心理現象之間，過去沒預期到的關聯性。

　　這種化約類型並非侷限在生物學家身上，在人文活動如藝術上，常以內隱的方式使用，有時則作外顯的表現，所以抽象藝術家如康定斯基、蒙德里安、馬勒維奇，他們都是激進的化約主義者，與後期的特納（J. M. W. Turner）並無兩樣。就像在科學中一樣，藝術中的化約主義，並沒有讓有關色彩、光、與透視的知覺瑣碎化，而是讓我們得以採用新的方式來看待每個成分。事實上有些藝術家，尤其是現代藝術家，有意地限制其表現範圍與語言，以便在其作品中傳達最根本或甚至屬靈的概念，如羅斯柯（Mark Rothko）與艾德‧萊恩哈特（Ad Reinhardt）所做的一樣。

　　進入 21 世紀，我們可能是第一次站在這個立場上，將克林姆、柯克西卡、及席勒，與克里斯及貢布里希連到一起，來直接探討神經科學家可以從藝術家的實驗學到什麼，以及藝術家與賞析者能夠從神經科學家，在有關藝術創意、模糊曖昧性、以及觀看者對藝術的知覺與情緒反應之研究中學習到什麼。我在本書中，運用了維也納1900的表現主義藝術，還有興起中有關知覺、情緒、同理反應、美學、與創造力的生物學，來說明在某些案例中，藝術與科學確實能互相有所增益。我也闡明了將心智新生物學當為知性力量的潛在重要性，這是一種新知識的泉源，可能會促進自然科學與人文學及社會科學的新對話。該一對話能幫我們更進一步了解，什麼是能讓藝術、科學、或人文學之類的創造力，得以發生的腦中機制，而且該一對話可望在人類思想史上開創出一個新局面出來。

原注

1. C. P. Snow, *The Two Cultures: A Second Look* (New York: Cambridge University Press, 1963), 100.

2. Sir Isaiah Berlin, *Concepts and Categories: Philosophical Essays* (London: Hogarth Press, 1978), 159.

3. Brian Greene, *The Elegant Universe: Superstrings, Hidden Dimensions, and the Quest for the Ultimate Theory* (New York: Vintage Books, 1999), 3.

4. Stephen J. Gould, *The Hedgehog, the Fox, and the Magister's Pox* (New York: Harmony Books, 2003), 195.

5. William Harvey, quoted in George Johnson, *The Ten Most Beautiful Experiments* (New York: Vintage Books, 2009), 17.

譯注

I

1930 到 1940 年代是格式塔心理學興盛且極有影響力的時期，它主要在說明視知覺的運作機制，將重點放在圖形組織之上，強調人的主動建構性，這幾個強調面剛好都與視覺藝術圈的創作方式及所標舉的精神有極為契合之關聯性在，因此甚受藝術界歡迎。格式塔心理學所標舉的主動性與組織原理，其實也是日後認知心理學的主要成分。心理學史研究將認知心理學出現的斷代，設定為奈瑟於 1967 年出版《認知心理學》（*Cognitive Psychology*）一書開始，但肯德爾在本書中是廣義用法，將認知心理學與格式塔心理學混用整合在一起，本書所談之藝術與科學對話，有其特殊指涉範圍，以生物與認知科學取向為主。從一般科學解釋藝術，同樣是從光線與視覺切入，包括幾何與數學結構、幾何光學、透視、色彩等項，研究歷史較久、較有系統，如馬丁・坎普（Martin Kemp）於 1990 年出版的《藝術的科學》（*The Science of Art : Optical Themes in Western Art from Brunelleschi to Seurat*, 1989, New Haven, CT.: Yale University Press.）一書，對這方面的發展有綜合性的評述。至於從神經科學與認知心理學角度探討神經美學問題，則是晚近之事（參見 John Onians [2007]. *Neuroarthistory*. New Haven, CT.: Yale University Press）。真正由卓越神經科學家所寫的神經美學專書（未計論文），始自薛米・傑奇於 1999 年出版的《內在視覺》（*Inner Vision*），被學界與藝術界認為是神經美學嚴肅著作之始。接著是休伯的學生李明史東所寫的《視覺與藝術》（*Vision and Art*，2002、2014），再下來就是本書了。

若再將這份書單擴大到彙編論文集（比較適合在大學課堂使用），以及晚近，但仍與神經科學有關的專書，則至少還有下列：

1. Gregory, R., Harris, J., Heard, P., & Rose, D. (1995) (Eds.). *The Artful Eye*. Oxford: Oxford

University Press.

2. Shimamura, A. P., & Palmer, S. E. (2012) (Eds.). *Aesthetic Science: Connecting Minds, Brains, and Experience.* New York: Oxford University Press.

3. Shimamura, A. P. (2013). *Experiencing Art: In the Brain of the Beholder.* New York: Oxford University Press.

4. Chatterjee, A. (2013). *The Aesthetic Brain: How We Evolved to Desire Beauty and Enjoy Art.* New York: Oxford University Press.

5. Tinio, P. P. L., & Smith, J. K. (2014) (Eds.). *The Cambridge Handbook of the Psychology of Aesthetics and the Arts.* Cambridge: Cambridge University Press.

6. Starr, G. G. (2015). *Feeling Beauty: The Neuroscience of Aesthetic Experience.* Cambridge, MA.: MIT Press.

7. Huston, J. P., Nadal, M., Mora, F., Agnati, L. F., & Cela-Conde, C. J. (2018) (Eds.). *Art, Aesthetics, and the Brain.* Oxford: Oxford University Press.

　　至於偏向認知心理學走向的藝術欣賞與創作解析專書，始自 Solso, R. L. (1996). *Cognition and the Visual Arts.* Cambridge, MA.: MIT Press. 一書，後來他在 2003 年還以此書為藍本改寫為 *The Psychology of Art and the Evolution of the Conscious Brain*，並由原出版社印行。其他就不再贅述。

II

　　克林姆一般被視為現代主義之代表人物。由於奧地利三畫家關係密切，因此本書有時也將柯克西卡與席勒納入現代主義陣營，不過他們主要還是表現主義畫家。柯克西卡被認為是第一位奧地利表現主義畫家，在本書誌謝文中，作者說貢布里希曾告訴過他，柯克西卡是 20 世紀最傑出的人物肖像畫家；席勒繼之且有更突出的表現，在克林姆過世後，被推舉為奧地利畫壇領導人，可惜因 1918 年西班牙大流感之故迅即身亡。在本書中，現代主義與表現主義之用語交叉出現，有時不免產生混淆，由於本書並非藝術史專書，因此對其歷史脈絡與同異之處著墨不多，重點僅在強調現代主義之精神，在於將內心深處的隱密與強烈的內心情緒表現在畫布上；表現主義也強調表現內心的隱密及情感，但更強調用一種具有特色的誇大表現方式（如拉長、扭曲、與斷裂）來描繪臉手與身體的各部分，以顯露出內在強烈的情感。柯克西卡甚至認為他在畫中處理人類的潛意識，自有一套獨立的看法與表現方法，與佛洛伊德並無關係。這是一段有趣的歷史公案，可供繼續研議，因為就文獻上，看不出 20 世紀初，亦即維也納 1900，這三位代表性畫家與佛洛伊德有何互動可言。以當時沙龍與咖啡廳文化之盛行，這種在精神上應有緊密關聯的雙方，竟未有往來之紀錄，實難理解，本書在這方面亦未能有進一步探討，大概是文獻不足徵之故吧。

誌謝

　　本書有一段歷史，幾乎可以回溯到維也納 1900。我是 1929 年 11 月 7 日出生於維也納，距離哈布斯堡帝國（Habsburg Empire）第一次世界大戰戰敗後解體，已有十一年。雖然奧地利因之在地理版圖與政治影響力上急遽下滑，但它的首都、我小時候的維也納，仍是世界上最偉大的文化中心之一。

　　我家住在維也納齊柏林街（Severingasse）八號的第九區，靠我們家附近有三座小時候從沒造訪過的博物館，但是它們的展示主題內容日後深深吸引著我，現在則在本書中占有重要角色。第一座、也是最接近我們家的是維也納醫學博物館（Vienna Medical Museum），又稱「約瑟夫醫學博物館」（Josephinum），我從這裡認識了很多有關羅基坦斯基（Carl von Rokitansky）的事情。第二座是貝爾街（Bergasse）佛洛伊德的大樓公寓，現在的佛洛伊德博物館（Freud Museum）。稍遠一點是第四區的上美景宮美術館，是奧地利現代主義畫家克林姆、柯克西卡、與席勒作品，在世界上最偉大的收藏與展示之處。

　　1964 年春天，我剛完成巴黎一年研究並順道造訪維也納回來，到波士頓紐伯里街的莫斯基畫廊（Mirsky's Gallery），在那裡買了柯克西卡一幅很快捕捉住我的想像力──〈少女涂德〉（Trude）的版畫。從此之後，現在仍繼續如此，我深深被柯克西卡的早期人物肖像畫所吸引，這不只是因為我著迷於他所畫的具體可及之影像，讓我得以回想小時已經離開的維也納，也是因為我對柯克西卡在人物肖像畫上有卓越才華的印象，獲得大藝術史家貢布里希的肯認之故。1951 年夏天，貢布里希在哈佛大學當客座教授，我們曾在那邊有過短暫會晤，他告訴我，他認為柯克西卡是我們這個時代最偉大的人物肖像畫家。

　　柯克西卡的涂德肖像畫，是我與我太太丹尼絲（Denise）歷時多年收藏且樂在其中、維也納與德國表現主義畫家紙上作品有限收藏中的第一幅。針對這件事有人提醒我，佛洛伊德在寫給匈牙利精神分析界同行佛蘭奇（Sándor Ferenczi）

的信中，寫了一段評論，認為自己喜愛收藏古物，反映的是「奇怪與秘密的懷念──對一個相當異類的人生：孩童後期的願望從未被滿足，而且沒有在現實中作好適應」（彼得·蓋伊〔Peter Gay〕在其佛洛伊德傳記一書中第一百七十二頁的引文）。

二十年之後的 1984 年 6 月，我因為記憶分子生物學上的研究工作，獲頒維也納大學醫學院的榮譽博士學位，在醫學院格魯伯（Helmut Gruber）院長之要求下，代表當天獲頒榮譽學位者講幾句話，我決定藉此時機闡述對維也納醫學院的早期興趣，尤其是它對現代與科學的精神分析醫學之劃時代貢獻。

2001 年輪到要在臨床工作者學社（Practitioners Society）進行演講，這是位處紐約市我也加入的小型學術醫學團體，談及令我興致勃勃的嗜好──維也納現代主義畫家：克林姆、柯克西卡、與席勒。在準備講稿時，首度發現維也納醫學院、精神分析、與奧地利現代主義者之間的關聯，我因此成為一位對精神決定論（psychic determinism）更堅定的信仰者，佛洛伊德的想法認為，沒有任何一項心理生活事件是隨機發生的。或者當我催促朋友們依據他／她們的潛意識所指引的方向前進時，我會說「潛意識從不騙人」。本書《啟示的年代》之得以成書，就是從那次演講得到啟發，表徵的是我對源自維也納 1900 那段不平凡的知性與藝術成就，持續不能停止的著迷。

很感謝克林根斯坦基金會（Klingenstein Foundation）與史隆基金會（Sloan Foundation）的計畫支助，讓我得以撰寫本書，也感謝經紀人布洛克曼（Katinka and John Brockman）幫忙調整本書的寫作架構。我更要感謝藍燈書屋（Random House）出版人梅迪納（Kate Medina）對本書的熱心協助，還有她的合夥人 Benjamin Steinberg、Anna Pitoniak、與 SallyAnne McCartin 之協助。也要感謝哥倫比亞大學的「心智、腦部、與行為計畫」（Mind, Brain, Behavior Initiative），支持將本書列為推動新式跨領域學習的第一批叢書之一。我自己的科學研究則獲得霍華休斯醫學研究所（Howard Hughes Medical Institute）充裕大方的支持。

在這段漫長旅途中有很多時間點，非常幸運地獲得在某些領域比我更知識廣博的同事與朋友，給予慷慨及關鍵性的協助。在討論到維也納醫學院時，本書前

五章初稿承蒙研究維也納醫學的三位歷史學家花心思閱讀，並給予批判性意見，獲益良多。她們三位首先是約瑟夫醫學博物館館長荷恩（Sonia Horn），以及在哥倫比亞大學巴納學院（Barnard College）的柯恩（Deborah Coen），我同樣感謝荷恩的同事布克莉亞思（Tatjana Buklijas），她先前是在劍橋大學的歷史與科學哲學系，現在則是紐西蘭奧克蘭大學歷今思研究所（Liggins Institute, University of Auckland）研究員，她讓我了解到克林姆曾從貝塔·朱克康朵的沙龍聚會學習到生物學，也讓我自由閱覽她有關維也納醫學院的未發表著作。

史丹福大學生物科學系（Department of Biological Sciences, Stanford University）的傑出生物學家艾米勒·朱克康朵（Emile Zuckerkandl），是貝塔與艾米·朱克康朵的孫子，好意地審閱本書並在有關他祖父母的章節上作出評論，而且邀請我到他在帕羅·奧圖（Palo Alto）住家，因此得以檢視貝塔·朱克康朵那偉大的沙龍所遺留下來的紀念物品，包括有羅丹（Auguste Rodin）為馬勒（Gustav Mahler）所作、令人印象深刻的半身雕像。

索姆（Mark Solms）、沃芙（Anna Kris Wolff）、與杜茍（Chris Toegel），在處理佛洛伊德與精神分析的第4、5、6章上，給予很多寶貴評論。施尼茲勒作品研究者范波葛（Lila Feinberg）思慮縝密的建議，對第7章的改善有很大幫助。

在本書第8、9、10章討論到維也納現代主義畫家時，得益於五位專攻這個領域、心智卓越的藝術史家：艾蜜莉·布朗（Emily Braun）、卡勒（Jane Kallir）、佘魯西（Claude Cernuschi）、柯米尼（Alessandra Comini）、與田牡津（Ann Temkin），每位都好意提出了深具啟發性的評論。除此之外，布勞恩從她所出版有關貝塔·朱克康朵的沙龍《裝飾與演化：克林姆與貝塔·朱克康朵》（*Ornament and Evolution: Gustav Klimt and Berta Zuckerkandl*，2007）一書中，替我仔細找出首先由布克莉亞思提出，有關克林姆對生物學興趣關注的相關議題。我也受益於卡勒《席勒畫冊全集》（*Egon Schiele: The Complete Works*，1998）的卓見，認為克林姆對性慾的看法，儘管從維也納1900的標準而言已經相當解放，還是可將之視為一種對女性色慾生活的獨特男性觀點。從佘魯西的《重新發現柯克西卡：倫理與美學，世紀末維也納的認識論與政治》（*Re/Casting Kokoschka: Ethics and Aesthetics, Epistemology and Politics in Fin-de-Siècle Vienna*）一書中，我獲益於他對柯克西卡的深入洞見，他與柯米尼告訴我，杜勒（Albrecht Dürer）

早已在 16 世紀初以筆與刷畫出裸體自畫像。從柯米尼的《席勒肖像畫》（*Egon Schiele's Portraits*，1974）與《克林姆》（*Gustav Klimt*，1975）書中，讓我對席勒的早年有了新看法。田牡津則幫助我從 20 世紀歐洲藝術的脈絡來檢視這三位畫家。

我對克里斯與貢布里希之間合作的了解，得之與樓羅斯（Lou Rose）的談論及其優秀詳盡的專書（Rose 2011）甚多，他很慷慨地讓我使用付印前的書中資料。特別感謝莫夫松（Tony Movshon）數度花心思閱讀本書中有關視知覺的寫作，並對這幾章給了改進建議。我還從以下幾位專家獲得有關視知覺章節的評論指正：阿布萊特（Thomas Albright）、艾許（Mitchell Asch）、吉爾伯特（Charles Gilbert）、李明史東（Margaret Livingstone）、薩茲曼（Daniel Salzman）、與曹穎（Doris Tsao）。

薩茲曼、歐克斯納（Kevin Ochsner）、菲羅普絲（Elizabeth Phelps）、與勒杜（Joseph LeDoux），審閱並幫助修正有關情緒章節的早期版本；尤塔與克里斯・符利斯（Uta and Chris Frith）、以及多蘭（Raymond J. Dolan），審閱有關同理反應的章節；奧利佛・沙克斯（Oliver Sacks）、寇尼歐斯（John Kounios）、雍比曼（Mark Jung-Beeman）、與安德莉雅蓀（Nancy Andreasen），協助審閱有關創造力的章節。很感謝辛普蓀（Kathryn Simpson）幫忙討論釐清藝術中有關醜（ugliness）的種種。

還有很多人對本書的其它部分幫助過我，在此特別感謝他／她們：Claude Ghez, David Anderson, Joel Braslow, Jonathan Cohen, Aniruddha Das, Joaquin Fuster, Howard Gardner, Michael Goldberg, Jacqueline Gottlieb, Nina and Gerry Holton, Mark Jung-Beeman, Lora Kahn, John Krakauer, John Kounios, Peter Lang, Sylvia Liske, George Makari, Pascal Mamassian, Robert Miciotto, Walter Mischel, Betsy Murray, David Olds, Kevin Pelphrey, Stephen Rayport, Rebecca Saxe, Wolfram Schultz, Larry Swanson, Jonathan Wallis.

創造力與藝術研究的三位先驅安東尼奧・達瑪席歐（Antonio Damasio）、薛米・傑奇（Semir Zeki）、與拉瑪錢德倫（Vilayanur Ramachandran），審閱了本書草稿的最後版本，並給予很多改進建議。為了說明能夠橋接生物學與藝術之間落差的嘗試，我們所提過庫福勒（Stephen Kuffler）、休伯（David Hubel）、

威瑟爾（Torsten Wiesel）、薛米・傑奇、以及李明史東與她學生的研究工作，已經替神經美學該一新領域立下基礎；神經美學領域的先驅則是尚儒（J. P. Changeux）、薛米・傑奇、拉瑪錢德倫、以及最近的李明史東。這些科學家使用視覺神經科學的廣泛知識，探討人類腦部如何以視覺方式表徵不同種類的藝術。李明史東則特別聚焦探討，畫家如何操弄腦中分立的形狀與色彩知覺通道。

最後，我的同事與朋友傑索（Tom Jessell）審閱了本書的最初與最後版本，而且提出重要的修正建議，讓我得以在中間作一些修改。

再次特別感謝波特（Blair Burns Potter），本書編輯也是我的朋友，她對本書的好幾個版本作了具有創意與用心的編輯。波特在我上一本書《探尋記憶：心智新科學的誕生》（參見 Eric R. Kandel [2006]. *In Search of Memory: The Emergence of a New Science of Mind.*）的編輯努力，讓我認為是不可能在那本細緻編輯過的書上再作出什麼改進了，但因為本書跨越了較大的範疇，因此讓波特得以在我們的合作中引入了新的向度與作法。

也要感謝我的同事 Jane Nevins，她是 DANA 基金會總編輯，幫助本書的內文、尤其是有關科學的部分，讓它更適合一般人閱讀；感謝 Geoffrey Montgomery，他幫忙審閱了較早的版本；感謝 Maria Palileo，她用心整理了最後定稿之前的幾個版本。我也很幸運獲得一位有才華的研究助理 Sonia Epstein 之助，在本書完成前的不同階段中給予協助，她全權負責本書圖片的編製，檢查引注與參考文獻之正確性，取得藝術與引用的使用同意權，而且協助內文之編輯。在進行本書後面幾個章節的寫作時，一位有才華的年輕藝術家 Chris Willcox 進來協助封面影像的設計，而且進一步協助藝術的呈現方式、編輯、圖說，以及取得藝術與引用的使用同意權。

參考文獻

序

1. Gombrich E, Eribon D. 1993. *Looking for Answers: Conversations on Art and Science*. Harry N. Abrams. New York.

2. Kandel ER. 2006. *In search of Memory: The Emergence of a New Science of Mind*. W. W. Norton. New York.

3. Schorske CE. 1961. *Fin-de-Siècle Vienna: Politics and Culture*. Reprint 1981. Vintage Books. New York.

4. Zuckerkandl B. 1939. *My Life and History*. J Summerfield, translator. Alfred A. Knopf. New York.

第 1 章 │ 往內心走一圈：1900 年的維也納

　　本書中所有有關維也納 1900 知性蓬勃發展的現代討論，深切得力於以下三本權威且觀點獨具的學術作品：約翰生（Johnston，1972）；雅尼克與托敏（Janik and Toulmin，1973）；與修斯克（Schorske，1981）。本章中的其它資訊來自以下的來源：

1. Alexander F. 1940. Sigmund Freud: 1856-1939. Psychosomatic Medicine 2(1): 68-73.

2. Ash M. 2010. The Emergence of a Modern Scientific Infrastructure in the Late Habsburg Era. Unpublished lecture. Center for Austrian Studies. University of Minnesota.

3. Belter S, editor. 2001. *Rethinking Vienna 1900*. Berghan Books. New York.

4. Bilski EP, Braun E. 2007. Ornament and Evolution: Gustav Klimt and Zuckerkandl. In: *Gustav Klimt*. Neue Galerie. New York.

5. Braun E. 2005. The Salons of Modernism. In: *Jewish Women and Their Salons: The Power of Conversation*. EP Bilski, E Braun, editors. The Jewish Museum. Yale University Press. New Haven.

6. Broch H. 1984. *Hugo von Hofmannsthal and His Time: The European Imagination 1860-1920*, p. 71. MP Steinberg, editor and translator. University of Chicago Press.

7. Cernuschi C. 2002. *Re/Casting Kokoschka: Ethics and Aesthetics, Epistemology and Politics in Fin-de-Siècle Vienna*. Associated University Press. Plainsboro, NJ.

8. Coen DR. 2007. *Vienna in the Age of Uncertainty: Science, Liberalism, and Private Life*. University of Chicago Press.

9. Comini A. 1975. *Gustav Klimt*. George Braziller. New York.

10. Darwin C. 1859. *On the Origin of Species by Means of Natural Selection*. Appleton-Century-Crofts. New York.

11. Dolnick E. 2011. *The Clockwork Universe: Isaac Newton, the Royal Society, and the Birth of the Modern World*. HarperCollins. New York.

12. Freud S. 1905. *Jokes and Their Relation to the Unconscious*: The Standard Edition. Introduction by Peter Gay. W. W. Norton. New York.

13. Gay P. 1989. *The Freud Reader*. W. W. Norton. New York.

14. Gay P. 2002. *Schnitzler's Century: The Making of Middle-Class Culture 1815-1914*. W. W. Norton. New York.

15. Gombrich E. 1987. *Reflections on the History of Art*. R Woodfield, editor. University of California Press. Berkeley.

16. Helmholtz H von. 1910. *Treatise on Physiological Optics*. JPC Southall, editor and translator. 1925. Dover. New York.

17. Janik A, Toulmin S. 1973. *Wittgenstein's Vienna*. Simon and Schuster. New York.

18. Johnston WA. 1972. *The Austrian Mind: An Intellectual and Social History 1848-1938*. University of California Press. Berkeley.

19. Kallir J. 2007. *Who Paid the Piper: The Art of Patronage in Fin-de-Siècle Vienna*. Galerie St. Etienne. New York.

20. Lauder R. 2007. Discovering Klimt. In: *Gustav Klimt*. Neue Galerie. New York, p. 13.

21. Leiter B. 2011. Just cause: Was Friedrich Nietzsche "the First Psychologist"? Times Literary Supplement. March 4, 2011, pp. 14-15.

22. Lillie S, Gaugusch G. 1984. *Portrait of Adele Bloch-Bauer*. Neue Galerie. New York.

23. Mach E. 1896. *Populär-wissenschaftliche Vorlesungen*. Johann Ambrosius Barth. Leipzig.

24. Main VR. 2008. The naked truth. The Guardian. October 3, 2008.

25. McCagg WO. Jr. 1992. *A History of Habsburg Jews 1670-1918*. Indiana University Press. Bloomington, IN.

26. Musil R. 1951. *The Man Without Qualities. Vol. I: A Sort of Introduction and Pseudoreality Prevails*. Sophie Wilkins, translator. Alfred A. Knopf. 1995. New York.

27. Nietzsche F. 1886. *Beyond Good and Evil*. H Zimmern, translator. 1989. Prometheus Books. New York.

28. Rentetzi M. 2004. The city as a context for scientific activity: Creating the Mediziner Viertel in fin-de-siècle Vienna. Endeavor 28: 39-44.

29. Robinson P. 1993. *Freud and His Critics*. University of California Press. Berkeley.

30. Schopenhauer A. 1891. *Studies in Pessimism: A Series of Essays*. TB Saunders, translator. Swan Sonnenschein. London.

31. Schorske CE. 1981. *Fin de Siècle Vienna: Politics and Culture*. Vintage Books. New York.

32. Springer K. 2005. Philosophy and Science. In: *Vienna 1900: Art, Life and Culture*. Christian Brandstätter, editor. Vendome Press. New York.

33. Taylor AJP. 1948. *The Habsburg Monarchy 1809-1918: A History of the Austrian Empire and Austria-Hungary*. Hamish Hamilton. London.

34. Toegel C. 1994. *Und Gedenke die Wissenschafft—auszubeulen—Sigmund Freud's Wegzur Psychoanalyse (Tübingen)*, pp. 102-103, for discussion of Rokitansky's presence on the occasion of Freud's presenting to the Austrian Academy of Science.

35. Witcombe C. 1997. The Roots of Modernism. What Is Art? What Is an Artist? http:// www.arthistory.sbc.edu/artartists/artartists.html (accessed September 23, 2011).

36. Wittels F. 1944. Freud's scientific cradle. American Journal of Psychiatry 100: 521-528.

37. Zuckerkandl B. 1939. *Ich erlebte 50 Jahre Weltgeschichte*. Bermann-Fischer Verlag. Stockholm. Translated as Szeps B. 1939. *My Life and History*. J Sommerfield, translator. Alfred A. Knopf. New York.

38. Zweig S. 1943. *The World of Yesterday: An Autobiography*. University of Nebraska Press. Lincoln, NE.

第 2 章｜探索隱藏在外表底下的真實：科學化醫學的源起

　　我在討論到 18 世紀的歐洲醫學狀況時，受益於努蘭（Nuland，2003）與 Arika（2007）；雷斯基（Erna Lesky）的專書仍是有關那個時代有關維也納醫學院的定錘之書。本章的其它資訊來自以下各項來源：

1. Ackerknecht EH. 1963. *Medicine at the Paris Hospital 1794-1848*. Johns Hopkins University Press. Baltimore.

2. Arika N. 2007. *Passions and Tempers: A History of the Humours*. Ecco/HarperCollins. New York.

3. Bonner TN. 1963. *American Doctors and German Universities. A Chapter in International Intellectual Relations 1870-1914*. University of Nebraska Press. Lincoln, NE.

4. Bonner TN. 1995. *Becoming a Physician: Medical Education in Britain, France, Germany, and the United States, 1750-1945*. Oxford University Press. New York.

5. Brandstätter C., editor. 2006. *Vienna 1900: Art, Life and Culture*. Vendome Press. New York.

6. Buklijas T. 2008. Dissection, Discipline and the Urban Transformation: Anatomy at the University of Vienna, 1845-1914. Ph.D. dissertation. University of Cambridge.

7. Hollingsworth JR, Müller KM, Hollingsworth EJ. 2008. China: The end of the science superpowers. Nature 454: 412-413.

8. Janik A, Toulmin S. 1973. *Wittgenstein's Vienna*. Simon and Schuster. New York.

9. Kandel ER. 1984. The Contribution of the Vienna School of Medicine to the Emergence of Modern Academic Medicine. Unpublished lecture.

10. Kink R. 1966. Geschichte der Universität zu Wien. In: Puschmann T. *History of Medical Education*. EH Hare, translator. H. K. Lewis. London.

11. Lachmund J. 1999. Making sense of sound: Auscultation and lung sound codification in nineteenth-century French and German medicine. Science, Technology, and Human Values 24(4): 419-450.

12. Lesky E. 1976. *The Vienna Medical School of the 19th Century*. Johns Hopkins University Press. Baltimore.

13. Miciotto RJ. 1979. Carl Rokitansky. Nineteenth-Century Pathology and Leader of the New Vienna School. Johns Hopkins University. Ph.D. dissertation. University of Michigan microfilm.

14. Morse JT. 1896. *Life and Letters of Oliver Wendell Holmes*. Two volumes. Riverside Press. London.

15. Nuland SB. 2003. *The Doctors' Plague: Germs, Childbed Fever, and the Strange Story of Ignac Semmelweis*. W. W. Norton. New York.

16. Nuland SB. 2007. Bad medicine. New York Times Book Review. July 8, 2007, p 12.

17. Rokitansky CV. 1846. *Handbuch der pathologischen Anatomie*. Braumüller & Seidel. Germany.

18. Rokitansky AM. 2004. Ein Leben an der Schwelle. Lecture presented at the University of Vienna.

19. Rokitansky O. 2004. Carl Freiherr von Rokitansky zum 200 Geburtstag: Eine Jubiläumgedenkschrift. Wiener Klinische Wochenschrift 116(23): 772-778.

20. Seebacher F. 2000. *Primum humanitas, alterum scientia*: Die Wiener Medizinische Schule im Spannungsfeld

von Wissenschaft und Politik. Dissertation, Universität Klagenfurt.

21. Vogl A. 1967. Six Hundred Years of Medicine in Vienna. A History of the Vienna School of Medicine. Bulletin of the New York Academy of Medicine 43(4): 282-299.

22. Wagner-Jauregg J. 1950. *Lebens errinnerungen Wien*. Springer-Verlag.

23. Warner JH. 1998. *Against the Spirit of System: The French Impulse in Nineteenth-Century American Medicine*. Princeton University Press. Princeton.

24. Weiner DB, Sauter MJ. 2003. The City of Paris and the rise of clinical medicine. Osiris 2nd Series 18: 23-42.

25. Wunderlich CA. 1841. *Wien und Paris: Ein Beitrag zur Geschichte und Beurtheilung der gegenwärtigen Heilkunde*. Verlag von Ebner & Seubert. Stuttgart.

第 3 章 │ 維也納藝術家、作家、科學家，相會在貝塔・朱克康朵的文藝沙龍

1. Braun E. 2005. The Salons of Modernism. In: *Jewish Women and Their Salons: The Power of Conversation*. ED Bilski, E Braun, editors. The Jewish Museum. Yale University Press. New Haven.

2. Braun E. 2007. Ornament and Evolution: Gustav Klimt and Berta Zuckerkandl. In: *Gustav Klimt: The Ronald S. Lauder and Serge Sabarsky Collections*. R Price, editor. Prestel Publishing. New York.

3. Buklijas T. 2011. The Politics of Fin-de-Siècle Anatomy. In: *The Nationalization of Scientific Knowledge in Nineteenth-Century Central Europe*. MG Ash, J Surman, editors. Palgrave Macmillan. Basingstoke, UK. In preparation.

4. Janik A, Toulmin S. 1973. *Wittgenstein's Vienna*. Simon and Schuster. New York.

5. Kallir J. 2007. *Who Paid the Piper: The Art of Patronage in Fin-de-Siècle Vienna*. Galerie St. Etienne. New York.

6. Meysels LO. 1985. *In meinem Salon ist Österreich: Berta Zuckerkandl und ihre Zeit*. A. Herold. Vienna.

7. Schorske CE. 1981. *Fin de Siècle Vienna: Politics and Culture*. Vintage Books. New York.

8. Seebacher F. 2006. *Freiheit der Naturforschung! Carl Freiherr von Rokitansky und die Wiener medizinische Schule: Wissenschaft und Politik im Konflikt*. Verlag der OAW. Vienna.

9. Springer K. 2005. Philosophy and Science. In: *Vienna 1900: Art, Life and Culture*. Christian Brandstätter, editor. Vendome Press. New York.

10. Zuckerkandl B. 1939. *Ich erlebte 50 Jahre Weltgeschichte*. Bermann-Fischer Verlag. Stockholm. Translated as *My Life and History*. J Sommerfield, translator. Alfred A. Knopf. New York.

11. Zweig S. 1943. *The World of Yesterday*. University of Nebraska Press. Lincoln, NE.

第 4 章 │ 探索頭殼底下的大腦：科學精神醫學之起源

　　恩斯特・瓊斯（Ernst Jones）所寫的三冊學術作品是佛洛伊德傳記的權威之作，同時也敘述了有關布洛爾（Breuer）、克拉夫特一艾賓（Krafft-Ebing）、梅納特（Meynert），與布魯克（Brücke）的事蹟。

　　彼得・蓋伊（Peter Gay，1988）出版的佛洛伊德傳記，是另一本有關佛洛伊德醫生與臨床研究工作的卓越導引，他的《佛洛伊德文選》（*The Freud Reader*，1989）則是對其作品的優秀導讀。

　　本章其它資訊摘錄自以下的來源：

1. Auden WH. 1940. In Memory of Sigmund Freud. In: *Another Time*. Random House. New York.

2. Breuer J. 1868. *Die Selbststeuerung der Athmung durch den Nervus vagus. Sitzungsberichte der kaiserlichen Akademie der Wissenschaften. Mathematisch-naturwissenschaftliche Classe*. Vol. II, pp. 909-937. Abtheilung. Vienna.

3. Freud S. 1878. Letter from Sigmund Freud to Eduard Silberstein, August 14, 1878. *The Letters of Sigmund Freud to Eduard Silberstein, 1871-1881*, pp. 168-170. W Boehlich, editor, AJ Pomerans, translator. Belknap Press. Cambridge, MA.

4. Freud S. 1884. The Structure of the Elements of the Nervous System (lecture). Annals of Psychiatry 5(3) : 221.

5. Freud S. 1891. *On Aphasia: A Critical Study*. E Stengel, translator. 1953. Imago Publishing. Great Britain.

6. Freud S. 1895. *Studies on Hysteria*. J Strachey, translator. 1957. Basic Books. New York.

7. Freud S. 1905. *Jokes and Their Relation to the Unconscious*. The Standard Edition. Introduction by Peter Gay. W. W. Norton. New York.

8. Freud S. 1909. *Five Lectures on Psycho-Analysis*. The Standard Edition. J Strachey, translator. W. W. Norton. New York.

9. Freud S. 1924. *An Autobiographical Study*. The Standard Edition. J Strachey, translator. 1952. W. W. Norton. New York.

10. Freud S. 1950. *The Question of Lay Analysis: Conversations with an Impartial Person*. The Standard Edition. J Strachey, translator. W. W. Norton. New York.

11. Gay P. 1988. *Freud: A Life for Our Time*. W. W. Norton. New York.

12. Gay P. 1989. *The Freud Reader*. W. W. Norton. New York.

13. Gay P. 2002. *Schnitzler's Century: The Making of Middle-Class Culture 1815-1914*. W. W. Norton. New York.

14. Geschwind N. 1974. *Selected Papers on Language and the Brain*. D. Reidel Publishing. Holland.

15. Jones E. 1981. *The Life and Work of Sigmund Freud. Vol. III, The Last Phase: 1919-1939*. Basic Books. New York.

16. Kandel ER. 1961. The Current Status of Meynert's Amentia. Unpublished paper delivered to the Residents Reading Circle of the Massachusetts Mental Health Center.

17. Krafft-Ebing R. 1886. *Psychopathia Sexualis, With Especial Reference to Contrary Sexual Instinct*. Ferdinand Enke Verlag. Stuttgart.

18. Lesky E. 1976. *The Vienna Medical School of the 19th Century*. Johns Hopkins University Press. Baltimore.

19. Makari G. 2007. *Revolution in Mind: The Creation of Psychoanalysis*. HarperCollins.New York.

20. Meynert T. 1877. *Psychiatry: A Clinical Treatise in Diseases of the Forebrain Based upon a Study of Its Structure and Function*. Hafner Publishing. 1968. New York.

21. Meynert T. 1889. *Lectures on Clinical Psychiatry (Klinische Vorlesungen über Psychiatrie)*. Wilhelm Braumueller. Vienna.

22. Rokitansky C. 1846. *Handbuch der pathologischen Anatomie*. Braumüller & Seidel. Germany.

23. Sacks O. 1998. The Other Road: Freud as Neurologist. In: *Freud: Conflict and Culture*, pp. 221-234. MS Roth, editor. Alfred A. Knopf. New York.

24. Sulloway FJ. 1979. *Freud, Biologist of the Mind: Beyond the Psychoanalytic Legend*. Basic Books. New York.

25. Wettley A, Leibbrand W. 1959. *Von der Psychopathia Sexualis zur Sexualwissenschaft*. Ferdinand Enke Verlag. Stuttgart.

26. Wittels F. 1944. Freud's Scientific Cradle. American Journal of Psychiatry 100: 521-528.

第 5 章 | 與腦放在一起探討心智：以腦為基礎之心理學的發展

艾倫伯格（Ellenberger，1970）在潛意識發現的歷史上，提供了一個學術性的介紹，而且具體說明叔本華與尼采在佛洛伊德研究工作上當為關鍵性前行者的重要性。

本章其它資訊則摘錄自以下來源：

1. Alexander F. 1940. Sigmund Freud 1856 to 1939. Psychosomatic Medicine II: 68-73

2. Ansermet F, Magistretti P. 2007. *Biology of Freedom: Neural Plasticity, Experience and the Unconscious*. Karnac Books. London.

3. Brenner C. 1973. *An Elementary Textbook of Psychoanalysis*. International Universities Press. New York.

4. Burke J. 2006. *The Sphinx on the Table: Sigmund Freud's Art Collection and the Development of Psychoanalysis*. Walker and Co. New York.

5. Darwin C. 1872. *The Expression of the Emotions in Man and Animals*. Appleton-Century-Crofts. New York.

6. Ellenberger HE. 1970. *The Discovery of the Unconscious: The History and Evolution of Dynamic Psychiatry*. Basic Books. New York.

7. Exner S. 1884. *Untersuchungen über die Localisation der Functionen in der Grosshirnrinde des Menschen*. W. Braumüller. Vienna.

8. Exner S. 1894. *Entwurf zu einer physiologischen Erklärung der psychischen Erscheinung*. Leipzig und Wien. Vienna.

9. Finger S. 1994. *Origins of Neuroscience*. Oxford University Press. New York.

10. Freud S. 1891. *On Aphasia: A Critical Study*. E. Stengel, translator. 1953. Imago Publishing. Great Britain.

11. Freud S. 1893. Charcot. In: *The Standard Edition of the Complete Psychological Works of Sigmund Freud. 1893-99*. Vol. III, pp. 7-23. Early Psycho-Analytic Publications.

12. Freud S. 1896. Heredity and the aetiology of the neuroses. Revue Neurologique 4: 161-169.

13. Freud S. 1900. The Interpretation of Dreams. In: *The Standard Edition of the Complete Psychological Works of Sigmund Freud*. 1953. Vols. IV and V. Hogarth Press. London.

14. Freud S. 1905. Three Essays on the Theory of Sexuality. In: *The Standard Edition of the Complete Psychological Works of Sigmund Freud*. 1953. Vol. VII, pp. 125-243. Hogarth Press. London.

15. Freud S. 1914. On Narcissism. In: *The Standard Edition of the Complete Psychological Works of Sigmund Freud*. 1957. Vol. XIV (1914-16), pp. 67-102. J Strachey, translator. Hogarth Press. London.

16. Freud S. 1915. *The Unconscious*. Penguin Books. London.

17. Freud S. 1920. Beyond the Pleasure Principle. In: Gay, *The Freud Reader*. W. W. Norton. New York.

18. Freud S. 1924. *An Autobiographical study*. J Strachey, translator. 1952. W. W. Norton. New York.

19. Freud S. 1933. New Introductory Lectures in Psycho-analysis. In: *The Standard Edition of the Complete Psychological Works of Sigmund Freud*. Vol. XXII, pp. 3-182. W.W. Norton. New York.

20. Freud S. 1938. Some Elementary Lessons in Psychoanalysis. In: *The Standard Edition of the Complete Psychological Works of Sigmund Freud*. Vol. XXIII, pp. 279-286. Hogarth Press. London.

21. Freud S. 1954. *The Origins of Psychoanalysis: Letters to Wilhelm Fliess*. M Bonaparte, A Freud, E Kris, editors. Introduction by E Kris. Basic Books. New York.

22. Freud S, Breuer J. 1955. Studies on Hysteria. In: *The Standard Edition of the Complete Psychological Works of Sigmund Freud*. Vol. II (1893-95). J Strachey, translator. Hogarth Press. London.

23. Gay p. 1988. *Freud: A Life for Our Time*. W. W. Norton. New York.

24. Gay P. 1989. *The Freud Reader*. W.W. Norton. New York.

25. Gombrich E, Eribon D. 1993. *Looking for Answers: Conversations on Art and Science*. Harry N. Abrams. New York.

26. James W. 1890. *The Principles of Psychology*. Harvard University Press. Cambridge, MA, and London.

27. Jones E. 1955. *Sigmund Freud Life and Work, Volume II: Years of Maturity 1901-1919*. Hogarth Press. London.

28. Kandel E. 2005. *Psychiatry, Psychoanalysis, and the New Biology of Mind*. American Psychiatric Publishing. Virginia.

29. Masson JM, editor. 1985. *Complete Letters of Freud to Fliess (1887-1904)*. Harvard University Press. Cambridge, MA.

30. Meulders M. 2010. *Helmholtz: From Enlightenment to Neuroscience*. L Garey, translator and editor. MIT Press. Cambridge, MA.

31. Neisser U. 1967. *Cognitive Psychology*. Appleton-Century-Crofts. New York.

32. O'Donoghue D. 2004. Negotiations of surface: Archaeology within the early strata of psychoanalysis. Journal of the American Psychoanalytic Association 52:653-671.

33. O'Donoghue D. 2007. Mapping the unconscious: Freud's topographic constructions. *Visual Resources* 33: 105-117.

34. Pribram KH, Gill MM. 1976. *Freud's "Project" Re-Assessed*. Basic Books. New York.

35. Ramón y Cajal S. 1894. La fine structure des centres nerveux. Proceedings of the Royal Society of London 55: 444-468.

36. Rokitansky C. 1846. *Handbuch der pathologischen Anatomie*. Braumüller & Seidel. Germany.

37. Schliemann H. 1880. *Ilios: The City and Country of the Trojans*. Murray. London.

38. Skinner BF. 1938. *The Behavior of Organisms: An Experimental Analysis*. D. Appleton-Century. New York.

39. Solms M. 2007. Freud Returns. In: *Best of the Brain from Scientific American*. FE Bloom, editor. Dana Press. New York/ Washington, DC.

40. Toegl C. Über den psychischen Mechanismus hysterischer Phanomene. Vorläufige Mitteilung. Neurol Zbl. Bd. 12 (1893), S. 4-10, 43-47.

41. Toegl C. *Aus den Anfängen der Psychoanalyse, Briefe an Wilhelm Fließ, Abhandlungen und Notizen aus den Jahren 1887-1902*, hsrg. von Marie Bonaparte, Anna Freud und Ernst Kris, London 1950; mit einer Einleitung von Ernst Kris.

42. Zaretsky E. 2004. *Secrets of the Soul: A Social and Cultural History of Psychoanalysis*. Alfred A. Knopf. New York.

第 6 章 | 將腦放一邊來談心智：動力心理學的緣起

1. Brenner C. 1973. *An Elementary Textbook of Psychoanalysis*. International Universities Press. New York.

2. Darwin C. 1859. *On the Origin of Species by Means of Natural Selection*. Appleton-Century-Crofts. New York.

3. Darwin C. 1871. *The Descent of Man and Selection in Relation to Sex*. Appleton-Century-Crofts. New York.

4. Darwin C. 1872. *The Expression of the Emotions in Man and Animals*. Appleton-Century-Crofts. New York.

5. Finger S. 1994. *Origins of Neuroscience*. Oxford University Press. New York.

6. Freud S. 1893. Charcot. In: *The Standard Edition of the Complete Psychological Works of Sigmund Freud. 1893-99*. Vol. III, pp. 7-23. Early Psycho-Analytic Publications.

7. Freud S. 1895. *Studies on Hysteria*. J Strachey, translator. 1957. Basic Books. New York.

8. Freud S. 1900. The Interpretation of Dreams. In: *The Standard Edition of the Complete Psychological Works of Sigmund Freud*. 1953. Vols. IV and V. Hogarth Press. London.

9. Freud S. 1924. *An Autobiographical Study*. W. W. Norton. New York.

10. Freud S. 1938. Some Elementary Lessons in Psycho-analysis. In: *The Standard Edition of the Complete Psychological Works of Sigmund Freud*. Vol. XXIII, pp. 279-286. W. W. Norton. New York.

11. Freud S. 1949. *An Outline of Psycho-Analysis*. W. W. Norton. New York.

12. Freud S. 1954. *The Origins of Psychoanalysis: Letters to Wilhelm Fliess*. M Bonaparte, A Freud, E Kris, editors. Introduction by E Kris. Basic Books. New York.

13. Freud S. 1962. *Three Essays on the Theory of Sexuality*. J Strachey, translator. Basic Books. New York.

14. Gay P. 1989. *The Freud Reader*. W. W. Norton. New York.

15. Kris AO. 1982. *Free Association: Method and Process*. Yale University Press. New Haven.

16. Pankejeff S. 1972. My Recollections of Sigmund Freud. In: *The Wolf Man and Sigmund Freud*. Muriel Gardiner, editor. Hogarth Press and the Institute of Psychoanalysis. London.

17. Schafer R. 1974. Problems in Freud's psychology of women. Journal of the American Psychoanalytic Association 22 : 459-485.

18. Schliemann H. 1880. *Ilios: The City and Country of the Trojans*. Murray. London.

19. Wolf Man T. 1958. How I came into analysis with Freud. Journal of the American Psychoanalytic Association 6: 348-352.

第 7 章 | 追尋文學的內在意義

1. Barney E. 2008. *Egon Schiele's Adolescent Nudes within the Context of Fin-de-Siècle Vienna*. http://www.emilybarney.com/essays.html (accessed September 19, 2011).

2. Bettauer H. 1922. *The City without Jews: A Novel about the Day after Tomorrow*. S Brainin, translator. 1926. Bloch Publishing. New York.

3. Dukes A. 1917. Introduction. In: *Anatol, Living Hours and The Green Cockatoo*. Modern Library. New York.

4. Freud S. 1856-1939. *Papers in the Sigmund Freud Collection*. Library of Congress Manuscript Division. Washington, DC.

5. Freud S. 1905. Fragment of an Analysis of a Case of Hysteria. In: *Collected Papers*, Vol. III. E Jones, editor.

Hogarth Press. London.

6. Gay P. 1989. *The Freud Reader*. W. W. Norton. New York.

7. Gay P. 1998. *Freud: A Life for Our Time*. W. W. Norton. New York.

8. Gay P. 2002. *Schnitzler's Century: The Making of Middle-Class Culture 1815-1914*. W. W. Norton. New York.

9. Gay P. 2008. *Modernism: The Lure of Heresy*, pp. 192-193. W. W. Norton. New York.

10. Jones E. 1957. *The Life and Work of Sigmund Freud. Vol. III, The Last Phase: 1919-1939*. Basic Books. New York.

11. Luprecht M. 1991. What People Call Pessimism. In: *Sigmund Freud, Arthur Schnitzler, and Nineteenth-Century Controversy at the University of Vienna Medical School*. Ariadne Press. Riverside, CA.

12. Schafer R. 1974. Problems in Freud's psychology of women. Journal of American Psychoanalytic Association 22: 459-485.

13. Schnitzler A. 1896. *Anatol. A Sequence of Dialogues*. Paraphrased for the English stage by Granville Barker. 1921. Little, Brown. Boston.

14. Schnitzler A. 1900. *Lieutenant Gustl*. In: *Bachelors: Novellas and Stories*. M Schaefer, translator and editor. 2006. Ivan Dee. Chicago.

15. Schnitzler A. 1925. *Traumnouvelle (Dreamstory)*. OP Schinnerer, translator. 2003. Green Integer.

16. Schnitzler A. 1925. *Fraulein Else*. In: *Desire and Delusion: Three Novellas*. M Schaefer, translator and editor. 2003. Ivan Dee. Chicago.

17. Schnitzler A. 2003. *Desire and Delusion: Three Novellas*. M Schaefer, translator and editor. 2003. Ivan Dee. Chicago.

18. Schorske CE. 1980. *Fin-de-siècle Vienna: Politics and Culture*. Alfred A. Knopf. New York.

19. Yates WE. 1992. *Schnitzler, Hofmannsthal, and the Austrian Theater*. Yale University Press. New Haven.

第 8 章 | 在藝術中描繪現代女性的性慾

1. Bayer A, editor. 2009. *Art and Love in Renaissance Italy*. Metropolitan Museum of Art. Yale University Press. New Haven.

2. Bisanz-Prakken M. 2007. Gustav Klimt: The Late Work. New Light on the Virgin and the Bride in Gustav Klimt. In: *Gustav Klimt: The Ronald S. Lauder and Serge Sabarsky Collection*. R Price, editor. Neue Galerie. Prestel Publishing. New York.

3. Bogner P. 2005. *Gustav Klimt's Geometric Compositions in Vienna 1900*. Édition de la Réunion des Musées Nationaux. Paris.

4. Brandstätter C, editor. 2006. *Vienna 1900: Art, Life and Culture*. Vendome Press. New York.

5. Braun E. 2006. Carnal Knowledge. In: *Modigliani and His Models*, pp. 45-63. Royal Academy of Arts. London.

6. Braun E. 2007. Ornament and Evolution: Gustav Klimt and Berta Zuckerkandl. In: *Gustav Klimt: The Ronald S. Lauder and Serge Sabarsky Collection*. R Price, editor. Neue Galerie. Prestel Publishing. New York. In her chapter, Braun refers to Christian Nebehey, Gustav Klimt Dokumentation, Vienna. Galerie Christian M. Nebehey 1969, p. 53, under Klimt's Bibliothek, *Illustrierte Naturgeschichte der Thiere*. 4 vols. Philip Leopold Martin, general editor. Leipzig Brockhaus 1882-84.

7. Cavanagh P. 2005. The Artist as Neuroscientist. Nature 434: 301-307.

8. Clark DL. 2005. The masturbating Venuses of Raphael, Giorgione, Titian, Ovid, Martial, and Poliziano. Aurora: Journal of the History of Art 6: 1-14.

9. Clark K. 1992. *What Is a Masterpiece?* Thames and Hudson. New York.

10. Comini A. 1975. *Gustav Klimt*. George Braziller. New York.

11. Cormack R, Vassilaki M, editors. 2008. Byzantium. Royal Academy of Arts. London.

12. Dijkstra B. 1986. *Idols of Perversity: Fantasies of Feminine Evil in Fin-de-Siècle Culture*. Oxford University Press. New York.

13. Elsen A. 1994. Drawing and a New Sexual Intimacy: Rodin and Schiele. In: *Egon Schiele: Art, Sexuality, and Viennese Modernism*. P Werkner, editor. Society for the Promotion of Science and Scholarship. Palo Alto, CA.

14. Feyerabend P. 1984. Science as art: A discussion of Riegl's theory of art and an attempt to apply it to the sciences. Art & Text 12/13. Summer 1983-Autumn 1984: 16-46.

15. Freedberg D. 1989. *The Power of Images. Studies in the History and Theory of Response*. University of Chicago Press. Chicago.

16. Freud S. 1900. The Interpretation of Dreams. In: *The Standard Edition of the Complete Psychological Works of Sigmund Freud*. 1953. Vols. IV and V. Hogarth Press. London.

17. Freud S. 1923. The Infantile Genital Organization (An Interpolation into the Theory of Sexuality). In: *The Standard Edition of the Complete Psychological Works of Sigmund Freud*. Vol. XIX (1923-25), *The Ego and the Id and Other Works*, pp. 139-146. Hogarth Press. London.

18. Freud S. 1924. The Dissolution of the Oedipus Complex. In: *The Standard Edition of the Complete Psychological Works of Sigmund Freud*. Vol. XIX (1923-25), *The Ego and the Id and Other Works*, pp. 171-180. Hogarth Press. London.

19. Goffen R. 1997. *Titian's Women*. Yale University Press. New Haven and London.

20. Gombrich EH. 1986. Kokoschka in His Time. Lecture given at the Tate Gallery on July 2, 1986. Tate Gallery Press. London.

21. Greenberg C. 1960. Modernist Painting. Forum Lectures. Washington, DC.

22. Gubser M. 2005. Time and history in Alois Riegl's Theory of Perception. Journal of the History of Ideas 66: 451-474.

23. Kemp W. 1999. Introduction to Alois Riegl's *The Group Portraiture of Holland*. Getty Publications. New York.

24. Kokoschka O. 1971. *My Life*. D Britt, translator. Macmillan. New York.

25. Lillie S, Gaugusch G. 1984. *Portrait of Adele Bloch-Bauer*. Neue Galerie. New York.

26. Natter TG. 2007. Gustav Klimt and the Dialogues of the Hetaerae: Erotic Boundaries in Vienna around 1900. In: *Gustav Klimt: The Ronald S. Lauder and Serge Sabarsky Collection*, pp. 130-143. R Price, editor. Neue Galerie. Prestel Publishing. New York.

27. Natter TG, Hollein M. 2005. *The Naked Truth: Klimt, Schiele, Kokoschka and Other Scandals*. Prestel Publishing. New York.

28. Price R, editor. 2007. *Gustav Klimt: The Ronald S. Lauder and Serge Sabarsky Collections*. Neue Galerie. Prestel Publishing. New York.

29. Ratliff F. 1985. The influence of contour on contrast: From cave painting to Cambridge psychology. Transactions of the American Philosophical Society 75(6) : 1-19.

30. Rice TD. 1985. *Art of the Byzantine Era*. Thames and Hudson. London.

31. Riegl A. 1902. *The Group Portraiture of Holland*. E. Kain, D. Britt, translators. 1999. Introduction by W Kemp. Getty Research Institute for the History of Art and the Humanities. Los Angeles.

32. Rodin A. 1912. *Art*. P Gsell, R Fedden, translators. Small, Maynard. Boston.

33. Schorske CE. 1981. *Fin-de-Siècle Vienna: Politics and Culture*. Vintage Books. New York.

34. Simpson K. 2010. Viennese art, ugliness, and the Vienna School of Art History: the vicissitudes of theory and practice. Journal of Art Historiography 3: 1-14.

35. Utamaru K. 1803. *Picture Book: The Laughing Drinker*. Two volumes. 1972. Published for the Trustees of the British Museum by British Museum Publications.

36. Waissenberger R, editor. 1984. *Vienna 1890-1920*. Tabard Press. New York.

37. Westheimer R. 1993. *The Art of Arousal*. Artabras. New York.

38. Whalen RB. 2007. *Sacred Spring: God and the Birth of Modernism in Fin-de-Siècle Vienna*.Wm B. Eerdmans. Cambridge.

39. Whitford F. 1990. *Gustav Klimt (World of Art)*. Thames and Hudson. London.

第 9 章 ｜ 用藝術描繪人類精神

1. Berland R. 2007. The early portraits of Oskar Kokoschka: A narrative of inner life. Image [&] Narrative [e-journal], September 18, 2007. http://www.imageand narrative.be/inarchive/thinking_pictures/berlandhtm (accessed September 19, 2011).

2. Calvocoressi R, Calvocoressi KS. 1986. *Oskar Kokoschka, 1886-1980*. Solomon R. Guggenheim Foundation. New York.

3. Cernuschi C. 2002. Anatomical Dissection and Religious Identification: A Wittgensteinian Response to Kokoschka's Alternative Paradigms for Truth in His Self-Portraits Prior to World War I. In: *Oskar Kokoschka: Early Portraits from Vienna and Berlin, 1909-1914*. TG Natter, editor. Hamburg Kunstalle.

4. Cernuschi C. 2002. *Re/Casting Kokoschka: Ethics and Aesthetics, Epistemology and Politics in Fin-de-Siècle Vienna*. Associated University Press. Plainsboro, NJ.

5. Comenius JA. 1658. *Orbis Sensualium Pictus*. C Hoole, translator. 1777. Printed for S. Leacroft at the Globe. Charing-Cross, London.

6. Comini A. 2002. Toys in Freud's Attic: Torment and Taboo in the Child and Adolescent. Themes of Vienna's Image Makers in Picturing Children. In: *Construction of Childhood between Rousseau and Freud*. MR Brown, editor. Ashgate Publishing. Aldershot, UK.

7. Cotter H. 2009. Passion of the moment: A triptych of masters. New York Times Art Review. March 12, 2009.

8. Dvorak M. Oskar Kokoschka: Das Konzert. Variationen über ein Thema. Reinhold Graf Bethusy Saltzburg, Wien, Galerie Weltz 1988-2.

9. Freud L. April 2010. Exhibition, L'Atelier, Centre Pompidou, Paris.

10. Freud S. 1905. Three Essays on the Theory of Sexuality. In: *The Standard Edition of the Complete Psychological Works of Sigmund Freud*. Vol. VII, pp. 125-243. 1953. Hogarth Press. London.

11. Gay P. 1998. *Freud: A Life for Our Time*. W. W. Norton. New York.

12. Gombrich EH. 1980. Gedenkworte für Oskar Kokoschka. Orden pour le mérite für Wissenschaften und Künste, Reden und Gedenkworte 16: 59-63.

13. Gombrich EH. 1986. *Kokoschka in His Time.* Tate Gallery. London.

14. Gombrich EH. 1995. *The Story of Art.* Phaidon Press. London.

15. Hoffman DD. 1998. *Visual Intelligence: How We Create What We See.* W. W. Norton. New York.

16. Kallir J. 2007. *Who Paid the Piper: The Art of Patronage in Fin-de-Siècle Vienna.* Galerie St. Etienne. New York.

17. Kokoschka O. 1971. *My Life.* David Britt, translator. Macmillan. New York.

18. Kramer H. 2002. Viennese Kokoschka: Painter of the soul, one-man movement. *New York Observer.* April 7, 2002.

19. Levine MA, Marrs RE, Henderson JR, Knapp DA, Schneider MB. 1988. The electron beam ion trap: A new instrument for atomic physics measurements. Physica Scripta T22: 157-163.

20. Natter TG, editor. 2002. *Oskar Kokoschka: Early Portraits from Vienna and Berlin, 1909-1914.* Dumont Buchverlag. Köln, Germany.

21. Natter TG, Hollein M. 2005. *The Naked Truth: Klimt, Schiele, Kokoschka and Other Scandals.* Prestel Publishing. New York.

22. Röntgen WC. 1895. Ueber eine neue Art von Strahlen (Vorläufige Mitteilung). Sber. Physik.-med. Ges. Würzburg 9: 132-141.

23. Schorske CE. 1980. *Fin-de-Siècle Vienna: Politics and Culture.* Alfred A. Knopf. New York.

24. Shearman J. 1991. *Mannerism (Style and Civilization).* Penguin Books. New York.

25. Simpson K. 2010. Viennese art, ugliness, and the Vienna school of Art History: The vicissitudes of theory and practice. Journal of Art Historiography 3: 1-17.

26. Strobl A, Weidinger A. 1995. *Oskar Kokoschka, Works on Paper: The Early Years, 1897-1917.* Harry N. Abrams. New York.

27. Trummer T. 2002. A Sea Ringed About with Vision: On Cryptocothology and Philosophy of Life in Kokoschka's Early Portraits. In: *Oskar Kokoschka: Early Portraits from Vienna and Berlin, 1909-1914.* TG Natter, editor. Dumont Buchverlag. Köln, Germany.

28. Van Gogh V. 1963. *The Letters of Vincent van Gogh.* M Roskill, editor. Atheneum, London.

29. Werner P. 2002. Gestures in Kokoschka's Early Portraits. In: *Oskar Kokoschka: Early Portraits from Vienna and Berlin, 1909-1914.* TG Natter, editor. Dumont Buchverlag. Köln, Germany.

30. Zuckerkandl B. 1927. Neues Wiener Journal. April 10.

第 10 章 | 在藝術中融合色慾、攻擊性，與焦慮

1. Barney E. 2008. *Egon Schiele's Adolescent Nudes within the Context of Fin-de-Siècle Vienna.* www.emilybarney.com.

2. Blackshaw G. 2007. The pathological body: Modernist strategising in Egon Schiele's self-portraiture. Oxford Art Journal 30(3): 377-401.

3. Brandow-Faller M. 2008. Man, woman, artist? Rethinking the Muse in Vienna 1900. Austrian History Yearbook 39: 92-120.

4. Cernuschi C. 2002. *Re/Casting Kokoschka: Ethics and Aesthetics, Epistemology and Politics in Fin-de-Siècle Vienna*. Associated University Press. Plainsboro, NJ.

5. Comini A. 1974. *Egon Schiele's Portraits*. University of California Press. Berkeley.

6. Cumming L. 2009. *A Face to the World: On Self-Portraits*. Harper Press. London.

7. Danto A. 2006. Live flesh. The Nation. January 23, 2006.

8. Davis M. 2004. *The Language of Sex: Egon Schiele's Painterly Dialogue*. http://www.michellemckdavis.com/.

9. Elsen A. 1994. Drawing and a New Sexual Intimacy: Rodin and Schiele. In: *Egon Schiele: Art, Sexuality, and Viennese Modernism*. P Werner, editor. Society for the Promotion of Science and Scholarship. Palo Alto, CA.

10. Kallir J. 1990, 1998. *Egon Schiele: The Complete Works*. Harry N. Abrams. New York.

11. Knafo D. 1993. *Egon Schiele: A Self in Creation*. Associated University Press. Plainsboro, NJ.

12. Simpson K. 2010. Viennese art, ugliness, and the Vienna School of Art History: The vicissitudes of theory and practice. Journal of Art Historiography 3: 1-14.

13. Westheimer R. 1993. *The Art of Arousal*. Artabras. New York.

14. Whitford F. 1981. *Egon Schiele*. Thames and Hudson. London.

第 11 章 │ 發現觀看者的角色

在討論到佛洛伊德對藝術的觀點時，引用了他在 1914 年 11 月寫給赫爾曼・施特魯克（Hermann Struck）的信，這封信最早發表在安娜・佛洛伊德（Anna Freud）所編的文集（*Gesammelte Werke*）中，《貢布里希文選》（*The Essential Gombrich*）也曾引用。

波林的《實驗心理學史》（*A History of Experimental Psychology*）一書，對赫倫霍茲所提出的「無意識推論」有很精采的討論。

本章其它資訊則摘錄自以下的來源：

1. Arnheim R. 1962. Art history and the partial god. Art Bulletin 44:75-79.

2. Arnheim R. 1974. *Art and Visual Perception: A Psychology of the Creative Eye*. The New Version. University of California Press. Berkeley and Los Angeles.

3. Ash MG. 1998. *Gestalt Psychology in German Culture 1890-1967: Holism and the Quest for Objectivity*. Cambridge University Press. New York.

4. Boring EG. 1950. *A History of Experimental Psychology*. Appleton-Century-Crofts. New York.

5. Bostrom A, Scherf G, Lambotte MC, Potzl-Malikova M. 2010. *Franz Xavier Messerschmidt, 1736-1783: From Neoclassicism to Expressionism*. Neue Galerie catalog accompanying exhibition of work by Messerschmidt, September 2010 to January 2011. Officina Libraria. Italy.

6. Burke J. 2006. *The Sphinx on the Table: Sigmund Freud's Art Collection and the Development of Psychoanalysis*. Walker and Co. New York.

7. Da Vinci L. 1897. *A Treatise on Painting*. JF Rigaud, translator. George Bell & Sons. London.

8. Empson W. 1930. *Seven Types of Ambiguity*. Harcourt, Brace. New York.

9. Freud S. 1910. Leonardo da Vinci and a Memory of His Childhood. In: *The Standard Edition of the Complete Psychological Works of Sigmund Freud*. Vol. XII : 57-138.

10. Freud S. 1914. The Moses of Michelangelo. Originally published anonymously in Imago 3:15-36. Republished with acknowledged authorship in 1924. In: *The Standard Edition of the Complete Psychological Works of Sigmund Freud*. Vol. XII: 209-238.

11. Frith C. 2007. *Making Up the Mind: How the Brain Creates Our Mental World*. Blackwell Publishing. Oxford.

12. Gombrich EH. 1960. *Art and Illusion. A Study in the Psychology of Pictorial Representation*. Princeton University Press. Princeton and Oxford.

13. Gombrich EH. 1982. *The Image and the Eye: Further Studies in the Psychology of Pictorial Representation*. Phaidon Press. London.

14. Gombrich EH. 1984. Reminiscences of Collaboration with Ernst Kris (1900-1957). In: *Tributes: Interpreters of Our Cultural Tradition*. Cornell University Press. Ithaca, NY.

15. Gombrich EH. 1996. *The Essential Gombrich: Selected Writings on Art and Culture*. R Woodfield, editor. Phaidon Press. London.

16. Gombrich EH, Kris E. 1938. The principles of caricature. British Journal of Medical Psychology 17:319-342. In: *Psychoanalytic Explorations in Art*.

17. Gombrich EH, Kris E. 1940. *Caricature*. King Penguin Books. London.

18. Gregory RL, Gombrich EH, editors. 1980. *Illusion in Nature and Art*. Scribner. New York.

19. Helmholtz von H. 1910. *Treatise on Physiological Optics*. JPC Southall, editor and translator 1925. Dover. New York.

20. Henle M. 1986. *1879 and All That: Essays in the Theory and History of Psychology*. Columbia University Press. New York.

21. Hoffman DD. 1998. *Visual Intelligence: How We Create What We See*. W. W. Norton. New York.

22. Kemp W. 1999. Introduction. In Riegl: *The Group Portraiture of Holland*, p. l. Getty Research Institute Publications and Exhibition Program. Los Angeles.

23. King DB, Wertheimer M. 2004. *Max Wertheimer and Gestalt Theory*. Transaction Publishers. New Brunswick, NJ, and London.

24. Kopecky V. 2010. Letters to and from Ernst Gombrich regarding *Art and Illusion*, including some comments on his notion of "schema and correction." Journal of Art Historiography 3.

25. Kris E. 1932. Die Charakterköpfe des Franz Xaver Messerschmidt: Versuch einer historischen und psychologischen Deutung. Jahrbuch der Kunst-historischen Sammlungen. Wien 4: 169-228.

26. Kris E. 1933. Ein geisteskranker Bildhauer (Die Charakterköpfe des Franz Xaver Messerschmidt). Imago 19: 381-411.

27. Kris E. 1936. The psychology of caricature. International Journal of Psycho-Analysis 17: 285-303.

28. Kris E. 1952. Aesthetic Ambiguity. In: *Psychoanalytic Explorations in Art*. International Universities Press. New York.

29. Kris E. 1952. A Psychotic Sculptor of the Eighteenth Century. In: *Psychoanalytic Explorations in Art*. International Universities Press. New York.

30. Kris E. 1952. *Psychoanalytic Explorations in Art*. International Universities Press. New York.

31. Kuspit D. 2010. A little madness goes a long creative way. Artnet Magazine Online. October 7, 2010. http://www.artnet.com/magazineus/features/kuspit/franzxaver-messerschmidt10-7-10.asp (accessed September 16, 2011).

32. Mamassian P. 2008. Ambiguities and conventions in the perception of visual art. Vision Research 48: 2143-2153.

33. Meulders M. 2010. *Helmholtz: From Enlightenment to Neuroscience.* L Garey, translator. MIT Press. Cambridge, MA.

34. Mitrovi B. 2010. A defense of light: Ernst Gombrich, the Innocent Eye and seeing in perspective. Journal of Art Historiography 3: 1-30.

35. Neisser U. 1967. *Cognitive Psychology.* Appleton-Century-Crofts. New York.

36. Persinger C. 2010. Reconsidering Meyer Schapiro in the New Vienna School. Journal of Art Historiography 3: 1-17.

37. Popper K. 1992. *The Logic of Scientific Discovery.* Routledge. London and New York.

38. Riegl A. 1902. *The Group Portraiture of Holland.* EM Kain, D Britt, translators. 2000. Getty Research Institute. Los Angeles.

39. Rock I. 1984. *Perception.* Scientific American Library. W. H. Freeman. San Francisco.

40. Roeske T. 2001. Traces of psychology: The art historical writings of Ernst Kris. American Imago 58: 463-474.

41. Rose L. 2007. Daumier in Vienna: Ernst Kris, E. H. Gombrich, and the politics of caricature. Visual Resources 23(1-2): 39-64.

42. Rose L. 2011. *Psychology, Art, and Antifascism: Ernst Kris, E. H. Gombrich, and the Caricature Project.* Fordham University Press. In press.

43. Sauerländer W. 2010. It's all in the head: Franz Xaver Messerschmidt, 1736-1783: From Neoclassicism to Expressionism. D Dollenmayer, translator. New York Review of Books 57(16).

44. Schapiro M. 1936. The New Viennese School. In: *The Vienna School Reader.* 2000. C Wood, editor. Zone Books. New York.

45. Schapiro M. 1998. *Theory and Philosophy of Art: style, Artist, and Society.* George Braziller. New York.

46. Schorske CE. 1961. *Fin-de-Siècle Vienna: Politics and Culture.* Reprint 1981. Vintage Books. New York.

47. Simpson K. 2010. Viennese art, ugliness, and the Vienna School of Art History: The vicissitudes of theory and practice. Journal of Art Historiography 3: 1-14.

48. Wickhoff F. 1900. *Roman Art: Some of Its Principles and Their Application to Early Christian Painting.* A Strong, translator and editor. Macmillan. New York.

49. Worringer W. 1908. *Abstraction and Empathy: A Contribution to the Psychology of Style.* M Bullock, translator. International University Press. New York.

50. Wurtz RH, Kandel ER. 2000. Construction of the Visual Image. In: *Principles of Neural Science*, Chap. 25, pp. 492-506. 4th ed. Kandel ER, Schwartz JH, Jessell T, editors. McGraw-Hill. New York.

第 12 章 | 觀察也是創造：大腦當為創造力的機器

1. Ferretti S. 1989. *Cassirer, Panofsky, and Warburg: Symbols, Art, and History.* R Pierce, translator. Yale University Press. New Haven.

2. Friedlander MJ. 1942. *On Art and Connoisseurship (Von Kunst und Kennerschaft).* T Borenius, translator. Bruno Cassirer Ltd. Berlin.

3. Gombrich EH. 1960. *Art and Illusion. A Study in the Psychology of Pictorial Representation*. Princeton University Press. Princeton and Oxford.

4. Handler-Spitz E. 1985. Psychoanalysis and the aesthetic experience. In: *Art and the Psyche*. Yale University Press. New Haven. For a discussion of Freud's essay on Leonardo, see pp. 55-65.

5. Holly MA. 1984. *Panofsky and the Foundations of Art History*. Cornell University Press. Ithaca, NY.

6. Necker LA. 1832. Observations on some remarkable optical phenomena seen in Switzerland, and on an optical phenomenon which occurs on viewing a figure of a crystal or geometrical solid. London and Edinburgh Philosophical Magazine and Journal of Science 1(5) : 329-337.

7. Panofsky E. 1939. *Studies in Iconology: Humanistic Themes in the Art of the Renaissance*. Westview Press. Boulder, CO.

8. Rock I. 1984. *Perception*. Scientific American Books. New York.

9. Rose L. 2010. Psychology, Art and Antifascism: Ernst Kris, E. H. Gombrich, and the Caricature Project. Manuscript.

10. Searle J. 1986. *Minds, Brains, and Science (1984 Reith Lectures)*. Harvard University Press. Cambridge, MA.

11. Wittgenstein W. 1967. *Philosophical Investigations*. GEM Anscombe, translator. Macmillan. New York.

第 13 章 | 20 世紀繪畫的興起

1. Gauss CE. 1949. *The Aesthetic Theories of French Artists: 1855 to the Present*. Johns Hopkins University Press. Baltimore.

2. Gombrich EH. 1950. *The Story of Art*. Phaidon Press. London.

3. Gombrich EH. 1986. *Kokoschka in His Time*. Lecture given at the Tate Gallery on July 2, 1986. Tate Gallery Press. London.

4. Hughes R. 1991. *The Shock of the New: The Hundred-Year History of Modern Art—Its Rise, Its Dazzling Achievement, Its Fall*. 2nd ed. Thames and Hudson. London.

5. Novotny F. 1938. Cézanne and the End of Scientific Perspective. Excerpts in: *The Vienna School Reader: Politics and Art Historical Method in the 1930s*, pp. 379-438. CS Wood, editor. 2000. Zone Books. New York.

第 14 章 | 視覺影像之腦部處理

1. Crick F. 1994. *The Astonishing Hypothesis: The Scientific Search for the Soul*. Charles Scribner's Sons. New York.

2. Daw N. 2012. *How Vision Works*. Oxford University Press. New York.

3. Frith C. 2007. *Making Up the Mind. How the Brain Creates Our Mental World*. Blackwell Publishing. Malden, MA.

4. Gombrich EH. 1982. *The Image and the Eye: Further Studies in the Psychology of Pictorial Representation*. Phaidon Press. London.

5. Gregory RL. 2009. *Seeing Through Illusions*, p. 6. Oxford University Press. New York.

6. Hoffman DD. 1998. *Visual Intelligence: How We Create What We See*. W. W. Norton. New York.

7. Kemp M. 1992. *The Science of Art: Optical Themes in Western Art from Brunelleschi to Seurat*. Yale University Press. New Haven and London.

8. Miller E, Cohen JP. 2001. An integrative theory of prefrontal cortex function. Annual Review of Neuroscience 24: 167-202.

9. Movshon A, Wandell B. 2004. Introduction to Sensory Systems. In: *The Cognitive Neurosciences* III, pp. 185-187. MS Gazzaniga, editor. Bradford Books. MIT Press. Boston.

10. Olson CR, Colby CL. 2012. The Organization of Cognition. In: *Principles of Neural Science*. 5th ed. Kandel ER, Jessell TM, Schwartz JH, editors. McGraw-Hill. New York.

11. Wurtz RH, Kandel ER. 2000. Constructing the Visual Image. In: *Principles of Neural Science* (Chap. 25). 4th ed. Kandel ER, Schwartz J, Jessell T, editors. McGraw-Hill. New York.

第 15 章 | 視覺影像的解構：形狀知覺的基礎結構

1. Ball P. 2010. Behind the Mona Lisa's smile: X-ray scans reveal Leonardo's remarkable control of glaze thickness. Nature 466: 694.

2. Changeux JP. 1994. Art and neuroscience. Leonardo 27(3): 189-201.

3. Gilbert C. 2012. The Constructive Nature of Visual Processing. In: *Principles of Neural Science* (Chap. 25). 5th ed. Kandel ER, Schwartz JH, Jessell T, Siegelbaum S, Hudspeth JH, editors. McGraw-Hill. New York.

4. Hubel DH. 1995. *Eye, Brain, and Vision*. Scientific American Library. W. H. Freeman. New York.

5. Hubel DH, Wiesel TN. 2005. *Brain and Visual Perception: The Story of a 25-Year Collaboration*. Oxford University Press. New York.

6. Katz, B. 1982. Stephen William Kuffler. Biographical Memoirs of Fellows of the Royal Society 28: 225-259. Published by the Royal Society. London.

7. Lennie P. 2000. Color Vision. In: *Principles of Neural Science* (Chap. 27), pp. 523-547. 4th ed. Kandel ER, Schwartz JH, Jessell T, editors. McGraw-Hill. New York.

8. Livingstone M. 2002. *Vision and Art: The Biology of Seeing*. Abrams. New York.

9. Mamassian P. 2008. Ambiguities and conventions in the perception of visual art. Vision Research 48: 2143-2153.

10. McMahan UJ, editor. 1990. *Steve: Remembrances of Stephen W. Kuffler*. Sinauer Associates. Sunderland, MA.

11. Meister M, Tessier-Lavigne M. 2012. The Retina and Low Level Vision. In: *Principles of Neural Science* (Chap. 26). 5th ed. Kandel ER, Schwartz JH, Jessell T, Siegelbaum S, Hudspeth JH, editors. McGraw-Hill. New York.

12. Purves D, Lotto RB. 2003. *Why We See What We Do: An Empirical Theory of Vision*. Sinauer Associates. Sunderland, MA.

13. Sherrington CS. 1906. *The Integrative Action of the Nervous System*. University Press. Cambridge, MA.

14. Stevens CF. 2001. Line versus Color: The Brain and the Language of Visual Arts. In: *The Origins of Creativity*, pp. 177-189. KH Pfenninger, VR Shubick, editors. Oxford University Press. Oxford and New York.

15. Tessier-Lavigne M, Gouras P. 1995. Color. In: *Essentials of Neural Science and Behavior*, pp. 453-468. Kandel ER, Schwartz JH, Jessell TM, editors. Appleton and Lange. Stamford, CT.

16. Trevor-Roper P. 1998. *The World through Blunted Sight*. Updated edition. Souvenir Press. Boutler and Tanner. Frome, UK.

17. Whitfield TWA, Wiltshire TJ. 1990. Colour psychology: A critical review. Genetic, Social and General Psychology Monographs 116: 387-413.

18. Wurtz RH, Kandel ER. 2000. Construction of the Visual Image. In: *Principles of Neural Science* (Chap. 25), pp. 492-506. 4th ed. Kandel ER, Schwartz JH, Jessell T, editors. McGraw-Hill. New York.

19. Zeki S. 1999. *Inner Vision: An Exploration of Art and the Brain*. Oxford University Press. New York.

第 16 章 | 吾人所見世界之重構：視覺是訊息處理

1. Albright T. 2012. High-Level Vision and Cognitive Influences. In: *Principles of Neural Science* (Chap. 28). 5th ed. Kandel ER, Schwartz JH, Jessell T, Siegelbaum S, Hudspeth JH, editors. McGraw-Hill. New York.

2. Cavanagh P. 2005. The artist as neuroscientist. Nature 434: 301-307.

3. Daw N. 2012. *How Vision Works*. Oxford University Press. New York.

4. Elsen A. 1994. Drawing and a New Sexual Intimacy: Rodin and Schiele. In: *Egon Schiele: Art, Sexuality, and Viennese Modernism*. P Werkner, editor. Society for the Promotion of Science and Scholarship. Palo Alto, CA.

5. Frith C. 2007. *Making Up the Mind. How the Brain Creates Our Mental World*. Blackwell Publishing. Malden, MA.

6. Gombrich EH. 1982. *The Image and the Eye: Further Studies in the Psychology of Pictorial Representation*. Phaidon Press. London.

7. Gregory RL. 2009. *Seeing Through Illusions*. Oxford University Press. New York.

8. Hoffman DD. 1998. *Visual Intelligence: How We Create What We See*. W. W. Norton. New York.

9. Hubel DH, Wiesel TN. 1979. Brain Mechanisms of Vision. In: *The Mind's Eye: Readings from* Scientific American. 1986. Introduced by JM Wolfe. W. H. Freeman. New York.

10. Hubel DH, Wiesel TN. 2005. *Brain and Visual Perception: The Story of a 25-Year Collaboration*. Oxford University Press. New York.

11. Kemp M. 1992. *The Science of Art: Optical Themes in Western Art from Brunelleschi to Seurat*. Yale University Press. New Haven and London.

12. Kleinschmidt A, Büchel C, Zeki S, Frackowiak RSJ. 1998. Human brain activity during spontaneously reversing perception of ambiguous figures. Proceedings of the Royal Society 265: 2427-2433. London.

13. Livingstone M. 2002. *Vision and Art: The Biology of Seeing*. Abrams. New York.

14. Marr D. 1982. *Vision: A Computational Investigation into the Human Representation and Processing of Visual Information*. W. H. Freeman. New York.

15. Movshon A, Wandell B. 2004. Introduction to Sensory Systems. In: *The Cognitive Neurosciences* III, pp. 185-187. MS Gazzaniga, editor. Bradford Books. MIT Press. Cambridge, MA.

16. Ramachandran VS. 1988. Perceiving shape from shading. Scientific American 259: 76-83.

17. Ratliff F. 1985. The influence of contour on contrast: From cave painting to Cambridge psychology. Transactions of the American Philosophical Society 75(6): 1-19.

18. Rittenhouse D. 1786. Explanation of an optical deception. Transactions of the American Philosophical

Society 2: 37-42.

19. Schwartz A. 2011. Learning to see the strike zone with one eye. http://www.nytimes.com/2011/03/20/sports/baseball/20pitcher.html (accessed September 21 , 2011).

20. Solso RL. 1994. *Cognition and the Visual Arts*. Bradford Books. MIT Press. Cambridge, MA.

21. Stevens CF. 2001. Line versus Color: The Brain and the Language of Visual Arts. In: *The Origins of Creativity*, pp. 177-189. KH Pfenninger, VR Shubick, editors. Oxford University Press. Oxford and New York.

22. Von der Heydt R, Qiu FT, He JZ. 2003. Neural mechanisms in border ownership assignment: Motion parallax and Gestalt cues. (Abstract). Journal of Vision 3: 666a.

23. Wurtz RH, Kandel ER. 2000. Perception of Motion, Depth, and Form. In: *Principles of Neural Science* (Chap. 28), pp. 492-506. 4th ed. Kandel ER, Schwartz JH, Jessell T, editors. McGraw-Hill. New York.

24. Zeki S. 1999. *Inner Vision: An Exploration of Art and the Brain*. Oxford University Press. New York.

25. Zeki S. 2001. Artistic creativity and the brain. Science 293(5527) : 51-52.

26. Zeki S. 2008. *Splendors and Miseries of the Brain: Love, Creativity, and the Quest for Human Happiness*. John Wiley and Sons. Oxford.

第 17 章 | 高階視覺與臉手及身體之腦中知覺

1. Baker C. 2008. Face to face with cortex. Nature Neuroscience (11): 862-864.

2. Bodamer J. 1947. Die Prosop-Agnosie. Archiv für Psychiatrie und Nervenkrankheiten 179: 6-53.

3. Code C, Wallesch CW, Joanette Y, Lecours AR, editors. 1996. *Classic Cases in Neuropsychology*. Pyschology Press. Erlbaum (UK). Taylor & Francis Ltd. UK

4. Connor CE. 2010. A new viewpoint on faces. Science 330 : 764-765.

5. Craft E, Schütze H, Niebur E, von der Heydt R. 2007. A neuronal model of figureground organization. Journal of Neurophysiology 97: 4310-4326.

6. Darwin C. 1872. *The Expression of the Emotions in Man and Animals*. Appleton-Century-Crofts. New York.

7. Daw N. 2012. *How Vision Works*. Oxford University Press. New York.

8. de Gelder B. 2006. Towards the neurobiology of emotional body language. Nature Reviews Neuroscience 7(3): 242-249.

9. Exploratorium: Mona: Exploratorium Exhibit. [Internet]. 2010. San Francisco: Exploratorium [last updated October 12, 2010; cited 2011 January 10, 2011]. Available from: http://www.exploratorium.edu/exhibits/mona/mona.html (accessed September 14, 2011).

10. Felleman DJ, Van Essen DC. 1991. Distributed hierarchical processing in primate cerebral cortex. Cerebral Cortex l : 1-47.

11. Freiwald WA, Tsao DY, Livingstone MS. 2009. A face feature space in the macaque temporal lobe. Nature Neuroscience 12(9) : 1187-1196.

12. Freiwald WA, Tsao DY. 2010. Functional compartmentalization and viewpoint generalization within the macaque face processing system. Science 330: 845-851.

13. Gombrich EH. 1960. *Art and Illusion. A Study in the Psychology of Pictorial Representation*. Princeton University Press. Princeton and Oxford.

14. Gross C. 2009. *A Hole in the Head: More Tales in the History of Neuroscience*. Chap. 3, pp. 179-182. MIT Press. Cambridge, MA.

15. Haxby J, Hoffman E, Gobbini M. 2002. Human neural systems for face recognition and social communication. Biological Psychiatry 51 : 59-67.

16. Hubel DH, Wiesel TN. 1979. Brain Mechanisms of Vision. In: *The Mind's Eye. Readings from Scientific American*, p. 40. 1986. Introduced by JM Wolfe. W. H. Freeman. New York.

17. Hubel DH, Wiesel TN. 2004. *Brain and Visual Perception: The Story of a 25-Year Collaboration*. Oxford University Press. New York.

18. James W. 1890. *The Principles of Psychology*. Vols. 1 and 2. Henry Holt. New York.

19. Johansson G. 1973. Visual perception of biological motion and a model for its analysis. Perception and Psychophysics 14: 201-211.

20. Kanwisher N, McDermott J, Chun MM. 1997. The fusiform face area: A module in human extrastriate cortex specialized for face perception. Journal of Neuroscience 17: 4302-4311.

21. Lorenz K. 1971. *Studies in Animal and Human Behavior*. Harvard University Press. Cambridge, MA.

22. Marr D. 1982. *Vision: A Computational Investigation into the Human Representation and Processing of Visual Information*. W. H. Freeman. New York.

23. Meltzoff AN, Moore MK. Imitation of facial and manual gestures by human neonates. Science 198(4312): 75-78.

24. Miller E, Cohen JP. 2001. An integrative theory of prefrontal cortex function. Annual Review of Neuroscience 24: 167-202.

25. Moeller S, Freiwald WA, Tsao DY. 2008. Patches with links: A unified system for processing faces in the macaque temporal lobe. Science 320(5881): 1355-1359.

26. Morton J, Johnson MH. 1991. *Biology and Cognitive Development: The Case of Face Recognition*. Blackwell Publishing. Oxford.

27. Pascalis O, de Haan M, Nelson CA. 2002. Is face processing species-specific during the first year of life? Science 296(5571): 1321-1323.

28. Puce A, Allison T, Asgari M, Gore JC, McCarthy G. 1996. Differential sensitivity of human visual cortex to faces, letter strings, and textures: A functional magnetic resonance imaging study. Journal of Neuroscience 16(16) : 5205-5215.

29. Puce A, Allison T, Bentin S, Gore JC, McCarthy G. 1998. Temporal cortex activation in humans viewing eye and mouth movements. Journal of Neuroscience 18: 2188-2199.

30. Quian Quiroga R, Reddy L, Kreiman G, Koch C, Fried I. 2005. Invariant visual representation by single neurons in the human brain. Nature 435 : 1102-1107.

31. Ramachandran VS. 2003. *The Emerging Mind*. The Reith Lectures. BBC in association with Profile Books. London.

32. Ramachandran VS. 2004. *A Brief Tour of Human Consciousness: From Imposter Poodles to Purple Numbers*. Pi Press. New York.

33. Sargent J, Ohta S, MacDonald B. 1992. Functional neuroanatomy of face and object processing. *Brain* 115: 15-36.

34. Soussloff CM. 2006. *The Subject in Art: Portraiture and the Birth of the Modern*. Duke University Press.

Durham, NC.

35. Thompson P. 1980. Margaret Thatcher: A new illusion. Perception 9: 483-484.

36. Tinbergen N, Perdeck AC. 1950. On the stimulus situation releasing the begging response in the newly hatched herring gull chick. Behaviour 3(1) : 1-39.

37. Treisman A. 1986. Features and objects in visual processing. Scientific American 255(5) : 114-125.

38. Tsao DY. 2006. A dedicated system for processing faces. Science 314: 72-73.

39. Tsao DY, Freiwald WA. 2006. What's so special about the average face? Trends in Cognitive Sciences 10(9) : 391-393.

40. Tsao DY, Livingstone MS. 2008. Mechanisms of face perception. Annual Review of Neuroscience 31: 411-437.

41. Tsao DY, Schweers N, Moeller S, Freiwald WA. 2008. Patches of face-selective cortex in the macaque frontal lobe. Nature Neuroscience 11: 877-879.

42. Viskontas IV, Quiroga RQ, Fried I. 2009. Human medial temporal lobe neurons respond preferentially to personally relevant images. Proceedings of the National Academy of Sciences 106(50) : 21329-21334.

43. Wurtz RH, Goldberg ME, Robinson DL. 1982. Brain mechanisms of visual attention. Scientific American 246(6) : 124-135.

44. Zeki S, Shipp S. 2006. Modular connections between areas V2 and V4 of macaque monkey visual cortex. European Journal of Neuroscience 1(5) : 494-506.

45. Zeki S. 2009. *Splendors and Miseries of the Brain: Love, Creativity, and the Quest for Human Happiness*. John Wiley & Sons. Oxford.

第 18 章 | 訊息由上往下的處理：利用記憶尋找意義

1. Albright T. 2011. High-Level Vision and Cognitive Influences. In: *Principles of Neural Science* (Chap. 28). 5th ed. Kandel ER, Schwartz J H, Jessell T, Siegelbaum S, Hudspeth JH, editors. McGraw-Hill. New York.

2. Arnheim R. 1954. *Art and Visual Perception: A Psychology of the Creative Eye*. The New Version. 1974. University of California Press. Berkeley and Los Angeles.

3. Cavanagh P. 2005. The Artist as Neuroscientist. Nature 434: 301-307.

4. Ferretti S. 1989. *Cassirer, Panofsky, and Warburg: Symbols, Art, and History*. R Pierce, translator. Yale University Press. New Haven.

5. Gilbert C. 2011. The Constructive Nature of Visual Processing. In: *Principles of Neural Science* (Chap. 25). 5th ed. Kandel ER, Schwartz JH, Jessell T, Siegelbaum S, Hudspeth JH, editors. McGraw-Hill. New York.

6. Gilbert C. 2011. Visual Primitives and Intermediate Level Vision. In: *Principles of Neural Science* (Chap. 27). 5th ed. Kandel ER, Schwartz JH, Jessell T, Siegelbaum S, Hudspeth JH, editors. McGraw-Hill. New York.

7. Gombrich EH. 1987. In: *Reflections on the History of Art*, R Woodfield, editor, p. 211. Originally published as a review of Morse Peckham, *Man's Rage for Chaos: Biology, Behavior, and the Arts*. New York Review of Books. June 23, 1966.

8. Kris E. 1952. *Psychoanalytic Explorations in Art*. International Universities Press. New York.

9. Mamassian P. 2008. Ambiguities and conventions in the perception of visual art. Vision Research 48: 2143-2153.

10. Miller E, Cohen JP. 2001. An integrative theory of prefrontal cortex function. Annual Review of Neuroscience 24: 67-202.

11. Milner B. 2005. The medial temporal-lobe amnesic syndrome. Psychiatric Clinics of North America 28(3): 599-611.

12. Pavlov IP. 1927. *Conditioned Reflexes: An Investigation of the Physiological Activity of the Cerebral Cortex*. GV Anrep, translator. Oxford University Press. London.

13. Polanyi M, Prosch H. 1975. *Meaning*. University of Chicago Press. Chicago.

14. Riegl A. 1902. *The Group Portraiture of Holland*. EM Kain, D Britt, translators. 1999. Getty Research Institute. Los Angeles.

15. Rock I. 1984. *Perception*. Scientific American Library. W. H. Freeman. San Francisco.

16. Tomita H, Ohbayashi M, Nakahara K, Hasegawa I, Miyashita Y. 1999. Top-down signal from prefrontal cortex in executive control of memory retrieval. Nature 401: 699-703.

第 19 章 | 情緒的解構：追尋情緒的原始成分

1. Bostrom A, Scherf G, Lambotte MC, Potzl-Malikova M. 2010. *Franz Xaver Messerschmidt, 1736-1783: From Neoclassicism to Expressionism*. Neue Galerie catalog accompanying exhibition of work by Messerschmidt, September 2010 to January 2011. Officina Libraria. Italy.

2. Bradley MM, Sabatinelli D. 2003. Startle reflex modulation: Perception, attention, and emotion. In: *Experimental Methods in Neuropsychology*, p. 78. K Hugdahl, editor. Kluwer Academic Publishers. Norwell, MA.

3. Changeux JP. 1994. Art and neuroscience. Leonardo 27(3): 189-201.

4. Chartrand TL, Bargh JA. 1999. The chameleon effect: The perception-behavior link and social interaction. Journal of Personality and Social Psychology 76 (6) : 893-910.

5. Damasio AR. 1999. *The Feeling of What Happens: Body and Emotion In the Making of Consciousness*. Mariner Books. Boston.

6. Darwin C. 1859. *On the Origin of Species by Means of Natural Selection*. Appleton-Century-Crofts. New York.

7. Darwin C. 1871. *The Descent of Man and Selection in Relation to Sex*. Appleton-Century- Crofts. New York.

8. Darwin C. 1872. *The Expression of the Emotions in Man and Animals*. Appleton-Century-Crofts. New York.

9. Descartes R. 1694. *Treatise on the Passions of the Soul*. In: *The Philosophical Works of Descartes*. ES Halman, GRT Ross, translators. 1967. Cambridge University Press.

10. de Sousa R. 2010. Emotion. In: *The Stanford Encyclopedia of Philosophy*. Fall 2010 ed. EN Zalta, editor. Metaphysics Research Lab. Stanford, CA.

11. Dijkstra B. 1986. *Idols of Perversity: Fantasies of Feminine Evil in Fin-de-Siècle Culture*. Oxford University Press. New York and Oxford.

12. Ekman P. 1989. The argument and evidence about universals in facial expressions of emotion. In *Handbook of Psychophysiology: Emotion and Social Behavior*, pp. 143-164. H Wagner, A Manstead, editors. John Wiley & Sons. London.

13. Freud S. 1938. An Outline of Psycho-Analysis. In: *The Standard Edition of the Complete Psychological Works*

of Sigmund Freud (1937-1939). Vol. XXIII, pp. 139-208. Hogarth Press 1964. London.

14. Freud S. 1950. *Collected Papers*. Vol 4. J Riviere, translator. Hogarth Press and Institute of Psychoanalysis. London.

15. Gay P. 1989. *The Freud Reader*. W. W. Norton. New York.

16. Gombrich EH. 1955. *The Story of Art*. Phaidon Press. London.

17. Helmholtz H von. 1910. *Treatise on Physiological Optics*. JPC Southall, editor and translator. 1925. Dover. New York.

18. Iverson S, Kupfermann I, Kandel ER. 2000. Emotional States and Feelings. In: *Principles of Neural Science* (Chap. 50), pp. 982-997. 4th ed. Kandel ER, Schwartz JH, Jessell T, editors. McGraw-Hill. New York.

19. James W. 1890. *The Principles of Psychology*. Harvard University Press. Cambridge, MA, and London.

20. Kant I. 1785. *Groundwork for the Metaphysics of Morals*. 1998. Cambridge University Press. New York.

21. Kemball R. 2009. Art in Darwin's terms. Times Literary Supplement. March 20, 2009.

22. Kris E. 1952. *Psychoanalytic Explorations in Art*. International Universities Press. New York.

23. Lang PJ. 1995. The emotion probe: Studies of motivation and attention. American Psychologist 50(5) : 272-285.

24. Panofsky E. 1939. *Studies in Iconology: Humanistic Themes in the Art of the Renaissance*. Westview Press. Boulder, CO.

25. Pascalis O, de Haan M, Nelson CA. 2002. Is face processing species-specific during the first year of life? Science 296(5571): 1321-1323.

26. Rolls ET. 2005. *Emotion Explained*. Oxford University Press. New York.

27. Silva PJ. 2005. Emotional response to art: From collation and arousal to cognition and emotion. Review of General Psychology 90: 342-357.

28. Slaughter V, Heron M. 2004. Origins and early development of human body knowledge. Monographs of the Society for Research in Child Development 69(2): 103-113.

29. Solms M, Nersessian E. 1999. Freud's theory of affect: Questions for neuroscience. Neuropsychoanalysis 1: 5-14.

30. Strack F, Martin LL., Stepper S. 1988. Inhibiting and facilitating conditions of the human smile: A nonobtrusive test of the facial feedback hypothesis. Journal of Personality and Social Psychology 54(5): 768-777.

第 20 章 | 情緒的藝術描繪：透過臉部、雙手、身體，與色彩

1. Aiken NE. 1984. Physiognomy and art: Approaches from above, below, and sideways. Visual Art Research 10: 52-65.

2. Barnett JR, Miller S, Pearce E. 2006. Colour and art: A brief history of pigments. Optics and Laser Technology 38: 445-453.

3. Chartrand TL, Bargh JA. 1999. The chameleon effect: The perception-behavior link and social interaction. Journal of Personality and Social Psychology 76(6): 893-910.

4. Damasio A. 1994. *Descartes' Error: Emotion, Reason, and the Human Brain*. G. P. Putnam's Sons. New York.

5. Darwin C. 1872. *The Expression of the Emotions in Man and Animals*. Appleton-Century-Crofts. New York.

6. Downing PE, Jiang Y, Shuman M, Kanwisher N. 2001. A cortical area selective for visual processing of the human body. Science 293(5539): 2470-2473.

7. Ekman P. 2003. *Emotions Revealed: Recognizing Faces and Feelings to Improve Communication and Emotional Life*. Owl Books. New York.

8. Frith U. 1989. *Autism: Explaining the Enigma*. Blackwell Publishing. Oxford.

9. Gage J. 2006. *Color in Art*. Thames and Hudson. London.

10. Hughes R. 1991. *The Shock of the New: Art and the Century of Change*. 2nd ed. Thames and Hudson. London.

11. Javal E. 1906. *Physiologie de la Lecture et de l'Écriture (Physiology of Reading and Writing)*. Felix Alcan. Paris.

12. Langton SRH, Watt RJ, Bruce V. 2000. Do the eyes have it? Cues to the direction of social attention. Trends in Cognitive Science 4: 50-59.

13. Livingstone M. 2002. *Vision and Art: The Biology of Seeing*. Harry N. Abrams. New York.

14. Livingstone M, Hubel D. 1988. Segregation of form, color, movement, and depth: Anatomy, physiology, and perception. Science 240: 740-749.

15. Lotto RB, Purves D. 2004. Perceiving color. Review of Progress in Coloration 34: 12-25.

16. Marks WB, Dobelle WH, MacNichol EF. 1964. Visual pigments of single primate cones. Science 13: 1181-1182.

17. Molnàr F. 1981. About the role of visual exploration in aesthetics. In: *Advances In Intrinsic Motivation and Aesthetics*. H Day, editor. Plenum. New York.

18. Natter T. 2002. *Oskar Kokoschka: Early Portraits from Vienna and Berlin, 1909-1914*. Dumont Buchverlag. Köln, Germany.

19. Nodine CF, Locher PJ, Krupinski EA. 1993. The role of formal art training on perception and aesthetic judgment of art compositions. Leonardo 26(3): 219-227.

20. Pelphrey KA, Morris JP, McCarthy G. 2004. Grasping the intentions of others: The perceived intentionality of an action influences activity in the superior temporal sulcus during social perception. Journal of Cognitive Neuroscience 16(10): 1706-1716.

21. Pirenne MH. 1944. Rods and cones and Thomas Young's theory of color vision. Nature 154: 741-742.

22. Puce A, Allison T, Bentin S, Gore JC, McCarthy G. 1998. Temporal cortex activation in humans viewing eye and mouth movements. Journal of Neuroscience 18: 2188-2199.

23. Sacco T, Sacchetti B. 2010. Role of secondary sensory cortices in emotional memory storage and retrieval in rats. Science 329: 649-656.

24. Simpson K. 2010. Viennese art, ugliness, and the Vienna School of Art History: The vicissitudes of theory and practice. Journal of Art Historiography 3: 1-14.

25. Slaughter V, Heron M. 2004. Origins and early development of human body knowledge. Monographs of the Society for Research in Child Development 69(2): 103-113.

26. Solso RL. 1994. *Cognition and the Visual Arts*. Bradford Books. MIT Press. Cambridge, MA.

27. Zeki S. 2008. *Splendors and Miseries of the Brain*. Wiley-Blackwell. Oxford.

第 21 章 | 無意識情緒、意識性感知，與其身體表現

1. Adolphs R, Tranel D, Damasio AR. 1994. Impaired recognition of emotion in facial expression following bilateral damage to the human amygdala. Nature 372: 669-672.

2. Adolphs R, Gosselin F, Buchanan TW, Tranel D, Schyns P, Damasio A. 2005. A mechanism for impaired fear recognition after amygdala damage. Nature 433: 68-72.

3. Anderson AK, Phelps EA. 2000. Expression without recognition: Contributions of the human amygdala to emotional communication. Psychological Science 11(2) : 106-111.

4. Arnold MB. 1960. *Emotion and Personality*. Columbia University Press. New York.

5. Barzun J. 2002. *A Stroll with James*. University of Chicago Press. Chicago.

6. Boring EG. 1950. *A History of Experimental Psychology*. Appleton-Century-Crofts. New York.

7. Bradley MM, Greenwald MK, Petry MC, Lang PJ. 1992. Remembering pictures: Pleasure and arousal in memory. Journal of Experimental Psychology: Learning, Memory, and Cognition 18: 379-390.

8. Cannon WB. 1915. *Bodily Changes in Pain, Hunger, Fear, and Rage: An Account of Recent Researches into the Function of Emotional Excitement*. D. Appleton & Co. New York.

9. Cardinal RN, Parkinson JA, Hall J, Everitt BJ. 2002. Emotion and motivation: The role of the amygdala, ventral striatum, and prefrontal cortex. Neuroscience and Biobehavioral Reviews 26: 321-352.

10. Craig AD. 2009. How do you feel—now? The anterior insula and human awareness. Nature Reviews of Neuroscience 10(1): 59-70.

11. Critchley HD, Wiens S, Rotshtein P, Öhman A, Dolan RJ. 2004. Neural systems supporting interoceptive awareness. Nature Neuroscience 7: 189-195.

12. Damasio A. 1994. *Descartes' Error: Emotion, Reason, and the Human Brain*. G. P. Putnam's Sons. New York.

13. Damasio A. 1996. The somatic marker hypothesis and the possible functions of the prefrontal cortex. Proceedings of the Royal Society of London B 351: 1413-1420.

14. Damasio A. 1999. *The Feeling of What Happens: Body and Emotion in the Making of Consciousness*. Harcourt Brace. New York.

15. Darwin C. 1872. *The Expression of the Emotions in Man and Animals*. John Murray. London.

16. Etkin A, Klemenhagen KC, Dudman JT, Rogan MT, Hen R, Kandel E, Hirsch J. 2004. Individual differences in trait anxiety predict the response of the basolateral amygdala to unconsciously processed fearful faces. Neuron 44: 1043-1055.

17. Freud S. 1915. *The Unconscious*. Penguin Books. London.

18. Frijda NH. 2005. Emotion experience. Cognition and Attention 19: 473-498.

19. Frith C. 2007. *Making Up the Mind: How the Brain Creates Our Mental World*. Blackwell Publishing. Malden, MA.

20. Harrison NA, Gray MA, Gienoros PS, Critchley HD. 2010. The embodiment of emotional feeling in the brain. Journal of Neuroscience 30(38) : 12878-12884.

21. Iverson S, Kupfermann I, Kandel ER. 2000. Emotional States and Feelings. In: *Principles of Neural Science* (Chap. 50), pp. 982-997. 4th ed. Kandel ER, Schwartz JH, Jessell T, editors. McGraw-Hill. New York.

22. James W. 1884. What is an emotion? Mind 9: 188-205.

23. James W. 1890. *Principles of Psychology*. Vols. 1 and 2. Dover Publications. Mineola, NY.

24. Kandel E. 2006. *In Search of Memory. The Emergence of a New Science of Mind*. W. W. Norton. New York.

25. Klüver H, Bucy PC. 1939. Preliminary analysis of functions of the temporal lobes in monkeys. Archives of Neurology and Psychiatry 42(6): 979-1000.

26. Knutson B, Delgado M, Phillips P. 2008. Representation of Subjective Value in the Striatum. In: *Neuroeconomics: Decision Making and the Brain* (Chap. 25). P Glimcher, C Camerer, E Fehr, R Poldrack, editors. Academic Press. London.

27. Lang PJ. 1994. The varieties of emotional experience: A meditation on James-Lange theory. Psychological Review 101: 211-221.

28. LeDoux J. 1996. *The Emotional Brain: The Mysterious Underpinning of Emotional Life*. Simon and Schuster. New York.

29. Miller EK, Cohen JD. 2001. An integrative theory of prefrontal cortex function. Annual Review of Neuroscience 24: 167-202.

30. Oatley K. 2004. *Emotions: A Brief History*. Blackwell Publishing. Oxford.

31. Phelps EA. 2006. Emotion and cognition: Insights from studies of the human amygdala. Annual Review of Psychology 57: 27-53.

32. Rokitansky C. 1846. *Handbuch der pathologischen Anatomie*. Braumüller & Seidel. Germany.

33. Rolls ET. 2005. *Emotion Explained*. Oxford University Press. New York.

34. Salzman CD, Fusi S. 2010. Emotion, cognition, and mental state representation in amygdala and prefrontal cortex. Annual Review of Neuroscience 33. June 16, 2010 (ePub ahead of print).

35. Schachter S, Singer JE. 1962. Cognitive, social, and physiological determinants of emotional states. Psychological Review 69: 379-399.

36. Vuilleumier P, Richardson MP, Armory JL, Driver J, Dolan RJ. 2004. Distant influences of amygdala lesion on visual cortical activation during emotional face processing. Nature Neuroscience 7: 1271-1278.

37. Weiskrantz L. 1956. Behavioral changes associated with ablation of the amygdaloid complex in monkeys. Journal of Comparative and Physiological Psychology 49: 381-391.

38. Whalen PJ, Kagan J, Cook RG, Davis C, Kim H, Polis S, McLaren DG, Somerville LH, McLean AA, Maxwell JS, Johnston T. 2004. Human amygdala responsivity to masked fearful eye whites. Science 306: 2061.

39. Whitehead AN. 1925. *Science and the Modern World*. Macmillan. New York.

40. Wurtz RH, Kandel ER. 2000. Construction of the Visual Image. In: *Principles of Neural Science* (Chap. 25), pp. 492-506. 4th ed. Kandel ER, Schwartz JH, Jessell T, editors. McGraw-Hill. New York.

第 22 章 | 認知情緒訊息的由上往下控制歷程

1. Amodio DM, Frith CD. 2006. Meeting of minds: The medial frontal cortex and social cognition. Nature Reviews Neuroscience 7(4): 268-277.

2. Anderson AK, Phelps EA. 2002. Is the human amygdala critical for the subjective experience of emotion? Evidence of dispositional affect in patients with amygdala lesions. Journal of Cognitive Neuroscience 14: 709-720.

3. Anderson SW, Bechara A, Damascott TD, Damasio AR. 1999. Impairment of social and moral behavior related to early damage in the human prefrontal cortex. Nature Neuroscience 2: 1032-1037.

4. Berridge KC, Kringelbach ML. 2008. Effective neuroscience of pleasure: Rewards in humans and animals. Psychopharmacology 199: 457-480.

5. Breiter HC, Aharon I, Kahneman D. 2001. Functional imaging of neural responses to expectancy and experience of monetary gains and losses. Neuron 30: 619-639.

6. Breiter HC, Gollub RL, Weisskoff RM. 1997. Acute effects of cocaine on human brain activity and emotion. Neuron 19: 591-611.

7. Cardinal R, Parkinson J, Hall J, Everitt B. 2002. Emotion and motivation: The role of the amygdala, ventral striatum, and prefrontal cortex. Neuroscience and Biobehavioral Reviews 26: 321-352.

8. Churchland PS. 2002. *Brain-Wise: Studies in Neurophysiology*. MIT Press. Cambridge, MA.

9. Colby C, Olson C. 2012. The Organization of Cognition. In: *Principles of Neural Science* (Chap. 18). 5th ed. Kandel ER, Schwartz JH, Jessell TM, Hudspeth AJ, Siegelbaum S, editors. McGraw-Hill. New York.

10. Damasio A. 1996. The somatic marker hypothesis and the possible functions of the prefrontal cortex. Proceedings of the Royal Society of London B 351: 1413-1420.

11. Damasio H, Grabowski T, Frank R, Galaburda AM, Damasio AR. 1994. The return of Phineas Gage: Clues about the brain from the skull of a famous patient. Science 254(5162): 1102-1105.

12. Darwin C. 1872. *The Expression of the Emotions in Man and Animals*. Appleton-Century-Crofts. New York.

13. Delgado M. 2007. Reward-related responses in the human striatum. Annals of New York Academy of Science 1104: 70-88.

14. Foot P. 1967. The problem of abortion and the doctrine of double effect. Oxford Review 5: 5-15.

15. Freud S. 1915. *The Unconscious*. Penguin Books. London.

16. Frijda NH. 2005. Emotion experience. Cognition and Attention 19: 473-498.

17. Fuster JM. 2008. *The Prefrontal Cortex*. 4th ed. Academic Press. London.

18. Greene JD. 2007. Why are VMPFC patients more utilitarian? A dual-process theory of moral judgment explains. Trends in Cognitive Sciences 11(8): 322-323.

19. Greene JD. 2009. Dual-process morality and the personal/impersonal distinction: A reply to McGuire, Langdon, Coltheart, and Mackenzie. Journal of Experimental Social Psychology 45(3): 581-584.

20. Greene JD, Nystrom LE, Engell AD, Darley JM, Cohen JD. 2004. The neural bases of cognitive conflict and control in moral judgment. Neuron 44: 389-400.

21. Greene JD, Paxton JM. 2009. Patterns of neural activity associated with honest and dishonest moral decisions. Proceedings of the National Academy of Sciences USA 106(30): 12506-12511.

22. James W. 1890. *The Principles of Psychology*. Vols. 1 and 2. Harvard University Press. Cambridge, MA, and London.

23. Knutson B, Delgado M, Phillips P. 2008. Representation of Subjective Value in the Striatum. In: *Neuroeconomics: Decision Making and the Brain* (Chap. 25). P Glimcher, C Camerer, E Fehr, R Poldrack, editors. Academic Press. London.

24. Lang PJ. 1994. The varieties of emotional experience: A meditation on James-Lange theory. Psychological Review 101: 211-221.

25. LeDoux J. 1996. *The Emotional Brain: The Mysterious Underpinnings of Emotional Life*. Simon and Schuster.

New York.

26. MacMillan M. 2000. *An Odd Kind of Fame. Stories of Phineas Gage.* Bradford Books. MIT Press. Cambridge, MA.

27. Mayberg HS, Brannan SK, Mahurin R, Jerabek P, Brickman J, Tekell JL, Silva JA, McGinnis S. 1997. Cingulate function in depression: A potential predictor of treatment response. NeuroReport 8: 1057-1061.

28. Miller EK, Cohen JD. 2001. An integrative theory of prefrontal cortex function. Annual Review of Neuroscience 24: 167-202.

29. Oatley K. 2004. *Emotions: A Brief History.* Blackwell Publishing. Malden, MA.

30. Olsson A, Ochsner KN. 2008. The role of social cognition in emotion. Trends in Cognitive Sciences 12(2): 65-71.

31. Phelps EA. 2006. Emotion and cognition: Insights from studies of the human amygdala. Annual Review of Psychology 57: 27-53.

32. Rolls ET. 2005. *Emotion Explained.* Oxford University Press. New York.

33. Rose JE, Woolsey CN. 1948. The orbitofrontal cortex and its connections with the mediodorsal nucleus in rabbit, sheep and cat. *Research Publications of the Association for Research in Nervous and Mental Diseases* 27: 210-232.

34. Salzman CD, Fusi S. 2010. Emotion, cognition, and mental state representation in amygdala and prefrontal cortex. *Annual Review of Neuroscience* 33. June 16, 2010 (ePub ahead of print).

35. Solms M. 2006. Freud Returns. In: *Best of the Brain from Scientific American.* F Bloom, editor. Dana Press. New York and Washington, DC.

36. Solms M, Nersessian E. 1999. Freud's theory of affect: Questions for neuroscience. Neuro-psychoanalysis 1(1): 5-12.

37. Thomson JJ. 1976. Killing, letting die, and the trolley problem. Monist 59:204-217.

38. Thomson JJ. 1985. The trolley problem. Yale Law Journal 94: 1395-1415.

第 23 章 | 藝術美醜之生物反應

1. Adams RB, Kleck RE. 2003. Perceived gaze direction and the processing of facial displays of emotion. Psychiatric Science 14: 644-647.

2. Aron A, Fisher H, Mashek DJ, Strong G, Li H, Brown LL. 2005. Reward, motivation, and emotion systems associated with early stage intense romantic love. Journal of Neurophysiology 94: 327-337.

3. Bar M, Neta M. 2006. Humans prefer curved visual objects. Psychological Science 17: 645-648.

4. Barrett LF, Wagner TD. 2006. The structure of emotion: Evidence from neuroimaging studies. Current Directions in Psychological Science 15(2): 79-85.

5. Bartels A, Zeki S. 2004. The neural correlates of maternal and romantic love. NeuroImage 21: 1155-1166.

6. Berridge KC, Kringelbach ML. 2008. Affective neuroscience of pleasure: Reward in humans and animals. Psychopharmacology 199: 457-480.

7. Brunetti M, Babiloni C, Ferretti A, del Gratta C, Merla A, Belardinelli MO, Romani GL. 2008. Hypothalamus, sexual arousal and psychosexual identity in human males: A functional magnetic resonance imaging study.

European Journal of Neuroscience 27(11): 2922-2927.

8. Calder AJ, Burton AM, Miller P, Young AW, Akamatsu S. 2001. A principal component analysis of facial expressions. Vision Research 41: 1179-1208.

9. Carey S, Diamond R. 1977. From piecemeal to configurational representation of faces. Science 195: 312-314.

10. Cela-Conde CJ, Marty G, Maestu F, Ortiz T, Munar E, Fernandez A, Roca M, Rossello J, Quesney F. 2004. Activation of the prefrontal cortex in the human visual aesthetic perception. Proceedings of the National Academy of Sciences 101: 6321-6325.

11. Cowley G. 1996. The biology of beauty. Newsweek. June 3, 1996, pp. 60-67.

12. Cunningham MR. 1986. Measuring the physical in physical attractiveness: Quasiexperiments on the sociobiology of female facial beauty. Journal of Personality and Social Psychology 50: 925-935.

13. Damasio A. 1999. *The Feeling of What Happens: Body and Emotion in the Making of Consciousness.* Harcourt Brace. New York.

14. Darwin C. 1871. *The Descent of Man and Selection in Relation to Sex.* Appleton-Century-Crofts. New York.

15. Downing PE, Bray D, Rogers J, Childs C. 2004. Bodies capture attention when nothing is expected. Cognition B28-B38.

16. Dutton DD. 2009. *The Art Instinct: Beauty, Pleasure, and Human Evolution.* Bloomsbury Press. New York.

17. Elsen A. 1994. Drawing and a New Sexual Intimacy: Rodin and Schiele. In: *Egon Schiele: Art, Sexuality, and Viennese Modernism.* P Werner, editor. Society for the Promotion of Science and Scholarship. Palo Alto, CA.

18. Fink B, Penton-Voak IP. 2002. Evolutionary psychology of facial attractiveness. Current Directions in Psychological Science 11: 154-158.

19. Fisher H. 2000. Lust, attraction, attachment: Biology and evolution of the three primary emotion systems for mating, reproduction, and parenting. Journal of Sex Education and Therapy 25(1): 96-104.

20. Fisher H, Aron A, Brown LL. 2005. Romantic love: An fMRI study of a neural mechanism for mate choice. Journal of Comparative Neurology 493: 58-62.

21. Fisher HE, Brown LL, Aron A, Strong G, Mashek D. 2010. Reward, addiction, and emotion regulation systems associated with rejection in love. Journal of Neurophysiology 104: 51-60.

22. Gilbert D. 2006. *Stumbling on Happiness.* Alfred A. Knopf. New York.

23. Gombrich EH. 1987. In: *Reflections on the History of Art*, p. 211. R Woodfield, editor. Originally published as a review of Morse Peckham, *Man's Rage for Chaos: Biology, Behavior, and the Arts.* New York Review of Books. June 23, 1966.

24. Guthrie G, Wiener M. 1966. Subliminal perception or perception of partial cues with pictorial stimuli. Journal of Personality and Social Psychology 3: 619-628.

25. Grammer K, Fink B, Møller AP, Thornhill R. 2003. Darwinian aesthetics: Sexual selection and the biology of beauty. Biological Reviews 78(3): 385-407.

26. Hughes R. 1991. *The Shock of the New: Art and the Century of Change.* 2nd ed. Thames and Hudson. London.

27. Kawabata H, Zeki S. 2004. Neural correlates of beauty. Journal of Neurophysiology 91: 1699-1705.

28. Kirsch P, Esslinger C, Chen Q, Mier D, Lis S, Siddhanti S, Gruppe H, Mattay VS, Gallhofer B, Meyer-Lindenberg A. 2005. Oxytocin modulates neural circuitry for social cognition and fear in humans. Journal of Neuroscience 25(49): 11489-11493.

29. Lang P. 1979. A bio-informational theory of emotional imagery. Psychophysiology 1: 495-512.

30. O'Doherty J, Winston J, Critchley H, Perrett D, Burt DM, Dolan RJ. 2003. Beauty in a smile: The role of medial orbitofrontal cortex in facial attractiveness. Neuropsychology 41: 147-155.

31. Marino MJ, Wittmann M, Bradley SR, Hubert GW, Smith Y, Conn PJ. 2001. Activation of Group 1 metabotropic glutamate receptors produces a direct excitation and disinhibition of GABAergic projection neurons in the substantia nigra pars reticulata. Journal of Neuroscience 21(18): 7001-7012.

32. Paton JJ, Belova MA, Morrison SE, Salzman CD. 2006. The primate amygdala represents the positive and negative value of visual stimuli during learning. Nature 439: 865-870.

33. Perrett DI, Burt DM, Penton-Voak IS, Lee KJ, Rowland DA, Edwards R. 1999. Symmetry and human facial attractiveness. Evolution and Human Behavior 20: 295-307.

34. Perrett DI, May KA, Yoshikawa S. 1994. Facial shape and judgments of female attractiveness. Nature 368: 239-242.

35. Ramachandran VS, Hirstein W. 1999. The science of art: A neurological theory of aesthetic experience. Journal of Consciousness Studies 6(6-7): 15-51.

36. Ramachandran VS. 2003. *The Emerging Mind*. The Reith Lectures. BBC in association with Profile Books. London.

37. Ramsey JL, Langlois JH, Hoss RA, Rubenstein AJ, Griffin A. 2004. Origins of a stereotype: Categorization of facial attractiveness by 6-month-old infants. Developmental Science 7: 201-211.

38. Riegl A. 1902. *The Group Portraiture of Holland*. E Kain, D Britt, translators. 1999. Introduction by W Kemp. Getty Research Institute for the History of Art and the Humanities. Los Angeles.

39. Rose C. 2006. An hour with Ronald Lauder at the Neue Galerie. September 4, 2006.

40. Salzman CD, Paton JJ, Belova MA, Morrison SE. 2007. Flexible neural representations of value in the primate brain. Annals of the New York Academy of Science 1121: 336-354.

41. Saxton TK, Debruine LM, Jones BC, Little AC, Roberts SC. 2009. Face and voice attractiveness judgments change during adolescence. Evolution and Human Behavior 30: 398-408.

42. Schorske CE. *Fin-de-Siècle Vienna: Politics and Culture*. 1981. Random House. New York.

43. Simpson K. 2010. Viennese art, ugliness, and the Vienna School of Art History: The vicissitudes of theory and practice. Journal of Art Historiography 3: 1-14.

44. Singer T, Seymour B, O'Doherty J, Kaube H, Dolan RJ, Frith C. 2004. Empathy for pain involves the affective but not sensory components of pain. Science 303: 1157-1162.

45. Tamietto M, Geminiani G, Genero R, de Gelder B. 2007. Seeing fearful body language overcomes attentional deficits in patients with neglect. Journal of Cognitive Neuroscience 19: 445-454.

46. Tooby J, Cosmides L. 2001. Does beauty build adapted minds? Toward an evolutionary theory of aesthetics, fiction and the arts. Substance 30(1): 6-27.

47. Tsao DY, Freiwald WA. 2006. What's so special about the average face? Trends in Cognitive Sciences 10(9): 391-393.

48. Winston JS, O'Doherty J, Dolan RJ. 2003. Common and distinct neural responses during direct and incidental processing of multiple facial emotions. Neurological Image 30: 84-97.

49. Zeki S. 1999. *Inner Vision: An Exploration of Art and the Brain*. Oxford University Press. New York.

50. Zeki S. 2001. Artistic creativity and the brain. Science 293(5527): 51-52.

第 24 章 │ 觀看者的參與：進入別人心智的私密劇院

1. Allison T, Puce A, McCarthy G. 2000. Social perception from visual cues: Role of the STS region. Trends in Cognitive Sciences 4: 267-278.
2. Clark K. 1962. *Looking at Pictures*. Readers Union. UK.
3. Dijksterhuis A. 2004. Think different: The merits of unconscious thought in preference development and decision making. Journal of Personality and Social Psychology 87(5): 494.
4. Dimberg U, Thunberg M, Elmehed K. 2000. Unconscious facial reactions to emotional facial expressions. Psychological Science 11(1): 86-89.
5. Fechner GT. 1876. *Vorschule der Aesthetik (Experimental Aesthetics)*. Breitkopf and Hartel. Leipzig.
6. Gombrich EH. 1960. *Art and Illusion: A Study in the Psychology of Pictorial Representation*. Princeton University Press. Princeton and Oxford.
7. Gombrich EH. 1982. *The Image and the Eye*. Phaidon Press. New York.
8. Harrison C, Wood P. 2003. *Art in Theory, 1900-2000: An Anthology of Changing Ideas*. Blackwell Publishing. Malden, MA.
9. Ochsner KN, Beer JS, Robertson ER, Cooper JC, Kihlstrom JF, D'Esposito M, Gabrieli JED. 2005. The neural correlates of direct and reflected self-knowledge. NeuroImage 28: 797-814.
10. Onians J. 2007. *Neuroarthistory*. Yale University Press. New Haven.
11. Perner J. 1991. *Understanding the Representational Mind*. Bradford Books. MIT Press. Cambridge, MA.
12. Ramachandran VS. 1999. The science of art: A neurological theory of aesthetic experience. Journal of Consciousness Study 6: 15-51.
13. Riegl A. 1902. *The Group Portraiture of Holland*. E Kain, D Britt, translators. 1999. Introduction by W Kemp. Getty Research Institute for the History of Art and the Humanities. Los Angeles.
14. Saxe R, Jamal N, Powell L. 2005. My body or yours? The effect of visual perspective on cortical body representations. Cerebral Cortex 16(2): 178-182.
15. Spurling H. 2007. *Matisse the Master: A Life of Henri Matisse: The Conquest of Colour, 1909-1954*. Alfred A. Knopf. New York.

第 25 章 │ 觀看過程的生物學：模擬他人的心智

本章開始所引用之貢布里希語錄，取自貢布里希、霍赫伯格（Hochberg），以及布魯克（Black, 1972）所寫之論文《面具與臉孔》（*The Mask and the Face*）。

1. Asperger H. 1944. Die "Autistichen Psychopathen" in Kendesalter.
2. Blakemore SJ, Decety J. 2001. From the perception of action to the understanding of intention. Nature Reviews Neuroscience 2(8): 561-567.
3. Bleuler EP. 1911. *Dementia Praecox or The Group of Schizophrenias*. J Zinkin, translator. 1950. International University Press. New York.
4. Bleuler EP. 1930. The physiogenic and psychogenic in schizophrenia. American Journal of Psychiatry 10: 204-

211.

5. Bodamer J. 1947. Die Prosop-Agnosie. Archiv für Psychiatrie und Nervenkrankheiten 179: 6-53.

6. Brothers L. 2002. The Social Brain: A Project for Integrating Primate Behavior and Neurophysiology in a New Domain. In: *Foundations in Social Neuroscience*. 2002. JT Cacioppo et al., editors. MIT Press. Cambridge, MA.

7. Brown E, Scholz J, Triantafyllou C, Whitfield-Gabrieli S, Saxe R. 2009. Distinct regions of right temporo-parietal junction are selective for theory of mind and exogenous attention. PLoS Biology 4(3): 1-7.

8. Calder AJ, Burton AM, Miller P, Young AW, Akamatsu S. 2001. A principle component analysis of facial expressions. Vision Research 41: 1179, 1208.

9. Carr L, Iacoboni M, Dubeau MC, Mazziotta JC, Lenzi GL. 2003. Neural mechanism of empathy in humans: A relay from neural systems for imitation to limbic areas. Proceedings of the National Academy of Sciences 100(9): 5497-5502.

10. Castelli F, Frith C, Happe F, Frith U. 2002. Autism, Asperger syndrome and brain mechanisms for the attribution of mental states to animated shapes. Brain 125: 1839-1849.

11. Chartrand TL, Bargh JA. 1999. The chameleon effect: The perception-behavior link and social interaction. Journal of Personality and Social Psychology 76(6): 893-910.

12. Chong T, Cunnington R, Williams MA, Kanwisher N, Mattingley JB. 2008. fMRI adaptation reveals mirror neurons in human inferior parietal cortex. Current Biology 18(20): 1576-1580.

13. Cutting JE, Kozlowski LT. 1977. Recognizing friends by their walk: Gait perception without familiarity cues. Bulletin of the Psychonomic Society 9: 353-356.

14. Dapretto M, Davies MS, Pfeifer JH, Scott AA, Stigman M, Bookheimer SY. 2006. Understanding emotions in others: Mirror neuron dysfunction in children with autism spectrum disorders. Nature Neuroscience 9(1): 28-30.

15. Decety J, Chaminade T. 2003. When the self represents the other: A new cognitive neuroscience view on psychological identification. Consciousness and Cognition 12: 577-596.

16. De Gelder B. 2006. Towards the neurobiology of emotional body language. Nature 7: 242-249.

17. Dimberg U, Thunberg M, Elmehed K. 2000. Unconscious facial reactions to emotional facial expressions. Psychological Science 11 (1): 86-89.

18. Flavell JH. 1999. Cognitive development: Children's knowledge about the mind. Annual Review of Psychology 50: 21-45.

19. Fletcher PC, Happe F, Frith U, Baker SC, Dolan RJ, Frackowiak RSJ, Frith CD. 1995. Other minds in the brain: A functional imaging study of "theory of mind" in story comprehension. Cognition 57: 109-128.

20. Freiwald WA, Tsao DY, Livingstone MS. 2009. A face feature space in the macaque temporal lobe. Nature Neuroscience 12(9): 1187-1196.

21. Frith C. 2007. *Making Up the Mind. How the Brain Creates Our Mental World*. Blackwell Publishing. Oxford.

22. Frith U. 1989. *Autism: Explaining the Enigma*. Blackwell Publishing. Oxford.

23. Frith U, Frith C. 2003. Development and neurophysiology of mentalizing. Philosophical Transactions of the Royal Society of London, Series B: Biological Science 358: 439-447.

24. Gallagher HL, Frith CD. 2003. Functional imaging of "theory of mind." Trends in Cognitive Science 7: 77-83.

25. Gombrich EH. 1987. In: *Reflections on the History of Art*, p. 211. R Woodfield, editor. Originally published

as a review of Morse Peckham, *Man's Rage for Chaos: Biology, Behavior, and the Arts*. New York Review of Books. June 23, 1966.

26. Gombrich EH. 2004. *Art and Illusion: A Study in the Psychology of Pictoral Representation*. Phaidon Press. New York.

27. Gombrich EH, Hochberg J, Black M. 1972. *Art, Perception, and Reality*. Johns Hopkins University Press. Baltimore.

28. Gross C. 2009. *A Hole in the Head: More Tales in the History of Neuroscience*, Chap. 3, pp. 179-182. MIT Press. Cambridge, MA.

29. Gross C, Desimone R. 1981. Properties of inferior temporal neurons in the macaque. Advances in Physiological Sciences 17: 287-289.

30. Iacoboni M. 2005. Neural mechanisms of imitation. Current Opinion in Neurobiology 15(6): 632-637.

31. Iacoboni M, Molnar-Szakacs I, Gallese V, Buccino G, Mazziotta JC, Rizzolatti G. 2005. Grasping the intentions of others with one's own mirror neuron system. PloS Biology 3(3): 1-7.

32. Kanner L. 1943. Autistic disturbances of affective contact. Nervous Child 2: 217-250.

33. Kanwisher N, McDermott J, Chun MM. 1997. The fusiform face area: A module in human extrastriate cortex specialized for face perception. Journal of Neuroscience 17(11): 4302-4311.

34. Klin A, Lim DS, Garrido P, Ramsay T, Jones W. 2009. Two-year-olds with autism orient to non-social contingencies rather than biological motion. Nature 459: 257-261.

35. Langer SK. 1979. *Philosophy in a New Key: A study in the Symbolism of Reason, Rite, and Art*. 3rd ed. Harvard University Press. Cambridge, MA.

36. Mitchell JP, Banaji MR, MacRae CN. 2005. The link between social cognition and self-referential thought in the medial prefrontal cortex. Journal of Cognitive Neuroscience 17(8): 1306-1315.

37. Ochsner KN, Knierim K, Ludlow D, Hanelin J, Ramachandran T, Mackey S. 2004. Reflecting upon feelings: An fMRI study of neural systems supporting the attribution of emotion to self and other. Journal of Cognitive Neuroscience 16(10): 1748-1772.

38. Ohnishi T, Moriguchi Y, Matsuda H, Mori T, Hirakata M, Imabayashi E. 2004. The neural network for the mirror system and mentalizing in normally developed children: An fMRI study. NeuroReport 15(9): 1483-1487.

39. Pelphrey KA, Morris JP, McCarthy G. 2004. Grasping the intentions of others: The perceived intentionality of an action influences activity in the superior temporal sulcus during social perception. Journal of Cognitive Neuroscience 16(10): 1706-1716.

40. Pelphrey KA, Sasson NJ, Reznick JS, Paul G, Goldman BD, Piven J. 2002. Visual scanning of faces in autism. Journal of Autism and Developmental Disorders 32: 249-261.

41. Perner J, Aichhorn M, Kronbichler M, Staffen W, Ladurner G. 2006. Thinking of mental and other representations. The roles of left and right temporoparietal junction. Social Neuroscience 1: 245-258.

42. Perrett DI, Smith PA, Potter DD, Mistlin AJ, Head AS, Milner AD, Jeeves MA. 1985. Visual cells in the temporal cortex sensitive to face view and gaze direction. Proceedings of the Royal Society of London, Series B: Biological Science 223: 293-317.

43. Piaget J. 1929. *Child's Conception of the World*. Routledge & Kegan Paul. London.

44. Puce A, Allison T, Asgari M, Gore JC, McCarthy G. 1996. Differential sensitivity of human visual cortex to

faces, letter strings, and textures: A functional magnetic resonance imaging study. Journal of Neuroscience 16(16): 5205-5215.

45. Puce A, Allison T, Bentin S, Gore JC, McCarthy G. 1998. Temporal cortex activation in humans viewing eye and mouth movements. Journal of Neuroscience 18: 2188-2199.

46. Ramachandran VS. 2004. Beauty or brains. Science 305: 779-780.

47. Riegl A. 1902. *The Group Portraiture of Holland*. EM Kain, D Britt, translators. 1999. Getty Research Institute. Los Angeles.

48. Rizzolatti G, Fadiga L, Gallese V, Fogassi L. 1996. Premotor cortex and the recognition of motor actions. Cognitive Brain Research 3(2): 131-141.

49. Saxe R. 2006. Uniquely human social cognition. Current Opinion in Neurobiology 16: 235-239.

50. Saxe R, Carey S, Kanwisher N. 2004. Understanding other minds: Linking developmental psychology and functional neuroimaging. Annual Review of Psychology 55: 87-124.

51. Saxe R, Kanwisher N. 2003. People thinking about thinking people. The role of the temporo-parietal junction in "theory of mind." NeuroImage 19(4): 1835-1842.

52. Saxe R, Xiao DK, Kovacs G, Perrett DI, Kanwisher N. 2004. A region of right posterior temporal sulcus responds to observed intentional actions. Neuropsychologia 42(11): 1435-1446.

53. Singer T, Seymour B, O'Doherty J, Kaube H, Dolan RJ, Frith C. 2004. Empathy for pain involves the affective but not sensory components of pain. Science 303: 1157-1162.

54. Strack F, Martin LL, Stepper S. 1988. Inhibiting and facilitating conditions of the human smile: A nonobtrusive test of the facial feedback hypothesis. Journal of Personality and Social Psychology 54(5): 766-777.

55. Yarbus AL. 1967. *Eye Movements and Vision*. Plenum Press. New York.

56. Zaki J, Weber J, Bolger N, Ochsner K. 2009. The neural bases of empathic accuracy. Proceedings of the National Academy of Sciences USA 106(27): 11382-11387.

第 26 章 | 腦部如何調控情緒與同理心

1. Berridge KC, Kringelbach ML. 2008. Effective neuroscience of pleasure: Rewards in humans and animals. Psychopharmacology 199: 457-480.

2. Blakeslee S, Blakeslee M. 2007. *The Body Has a Mind of Its Own. How Body Maps in Your Brain Help You Do (Almost) Everything Better*. Random House. New York.

3. Cohen P. 2010. Next big thing in English: Knowing that they know that you know. New York Times. April 1, C1.

4. Damasio A. 1996. The somatic marker hypothesis and the possible functions of the prefrontal cortex. Proceedings of the Royal Society of London B 351: 1413-1420.

5. Damasio A. 1999. *The Feeling of What Happens: Body and Emotion in the Making of Consciousness*. Harcourt Brace. New York.

6. Darwin C. 1872. *The Expression of the Emotions in Man and Animals*. Appleton-Century-Crofts. New York.

7. Ditzen B, Schaer M, Gabriel B, Bodenmann G, Ehlert U, Heinrichs M. 2009. Intranasal oxytocin increases

positive communication and reduces cortisol levels during couple conflict. Biological Psychiatry 65(9): 728-731.

8. Donaldson ZR, Young LJ. 2008. Oxytocin, vasopressin, and the neurogenetics of sociality. Science 322: 900-904.

9. Gray JA, McNaughton N. 2000. *The Neuropsychology of Anxiety: An Enquiry into the Functions of the Septo-Hippocampal System*. 2nd ed. Oxford Psychology Series No. 33. Oxford University Press. Oxford.

10. Insel TR. 2010. The challenge of translation in social neuroscience: A review of oxytocin, vasopressin, and affiliative behavior. Neuron 65: 768-779.

11. Jhou TC, Fields HL, Baxter MG, Saper CB, Holland PC. 2009. The rostromedial tegmental nucleus (RMTg), a GABAergic afferent to midbrain dopamine neurons, encodes aversive stimuli and inhibits motor responses. Neuron 61(5): 786-800.

12. Kamin LJ. 1969. Predictability, Surprise, Attention, and Conditioning. In: *Punishment and Aversive Behavior*, pp. 279-296. BA Campbell, RM Church, editors. Appleton-Century-Crofts. New York.

13. Kampe KK, Frith CD, Dolan RJ, Frith U. 2001. Reward value of attractiveness and gaze. Nature 413: 589.

14. Kandel ER. 2005. Biology and the Future of Psychoanalysis. In: *Psychiatry, Psychoanalysis, and the New Biology of Mind* (Chap. 3). American Psychiatric Publishing. Washington, DC.

15. Kirsch P, Esslinger C, Chen Q, Mier D, Lis S, Siddhanti S, Gruppe H, Mattay VS, Gallhofer B, Meyer-Lindenberg A. 2005. Oxytocin modulates neural circuitry for social cognition and fear in humans. Journal of Neuroscience 25: 11489-11493.

16. Kosfeld M, Heinrichs M, Zak PJ, Fischbacher U, Fehr E. 2005. Oxytocin increases trust in humans. Nature 435: 673-676.

17. Kosterlitz HW, Hughes J. 1975. Some thoughts on the significance of enkephalin, the endogenous ligand. Life Sciences 17(1): 91-96.

18. Kris E. 1952. *Psychoanalytic Explorations in Art*. International Universities Press. New York.

19. Linden DJ. 2011. *The Compass of Pleasure: How Our Brains Make Fatty Foods, Orgasm, Exercise, Marijuana, Generosity, Vodka, Learning and Gambling Feel So Good*. Viking Press. New York.

20. Natter T. 2002. Portraits of Characters, Not Portraits of Faces: An Introduction to Kokoschka's Early Portraits. In: *Oskar Kokoschka: Early Portraits of Vienna and Berlin*, 1909-1914. Neue Galerie. New York.

21. Ochsner KN, Bunge SA, Gross JJ, Gabrieli JDE. 2002. Rethinking feelings: An fMRI study of the cognitive regulation of emotion. Journal of Cognitive Neuroscience 14(8): 1215-1229.

22. Ochsner KN, Knierim K, Ludlow DH, Hanelin J, Ramachandran T, Glover G, Mackey SC. 2004. Reflecting upon feelings: An fMRI study of neural systems supporting the attribution of emotion to self and other. Journal of Cognitive Neuroscience 16(10): 1746-1772.

23. Olds J. 1955. "Reward" from brain stimulation in the rat. Science 122: 878.

24. Olds J, Milner P. 1954. Positive reinforcement produced by electrical stimulation of the septal area and other regions of the rat brain. Journal of Comparative and Physiological Psychology 47: 419-427.

25. Olsson A, Phelps EA. 2007. Social learning of fear. Nature Neuroscience 10: 1095-1102.

26. Pavlov IP. 1927. Conditioned Reflexes: An Investigation of the Physiological Activity of the Cerebral Cortex. GV Anrep, translator. Oxford University Press. London.

27. Pert CB, Snyder SH. 1973. Opiate receptor: Demonstration in nervous tissue. Science 179(77): 1011-1014.

28. Ramachandran VS. 1999. The science of art: A neurological theory of aesthetic experience. Journal of Consciousness Study 6: 15-51.

29. Rodrigues SM, Saslow LR, Garcia N, John OP, Keltner D. 2009. Oxytocin receptor genetic variation relates to empathy and stress reactivity in humans. Proceedings of the National Academy of Sciences 106(50): 21437-21441.

30. Rolls ET. 2005. *Emotion Explained*. Oxford University Press. Oxford.

31. Schachter S, Singer JE. 1962. Cognitive, social, and physiological determinants of emotional states. Psychological Review 69: 379-399.

32. Schultz W. 1998. Predictive reward signal of dopaminergic neurons. Journal of Neurophysiology 80: 1-27.

33. Schultz W. 2000. Multiple reward signals in the brain. Nature Reviews Neuroscience l: 199-207.

34. Singer T, Seymour B, O'Doherty J, Kaube H, Dolan RJ, Frith C. 2004. Empathy for pain involves the affective but not sensory components of pain. Science 303: 1157-1162.

35. Whalen PJ, Kagan J, Cook RG, Davis C, Kim H, Polis S, McLaren DG, Somerville LH, McLean AA, Maxwell JC, Johnston T. 2004. Human amygdala responsivity to masked fearful eye whites. Science 306: 2061.

36. Young LJ, Young M, Hammock EA. 2005. Anatomy and neurochemistry of the pair bond. Journal of Comparative Neurology 493: 51-57.

第 27 章 │ 藝術普同元素與奧地利表現主義

1. Aiken NE. 1998. *The Biological Origins of Art*. Praeger. Westport, CT.

2. Cohen P. 2010. Next big thing in English: Knowing they know that you know. New York Times. April 1, C1.

3. Darwin C. 1859. *On the Origin of Species by Means of Natural Selection*. Appleton-Century-Crofts. New York.

4. Darwin C. 1871. *The Descent of Man and Selection in Relation to Sex*. Appleton-Century-Crofts. New York.

5. Darwin C. 1872. *The Expression of the Emotions in Man and Animals*. Appleton-Century-Crofts. New York.

6. Dijkstra B. 1986. *Idols of Perversity: Fantasies of Feminine Evil in Fin-de-Siècle Culture*. Oxford University Press. New York.

7. Dissanayake E. 1988. *What Is Art For?* University of Washington Press. Seattle.

8. Dissanayake E. 1995. *Homo Aestheticus: Where Art Came from and Why*. University of Washington Press. Seattle.

9. Dutton D. 2009. *The Art Instinct: Beauty, Pleasure, and Human Evolution*. Bloomsbury Press. New York.

10. Fechner GT. 1876. *Introduction to Aesthetics*. Breitkoff & Hartel. Leipzig.

11. Hughes R. 1987. *Lucian Freud: Paintings*. Thames and Hudson. New York.

12. Iverson S, Kupfermann I, Kandel ER. 2000. Emotional States and Feelings. In: *Principles of Neural Science* (Chap. 50), pp. 982-997. 4th ed. Kandel ER, Schwartz JH, Jessell T, editors. McGraw-Hill. New York.

13. Kimball R. 2009. Nice things. Times Literary Supplement. March 20, pp. 10-11.

14. Kris E. 1952. *Psychoanalytic Explorations in Art*. International Universities Press. New York.

15. Kris E, Gombrich EH. 1938. The Principles of Caricature. British Journal of Medical Psychology 17: 319-342. Also in: *Psychoanalytic Explorations in Art*.

16. Lang PJ. 1994. The varieties of emotional experience: A meditation on James-Lange theory. Psychological

Review 101: 211-221.

17. Lindauer MS. 1984. Physiognomy and art: Approaches from above, below, and sideways. Visual Art Research 10: 52-65.

18. Mellars P. 2009. Archaeology: Origins of the female image. Nature 459: 176-177.

19. Natter T. 2002. Portraits of Characters, Not Portraits of Faces: An Introduction to Kokoschka's Early Portraits. In: *Oskar Kokoschka: Early Portraits of Vienna and Berlin, 1909-1914*. Neue Galerie. New York.

20. Pinker S. 1999. *How the Mind Works*. W. W. Norton. New York.

21. Pinker S. 2002. *The Blank Slate*. Viking Penguin. New York.

22. Ramachandran VS. 1999. The science of art: A neurological theory of aesthetic experience. Journal of Consciousness Study 6: 15-51.

23. Ryan TA, Schwartz CB. 1956. Speed of perception as a function of mode of representation. American Journal of Psychology 69(1): 60-69.

24. Riegl A. 1902. *The Group Portraiture of Holland*. E Kain, D Britt, translators. 1999. Introduction by W Kemp. Getty Research Institute for the History of Art and the Humanities. Los Angeles.

25. Singer T, Seymour B, O'Doherty J, Kaube H, Dolan RJ, Frith CD. 2004. Empathy for pain involves the affective but not sensory components of pain. Science 303: 1157-1162.

26. Stocker M. 1998. *Judith: Sexual Warriors: Women and Power in Western Culture*. Yale University Press. New Haven.

27. Tooby J, Cosmides L. 2001. Does beauty build adapted minds? Toward an evolutionary theory of aesthetics, fiction and the arts. SubStance 94/95(30): 6-27.

28. Zeki S. 1999. *Inner Vision: An Exploration of Art and the Brain*. Oxford University Press. New York.

第 28 章 ｜ 創造性大腦

1. Andreasen NC. 2005. *The Creating Brain: The Neuroscience of Genius*. Dana Press. New York.

2. Andreasen NC. 2011. *A Journey into Chaos: Creativity and the Unconscious*. In preparation.

3. Berenson B. 1930. *The Italian Painters of the Renaissance*. Oxford University Press. Oxford.

4. Bever TG, Chiarello RJ. 1974. Cerebral dominance in musicians and nonmusicians. Science 185(4150): 537-539.

5. Bowden EM, Beeman MJ. 1998. Getting the right idea: Semantic activation in the right hemisphere may help solve insight problems. Psychological Science 9(6): 435-440.

6. Bowden EM, Jung-Beeman M. 2003. Aha! Insight experience correlates with solution activation in the right hemisphere. Psychonomic Bulletin and Review 10(3): 730-737.

7. Bowden EM, Jung-Beeman M, Fleck J, Kounios J. 2005. New approaches to demystifying insight. Trends in Cognitive Sciences 9(7): 322-328.

8. Bower B. 1987. Mood swings and creativity: New clues. Science News. October 24, 1987.

9. Changeux JP. 1994. Art and neuroscience. Leonardo 27(3): 189-201.

10. Christian B. 2011. Mind vs. machine: Why machines will never beat the human mind. Atlantic Magazine. March 2011.

11. Damasio A. 1996. The somatic marker hypothesis and the possible functions of the prefrontal cortex. Proceedings of the Royal Society of London B 351: 1413-1420.

12. Damasio A. 2010. *Self Comes to Mind: Constructing the Conscious Brain*. Pantheon Books. New York.

13. De Bono E. 1973. *Lateral Thinking: Creativity Step by Step*. Harper Colophon. New York.

14. Edelman G. 1987. *Neural Darwinism: The Theory of Neuronal Group Selection*. Basic Books. New York.

15. Fleck JI, Green DL, Stevenson JL, Payne L, Bowden EM, Jung-Beeman M, Kounios J. 2008. The transliminal brain at rest: Baseline EEG, unusual experiences, and access to unconscious mental activity. Cortex 44(10): 1353-1363.

16. Freedman DJ, Riesenhuber M, Poggio T, Miller EK. 2001. Categorical representation of visual stimuli in the primate prefrontal cortex. Science 291: 312-316.

17. Gardner H. 1982. *Art, Mind, and Brain: A Cognitive Approach to Creativity*. Basic Books. New York.

18. Gardner H. 1983. *Frames of Mind: The Theory of Multiple Intelligences*. Basic Books. New York.

19. Gardner H. 1993. *Creating Minds: An Anatomy of Creativity as Seen Through the Lives of Freud, Einstein, Picasso, Stravinsky, Eliot, Graham, and Gandhi*. Basic Books. New York.

20. Gardner H. 2006. *Five Minds for the Future*. Harvard Business School Press. Boston.

21. Geake JG. 2005. The neurological basis of intelligence: Implications for education: An abstract. Gifted and Talented (9) 1: 8.

22. Geake JG. 2006. Mathematical brains. Gifted and Talented (10) 1: 2-7.

23. Goldberg E, Costa LD. 1981. Hemisphere differences in the acquisition and use of descriptive systems. Brain and Language 14: 144-173.

24. Gombrich EH. 1950. *The Story of Art*. Phaidon Press. London.

25. Gombrich EH. 1960. *Art and Illusion: A Study in the Psychology of Pictorial Representation*. Princeton University Press. Princeton and Oxford.

26. Gombrich EH. 1996. *The Essential Gombrich: Selected Writings on Art and Culture*. R Woodfield, editor. Phaidon Press. London.

27. Gross C. 2009. Left and Right in Science and Art. In: *A Hole in the Head*, Chap. 6 (with M Bornstein), pp. 131-160. MIT Press. Cambridge, MA.

28. Hawkins J, Blakeslee S. 2004. *On Intelligence*. Henry Holt. New York.

29. Holton G. 1978. *The Scientific Imagination: Case Studies*. Cambridge University Press. Cambridge.

30. Jackson JH. 1864. Loss of speech: Its association with valvular disease of the heart, and with hemiplegia on the right side. Defects of smell. Defects of speech in chorea. Arterial regions in epilepsy. London Hospital Reports Vol. 1 (1864): 388-471.

31. James W. 1884. What is an emotion? Mind 9: 188-205.

32. Jamison KR. 2004. *Exuberance: The Passion for Life*. Vintage Books. Random House. New York.

33. Jung-Beeman M, Bowden EM, Haberman J, Frymiare JL, Arambel-Liu S, Greenblatt R, Reber PJ, Kounios J. 2004. Neural activity observed in people solving verbal problems with insight. PloS Biology 2(4): 0500-0510.

34. Jung-Beeman M. 2005. Bilateral brain processes for comprehending natural language. Trends in Cognitive Sciences 9(11): 512-518.

35. Kounios J, Fleck JI, Green DL, Payne L, Stevenson JL, Bowden EM, Jung-Beeman M. 2007. The origins of insight in resting-state brain activity. Neuropsychologia 46: 281-291.

36. Kounios J, Frymiare JL, Bowden EM, Fleck JI, Subramaniam K, Parrish TB, JungBeeman M. 2006. The prepared mind: Neural activity prior to problem presentation predicts subsequent solution by sudden insight. Psychological Science 17: 882-890.

37. Kris E. 1952. *Psychoanalytic Explorations in Art*, p. 190. International Universities Press. New York.

38. Kurzweil R. 2005. *The Singularity Is Near: When Humans Transcend Biology*. Viking. New York.

39. Lehrer J. 2008. The Eureka hunt: Why do good ideas come to us when they do? New Yorker. July 28, pp. 40-45.

40. Markoff J. 2011. Computer wins on 'Jeopardy!' Trivial, it's not. New York Times. February 17, A1.

41. Martin A, Wiggs CL, Weisberg J. 1997. Modulation of human medial temporal lobe activity by form, meaning, or experience. Hippocampus 7: 587-593.

42. Martinsdale C. 1999. The Biological Basis of Creativity. In: *Handbook of Creativity*. RJ Steinberg, editor. Cambridge University Press. New York.

43. Max DT. 2011. A chess star that emerges from the post-computer age. New Yorker. May 21, pp. 40-49.

44. McGilchrist I. 2009. *The Master and His Emissary: The Divided Brain and the Making of the Western World*. Yale University Press. New Haven and London.

45. Miller AI. 1996. *Insights of Genius: Imagery and Creativity in Science and Art*. Copernicus. New York.

46. Miller EK, Cohen JD. 2001. An integrative theory of prefrontal cortex function. Annual Review of Neuroscience 24 : 167-202.

47. Podro M. 1998. *Depiction*. Yale University Press. New Haven.

48. Rabinovici GD, Miller BL. 2010. Frontotemporal lobar degeneration: Epidemiology, pathophysiology, diagnosis, and management. CNS Drugs 24(5): 375-398.

49. Ramachandran VS. 2003. *The Emerging Mind*. The Reith Lectures. BBC in association with Profile Books. London.

50. Ramachandran VS. 2004. *A Brief Tour of Human Consciousness: From Impostor Poodles to Purple Numbers*. Pearson Education. New York.

51. Ramachandran VS, Hirstein W. 1999. The science of art: A neurological theory of aesthetic experience. Journal of Consciousness Studies 6(6-7): 15-51.

52. Ramachandran V and colleague. Undated Correspondence.

53. Riegl A. 1902. *The Group Portraiture of Holland*. E Kain, D Britt, translators. 1999. Introduction by W Kemp. Getty Research Institute for the History of Art and the Humanities. Los Angeles.

54. Sacks O. 1995. *An Anthropologist on Mars: Seven Paradoxical Tales*. Alfred A. Knopf. New York.

55. Schooler JW, Ohlsson S, Brooks K. 1993. Thoughts beyond words: When language overshadows insight. Journal of Experimental Psychology 122:166-183.

56. Searle JR. 1980. Minds, brains, and programs. Behavioral and Brain Sciences 3: 417-424.

57. Sinha P, Balas B, Ostrovsky Y, Russell R. 2006. Face recognition by humans: Nineteen results all computer vision researchers should know about. Proceedings of the IEEE 94(11): 1948-1962.

58. Smith RW, Kounios J. 1996. Sudden insight: All-or-none processing revealed by speedaccuracy decomposition. Journal of Experimental Psychology 22: 1443-1462.

59. Snyder A. 2009. Explaining and inducing savant skills: Privileged access to lower level, less processed information. Philosophical Transactions of the Royal Society B 364: 1399-1405.

60. Subramaniam K, Kounios J, Parrish TB, Jung-Beeman M. 2008. A brain mechanism for facilitation of insight by positive affect. Journal of Cognitive Neuroscience 21(3): 415-432.

61. Treffert DA. 2009. The savant syndrome: an extraordinary condition. A synopsis: past, present, future. Philosophical Transactions of the Royal Society B 364: 1351-1357.

62. Warrington E, Taylor EM. 1978. Two categorical stages of object recognition. Prception 7: 695-705.

第 29 章 | 認知無意識與創造性大腦

1. Baars BJ. 1997. In the theater of consciousness: Global workspace theory, a rigorous scientific theory of consciousness. Journal of Consciousness Studies 4(4): 292-309.

2. Blackmore S. 2004. *Consciousness: An Introduction*. Oxford University Press. New York.

3. Blackmore S. 2007. Mind over Matter? Many philosophers and scientists have argued that free will is an illusion. Unlike all of them, Benjamin Libet has found a way to test it. Commentary. Guardian Unlimited. August 28, 2007.

4. Boly M, Balteau E, Schnakers C, Degueldre C, Moonen G, Luxen A, Phillips C, Peigneux P, Maquet P, Laureys S. 2007. Baseline brain activity fluctuations predict somatosensory perception in humans. Proceedings of the National Academy of Sciences USA 104: 12187-12192.

5. Crick F, Koch C. 2003. A framework for consciousness. Nature Neuroscience 6: 119-126.

6. Crick F, Koch C. 2005. What is the function of the claustrum? Philosophical Transactions of the Royal Society of London, Biological Sciences B 360: 1271-1279.

7. Damasio A. 2010. *Self Comes to Mind: Constructing the Conscious Brain*. Pantheon Books. New York.

8. Dehaene S, Changeux JP. 2011. Experimental and theoretical approaches to conscious processing. Neuron 70(2): 200-227.

9. Dennett DC. 1991. *Consciousness Explained*. Back Bay Books. Little Brown. Boston and London.

10. Dijksterhuis A. 2004. Think different: The merits of unconscious thought in preference development and decision making. Journal of Personality and Social Psychology 87(5): 586-598.

11. Dijksterhuis A, Bos MW, Nordgren LF, van Baaren RB. 2006. On making the right choice: The deliberation-without-attention effect. Science 311 (5763): 1005-1007.

12. Dijksterhuis A, Meurs T. 2006. Where creativity resides: The generative power of unconscious thought. Consciousness and Cognition 15: 135-146.

13. Dijksterhuis A, Nordgren LF. 2006. A theory of unconscious thought. Association for Psychological Science 1(2): 95-109.

14. Dijksterhuis A, van Olden Z. 2006. On the benefits of thinking unconsciously: Unconscious thought can increase post-choice satisfaction. Journal of Experimental Social Psychology 42: 627-631.

15. Edelman G. 2006. *Second Nature: Brain Science and Human Knowledge*. Yale University Press. New Haven.

16. Epstein S. 1994. Integration of the cognitive and the psychodynamic unconscious. American Psychologist 49: 709-724.

17. Fried I, Mukamel R, Kreiman G. 2011. Internally generated preactivation of single neurons in human medial prefrontal cortex predicts volition. Neuron 69: 548-562.

18. Gombrich EH. 1960. *Art and Illusion: A Study in the Psychology of Pictorial Representation.* Princeton University Press. Princeton and Oxford.

19. Haggard P. 2011. Decision time for free will. Neuron 69: 404-406.

20. Kornhuber HH, Deecke L. 1965. Hirnpotentialandeerungen bei Wilkurbewegungen und passiv Bewegungen des Menschen: Bereitschaftspotential und reafferente Potentiale. Pflugers Archiv fur Gesamte Psychologie 284: 1-17.

21. Libet B. 1981. The experimental evidence for subjective referral of a sensory experience backward in time: Reply to PS Churchland. Philosophy of Science 48: 182-197.

22. Libet B. 1985. Unconscious cerebral initiative and the role of conscious will in voluntary action. Behavioral and Brain Sciences 8: 529-566.

23. Moruzzi G, Magain HW. 1949. Brain stem reticular formation and activation of the EEG. Electroencephalography and Clinical Neurophysiology 1: 455-473

24. Piaget J. 1973. The affective unconscious and the cognitive unconscious. Journal of the American Psychoanalytic Association 21: 249-261.

25. Sadaghiani S, Hesselmann G, Kleinschmidt A. 2009. Distributed and antagonistic contributions of ongoing activity fluctuations to auditory stimulus detection. Journal of Neuroscience 29: 13410-13417.

26. Sadaghiani S, Scheeringa R, Lehongre K, Morillon B, Giraud AL, Kleinschmidt A. 2010. Intrinsic connectivity networks, alpha oscillations, and tonic alertness: A simultaneous electroencephalography/functional magnetic resonance imaging study. Journal of Neuroscience 30: 10243-10250.

27. Schopenhauer A. 1970. *Essays and Aphorisms.* RJ Hollingdale, translator. Penguin Books. London. (Original work published 1851.)

28. Shadlen MN, Kiani R. 2011. Consciousness as a decision to engage. In: *Characterizing Consciousness: from Cognition to the Clinic? Research Perspectives in Neurosciences.* S Dehaene and Y Christen (eds.) Springer-Verlag. Berlin Heidelberg.

29. Wegner DM. 2002. *The Illusion of Conscious Will.* Bradford Books. MIT Press. Cambridge, MA.

第 30 章 │ 創造力的大腦線路

1. Andreasen NC. 2005. *The Creating Brain: The Neuroscience of Genius.* Dana Press. New York.

2. Bever TG, Chiarello RJ. 1974. Cerebral dominance in musicians and nonmusicians. Science 185(4150): 537-539.

3. Bowden EM, Beeman MJ. 1998. Getting the right idea: Semantic activation in the right hemisphere may help solve insight problems. Psychological Science 9(6): 435-440.

4. Bowden EM, Jung-Beeman M. 2003. Aha! Insight experience correlates with solution activation in the right hemisphere. Psychonomic Bulletin and Review 10(3): 730-737.

5. Bowden EM, Jung-Beeman M, Fleck J, Kounios J. 2005. New approaches to demystifying insight. Trends in Cognitive Sciences 9(7): 322-328.

6. Bower B. 1987. Mood swings and creativity: New clues. Science News. October 24, 1987.

7. Damasio A. 1996. The somatic marker hypothesis and the possible functions of the prefrontal cortex.

Proceedings of the Royal Society of London B 351 : 1413-1420.

8. Damasio A. 2010. *Self Comes to Mind: Constructing the Conscious Brain*. Pantheon Books. New York.

9. Fleck JI, Green DL, Stevenson JL, Payne L, Bowden EM, Jung-Beeman M, Kounios J. 2008. The transliminal brain at rest: Baseline EEG, unusual experiences, and access to unconscious mental activity. Cortex 44(10): 1353-1363.

10. Freedman DJ, Riesenhuber M, Poggio T, Miller EK. 2001. Categorical representation of visual stimuli in the primate prefrontal cortex. Science 291: 312-316.

11. Gardner H. 1982. *Art, Mind, and Brain: A Cognitive Approach to Creativity*. Basic Books. New York.

12. Gardner H. 1983. *Frames of Mind: The Theory of Multiple Intelligences*. Basic Books. New York.

13. Gardner H. 1993. *Creating Minds: An Anatomy of Creativity Seen Through the Lives of Freud, Einstein, Picasso, Stravinsky, Eliot, Graham, and Gandhi*. Basic Books. New York.

14. Gardner H. 2006. *Five Minds for the Future*. Harvard Business School Press. Boston.

15. Geake JG. 2005. The neurological basis of intelligence: Implications for education: An abstract. Gifted and Talented (9) 1: 8.

16. Geake JG. 2006. Mathematical brains. Gifted and Talented (10) 1: 2-7.

17. Goldberg E, Costa LD. 1981. Hemisphere differences in the acquisition and use of descriptive systems. Brain and Language 14: 144-173.

18. Hawkins J, Blakeslee S. 2004. *On Intelligence*. Henry Holt. New York.

19. Hebb DO. 1949. *Organization of Behavior*. New York: John Wiley and Sons.

20. Jackson JH. 1864. Loss of speech: Its association with valvular disease of the heart, and with hemiplegia on the right side. Defects of smell. Defects Of speech in chorea. Arterial regions in epilepsy. London Hospital Reports Vol. 1 (1864): 388-471.

21. Jamison KR. 2004. *Exuberance: The Passion for Life*. Vintage Books. Random House. New York.

22. Jung-Beeman M. 2005. Bilateral brain processes for comprehending natural language. *Trends in Cognitive Sciences* 9(11): 512-518.

23. Jung-Beeman M, Bowden EM, Haberman J, Frymiare JL, Arambel-Liu S, Greenblatt R, Reber PJ, Kounios J. 2004. Neural activity observed in people solving verbal problems with insight. PloS Biology 2(4): 0500-0510.

24. Kapur N. 1996. Paradoxical functional facilitation in brain-behavior research. Brain 119: 1775-1790.

25. Katz B. 1982. Stephen William Kuffler. Biographical Memoirs of Fellows of the Royal Society 28: 225-259.

26. Kounios J, Fleck JI, Green DL, Payne L, Stevenson JL, Bowden EM, Jung-Beeman M. 2007. The origins of insight in resting-state brain activity. Neuropsychologia 46: 281-291.

27. Kounios J, Frymiare JL, Bowden EM, Fleck JI, Subramaniam K, Parrish TB, Jung-Beeman M. 2006. The prepared mind: Neural activity prior to problem presentation predicts solution by sudden insight. Psychological Science 17: 882-890.

28. Lehrer J. 2008. The Eureka hunt: Why do good ideas come to us when they do? New Yorker. July 28, pp. 40-45.

29. Martin A, Wiggs CL., Weisberg J. 1997. Modulation of human medial temporal lobe activity by form, meaning, or experience. Hippocampus 7: 587-593.

30. Martinsdale C. 1999. The Biological Basis of Creativity. In: *Handbook of Creativity*. RJ Steinberg, editor. Cambridge University Press.

31. McMahan UJ, editor. 1990. *Steve: Remembrances of Stephen W. Kuffler*. Sinauer Associates. Sunderland, MA.

32. Miller AI. 1996. *Insights of Genius: Imagery and Creativity in Science and Art*. Copernicus. New York.

33. Miller EK, Cohen JD. 2001. An integrative theory of prefrontal cortex function. Annual Review of Neuroscience 24: 167-202.

34. Orenstein R. 1997. *The Right Mind: Making Sense of the Hemispheres*. Harcourt Brace. New York.

35. Rabinovici CD, Miller BL. 2010. Frontotemporal lobar degeneration: Epidemiology, pathophysiology, diagnosis and management. CNS Drugs 24(5): 375-398.

36. Ramachandran VS, Hirstein W. 1999. The science of art: A neurological theory of aesthetic experience. Journal of Consciousness Studies 6(6-7): 15-51.

37. Ramachandran VS. 2003. *The Emerging Mind*. The Reith Lectures. BBC in association with Profile Books. London.

38. Ramachandran VS. 2004. *A Brief Tour of Human Consciousness: From Impostor Poodles to Purple Numbers*. Pearson Education. New York.

39. Rubin N, Nakayama K, Shapley R. 1997. Abrupt learning and retinal size specificity in illusory-contour perception. Current Biology 7: 461-467.

40. Sacks O. 1995. *An Anthropologist on Mars: Seven Paradoxical Tales*. Alfred A. Knopf. New York.

41. Schooler JW, Ohlsson S, Brooks K. 1993. Thoughts beyond words: When language overshadows insight. Journal of Experimental Psychology 122: 166-183.

42. Schopenhauer A. 1970. *Essays and Aphorisms*. RJ Hollingdale, translator. Penguin Books. London. (Original work published 1851.)

43. Sherrington CS. 1906. *The Integrative Action of the Nervous System*. Yale University Press. New Haven.

44. Sinha P, Balas B, Ostrovsky Y, Russell R. 2006. Face recognition by humans: Nineteen results all computer vision researchers should know about. Proceedings of the IEEE 94(11): 1948-1962.

45. Smith RW, Kounios J. 1996. Sudden insight: All-or-none processing revealed by speed- accuracy decomposition. Journal of Experimental Psychology 22: 1443-1462.

46. Snyder A. 2009. Explaining and inducing savant skills: Privileged access to lower level, less processed information. Philosophical Transactions of the Royal Society B 364: 1399-1405.

47. Subramaniam K, Kounios J, Parrish TB, Jung-Beeman M. 2008. A brain mechanism for facilitation of insight by positive affect. Journal of Cognitive Neuroscience 21(3): 415-432.

48. Treffert DA. 2009. The savant syndrome: An extraordinary condition. A synopsis: past, present, and future. Philosophical Transactions of the Royal Society B 364: 1351-1357.

49. Warrington E, Taylor EM. 1978. Two categorical stages of object recognition. Perception 7: 695-705.

50. Yarbus AL. 1967. *Eye Movements and Vision*. Plenum Press. New York.

第 31 章 ｜ 才華、創造力，與腦部發展

1. Akiskal HS, Cassano GB, editors. 1997. *Dysthymia and the Spectrum of Chronic Depressions*. Guilford Press. New York.

2. Andreasen NC. 2005. *The Creating Brain: The Neuroscience of Genius*. Dana Press. New York.

3. Baron-Cohen S, Ashwin E, Ashwin C, Tavassoli T, Chakrabarti B. 2009. Talent in autism: Hyper-systemizing, hyper-attention to detail and sensory hypersensitivity. Philosophical Transactions of the Royal Society B 364: 1377-1383.

4. Bleuler E. 1924. *Textbook of Psychiatry*, p. 466. AA Brill, translator. Macmillan. New York.

5. Close C. 2010. Personal communication.

6. Enard W, Przeworski M, Fisher SE, Lai CS, Wiebe V, Kitano T, Monaco AP, Svante P. 2002. Molecular evolution of FOXP2, a gene involved in speech and language. Nature 418: 869-872.

7. Frith U, Happe F. 2009. The beautiful otherness of the autistic mind. Philosophical Transactions of the Royal Society B 364: 1345-1350.

8. Gardner H. 1983. *Frames of Mind: The Theory of Multiple Intelligences*. Basic Books. New York.

9. Gardner H. 1984. *Art, Mind, and Brain: A Cognitive Approach to Creativity*. Basic Books. New York.

10. Gardner H. 1993. *Creating Minds: An Anatomy of Creativity Seen Through the Lives of Freud, Einstein, Picasso, Stravinsky, Eliot, Graham, and Gandhi*. Basic Books. New York.

11. Gombrich E. 1996. The miracle at Chauvet. New York Review of Books 43(18), November 14, 1996, http://www.nybooks.com/articles/archives/1996/nov/14/the-miracle-at-chauvet/ (accessed September 16, 2011).

12. Gross CG. 2009. Left and Right in Science and Art. In: *A Hole in the Head: More Tales in the History of Neuroscience*. In: Chap. 6, pp. 131-160. With MH Bornstein. MIT Press. Cambridge, MA.

13. Happe F, Vital P. 2009. What aspects of autism predispose to talent? Philosophical Transactions of the Royal Society B 364: 1369-1375.

14. Heaton P, Pring L, Hermelin B. 1998. Autism and pitch processing: a precursor for savant musical ability. Music Perception 15: 291-305.

15. Hermelin B. 2001. *Bright Splinters of the Mind. A Personal Story of Research with Autistic Savants*. Jessica Kingsley. London.

16. Holton G. 1978. *The Scientific Imagination: Case Studies*. Cambridge University Press. London.

17. Howlin P, Goode S, Hutton J, Rutter M. 2009. Savant skills in autism: Psychometric approaches and parental reports. Philosophical Transactions of the Royal Society B 364: 1359-1367.

18. Humphrey N. 1998. Cave art, autism and the evolution of the human mind. Cambridge Archeological Journal 8: 165-191.

19. Jamison KR. 1993. *Touched with Fire: Manic-Depressive Illness and the Artistic Temperament*. Free Press. New York.

20. Jamison KR. 2004. *Exuberance: The Passion for Life*. Alfred A. Knopf. New York.

21. Miller AI. 1996. *Insights of Genius: Imagery and Creativity in Science and Art*. Copernicus. New York.

22. Mottron L, Belleville S. 1993. A study of perceptual analysis in a high-level autistic subject with exceptional graphic abilities. Brain and Cognition 23: 279-309.

23. Nettelbeck T. 1999. Savant Syndrome—Rhyme Without Reason. In: *The Development of Intelligence*, pp. 247-273. M Anderson, editor. Psychological Press. Hove, UK.

24. Pugh KR, Mencl WE, Jenner AR, Katz L, Frost SJ, Lee JR, Shaywitz SE, Shaywistz BA. 2001. Neurobiological studies of reading and reading disability. Journal of Communication Disorders 34(6): 479-492.

25. Ramachandran VS. 2003. *The Emerging Mind*. The Reith Lectures. BBC in association with Profile Books. London.

26. Ramachandran VS. 2004. *A Brief Tour of Human Consciousness: From Impostor Poodles to Purple Numbers*. Pearson Education. New York.

27. Ramachandran VS, Hirstein W. 1999. The science of art: A neurological theory of aesthetic experience. Journal of Consciousness Studies 6(6-7): 15-51.

28. Richards R. 1999. Affective Disorders. In: *Encyclopedia of Creativity*, pp. 31-43. MA Runco, SR Pritzker, editors. Academic Press. San Diego.

29. Richards R (ed.) 2007. *Everyday Creativity and New Views of Human Nature: Psychological, Social, and Spiritual Perspectives*. American Psychological Association. Washington, DC.

30. Sacks O. 1995. *An Anthropologist on Mars: Seven Paradoxical Tales*. Alfred A. Knopf. New York.

31. Selfe L. 1977. *Nadia: Case of Extraordinary Drawing Ability in an Autistic Child*. Academic Press. London.

32. Smith N, Tsimpli IM. 1995. *The Mind of a Savant: Language Learning and Modularity*. Blackwell. Oxford.

33. Snyder A. 2009. Explaining and inducing savant skills: Privileged access to lower level, less processed information. Philosophical Transactions of the Royal Society B 364: 1399-1405.

34. Treffert DA. 2009. The savant syndrome: An extraordinary condition. A synopsis: past, present, future. Philosophical Transactions of the Royal Society B 364: 1351-1357.

35. Wiltshire S. 1987. *Drawings*. Introduction by H Cason. JM Dent & Sons. London.

36. Wolff U, Lundberg I. 2002. The prevalence of dyslexia among art students. Dyslexia 8: 34-42.

37. Zaidel DW. 2005. *Neuropsychology of Art: Neurological, Cognitive and Evolutionary Perspectives*. Psychology Press. Hove, UK.

第 32 章 | 認識我們自己：藝術與科學之間的新對話

1. Berlin I. 1978. *Concepts and Categories: Philosophical Essays*. Hogarth Press. London.

2. Berlin I. 1997. The Divorce Between Science and the Humanities. In: Berlin I. *The Proper Study of Mankind: An Anthology of Essays*, pp. 326-358. Farrar, Straus and Giroux. New York.

3. Brockman J. 1995. *The Third Culture: Beyond the Scientific Revolution*. Simon and Schuster. New York.

4. Cohen IB. 1985. *Revolution in Science*. Belknap Press of Harvard University. Cambridge, MA, and London.

5. Edelman GM. 2006. *Second Nature, Brain Science and Human Knowledge*. Yale University Press. New Haven.

6. Gleick J. 2003. *Isaac Newton*. Vintage Books. Random House. New York.

7. Gould SJ. 2003. *The Hedgehog, the Fox, and the Magister's Pox*. Harmony Books. New York.

8. Greene B. 1999. *The Elegant Universe: Superstrings, Hidden Dimensions, and the Quest for the Ultimate Theory*. Vintage Books. Random House. New York.

9. Holton G. 1992. Ernst Mach and the Fortunes of Positivism in America. Isis 83(1): 27-60.

10. Holton G. 1995. On the Vienna Circle in Exile. In: *The Foundational Debate*, pp. 269-292. W. Depauli-Schimanovich et al., editors. Kluwer Academic Publishers. Netherlands.

11. Holton G. 1996. Einstein and the Goal in Science. In: *Einstein, History, and Other Passions: The Rebellion Against Science at the End of the Twentieth Century*, pp. 146-169. Harvard University Press. Cambridge, MA.

12. Holton G. 1998. *The Advancement of Science and Its Burdens*. Harvard University Press. Cambridge, MA.

13. Johnson G. 2009. *The Ten Most Beautiful Experiments*. Vintage Books. New York.

14. Newton I. 1687. *Philosophiae Naturalis Principia Mathematica*. A Motte, translator. 2007. Kessinger Publishing. Whitefish, MT.

15. Pauling L. 1947. *General Chemistry*. Dover Publications. New York.

16. Prodo I. 2006. *Ionian Enchantment: A Brief History of Scientific Naturalism*. Tufts University Press. Medford, MA.

17. Singer T, Seymour B, O'Doherty J, Kaube H, Dolan RJ, Frith C. 2004. Empathy for pain involves the affective but not sensory components of pain. Science 303: 1157-1162.

18. Snow CP. 1959. *The Two Cultures and the Scientific Revolution* 1998. Cambridge University Press. Cambridge.

19. Snow CP. 1963. *The Two Cultures: A Second Look*. Cambridge University Press. Cambridge.

20. Vico GB. 1744. *The New Science of Giambattista Vico*. TG Bergin, MH Fisch, translators. 1948. Cornell University Press. Ithaca, NY.

21. Weinberg S. 1992. *Dreams of a Final Theory: The Scientist's Search for the Ultimate Laws of Nature*. Vintage Books. Random House. New York.

22. Wilson EO. 1978. *On Human Nature*. Harvard University Press. Cambridge, MA.

23. Wilson EO. 1998. *Consilience: The Unity of Knowledge*. Alfred A. Knopf. New York.

圖示致謝

編注：繁體中文版因圖片版權的問題，部分圖片未收入書中；亦有部分圖表與圖片另進行重製，以下
　　　保留原書繪者資訊，提供讀者參考。

第 1 章 | 往內心走一圈：1900 年的維也納

1-1.　Klimt, Gustav (1862-1918), *Portrait of Adele Bloch-Bauer I*. 1907. Oil, silver, and gold on canvas. This
　　　acquisition made available in part through the generosity of the heirs of the Estates of Ferdinand and
　　　Adele Bloch-Bauer. Photo: John Gilliland. Location: Neue Galerie New York, N.Y., U.S.A. Photo credit:
　　　Neue Galerie New York/Art Resource, N.Y.

1-2.　*Crown Princess Stephanie of Belgium, Consort to Crown Prince Rudolf of Austria* (1858-89), by Hans
　　　Makart (1840-84), Kunsthistorisches Museum, Vienna, Austria/The Bridgeman Art Library.

1-3.　*Fable*, 1883, by Gustav Klimt (1862-1918), Wien Museum Karlsplatz, Vienna, Austria/The Bridgeman
　　　Art Library.

1-4.　*The Auditorium of the Old Castle Theatre*, 1888 (oil on canvas) by Gustav Klimt (1862-1918), Wien
　　　Museum Karlsplatz, Vienna, Austria/The Bridgeman Art Library.

1-5.　*The Auditorium of the Old Castle Theatre*, 1888 (oil on canvas) by Gustav Klimt (1862-1918), Wien
　　　Museum Karlsplatz, Vienna, Austria/The Bridgeman Art Library.

1-6.　*Déjeuner sur l'Herbe*, 1863 (oil on canvas) by Édouard Manet (1832-83), Musée d'Orsay, Paris, France/
　　　Giraudon/The Bridgeman Art Library.

第 2 章 | 探索隱藏在外表底下的真實：科學化醫學的源起

2-1.　Permission granted under Creative Commons license; PD-US.

第 3 章 | 維也納藝術家、作家、科學家，相會在貝塔・朱克康朵的文藝沙龍

3-1.　Zuckerkandl Szeps, courtesy Österreichische Nationalbibliothek.

3-2.　Zuckerkandl, Emil; Austrian anatomist and pathologist,1849-1910. Portrait.Photograph, 1909. Photo:
　　　akg-images/Imagno.

3-3.　Klimt, Gustav (1862-1918), *Hope I*, 1903. Photo: Austrian Archive. Inv. No. D129. Photo credit: Scala/Art

Resource, N.Y.

3-4.　*Danaë*, 1907-8 (oil on canvas) by Gustav Klimt (1862-1918). Galerie Wurthle, Vienna, Austria/The Bridgeman Art Library.

第 4 章 | 探索頭殼底下的大腦：科學精神醫學之起源

4-1.　Sonia Epstein

4-2.　Terese Winslow

4-3.　Mary Evans Picture Library

第 5 章 | 與腦放在一起探討心智：以腦為基礎之心理學的發展

5-1.　Sarah Mack and Mariah Widman

5-2.　Terese Winslow

5-3.　Terese Winslow

5-4.　Sonia Epstein

第 6 章 | 將腦放一邊來談心智：動力心理學的緣起

6-1.　Sonia Epstein

第 7 章 | 追尋文學的內在意義

7-1.　Mary Evans Picture Library

第 8 章 | 在藝術中描繪現代女性的性慾

8-1.　Schiele, Egon (1890-1918), *Reclining Nude*, 1918. Crayon on paper, H. 11-3/4, W. 18-1/4 inches (29.8×46.4 cm.). Bequest of Scofield Thayer, 1982 (1984.433.310). Location: The Metropolitan Museum of Art, New York, N.Y., U.S.A. Photo credit: Image copyright© The Metropolitan Museum of Art/Art Resource, N.Y.

8-2.　*The Sleeping Venus*, 1508-10 (oil on canvas) by Giorgione (Giorgio da Castelfranco) (1476/8-1510), Gemaeldegalerie Alte Meister, Dresden, Germany, © Staatliche Kunstsammlungen Dresden/The Bridgeman Art Library.

8-3.　*Venus of Urbino*, before 1538 (oil on canvas) by Titian (Tiziano Vecellio) (c. 1488-1576), Galleria degli Uffizi, Florence, Italy/The Bridgeman Art Library.

8-4.　*The Naked Maja*, c. 1800 (oil on canvas) by Francisco José de Goya y Lucientes (1746-1828) Prado,

Madrid, Spain/The Bridgeman Art Library.

8-5.　　*Olympia*, 1863 (oil on canvas) by Édouard Manet (1832-83), Musée d'Orsay, Paris, France/Giraudon/The Bridgeman Art Library.

8-6.　　Modigliani, Amedeo (1884-1920). 9/12/2011 *Reclining Female Nude on a White Cushion*, 1917/18. Oil on canvas, 60×92 cm. Stuttgart, Staatsgalerie. Photo: akg-images.

8-7.　　Gustav Klimt, Austrian painter, 1862-1918. Portrait. Photograph by Moritz Nähr, ca. 1908, signed by Klimt. Photo: akg-images.

8-8.　　*Hygieia*, 1900-07 (detail from *Medicine*) by Gustav Klimt (1862-1918), Schloss Immendorf, Austria/The Bridgeman Art Library.

8-9.　　Klimt, Gustav (1862-1918) *Medicine*. Destroyed by fire in 1945. Location: Schloss Immendorf, Austria. Photo credit: Foto Marburg/Art Resource, N.Y.

8-10.　 *The Trinity*, 1427-28 (fresco) (post restoration) by Tommaso Masaccio (1401-28), Santa Maria Novella, Florence, Italy/The Bridgeman Art Library.

8-11.　 *A Banquet of the Officers of the St. George Militia Company*, 1616 (oil on canvas) by Frans Hals (1582/3-1666), Frans Hals Museum, Haarlem, The Netherlands/Peter Willi/The Bridgeman Art Library.

8-12.　 *Schubert at the Piano*. Painting, 1899, by Gustav Klimt (1862-1918). (Destroyed in World War II.) Photo: akg-images.

8-13.　 Albertina, Vienna. Inv. Foto2007/9/2 detail.

8-14.　 Graphische Sammlung der ETH Zurich. Inv. 1959/49.

8-15.　 Albertina, Vienna. Inv. Foto2007/13/131.

8-16.　 Albertina, Vienna. Inv. 23538.

8-17.　 Albertina, Vienna. Inv. Foto2007/13/234a.

8-18.　 Albertina, Vienna. Inv. Foto2007/13/257.

8-19.　 Ravenna (Italy), S. Vitale. *The Empress Theodora with Her Entourage*. Apse mosaic, c. 547. Photo: akg-images.

8-20.　 *The Kiss*, 1907-8 (oil on canvas) by Gustav Klimt (1862-1918), Österreichische Galerie Belvedere, Vienna, Austria/The Bridgeman Art Library.

8-21.　 *Portrait of Adele Bloch-Bauer II*, 1912 (oil on canvas) by Gustav Klimt (1862-1918). Private collection/Index/The Bridgeman Art Library Nationality/copyright status: Austrian/out of copyright.

8-22.　 *Judith*, 1901 (oil on canvas) by Gustav Klimt (1862-1918), Österreichische Galerie Belvedere, Vienna, Austria/The Bridgeman Art Library Nationality/copyright status: Austrian/out of copyright.

8-23.　 *Judith and Holofernes*, 1599 (oil on canvas) by Michelangelo Merisi da Caravaggio (1571-1610), Palazzo Barberini, Rome, Italy/The Bridgeman Art Library Nationality/copyright status: Italian/out of copyright.

8-24.　 *Death and Life*, c. 1911 (oil on canvas) by Gustav Klimt (1862-1918). Private collection/The Bridgeman Art Library Nationality/copyright status: Austrian/out of copyright.

第 9 章 ｜用藝術描繪人類精神

9-1.　　Permission granted under Creative Commons license; PD-US.

9-2. Deutsche Bank Collection. ©2012 Foundation Oskar Kokoschka/Artists Rights Society (ARS), New York-Prolitteris, Zürich.

9-3. NORDICO Stadtmuseum Linz, photo Thomas Hackl.

9-4. Kokoschka, Oskar (1886-1980), ©2012 Foundation Oskar Kokoschka/Artists Rights Society (ARS), New York-Prolitteris, Zürich. *Reclining Female Nude*. Watercolor, gouache, and pencil on heavy tan wove paper. 19087. 31.4×45.1 cm. Private collection.

9-5. Illustration for *Die Träumenden Knaben*, 1908 (color litho) by Kokoschka, Oskar (1886-1980). ©2012 Foundation Oskar Kokoschka/Artists Rights Society (ARS), New York-Prolitteris, Zürich. Private collection/The Stapleton Collection/The Bridgeman Art Library.

9-6. *The Dreaming Youths*, 1908, pub. 1917 (color litho) by Oskar Kokoschka (1886-1980). © 2012 Foundation Oskar Kokoschka/Artists Rights Society (ARS), New York-Prolitteris, Zürich. Scottish National Gallery of Modern Art, Edinburgh, UK/The Bridgeman Art Library.

9-7. Oskar Kokoschka (sepia photo) by Hugo Erfurth (1874-1948). © 2012 Artists Rights Society (ARS), New York/V-G Bild-Kunst, Bonn. Private collection/The Stapleton Collection/The Bridgeman Art Library.

9-8. Kokoschka, Oskar (1886-1980), *Self-Portrait as Warrior*. © 2012 Foundation Oskar Kokoschka/Artists Rights Society (ARS), New York-Prolitteris, Zürich. Photograph by Sharon Mollerus, permission granted under Creative Commons license.

9-9. Kokoschka, Oskar (1896-1980), *The Trance Player, Portrait of Ernst Reinhold*. 1909. Royal Museums of Fine Arts of Belgium, Brussels. © 2012 Foundation Oskar Kokoschka/Artists Rights Society (ARS), New York-Prolitteris, Zürich. Inv. no. 6152. Dig. photo: J. Geleyns.

9-10. Kokoschka, Oskar (1886-1980), © 2012 Foundation Oskar Kokoschka/Artists Rights Society (ARS), New York-Prolitteris, Zürich. *Rudolf Blümner* (WV 51), 1910. Oil on canvas. 80×57.5 cm. Private collection, courtesy Neue Galerie New York. Location: private collection. Photo credit: Neue Galerie New York/Art Resource, N.Y.

9-11. *Portrait of Auguste Henri Forel*(oil on canvas) by Oskar Kokoschka (1886-1980), Stadtische Kunsthalle, Mannheim, Germany/The Bridgeman Art Library.

9-12. Oskar Kokoschka (1886-1980), *Ludwig Ritter von Janikowski*, 1909, oil on canvas. Private collection, courtesy of Neue Galerie New York. © 2012 Foundation Oskar Kokoschka/Artists Rights Society (ARS), New York-Prolitteris, Zürich.

9-13. Poster design for the cover of *Der Sturm* magazine, 1911, by Oskar Kokoschka (1886-1980), Museum of Fine Arts, Budapest, Hungary/The Bridgeman Art Library.

9-14. Kokoschka, Oskar (1886-1980), © 2012 Foundation Oskar Kokoschka/Artists Rights Society (ARS), New York-Prolitteris, Zürich. *Selbstbildnis, die Hand ans Gesicht gelegt*. Oil on canvas (1918-1919), 83.6×62.8 cm. W. 125. Location: Museum Leopold, Vienna, Austria. Photo credit: Erich Lessing/Art Resource, N.Y.

9-15. Kokoschka, Oskar (1886-1980), © 2012 Foundation Oskar Kokoschka/Artists Rights Society (ARS), New York-Prolitteris, Zürich. *Self-Portrait with Lover (Alma Mahler)*. Coal and black chalk on paper, 1913. Location: Museum Leopold, Vienna, Austria. Photo credit: Erich Lessing/Art Resource, N.Y.

9-16. *The Wind's Fiancée*, 1914 (oil on canvas) by Kokoschka, Oskar (1886-1980), Kunstmuseum, Basel, Switzerland/Giraudon/The Bridgeman Art Library. © 2012 Foundation Oskar Kokoschka/Artists Rights Society (ARS), New York Prolitteris, Zürich.

9-17. *Self Portrait*, 1917 (oil on canvas) by Oskar Kokoschka (1886-1980), Van der Heydt Museum, Wuppertal, Germany/Giraudon/The Bridgeman Art Library. © 2012 Foundation Oskar Kokoschka/Artists Rights Society (ARS), New York-Prolitteris, Ziirich.

9-18. *Self Portrait with Bandaged Ear and Pipe*, 1889 (oil on canvas) by Vincent van Gogh (1853-90). Private collection/The Bridgeman Art Library Nationality/copyright status: Dutch/out of copyright.

9-19. O. Kokoschka, *Child in the Hands of Its Parents (Kind mit den Händen der Eltern)*, Inv. 5548 Belvedere, Vienna. © 2012 Foundation Oskar Kokoschka/Artists Rights Society (ARS), New York-Prolitteris, Zürich.

9-20. Kokoschka, Oskar (1886-1980), © 2012 Foundation Oskar Kokoschka/Artists Rights Society (ARS) , New York-Prolitteris, Zürich. *Hans Tietze and Erica Tietze-Conrat*. 1909. Oil on canvas, 30-1/8×53-5/8" (76.5×136.2 cm). Abby Aldrich Rockefeller Fund. Location: The Museum of Modern Art, New York, N.Y., U.S.A. Photo credit: digital image © The Museum of Modern Art/Licensed by SCALA/Art Resource, N.Y.

9-21. *Children Playing*, 1909 (oil on canvas), Kokoschka, Oskar (1886-1980)/Wilhelm Lehmbruck Museum, Duisburg, Germany/© 2012 Foundation Oskar Kokoschka/Artists Rights Society (ARS), New York-Prolitteris, Zürich. /The Bridgeman Art Library International.

第 10 章 | 在藝術中融合色慾、攻擊性，與焦慮

10-1. Schiele, Egon; Austrian painter, 1890-1918. Portrait. Photograph, ca.1914. Josef Anton Trcka. Photo: akg-images.

10-2. *Double Portrait of Otto and Heinrich Benesch*, by Egon Schiele (1890-1918). Oil on canvas. Neue Galerie, Linz, Austria/The Bridgeman Art Library.

10-3. *Portrait of Gerti Schiele*, 1909 by Egon Schiele (1890-1918). Oil on canvas. Private collection/The Bridgeman Art Library Nationality/copyright status: Austrian/out of copyright.

10-4. Schiele, Egon, 1890-1918. *Portrait of the Artist Anton Peschka*, 1909. Oil, silver and gold bronze paint on canvas, 110×100 cm. London, Sotheby's. Lot 25, 31/3/87. © Sotheby's/akg-images.

10-5. Schiele, Egon; Austrian painter; Tulln/Danube 12.6.1890. Hietzing near Vienna 31.10.1918. *Self-Portrait as Semi-Nude with Black Jacket*, 1911. Gouache, watercolors, and pencil on paper, 48×32.1 cm. Inv. 31.159 Vienna, Graphische Sammlung Albertina. Photo: akg-images.

10-6. Schiele, Egon, Austrian painter and illustrator, Tulln a.d.Donau 12.6.1890- Hietzing near Vienna 31.10.1918. *Kneeling Self-Portrait*, 1910. Black chalk and gouache on paper, 62.7×44.5 cm. Vienna, Leopold Museum—Privatstiftung. Photo: akg-images.

10-7. Schiele, Egon, 1890-1918. *Sitting Self-Portrait, Nude*, 1910. Oil and opaque colors on canvas, 152.5×150 cm. Inv. no. 465 Vienna, Leopold Museum— Privatstiftung. Photo: akg-images.

10-8. Schiele, Egon; Austrian painter, drawer; Tulln an der Donau 12.6.1890- Hietzing near Wien 31.10.1918. *Self-Portrait with Striped Protective Sleeves*, 1915. Pencil with covering color on paper 49×31.5 cm. Vienna, Sammlung Leopold. Photo: akg-images.

10-9. Egon Schiele (1890-1918), *Self-Portrait, Head*, 1910. Watercolor, gouache, charcoal, and pencil. Private collection, courtesy of Neue Galerie New York.

10-10. *Self-Portrait Screaming* by Egon Schiele (1890-1918). Private collection/The Bridgeman Art Library.

10-11. Messerschmidt, Franz Xaver (1736-1783). *The Yawner*, after 1770. Lead, 41 cm. N. inv. : 53.655.S3. Photo: Jozsa Denes. Location: Museum of Fine Arts (Szepmuveszeti Muzeum), Budapest, Hungary. Photo credit: © The Museum of Fine Arts Budapest/Scala/Art Resource, N.Y.

10-12. Schiele, Egon; Austrian painter; 1890-1918. *Kauerndes Mädchen mit gesenktem Kopf (Crouching Female Nude with Bent Head)*, 1918. Black chalk, watercolor, and coating paint on paper, 29.7×46.2 cm. Vienna (Austria), Collection Leopold. Photo: akg-images.

10-13. Schiele, Egon, 1890-1918. *Liebesakt (Love Making)*, 1915. Pencil and gouache on paper, 33.5×52 cm. Vienna, Leopold Collection. Photo: akg-images.

10-14. *Death and the Maiden (Mann und madchen)*, 1915 by Egon Schiele (1890-1918). Österreichische Galerie Belvedere, Vienna, Austria/The Bridgeman Art Library.

10-15. Schiele, Egon, 1890-1918. *Death and Man (Self Seers II)*, 1911. Oil on canvas, 80.5×80 cm. Inv. no. 451 Vienna, Leopold Museum—Privatstiftung. Photo: akg-images.

10-16. Schiele, Egon, *Eremiten (Hermits) Egon Schiele and Gustav Klimt*. Oil on canvas (1912), 181×181 cm. L. 203. Location: Museum Leopold, Vienna, Austria. Photo credit: Erich Lessing/Art Resource, N.Y.

10-17. Schiele, Egon (1890-1918), *Cardinal and Nun (Liebkosung)*. 1912. Location: Museum Leopold, Vienna, Austria. Photo credit: Erich Lessing/Art Resource, N.Y.

10-18. *The Kiss*, 1907-8 (oil on canvas) by Gustav Klimt (1862-1918), Österreichische Galerie Belvedere, Vienna, Austria/The Bridgeman Art Library.

第 11 章 | 發現觀看者的角色

11-1. Permission granted under Creative Commons license; PD-US.

11-2. Dirck Jacobsz, *Een groep schutters (Civic Guard)*, 1529. Rijksmuseum, The Netherlands.

11-3. Messerschmidt, Franz Xaver (1736-1783). *The Yawner*, after 1770. Lead, 41 cm. N. inv.: 53.655.S3. Photo: Jozsa Denes. Location: Museum of Fine Arts (Szepmuveszeti Muzeum), Budapest, Hungary. Photo credit: ©The Museum of Fine Arts Budapest/Scala/Art Resource, N.Y.

11-4. Messerschmidt, Franz Xaver, 1736-1785. *Ein Erzbösewicht (Arch-Villain)*, after 1770. No. 33 of the series of "Charakterköpfe" (character heads). Tin-lead alloy. Height 38.5 cm. Inv. no. 2442 Vienna, Österr. Galerie im Belvedere. Photo: akg-images.

11-5. *Caricature of Rabbatin de Griff and His Wife Spilla Pomina* (pen and ink on paper) (photo) by Agostino Carracci (1557-1602). ©Nationalmuseum, Stockholm, Sweden/The Bridgeman Art Library.

第 12 章 | 觀察也是創造：大腦當為創造力的機器

12-1. Sonia Epstein

12-2. Chris Willcox

12-3. Chris Willcox

12-4. Sonia Epstein

12-5. Sonia Epstein

第 13 章 | 20 世紀繪畫的興起

13-1. Sonia Epstein

13-2. *Montagne Sainte-Victoire*, 1904-6 (oil on canvas) by Paul Cézanne (1839-1906), Kunsthaus, Zurich, Switzerland/The Bridgeman Art Library.

13-3. Braque, Georges, 1882-1963. *Le Sacré-Coeur vu de l'atelier de l'artiste (Sacré-Coeur as Seen from the Artist's Studio)*, 1910. Oil on canvas, 55.5×40.7 cm. © 2012 Artists Rights Society (ARS), New York/ADAGP, Paris. Roubaix, private collection. Photo: akg-images/André Held.

13-4. Mondrian, Piet (1872-1944), *Study of Trees 1: Study for Tableau No. 2/Composition No. VII*, 1912. Location: Haags Gemeentemuseum, The Hague, Netherlands ©Mondrian/Holtzman trust c/o International Washington D.C. Photo: © DeA Picture Library/Art Resource, N.Y.

13-5. Mondrian, Piet (1872-1944), *Pier and Ocean 5 (Sea and Starry Sky)* (1915) (inscribed 1914). Charcoal and watercolor on paper, 34-5/8×44 (87.9×111.7 cm). © Mondrian/Holtzman Trust c/o HCR International Washington, D.C., Mrs. Simon Guggenheim Fund. Location: The Museum of Modern Art, New York, N.Y., U.S.A. Photo: Digital Image © The Museum of Modern Art/Licensed by Scala/Art Resource, N.Y.

第 14 章 | 視覺影像之腦部處理

14-1. Sonia Epstein

14-2. Terese Winslow, Chris Willcox

14-3. Terese Winslow

14-4. Terese Winslow

14-5. Terese Winslow, Chris Willcox

14-6. Sonia Epstein

第 15 章 | 視覺影像的解構：形狀知覺的基礎結構

15-1. Terese Winslow

15-2. Sonia Epstein

15-3. Sonia Epstein

15-4. Terese Winslow

15-5. Chris Willcox

15-6. Sonia Epstein

15-7. *Mona Lisa*, c. 1503-6 (oil on panel), Vinci, Leonardo da (1452-1519), Louvre, Paris, France/Giraudon/

The Bridgeman Art Library International.

15-8. Courtesy Margaret Livingstone

15-9. Chris Willcox

15-10. Columbia Art Department

15-11. Sonia Epstein

15-12. Sonia Epstein

第 16 章 │ 吾人所見世界之重構：視覺是訊息處理

16-1. *Portrait of Adele Bloch-Bauer II*, 1912 (oil on canvas) by Gustav Klimt (1862-1918). Private collection/ Index/The Bridgeman Art Library Nationality/copyright status: Austrian/out of copyright.

16-2. *Portrait of Auguste Henri Forel* (oil on canvas) by Oskar Kokoschka (1886-1980) Stadtische Kunsthalle, Mannheim, Germany/The Bridgeman Art Library.

16-3. Terese Winslow

16-4. Columbia Art Department

16-5. Sonia Epstein

16-6. Photo credit: Eve Vagg. Chris Willcox, Sonia Epstein.

16-7. Chris Willcox

16-8. Chris Willcox

16-9. Chris Willcox

16-10. Chris Willcox

16-11. Chris Willcox

16-12. Chris Willcox

16-13. Sonia Epstein

16-14. Sonia Epstein

16-15. *Self-Portrait at the Age of 63*, 1669 (oil on canvas) by Rembrandt Harmensz. van Rijn (1606-69), National Gallery, London, U.K. /The Bridgeman Art Library.

16-16. Courtesy Charles Stevens

16-17. *Bull and Horse*, cave painting. Location: Lascaux cave, Périgord, Dordogne, France. Photo: Art Resource, N.Y.

16-18. From *Visual Intelligence: How We Create What We See* by Donald D. Hoffman. Copyright © 1998 by Donald D. Hoffman. Used by permission of W. W. Norton & Company, Inc.

第 17 章 │ 高階視覺與臉手及身體之腦中知覺

17-1. Terese Winslow

17-2. Terese Winslow

17-3. *The Vegetable Gardener*, c. 1590 (oil on panel) by Giuseppe Arcimboldo (1527-93), Museo Civico Ala

Ponzone, Cremona, Italy/The Bridgeman Art Library.

17-4. Terese Winslow

17-5. Terese Winslow

第 18 章 | 訊息由上往下的處理：利用記憶尋找意義

18-1. Klimt, Gustav (1862-1918), *A Field of Poppies*, 1907. Oil on canvas, 110×110 cm. Location: Oesterreichische Galerie im Belvedere, Vienna, Austria. Photo: Erich Lessing/Art Resource, N.Y.

18-2. *Head of a Woman* (pen and ink and watercolor on paper) by Gustav Klimt (1862-1918), Neue Galerie, Linz, Austria/The Bridgeman Art Library.

18-3. *Self-Portrait with Grey Felt Hat*, 1887-88 (oil on canvas) by Vincent van Gogh (1853-90) Van Gogh Museum, Amsterdam, the Netherlands/The Bridgeman Art Library.

18-4. *Portrait of Adele Bloch-Bauer II*, 1912 (oil on canvas) by Gustav Klimt (1862-1918). Private collection/Index/The Bridgeman Art Library Nationality/copyright status: Austrian/out of copyright.

18-5. Klimt, Gustav (1862-1918), *Portrait of Adele Bloch-Bauer I*. 1907. Oil, silver, and gold on canvas. This acquisition made available in part through the generosity of the heirs of the Estates of Ferdinand and Adele Bloch-Bauer. Photo: John Gilliland. Location: Neue Galerie New York, N.Y., U.S.A. Photo: Neue Galerie New York/Art Resource, N.Y.

18-6. *Judith*, 1901 (oil on canvas) by Gustav Klimt (1862-1918), Österreichische Galerie Belvedere, Vienna, Austria/The Bridgeman Art Library Nationality/Copyright status: Austrian/out of copyright.

18-7. Kokoschka, Oskar (1886-1980), © 2012 Foundation Oskar Kokoschka/Artists Rights Society (ARS), New York-Prolitteris, Zürich. *Selbstbildnis, die Hand ans Gesicht gelegt*. Oil on canvas (1918-19), 83.6×62.8 cm. W. 125. Location: Museum Leopold, Vienna, Austria. Photo: Erich Lessing/Art Resource, N.Y.

18-8. Kokoschka, Oskar (1886-1980), © 2012 Foundation Oskar Kokoschka/Artists Rights Society (ARS), New York-Prolitteris, Zürich. *Rudolf Blümner* (WV 51), 1910. Oil on canvas. 80×57.5 cm. Private collection, courtesy Neue Galerie New York Location: private collection. Photo: Neue Galerie New York/Art Resource, N.Y. © 2012 Foundation Oskar Kokoschka/Artists Rights Society (ARS), New York-Prolitteris, Zürich.

18-9. Oskar Kokoschka (1886-1980), *Ludwig Ritter von Janikowski*, 1909. Oil on canvas. 60.2×55.2 cm. Private collection, courtesy of Neue Galerie New York. © 2012 Foundation Oskar Kokoschka/Artists Rights Society (ARS), New York-Prolitteris, Zürich.

18-10. *The Wind's Fiancée*, 1914 (oil on canvas) by Kokoschka, Oskar (1886-1980). Kunstmuseum, Basel, Switzerland/Giraudon/The Bridgeman Art Library.

18-11. Schiele, Egon, 1890-1918. *Liebesakt (Love Making)*, 1915. Pencil and gouache on paper, 33.5×52 cm. Vienna, Leopold Collection. Photo: akg-images.

第 20 章 | 情緒的藝術描繪：透過臉部、雙手、身體，與色彩

20-1. Kokoschka, Oskar (1886-1980), © 2012 Foundation Oskar Kokoschka/Artists Rights Society (ARS), New York-Prolitteris, Zürich. *Selbstbildnis, die Hand ans Gesicht gelegt*. Oil on canvas (1918-19), 83.6×62.8

cm. W. 125. Location: Museum Leopold, Vienna, Austria. Photo: Erich Lessing/Art Resource, N.Y.

20-2. Schiele, Egon, Austrian painter and illustrator, Tulln a.d.Donau 12.6.1890- Hietzing near Vienna 31.10.1918. *Kneeling Self-Portrait*, 1910. Black chalk and gouache on paper, 62.7×44.5 cm. Vienna, Leopold Museum—Privatstiftung. Photo: akg-images.

20-3. Kokoschka, Oskar (1896-1980), *The Trance Player, Portrait of Ernst Reinhold*. 1909. Royal Museums of Fine Arts of Belgium, Brussels. © 2012 Foundation Oskar Kokoschka/Artists Rights Society (ARS), New York-Prolitteris, Zürich. Inv. no. 6152. Dig. photo: J. Geleyns.

20-4. Hirshhorn Museum and Sculpture Garden, Smithsonian Institution, Gift of the Joseph H. Hirshhorn Foundation, 1966. Photo by Lee Stalsworth.

20-5. Lentos Kunstmuseum Linz, photo: Reinhard Haider.

20-6. Kokoschka, Oskar (1886-1980), © 2012 Foundation Oskar Kokoschka/Artists Rights Society (ARS), New York-Prolitteris, Zürich. *Portrait of the Actress Hermine Körner*, 1920. Color lithograph. 26×18-1/4 in. Minneapolis Institute of Arts, Gift of Bruce B. Dayton, 1955.

20-7. Kokoschka, Oskar (1886-1980), © 2012 Foundation Oskar Kokoschka/Artists Rights Society (ARS), New York-Prolitteris, Zürich. *Hans Tietze and Erica Tietze-Conrat*, 1909. Oil on canvas, 30-1/8×53-5/8" (76.5×136.2 cm). Abby Aldrich Rockefeller Fund. Location: The Museum of Modern Art, New York, N.Y., U.S.A. Photo: digital image © The Museum of Modern Art/Licensed by SCALA/Art Resource, N.Y.

20-8. O. Kokoschka, *Child in the Hands of Its Parents (Kind mit den Händen der Eltern)*, Inv. 5548 Belvedere, Vienna. © 2012 Foundation Oskar Kokoschka/Artists Rights Society (ARS), New York-Prolitteris, Zürich.

20-9. *Children Playing*, 1909 (oil on canvas), Kokoschka, Oskar (1886-1980)/Wilhelm Lehmbruck Museum, Duisburg, Germany/© 2012 Foundation Oskar Kokoschka/Artists Rights Society (ARS), New York-Prolitteris, Zürich/The Bridgeman Art Library International.

20-10. *The Bedroom*, 1888 (oil on canvas) by Vincent van Gogh (1853-90), Van Gogh Museum, Amsterdam, the Netherlands/The Bridgeman Art Library.

第 21 章 ｜ 無意識情緒、意識性感知，與其身體表現

21-1. Joseph LeDoux, *The Emotional Brain*, p. 51, modified by Sonia Epstein.

21-2. Terese Winslow, Sonia Epstein

21-3. Sonia Epstein

第 22 章 ｜ 認知情緒訊息的由上往下控制歷程

22-1. Terese Winslow

22-2. Terese Winslow

22-3. Chris Willcox

22-4. Phineas Gage's skull and tamping iron, photograph, courtesy Woburn Public Library, Woburn, MA.

22-5. Terese Winslow

第 23 章｜藝術美醜之生物反應

第 24 章｜觀看者的參與：進入別人心智的私密劇院

第 25 章｜觀看過程的生物學：模擬他人的心智

第 26 章｜腦部如何調控情緒與同理心

第 28 章 ｜ 創造性大腦

28-1.　Oskar Kokoschka, 1886-1980, © ARS, N.Y. *Portrait of Tomáš Garrigue Masaryk*, 1935-36, oil on canvas, 38-3/8 in.×51-1 /2 in., Carnegie Museum of Art. Pittsburgh; Patrons Art Fund. © 2012 Foundation Oskar Kokoschka/Artists Rights Society (ARS), New York-Prolitteris, Zürich.

第 30 章 ｜ 創造力的大腦線路

30-1.　"Neural Activity Observed in People Solving Verbal Problems with Insight," Mark Jung-Beeman, Edward M. Bowden, Jason Haberman, Jennifer L. Frymiare, Stella Arambel-Liu, Richard Greenblatt, Paul J. Reber, John Kounios, *PLoS Biology* 2(4): 0500-0510. 2004. p. 0502& 0505.

30-2.　"Neural Activity Observed in People Solving Verbal Problems with Insight," Mark Jung-Beeman, Edward M. Bowden, Jason Haberman, Jennifer L. Frymiare, Stella Arambel-Liu, Richard Greenblatt, Paul J. Reber, John Kounios, *PLoS Biology* 2(4): 0500-0510. 2004. p. 0502& 0505.

索引

英文	中文	頁碼
Rock, Irvin	爾文・洛克	320
Rockefeller, Nelson	納爾遜・洛克斐勒	475
Rodin, Auguste	羅丹	028, 065, 128, 131, 136, 159, 182, 190, 270, 499
Rodrigues, Sarina	羅德立格斯	420
rods	圓柱細胞	255, 256, 257, 264, 291
Röntgen, W. C.	倫琴	158
Rokitansky, Carl von	羅基坦斯基	007, 012, 020, 026, 043, 048, 049, 057, 058, 059, 060, 061, 062, 063, 064, 066, 067, 069, 074, 075, 077, 078, 080, 086, 110, 116, 137, 159, 186, 198, 204, 264, 351, 473, 497
Romanesque	羅曼式／古羅馬式	327
Rose, Jerzy	澤基・羅斯	371
Rose, Lou	樓羅斯	500
Rothko, Mark	羅斯柯	494
Royal Academy of Art	皇家藝術學院	478
Rubin, Edgar	艾德加・魯賓	228
Rubin, Nava	那拔・魯賓	466
Rudolf Blümner, 1910	柯克西卡〈魯道夫・布倫納〉，1910	174, 175, 322
saccades	眼動	227, 246, 292, 324, 405, 440
Sacchetti, Benedetto	薩切提	337
Sacco, Tiziana	薩柯	337
Sacks, Oliver	沙克斯	079, 465, 476, 479, 480, 500
Sakel, Manfred	沙克爾	075

英文	中文	頁碼
sexuality	性慾	008, 013, 047, 049, 051, 102, 108, 109, 110, 115, 118, 120, 123, 126, 127, 128, 132, 141, 150, 153, 157, 159; 160, 162, 172, 186, 188, 189, 190, 195, 198, 199, 203, 209, 328, 379, 384, 421, 423, 434, 435, 457, 499
sfumato	陰影技法	260, 268
Shadlen, Michael	薛德藍	452
Shapley, Robert	夏普黎	466
Sherrington, Charles	薛靈頓	262
sickle-cell anemia	鐮刀型細胞貧血症	482
sign stimulus	符號刺激	304, 305, 432, 433
Signac, Paul	席涅克	343
Silver Klimt	銀版克林姆	191
simplified physics	簡化物理學	285, 287
Simpson, Kathryn	辛普蓀	136, 342, 384, 500
Sinha, Pawan	辛哈	442
Skinner, B. F.	史金納	094, 220
Škoda, Josef	史柯達	020, 058, 059, 060, 078, 080
Smith, Roderick	史密斯	466, 467
Snow, C. P.	史諾	488, 489, 491
Snyder, Allan	艾倫・史奈德	480
Snyder, Solomon	索羅門・史奈德	418
social brain	社會性大腦	397, 400, 401, 403, 404, 407, 409, 414

英文	中文	頁碼
Solms, Mark	索姆	332, 373, 499
Solso, Robert	索羅梭	338
somatosensory cortex	軀體感覺皮質部	386, 405
species-specific	種屬特殊性	297
spotlight of attention	注意力聚光燈	453
Squire, Larry	史奎爾	314
stereopsis	立體視覺	280, 325
Stevens, Charles	史蒂文斯	268, 284, 285
Stifft, Andreas Joseph von	史帝夫	057
striatum	紋狀體	244, 246, 314, 364, 366, 371, 374, 415, 418, 421, 423, 435
structural theory	結構理論	105, 106
Studies in Hysteria	《歇斯底里症研究》	087, 092
Stumpf, Carl	史坦普	219
subconscious	下意識	150, 452
subjective contour	主觀輪廓	289
subsidiary awareness	次要覺知	320
substantia nigra	黑質	415, 416, 417
sulci	腦溝	244
superego	超我	105, 106, 373, 374
superior temporal sulcus	上顳顬腦溝	307, 405
surface segmentation	表面分割	281
Susskind, Joshua	蘇斯金	337

現代名著譯叢

啟示的年代

：在藝術、心智、大腦中探尋潛意識的奧秘——從維也納1900到現代

2021年5月初版　　　　　　　　　　　　　　　　定價：平裝新臺幣850元
2023年7月初版第五刷　　　　　　　　　　　　　　　　　精裝新臺幣950元
有著作權·翻印必究
Printed in Taiwan.

著　　　　者	Eric R. Kandel	
譯 注 者	黃　榮　村	
叢 書 編 輯	黃　淑　真	
特 約 編 輯	李　偉　涵	
製 圖 排 版	李　偉　涵	
封 面 設 計	許　晉　維	

出　版　者	聯 經 出 版 事 業 股 份 有 限 公 司	副總編輯	陳　逸　華	
地　　　址	新北市汐止區大同路一段369號1樓	總 編 輯	涂　豐　恩	
叢書編輯電話	(02)86925588轉5322	總 經 理	陳　芝　宇	
台北聯經書房	台 北 市 新 生 南 路 三 段 94 號	社　長	羅　國　俊	
電　　　話	(02)23620308	發 行 人	林　載　爵	
郵 政 劃 撥 帳 戶 第 0 1 0 0 5 5 9 - 3 號				
郵 撥 電 話	(02)23620308			
印　刷　者	文 聯 彩 色 製 版 印 刷 有 限 公 司			
總 經 銷	聯 合 發 行 股 份 有 限 公 司			
發 行 所	新北市新店區寶橋路235巷6弄6號2樓			
電　　　話	(02)29178022			

行政院新聞局出版事業登記證局版臺業字第0130號

本書如有缺頁，破損，倒裝請寄回台北聯經書房更換。　　ISBN　978-957-08-5785-6 (平裝)
聯經網址：www.linkingbooks.com.tw　　　　　　　　ISBN　978-957-08- 5786-3 (精裝)
電子信箱：linking@udngroup.com

國家圖書館出版品預行編目資料

啟示的年代：在藝術、心智、大腦中探尋潛意識的奧秘

──從維也納1900到現代/ Eric R. Kandel著 . 黃榮村譯注 . 初版 . 新北市 .

聯經 . 2021年5月 . 608面 . 17×23公分（現代名著譯叢）

譯自：The age of insight: the quest to understand the unconscious in art,
　　　mind, and bfain: from Vienna 1900 to the present

ISBN　978-957-08-5785-6（平裝）

ISBN　978-957-08-5786-3（精裝）

［2023年7月初版第五刷］

1.藝術心理學　2.潛意識

901.4　　　　　　　　　　　　　　　　　　　　　110005557